생각의길

좋은 책을 만드는 생각의길

동양의 광기와 예술

동아시아 문인들의 자유와 창조의 미학

성균관대학교
출판부

목 차

제2부 동양예술에 나타난 광기

책을 열면서

1.

예외도 있지만 중국역사에서 위대한 서화예술가인 경우 대부분 탁월한 이론가인 경우가 많았다. 회화에 비해 서예의 경우는 더욱 그러하였다. 특히 송대에 이르러 이른바 사의寫意적 예술정신을 강조하는 경향이 나타난 이후에는 이런 특징이 뚜렷하게 나타난다. 예컨대 서성書聖으로 일컬어지는 동진東晉 왕희지王羲之의 서예론을 비롯하여 청대 캉유웨이康有爲의 『광예주쌍즙廣藝舟雙楫』에 이르기까지 중국서예사에서 흔히 기론하는 유명한 서예가들은 대부분 자신들만의 서예미학과 이론이 있었다. 하지만 중국에서 서화에 관한 이론이 워낙 치밀하고 다양한 관점에서 언급되다 보니 조선조에서 서화에 장기를 보인 인물들이 학문적으로 자신의 견해를 밝히는 것이 쉽지 않았다. 아울러 서화를 말기末技로 여겨 천대한 점도 작용하였다. 회화의 경우는 그러한 점이 더욱 뚜렷하게 나타나지만, 서예의 경우는 옥동玉洞 이서李漵가 『필결筆訣』, 원교圓嶠 이광사李匡師가 『서결書訣』을 통해 자신들의 서예이론을 전개함으로써 체면을 세우고 있다. 이서의 경우는 서예를 성리학의 이기성정론理氣性情論 관점에서 접근하여 중국과 다른 조선조 서예이론의 특징도 보여주고 있다. 중국과 한국에 나타난 서예에 대한 이 같은 경향은 우리가 서예를 통해 동양예술을 이해하는 데 매우 중요한 점을 시사한다.

이 상황에서 주목할 것은, 위대한 예술가들이 자신의 예술이론을 전개하면서 그 안에 스스로 지향한 철학과 미학을 담아냈다는 것이다. 동양에서 철학과 예술의 관계는 둘이면서 하나에 해당한다. 이기론을 적용하면, 예술이론이 '리理'에 속한다면 실제 예술창작은 '기氣'에 속한다. 그런데 '리'에 속하는 예술이론의 핵심은 바로 예술에 대한 형이상학적 우주론과 관련된 철학적 견해였다. 그 철학적 견해의 기본에 해당하는 것은 대부분 유가의 중화中和미학, 도가의 광견狂狷미학, 불가의 선종禪宗미학이었다.

이처럼 역사의 한 페이지를 장식하는 위대한 예술가들은 자신들이 견지하는 세계관에 따라 자신의 예술창작에 임하는 경우가 대부분이었다. 이런 점에서 한 위대한 작가의 작품을 보면 그 사람이 어떤 세계관을 견지했고 예술을 통해 무엇을 지향하고자 했는지를 짐작할 수 있다. 특히 동양예술이 지향한 기본 사유에 해당하는 "예술이란 마음을 표현한 것이다"라는 점에서 접근하면 이런 가능성은 더욱 높아진다. 따라서 우리가 한 작가가 구체적인 예술작품을 통해서 표현하고자 한 미의식을 제대로 파악하려면 그 작가가 어떤 세계관을 가지고 있었는지를 이해할 필요가 있다. 이 책은 이런 점을 특히 광견미학에 초점을 맞추어 저술하고자 하였다.

지금까지 누가 가장 광기어린 삶을 살았을까?
부처보다 광기가 심한 경우는 없었지
한마음으로 중생을 가엾게 여기셨거든
누가 부처와 같은 삶을 살 수 있을까?

이 말은 경사자집經史子集 및 예술 분야에 일가견을 갖고 있었던 청대 학자 유희재劉熙載가 '광자'에 대해 읊은 시다. 불가 쪽에서는 부처의 삶을 광자에 비유하여 말한 것을 용납할 수 없고 혹 기분 나빠할 수도 있겠

다. 하지만 유희재가 말한 속내를 보면 그렇지 않다. 유가 성인도 중생을 가엾게 여긴다. 다만 윤리의 최고경지에 오른 유가 성인이 지향하는 바가 중생의 무지몽매함에 의한 윤리 차원의 악을 선으로 개조하고자 하는데 초점이 맞추어져 있다면, 부처야말로 진정으로 중생의 고통을 한마음으로 가엾게 여겼다는 것이다. 부처를 유가 성인보다도 더 높인 것을 알수 있다.

유희재의 이 같은 발언은 '광자'하면 배척하거나 구금해야 할 부정적인 인간상으로 여기는 사유와 비교하면 매우 발칙하면서도 파격적인 발언에 해당한다. '어떤 삶을 살았던 광자'냐에 따라 광자에 대한 긍정과 부정 두 가지 측면이 있지만, 광자의 긍정적인 면을 잘 살리면 이 세상은 광자가 많을수록 더욱 희망찬 세상이 펼쳐지게 될 가능성이 있음을 말해준다. 광자를 어떤 인물로 여겼기에 유희재는 이와 같은 파천황적인 발언을 하는 것일까?

2.

고인도 날 몯 보고 나도 고인을 몯 뵈
고인을 몯 뵈도 녀던 길 알픠 잇늬
녀던 길 알픠 잇거든 아니 녀고 엇덜고

'리理'의 '극존무대極尊無待'를 통한 존리尊理철학을 전개한 퇴계退溪 이황李滉이 읊은 「도산십이곡陶山十二曲」 중 하나다. 이때의 '고인古人'은 유학에서는 일반적으로 문왕, 무왕, 공자 등과 같은 위대한 성인을 의미한다. 그런 고인은 이미 세상이 존재하지 않기 때문에 서로 간에 볼 기회는 없다[고인도 날 몯 보고 나도 고인을 몯 뵈]. 그런데 오늘날에 사는 이황이 그런 고인을 보지는 못하지만, 그 고인이 앞서서 이미 '갔던 길[녀던 길]'은 앞에

있고[알뗘 잇너], 따라서 고인들이 갔던 길이 앞에 있으니 내가 '어찌 아니 갈 것인가[아니 녀고 엇덜고]'라고 다짐하고 있다. 즉 이황은 이미 공자와 같은 성인은 이 세상에 없지만, 그 성인의 발자취와 사상은 책에 남아 있기 때문에 후천적 학습을 통해 그 성인들이 갔던 길을 그대로 따라가겠다는 희망을 피력한다. 성인들이 갔던 길은 '인간이면 마땅히 따라야만 하는 당위성이 있는 길'이기 때문이다.

유학에서는 이런 점에서 '배움[=학學]'은 바로 그런 고인이 갔던 길을 '그대로 본받는 것[=효效]'을 의미한다고 본다. 그것은 일종의 법고法古 사유에 입각하여, 옛것을 본받는 것[의양依樣] 혹은 답습踏襲한다는 의미가 있다. 물론 공자는 '옛것에 대한 충분한 체득[=온고溫故]' 이후에 '앞으로 다가올 새로운 미래에 대한 앎[=지신知新]'을 강조하여 '고故[=고古]'에 머무는 것만 말하지 않았다. 그런데 유가의 실질적인 역사를 보면 지신보다는 온고를 강조하는 경향이 강하게 나타났다. 물론 유가가 주장하는 '학'이 주는 장점이 있다. 그 길은 윤리적인 길, 이타利他적인 길이고, 큰 실수 없이 무난하게 인생을 살아갈 수 있는 편리한 길이면서 일정 정도 보편성을 띤 길이다. 유학자들은 이런 길에 당위성을 부여하면서 이상적으로 여긴다.

하지만 그 길을 묵수적으로 받아들여야 할 것으로 강요할 때는 때론 몰주체적이면서 체제 순응적인 길이 된다는 문제점이 발생한다. 특히 법고 사유만을 강조하면 문제가 발생하는 영역 혹은 분야가 있게 된다. 창의성을 요구하는 철학, 예술, 과학 분야에서는 이런 문제점이 더욱 심각하게 나타난다. 이런 점을 인생과 관련된 '길'에 대한 시어를 통해 확인해보자. 월트 휘트먼은 시집 『풀잎』 서문에서 "인생은 당신이 배우는 대로 형성되는 학교다"라 한 적이 있고, 폴 발레리는 「당신은」에서 "당신이 생각하는 대로 살아야 한다. 그렇지 않으면 당신은 머지않아 사는 대로 생각하게 된다"라고 읊은 바가 있다. 인생에서 어떤 길을 선택해 살 것인가

를 요구하는 이 시들에서, '배운 대로' 살 것인지 '생각하는 대로' 살 것인지의 기로에서 선택은 개인에게 달려 있다.

인간의 창의성이 가장 잘 표현되는 회화 분야에서 인공지능의 창작품이 인간의 예술성에 도전장을 던졌다는 기사를 볼 수 있다. 이제 다만 시간이 걸릴 뿐이지, 인공지능 기술의 발전은 주체로서 인간이 배제된 상태에서도 예술작품의 생산이 가능하고, 이에 창작과 예술의 주체인 인간의 지위가 도전 받는 현상이 도래할 것이라고 전망하곤 한다. 얼마 안 있어 "(자신은) 기존의 위대한 성인들이 말씀하신 것을 그냥 서술했을 뿐, 스스로 창의적 견해는 짓지 않았음〔술이부작述而不作〕"을 전제로 공자의 말을 그대로 따르는 '공자 인공지능 철학자'가 탄생할지도 모른다. 법고 차원의 예술을 펼친다는 것을 전제로 한다면, '왕희지 인공지능 서예가'가 탄생할 날도 머지않은 것 같다. 어쩌면 미래에는 과거 지식이나 경험 혹은 기법의 축적을 통해 위대하다고 평가된 인물의 경우엔 이 같은 가정에서 아예 자유롭지 못할 수도 있다. 과연 이 인공지능이 범접하지 못할 영역이란 게 있는 것일까?

필자는 그 해답의 하나로 중국문화와 철학, 예술에서의 '광자정신狂者精神'을 꼽아본다. 광자정신의 핵심엔 도가사상이 자리 잡고 있다. 노장은 언어로 규정할 수 없는 '도道'의 경지를 통해 '황홀'하면서도 예측할 수 없는 정신 영역을 개척하고 아울러 '장주가 나비가 되는' 꿈을 꾼다. 바로 이 영역이 광자들이 지향하는 사유의 근간이 되었다.

이런 점에서 길에 대해 철학적 사유를 한 노자와 장자의 발언을 보자. 노자는 "흔히 이런 길이 올바른 길이야 하는 것은, 진짜 올바른 길이 아닐 수도 있고 또 다른 길도 있을 수 있잖아〔도가도道可道, 비상도非常道〕"라고 일갈하고, 장자는 "길이란 가면 그냥 생기는 것이야〔도행지이성道行之而成〕"라고 하여 인간이 생각하는 '길'에 대한 다양한 철학적 질문을 한 적이 있다. 왕수인王守仁은 다른 차원에서 "이전의 수없는 성인은 모두 지

나가는 그림자다[천성개과영天聖皆過影]"라고 대놓고 도발적인 발언을 하였
다. 정주이학자程朱理學者의 시각에서는 유가 성인의 길을 무시하는 노자,
장자, 왕수인에 대해 모두 세상 실정을 무시한 '미친 소리[=광언狂言]'를
한다 비판하고 때론 이단시한다. 그런데 그들의 광언은 진정한 진리 탐
구 및 새로운 길을 모색한 결과물이란 의미의 '지언至言'으로 이해될 수
있는 여지가 있다. 중국역사상 그런 광언과 지언에 긍정적인 견해를 보
이고 실제 행동으로 옮기고자 했던 인물들이 바로 '광자狂者와 견자狷者'
였다.

> "아아! 이 세상에 공자가 없었다면 천하에 누가 다시 광의 진면목을
> 헤아렸겠는가?"

이 말은 내가 의역한 것이지만, 성령설性靈說을 주장하면서 식취識趣를
통해 광자를 새롭게 규정한 공자의 '사광思狂'에 대한 원굉도袁宏道의 평가
다. 이지李贄는 '광을 사랑하라[애광愛狂]'는 것과 공자가 '광자의 진면목을
헤아려준 것[사광思狂]'을 동시에 말한 바가 있다. 정주이학자들은 윤리적
측면, 사상적 측면에서 대부분 광자를 비판적으로 평가한다. 그런데 이른
바 양명학에 훈도薰陶된 인물들은 광자를 긍정적으로 받아들인다. 광자는
내용적으로 차이가 있지만 중용中庸, 중행中行을 벗어났다는 점에서 견자
와 자연스럽게 연결되어 말해지곤 한다.

중화철학과 중화미학을 주장하는 주희朱熹를 중심으로 한 정통 유학자
들의 귀에 원굉도의 이 말은 매우 거슬리게 들릴 것이다. 하지만 이는
부정할 수만은 없는 사실을 품고 있다. 왜냐하면 공자가 '공석불난孔席不暖
[혹은 공불난석孔不暖席]'이라 할 정도로 수레를 타고 13여 년이란 긴 시간
중국천하를 주유하면서 천하무도天下無道의 사회를 천하유도天下有道로 만
들고자 했을 때, 온갖 고난을 겪으며 그와 생사고락을 함께한 상당수 인물

들이 알고 보면 광자와 견자였기 때문이다. 물론 자로子路, 자공子貢, 자하子夏 등과 같은 공문孔門의 '십문十門 제자'들도 있었지만.

인류의 역사를 보면 철학과 예술에서 이황과 다른 '길'을 간 인물들이 있었다. 그들은 스티브 잡스가 말한 바와 같이 때론 사회의 부적응자, 반항아, 문제아, 우리 사회의 틀에 들어맞지 않는 사람들, 사물을 다르게 보는 사람들, 정해진 규칙을 좋아하지 않는 사람들인 경우가 많았다. 그런데 그들에 의해 철학과 예술은 살아서 숨을 쉬고 윤기가 있을 수 있었다. 이 책은 동양문명권—이때의 동양은 동북아시아 삼국을 의미하는 것으로 사용한다—에서 유가가 지향한 길을 거부한 채 살아간 광자와 견자의 인생과 철학 그리고 예술정신에 주목하고자 한 것이다.

3.

이 책은 '광狂'자의 의미를 중심에 두고 중국철학과 중국예술의 특성을 포괄적으로 조명하면서, 광자정신이 중국의 서화예술에 어떤 영향을 끼쳤는지 서술하는 데 일차적인 목표를 두었다. 세부적인 서사는 통상 중국문화를 읽어낼 수 있는 하나의 키워드로서 '경敬'자와 관련을 맺는 유가의 중화미학과 대비되는 '광견미학狂狷美學'을 중심으로, 중국철학사·문예사·미학사 영역에서 광자와 견자가 지향한 미적 인식과 예술창작 경향에 초점을 두고 전개되었다.

광에 대한 여러 가지 구분이 있다. 예를 들면 광을 심광心狂과 형광形狂으로 구분한 것이 그것이다. 완적阮籍의 예에서 볼 수 있는 것처럼 일종의 '거짓 광자〔양광佯狂〕'도 있다. 외적 행동거지의 광탄狂誕함 때문에 비난을 받을 수 있는 형광은 문제가 있다고 보면서도, 은일적 삶과 관련이 있는 심광의 경우는 역설적이게도 유학자들도 추구한 경지였다. 이것이 바로 중국문화 내면의 또 다른 측면이다. 특히 심광은 창신創新적 예술창작과

연관된다는 점에서 주목할 만하다. '청광淸狂', '취광醉狂' 등과 같이 스스로 광자임을 강조하는 예술가들이 많았다는 점도 이를 잘 보충해준다.

서양과 달리 동양에서 '광'자의 의미는 시대에 따라, 학파에 따라 이해하는 상황에 따라 다르게 이해되었다. 『서경書經』에서는 성聖과 광狂을 각각 '총명한 인물'과 '혼우昏愚한 인물'이란 이분법적 등식 속에 두고서 광을 부정적으로 말하고, "광을 극복하여 성인이 되어야 한다"라는 것을 강조한다. 이때의 성인은 제왕으로서 성인을 의미하며, 중국역사에서는 위대한 제왕을 성인과 동일시하여 이해한 적이 있었다. 그러나 이처럼 부정적으로 사용된 광에 대해, 바로 공자는 진취적이고 적극적인 성격이란 의미를 부여하면서 일정 정도 긍정하는 발언을 이어갔다. 반면 위진시대 임탄任誕한 광자 모습을 거친 다음, 송대 주희는 유가의 예법준수와 윤리성을 근거로 광을 비판하고 배척하는 사유를 보인다.

'광'자의 의미 변화와 관련하여 주목할 것은 왕수인의 옛것〔고古〕을 존숭하는 차원의 호걸풍 광자 인식과 이지의 옛것을 답습하지 않는 차원의 혁신적 광자 인식이다.

광의 의미 변천 과정에서 문제시되었던 것은, 왜 공자가 차선책으로 '부득이不得已'하게 광자를 용납하였고, 특히 공자의 문하에서 광사狂士로 평가 받는 증점曾點이 '욕기영귀浴沂詠歸'하고자 한 삶을 어떤 점에서 허여했는가 하는 점이었다. 이런 질문에 심도 있게 접근한 인물이 원굉도다. 그는 "이 세상에 공자가 없었다면 천하에 누가 다시 광을 생각하였을까"라는 발언을 통해 공자의 광자에 대한 재평가와 함께 광자 발굴을 매우 긍정적으로 본다. 그는 광자를 비판하지 말고 그들이 가진 역량의 '크게 쓰임이 됨〔대용大用〕'을 통해 광자의 대사회적 효용성을 재확인할 것을 요구한다. 광자에 대해 제대로 알고, 나아가 이 세상에서 그들을 어떻게 제대로 쓸 것인지 고민하되, 그들을 이단시하거나 배척하는 어리석은 행동을 말라는 것이다.

광자 논의와 동시에 이뤄진 것이 성인聖人의 존재에 대한 규명이었다. 광에 대해 긍정적인 견해를 보인 인물들은 유가가 규정한 성인관, 즉 '인류의 극치'에 오른 인물이란 도덕 차원에 한정하여 성인을 말하지 않는다. 그 발단을 열어준 것 가운데 주목할 인물이 앞서 언급한 왕수인이다. 그는 광자의 정신경지를 매우 높이 평가하면서 실천만 따른다면 그들은 얼마든지 성인의 경지에 얼마든지 오를 수 있으며, "길거리에 넘쳐나는 사람들 모두가 성인이다〔만가도시성인滿街都是聖人〕"라는 발언도 서슴지 않는다.

왕수인은 "성인의 학문은 심학心學"이라 규정한 뒤, 이른바 '발본색원론拔本塞源論'에서 성인의 마음은 천지만물을 한 몸으로 삼기에 세상 사람을 보는 데 안과 밖, 멀고 가까움의 구별이 없고, 혈기가 있는 모든 것은 모두 그의 형제나 자식의 친족이기에 안전하게 그들을 가르치고 길러서 만물일체의 염원을 완수하려 한다고 말한다. 그는 '성인과 다를 바가 없는 천하 사람들'이 그 성인의 마음을 제대로 밝히지 못하는 것은 사심私心 때문이라 진단하고, 그의 극복을 통해 성인되기를 역설한다. 주희가 요·순·우·탕·문·무·주공堯舜禹湯文武周公을 기본으로 한 도통론道統論의 입장에서 규명한 윤리적 성인관과 큰 차이를 보인다. 또 다른 측면에서 이는 정통과 이단을 어떤 입장으로 파악하는가의 문제와도 관련이 있다.

왕수인의 파격적인 성인관은 이후 많은 영향을 미친다. "사람을 이롭게 하는 자는 모두 성인"이라는 서위徐渭의 견해도 그 가운데 하나다. 이처럼 성인을 특별한 존재로 보지 않으면 광자와 성인의 간극은 좁혀질 수밖에 없다. 광자가 스스로 제재制裁하는 등 조금만 노력하면 얼마든지 성인이 될 가능성이 열리게 되는 것이다. 눈여겨볼 지점은 이렇게 왕수인, 왕기, 서위, 이지, 원굉도 등이 말하는 '광자의 성인 가능성'에 대한 긍정적인 견해가 단지 철학의 관점에만 머무르는 것이 아니라, 예술창작과 관련된 광자정신에 대한 긍정적 평가로 이어진다는 것이다. 이 책은 특히

문예 및 서화 차원에 집중해 이를 고찰하였다.

　모두에서 언급했듯이, 아이러니하게도 중국철학사에서 광견에 대해 새로운 의미를 부여한 이가 바로 공자였다. 이후 주희를 비롯한 송대 이학자들은 이런 광견을 이단시하면서 매우 비판적으로 보았지만, 사실 송대 이학자들의 이런 태도는 공자가 지향한 인간상과 철학의 폭을 제한하는 것이다. 따라서 공자의 광견관에 대해서만큼은 이들과는 다른 시각을 갖는 것이 중요하다. 이것이 유학의 외연을 확장하는 데 기본적으로 요청되는 자세다. 이와 더불어 광견에 관한 긍정적인 사유는 도가의 몫이었다는 점과 도가사상의 영향을 받은 명대 중기 이후의 이른바 양명좌파陽明左派들의 광견에 대한 발언도 함께 기억해둘 필요가 있다.

> "학문에는 '살아 있는 법〔활법活法〕'이 있고 '죽은 법〔사법死法〕'이 있다. 우리나라의 유학자 중에는 '성리性理를 천명한 자'가 많지만, 대부분 모방하거나 구속되는 병통이 있다. 그 때문에 진정한 '대영웅의 기상'이 없다."

　이 말은 정조가 조선조 유학자들의 정주이학 중심주의의 관념적인 학문태도와 학술경향에 대해 지적하면서 그런 질곡에서 벗어나 진정으로 자기 자신의 속내를 마음대로 표출하는, 대영웅의 기상을 가진 인물을 희망한 내용이다. '성리를 천명한 자'의 대표적인 인물로서 학문의 정도 차이는 있지만 한국유학을 대표하는 이황李滉과 이이李珥를 들 수 있다. 하지만 이렇게 '성리'를 천명한 인물들은 사법에 치우친 경향이 있다는 것이다. 사법은 원래 시를 작법하는 것과 관련이 있는데, 일종의 법고적 경향의 다른 말에 해당한다. 활법은 그런 사법을 무시하지 않지만 사법에서 얽매이지 않고 변화무쌍한 예술세계를 펼치는 것을 말한다. 사법에서 벗어나 활법을 모색한 인물로 조식曺植, 김시습金時習, 허균許筠, 박세당朴世

堂, 박지원朴趾源 등을 거론할 수 있지만 워낙 주자학이 득세했던 조선조에서는 중국처럼 대영웅의 기상을 가진, 광견이라 평가 받거나 혹은 비판받은 인물들은 찾는 것이 쉽지 않다. 물론 조선조는 중국과 다른 광견에 대한 인식 차이도 있고, 아울러 견자에 대해서는 도리어 광자보다 높인다는 특징 때문에 중국과 다른 점을 보이기도 한다.

중국역사에는 이른바 대영웅의 기상을 보인 광견은 매우 많다. 즉 스스로 '초나라 광자〔초광楚狂〕'라 일컬은 이백李白을 비롯해 광인임을 자칭한 이들이 많았다. 대유학자인 주희조차 때론 스스로 광노狂奴라 표현했을 정도다. 그런데 이렇게 자칭 타칭 광자라 불린 이들은 모두 자신을 스스로 높이던가 아니면 타인이 자신을 높여준다는 상징적인 의미가 있었다. 중국예술에서는 특하나 이런 측면이 뚜렷한데, 이는 중국문화와 철학, 예술을 이해하는 데 매우 중요한 부분이면서 서양문화나 예술과 다른 점이다.

중국문화가 긍정한 광자는 미셸 푸코가 『고전시대 광기의 역사*Histoire de la folie a l'age classique*』에서 언급한 바와 같이 감금되어야 하는 부정적 대상으로 여겨지지 않았다. 그들은 기존 체제와 법도를 무비판적으로 따르는 것을 거부하고 그것들을 파괴하면서 새로운 정신의 경지를 창조해나갔다. 장자가 말했던, 소지小知에 매몰된 지식과 지혜의 장님이나 귀머거리가 아니라 대지大知의 세계를 꿈꾼 이들이었다. 이 책은 바로 이들이 자신의 광기—진취성·대담성·개방성·비판성·비타협성 등—를 발휘함으로써 과거의 관습이나 제도에 얽매이지 않고 집단에 매몰되지 않는 주체적인 나, 즉 '참된 자아〔진아眞我〕'를 드러내는 방식에 주목했다.

이 책이 다루는 '광'의 스펙트럼은 윤리·철학·예술적 측면에서 유가의 중화중심주의와 예법지상주의를 거부하고 따르지 않는 자유분방한 행동과 무한한 정신적 역량을 마음껏 펼치는 것, 지향하는 뜻은 높지만 실천성 측면에서 미진한 것, 기존의 진리라 여겨온 것들을 그대로 받아들이지

않고 자신의 상상력과 창의력을 무한히 펼치는 것, 그러다 보니 인간의 현실과는 때론 일정한 거리가 있어 '지향한 정신이 매우 높은[지극고志極高]' 경지를 실천하려는 사상가 및 예술가들의 정신을 광범위하게 포괄한다. 이런 점을 나는 '인문광기'라고 일컫고 싶다.

이 책이 주로 중국에서 진행되어온 기존의 광견 연구와 차별되는 지점은 본격적으로 한국서화가들의 광견정신을 논했다는 것이다. 한국철학사와 서화사에도 이른바 광견 성향을 보인 사상가와 서화가들이 엄존했음에도, 현재까지 연구는 이를 충분히 소화해내지 못했었다. 이 책이 그 공백을 채워줄 수 있기를 기대해본다. 아울러 이 책은 이전에 지은 『동양 예술미학 산책』에서 언급한 광견과 관련된 글 내용을 보다 심화시킨 것에 속하기도 한다.

4.

이 책은 한국연구재단의 저술지원사업 일환으로 저술된 것인데, 이 책을 완성하는 데 도움을 준 분들이 많다. 특히 항상 손에서 책을 놓지 않고 독서 삼매경에 취해 계신 상허 안병주 교수님과 이 책을 완성하는 데 많은 도움을 주신 양명학과 서예학의 대가이신 우산 송하경 선생님을 비롯하여 이기동 교수님께 감사를 드린다. 항상 격려해주시는 박춘순 해든미술관 관장님께도 감사를 드린다. 꼼꼼하게 문장을 봐준 한윤숙, 최미숙 두 박사와 아울러 난삽한 원고를 멋지게 다듬어준 성균관대학교출판부에도 감사를 드린다.

2020년 思狂齋에서
조민환 謹識

팔대산인八大山人[朱耷], 〈노근고매도露根古梅圖〉

전통적으로 동양문화에서는 난과 매화는 비덕比德 차원에서 모두 군자라고 칭하지만 생태학적 속성을 보면 차이점이 있다. 난이 주는 군자 이미지와 매화가 주는 군자 이미지를 비교하면, 상대적으로 난은 음유陰柔적 이미지가 강한 반면, 매화는 양강陽剛적 이미지가 강하다. 난은 깊은 산속에서 홀로 고고하게 자신의 향기를 발한다는 점에서 산속 은사를 연상시키고 우리가 손쉽게 접할 수 없는 식물이지만, 매화는 우리 일상 주변에서 접할 수 있는 매우 친숙한 식물이다. 아울러 난은 '고란古蘭'이란 것이 없지만, 매화는 '고매古梅'가 상징하듯 오랜 세월 우리와 함께 풍상을 겪어온 존재이기도 하다. 이런 점에서 패이고 꺾이고 눌리다가 겨우 꽃잎 몇 개만 남은, 뿌리를 내릴 땅조차 잃어버린 상태에서 기울어졌지만 기어이 꽃을 피운 고매를 통해 나라 잃은 슬픔과 고통을 상징하는 이 그림은 '노근란露根蘭'을 통해 망국을 상징하는 그림보다 훨씬 더 처절하면서 드라마틱한 점이 있다. 소재를 난에서 고매로 바꾼 것 같지만, 동일한 내용이라도 이처럼 소재를 바꾸어 표현하는 것에는 법고 아닌 창신의 예술세계를 펼치고자 한 팔대산인의 광기어린 천재성이 담겨 있다. 아울러 그의 이 같은 광기어린 예술적 천재성의 저변에 그가 추구했던 철학이 깔려 있음을 이해해야 한다. 이 책은 이를 다양한 관점에서 밝히고자 한 것이다.

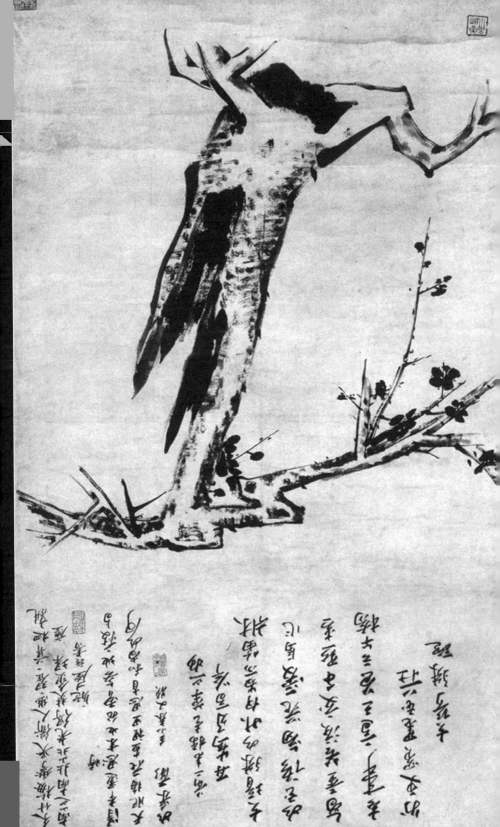

일러두기

1. 중국 인명은 신해혁명 이전 인물은 한자음으로, 신해혁명 이후 인물은 중국어 발음으로 표기하였다. 일본 인명의 경우엔 일본어 발음으로 표기하고 한자를 병기하였다.

2. 참고문헌의 경우, 서명과 저자명 등을 임의로 통일하지 않고 출판된 상태 그대로 적는 것을 원칙으로 하였다. 참고문헌의 배치 순서는 중국어 문헌이나 한국어 문헌 모두 한국어 발음을 기준으로 하였다.

3. 본문에서 번역해 인용한 원문은 미주로 제시하였다. 비록 본문에 번역하여 옮기지 않았더라도 전후 문맥을 이해하는 데 도움이 되거나 논의 전개상 연구 자료로서 가치가 있다고 판단되는 원문들은 함께 미주에 제시하였다.

4. 1차 문헌에 한해 필요한 경우 '中國哲學書電子化計劃', '國學网', '한국고전번역원' 사이트 등 인터넷 아카이브에서 제공한 원문을 그대로 활용하였다.

5. 도판의 경우, 진위 문제를 따지지 않고 도판에 담긴 철학과 예술정신이 무엇인지에 초점을 맞추었다.

제1부

철학에 나타난 광견관

중국문화와 철학 범주 가운데에는 서양과 차별화된 것은 많다. 나는 그중에서 '광자정신狂者精神'을 들고자 한다. 구체적으로 말하면 광자가 '지향하는 것이 지극히 높은 경지[지극고志極高]'를 추구하는 광자정신이 갖는 긍정적인 면에 주목하고자 한다. 다원적이고 창의적이며 개방적인 사유를 요구하는 오늘날은 이제 과거 유가의 경학經學중심주의, 이성중심주의, 중화中和중심주의, 경외敬畏중심주의, 예법중심주의에서 벗어날 것을 요구하는데, 광자정신은 이런 점을 잘 말해주고 있다. 이 같은 광자정신은 서화예술 차원에서는 '서노書奴'와 '화노畵奴'를 부정한다는 점에서 반노정신叛奴精神의 측면도 있다. 이제 이런 점을 먼저 철학적 측면에서 규명하고자 한다.

제 1 장

광자정신에 관한 기초적 이해

중국철학사와 예술사를 보면 인간의 성정, 품성 혹은 기질에 관한 다양한 학설이 나온다. 당대 한유韓愈가 주장한 '성삼품설性三品說'을 비롯하여, 손과정孫過庭과 항목項穆이 서예창작에 임하는 인물들의 기질에 관한 다양한 분류, 동진東晋의 갈홍葛洪이 『포박자抱朴子』(외편外篇) 「행품行品」에서 인간 종류에 대해 85가지의 인간상을 기술한 것[1] 등은 이런 점을 말해준다. 인간의 성정과 품성 및 기질을 이처럼 다양하게 이해할 수 있다면, 어떤 특정한 성정과 품성을 기준 삼아 그 틀에 맞출 것을 요구하고 강제하는 것은 문제가 크다. 인간의 다양한 기질과 품성 가운데 가장 영향력이 큰 것은 '광狂'과 '견狷'이다. 유가는 이상적인 기질과 품성으로 '중화中和'를 꼽고 아울러 가장 '비중화'적인 것을 광견으로 보았다. '광'은 적극적이고 진취적인 점에 비해 '견'은 소극적이고 시세에 따르지 않는다는 점에서 서로 반대되는 속성이지만, '비중화'란 점에서는 공통적이었기 때문에 광과 견은 동시에 거론되곤 하였다. 그런데 이런 광견 성향의 가치를 인정한 것은 역설적이게도 가장 중화를 강조한 공자였다. 이 장에서는 광견에 대한 기초적 이해를 살펴보고자 한다.

1
-
지언至言으로서 광언狂言

한비자韓非子(기원전280?~233)는 인간의 힘으로 할 수 없는 것과 연계하면서, 광자들의 행태를 논리적으로 비판한 적이 있다.

> 예를 들어 어떤 사람이 다른 사람에게 '당신을 현명하게 만들어주고 장수하게 해주겠다'라고 한다면 세상 사람들은 그것을 미친 소리라고 할 것이다. 원래 현명함이란 본성이며 장수도 천명이다. 현명함과 장수는 사람에게 배울 수 있는 것은 아니다. 그럼에도 불구하고 '인간의 힘으로 할 수 없는 것〔인지소불능人之所不能〕'을 가르쳐준다고 하니, 세상 사람들이 그것을 미친 소리라고 하는 것이다.[2]

한비자의 발언을 오늘날에 적용하여 풀이해보자. 오늘날 의학기술의 발달로 인해 이제 장수할 수 있는 여건은 상당히 마련되었고, 만약 인공장기가 더욱 발달한다면 한비자의 비판은 의미 없는 것이 될 수도 있다. 물론 그런 고가의 인공장기를 착용하려면 많은 돈이 있어야 한다는 경제적인 문제가 발생하기는 하지만. 아울러 '지혜롭게 한다'는 것도 만약 지혜와 관련된 칩을 개발해 머리에 심는 기술이 발달한다면 인간을 지혜롭게 한다는 것도 가능하게 될 수도 있다. 장자는 한걸음 더 나아가 신인神人과 지인至人, 진인眞人 등을 통해 한비자의 광자가 말한 것보다 더한 황당무계한 견해를 보인다. 아래의 예들은 이런 점을 보여준다.

막고야산에 신인이 살고 있는데, 피부는 빙설처럼 희고 몸매가 부드러

子曰鳳兮鳳兮何德
之衰往者不可諫來
者猶可追已而已而
今之從政者殆而 孔
子下欲與之言趨而
避之不得與之言

『공자성적도孔子聖迹圖』 가운데 「초광접여楚狂接輿」

『논어』에는 초나라 광인인 접여(?~?)가 공자의 수레 앞을 지나면서 "'봉황새여! 봉황새여! 어찌 덕이 쇠하였는가? 지나간 것은 간할 수 없고, 오는 것은 오히려 따를 수가 있다. 그만두어야 한다! 그만두어야 한다! 이제 정치에 종사하는 이들은 위태롭다'라고 노래 불렀다. 이에 공자께서 수레에서 내려 그와 함께 말하고자 했다. 그러나 빨리 걸어 피하는 바람에 그와 함께 말을 할 순 없었다(『공자성적도』 속 내용)"라는 기사가 나온다. 양광불사佯狂不仕한 접여(초나라 은사인 육통陸通의 자, 초광楚狂이라 한다)의 말에 화를 내지 않고 수레에서 내려 쫓아간 공자의 자세를 통해, 공자가 광자를 무시하지 않은 점과 아울러 진리에 대한 그의 열정을 동시에 엿볼 수 있다. 중국철학사 측면에서 본다면, 접여는 『장자』 등에서 이른바 광언狂言을 말하면서 재차 의미심장하게 등장하는데 이런 접여의 발언을 통해 광견철학이 지향하는 바를 알 수 있다.

운 것이 처녀처럼 사랑스럽다. 곡식은 일체 먹지 않고 바람을 들이키고 이슬을 마시고서 '구름 기운을 타고 비룡을 몰아[승운기乘雲氣, 어비룡御飛龍]' 사해 밖에 노닐며, 신인들의 신묘한 정기의 작용력이 응집하면 상처 나고 병들지 않게 모든 것을 성장시키고 해마다 곡식이 풍성하게 영글도록 한다고 합니다. 나는 이 때문에 접여[3]의 이 이야기가 상식에서 벗어난 광인처럼 여겨져 믿을 수가 없습니다.[4]

왕예가 대답했다. "지인은 신묘한 사람이라네. 커다란 연못을 다 태워도 그를 뜨겁게 할 수는 없으며, 황하와 한수를 꽁꽁 얼려도 그를 춥게 할 수는 없다네. 사나운 우레가 산을 부수고 태풍이 파도를 몰아쳐도 그는 눈 하나 꿈쩍하지 않지. 이런 인물은 '구름 기운을 타고 해와 달을 부리면서[승운기乘雲氣, 기일월騎日月]' 사해 바깥에서 노닌다네. 생사로도 그를 움직일 수 없거늘 어찌 이해 따위에 꿈쩍이나 하겠는가.[5]

위의 두 가지 예는 중국철학사에서 대표적인 '미친 소리[광언狂言]' 중 하나에 속한다. 오늘날 비행기를 타면서 과거 신선처럼 구름을 타고 다니는 것은 이제 다반사茶飯事가 되었고, 우주를 유영하는 우주인들이 입는 특수 섬유로 만든 옷은 엄청난 더위와 추위로부터 몸을 보호할 수 있다. 인공태양을 만들고자 하고, 인공강우는 이제 더 이상 헛된 망상만은 아니다. 『주역』「건괘」의「문언전文言傳」에서는 봄과 가을의 대표적인 현상을, '봄 구름은 용을 쫓고, 가을바람은 호랑이를 쫓는다[운종룡雲從龍, 풍종호風從虎]'를 말한다. '승운기, 어비룡'이 의미하는 실질적인 것은 다름 아닌 용을 통해 구름을 모아 비를 내리게 한다는 것이다.

농경사회에서 그 어떤 것보다 중요한 일은 봄에 비가 내리는 것이다. 이런 상징성을 갖는 '승운기, 어비룡'을 말한 것은 과거에는 황당무계한 광언에 속하지만 지금은 광언이라고 내칠 것만이 아니다. 『아라비안 나이

트』에 나오는 '열려라 참깨' 주문도 이제 우리 일상사에서 흔히 접할 수 있게 되었고, 과거 공상과학소설에서 상상한 것은 오늘날 거의 대부분 실현되고 있다. 윤리적 문제 때문에 법적으로 제한하고 있지만, 유전자 조작이나 기타 의학기술을 통해 생명체의 생사를 자유자재로 다루는 시대가 도래하지 않는다고 장담할 수 없게 되었다. 어떤 것을 상상하고 꿈을 꾸느냐에 따라 이제 미래사회는 달라질 것이라 본다.

'인간과 무리가 된다〔여인위도與人爲徒〕'는 것이 아닌 '하늘과 한 무리가 되고〔여천위도與天爲徒〕'[6] 하늘과 화합하는 '천화天和'와 '천락天樂'을 말하고[7], 홀로 천지정신과 왕래하고, 위로 조물자와 노닐며 아래로는 생사를 도외시하면서 무한히 변화하는 자연을 친구로 삼고자 한[8] 장자의 사유는 과거에는 인간들이 상상할 수 없고 범접할 수 없는 경지에 속하였다. 특히 생사로부터 자유롭다는 것은 인간의 범주에서 벗어났음도 의미한다. 따라서 이런 경지를 이해하지 못한 인간들은 그런 발언을 광언으로 이해하였다.

그런데 오늘날 장자가 말한 광언은 직간접적으로 하나하나 실현되었다는 점을 참조하면, 장자가 지인, 신인, 진인 등을 통해 발언한 것들을 광언이라 비판만 할 것이 아니다. 광언이라는 비판은 붕새의 비상을 통해 '대지大知'를 말하는 장자의 견해를 빌면, 그것은 '우물 안의 개구리'의 '소지小知'에서 얽매인 견해다. 성현영成玄英(?~669)이 '지극한 경지에 오른 말〔지언至言〕'로 장자의 광언을 풀이한 것은 탁월한 해석이라 할 수 있다.[9] 물론 장자가 '소지'에서 벗어난 '대지'를 통해 말하고자 한 발언들을 오늘날 과학기술의 발달 등과 연계하여 억지 춘향이 격으로 짜 맞추고 해석하는 것은 당연히 문제가 있다. 이 책에서 규명하고자 하는 것은 과거 광언, 광기라고 평가되었던 발언이나 사유에 담긴, 창의적이면서 경계 허물기와 관련된 내용에 대한 긍정적인 해석과 재평가다.

인류 역사를 통관通觀해보자. 다양한 측면에서 광자정신을 소유한 인

물들이 한비자가 말한 인간의 힘으로는 어떻게 할 수 없는 것이라 여겨진 한계를 극복하고 인류문명을 한 단계 더 발전시킨 것을 확인할 수 있다. 이런 점과 관련해 1997년 스티브 잡스Steve Jobs의 「Here's to the crazy ones」라는 광고의 내용을 보자

여기 미친 사람들이 있다. 부적응자, 반항아, 문제아, 우리 사회의 틀에 들어맞지 않는 사람들, 사물을 다르게 보는 사람들, 그들은 정해진 규칙을 좋아하지 않는다. 그리고 그들은 현재에 안주하는 것을 좋아하지 않는다. 우리는 그들의 이야기를 인용하거나, 그들을 부정하거나 추켜올리거나 비난할 수도 있다. 하지만 우리가 할 수 없는 것은 그들을 무시하는 것이다. 그들은 세상을 바꾸기 때문이다. 그들은 인류를 진보시킨다. 어떤 사람들은 그들을 미친 것으로 보지만 우리는 그들에게서 천재성을 본다. 자기들이 세상을 바꿀 수 있다고 생각할 정도로 미친 사람들이야말로 세상을 바꾸는 사람들이기 때문이다.[10]

이 광고에서 말하는 부적응자, 혁명가, 문제아 등 모두 사회에 부적격인 사람들이라 여겨진 인물들이 미친 상태에서 사물을 다르게 본 결과는 오늘날 예술과 과학에서 이전과 비교할 수 없는 발전을 거듭하게 하고 있다. 그런데 이런 인물들의 성격을 종합하여 말할 때 그것에 거의 일치하는 인간상이 있다. 바로 인물에 따라 정도 차이는 있지만 동양철학사와 예술사에서 나타난 이른바 광자라고 일컬어지거나 평가 받은 인물들이다.

광고에서 한 말의 핵심을 중국사상사와 예술사에 대비하여 본다면, 광자가 추구한 '지향하는 뜻이 지극히 높은 경지'와 상통하는 점이 많다. 즉 광자가 추구하는 '지극고'의 경지는 광고에서 말하는 "think different"의 다른 모습으로 이해될 수 있다. 아울러 마틴 스코세이지 영화감독의 "가장 개인적인 게 가장 창의적인 것이다"란 말도 광자에게 가장 잘 어울

리는 말이다. 이런 점에서 우리는 중국사상사와 예술사에서 반항아, 문제아, 즉 남이 가지 않은 길을 간 인물들, 성인들의 길을 밟지 않고 자신만의 다른 길을 간 인물들의 주체적 광자정신에 대한 긍정적 견해에 주목할 필요가 있다.

중국사상과 문화예술에서 광언이나 (상식적 인간세계를 넘어서 우주 대자연까지의) 지언은 대개 듣는 자가 세속의 실정과 전혀 맞지 않고 이해할 수 없다고 여긴다. 이에 '크게 비웃거나[대소지大笑之]', 그 내용이 전혀 들어보지 못한 것이라 '놀라거나[경驚]' 혹은 '두려워하거나[포怖 혹은 구懼11]', '맹랑孟浪한' 말로 여기거나, '어리둥절하게[형熒]'12 여긴다. 『장자』는 특히 그런 광언을 다양한 우언寓言을 통해 문학적이면서 철학적으로 규명한 텍스트에 해당하는데, 이 같은 지언으로서 광언을 설파하는 장자의 사유는 이후 중국예술이론과 창작에 많은 영향을 주게 된다.

중국철학사에서 중행을 실천하는 인물을 선택할 수 없다면 비록 차선책이지만 광견을 선택하겠다고 한 인물은 바로 공자다. 이런 공자의 광견관은 이제 『서경書經』 등에서 말하는 성인聖人이냐 광인이냐 하는 사유 틀에서 논의되는 광자관에서 벗어나 새로운 광자관의 탄생을 알리게 된다. 공자의 제자 중에서는 광자로 분류되는 인물이 있었는데, 바로 증자[=증삼曾參]의 아버지로 알려져 있는 증점曾點(기원전546?~기원전?)이다. 『논어』「선진」에는 "늦봄에 봄옷이 이미 만들어지면 관을 쓴 어른 대여섯과 동자 예닐곱과 함께 기수에서 멱감고 무우대에서 바람 쐬고 읊조리면서 돌아오겠습니다[욕기영귀浴沂詠歸]라고 증점이 말하자, 공자가 '나는 증점이 하고자 한 것을 허여하노라[吾與點]'"13라고 말한 기사가 나온다.

증점은 광자─이하 '狂者'인 경우는 광자라 하고 '狂'字인 경우는 '광'자라 한다─라고 평가되는 것에서 볼 수 있듯이 공자 제자 가운데에 후대 송대 주희(1130~1200)를 비롯한 이학자들이 배척한 광자가 있었던 것이다. 흥미로운 것은 이런 증점이 욕기영귀를 통해 말한 '영이귀詠而歸' 정신은

왕희지王羲之, 〈난정집서蘭亭集序〉

중국에는 전통적으로 3월 3일[상사일上巳日] 물가에서 불계祓禊 활동을 진행하는 습속이 있다. '불'은 병의 기운을 제거하고 몸을 청결하게 하는 것이다. 왕희지가 이날 회계산 아래 난정에서 '수계修禊事' 모임의 의미와 흥취를 즉흥적으로 쓴 이 작품은, 증점이 말한 욕기영귀의 다른 모습에 해당한다. 두보杜甫는 「여인행麗人行」에서 "삼월삼짇날 날씨가 새로우니, 장안 물가에 모여든 미인들. 자태는 짙고 뜻은 멀어 맑고 참되구나. 피부결은 보드랍고 기름져 뼈와 살이 적당하다. 수놓은 비단 옷 늦은 봄빛 비치니, 금실로 공작새를, 은실로 기린을 수놓았구나[三月三日天氣新, 長安水邊多麗人. 態濃意遠淑且眞, 肌理細膩骨肉均. 繡羅衣裳照暮春, 蹙金孔雀銀麒麟]"라 하여 장안 미인들이 이날을 맞이하여 화려한 비단옷을 물가에 나온 풍습을 읊고 있다. '천하제일행서'로 평가 받는 이 작품에 건륭 인장이 4개 연속으로 찍혀 있다.

이후 중국 문인사대부들이 지향하는 삶의 한 부분이 되었다는 사실이다. 특히 은일적 삶을 지향하는 은사들의 문화와 삶의 한 형태를 이루었다. 역사적으로 보면, 삼월 상사上巳일에 왕희지王羲之의 중심으로 행했던 계불禊祓 의식과 관련된 난정蘭亭 모임은 이런 점을 대표한다. 조선조 유학자들도 증점의 욕기영귀에 대해 매우 긍정적인 견해를 보였다.

이처럼 유학자들이 비판하는 광자나 견자는 정치, 윤리 측면에서는 일정 정도 부정적인 측면이 있을 수 있지만—물론 이 같은 평가도 유가중심주의에서 출발해서 평가할 때 그렇다는 것이다—중국예술사를 보면 이같은 광자와 견자 때문에 중국예술은 유가가 지향하는 중화미학이란 강제된 영역에서 벗어나 개인의 감성을 보다 자유롭고 풍부하게 드러낼 수 있는 긍정적인 면이 있었다. 특히 광자와 견자들이 '일逸'과 '괴怪'의 미적 범주를 자신의 예술세계에 동시에 추구함으로써 법고 지향의 의양依樣의 맛에서 벗어나서 창신創新 지향의 자득自得과 관련된 독특한 풍격을 드러낼 수 있었던 점에 주목할 필요가 있다. 물론 순백의 백자에 담긴 유가의 '천리를 보존하고 인욕을 제거하라〔존천리存天理, 거인욕去人欲〕'는 사유에 기반한 예술창작이 의미가 없다는 것이 아니다. 왜냐하면 미에 대한 인식은 보는 관점에 따라 달라질 수 있기 때문이다. 유가사상에 기반한 중화미학이 갖는 장점이 있지만 이 책에서는 주로 노장사상에 기반한 광견미학이 갖는 장점에 일단 주목하고자 한다. 현실 너머의 세계에서 고민한 광인의 정신경지에서 독특한 중국문화와 예술의 한 특징을 찾을 수 있기 때문이다.

광자와 견자는 어떤 관점에서 보느냐에 따라 역사적으로 다양한 이해로 나타났다. 현대적 의미로 해석하자면, 광자는 기운이 진취적이면서 아울러 자유의지의 기운이 강한 자를 의미한다. 견자는 자신이 옳다고 여기는 것을 견지하면서 독립적으로 자신만의 세계를 살고자 하는 독립성이 강한 기운을 가진 자를 의미한다. 독립은 자유의 근간이고 자유는 독립의

확장이기 때문에 두 가지를 분명하게 나눌 수 없다는 점에서 광과 견은 함께 말해지는 경우가 많다. 이제 과거 성인이 갔던 '길'이 아니라 자기의 '길'을 간 광자들의 행적과 사유를 철학적 측면과 예술적 측면에서 추적해보고 의미를 부여해보고자 한다. 특히 '지언'으로서 '광언'에 초점을 맞추어 규명해보고자 한다.

2

광狂자 용례와 광자정신

예법의 준수 여부를 통해 군자와 소인을 구분하고 아울러 중화중심주의와 이성중심주의 및 '존천리, 거인욕'을 견지하는 유가 입장에서 가장 경계하는 용어 중 하나는 '광'자다. 그런데 대유학자인 주희는 자신을 광노狂奴라고 일컬은 적이 있다.[14] 이런 점은 우리로 하여금 '광'자를 다양한 관점에서 접근할 것을 요구한다.

류명시劉夢溪는 중국역사를 보면 일찍이 관료제가 시행됨에 따라 중국문화에는 처사處士가 횡의橫議하는 전통, 유遊의 전통, 협俠의 전통, 자유로움을 추구하는 문인의 전통, 낭만적인 『시경詩經』과 『이소離騷』를 읊는 전통, 회화에서 대사의大寫意를 추구하는 전통, 서예에서 '광초狂草'를 추구하는 전통 등이 수립될 수 있었는데, 이러한 다양한 전통에 담긴 고유한 본질은 모두 '광'자와 끊을 수 없는 인연이 있고, 아울러 유가의 성인숭배사상, 도교와 도가의 자연숭배, 선종의 돈오頓悟초월도 이른바 광자정신의 이념과 학설을 구성하는 데 중요한 기반이 되었다는 점에서 '광'자는

'경敬'자와 마찬가지로 중국문화를 읽어낼 수 있는 또 다른 키워드가 된다고 한다.[15] 류밍시의 이 같은 발언은 중국문화와 예술, 철학을 이해하는 데 '광'자가 갖는 위상과 그 중요성을 말한 것에 속한다. 이런 점에서 먼저 '광'자에 담긴 글자의 의미와 그 용례를 다양한 관점에서 분석하고자 한다.

'광'자의 의미 분석과 용례

의학 차원에서는 '광'자는 정신병 차원의 미치광이란 의미로 사용되지만 이 책에서는 여기에 초점을 맞추지 않는다. 이 책은 '광'자의 자의字意 및 '광'자와 연계된 사유를 탐구하되 특히 철학과 예술 차원에서 논의할 수 있는 '광'자가 갖는 의미에 주목하고자 한다.[16] 그 광자를 통해 중국철학과 예술이 가지는 독특한 성향을 분석할 수 있기 때문이다.

우선 '광'자의 자의 분석과 다양한 용례에[17] 대해 알아보자. 허신許愼 (58?~147?)이 『설문해자說文解字』에서 "광은 미친개다〔광狂, 제견야狾犬也〕"라 하듯, '광'자의 본래 의미는 '개〔구狗〕가 미친 병 증세를 드러낸 것〔구발풍拘發瘋〕'이란 의미를 지닌다. '광'자나 '견'자는 모두 '개 부수〔견犭=犬〕'와[18] 관련이 있다. '광'자는 옛날에는 '광誑'자와 통하였다.[19] '광'자가 병적 차원에서는 인간이 상식적인 것과 정상적인 것을 잃어버린 것,[20] 미치다 혹은 실성하다〔풍전瘋癲〕는 의미를 갖는다.[21] 한의학에서 '광'자를 기운이 드세고 극에 달한 것, 정신이 조급하고 미쳐서 항상됨을 잃어버린 병증이라 이해한 것은 이런 점을 잘 보여준다.[22] 『황제내경·영추黃帝內經·靈樞』 권5 「전광癲狂」에서는 광기의 증상에 대해 '시始와 발發'이란 두 가지 관점에서 분석하고, 광언狂言의 증상에 대해서도 규정하고 있다.[23]

병적 차원의 광을 음양론 차원에서 이해하되, 양기가 많은 것으로 규정하기도 한다. 주진형朱震亨은 『단계심법丹溪心法』 권4 「전광癲狂」에서 전

은 음〔=중음重陰〕에 속하고 광은 양〔=중양重陽〕에 속한 것인데, 전은 희喜가 많고 광은 노怒가 많다는 것이 그것이다. 아울러 양허음실陽虛陰實이면 전이고, 음허양실陰虛陽實이면 광이라 규정하기도 한다.[24] 『황제내경소문黃帝內經素問』「맥해脈解」에서도 광과 전을 음양으로 분류하고 있다.[25] 『황제내경소문』「선명오기宣明五氣」에서는 양기에 사악한 기운이 들어온 것을 광이라 한다.[26] 이처럼 광은 주로 양기의 과다함이나 부정적인 성향과 관련하여 이해한 것을 알 수 있다. 이밖에 '정상적인 것에서 벗어난 행동거지'를 광견병을 앓는 개의 성질과 연관하여 이해하기도 한다.[27]

'광'자는 전후 문맥에 따라 다양한 의미를 지닌다. 명사로 사용될 때는 발광發狂한다는 병적 차원의 미치광이〔풍전瘋癲〕라는 의미로 사용된다.[28] 형용사로 사용될 때는 과대한 것, 오만자대傲慢自大한 것,[29] 방종放縱한 것, 방탕放蕩한 것, 미친 듯이 제멋대로 행위〔광방狂放〕하여 어떤 것에도 얽매이지 않는 행동거지,[30] 혹은 강렬하다, 맹렬하다 등의 의미로 사용된다.[31] 부사로 사용될 때는 자신의 감정에 맡기고 뜻을 제멋대로 펼치면서 구속을 받지 않는다,[32] 급속하다, 빠르다 등의 의미로 사용된다.[33] 광풍狂風, 광표狂飆, 광열狂熱, 광초狂草라는 표현에서 엿볼 수 있듯이, 풍격이 미친 듯이 내치면서 어떤 것에도 매이지 않고자 하는 행위〔광방불기狂放不羈〕나 기세가 맹렬한 것 혹은 상식적인 법도를 넘어선 지나친 것을 의미하기도 한다.

구체적인 행동거지와 연계되어 사용되는 경우에는 유가의 윤리 및 예법 측면과 연계되어 부정적으로 이해되곤 한다. 광망狂妄은 제멋대로 망령된 행동을 하면서 자기가 옳다고 하는 무례無禮한 사람의 행위를 가리킨다.[34] 방광狂放은 술이 취한 상태에서 웃고 소리치는 등 광방불기狂放不羈한 것을 말한다.[35] 이런 차원의 광은 주희를 비롯한 유학자들이 유가의 예법을 무시하거나 중절中節하지 못한 상태에서 제멋대로 행하는 인물들의 행동거지 혹은 정신경지를 비판할 때 전매특허처럼 사용한다. 광조狂躁

는 정신질병 차원에서 항상 자신을 과대평가하면서 스스로 위대하다고 여기는 것을 의미한다. 광이狂易는 정신이 실상失常한 것,[36] 소광疏狂하면서 경솔輕率한 것,[37] 황탄荒誕한 것이란[38] 세 가지 의미가 있다. 광자狂恣는 광망狂妄하면서 방사放肆한 것을 의미한다.[39] 광솔狂率은 광망狂妄하고 경솔輕率한 것[40]을 의미하는데, 글을 올릴 때 겸사로도 사용되기도 한다.[41] 광참狂僭은 광망狂妄하면서 참월僭越함을 의미한다.[42] 광탄狂誕은 광망狂妄하면서 괴탄怪誕한 것을 의미한다.[43] 광우狂友는 자신의 천성에 맡겨 방약무인傍若無人하면서 예절에 구속되지 않는 친구를 말한다.[44]

속마음 상태 혹은 마음 드러냄, 행동거지 등은 광심狂心, 광언, 광가狂歌, 광음狂吟, 광거狂擧, 광래狂來, 광사狂寫, 광태狂態, 광살狂殺, 광애狂愛, 광유狂遊, 광주狂走, 광작狂作, 광편狂遍, 광종狂縱, 광류狂謬, 광조狂調 등으로 표현된다. 이런 표현에는 고정적인 법도나 유가의 예법에 얽매임이 없는 자유로운 몸가짐 혹은 마음 드러냄이란 의미가 담겨 있다. 특히 문예적 차원에서 마음 드러냄 혹은 표현과 관련되어 많이 사용된다. 소광疏狂, 청광淸狂이라 할 경우에는 주로 문인들의 맑고 깨끗한 심성 상태를 지칭하며, 탈속적인 인물을 평가할 때도 사용된다. 광사는 지향하는 뜻이 고원하고 진취적으로 일을 실행하고자 하는 선비를 의미한다.[45] 때론 널리 방광한 선비[방광지사放狂之士]를 의미하기도 한다.[46] 광직狂直은 소광疏狂하면서 솔직率直한 것을 의미한다.[47] 광재狂才는 불기지재不羈之才를 의미한다.[48]

광은 때론 자신의 생각을 제멋대로 펼치고 상대방에게 직언[사의직언肆意直言]할 때의 상황과 연계되어 사용된다. 신하가 군주에게 자신의 뜻을 격렬하게 펼치면서 직언할 때의 상황이나, 상소할 때 '미친 듯 망령된 듯 좁은 소견을 급하게 올린다'라는 겸사 차원에서도 사용된다.[49] 신하들이 군주에게 올린 상소문의 내용이 혹 군주의 심기를 거슬리는 내용일 경우에도 쓰인다. 즉 자신의 발언이 조금 문제가 있더라도 그 발언 내용에

대한 양해를 부탁한다는 우회적인 표현을 광이란 용어를 사용한다는 것이다. "광부狂夫의 말을 성인은 택했다"[50]라는 말을 인용하면서 발언한 것이나, 신하들이 제왕에 대하여 격한 비평을 가하고자 할 때 광우狂愚로 자칭한 것이 그것이다.

'광'자 용례 가운데 예술창작과 관련될 경우 때론 우연성을 담아내거나 자신의 진정성 표현과 연계되어 사용되는 예가 많다. 예술가들의 행위에 대한 광풍, 광표狂飆, 광열狂熱이란 표현에는 풍격風格이 광방불기하거나 기세가 맹렬한 것 혹은 상식적인 법도를 넘어선 자유로운 몸짓이란 의미가 담겨 있다. 광음狂吟은 자신의 감정을 자유롭게 드러내면서 음영吟詠하는 것을 의미한다. 이백李白(710~762)은 "나는 본래 초나라 광인이다. 미친듯이 노래하면서 공자를 비웃는다〔아본초광인我本楚狂人, 광가소공구狂歌笑孔丘〕"라 하여 스스로 예술적 광자임을 자임한다. 광가狂歌는 광적으로 노래 부르는 것을 의미한다.[51] 광흥狂興은 호탕한 흥취를 의미한다.[52]

서화창작에 주로 사용되는 광묵狂墨은 광방狂放한 필적筆跡을 의미한다.[53] 광필狂筆은 광방狂放하면서 제멋대로 자유자재한 서화필법을 의미한다.[54] 광회狂懷는 방종한 정회情懷를 의미한다.[55] 회소懷素(725~785)의 서풍을 떠올리게 하는 광초狂草는 초서草書 중 일필서一筆書와 상관이 있는 방종한 붓놀림을 말한 것으로, 필세가 이어지면서 휘돌아가고 글자의 형태 변화가 번다한 것을 말한다.[56] 광일狂逸은 행동이 분란한 것,[57] 세속적인 것에 얽매임이 없는 광방불기한 것을 의미한다.[58] 때론 서법이 분방하면서 표일飄逸한 것을 의미하는데, 이런 점은 노장철학에 입각한 예술창작행위와 연계되어 있다.[59] 광승狂僧 회소의 예에서 보듯 서화창작과 관련된 광묵이나 광필, 광초 등은 특히 술을 마신 이후의 예술행위와 밀접한 관련이 있다.[60] 광객狂客이란 표현을 통해 광기가 갖는 예술성을 말하기도 하는데, 이때 광객도 방탕불기한 인물을 가리킨다.[61] 이 광객은 때론 당대 시인 하지장賀知章을 가리키기도 한다. 하지장은 자신의 호를 '사명광객四

明狂客'이라 했기 때문이다.[62] 이밖에 명대 중기 이후부터는 예술창작 경향의 자유분방함이나 문예사조의 변천과 관련하여 광은 선禪과 결합된 광선狂禪[63]이란 사유도 나타난다.

역대 시인들이 '광'자를 통해 읊은 명구를 통하여 '광'자와 관련된 다양한 시적 정취와 의경意境도 엿볼 수 있다. 시어詩語 가운데 광사狂士, 광노狂奴, 광객狂客, 광부狂夫, 광재狂才, 광수狂瘦, 광동狂童, 광호狂胡, 광승狂僧, 광생狂生, 광졸狂卒, 광로狂虜 등은 다양한 인물상과 관련이 있는데, 다양한 차원에서 인물들이 거침없이 행하고자 하는 긍정적인 기운과 행동거지를 '광'자로 표현한 것에 해당한다. 동식물의 아름다운 자연상태 혹은 형태와 관련해서는 광화狂花, 광접狂蝶, 광봉狂蜂, 광묘狂貓, 광자狂紫, 광진狂盡 등의 표현이 쓰이고 있다. 자연현상의 경우 날씨와 관련해서는 광풍狂風이란 표현이 많이 쓰인다. 광설狂雪, 광운狂雲, 광표狂飆, 광란狂瀾, 광도狂濤 등의 표현도 쓰이는데, 모두 평상시에는 보기 드문 아름다운 멋진 풍경이란 의미가 담겨 있다.

이처럼 다양하게 사용된 '광'자가 시·서·화 예술창작과 관련될 때는 자신의 감정을 자유롭게 표현하거나 자연본성에 맡기는 것, 혹은 방탕放蕩하거나 자유로운 몸짓을 행하는 자유로운 정신을 간직한 소유자로 확장되기도 한다. 이런 점은 '광'자가 예술적 차원에서는 유가의 중화 및 중행과 대비되어 논해진다는 점에서 중요한 의미를 지닌다. 이런 사유 가운데 가장 상징적인 것은 광기狂氣다. 광기는 '세속과 다른 불기不羈한 기개氣槪'를 의미하거나 '광망하면서 자오自傲한 자존감 내지 천재적 기질 등을 의미한다.[64]

이상 본 바와 같이 '광'자는 상식적이고 정상적인 상태를 벗어난 것, 기세가 강한 것, 어떤 행동이 평상시보다 심한 것 등과 매우 밀접한 관련을 갖는데, 이런 점은 작가의 심령을 거침없이 자유자재로 표현하고자 하는 실질적인 예술창작에도 적용되곤 하였다. 아울러 '광'자를 써서 표현

한 인물인 경우 때론 세속적 재물, 권력, 명예 등에서 벗어난 탈속적 삶에 대한 긍정적인 이해도 담겨 있다. '광'자를 통해 표현하고자 한 이 같은 광자정신이 예술 차원에 적용되었을 때는 매우 긍정적으로 이해되었다. 서양에서 정신적으로 미쳤다는 병리적 차원에서 부정적으로 말해지는 광자[65]와 달리 이 책처럼 동양에서는 광자들이 추구한 삶의 태도, 문예창작 정신을 이해한다는 것은 중국철학은 물론 문화와 예술의 핵심 및 그 특징을 밝히는 것에 속한다.

3

성聖과 광狂의 관계성

중행을 실천하는 인물을 선택할 수 없다면 비록 차선책이지만 광견을 선택하겠다고 한 인물은 바로 공자다. 광자나 견자는 유가가 지향하는 중화와 중행, 중정을 실천하지 못하고 아울러 중화미학 차원의 아름다움을 펼치지는 못한다. 하지만 진취적인 광자는 자신들의 광자적 기질을 통해서 중화미학과 구별되는 독특한 예술풍격을 보인다. 아울러 세속과 타협하지 않고 고고한 삶과 담백한 삶을 지향하면서 '자신만의 지킴'을 유지하는 견자도 마찬가지다. 공자가 광견을 부정적으로만 보지 않았던 것과 달리 송대 주희를 비롯한 유학자들은 학문적 측면, 윤리적 측면, 예술적 측면에서 광견에 대해 부정적인 인식을 드러낸다. '택선고집擇善固執'을 통한 중용과 중행을 기준으로 하는 유가들은 노불老佛이 사회적 질서와 예법을 무시하고 자기 멋대로 행동하고 사유하는 광적 경향을 문제 삼는다.

이런 상황에서 반드시 검토해야 할 것은 시대에 따라 '광'자를 어떻게 이해했는지 하는 점이다. 왜냐하면 '광'자는 시대에 따라 부정과 긍정 두 가지 측면으로 나타나기 때문이다. 일단 광에 관한 최초의 언급을 보자. 그것은 『서경』「다방多方」에서 말하는 "오직 성인이어야지 광인이 될 것을 꿈꾸지 말라. 오직 광을 극복하여 성인이 되어야 한다"[66]라는 말이다. 즉 마음에 선한 것을 품고 있느냐 아니냐의 여부에 따라 성과 광을 구분한 것인데, 결론은 성과 광의 차이가 멀지 않기 때문에 경계하라는 것이다. 일단 왜 성과 광의 차이가 멀지 않다고 한 것인가에 대해 알 필요가 있다.

『서경』「다방」에서 말하는 성은 유가가 지향하는 '성지자性之者'로서의 요순堯舜과 같은 인물이 덕치를 통해 태평성대를 이룬 것을 상징한다. 광은 매우 폭력적이고 백성을 위한 정치를 하지 못하는 이른바 주왕紂王 같은 인물의 '혼매하고 어리석은〔혼우昏愚〕' 것을 의미한다. 『남제서南齊書』에서 "모전貌傳에서 말하기를, '위의의 제도를 잃어버려 게으르고 나태하며 교만하면서 제멋대로 행동하는 것을 광이다'"[67]라 한 것은 정치적 측면에서 광에 대해 매우 부정적인 견해를 보인 것에 해당한다. 채침蔡沈의 주석은 이런 점을 보다 구체적으로 보여준다.

> 성聖은 사물의 이치에 통하고 밝은 것을 일컫는다. 성인이라도 생각하지 않으면 광인이 되고, 혼매하고 어리석은 자라도 능히 생각하면 성인이 됨을 말한 것이다. 주왕紂王이 비록 혼매하고 어리석은 자나 또한 개과천선할 이치가 있었다.[68]

하지만 주왕의 개과천선은 이루어지지 않았다. 채침은 '성인이 광됨의 가능성'과 '광인이 성인됨의 가능성'에는 미묘한 차이점이 존재한다고 본다.

혹자가 말하기를, 광인이라도 능히 생각하면 과연 성인이 될 수 있겠는
가 하기에 대답하기를, '성인은 진실로 쉽게 될 수 없으나 광인이라도
능히 생각하면 어떻게 해야 성인이 되는 공부가 되는지의 향방을 알
것이니, 태갑太甲이 그에 가까울 것이다'라고 하였다. 혹자가 말하기를,
성인이라도 생각하지 않으면 과연 광인에 이르는가 하기에 대답하기
를, '성인은 진실로 이른바 생각하지 않는 것이 없으나, 우왕禹王이 순
제舜帝를 경계하기를 '단주丹朱'처럼 오만하여 태만히 노는 것을 좋아하
지 마소서 하였으니, 한 생각의 잘못이 비록 광인에 이르지는 않으나
광인이 되는 이치는 또한 여기에 있는 것이다. 인심은 위태로운 것이
니, 성인이 참된 마음으로 정성스럽게 고하여 경계한 것이 어찌 뜻한
것이 없겠는가'라고 하였다.[69]

이른바 중국역사에서의 불초不肖한 자식의 상징인[70] 단주는 요임금〔=
당요唐堯〕의 아들로서 순임금〔=우순虞舜〕에 밀려 제왕이 되지 못한 인물이
다. 단주에 대한 최초의 기록은 『서경』「요전堯典」[71]에 나오는데, 우임금
이 단주에 대해 비판적으로 말하는 구체적인 것은 『서경』「익직益稷」에
나온다.

요임금의 아들 단주처럼 오만하고 게을러서는 안 됩니다. 그는 게을러
놀기만 좋아하였고, 오만한 행동과 포악한 짓만을 일삼았으며 밤낮 없
이 이런 짓을 쉬지 않았습니다. 물이 없는 곳에 배를 띄울 만큼 억지와
행패를 부리고, 떼 지어 집안에서 음탕하게 놀곤 하였습니다. 그래서
단주의 집안은 그의 대에서 끊기고 말았던 것입니다.[72]

단주는 성인으로 일컬어지는 요임금의 아들이었지만 그의 포악하고
음탕하면서도 광기어린 행동은 결국 집안의 대를 끊게 하는 결과로 나타

났다는 것은 그만큼 광기어린 행동이 가져올 수 있는 엄청난 재앙을 말해준다. 채침의 성과 광에 대한 이런 견해는 제왕을 성인으로 보는 사유에서 출발한 것으로, 정치적 측면에서의 성과 광에 대한 이해라고 본다. 광인이 제대로 된 '성인되는 공부의 방향을 안다'는 것과 '성인이 된다'는 것은 다른 차원에 속한다. 아울러 성인이 한번 마음 잘못 먹어서 '광인이 된다'는 것과 그런 행동에 '광인이 되는 이치가 있다'는 것도 다른 차원에 속한다. 채침이 말한 견해를 받아들인다면, 사실 '성인의 광인됨의 가능성'에 대한 경계의 말로서 이해된다. 즉 아무리 성인이라도 인심이 작동했을 때의 위태로움에서 벗어날 수 없다는 경계성의 말은 그만큼 성인의 경우라도 마음 수양의 중요성을 강조한 것이라 할 수 있다.

주희는 군주가 어떤 마음을 먹고 어떤 생각을 하느냐에 따라 '성인과 광인의 경계는 호리毫釐에 불과하다'고 한다.[73] 성과 광이 상황에 따라 간극 없음을 말한 것은 '성은 성'이고 '광은 광'이라 하여 넘볼 수 없는 경계를 설정한 것과 차별화된 사유에 속한다.[74] 그렇다고 주희가 광을 인정하는 것은 아니다. 주목할 것은 주희가 성과 광을 '리理'와 '욕欲'을 연계하여 이해하는 윤리론적 사유다.[75] 주희의 성과 광의 간극에 대한 이해는 정치적인 측면뿐만 아니라 덕과 관련된 윤리적 측면이 강하게 담겨 있다. 『상서』「다방」에서 말한, 마음먹기에 따른 '성聖과 광狂의 상호전환 가능성'은 그만큼 군주가 백성을 위하는 선善의 정치를 행해야 한다는 것을 강조한 것이지, 실질적으로 성이 광이 되고, 광이 성이 될 수 있다는 가능성을 말한 것은 아니다.

'광이 성이 될 수 있는가' 하는 논의는 '후천적인 학문을 통해 불로장생하는 신선이 될 수 있는가〔신선가학호神仙可學乎〕'라는 도교적 질문과 '후천적 학문을 통해 성인이 될 수 있는가〔성가학호聖可學乎〕'라는 유가적 질문에 상응할 수 있는 중요한 질문에 해당한다. 즉 '광이 후천적인 학습이나 수양을 통해 성이 될 수 있는가' 하는 질문은 유가의 윤리적 인간 형성과

관련된 기질변화론 및 치국평천하론과 매우 밀접한 관련을 갖는다는 것이다. 장자처럼 '광언'을 하거나,[76] 형이상학적 사유를 통해 소요유逍遙遊 경지를 인정하는 경우는[77] '광이 후천적인 학습이나 수양을 통해 성이 될 수 있는가' 하는 질문을 던지지 않는다. 이런 점에서 장자는 유가와 차별화를 보인다.

'광'자는 이단적 사유와 연계되면서부터 부정적으로만 사용되게 된다. 주희가 광망, 광조, 광이狂易, 광자狂恣, 광무狂鶩, 광솔狂率, 광참狂僭, 광패狂悖 등의 표현을 통해 노불을 이단시하는 것이 그것이다. '망妄'자, '조躁'자, '이易'자, '자恣'자, '무鶩'자, '솔率'자, '참僭'자, '패悖'자 등은 모두『중용』에서 말하는 무과불급을 벗어난 지나친 행위를 의미한다. 삼강오륜과 사회질서를 무시하고 어지럽히는 행위를 하는 것, 유가의 예법을 무시하고 경외적 삶을 살지 않고 제멋대로 행위하는 것, 자신의 분수를 넘어서는 행위를 하는 것, 신독愼獨이나 계신공구戒愼恐懼하지 못하고 경솔하게 행위를 한다는 등의 의미가 담겨 있다. 주희가 유가의 예법을 무시하고 상달처上達處의 고원함만을 추구하는 노불을 이단으로 여겨 배척할 때 많은 용어를 사용하지만 가장 상징적인 용어는 광망이다. 광망은 주희가 강조한 경외적 사유와 관련된 계신공구戒愼恐懼, 신독愼獨, 무자기毋自欺 등과 대척점에 서 있는 용어에 해당하기 때문이다.[78] 주희는 당시 학자들의 학문 경향에 대해 하나하나 단계를 밟아가는 '하학이상달'을 추구하지 않고 '형이상학적인 것〔태고太高〕'만을 추구하는 것을 '광'자와 연계하여 비판하는데, 이런 비판에는 유가가 지향하는 '대중지정大中至正의 규구規矩'를 벗어났다는 점이 담겨 있다.[79]

주희가 부정적으로 본 '광'자에 대한 인식은 이른바 '광자흉차狂者胸次'를 말한 왕수인王守仁(1472~1528)에 오면 달라진다.[80] 왕수인은 광자가 갖는 정신경지를 매우 높이 평가하면서 실천만 따른다면 성인의 경지에 얼마든지 오를 수 있음을 말한다.[81] 왕수인은 결코 광자를 이상적 인격의

최고 표준으로 여기지 않았지만 성인으로 나아갈 가능성을 지닌 인물로 여겼다. 왕수인은 "길거리에 넘쳐나는 사람들 모두가 성인이다[만가도시성인滿街都是聖人]"라는 유명한 말을 한다. 이 같은 사유는 광자와 성인의 차이를 일정 정도 무화無化시키는 사유에 속한다. 왕수인이 성인에 대한 파격적인 견해를 보인 것과 더불어 광자흉차를 통해 광자정신을 높이 평가한 이후 광자정신은 양명학자들이 추구해야 할 이상인격으로 자리한다.

왕기王畿(1498~1583)는 광자의 견식의 뛰어남[견초見超]과 뜻의 큼[지대志大]이 견자보다 우월하다는 사유를 견지하면서 광자에 대한 긍정적인 견해를 표방한다.[82] 왕기는 광자의 뜻은 성인이 되는 것에 있고, 노력 여하[극념克念]에 따라 중행을 행하는 인물이 될 수 있다는 것도 말한다. 아래와 같은 발언들은 이런 점을 보다 구체적으로 말한 것이다.

> 광자의 뜻은 오로지 성인이 되고자 하는 것이지만, 그 행실이 뜻을 따라가지 못하여 병통이 생긴다. 그러나 그 '광명하고 초탈한 마음'은 조금도 감추어지거나 숨겨지지 않으니 또한 이곳이 바로 힘을 얻는 지점이다. 만약 생각을 잘 다스릴 수 있어서 때때로 세밀하게 단속한다면 중행의 인물이 될 수 있을 것이다.[83]

> 무릇 광자는 옛 사람과 벗하려는 데 뜻이 있어서 절목에는 소략하고 뜻과 말은 고원하였다. 그러나 미봉책과 틀에 박힌 방식으로 세상에 용납되기를 구하는 것을 좋게 여기지 않았다. 그 행실이 뜻을 따라가지 못하는 것이 비록 광자의 허물이지만, 또한 그 마음에 밝고 뛰어난 측면은 조금도 덮여지거나 숨겨지지 않으니 도를 이룰 수 있을 것이다. 천하에 드러난 허물은 천하와 더불어 고쳐지는 것이기에 내가 어찌 마음에 담아두겠는가. 만약 '생각을 잘 다스릴 수 있다'면 중행의 경지에 들어갈 수 있을 것이니, 이것이 공자가 광자를 생각한 까닭이다.[84]

광자가 갖는 '절목에는 소략하고 뜻과 말은 고원한 것' 등이 갖는 현실 차원에서의 실천성 여부 등은 문제가 될 수 있다. 하지만 미봉책과 틀에 박힌 방식으로 세상에 용납되기를 구하는 것을 좋게 여기지 않는 차원의 불타협적인 행동거지 및 마음에 밝고 뛰어난 측면은 조금도 덮여지거나 숨겨지지 않으니 도를 이룰 수 있을 것이란 기대 가능성, 광명하고 초탈한 마음이 갖는 사리분별에 명중하고 탈속적인 마음가짐 등에 초점을 맞춘다면, 광자를 무조건 비판하고 배척할 것만은 아니다. 광자와 성인의 간극은 그렇게 넓지 않고, 그들이 허물이 있어도 그들 나름대로 가지고 있는 능력이 있기 때문에 사회적으로 포용하고 변화시켜야 하는 인물들에 해당한다. 이런 사유에는 유가가 인류의 극치로 여기는 성인관에 대한 차이점을 드러냄과 더불어, 기존 유가의 성인관에서 벗어나고자 하는 사유가 담겨 있다. 이런 점을 서위에게서 확인해보자.

> 예부터 지금까지 성인은 적지 않고 반드시 많았을 것이다. 세상을 다스리는 것부터 수많은 자질구레한 것을 주관하는 것, 하나의 사소한 것을 다스리는 재주까지도 무릇 '사람을 이롭게 하는 자'는 모두 성인이다.[85]

서위가 사람을 이롭게 자는 모두 성인이라 하는 사유는 성인은 '총명' 해야 한다든지 혹은 인류의 지극한 경지에 오른 인물이어야 한다든지 하는 특별한 조건을 갖춘 인간상을 통해 성인관을 규정하는 것과 완전히 차별화된다. 구체적으로 유가가 말하는 윤리도덕의 완성자로서의 성인과 마의馬醫 · 장사醫師 같은 평민 간의 간극을 없애버리면 성인이란 어떤 특별한 존재가 아니게 된다.[86] 성인은 누구나 될 수 있다는 서위의 이런 발언은 유가 성인관을 일거에 부정하고 무너트리는 폭거에 해당하는 매우 불경不敬한 말에 속한다. 이처럼 유가 성인관을 다른 시각으로 이해하는

사유는 원굉도에서도 보인다. 원굉도도 직접적으로 인륜을 기준으로 한 유가의 성인관을 전적으로 부정한다.

아! 도가 망한지 오래되었다, 도가 망하자 인륜도 그에 따라 망하게 되고 말았다. 유학자들은 "성인은 인륜을 지극히 하신 분이다"라고 하여 아침저녁으로 봉양하지만, 성인이 지극한 것이 아니라 오로지 '도'가 지극하게 만드는 것이다. 그러므로 "(공자는) 아침에 도를 들으면 저녁에 죽어도 좋다"고 한 것이다.[87]

'도'가 지극하게 만드는 것이지 성인이 지극한 것이 아니라는 사유는 이전 유가의 성인관과 확실히 구분되는 성인관이다. 원굉도처럼 '도를 실천할 수 있다면 누구나 성인이 될 수 있다'는 가능성을 열어놓게 되면 성인과 광자의 간극도 무너지게 된다. 주희가 광과 성의 변화 가능성에 대한 긍정적인 연관성을 보지 못했다면 원굉도는 달랐다. 양명학은 대중과의 호흡을 꾀하는데, 이런 점을 선각자의 권위나 경전, 혹은 외부 사물에서 진리를 찾지 않고 각 개인의 내면에서 찾을 것을 주장하였다.[88] 이에 정신적인 자아초월의 단계를 거쳐 '성광聖狂'에 도달하게 된다. 원굉도는 이런 점에서 라근계羅近溪[89]가 말한 다음과 같은 성인관을 긍정한다.

라근계[=라여방羅汝芳. 1511~1588]는 "광자란 존재는 상인常人이면서 선뜻 마음을 편안히 하는 자이다. '상인'이란 성인이면서 선뜻 마음을 편안히 하려고 하지 않는 사람이다"라고 말했는데, 이 말은 성학의 정수를 잘 캐내었다.[90]

라근계의 발언도 성인과 광인은 특별한 구분이 없다는 것이다. 라근계가 성인이냐의 여부를 자신의 마음을 편안하게 하는지의 여부에 달려 있

다고 본 것도 결국 성인이란 특별한 존재가 아니라는 것이다. 특히 왕수인이 제창한 "길거리에 넘쳐나는 사람들 모두가 성인이다(만가도시성인滿街都是聖人)"라는 구호는 당시 대중들에게 신분이나 처한 환경을 떠나 누구나 광자가 될 수 있다는 믿음을 주었다.

이지는 공자를 명예와 이익의 바깥에서 초연한 성인으로 추앙하면서도,[91] 자신과 같이 세속적인 용렬한 보통 사람의 마음을 지녔다는 점을 말하여 마찬가지로 성인과 보통 사람간의 간극을 없앤다.[92] 이런 점과 더불어 우리는 이지가 말한 광자와 더불어 견자에 대한 구분에 주목할 필요가 있다.[93] 왜냐하면 이지는 인간의 기질을 노자가 말한 '부음포양負陰抱陽'이란[94] 음양론을 적용해 광과 견을 구분하되, 성인이라고 특별한 기운을 가지고 태어난 것이 아니라 하기 때문이다. 이지는 양陽은 가볍고 맑아 곧바로 올라가는 기운인데, 그런 기운을 얻은 것을 광이라 한다. 이런 점에 비해 음陰은 견고하면서 응결되어 단단함을 잡고 있는 기운인데, 그런 기운을 얻을 것을 견이라 한다.

구체적으로 신심信心을 광자의 시종으로 보고, 광자는 중행의 광견을 본다. 군자는 대인이지만 아직 사람을 교화시킬 능력이 없는 성인에 해당한다. 선인善人은 광사의 휘칭徽稱이고, 항상된 마음을 가진 자는 견자의 별명이라 규정한다. 이런 사유는 광자를 이른바 '성지자性之者'로서의 성인, 즉 태어나면서부터 특별한 존재로 여기는 않았다는 점에서 의의가 있다.[95] 이지는 아울러 이처럼 광과 견의 기운을 음과 양, 경청輕淸과 견응堅凝으로 그 차이점을 말하지만, 그렇다고 이 두 가지를 현격히 구분해서는 안 됨을 말하기도 한다.[96] 이상과 같은 이지의 광견관에서 주목할 것은 중국역사상 위대한 사상가와 예술가를 광견으로 구분한 것이다. 이런 점에 대한 보다 더 구체적인 것은 아래의 이지의 광견관에서 논할 것이다.

이상 '광'자 용례를 통해 광자에 대한 다양한 견해를 살펴보았는데, 중

孟子碑刻像

맹자

국역사와 문화를 보면 유가가 문제 삼는 광과 관련된 부정적 평가가 아닌 다양한 평가가 나타나는 것에 주목할 필요가 있다. 유의경劉義慶(403~444)은『세설신어世說新語』에서 육조六朝 인물과 관련하여 다양한 모습을 광자와 연계하여 표현하는데, 이런 표현들은 모두 그들의 문학성과 천재성에 대한 찬미의 의미를 담고 있다. 여기서 왜『세설신어』에 이런 광자와 관련된 다양한 용어와 표현이 나왔는지 알 필요가 있다. 즉 광자가 새로운 면을 보였다는 점에서 '신新'자와 연계하여 긍정적으로 표현한 것에 주목할 필요가 있다. 위진시대는 노장사상이 위진명사들에게 많은 영향을 주었는데, 문예 차원에서 본다면 긍정적으로 사용된 광자는 주로 노장사상이 그 근간을 이루고 있다. 이런 점은 광자가 어떤 관점에서 바라보느냐에 따라 다양하게 이해될 수 있다는 점을 보여준다.

4

광자에 대한 다양한 이해

광자의 진취적인 면을 강조한 공자는 아울러 한계점으로 광자가 중용의 도에 맞게 '제재'할 줄 모르는 것을 말하고,[97] 맹자는 '지대志大'와 '언대言大' 및 실천성 여부를 통해 공자의 광자관을 확장시킨다.[98] 맹자가 광자의 한계점으로 지적한 '지대'와 '언대'와 관련된 실천성 결여는 이후 이정二程 및 주희에게 그대로 수용된다. 즉 주희가 광자를 '지향하는 뜻이 지극히 높지만 그 높은 뜻을 제대로 실천하지 못한다〔지극고이행불엄志極高而行不掩〕'라는 광자관은 이런 점을 반영한다. 주목할 것은 이 같은 광자관은『서경』

「다방」에서 말하는 광자관과 위진시대 죽림칠현 등의 예법을 무시한 광방하고 임탄任誕을 일삼는 차원의 광자와 다르다는 것이다. 또한 주목할 것은 주희가 지향하는 뜻이 '지극히〔극極〕' 높다고 할 때의 '극'이란 표현이다.[99] '극'이란 유가에서 문제 삼는 고원처에 대한 지향성을 단적으로 말한 것이기 때문이다. 이런 점과 더불어 주희의 공자 제자들이나 공자를 사숙私淑한 인물들에 대한 발언에서 광자적 성향을 갖는 용어를 통해 평가한 것이 있다. 예를 들면 증점이 '굳셈〔강剛〕'에 지나친 성향이 맹자와 서로 비슷하다고 말한 것이 그것이다.

> 주희가 말했다. 공자 문하에 안자〔=안회顔回〕만이 원래 타고난 자질이 순수하였으나, 증자〔=증삼曾參〕에 이르면 곧 굳셈이 지나쳐서 맹자와 서로 비슷하였다. 세상이 쇠퇴하고 도가 미약해져서 인욕이 넘쳐 흐르니 굳세고 강한 입장을 가지지 않은 사람이면 확고하게 정립할 수 없었다.[100]

> 소한신邵漢臣이 안연과 공자의 다른 점을 물었다. 주희가 말했다(…) 공자의 나머지 제자는 볼 것이 없다. 다만 증자 같은 경우는 대체로 '굳세고 강한 측면〔강의剛毅〕'으로 치우쳤지만 이 점이 끝내 근거를 세운 것이 있었다. 그러므로 기타 여러 제자들은 모두 전수한 것이 없었는데 오직 증자만이 그 전수를 얻었다. 자사도 그렇게 강했고 굳세었으며, 맹자도 그렇게 강하고 굳세었다. 오직 이러한 사람이라야 비로소 한데 모을 수 있었으니, 바야흐로 이렇게 강하고 굳센 사람이라야 비로소 확정하여 세울 수 있다.[101]

주희가 유가의 정맥을 전수 받았던 인물들인 증자, 맹자, 자사 등을 모두 광자 성향의 하나인 강의함을 통해 평가하고 있는 점에 주목하되

왜 그들이 광자로 일컬어지지 않는지를 규명할 필요가 있다. 특히 맹자는 굳세었을 뿐만 아니라 재기도 높아서 광자 성향을 더 많이 가진 인물이었다.

> 주희가 말했다. (정자는) 맹자는 재기가 높아서 그를 배우려고 해도 의거할 만한 것이 없다고 하였는데, 그것은 맹자가 원래 식견이 본디 높아서이다. 안자의 재기는 비록 높지 않은 것이 아니나 그 학문이 섬세하고 절실했기 때문에 배우는 사람들이 힘쓸 곳이 있다. 맹자는 끝내 거칠다.[102]

안연의 섬세하고 절실한 것과 비교할 때 맹자의 거침은 상대적으로 광자적 성향이 더욱 농후해진다. 유소는 『인물지』「체별」에서 광자의 긍정적 측면으로 '려직강의厲直剛毅'를 든 적이 있다.[103] 만약 이런 '강의'함만을 가지고 판단하면 유가에서도 광자적 기질이 있는 인물들이 상당히 있었던 셈이다. 다만 그들이 광자라고 일컬어지지 않은 이유는 자신들의 강의함으로써 유가 성인들이 제기한 정맥을 전수하고자 했고 실천했다는 점에 있다. 맹자가 만약 굳셈과 재기의 높음을 가지고 실천성이 결여된 삶을 살았다면 광자로 일컬어질 가능성이 있다. 잠실진씨〔=진식陳埴〕가 "맹자는 의리의 무궁한 것을 보고서 자신에게 돌이킬 줄 알았다"[104]라고 한 말이 상징하듯, 맹자는 유가사상의 본령을 실천하고자 했기 때문에 광자로 일컬어지지 않았을 뿐이다. 이 책에서는 '지(=)고이행불엄'에서의 '지고'가 갖는 장점과 행동의 진취성, 사유의 폭넓음과 더불어 어려운 상황에서의 '강의'함 등에 주목하고자 한다.

이처럼 유가의 인물 중에서 이 같은 강의함을 갖고 있다고 평가된 인물들이 있었는데, 왜 광자라고 일컬어지지 않았는가 하는 점은 광자를 규정하는 다양한 스펙트럼이 있음을 말해준다. 그것은 그만큼 문인사대

부들의 삶의 양태가 시대 변화에 따라 다양하게 표출되었음을 보여준다. 특히 이런 점은 은일문화의 등장과 매우 밀접한 관련이 있는데, 명대 중기 이후 전개된 은일문화의 확장은 광자에 대한 다양한 이해를 낳게 하였다.

명대 오종선吳從先(?~?)은 『소창청기小窓淸記』에서 자유로운 정신의 표상으로서 함께 놀지만 그 정신경지는 알 수 없다는 차원의 '군자君子의 광'과 방종한 외적 행동과 관련되어 염증을 느끼게 되는 '소인小人의 광'을 말하는데, 자유로운 정신에서 나온 군자의 광에 대해서는 긍정적이다.[105] 황관黃綰(1480~1554)은 광견 인물들은 이욕을 추구하는 마음이 없기 때문에 도에 나아가는 데 장점을 지닌다고 본다. 아울러 증점이 욕기영귀를 말했을 때에는 이미 공자가 '자신을 절차탁마하는 수양을 거쳐 올바름을 제재한 힘[마롱재정지력磨礱裁正之力]'을 얻은 상태이기 때문에 '행동이 말한 것을 실천하지 못한 것[행유불언行有不掩]'이라 규정하는 것은 문제가 있다고 하면서, 증점의 광에 대한 또 다른 해석 가능성을 제시한다.[106] 이런 점은 증점의 욕기영귀가 결국 유가가 지향하는 내성內聖과 외왕外王 두 가지 모두를 겸했다는 것을 의미하는 분석에 해당한다. 광견은 '이욕을 추구하는 마음이 없다'라고 본 사유는 원굉도의 광자관[107]에도 보인다. 이런 견해는 탈속적 차원의 광견을 긍정적으로 평가한 것이다.

치엔무錢穆는 광견을 버리고 중행을 구하는 것은 잘못되었고, '중행지사'는 견자와 광자의 장점[=퇴능불위退能不爲, 진능행도進能行道]을 상황에 따라 잘 취한 인물로 이해한다.[108] 치엔무가 '중행지사'는 광자와 견자의 장점을 골고루 가지고 있다는 이해는 항목項穆(1550?~1600?)이 『서법아언書法雅言』[109]에서 말하는 광견에서 중행으로 나아가야 한다는 사유와 차별화된다. 주희는 '중행지사'는 광자의 지향하는 뜻과 견자의 절조를 지키는 것을 모두 가지고 있다고 한 적이 있는데, 다만 광자의 뜻을 실행하는 데 정밀함과 견자의 절개를 지키는 데 과격하지 않음이란 전제조건을 단다.[110]

첸중수錢鍾書(1910~1998)는 『관추편管錐編』에서 문인의 광을 '세상을 피하는 광인〔피세지광避世之狂〕'과 '세상을 거스른 광인〔오세지광忤世之狂〕'으로 나눈다. 예를 들면 죽림칠현 중 혜강과 완적은 모두 광사狂士로 일컬어지지만, 완적은 '피세지광'이기 때문에 화를 면했고, 혜강은 '오세지광'이기 때문에 화를 불렀다는 것이다. '오세의 광'은 광오狂傲한 태도로 본성을 따라 행동하고자 하는 심리상태로서, 그들은 타인을 무시하는 행동을 한다고 규정한다. '피세의 광'은 가장되게 미친 짓을 하는 것으로, 모두 임기응변의 계책을 취하면서 표면상으로는 본성을 따라 행동하는 것 같지만 실제로는 가장된 행동을 하는 자다.[111] 첸중수에 의해 '오세지광'이라 평가된 혜강에 대해, 안지추顔之推(531?~590?)는 『안씨가훈顔氏家訓』에서 노자가 말한 처세술의 핵심인 '자신의 잘난 것〔=광〕을 누그러트리고 세속과 함께 하라〔화광동진和光同塵〕'는 것을 못한 것[112]이라 평가하기도 했었다. 이런 점들은 광자를 사용하여 한 인물의 행동거지와 사상을 규정하더라도 보는 관점에 따라 달리 해석될 수 있음을 보여준다.

도륭屠隆(1543~1605)은 「변광辨狂」에서 '마음은 광이지만 몸은 광태짓을 하지 않는다〔심광이형불광心狂而形不狂〕'라는 차원의 '선광자善狂者'와 '몸은 광태짓을 하지만 마음은 광이 아니다〔형광이심불광形狂而心不狂〕'라는 차원의 '불선광자不善狂者'를 분변하면서 구체적으로 심광, '형불광', 형광, '심불광'에 대해 각각 다음과 같이 의미를 부여한다.

드넓고 끝없는 우주에 정을 기탁하고 만물 밖에 뜻을 내치고, 온 세상을 제멋대로 휘젓고 다니면서 후왕을 업신여기는 것은 심광이다. 안으로는 웅대한 포부를 품고 있으면서 밖으로는 맑고 충담함을 드러내고, 기운은 조화롭고 형모는 장중하여 예가 아니면 움직이지 않는 것은 형불광이다. 예법을 훼손하고 법도를 내던져버리고 술집에서 큰 소리 지르면서 요란스럽게 술을 마시는 것을 달관한 행동이라 여기고 머리

文順公 李奎報 像

이규보

를 흩트리고 무례하게 다리를 짝 벌리고 있는 모습을 고상하다고 여기는 것은 형광이다. 행적은 세속을 초월한 것에 비기지만 마음은 세속적인 것에 걸려 있고, 이익 되는 것을 만나면 기운이 혼매해지고, 화변을 만나면 정신이 공포에 빠지는 것은 심불광이다.[113]

도륭이 다양한 측면에서 거론한 광과 관련된 인물이나 사상을 적용해 본다면, 『장자』의 「소요유」나 「제물론」 등에 보이는 사유나 두보 등은 심광에 가깝고, 위진시기 죽림칠현들의 행태나 이백 등은 형광에 가깝다고 할 수 있다. 광을 이 책처럼 긍정적으로 보는 경우에서 평가하면, 가장 문제가 되는 것은 심불광이다.

이규보李奎報(1168~1241)는 「미친 것에 대한 변설(광변狂辨)」에서 세상 사람들이 거사[=자신]를 미친 사람이라고 하는데, 그것은 진짜 미친 사람이 무엇인지를 잘 모르고 하는 것임을 밝힌 적이 있다. 이런 발언은 심불광과 일정 정도 관련이 있다.

세상 사람들인 모두 거사를 보고 미친 사람이라고 한다. 그러나 거사는 미친 사람이 아니다. 이와 같이 '미치지 않은 사람을 미쳤다'고 하는 사람이 아마도 '미친 것'보다 더 심한 병이 있는 사람이 아니겠는가? 거사를 미쳤다고 하는 사람이 진실로 '거사의 미친 짓'을 보고 그러는지 아니면 듣고 그러는지 모를 일이다. 발가벗은 알몸뚱이로 물불을 가리지 않고 뛰어드는 일이 있어 거사를 미쳤다고 하는가? 이빨이 상하거나 말거나, 피가 나거나 말거나, 모래와 자갈을 씹어 뱉는 일이 있어 거사를 미쳤다고 하는가? 우러러 하늘을 쳐다보고 놀래며, 고개 숙여 땅을 바라보고 지껄이며, 머리를 흩트리면서 까닭 없이 목이 쉬도록 소리를 지르고, 잠방이를 벗어 들고 아무데나 쏘다니는 짓이 있어 거사를 미쳤다고 하는가? 차가운 겨울에도 차가운 줄을 모르며 더운

여름에도 더운 줄을 모르고, 바람을 움켜잡으려 하고 달을 잡으려 하는 일이 있어 거사를 또한 미쳤다고 하는가? 이상과 같은 일이 한 가지라도 있다면 말할 것 없지만, 그런 것이 없는데도 미쳤다고 하는 것은 도대체 무슨 까닭인가?[114]

이규보는 세상 사람들이 '거사를 보고 미쳤다'고 하는 것이 '거사의 미친 경지'가 무엇인지를 제대로 알고서 말하는 것인지를 묻는다. 이런 점에서 흔히 외적 행동의 광태, 이른바 알몸뚱이로 물불을 가리지 않고 뛰어들며, 자갈과 모래를 씹는 것 등은 미친 행동일 수 있지만 이런 미친 것보다 '더한 미친 것'이 있음을 말한다. 이것은 외물外物의 의해 좌지우지되는 심적 차원의 미침이다.

세상 사람들이여! 참 딱하다. 한가로이 집에 있을 때에는 용모나 언어가 사람답고 갓을 쓰고 의복을 입는 것이 또한 사람답지만 어쩌다가 벼슬 하나나 얻으면 한 개의 손을 가지고 상하로 미치지 않는 것이 없이 움켜잡으려 하고, 하나의 마음을 가지고 이리 뒤집고 저리 뒤집어 중용을 지킬 줄 모르며, 보는 데만 필요한 눈을 듣는 데까지 써먹고 몸은 동서로 갈려 있어 어수선한 정신을 수습하지 못하고 있는가? 이러한 상태에까지 도달했으면서도 본성을 찾을 줄 모르고 마침내 고삐를 놓아버리고 굴레를 상실한 채 자빠지고 엎어진 뒤에 제정신을 차리고 있으니, 이것은 겉으로는 장엄한 것 같지만 안으로는 미친 사람인 것이다. 지금 내가 말하고 있는 미친 것이 이상에서 말한 바와 같이 알몸뚱이로 물불을 가리지 않고 뛰어들고, 자갈과 모래를 씹는 그런 미친 사람보다는 더한 미친 사람이라고 아니할 수 없다.[115]

세상 사람들은 평소에는 점잖은 인간, 군자인 체하고 살아가다가 만약

권력이나 재물, 명예 등과 같은 외물이 자신을 유혹하는 경우 본성을 상실하고 제정신을 잃어버리는 경우에 빠져버린다. 이런 이율배반적인 삶을 살아가는 세상 사람들의 행태에 대해 이규보는 '겉으로는 장엄한 것 같지만 안으로는 미친 사람'이라 규정한다. 이런 미침은 도륭이 말한 '심불광'에 가까운 부정적인 미침이다. 군자가 지향하는 미침이 아니라 사리사욕에 눈이 먼 소인배들의 미침이다. 이에 이규보는 '심불광' 차원의 미친 병을 고칠 줄 모르는 인물들에 대해 안타까움을 표현하면서 그들과 차원이 다른 '자신의 미침'이란 무엇인가를 말한다.

가련하다. 세상 사람들이여! 많은 사람들이 이와 같은 미친 병이 있으면서도 그 병을 고칠 줄을 모르고 있다. 자기의 병을 고치지도 못하면서 어느 겨를에 거사의 미쳤음을 비웃는단 말인가? 다시 말하거니와 거사는 결코 미친 사람이 아니다. 다만 나는 그 행동은 미친 듯이 하면서도 그 의지만은 바르게 하는 사람이다.[116]

'행동은 미친 듯이 하지만 그 의지만은 바르게 한다'는 차원의 미침은 세상 사람들이 외물에 의해 좌지우지되면서 본성을 잃어버리고 어떤 행동이 올바른 행동인지를 모르는 차원의 미침과는 질적으로 다르다. '바른 의지'가 결국 사회를 긍정적인 방향으로 이끌어갈 수 있다고 본다면 이런 차원의 미침은 도리어 긍정적인 점이 있다.

앞서 도륭이 어떤 마음을 품고 있고 어떤 행동을 하느냐 하는 마음과 행동 두 가지 방면을 통해 광을 구분한 것은, 주희가 광을 이해할 때 '지향하는 뜻은 높지만 행동이 따라가지 못한다'는 사유를 통해 '뜻과 행동의 불일치를 말한 광'과는 차별화된 이해다. 물론 행동 측면의 광은 심 측면의 광과 전혀 별개의 것이라고만 볼 수는 없다. 하지만 도륭이 심과 행동 측면으로 광을 구별한 것은 광에 대한 외연을 넓혀준 것에 속한다. 도륭

팔대산인, 〈매화도〉

팔대산인이 고매 한 가지를 통해 군더더기 한 점 없는 형상을 창작하였다. 더 이상의
어떤 붓놀림은 도리어 작품을 망치게 된다. 필간형구筆簡形具의 일품逸品 맛을 엿볼 수
있다. 아주 짧은 시간의 몇 번의 붓놀림으로 이런 형상을 표현한다는 것이 바로 팔대산
인의 천재적 예술성인데, 이런 천재성 예술성에 광기가 담겨 있다. 작품 구도상으로 보
면 추사 김정희의 〈향조암란香祖庵蘭〉을 연상시킨다.

김정희, 〈향조암란香祖庵蘭〉

이 작품의 구도는 중국의 정섭이나 팔대산인 화풍의 영향을 받은 점이 있을 수 있지만, 아무나 쉽게 시도할 수 없는 한줄기 난초 잎으로 공간을 가르는 이런 파격성에는 추사의 광괴함이 담겨 있다고 보인다.

의 발언에서 특히 주목할 것은 '마음은 광이지만 몸은 광태를 부리지 않는다'는 선광자다. 유가 입장에서도 외적 행동으로 '비례부동非禮不動'을 실천하는 심광으로서 선광자나 '군자의 광'에 대해서는 긍정적으로 받아들이기 때문이다. 유학자들은 때론 선광자를 도리어 추앙하기도 하였는데, 조선조의 경우에는 더욱 뚜렷하게 나타난다. 이런 점은 조선조 광견관에서 다룰 예정이다. 이처럼 군자의 광으로 연결될 수 있는 심광이나 선광자를 긍정적으로 본다면, 이런 발언은 광자 혹은 광자정신을 어떤 측면에서 보느냐에 따라 긍정적으로 이해될 수 있음을 보여준다.

중국역사를 보면 도연명(=도잠陶潛)을 비롯하여 송대 이후 담박한 맑은 심성을 유지하면서 은일隱逸 지향의 삶을 산 인물들에게서 선광자의 모습을 발견할 수 있다. 왕밍성王鳴盛은 이런 점에서 단순히 "행동거지를 검속하거나 절제하지 않고 유가의 예법을 무시하고 버리는 자를 광사라고 보는 것은 큰 잘못을 범한 것이다"[117]라고 하여 광사에 대한 제대로 된 이해를 강조하는데, 이런 점은 예술 차원에 적용했을 때 특히 유의미하다.

이상 본 바와 같이 보는 관점에 따라 성과 광은 그 간극이 멀기도 하면서도 가까운 관계에 있다. 유가의 중화중심주의적 관점에서 광견은 때론 이단으로 여겨져 배척 당하기도 하지만, 중국철학과 문화 및 예술을 심층적으로 고찰해보면 반드시 그렇게만 여겨지지 않았다는 것도 알 수 있다. 왕수인, 왕기, 서위, 원굉도 등이 '광자의 성인 가능성'에 대해 긍정적으로 평가한 견해는 단순히 철학의 관점에만 머무르는 것이 아니라 예술창작과 관련하여 광자정신에 대한 긍정적 평가로 이어졌다는 점에 주목할 필요가 있다. 광자가 추구한 '지고'의 경지는 예술가들에게 창신을 추구하는 예술정신의 근간이 되었다는 것이다.

제 2 장

유가의 광견관

광인 혹은 '광사狂士'는 공자는 물론 장자도 관심을 가졌던 인간상이다. 공자가 선택적 차원에서 광인을 이해했다면, 장자는 광인을 통해 자신의 독창적인 철학을 전개한다는 점에서 차이점을 보인다.[1] 이상적 인간상으로 무위자연의 도를 체득한 차원에서의 '우인愚人'과 광자를 말하는 노자는 실질적으로 광인에 대해 큰 관심을 갖지 않았다. 노자는 딱 한 번 부정적인 의미로 '광'자를 말하지만[2] 사상적으로는 새로운 차원의 광자정신을 제시하고 있지 않다. 공자, 노자, 장자 세 사람의 차이점이 드러나는 대목이다. 유가에서 광이라 규정하는 것은 중용과 중행을 기준으로 한 것인데, 어떤 관점에서 보느냐에 따라 긍정과 부정 이 두 가지 평가가 나타난다.

1
–
공자의 광견관

성인과 광인의 관계에 대해 제왕으로서의 광인이냐 성인이냐 하는 점이 아닌 보통 일반인에게 광자관을 적용했을 때는 광자에 대한 이해가 달라진다. 중국 고대문화에서의 성인관은 일종의 제왕관과 관련이 있는데, 제왕으로서 성인이 만약 광인이 된다면 국가와 사회적으로 끼칠 수 있는 부정적인 영향력은 엄청나게 된다. 하지만 광자 성향을 제왕처럼 많은 영향력을 가진 인물이 아닌 보통 인물에 적용하면 다른 차원에서 접근할 수 있는 가능성이 열리게 된다. 그 실질적인 현상은 공자가 광자를 진취적이라고 평가하고 수용하는 입장을 보이는 데에서 확인할 수 있다. 이제 공자에 오면 『서경』에서의 부정적인 광자관은 변하게 된다.

유가는 성인으로 추앙하는 요堯-순舜-우禹를 도통道統의 맥락에서 파악하고, 그 도통관의 핵심으로 '16자 심법心法'의 상징인 '중中'을 이상으로 제시한다. "인간의 마음은 오직 위태롭고, 도심은 오직 미미하다. 오직 정밀하고 한결같이 하여 진실로 그 중을 잡아라"[3]라는 것이 그것이다. 유가는 바람직한 감정의 드러남과 관련하여 중행을 제시하고, 아울러 이를 미적 기준으로 삼기도 한다. 이런 사유를 기준으로 하면 중용, 중화, 중행에서 벗어난 행위를 하는 광자와 견자는 배척의 대상이 되어야 한다. 하지만 공자가 수레를 타고 천하를 주유할 때 함께한 제자 중에는 광자가 있었다.

공자가 진나라에 있으면서 말하기를, "돌아갈까 보다 돌아갈까 보다. 우리 고을의 젊은이들은 뜻은 크나 일에는 소략하여, 빛나게 문장을

이루고도〔비연성장斐然成章〕 마름질〔재재裁裁〕할 바를 알지 못하는구나."[4]

공자는 큰 뜻을 품고 진취적 기상이 있으면서 '빛나게 문장을 이룬' 광간狂簡을 인정하면서도 그들이 중용의 도에 맞게 제재할 줄 모르는 '과중실정過中失正'을 문제를 삼지만 이단시하여 배척한 것은 아니다. 이렇게 말하는 이유는, 송대 주희는 그들이 지향한 큰 뜻이 현실적 상황에서 제대로 실현될 수 없는 한계를 지닌 성장成章한 행위가 이단 혹은 노장에 빠질 수 있음을 경계하는 이단관의 입장에서 이해하기 때문이다.[5] 경원보씨慶源輔氏〔=보광輔廣〕는 공자가 제재를 강조한 것은, 그들이 현실적 삶과 관련된 세상일을 소홀히 하고 고원처만을 추구하는 '지대'의 행위를 제재함으로써 그들의 행동이 중정中正에 돌아가게 함에 있었다고 이해한다.[6] 공자는 광견의 성향에 대해 결론적으로 다음과 같이 규정한다.

중행의 도를 얻어 더불어 할 수 없다면, '반드시〔필야必也〕' 광자나 견자와 함께할 것이다. 광자는 진취적이고, 견자는 하지 않는 바가 있다.[7]

'필야'라고 한 공자의 표현에는 선택하는 데 전혀 망설이지 않겠다는 강한 의지가 담겨 있다. 왜 공자는 상황에 따른 선택적 판단이지만 '반드시' 광견을 취하겠다고 했을까? 천하무도의 어려운 상황을 개변시키는 데 속류俗流에 휩쓸리지 않고 진취적이면서 지조를 지키는 광견이 갖고 있는 긍정적 자질을 높이 평가했기 때문이다. 광견을 수용하고자 하는 공자의 이런 발언을 감안하면, 『논어』 「위정爲政」에서 공자가 말한 "공호이단, 사해야이〔攻乎異端, 斯害也已〕"에 대한 해석에서 '공功'자를 '치治'라 해석하고, 이에 이단을 배척하는 식으로 해석하는 주희의 해석은 문제가 될 수 있다.[8] 공자의 광견관은 맹자가 제자 만장과 나눈 대화에서 보다 구체적으로 전개된다.

만장이 묻기를, "공자께서 진나라에 계시면서 말씀하시길 '어찌 돌아가지 않겠는가. 우리 당의 선비가 광간하여 진취적이면서 그 처음을 잊지 않는다' 하셨는데, 공자께서는 진나라에 계시면서 어찌하여 노나라의 광사들을 생각하셨습니까?" 맹자가 말하기를, "공자는 '중도의 인물을 얻어 함께하지 못할진댄 반드시 광견狂獧(=광견狂狷)을 할진저. 광자는 진취적이요, 견자獧者(=견자狷者)는 하지 않는 바가 있다 하셨으니, 공자께서 중도의 인물 얻기를 원하지 않은 것은 아니지만 반드시 얻을 수 없기 때문에 그 다음의 인물을 생각하신 것이다." 만장이 묻기를, "(선생께서) 말씀하시길, 금장琴張·증석曾晳[=曾點]·목피牧皮와 같은 자는 공자가 이른바 광이라 하셨는데, 어찌하여 광이라 이른 것입니까?" 맹자가 말하길, "'그 뜻은 높고[지대志大], 말한 내용도 커서[언대言大]' '옛사람이여, 옛사람이여' 하는데, 평소에 그들의 행실을 살펴보면 '말한 대로 실천하지 못한 자'이기 때문이다. 광자를 또한 얻지 못하거든, 불결한 것을 좋게 여기지 않는 선비를 얻어서 함께하고자 하였는데 이가 견이니, 견자는 또 그 다음인 것이다."[9]

맹자는 '뜻이 높은 것', '말한 내용이 큰 것'을 통해 광자의 실질적인 면모를 보여준다. 아울러 광자를 견자보다 더 우선시하는 것도 말하고 있다. 그런데 광자와 견자에 우월관계를 적용해 평가하는 것은 시대상황에 따라 달리 이해될 수 있는 부분이 있다. 이런 점은 조선조 유학자들은 광자보다는 오히려 견자를 더 긍정적으로 보는 것에서 나타난다.[10] 맹자가 '부득이'란 표현을 사용하여 공자가 광견을 취하고자 한 것을 해석한 것은, 천하무도의 현실에서 천하를 주유할 당시 공자가 선택할 수 있던 인간은 많지 않았다는 점을 말해준다. 주희는 광견에 대한 이상의 견해들을 총체적으로 다음과 같이 정리한다.

'행行'은 '도'다. 광자는 '뜻은 지극히 높으나 행동이 말을 가리지 못하는 것[지극고이행불엄志極高而行不掩]'이요, 견자는 '지식은 미치지 못하나 지킴은 넉넉한 것[지미급이수유여知未及而守有餘]'이다. 성인은 본래 중도를 행하는 사람을 얻어 가르치려고 하였으나 이미 얻을 수 없고, 한갓 근후하기만 한 사람을 얻는다면 반드시 능히 스스로 분발하고 일어나 훌륭한 일을 하지 못할 것이다. 그러므로 광자나 견자를 얻어 가르치는 것만 못하다. 이들은 그래도 지조와 절개로 인하여 격려하고 억제하여 '도'에 나아가게 할 수 있기 때문이지, 끝내 여기에서 마치는 것을 허여한 것은 아니다.[11]

'행동이 말을 가리지 못한다'는 것은 '말한 대로 실천하지 못한다'는 것을 의미한다. 주희의 발언에는 광자와 견자의 중행으로서의 변화 가능성이 포함돼 있으면서 광자와 견자가 최종 목적이 아니라는 두 가지 견해가 담겨 있다. 주희는 '중도지인中道之人'은 광자의 '지志'와 견자의 '절節'을 동시에 가지고 있음을 말하여,[12] '중도지인'이 적극적으로 현실을 개혁하거나 변혁을 통해 새로운 시대를 건설하고자 하는 의식이 없는 '현실안정주의자'들로 여겨지는 것을 차단한다. 공자는 '광이면서 정직하지 않은 것'[13]을 문제 삼는다. 공자는 자로子路에게 이른바 '육언육폐六言六蔽'를 통해 인간들이 배우기를 좋아하지 않고 '인仁', '지知', '신信', '직直', '용勇', '강剛'만을 좋아했을 때의 문제점을 다음과 같이 지적한 적이 있다.

공자께서 말씀하셨다. "유야! 너는 '6가지 덕에 대한 6가지 폐단'을 들어본 적이 있느냐." 자로가 대답했다. "들어보지 못했습니다." 공자께서 말씀하셨다. "앉거라, 내가 너에게 일러주마. 인자함을 좋아하고 배우기를 좋아하지 않으면 그 폐단은 어리석게 되는 것이고, 지혜로움을 좋아하고 배우기를 좋아하지 않으면 그 폐단은 방자하게 되는 것이

고, 신의를 지키기를 좋아하고 배우기를 좋아하지 않으면 그 폐단은 해치는 것이 되고, 정직한 것을 좋아하고 배우기를 좋아하지 않으면 그 폐단은 비좁은 것이 되고, 용기를 좋아하고 배우기를 좋아하지 않으면 그 폐단은 어지럽게 되는 것이 되고, 굳센 것을 좋아하고 배우기를 좋아하지 않으면 그 폐단은 미치광이처럼 되는 것이다."[14]

광으로 변할 수 있는 자질의 기본은 굳센 것이다. 하지만 그 굳센 자질이 구체적인 행동으로 나타났을 때 사회적 차원에서 올바로 기능하려면 배워야 한다는 것이다. 유가에서의 '호학'이 갖는 위상을 보여준다. 경원보씨慶源輔氏〔=보광輔廣〕는 이곳에서 말하는 광은 광견을 말할 때의 광과 다르다"는 견해를 피력하는데, 이런 견해는 공자가 말한 광견의 광은 긍정적인 광에 속한다는 것을 보여준다. 주희는 광을 '조솔躁率'이라 주석하는데, 쌍봉요씨雙峯饒氏〔=요로饒魯〕는 "조솔은 경거망동한다는 뜻이다"라고 주석한다.[15] 이런 견해들은 '광'자가 갖는 다양한 의미를 보여주는 경우에 해당한다. 이처럼 배움을 통해 굳센 자질이 광으로 흐르지 않아야 할 것을 강조하는 공자는 고와 금의 상대적 비교를 통해 '세 가지 병폐〔삼질三疾〕'을 거론하면서 광의 속성으로 '방탕〔탕蕩〕한 것'을 거론하기도 한다.

선생님께서 말씀하셨다. "옛날 사람들에게 '세 가지 병폐'가 있었지만 지금은 혹 그 양상이 사뭇 다른 것 같다. '옛날의 광인'은 자유분방하여 하고 싶은 짓을 거리낌 없이 했으나 '오늘날의 광인'은 매인 데 없이 방탕하기만 하다. 옛날의 긍지 있는 사람은 바르고 위엄이 있었는데 지금의 긍지 있는 사람은 성을 내고 소란만 피운다. 옛날의 어리석은 사람은 솔직했으나 지금의 어리석은 사람은 겉으로만 정직하다."[16]

장식張栻(1133~1180)은 옛날의 광자가 '자유분방하여 하고 싶은 짓을 거

리낌 없이 했다'는 것에 대해 '나아가 행위하는 것이 지나친 것이다'라고 풀이한다. 이런 점에 비해 오늘날의 광자는 '매인 데 없이 방탕하기만 한 것'은 '그침이 없이 흘러가 방탕함이 된 것'이라 하여, '탕'을 더 심한 것으로 본다.[17] 여기서 '흘러가 방탕함이 된 것'은 일종의 '흘러가 되돌아옴을 잊음[류이망반流而忘返]'을 의미한다. 왕이불반과 관련이 있는 지나침이나 흘러감의 부정적 측면은 모두 중용을 기준으로 해서 규정한 것이다. 공자가 광을 '질疾'자로 규정한 것에는 부정적인 견해가 담겨 있다. 하지만 주희는 기품氣稟이 치우친 것을 '질'로 보듯이[18] 치료 불가능한 질병과 같은 것은 아니다. 유가는 행동의 실천성 여부를 통해 광을 이해하면서, 광이냐 아니냐 하는 또 다른 판단기준으로 학學과 불학不學을 드는데, '학'은 대사회적 실천성의 타당성 및 기질변화 가능성과 밀접한 관련이 있다.

『논어』「위정」에서 공자가 "배우고 생각하지 않으면 어둡고, 생각하기만 하고 배우지 않으면 위태롭다"[19]라고 말한 적이 있는데, '학'이 수반되지 않은 사유나 실천은 오류를 낳을 수 있다. 유가에서는 특히 '학'을 통해 '명선明善'과 '명리明理'를 추구하고,[20] 성인의 언행을 본받는 것을 통해 '선을 밝히고 그 처음을 회복하는 것[명선이복기초明善而復其初]'이란 수양론을 통한 '복초' 논리를 편다. 즉 선각자인 성인을 하나의 롤 모델로 삼아 배워 본연의 성선性善 회복을 통해 윤리적 인간을 만들고자 한다.[21] 유가는 이러한 '학'을 통해 광인도 기질변화가 가능한 교화의 대상으로 본다. 유가에서 문제 삼는 광을 포괄적으로 말하면, '이치를 어그러트리고 정상적인 것을 어지럽히는 것[패리난상悖理亂常]'으로서의 광,[22] 강상윤리 혹은 예교를 무시하는 행위로서의 광이다. 송대 유학자들은 이런 점에서 장자를 비판하는데,[23] 장자 같은 경우가 아니라면 광의 교화 가능성은 열려 있다. 주희는 "광인은 뜻이 높고 큰 것을 좋아하여 곧 성현이 되고자 하니, 마땅히 곧아야 한다"[24]라 말한 것은 이런 점을 알려준다.

이상 거론한 사유는 회화이론에도 적용된다. 북송대 한졸韓拙(1121~?)은

『산수순전집山水純全集』「논고금학論古今學」에서 회화창작과 관련해 법고法 古 입장에서 후천적 '배움〔학學〕'의 중요성을 강조하면서,[25] '과학지사實學 之士'의 성품에는 광기가 많다는 점을 말한다. 특히 '과학지사'의 성품에 광기가 많다는 점을 '자폐자自蔽者'와 '난학자難學者'에 연계하여 말하고 있 다.[26] 유소劉劭(?~?)는 『인물지人物志』에서 중용을 기준으로 하여 어느 한 부분으로 치우친 '편재지성偏材之性'을 문제 삼는다. 광자를 강의한 사람 〔강의지인剛毅之人〕으로 파악하고 그들의 진취성을 기운이 위로 치켜 올라 간다는 의미가 있는 '항抗'자와 관련지어 말한다. 강의지인의 문제점은 강 의함만을 드러내고 조화를 이루지 못하고, 순종하는 것을 굴복하는 것으 로 여기고 맹렬하게 그 강함을 드러내는 것이다.[27] 유소는 이런 강의지인 을 항려지인抗厲之人으로 보면서 항려지인은 굴복시킬 수 없음을 말한 다.[28] 굴복시킬 수 없을 정도로 기운이 센 만큼 적극적으로 추진하는 힘 도 강하다. 유소의 이런 평가는 광자의 진취적 측면을 극단적으로 말한 것에 해당한다. 유소가 이처럼 광자와 대비되는 인간상으로 광견에 관심 을 갖는 것은 바로 공자가 취한 인간상과 관련이 있다.[29] 보다 구체적으 로 다음과 같이 말한다.

> (공자는) 또 중용의 덕이 없어짐을 한탄하며 성인의 덕이 사라짐을 걱정 하고, 덕행을 숭상함으로써 중용을 위해 노력하도록 권하였다. 여섯 가지 폐단을 훈계하여 치우친 재능을 가진 사람의 잘못을 경계했고, 광자와 견자의 특성을 헤아려 지나치게 저돌적이거나 혹은 구애되어 융통성이 없는 인재들도 모두 적절히 쓰이게 하였다.[30]

공자가 『논어』「옹야」에서 "중용의 덕 됨은 그 지극한 것이구나. 백성 들이 그것을 실천한 것이 매우 오래되었다"[31]라고 하듯 중용을 실천하기 는 매우 어렵다. 기질 측면에서 청탁수박淸濁粹駁이 있는 평범한 인간들에

게 중용이나 중화는 하나의 이상적 경지에 속한다. 하지만 유가는 한 사회의 안정과 질서를 유지하기 위해 철학이나 예술에서 하나의 전범이 필요하다고 여겼다. 그 전범의 핵심 중 하나는 중화였다. 주희가 「중화구설中和舊說」과 「중화신설中和新說」 등을 통해 중화의 의미에 대해 그렇게 고민한 것도 다 이유가 있었다. 중화는 유가가 자신의 특징을 드러낼 수 있는 핵심 사유에 해당되기 때문이다.[32]

　이상 논한 중행과 광견이 갖는 의미를 간단하게 정리해보자. 공자가 천하를 주유하는 어려운 상황에서 사실 중행을 실천하고자 한 인물들이 설 자리가 모호하였다. 결국 공자가 천하무도의 사회를 극복하고 천하유도의 사회를 건설하고자 할 때 공자와 함께했던 인물들은 적극적이면서 진취적인 인물들인 광자들이었다. 이처럼 현실적 삶에서 중행을 실현하는 인물들을 찾기가 어려운 상황인데도 여전히 중행을 실현할 수 있는 인물을 찾고자 하는 공자의 정신경지는 사실상 도리어 광자적 경향이 있다. 아울러 이 공자의 광견에 대한 일정 정도의 긍정적인 견해는 시대가 흘러감에 따라 점차 부정적으로 바뀌게 된다. 특히 위진시대를 거치면서 노장사상에 근간한 임탄한 광자의 모습이 나타나 공맹의 광자관과 다른 모습을 보이는데, 이 같은 광자관은 송대에 이르러 유가의 도통관에 입각한 벽이단闢異端의식과 중화중심주의가 심화될수록 광자에 대한 부정적인 현상으로 이어지게 된다. 하지만 명대 중기 왕수인의 양명학이 탄생함에 따라 광자정신에 대한 긍정적인 견해가 나타나고, 이 같은 긍정적 차원의 광자정신은 때로는 고착화되어 교조화된 이념에서 과감하게 탈출하거나 고정적인 틀을 깨는 혁명적인 사유로 표출되었다. 특히 서화예술차원에서는 이런 점을 확인할 수 있고, 이 책에서는 특히 이런 점을 주목하고자 한다.

2

유소의 중용을 기준으로 한 광견관

모든 인간은 태어나면서부터 다양한 기질을 가지고 태어나며, 다양한 기질은 다양한 예술작품으로 나타난다. 유가의 중화중심주의 입장에서 볼 때 각각의 개성에 따라 한쪽으로 치우친 예술창작 결과물의 편향성은 문제가 있다고 본다. 여기서는 유소劉卲(?~?)[33]가 중화, 중행, 중용과 대비되는 광견기질을 어떤 식으로 규정하고 있는지를 『인물지』를 통해 살펴보고자 한다.

앞서 본 바와 같이 공자는 광과 견을 무조건 배척하지 않는다. '육언육폐六言六蔽'를 말하는 공자는 '학學'과 '불학不學'의 유무에 따라 인간 성정기질의 '편'을 논하되, '학'을 통한 기질변화의 가능성을 열어놓고 있다. 공자는 이처럼 '학'이 갖는 기질변화에 따른 수양론을 강조하고 있는데, 공자의 이런 사유는 이후에 주로 유학자들이 인간기질을 평가할 때 유효하게 작용한다. 유가 도통관의 핵심인 중용, 중행을 중심으로 한 공자의 인간관과 행동양식에 대한 평가는 이후 인간의 성정과 기질의 다름을 통해 인간을 구분짓는 사유에 영향을 주는데, 그 하나의 예로 유소가 『인물지』에서 행한 인간에 대한 다양한 분류를 들 수 있다.

공자는 지식과 학습 습득이란 측면에서 인간을 분류한 적이 있다.[34] 만약 성격 혹은 행동양식으로 인간을 구분한다면 어떤 분류가 가능할까? 이런 대답의 하나로 우리는 중국 고대 인재론의 체계를 완성했다고 평가받는, '인물품감人物品鑑'과 성격학 분야에서 체계적인 틀을 완성한 유소가 『인물지人物志』에서 행한 다양한 분류방식을 택할 수 있다. 유가가 지향하는 미의식과 인물의 성정기질론性情氣質論에서 가장 중시하는 것은 중화와

중용, 중행 등이다. 중화는 이용하는 학파에 따라 그 의미가 다르다. 중화는 크게 세 가지 의미로 사용된다. 첫째, 중용의 도가 주된 내용임을 말하는 중화다.[35] 둘째, 순자가 말하는 중정평화中正平和의 중화다.[36] 셋째, 도교에서는 원기元氣를 가리키는 용어로 쓰인다.[37] 유가의 경우는 감정 드러냄의 중절中節을 통한 '화和'를 취한다. 유가는 이런 중화와 중행을 중심으로 삼아 그것을 벗어난 '치우침〔편偏〕'에 해당하는, 즉 과와 불급(혹은 불체不逮)을 비판하는데, 유가의 성정기질론에서 중화와 대비되는 차원에서 말해지는 대표적인 것은 광과 견이다. 광과 견같이 유편유의有偏有倚한 것을 흔히 '편偏'이란 용어를 통해 규정한다.

유소는 제대로 된 지인知人을 통해 올바른 인재를 선발하고 그것을 적재적소에 배치함으로써 여러 업적들의 흥함을 꾀하고자 한다.[38] 맹자는 지언知言이 지인임을 말한 바가 있다.[39] 그런데 이런 유소의 견해는 미학적으로 인간의 기질을 구분하고 논하는 데도 적용된다. 유소는 기본적으로 인간의 성정과 기질을 다양한 관점에서 논하면서 평담무미의 중화를 이상적인 것으로 규정한다.

> 대체로 사람의 자질됨을 헤아리는 데에는 중화를 으뜸으로 친다. 중화의 자질은 '고요하고 맑아 담박하기' 때문에 다섯 가지 재능을 조화시켜 변화에 적절하게 대응할 수 있다. 이런 연유로 사람의 자질을 관찰하는 데에 반드시 그 고요하고 담박한지 여부를 살펴야 하고, 나중에 그 총명의 정도를 살펴보아야 한다.[40]

중화는 어느 한 가지 재질에 치우쳐 있지 않고 담박무미하지만 적재적소에서 변화에 적절하게 대응할 수 있는 장점이 있다고 본다. 유소는 '징신徵神'이란 표현을 통해 내적인 마음상태가 외적인 몸에 나타남을 거론함으로써 중화가 구체적으로 어떤 식으로 이해되는지를 밝힌다.

무릇 사람의 마음속 기색은 얼굴에 나타나는데, 이를 '징신'이라 한다. 사람의 마음속이 얼굴에 표현되면 정감은 눈빛에 나타난다. 그러므로 어진 이의 눈빛은 정순하고 단아하며, 용감한 사람의 눈빛은 밝고 강렬하다. 그러나 이 둘은 모두 한편에 치우친 재능으로, 내재된 재질 중에서 특별히 두드러진 특징이 표출된 것이다.[41]

'징신'의 사유는 기본적으로 『대학』의 "마음속에 성실함이 가득 차게 되면 몸 밖의 눈빛, 낯빛으로 나타난다〔성어중誠於中, 형어외形於外〕"라는 사유에서 출발한다. 문제는 이런 두드러진 특징으로서의 재질이 정순하지 않을 때다.

그러므로 이 두드러진 재질이 정순하지 않으면 일을 해도 완벽하기 어렵다. 이 때문에 곧지만 부드럽지 않으면 고지식하게 되고, 굳세지만 이치에 밝지 못하면 난폭하게 되며, 견고하나 바르지 않으면 우매하게 되고, 기세가 있지만 정신이 맑지 못하면 과격하게 되며, 생각이 자유로우나 평정을 유지하지 않으면 방탕하게 된다.[42]

중화중심주의 입장에서 볼 때 유소가 거론한 이런 점은 공자가 부정적으로 거론하는 괴怪·력力·난亂·신神과 관련된 인간 행동양식과 재질의 다른 표현에 속한다. 이에 유소는 자신이 생각하는 이상적인 재질로서 중용의 재질은 정순하지 않음으로써 드러난 고지식〔목木〕, 난폭〔력力〕, 우매〔우愚〕, 과격〔월越〕, 방탕〔탕蕩〕과 다르다고 말한다.

중용의 재질은 이와 다르니, 오상이 이미 갖추어져 온화하고 담박함으로 감싸 안아 다섯 가지의 재질이 안으로는 충실하고, 다섯 가지의 정기가 밖으로 드러난다. 이 때문에 눈빛에 오색의 빛을 띠게 된다.[43]

'징신'이란 사유에서 볼 때 담박무미한 중용은 하나의 특징을 치우치게 갖고 있는 것이 아니라 오상五常, 오질五質, 오정五精을 모두 구비하고 있는 것으로, '담박하면서 밝고 충실한 것'이 중용의 특징이다. 유소는 이런 중용을 기준으로 하여 '구징九徵'에 서로 어긋남이 있으면 치우친 재질이나 뒤섞인 재질이 된다고 말한다.[44] 그리고 성인聖人, 덕행德行, 편재偏材, 의사擬似, 간잡間雜이란 용어를 통해 '구징'에 서로 어긋남이 있거나 뒤섞인 재질의 다양한 면을 말하면서 중용은 오직 성인만이 가진다고 한다.

이런 연유로 덕을 겸비하여 진선진미盡善盡美의 지극한 경지에 이른 것을 중용이라 한다. 중용은 성인의 덕목이다. 대체로 큰 틀에서 여러 가지 품격을 갖추고 있으나 아직 미미한 점이 있어 완전하지 않은 것을 덕행이라 한다. 덕행은 대아大雅를 일컬음이다. 하나의 재질만이 두드러진 것을 편재라고 하는데, 편재는 소아小雅의 자질이다. 구징 중 하나의 특징을 불완전하게 갖춘 것을 의사依似라 한다. 의사란 덕행을 어지럽히는 부류다. 하나의 재질을 갖추고 있지만 다른 하나가 이와 상충되는 것을 간잡間雜이라 한다. 간잡은 항심이 없는 사람이다. 항심도 없고 의사도 없는 사람은 모두 교화할 수 없는 말류의 자질이다.[45]

이런 점에서 다종의 덕을 겸비한 사람은 더욱 아름다운 칭호를 갖는다고 한다.[46] 주희는 중을 불편불의不偏不倚라고 해석하는데,[47] 유소는 『인물지』「체별體別」에서 중용을 다음과 같이 실질적으로 규정하기도 한다.

중용의 덕은 그 본질을 딱히 이름 붙일 길이 없다. 그러므로 짠 듯하지만 쓰지 않고, 담백하지만 아무 맛도 없는 것이 아니다. 질박하지만 거칠지 않고, 문채가 있지만 호사스럽지 않다. 위엄이 있으면서 능히 품을 줄 알고, 말을 조리 있게 잘하면서 삼갈 줄 알며, 변화가 다양하여

딱히 정해진 방향이 없으니, 이리하여 모든 상황에 두루 통하는 것을 표준으로 삼는다.[48]

유소는 중용의 질박한 바탕의 '질質'적 요소와 행동거지의 '문文'적 요소가 조화를 잘 이루고 있다는 이른바 문질빈빈文質彬彬 사유를 적용한다. 아울러 시중성時中性을 겸비하면서 절제된 이성을 담아내고 있는 포용성을 동시에 모두 겸비하고 있음으로도 이해한다. 중용을 언어로 무엇이라 규정할 수 없다는 것은 만약 '무엇으로 규정할 수 있는 것'이라 한다면 그것은 어느 하나의 재질만을 가지고 있다는 재질의 '편'에 속하게 된다. 이런 점에서 중용의 덕을 벗어난 '편'을 큰 틀에서는 '과'에 해당하는 '항'과 불급(=불체)에 해당하는 '구'로 거론한다.

그러므로 '항자抗者'는 중용을 넘은 것이고, '구자拘者'는 중용에 미치지 못한 것이다. '항자'와 '구자'는 중용의 도를 벗어난 것으로, 장점도 쉽게 드러나지만 이치도 잃기 쉽다.[49]

이처럼 유소는 중용을 중심으로 하여 인간성정의 다양한 드러남, 즉 '편'에 대한 평가를 내린다. 중용의 평담무미함을 기준으로 할 때 광견과 관련이 있는 기질은 '항抗'과 '구拘'다. '과過'로서의 '항'과 '불체不逮'로서의 '구'는 광과 견의 다른 표현으로 모두 '중에서 벗어난 것〔위중違中〕'이다. 유소는 '항'과 '구'를 포함해 중용에서 벗어난 다양한 인간상을 거론하면서 각각의 재질이 갖는 장점과 단점을 거론한 적이 있는데,[50] 장점은 단점과 별개의 것이 아니다. 장점의 지나침(=과過)은 단점으로 이어지고, 그것들은 일종의 과유불급에 해당하기 때문이다. 유소는 이처럼 치우친 재질을 가진 사람들은 자신의 덕행을 증진시키기 위해 수양할 필요가 있음을 말한다. 하지만 '지나친 부분(=항抗)'과 '모자란 부분(=구拘)'을 교정하려 들지

않고 오히려 상대방의 단점을 지적하여 자신의 과실을 한층 더한다고 하여 그 문제점을 지적한다.[51] '항'과 '구'를 비롯한 나머지 다양한 인간자질을 한 단어로 말하면 '편'이다. 즉 각기 마음으로 옳다고 여기는, 어느 한쪽으로 치우친 경향성이 바로 '편'이다. 유소는 그 '편'이 갖는 문제점을 이른바 '구편九偏'을 통해 하나하나 지적하는데, '구편'은 중화의 마음이 아닌 각각의 마음이 옳다고 하는 것을 이치로 삼는 경향의 문제가 있는 결과물이라고 한다.[52]

이상 본 바와 같이 유소는 '징신'을 말하면서 사유에서 중화와 중용을 가장 이상적인 상태로 보고 다양한 인물자질의 각각의 특성 및 장단점을 논하는데, 주목할 것은 유소가 '위중違中'인 광으로서의 '항'과 견으로서의 '구'를 말하지만 그것들은 각각 장점과 단점이 있다고 하여 무조건 '항'과 '구'를 부정하게 보지는 않는다는 것이다. 즉 중화과 중용을 강조하지만 철저한 중화중심주의의 색채만을 띠고 있는 것은 아니다. 그런데 시대가 흘러 송대 이후 유가의 도통관과 이단관이 득세하면 할수록 중화중심주의도 그 힘을 발휘하고, 이에 광견풍의 예술창작은 보는 입장에 따라 달리 이해되는 경향을 띤다.

중국의 서화예술은 작가의 마음과 기질을 표현할 것을 요구한다. 서예를 '심화心畵'라고 규정하는 것은 이런 점을 대표한다. 예술이 이처럼 심을 표현한 것이라면 유가의 중화중심주의와 관련된 인간기질에 대한 이해는 예술창작의 결과물에 대한 비평에도 그대로 적용된다. 즉 중화를 담아낸 작품은 이상적인 작품이고, 중화를 벗어난 작품은 어느 '한 경향성(=편偏)'을 담고 있다고 보아 문제시한다는 것이다. 이런 점은 손과정孫過庭(648~703)이나 항목의 중화를 통한 서예인식에 잘 나타난다. 특히 항목은『서법아언』의 「중화」와 「심상心相」 등을 비롯한 여러 편에서 중화중심주의를 강조하면서 '광견에서 중행으로 나아가야 함'을 말한다. 이런 점에 대한 구체적인 것은 이후에 보기로 한다.

제 3 장

도가의 광언과 광자정신

노자사상과 장자사상은 중국 광자정신사에서 가장 중요한 의미를 지닌다. 왜냐하면 노자사상과 장자사상은 유가에 의해 이단으로 배척받는데―물론 이런 점은 송대 신유학이 발흥하면서부터 강화되는 점을 일정 정도 고려해야 한다―이러한 사유의 가장 핵심에는 바로 유가의 중화와 중행에서 벗어나 상달처의 현허함과 고원함을 추구하는 '광언'에 담긴 광자정신 때문이다. 이 책에서는 광자가 윤리·철학·예술적 측면에서 유가의 예법을 따르지 않는 자유분방한 행동과 무한한 정신적 역량을 마음껏 펼지는 것, 지향하는 뜻은 높지만 실천성 측면에서 미진한 것, 기존의 진리라 여겨온 것들을 그대로 받아들이지 않고 자신의 상상력과 창의력을 무한히 펼치는 것, 그러다 보니 인간의 현실과는 때론 일정한 거리가 있는 '지향한 정신이 매우 높은' 정신경지를 광자정신이라 부르고자 한다. 노장의 광자정신은 유가 성인들이 말하는 상대적 분별지인 '소지小知'를 넘어선 '대지大知'를 추구하는 사유와 매우 밀접한 관련이 있다. 즉 대지를 통해 체득된 체도자의 '지언至言'은 노장의 광자정신과 밀접한 관련이 있다. 이 같은 노장의 광자정신은 '정언약반'식 사유와 '소요물화'의 광자정신 및 진정성 토로라는 점으로 구체화된다.

노자의 정언약반正言若反식 광언

공자가 광자와 견자를 선택적 차원에서 일정 정도 긍정적으로 평가한 이후 왕수인은 광자흉차狂者胸次[1]라는 말을 표현을 통해 광자가 갖고 있는 정신경지를 매우 긍정적으로 평가한 적이 있다. 주희는 광자를 '지향하는 것은 매우 높지만, 그 지향하는 것을 행동으로 제대로 실천하지 못한다'라고 해석한다. 즉 '하학이상달'할 것을 주장하는 주희는 광자들이 실천성을 제대로 담보하지 못한다는 문제점을 통해 광자정신의 고원함과 현허함을 비판한다. 하지만 '지극고志極高'의 경지에는 이른바 노장에서 말하는 '도'의 경지 및 체득이 담겨 있다.

장자는 분명하게 '광'자를 써서 다양한 광자정신을 강조하지만, 노자는 직접적으로 '광'자를 써서 광자정신을 말하지 않는다는 점에서 차이점을 보인다. 이런 상황에서 시인 육유陸游(1125~1210)가 읊은 노자사상에 대한 이해를 보자.

> 나는 본래 소호에서 술을 마시니 통음은 때가 있도다
> 의기가 서로 맞지 않으니 종일토록 빈 잔 잡고 있다
> 취했을 때에도 엄숙할 수 있고, 취하지 않아도 '광일'하게 되니
> 이에 '노자의 광'은 술[=국얼麴蘗]에서부터 나온 것이 아님을 알았다
> 오늘 눈이 내리다가 맑아지니 관가길 곁에서 노래를 부른다
> 초연하게 깨고 취하는 사이는 엄숙함도 아니고 광도 아니다[2]

흔히 중국문화에서 광자정신은 술과 일정한 관련이 있다고 말하는데,

육유는 노자가 술을 먹지 않고서도 광을 말했다는 발언은 노자사상 이해에 대한 또 다른 시각이 있음을 보여준다. 한비韓非가 행한『해노解老』와『유노喩老』로부터 시작된 노자사상 이해가 오늘날에 이르기까지 수많은 주석서와 주해서를 남겼지만, 노자를 광자정신이란 시각에서 접근한 글은 없었다.

장자의 광언의 내용을 노자에 비추어 분석하는 방법론을 취하면, 노자의 많은 말들이 광언으로 이루어져 있음을 알 수 있다. 노장의 광언에는 다양한 측면에서 노장이 말하는 도에 대한 이해와 체득이 담겨 있다. 노장의 광자정신은 상대적 분별지인 소지를 넘어선 대지를 추구하는 사유가 담겨 있는데, 그것을 표현하는 방식은 다양하다. 노자는 '정언약반正言若反' 사유를 통해 자신의 광언을 내뱉는다. 진례陳澧(1810~1882)는『동숙독서기東塾讀書記』권12「제자서諸子書」에서 "(도를) '도라고 말할 수 있는 도'는 항상된 도가 아니다"라는 것을 말한『노자』는 정언약반을 말한 책이라 규정한다.[3]『노자』를 정언약반을 말한 책이라 규정한 것은 원대의 오징吳澄(1249~1333)이다.[4] 이 책에서는 노자의 광자정신을 정언약반식의 논지를 통해 체도자體道者가 '지언至言'을 말한 것과 아울러 세속인과 다른 차원의 인간상인 우인愚人를 통해 '우자정신愚者精神'을 말한 점에 초점을 맞추어 논하고자 한다.

노자가 도와 관련하여 말한 지언을 광언과 관련지어 이해할 수 있다.『노자』41장에서 무위자연의 도를 체득한 최고의 경지에 오른 '상사上士'는 도를 들으면 그것이 옳다는 것을 알기에 부지런히 그 도를 실천하고자 하고, '중사中士'는 도가 있는지 없는지 알쏭달쏭하고, '하사下士'는 도와 관련된 것을 전혀 모르기 때문에 도를 들으면 '크게 웃는데〔대소지大笑之〕', 이처럼 하사들에게 '큰 웃음거리'가 되지 않으면 도가 될 수 없다는 것을 말한 것이 그것이다.[5] 노자가 '웃음' 앞에 '크다〔대大〕'라는 글자를 연계하여 말하는 것은 그만큼 하사들에게 노자가 말하고자 한 도가 말도 안 되

노자

는 허무맹랑한 광언으로 들린다는 것을 상징적으로 표현한 것이다. 광자에 대해 정치한 이해를 보이는 이지가 광자를 '지대'와 '언대'라는 관점에서 분석한 것은 이런 이해를 돕는다.[6] 하사는 장자식으로 말하면, 소지의 세계에서 머물고 있는 인간들이거나 소지조차도 없는 부류에 속한다.

상사의 경지를 노자의 다른 사유로 말하면, 노자가 '우愚'자를 통해 말하고 있는 사유와 매우 밀접한 관련을 가진다. 『노자』 48장에서는 "(유가 성인이 말씀한 것을 진리로 삼고 그것을 내용으로 하는) '학學'을 하면 분별지는 날마다 쌓이고, (유가 성인의 말씀을 기준으로 한 학이 문제가 있다는 것을 알고) 무위자연의 '도'를 행하면 기존에 진리라고 여겼던 것을 날로 덜게 된다"[7]라는 것을 말한다. 아울러 『노자』 20장에서는 '학'의 중요성을 강조하는 유가와 달리 '(유가의 성인이 말씀한 것을 진리로 여기는) 학을 끊으면 걱정이 없다[절학무우絶學無憂]'라는 파격적인 발언을 시작으로 하여, 유가의 예법에 대한 문제점을 지적하고 아울러 분명한 기준을 통한 선악 판단의 문제점을 제기한다.[8] 『예기』 「곡례曲禮」 (상)에서는 윗사람에 대한 응답과 관련된 '예'와 관련하여 "아버지가 부르면 느린 대답을 하지 않고, 선생이 불러도 느린 대답[약諾]을 하지 않고 '빨리 예[유唯]'하고 일어난다"[9]라는 것을 말한다. 말하는 태도 하나에도 관련된 예법이 달라지는데, 노자는 그 차이점이 과연 무엇인가를 묻고 있다.

노자는 특히 분별지로써 명찰하게 시비판단을 하지 않는 것을 통해 자신은 다른 사람과 달리 '바보[우인愚人]'와 같다[10]고 말한다. 그런데 결론적으로 노자는 그 '바보 경지'야말로 결국 진정한 '체도자의 경지를 귀하게 여기는 것[아귀사모我貴食母]'임을 말하고 있다. 이 같은 노자의 발언은 유가의 관점에서 보면, 상식을 벗어난 일종의 광언에 속한다. 노자의 '우인'의 경지에 대한 발언을 나는 '우자정신'이라 규정하고자 한다. 물론 이같은 우자정신에 깃든 사유를 그대로 광자정신으로 이해할 수는 없다. 하지만 우자정신에 담긴 체도자의 정신 경지는 장자가 말하는 광자정신과

매우 유사성을 띠고 있다. 이렇게 말할 수 있는 것은, 노자는 우자정신을 통해 유가가 지향하는 예법이나 분별지에 대한 비판적 시각을 제시하고, 더 나아가 어느 한 가지만을 진리라고 여기지 않는 '해식稽式'으로서의 현덕玄德을 통해 자연에 순응하는 경지에 이를 수 있다는 체도적 사유를 강조하기 때문이다.

그 구체적인 예는 『노자』 65장에서 "옛적에 도를 잘 실천하는 사람은 백성을 밝고 영악하게 하지 않고 장차 어수룩하게 하고자 했다. 백성을 다스리기 어려운 것은 백성에게 너무 지혜가 많기 때문이다. 그러므로 지혜로써 다스림은 나라의 적이요, 지혜로써 나라를 다스리지 않음이 나라의 복이다. 이 둘을 아는 것이 또한 척도이니 항상 이 척도를 아는 것을 일컬어 현덕이라 하는데, 현덕은 깊고 멀어서 현상과 반대되는 것 같지만, 그런 후(즉 현덕의 경지에 든 뒤)라야 마침내 도와 하나가 되어 순탄한 삶을 누리게 되기에 이른다"[11]라는 것에서 찾을 수 있다. 이 같은 『노자』 65장의 발언을 흔히 '우민정치'를 말한 것이라 비판적으로 보는 시각이 있지만, 나는 다르게 생각한다. 노자가 우민을 강조하는 것은, 역발상적으로 백성을 무지수진無知守眞의 상태인 '우자'로 만드는 것이 더 나을 수 있다는 왕필의 입장[12]을 견지하기 때문이다. 노자가 말하는 우민이란 백성을 지혜롭게 하는 것과 어리석게 하는 양면성을 다 아는 '해식'의 사유를 기반으로 하여 인간의 소박하고 참된 본성으로 되돌아갈 것을 말한 것으로 이해하고자 한다. 노자가 '우'자를 통해 도의 체득을 말하고 있는 이 같은 우자정신은 『장자』「천운天運」의 이른바 함지악론咸池樂論에서 말하고 있는 "마지막으로 듣는 자를 어지럽게 하는 악을 연주하니, 어지러워지기에 '어리석게(우愚)' 되고, 어리석게 되기에 도와 하나가 될 수 있다. 이렇게 되면 도에 내 몸을 싣고 도와 함께할 수 있는 것이다"[13]라는 역설적 표현에서 가장 단적으로 표현된다. 곽상郭象(252?~312)은 "지知가 없는 것을 '어리석은 것'으로 삼은 것이니, 어리석음이 바로 지극한 경지이다"[14]라 주석

하고, 성현영成玄英은 "마음에 분별함이 없는 것이다"라 주석한다. 즉 곽상이나 성현영은 모두 참된 도를 체득한 상태에서 분별지를 통해 사물을 분별하지 않는 무지의 상태를 '우'의 경지로 보고 있다.

『장자』「제물론」에서 "보통 사람들은 부지런히 힘쓰는데 성인은 어리석고 둔해서〔우둔愚芚〕 만년의 세월을 합쳐서 하나로 하고 순수한 세계를 이룬다"[15]라고 말한 적이 있고, 『장자』「천지天地」에서는 "부리를 닫고 침묵하게 되면 천지와 합하여 완전하게 합일이 이루어지면 마치 어리석고 어두운〔혼暗〕 사람 같을 것이니, 이를 일러 현덕이라 한다. 자연의 도에 순응하여 간다[16]"라고 말한다. 이런 발언은 앞서 『노자』20장에서 말한 사유와 관련이 있는 것으로, 모두 '우'자를 통해 체도의 경지를 말한, 이른바 미추, 선악, 시비를 가리지 않는 우자정신이 담겨 있다.

미추와 시비 및 선악을 구분하지 않는 우자정신은 현동玄同의 사유로 이어지고, 이후 이 같은 '현동'의 사유는 예술론 차원에서는 미추, 선악, 시비가 구분되지 않은 무형의 도를 예술작품으로 표현해야 한다는 사유로 이어진다는 점에서 매우 중요한 미학적 의미가 있다. 이런 점을 가장 잘 보여주는 것은 『노자』2장의 발언이다. 노자는 일단 천하 사람들이 미라고 규정하는 것은 알고 보면 상대적으로 추라는 것을 설정한 이후의 사유이고, 천하 사람들이 선이라 말하는 것도 불선이란 것을 설정한 이후의 사유라는 것을 말한다. 이런 사유를 더 진척하여 생각하면, 사람들이 이 같은 미와 추, 선과 악을 구분하고 상대적으로 파악하는 것은 결국 모든 것이 혼성의 상태로 있는 도의 양면성이란 점을 모른 것이 된다. 따라서 어느 기존의 어느 한 부분만을 진리라고 이해하는 사유는 잘못된 것임을 말한다. 미추, 선악과 관련된 양면성에 대한 인식과 도에 대한 올바른 체득을 강조하는 것은 왕필이 현상계에서의 기쁘고 화나는 것은 같은 뿌리에서 나온 것이고, 옳고 그른 것은 같은 문에서 나온 것이라는 입장에서 출발하여 한 가지 사유만을 들어 그것이 진리라고 여기는 것을 비판하는

것에 잘 나타난다.[17] 이에 미추와 선악의 미분별인 도를 체득해야 진정한 앎이 된다.

이처럼 현동과 해식을 강조하면서 참다운 진리를 체득할 것을 말하는 노자는 자신이 이상적으로 생각하는 상도常道를 다양한 관점에서 말하는데, 그런 발언의 가장 핵심적인 내용을 상징적으로 보여주는 것은 '대大'자다. 노자는 '대'자를 통해 체도자의 경지 및 도가 추구하고 있는 핵심을 보여주고 있는데, 이 같은 '대'자를 통한 노자의 발언은 지언至言에 속하는 것이면서 아울러 세속인들이 제대로 이해할 수 없다는 점에서 광언으로 통하는 점이 있다. 그럼 이런 점을 '대'자의 체도자 경지에 담긴 광자정신과 지언에 담긴 광자정신을 통해 살펴보기로 한다.

노자는 '광'자를 쓰지 않지만 장자가 광사정신을 말할 때 사용했던 '대'자를 써서 체도의 경지와 도의 속성과 관련된 다양한 사유를 밝히고 있는데, 이런 사유에는 장자가 발언한 광언, 지언 같은 사유가 담겨 있다. 견오가 접여의 말을 듣고 두려워하면서 접여의 말을 결국 광언이라 여긴 가장 핵심적 이유는 접여가 한 '말의 큼〔언대言大〕' 때문이다.[18] 맹자는 광자를 규정할 때 '지대'와 '언대'라는 관점에서 규정하는데,[19] 맹자가 말한 '지대', '언대'가 접여의 말이 큼과 관련성이 있다. 노자가 대자를 통해 말한 도의 부진의不盡意성, 인식 불가능성, 무규정성을 비롯하여 도의 궁극적 원리 등과 관련된 발언에는 장자가 말하는 체도 차원의 지언 혹은 광언이 담겨 있다는 것이다.

노자가 발언한 것을 중심으로 하여 말한다면, 이 같은 광언과 지언은 정언약반식 표현을 통해 말해진다. 광언이나 지언이라 말할 수 있는 것은, 그것을 들은 자가 보기에는 세속의 실정과 전혀 맞지 않기 때문에 이해할 수 없어 크게 비웃거나〔대소지大笑之〕, 때로는 놀라거나〔경驚〕, 두려워하거나〔포怖 혹은 구懼〕, 맹랑孟浪한 말로 여기거나, 혹은 이해하지 못하기에 '어리둥절하게 여기는〔형熒〕' 상황과 매우 밀접한 관련이 있다. 즉 노자가

말한 하사들이 도를 들었을 때 크게 비웃는다는 것을 장자에 적용해보면, 『장자』「소요유」에서 견오가 접여의 광언을 듣고 경포했다는 것이나, 『장자』「천운」의 이른바 함지악론 우화에서 북문성北門成이 이전에 들어보지 못한 대자연의 음악인 함지악을 황제가 연주했을 때 그 연주를 듣고서 두려움에 빠졌다는 것과 의미상 통한다. 구체적으로 말하면, 흔히 '악樂이란 이런 것이야'라고 하는 소지의 세계에서 규정된 '악'과 너무나 판이하게 다른 경지를 접했을 때는 매우 당황하거나 두려움을 느끼게 된다. 「천운」이란 제목이 상징하듯 자연의 운행은 인간이 만든 악의 범주에서 벗어난 대자연의 '거대한 악[대악大樂]'의 다른 표현이다. 만약 소리와 모양새에 초점을 맞추어 말한다면, 함지악론에서 말하는 대악으로서 '천악天樂'은 소지의 세계에서는 이해할 수 없는 경지에 속한다. 체도자의 대지의 경지에서만 제대로 느낄 수 있는 대악이다.

이런 점에서 도와 관련된 언급에서 주목할 것은 『노자』 41장과 45장이다. 먼저 앞에서 잠깐 살펴본 바가 있는 상사, 중사, 하사로 나누어 도의 체득과 관련된 세 가지 부류를 언급한 『노자』 41장을 보자.

참으로 뛰어난 사람[상사]은 도를 들으면 힘써 그것을 실천하는데, 중간 정도의 사람[중사]은 도를 들으면 반신반의하는 태도를 취하고, 아주 정도가 낮은 사람[하사]은 도를 들으면 숫제 같잖다는 듯이 크게 비웃고 만다. 그들에게 비웃음을 살 정도가 아니면 참다운 진리라고 말할 수 없다. 그러므로 이런 격언이 있다. 참으로 밝은 길은 얼른 보기에 어두운 것[명도약매明道若昧]처럼 보이고, 앞으로 나아가는 길은 얼른 보기에 뒤로 물러나는 것[진도약퇴進道若退]처럼 보이고, 평평한 길은 얼른 보기에 울퉁불퉁한 것[이도약뢰夷道若纇]처럼 보인다. 최상의 덕은 골짜기처럼 텅 비어 있는 것[상덕약곡上德若谷]처럼 보이고, 참으로 희고 깨끗한 것은 얼른 보기에 잡것이 섞인 것[대백약욕大白若辱]처럼

보이며, 참으로 넓고 큰 덕은 얼른 보기에 부족한 것[광덕약부족廣德若不足]처럼 보인다. 확고부동한 덕은 얼른 보기에 구차스런 것[건덕약투建德若偸]처럼 보이고, 참으로 진실한 덕은 얼른 보기에 절조가 없는 것[질진약투質眞若渝]처럼 보이고, 다시없이 크게 네모난 것은 그 구석을 가지지 않는다[대방무우大方無隅], 참으로 위대한 인물은 보통 사람보다 그 성취가 늦고[대기만성大器晩成],[20] 다시없이 큰 소리는 도리어 그 소리가 귀에 잘 들리지 않고[대음희성大音希聲], 더없이 큰 형체를 가진 것은 도리어 그 모습이 눈에 띄지 않는다[대상무형大象無形]. 그리고 이 같은 말을 보아도 알 수 있듯이, 도는 숨어서 모양이 보이지 않고 사람의 말로는 이름을 붙일 수가 없다.[21]

위의 문장에서 명도약매에서의 '명'과 '매', 진도약퇴에서의 '진'과 '퇴', 이도약뢰에서의 '이'와 '뢰'를 비롯하여, 상덕약곡에서의 '상덕'과 '곡', 대백약욕에서의 '대백'과 '욕', 광덕약부족에서의 '광덕'과 '부족', 건덕약투에서의 '건덕'과 '투', 질진약투에서의 '질진'과 '투' 등은 서로 동시에 존재할 수 없는 대척점에 있는 요소들이다. 대방무우에서의 '대방'과 '무우', 대음희성에서의 '대음'과 '희성', 대상무형에서의 '대상'과 '무형' 등의 관계도 이상 언급한 사유와 동일한 사유에 속한다. 이 가운데 대음희성은 도와 연계된 악樂에,[22] 대상무형은 형상과 연계된 회화나 서예에서 사용되기도 한다. 노자는 그런 대척점에 있는 요소들을 동시에 존재하게 함으로써 상대적 분별지를 무화시킨다. 『노자』 45장에서 말하는 다음과 같은 정언약반식의 사유도 동일한 맥락에서 이해할 수 있다.

참으로 완성되어 있는 것은 어딘가 이지러진 것[대성약결大成若缺]처럼 보이나 아무리 써도 다하는 일이 없으며, 참으로 가득 차 있는 것은 언뜻 비어 있는 것[대영약충大盈若沖]처럼 보이나 쓰고 또 써도 부족함

이 없다. 참으로 곧은 것은 도리어 굽은 것[대직약굴大直若屈]처럼 보이고, 참으로 기교적으로 잘하는 것은 어딘가 서투른 것[대교약졸大巧若拙]처럼 보이며, 참으로 잘 하는 말은 어눌한 것[대변약눌大辯若訥]처럼 들린다.23

이상 말한 바와 같은 '대성약결', '대영약충', '대직약굴', '대교약졸', '대변약눌'과 같은 정언약반식의 발언들은 상식적 사유에만 머무르고 있는 하사에게는 지언이나 광언에 해당하는 것으로서, 모두 광의 차원과 연계하여 이해할 수 있다. 특히 이 같은 광언 중에서 '대교약졸' 같은 경우는 예술창작과 관련된 기교 운용에서 최고 경지의 것으로 여겨진 점을 상기할 필요가 있다. 이것은 노자의 광언의 내용이 예술 차원의 실제 현상에 적용된 구체적 예에 속한다. 이밖에 『노자』 63장에서 말하는 '무위를 하라[위무위爲無爲]', '무사를 일삼아라[사무사事無事]', '무미를 맛봐라[미무미味無味]'라는 것을 비롯하여 『노자』 64장의 '불학을 배워라[학불학學不學]' 등의 발언들도 상식을 넘어선 일종의 정언약반식의 지언에 속한다. 이런 지언 가운데에서 특히 '미무미'는 예술에서 적용되어 최고의 미적 경지가 바로 '무미'라고 여기는 것으로 나타난다.24

요컨대 '하사에게 비웃음을 당하지 않으면 도가 아니다'라는 것은 그만큼 도는 하사들에게는 이해할 수 없는 황당한 말로 들리기 때문인데, 이런 사유를 다른 차원으로 말하면 하사들에게 '도'의 말은 현실 실정에 맞지 않는 광언에 해당한다. 이런 도를, 특히 정언약반식의 말투로 말하고 있는 노자의 발언을 다른 차원에서 말하면 광언을 말한 것에 해당한다. 그런데 이 같은 광언이나 지언이 예술 차원에서의 실질적인 기교 운용 및 미의식에 적용되었을 때는 최고의 기술, 혹은 미적 경지로 여겨졌음을 참조하면 단순한 광언으로만 여길 수 없는 면이 있음을 알 필요가 있다. 이런 점이 바로 광언이나 지언이 갖는 예술 차원에서의 진정한 면모다.

장자가 말한 광언의 내용을 노자에 적용해 분석하면, 노자의 많은 말들이 광언으로 이루어져 있음을 알 수 있다. 이 같은 광언은 노장이 말하고자 하는 '대도'를 설명하는 것과 밀접한 관련을 갖고 있다. 특히 정언약반식의 광언은 특히 '대'자를 통해 말한 것에 그 특징이 있다.

2
–
장자의 소요물화逍遙物化적 광언과 광자정신

노자의 말을 광으로 평가한 인물이 육유였다면, 문예적 차원에서 장자를 광자로 규정한 인물은 장학성章學誠(1738~1801)이다. 장학성은 『문사통의 文史通義』「질성質性」에서 장자의 광과 굴원의 견에 대해 다음과 같이 말한다.

> 장자나 굴원은 아마 저술에서 광자나 견자였겠지. 굴원은 자신을 지나치게 꼼꼼하게 살폈기 때문에 사물의 더러움을 받아들일 수 없었다. 그는 깨끗하지 않은 것을 달갑게 여기지 않는 견자였다. 장자는 홀로 천지의 정신과 서로 오갔지만 만물에게 거드름을 피우며 흘겨보지 않았는데, 그는 진취적인 광자였다. 옛날 사람들은 장자와 굴원의 책이 표현한 슬픔과 즐거움이 보통 사람의 감정을 지나쳤다고 말한다. 인간 본성을 말한 것은 볼 수 없지만 감정이 장자나 굴원 만큼 기이하다면, 그것은 견자나 광자라도 불후의 명성을 남길 수 있는 이유가 될 것이다.25

장학성은 왜 장자와 굴원이 중국문예사에서 최고의 인물로 평가 받는가 하는 의문에 대해 장자의 광, 굴원의 견이란 점을 통해 그 답을 한다. 장학성의 이 같은 평가는 주로 문예적 측면에서 '진아'를 드러내어야 참된 문학이 될 수 있다는 것에 맞추어 논한 것이지만, 『장자』라는 텍스트가 갖는 문학성을 참조하면, 장자의 글쓰기 방식에 담긴 사유에서는 무한한 광자정신을 발견할 수 있다. 이런 점을 '소요자재에 담긴 광자정신'과 '물화적 광자정신'으로 나누어 살펴보고자 한다. 먼저 '소요자재'에 담긴 광자정신을 보자.

『논어』와 『장자』에는 광인 접여에 관한 기록이 종종 나온다. 수레가 지나가면 그 수레에 붙어 시비를 거는 인물이 있는데, 이처럼 '수레에 붙어 시비를 거는 미치광이'라는 의미로 '광인 접여'라고 한다. 『논어』「미자」에는 초나라 광인 접여가 공자를 보고 당시 혼란한 시대상황과 관련하여 '세상을 피하라는 취지'를 노래라는 형식을 통해 말했는데[26] 이와 비슷한 말이 『장자』「인간세人間世」에도 나온다.[27] 이런 광인 접여의 말을 통해 장자와 공자가 지향한 세계관이 다름을 알 수 있고, 아울러 장자의 광자정신도 알 수 있다.

공자는 『시경』 삼백편의 내용을 '일언이폐지'하여 말한다면 '사무사思無邪'라고 말한 적이 있다.[28] 『시경』에는 사무사가 아닌 시도 있을 수 있지만 『시경』에서 일관되게 말하고자 하는 것은 사무사라고 규정한 이런 사유는 여타 경전을 이해할 때에도 적용할 수 있다. 예를 들면 『예기』는 '무불경毋不敬'을 말한 책이고, 『노자』는 도와 덕을 말한 것이란 이해가 그것이다.[29] 이 같은 사유를 장자사상을 이해하는 데 적용할 때, 장자사상을 '일언이폐지'하여 말한다면 어떤 용어를 사용하여 말할 수 있을까? 그것은 바로 광언이 아닌가 한다. 장자의 말을 광언이라 한 것은 곽상이다. 곽상은 『장자주』「서문」에서 "대저 장자는 근본을 알았다고 할 수 있다. 그러므로 그 광언을 숨기지 않았다"라고 말한다.[30] 그런데 이런

광언을 다른 시각으로 말하면 '대지' 혹은 '대도' 등과 연계된 사유로 이해
할 수 있다.

장자의 말을 대지 등과 연계하여 '대大'라고 규정한 것은 성현영이다.
성현영은 이런 사유를 구체적으로 앞서 거론한 노자의 도의 인식과 하사
의 도에 대한 좁은 이해와 연계하여 이해한다. 성현영은 장자가 태어난
시대상황과 연계해 "창생의 업이 엷어진 것을 탄식하고 도덕이 융이隆夷하
는 것을 애상하였다"라고 한다. 그리고 이어서 장자는 발분저서하였기
에 장자의 말이 '크고 넓고' 그 뜻이 '깊고 멀어서' 하사가 들은 바가 아니
라는 점을 말한다. 즉 학식이 낮은 자가 궁구할 수 있는 것은 아니라고
한다.[31] 이제 장자사상을 곽상이 광언이라 규정한 것과 성현영이 '대'라고
규정한 것에 담긴 광자정신을 살펴보자.

먼저 광자정신을 말한 장자에 대한 유학자들의 평가를 보자. 주희는
장자를 '대수재大秀才'로 파악하면서도[32] 주로 장자의 실천성을 문제 삼는
다. 즉 장자는 진리를 이해하고 있지만, 그것을 구체적인 실천으로 옮기
고자 하지 않는 것을 문제로 여긴다.

노자는 일을 하려는 것이 있었다. 그러나 장자는 하고자 하지 않았다.
도리어 그는 할 수 있지만 다만 하고 싶은 생각이 없다고 말한다.[33]

광자를 "지향하는 뜻은 높지만 행동이 그 뜻을 따라가지 못한다"라 말
한 주희의 말에 대입하면 장자는 바로 광자에 해당한다. 『장자』에 나오는
광은 유가가 가장 소중하게 여기는 '예'와 '의'를 모르는 창광망행猖狂妄行
한 행동이나[34] 세속적인 공명을 탐하지 않는 자유로운 삶과 관련이 있는
처세 혹은 행동거지와 관련이 있다.[35] 이런 점에서 흔히 광자는 '일逸'자와
어울려 '광일'로서 그 의미를 갖는 경우가 많다. 그런데 이처럼 장자의
광을 '일'로 파악하는 것은 소지 세계에서의 제한된 앎에 해당한다.

앞서 거론한 노자가 말한 하사는 장자식으로 말하면 소지의 세계에서 머물고 있는 인간들이거나 소지조차도 없는 부류로서, 이런 인물들에게 노자가 말한 '큰 이야기'는 이해할 수 없는 고원한 영역에 속한다. 그 '고원함'을 다른 식으로 말하면, 지언 혹은 광언을 말한 것이다. 이제 이런 점을 『장자』에서 '지인至人', '진인眞人', '신인神人' 등이 발언한 것을 통해 살펴보자. 지인, 진인들은 사실 모두 광언을 말한 인물들이다. 지인이나 진인들이 대지의 세계를 펼친 것은 모두 소지의 상식적 세계에서는 받아들일 수 없는 '인간의 상식적 세계 너머 우주자연에까지 미치는 사리에 합당하지 않는 내용〔대이무당大而無當〕'을 말한 것이면서 '현실을 벗어나는 내용만 말하지 다시금 현실로 돌아올 줄 몰랐다〔왕이불반往而不返〕'라고 한 광의 경지에 속하기 때문이다. 장자가 이런 점을 가장 핵심적으로 제일 먼저 말해주는 것은 바로 북명바다에서 힘차게 하늘로 솟구쳐 올라가 구만리장천을 날아오르는 '붕새' 우화다.

> 북명에 물고기가 있는데, 그 이름은 곤이다. 곤은 크기가 몇 천리나 되는지 알 수 없다. 이 물고기가 변해 새가 되는데, 새의 이름은 붕이다. 붕의 등 넓이도 몇 천리에 달하는지 알 수 없다. 붕이 힘차게 날아오르면 그 날개는 마치 하늘을 가득 뒤덮은 구름 같다. 이 새는 바다기운을 타고 남명으로 옮아가려 한다. 남명은 바다이다. 『제해』는 괴이한 내용을 기록한 책이다. 『제해』에서는 붕이 남쪽 바다로 옮아갈 때 파도는 삼천리나 솟구치고, 붕새는 회오리바람을 타고 위로 9만 리까지 날아오르는데 6월의 바람을 타고 간다고 말한다.[36]

북명을 떠난 인간의 상상을 초월하는 거대한 붕새는 그대로 9만 리 장천의 하늘로 올라가서 '소요하면서 노니는데〔소요유逍遙遊〕' 하늘로 계속 올라가 신과 같은 절대적 존재가 되지 않는다. 인간이 살고 있는 남명으

로 다시 내려온다. 하지만 구만 리 장천을 비상하고 소요하는 과정을 통해 신이나 조물주의 시각이 어떤 경지인지, 그 넓이와 깊이가 얼마인지를 체득하게 된다. 9만 리의 '9'는 실질적인 숫자를 의미하는 것이 아니라 인간의 현상계에서 접할 수 있는 최대의 숫자다. 따라서 9만 리는 우주자연 그 자체의 모든 것을 의미한다. 다른 차원에서 말한다면 6개월 여정을 거쳐 올라가는 9만 리 높이는 더 이상 올라갈 수 있는 '극'을 상징한다.

이런 '극'에는 반드시 다시 그 반대의 상황으로 전개된다는 사유가 담겨 있다. 『주역』의 논리로 말하면 '물극필반物極必反〔=반返〕'의 원리가 적용되는데, 이런 점에서 9만 리와 1년의 반인 6개월은 동양적 사유에서의 '극'이 상징하는 또 다른 차원의 변화된 세계를 의미한다. 『노자』 40장에서는 이런 점을 "되돌아가는 것은 도의 작용이다"[37]라 말한 적이 있다. 이처럼 9만 리 높이와 6개월의 여정을 마친 붕새는 다시 인간이 사는 또 다른 세계인 천지로 내려오는데, 관련된 또 다른 붕새우화를 보자.

탕왕이 극에게 질문했던 것도 바로 이 일이다. 궁발의 북쪽에 검푸르고 어두운 바다가 있는데, 천지라고 한다. 그곳에 물고기가 살고 있는데 크기가 수천 리로서 정확한 길이를 아는 사람이 없다. 그 물고기 이름은 곤이다. 거기에 새가 한 마리 있는데, 그 이름은 붕이다. 붕의 등은 태산과도 같고 날개는 하늘을 드리운 구름과도 같아서 회오리바람을 일으켜 9만 리나 솟아오른다. 구름 위로 솟구쳐 푸른 하늘을 등에 진 연후에 남쪽으로 날아간다. 이처럼 남명으로 날아가는 붕을 연못의 메추라기가 비웃으며 말했다. 저놈은 대체 어디로 가는 것일까? 나는 힘껏 날아올라도 몇 길 지나지 않아 아래로 다시 떨어져 쑥대밭 사이를 나는 것이 고작인데 이것이 내가 날아다닐 수 있는 최상의 경지다. 저 녀석은 도대체 어디로 가는 걸까? 이것이 바로 작은 것과 큰 것의 차이다.[38]

장자는 붕새와 메추라기가 나는 비유를 통해 소지에서 벗어나 대지를 통해 우주자연에 존재하는 모든 것을 이해할 것을 말한다. 바다를 보고서 자신이 강만을 보고 평가한 것이 얼마나 제한된 판단이며 잘못된 것인지를 깨달은, 이른바 '추수정신秋水精神'이라 말해지는 『장자』「추수」의 '하백河伯' 우화에서[39] 보듯, 호수나 강에 비하여 헤아릴 수 없는 바다를 한 번도 볼 수 없었던 소지 차원에 머물러 있는 인물들에게 대지 차원에서 소요자재하는 붕새의 비상을 말하는 이 같은 우화는 더욱 신비롭게 여겨진다. 하백 우화는 기본적으로 '우물 안의 개구리〔정저지와井底之蛙〕'[40]가 상징하는 소지의 세계에서 벗어나 대지를 통해 우주자연의 본질과 그 변화를 이해하라는 것이다. 바로 '유심遊心'을 통해 '만물제동萬物齊同'의 시각과 우주자연을 마음대로 소요하면서 조물주와 친구가 되는 신인이나 지인 등과 같은 특별한 존재가 되면, 우주자연의 본질과 그 변화에 담긴 대지의 경지를 설명할 수 있게 된다.

그런데 이처럼 지인 등과 같은 특별한 인간들이 우주자연의 본질과 변화를 체득한 것과 관련된 발언은 당연히 세속적인 인간의 상식적 삶에서는 이해될 수 없는 광언으로 들린다. 즉 괴이한 이야기를 기록한 '제해'라는 책이 상징하듯, 소지의 세계에 머무르는 인간들에게는 이 같은 붕새 우화는 광언으로 들리는 것이다. 그런데 그 광언으로 여겨지는 발언은 대지 차원에서 접근하면 바로 지언이란 것이 장자 발언의 핵심이다.

이제 물화적 경계 허물기의 광자정신을 보자. 소요자재로운 붕새의 시각으로 세상을 바라보면 이제 우물 안의 개구리와 같은 소지의 세계에서 벗어나 대지의 세계에서 노닐게 된다. 이런 대지의 시각으로 만물을 보면 무용이었던 것이 대용으로 변하게 되고, 그것은 때론 세속적인 인정에서 보면 이해할 수 없는 경지에 속하게 된다. 그런데 이런 대지에 기초한 삶은 알고 보면 대자연의 변화에 순응하여 살아가는 또 다른 인간의 삶을 보여주는 것이 된다. 붕새 우화에서 말하는 것과 동일한 사유를 말

하고 있는 것이 이른바 '나비의 꿈〔호접지몽胡蝶之夢〕'이란 우화다.

> 예전에 장주는 나비가 되는 꿈을 꾸었다. 활발하게 나는 나비는 스스로 즐겁고 뜻에도 맞아 (자기가 원래) 장주인 것을 알지 못하였다. 갑자기 깨어보니 놀랍게도 장주였다. 장주가 꿈에 나비가 된 것인지, 나비가 꿈에 장주가 된 것인지 알지 못하였다. 장주와 나비는 반드시 분별이 있으니, '이것'을 일컬어 '물화物化'라고 한다.[41]

이 문장에서 논란이 되는 것은 '차지위물화此之謂物化'에서 '차此'가 가리키는 것이 "부지주지몽위호접여不知周之夢爲蝴蝶與, 호접지몽위주여蝴蝶之夢爲周與〔a〕"인지 아니면 "주여호접周與蝴蝶, 즉필유분則必有分〔b〕"인지 하는 것이다. 이 호접몽은 장자가 '분별지를 근간으로 하는 소지의 세계에서는 전혀 생각하지 못한 나비됨'이란 '전혀 상상할 수 없었던 놀랄만한 경험'을 통해 결국 인간중심주의의 소지에서 벗어난 대지의 세계를 말한 우화다. 따라서 물화를 '물아일체와 경계 허물기를 말한 것〔a〕'으로 접근해야 대지를 통한 '사물간의 경계 허물기'를 통해 우주와 세계를 인식할 것을 말하는 장자 사유와의 정합성에 문제가 없게 된다. 특히 이 우화는 일종의 「소요유」와 「제물론」에서 말하고자 하는 대지 사유의 총괄적인 우화라는 점에서 더욱 그렇다.

'장주가 꿈을 꾸는 꿈속에서 나비가 된 것'인지 아니면 '나비가 꿈을 꾸는 꿈속에서 현실의 장주가 된 것인지'를 알지 못하겠다는 것은 '장자는 영원히 장자로서 불변'이고, '나비는 영원히 나비로서 불변'이란 이분법적 경계 구분 방식을 제거하고, 장자가 나비가 될 수 있고, 나비가 장자가 될 수 있다는 '다른 개체로서 화하기〔=물화〕'라는 경계 허물기를 시도한 것이다. 흔히 말하는 경계 허물기를 통한 물아일체의 경지를 말한 것이다. 북쪽 바다의 곤이 화해서 붕이 되었다는 것 등 장자가 사용하는

유관도劉貫道, 〈몽접도夢蝶圖〉

논란은 있지만 대개 유관도가 그린 것으로 알려진 이 그림은 더운 여름날의 한가로움을 엿볼 수 있는 작품이다. 나무 그늘 밑의 평상에서 '오수午睡'를 즐기고 있는 인물이 마련 해놓은 왼쪽의 영지버섯, 책 등과 같은 기물을 보면, 그는 매우 고상한 삶을 추구하는 사람인 듯하다. 잠시 오수를 즐긴 다음 이 인물은 현재 나무에 기대어 자고 있는 다동이 끓여주는 고명차苦茗茶를 맛있게 한 잔 마신 다음, 아직 펼치지도 않은 책을 읽고 싫증이 나면 완함을 연주하는 한가로운 시간을 보낼 것이다. 〈몽접도〉라는 것은 현재 오수를 즐기고 있는 이 인물이 꿈속에서 장자가 나비가 되었다는 '호접지몽胡蝶之夢'을 의미한다.

'화化'자 용례를 보면, 물화의 화는 질적 차원에서 다른 개체로 변화하는 것을 의미한다. 즉 장자가 나비로 화하고, 나비가 장자로 화하는 것이 물화다. 이런 사유는 장자와 나비를 각각 장자와 나비라고 '이름 지우는 것' 그 자체도 문제라는 것을 지적하고, 더 나아가 장자와 나비는 처음부터 그런 경계 지음이 없었다는 물아의 소통과 물아의 일체 사유를 말한 것에 해당한다.

장자는 이처럼 호접몽의 물화 사유를 통해 인간중심주의와 합리적 이성에 기초한 분별지를 통한 세계인식의 문제점을 지적하고 아울러 인간과 만물의 경계 허물기를 통한 물아일체의 경지를 추구하는데,42 이런 호접몽도 유가의 인간중심주의 및 이성중심주의 입장, 즉 소지의 세계에서 보면 광언에 속한다.43 하지만 장자가 광언을 통해 말하고자 하는 것은 근본적인 것은 '진지眞知' 혹은 대지이다. 이런 점을 『장자』「소요유」에서 견오와 연숙이 대화를 나누는 가운데 나온 접여가 한 말에 대한 평가를 통해 살펴보자.

> 견오가 연숙에게 묻자 답하기를, "나는 접여에게 어떤 이야기를 들었는데, '인간의 상식적 세계 너머 우주자연에까지 미치는 사리에 합당하지 않는 내용'을 말하고 '현실을 벗어나는 내용만 말하지 다시금 현실로 돌아올 줄 몰랐습니다'. 나는 그 이야기에 그만 놀라고 두렵기까지 하였는데, 그 말은 하늘의 은하수와 같아서 끝없이 크기만 하였습니다. 현실과 크게 동떨어져 '인간세상 물정'에 어긋납니다." 연숙이 말하였다. "그의 이야기는 어떤 내용인가." 견오가 말하였다. "막고야산藐姑射山에 신인이 살고 있는데, 피부는 빙설처럼 희고 몸매가 부드러운 것이 처녀처럼 사랑스럽다. 곡식은 일체 먹지 않고 바람을 들이키고 이슬을 마시고서 구름 기운을 타고 비룡을 몰면서 사해 밖에 노닐며, 신인들의 신묘한 정기의 작용력이 응집하면 상처 나고 병들지 않게 모든 것을

육치陸治, 〈유거락사도幽居樂事圖〉

버드나무가 드리운 들판의 바위에 머리를 두 팔에 묻고 잠깐 낮잠에 빠진 은사를 그린
것이다. 은사의 머리 위에 두 마리 나비가 그려져 있다. 은사가 꿈속에서 나비가 되어
자유롭게 날아다니는 시점을 그린 것이다. 수장가인 항자경[=항원변項元汴]의 인장인
'항자경가진장項子京家珍藏'이 찍혀 있다.

일명佚名(宋), 〈음류소하도蔭柳消夏圖〉

더운 여름날 오후 한가롭고 문기어린 선비들의 삶을 엿볼 수 있는 그림이다. 웃통을 벗
어부친 것이나 맨발에서 유가의 예법을 따르지 않는 자유로운 정신을 엿볼 수 있다. 한
손을 위로 한 상태에서 편안하게 낮잠에 들어간 은사가 아마도 꿈에서 자신이 나비가
되는 꿈을 꾸고 있는 듯하다. 그림 속에 그림이 있는 그림이다.

성장시키고 해마다 곡식이 풍성하게 영글도록 한다고 합니다. 나는 이 때문에 접여의 이 이야기가 상식에서 벗어난 광인처럼 여겨져 믿을 수가 없습니다〔광이불신狂而不信〕." 연숙이 말하기를, "그렇구나. 장님은 무늬와 빛깔의 아름다움을 볼 수 없고, 귀머거리는 종소리와 북소리의 황홀한 가락을 들을 수가 없는데, 어찌 육체에만 귀머거리와 장님이 있겠는가. '지知'에도 귀머거리와 장님이 있네. (정신세계에도 롱聾과 맹盲이 있다는) 이 말은 지금의 그대에게 딱 들어맞는 말일세. 이런 신인의 덕은 장차 이 세상만물을 무위자연으로 혼합하여 하나로 합해버릴 수도 있다. 세상 사람들은 그가 천하를 다스려주기를 바라지만, 누가 수고스럽게 애쓰면서 천하를 다스리는 따위를 일삼겠는가."[44]

현실의 상식세계를 상징하는 인정을 기반으로 하여 모든 것을 파악하고 이해하는 견오가 기본적으로 접여가 말한 막고야산의 신인에 관한 말을 '대이무당', 왕이불반이라 하면서 그것을 광언이라 여기면서 믿지 못하는 것은 견오가 소지에 머물러 있기 때문이다. '우물 안의 개구리'와 같은 견오에게 광자인 접여의 말은 견오가 이해할 수 없는 '지고'의 경지, 대지의 경지에 해당한다. 이처럼 대부분의 세속 사람들은 '우물 안의 개구리'처럼 자신들이 보고 듣는 상식적인 틀, 제한된 틀에서 다른 사람의 견해를 판단한다. 장자는 일정한 한계를 지닌 이러한 판단에 대해 '지知(혹은 지智)'의 '롱맹聾盲'이라 한다. 접여가 말한 '차원이 다른 경지의 말'을[45] 인정이란 제한된 틀에 사로잡혀 그 경지를 이해하지 못하면 '대이무당', 왕이불반, 및 '광이불신'으로 귀결지을 수밖에 없다.

장자는 유가가 '택선고집'의 사유를 통해 하나의 기준을 세워 세상사를 재단하고, 재단된 결과물을 진리라고 여기는 소지에서 벗어날 것을 요구하면서, "진인眞人이 된 이후에 진지眞知가 있다"[46]라고 '진지'를 강조한다. '진지'는 바로 대지를 의미하는데, 그 대지의 경지에 대한 또 다른 표현은

"홀로 천지정신과 더불어 서로 왕래한다"[47]는 것이다. 이런 장자의 발언은 광자의 특징으로 말해지는 '지고'의 경지를 보여준다. 장학성은 『문사통의』「질성」에서 장자가 말한 "홀로 천지정신과 더불어 서로 왕래한다"라는 것을 '진취적인 광'이라 여긴다.[48] 이같이 소요자재로운 삶을 추구하면서 "홀로 천지정신과 더불어 왕래한다"라는 자유로운 심령에 깃든 광자정신은 장자가 말한 광언의 핵심이 된다. 이런 점에서 주목할 것은 '신인神人'에 대한 곽상의 다음과 같은 해석이다.

> 이는 모두 비유일 뿐이다(…) 여기서 성인의 덕을 갖춘 자를 막고야산에 빗대어 말한 것은 세상이 그의 경지를 알 수 없음을 말한 것이다. 그래서 끝없는 세계에 의탁하면서 보고 듣는 표면적인 것에 미룬 것일 뿐이다. 처녀 같다는 것은 밖으로 인해 안을 손상시키지 않는다는 말이다. 모두 오곡을 먹지만 유독 그만이 신인이 되는 것은, 신인은 오곡 때문에 되는 것이 아니라 단지 자연의 묘한 기운을 받았기 때문이다. 무릇 신적인 경지를 체득하여 영적인 세계에 살며 이치를 깨달아 오묘함을 다 발휘하는 자는 비록 광대한 조정 속에 조용히 있더라도 사해의 바깥과 일체를 이룬다. 세상 사람들은 모두 그 '본 것과 같아야 판단을 하는데', 어찌 이 말을 믿겠는가? '지극한 경지의 말〔지언至言〕'의 지극히 오묘함을 모르면서 터무니가 없어 믿지 못하겠다고 하는 것, 이것이 바로 '지혜의 장님 혹은 귀머거리'인 것이다. 여기서 접여가 말한 세계는 원래 사물들이 추구하는 바인데, '앎에 있어 들리지 않고 보이지 않는 자'는 이러한 이치가 없다고 말한다.[49]

곽상은 견오가 '대이무당', '왕이불반'이라 여긴 말을 도리어 지언이라 평가하면서, 그것을 이해하지 못하는 것은 '지식이나 지혜의 장님 혹은 귀머거리'로 본다. 즉 곽상이 맨 마지막에 말한 "지언의 지극히 오묘함을

모르면서 터무니가 없어 믿지 못하겠다"고 하는 것은 바로 '대이무당', '왕이불반'이기에 '광이불신'하는 것은 결국 바로 '지혜의 장님 혹은 귀머거리'라는 것이다. 여기서 접여가 말한 세계는 원래 사물들이 추구하는 바인데, "앎에 있어 들리지 않고 보이지 않는 자는 이러한 이치가 없다고 말한다"라는 말은 대지의 세계에서 노니느냐 아니면 소지의 세계에서 노니느냐 하는 차이점을 단적으로 보여주는 것에 속한다. 즉 소지의 세계에 사는 인물들은 자신들이 본 것만을 통해 판단하는데, 이 거대한 우주에는 소지의 세계에서는 도저히 상상할 수도 없는 경지가 있다는 것이다. 그런 소지 너머의 이른바 대지의 세계에 대한 발언이 지언이면서 광언이다. 따라서 지언과 광언은 다른 별개의 것 같지만 그 실질은 결국 하나라는 것이다.

아울러 곽상의 주석에서 우리가 주목할 것은 '성인은 비록 몸은 조정에 있지만, 그 마음은 산림 속에 있는 것'이란 말이다. 『장자』 「소요유」에서 말하는 왕이불반은 다른 차원에서는 증점의 '왕이귀往而歸'와 대비되어 사용되는 말이다. 유가가 이해한 광인을 다른 차원에서 말하면, 한 인간이 말하는 것과 세운 이론이 현실과 동떨어진 혹은 현실에서 실현되기 힘든 큰 이론을 말하는 사람이다. 중용과 그물 같은 인간관계망의 현실세계를 중시하는 유가의 입장에서 볼 때 광인이 문제가 되는 것은 그들이 마음속에 하고자 하는 일은 모두 '방외方外'의 일이라는 것이다.[50] 다른 식으로 말하면 이것은 광인의 왕이불반적 사유를 문제 삼는 것과 통한다. 유가의 성인과 장자가 말하는 신인은 분명히 다른 점이 있다. 하지만 곽상처럼 공통점을 찾을 수 있는 부분도 있다. 실천성의 여부만 제거하면 바로 '왕往'한 이후의 세계에서 유가와 도가의 공존 가능성은 열린다. 즉 '왕'을 통해 자연에 은거하고자 하는 삶의 마음가짐과 행동거지에서 공통점을 찾을 수 있다는 것이다.

장자는 기본적으로 소요자재를 추구하는 정신과 물화적 사유를 통해

지언으로서의 광언을 전개한다. 즉 지인, 진인, 신인 등이 "홀로 천지와 더불어 정신을 왕래한다"라는 것에 기초한 광자정신, 물화를 통해 경계 허물기를 시도하면서 제기한 대지, 불근인정의 세상 밖에서 노니는 인간상은 장자 광언 즉 지언의 핵심이 된다.

공자가 광자를 매우 진취적이면서도 적극적이라 규정한 이후 중국사상사에서 광자는 매우 다의적으로 이해된다. 주희는 이 같은 광자를 "지향하는 뜻은 높지만 행동이 그 뜻을 따라가지 못한다"라고 규정하는데, 주희의 광자에 대한 규정에서 이 책에서 논한 광자정신과 연계하여 이해할 수 있는 사유는 바로 '지극고'라는 말이다. 주희가 '창광망행'이라 부정하는 광자의 '지극고'의 경지는 유가의 입장에서 볼 때 '하학이상달'이란 순차적인 진리인식을 거치지 않고 상달처를 곧바로 추구하는 것이다. 이처럼 현실상황과 동떨어진 '고원함'을 추구하는 '지극고'의 경지를 이지는 '지대'와 '언대'라는 표현을 통해 규정한다. 즉 광자의 특징 중의 하나는 '지대'와 '언대'가 상징하는 것과 같이, '대'자를 사용하여 자신의 세계관을 펼치고 있다는 것이다.

광자의 특징으로 말해지는 '지대'와 '언대'에 대해 노자는 명도약매와 같은 정언약반식의 발언을 통해 도에 대한 인식과 '우인'의 체도 경지로 말하는데, 이 같은 체도자의 경지를 이해하지 못하는 하사들은 크게 비웃게 된다. 하사들의 비웃음에는 이른바 대음희성 등과 같이 '대'자를 사용하여 발언한 체도자의 진리인식과 세계관을 광언으로 여긴다는 사유가 담겨 있다. 장자는 노자가 행한 체도자의 발언과 진리인식을 지식에 적용하여 대지라는 표현을 통해 규명하고, 그 대지 경지에 오르는 방법론을 다양한 우언을 통해 구체적으로 제시하고 있다.

이른바 우물안 개구리가 상징하는 소지의 세계에서 벗어나는 것을 말하는 우언이 그것이다. 즉 「소요유」에서 말하는 물고기인 곤이 화해서 새인 붕이 된다는 붕새 우화, 「제물론」에서 말하는 장자와 나비의 물아일

체를 상징하는 호접몽의 물화 우화 등이 그것이다. 장자의 경계 허물기를 통한 대지 탐구와 사유 인식의 확장은 상식적 세계에 매몰된 소지의 인간들에게는 '대이부당'과 '불근인정'으로 들리고 급기야는 '광이불신'의 사유로 연결된다. 이 같은 장자의 발언은 곽상이 평가한 바와 같이 광언이면서도 지언에 해당하는데, 그 경지를 이해하지 못한 인물들에게는 단순히 현실과 동떨어진 광언으로 들리게 된다. 광언 혹은 지언으로 말해진 것은 표현은 달라도 그 추구하는 경지는 동일하다.

하사에게는 비웃음을 당하거나 혹은 두려움을 느끼게 하는 이 같은 노장의 '지언으로서의 광언'은 이후 중국사상사에서 이지처럼 유가의 성인에 의해 형성된 진리관, 세계관을 부정하고 적극적으로 세계를 변혁하고자 한 진보 성향을 띤 인물들에게 영향을 준다. 특히 이지처럼 법고차원에서 벗어나 '불도고습不蹈故襲'하면서 자신만의 참된 감성을 표현하고자 한 예술가들에게 많은 영향을 주게 된다. 이런 점에 노장의 '지언으로서의 광언'이 갖는 사상사적 위상, 더 나아가 예술사적 위상이 있다.

3

–

장자의 진아眞我 추구와 광자정신

그런데 그 광이나 견은 다른 것이 아니라 인간의 희로애락을 그 어떤 인물보다도 충실하고 넘치게 표현한 기이함으로 규정한다.[51] 보다 구체적으로 장자와 굴원이 후대 문장가들에게 높임을 받을 수 있는 가장 중요한 이유는 무엇인가에 대해 장학성은 다음과 같이 말한다.

굴원의 근심은 '극'에 달했기 때문에 가벼운 몸을 들어 머나먼 곳으로 놀러가거나 빛깔 고운 안개와 이슬을 먹고 마신다는 문학작품을 지을 수 있었다. 장자의 '즐거움'은 '지극'했기 때문에 후세인들이 천지의 순수함과 옛사람의 큰 줄거리를 보지 못한다는 슬픔을 쓸 수 있었다.[52]

이 글의 핵심은 굴원과 장자의 근심과 즐거움이 모두 지극한 경지에 올랐다는 것이다. 그 지극함의 문학적 표현에 대해 장학성은 굴원의 견자풍 문학성에는 탈속적인 은일 신선풍이 담겨 있고, 장자 광자풍의 문학성에는 천지의 순수함과 큰 줄거리가 펼쳐져 있다는 것을 언급한다. 결국 장학성은 일종의 감정 드러냄의 기이함을 통한 불후성을 말하되, 그 감정 드러냄의 지극한 경지에 중점을 둔다. 그 감정 드러냄의 지극한 경지는 다름 아닌 자신의 진솔한 감정을 가감 없이 드러내는 진정성에 있었다. 따라서 다른 사람보다 뛰어난 문장가가 되거나 서화예술가가 되려면 굴원과 장자처럼 자신의 진솔한 감정을 가감 없이 극도로 표현해야 한다고 하는데, 이런 발언은 유가의 온유돈후함과 '원이불노'를 추구하는 중화미학과 차별됨을 보여준다.

이런 시각에서 출발하여 장학성은 굴원과 장자에 보이는 견자적 성격과 광자적 성격에 대한 올바른 이해를 다음과 같이 촉구한다.

인간됨됨이를 '배운 것'에서 볼 수 있고, 감정을 이해하며 글로 지을 수 있다면 견자와 광자와 더불어 사귈 수 있으리라. 그러나 자신의 사명이 이소를 지은 굴원과 동일하다고 생각하는 사람은 변변치 않고, 자신의 사명이 장자와 동일하다고 생각하는 사람은 어리석다. 광자와 견자를 볼 수 없게 되자 변변치 않거나 어리석은 놈들이 자신의 사명을 어지러이 떠들고 다닌다.[53]

屈原像

굴원

장학성은 특히 음양론을 통해 견자와 광자를 구분한 이지와 같이 굴원과 장자의 인간됨됨이를 마찬가지로 음양론을 적용하여 각각 음으로서 견자, 양으로서 광자로 구분지어 말한다. 그는 음적 차원의 견자인 굴원의 문학성을 제대로 알지 못한 상태에서 저지르는 잘못된 표현과 양적 차원의 광자인 장자의 문학성을 제대로 알지 못한 상태에서 저지르는 잘못된 행동거지를 이렇게 비판한다.

> 음적인 것에 손상을 입은 사람은 자신이 굴원과 같은 처지에 있다는 망상에 사로잡혀 어떤 느낌이 마음 깊은 곳에서 마구 배어 나온다. 이런 놈은 굴원을 해치는 자이다. 양적인 것에 손상을 입은 사람이 미친 듯이 사납게 날뛰며 줏대가 없이 분열적인데도 슬쩍 움직이기만 해도 무위자연을 말한다. 이런 놈은 장자를 해치는 놈이다.[54]

장학성이 본 굴원과 장자의 문학성에 담긴 지극한 감정 표현의 핵심은 바로 개개인의 참된 본성을 그대로 표현한다는 것이다. 이런 점에서 견자는 물론 광자들의 광기어린 행태와 문학성을 이해하는 데 가장 핵심적인 범주는 '진眞'자다.

이 '진'자는 '가假'자와 대비되어 말해진다. '가'자에는 유가가 후천적 학습을 통해 현실 인간관계에서 요구하는 군자의 삶과 행동거지라는 의미가 담겨 있다. 그 학의 내용으로는 예법 준수의 삶, 타인의 시선과 평가를 의식하는 신독慎獨적 삶, 중절中節된 감정 드러냄과 관련되어 이른바 중화를 추구하는 삶 등이 담겨 있다. 즉 유가가 지향하는 이성중심주의를 통한 유위有爲적 삶의 총체가 '가'자로 표현되고 있다. 이런 점에 비해 '진'자에는 영아, 적자, 동심 등으로 상징되는 진솔한 삶이 담겨 있다. 노자와 장자가 지향하는 무위자연과 자연천성을 추구하는 삶의 상징인 영아, 적자, 동심 등은 이후 중국문예사에서 광자정신과 관련된 핵심을 이루게

된다. 장자는 '해의반박解衣般礡' 고사를 통해 '진짜 화사[진화자眞畵者]'의 모습을 말한 적이 있다.

송의 원군이 화사들에게 그림을 그리게 하니, 많은 화사들이 몰려들었다. 그들은 분부를 받자 읍을 하곤 정해진 자리에 나아가 붓을 손질하고 먹을 갈며 대기하는데 온 화사가 너무 많아 밖에 있는 자가 반이 넘었다. 이런 상황에서 뒤늦게 나타난 한 화사는 '예의에 어긋나는 느릿한 몸짓'으로 읍을 하고 서서 명령을 기다리지 않고 머무는 곳으로 가버렸다. 그런 행동을 이상하게 여긴 원군은 사람을 시켜 살펴보라고 했다. 가서 보니 옷을 벗은 채 '다리를 쭉 뻗고' 편안히 앉아 있었다. 원군이 탄복했다. 됐다! 이 사람이 '진짜 화사'로구나.[55]

유가에서 타인을 존중하는 몸가짐과 예의에 맞는 가장 공손한 자세는 이른바 '정좌正坐'로도 불리는 '궤좌跪坐'의 모습을 취한다. 정좌와 궤좌를 이해하기 위해 주희의 평소 위의와 행동거지의 준칙에 관한 글을 보자.

볼만한 행위로는 자신을 수양하는 것이니, 그 안색이 장중하고, 그 말이 확실하고, 그 행동은 여유롭지만 그 앉아 있음은 단정하고 곧다. 평상시 집에 있을 때에는 해가 뜨기 전에 일어나 심의를 입고 복건을 쓰고 신발을 신고서 가묘와 신성께 재배하고 서실로 물러나 책상을 반드시 바르게 하고 서적과 기물을 반드시 정리한다. 음식을 먹을 때에는 국과 밥의 줄이 정해진 위치에 있고, 숟가락과 젓가락을 들고 놓는 데에 정해진 곳이 있다. 정좌하고 쉬고 일어날 때에는 똑바로 걷고 천천히 간다. 한밤중에 잠을 자고, 잠자고 깨면 이불을 두르고 정좌하되 새벽까지 이른다. 위의와 행동거지의 준칙은 어려서부터 늙을 때까지 매우 춥고 더울 때에도 위급하고 다급한 순간이라도 잠시도

떠나지 않았다.[56]

주희가 평생 실천한 위의와 행동거지 준칙을 보면, 어느 한순간 몸의 흐트러짐이나 급박함이 없고, 모든 기물도 정리정돈 되어 있어야 한다. 어느 것도 신독 및 계신공구를 통한 경외적 몸가짐 그 자체에서 벗어나는 것은 없다. 당연히 예법에 어긋나는 것도 없다. 하지만 이런 예법에 맞는 자세와 상반되는 자세는 '기거箕踞' 상태다. 주희는 자신의 초상화에 다음과 같이 써서 스스로를 경계하기도 하였다.

예법의 마당에서 자유롭게 노닐고, 인의의 집에서 침잠한다. 이는 내가 뜻을 두려고 하는 것이지만 나의 힘이 미치지 못한다. 스승의 격언을 마음에 두고 선열이 남긴 법도를 받든다. 오직 묵묵히 날마다 수양한다면 혹 이 말에 거의 가까울 것이다.[57]

예법과 인의를 실천하고 아울러 과거 '롤 모델'로 삼을 만한 과거의 스승과 선열들을 본받고자 하며 아울러 '단좌'와 정좌를 기본으로 하는 주희에게 기거 혹은 해의반박과 같은 몸가짐은 상상할 수 없다. 타인의 시선과 그 시선에 의해 상호 평가되는 사유에서 벗어난 자세로서 때론 방약무인傍若無人하게도 보이는, 옷을 벗은 채 취하는 기거상태의 모습은 이후 유가의 예법을 무시하는 인물들이 취하는 대표적인 자세가 된다.[58]
다음과 같은 예가 그것이다. 『장자』「지락至樂」에는 장자가 자신의 처가 죽었을 때 기거의 자세로 항아리를 두드리며 노래를 부르다가 혜시惠施 (기원전370~기원전310)의 책망을 받은 일도 있다.[59] 유의경이 지은 『세설신어』에는 진인이 자신을 찾아온 완적을 기거하는 자세로 상대하는 모습이 나온다.[60] 남송 주익朱翌(1097~1167)은 『의각료잡기猗覺寮雜記』에서 옛사람들의 공경한 자세와 행동거지를 설명하면서 기거에 대해 자세히 말하고

있다. 『예기』「곡례」에서는 앉을 때 기거하지 말라는 것은 불경한 자세이기 때문이다. 당자서唐子西(=당경唐庚)는 「기거헌기箕踞軒記」에서 기거는 산간에서의 용모이기 때문에 손님을 맞이하는 예법에 맞지 않는 오만하고 공경하지 않는 모습이라 본다. 결국 기거는 몸을 곧추세우는(=위좌危坐) 경외적 몸가짐과 계신공구戒慎恐懼에 입각해 경이나 불경이냐를 결정짓는 몸가짐의 기준이 된다.[61]

예법에 맞는 경외 차원의 몸가짐을 거부하는 방사放肆한 몸가짐인 기거는 한가롭게 독서하거나 시를 짓거나 혹은 은자를 상징하는 낚시하거나 '장소長嘯'하기에 좋은 자세다. 이른바 은일적 삶과 예술 향유를 지향하는 데 적합한 자세다. 하지만 기거자세로 윗사람을 대하면 불경한 자세에 해당하고, 아랫사람을 대하면 엄숙하지 않은 자세다. 따라서 대인관계에 매우 불경하면서 부적절한 기거는 예법에 구속당하지 않는 몸가짐에 해당한다.[62] 이런 예법중심주의를 거부하는 기거자세에는 일종의 광기가 담겨 있다. 이 기거자세를 유지하는 진화자를 형상한 것에서 가장 핵심적인 것은 '진'자로 표현된 말이 갖는 의미다.

장자는 인간성정의 자연천성自然天成으로서 진실된 것을 '진眞'자로 풀이하는데, 이런 점은 『장자』「어부漁父」의 내용을 통해 알 수 있다.

> 공자가 정색하고 얼굴빛을 바꾸면서 말했다. "청컨대 무엇을 '진실된 것'이라 하는지 가르쳐주십시오." 객이 말했다. "'진실됨'이란 순수와 성실의 극치이니, 순수하지 아니하고 성실하지 않으면 사람들을 감동시킬 수가 없다(…) 진실된 것이 마음속에 갖추어져 있으면 마음속에 쌓인 신묘한 작용이 밖에 드러나는 것이니, 이것이 진실한 것을 귀하게 여기는 까닭이다."[63]

유가는 인간의 마음속에 긍정적인 기운이 오랫동안 쌓이면 저절로 자

기거箕踞자세의 토우

신의 의도하지 않아도 발현된다고 말한다. 『대학』6장에서 말하는 '성중형외誠中形外' 사유가 그것이다. 여기서 '참된 것이 마음속에 갖추어져 있으면 마음속에 쌓인 신묘한 작용이 밖에 드러나는 것〔진재내자眞在內者, 신동어외神動於外〕'이란 발언은 『대학』6장의 '성중형외' 사유와 동일하다. 즉 내적으로 인위적 '수양된 마음상태'가 영화롭게 나타난다는 것이 유가의 사유다.[64]

장자가 말하는 '진'은 자연천성으로서의 진실성이다. 이런 자연천성의 진실성이 있어야 타인을 진정으로 감동시킬 수 있다. 이같이 장자가 '진'을 강조하는 사유는 이후 인간의 진실한 감정을 드러낼 것을 요구하는 사유로 이어진다. 다른 차원으로 말하면 후천적 학습을 통해 형성된 이성보다는 배우지 않은 상태에서 자신에게서 나오는 '자연천성自然天成'의 진실한 감정을 긍정적으로 이해하는 사유로 나타난다.[65] 서위는 「초보서서

고굉중顧閎中,〈한희재야연도韓熙載夜宴圖〉
남당 한희재韓熙載가 다도자리를 마련한 연회에서 손님들과 비파를 뜯으며 노래하는 여
인의 모습을 감상하는 장면이다. 오른편 침상 가운데 앉은 한희재와 여타 손님들이 정신
을 집중해 비파소리에 귀를 기울이고 있는 모습을 생동감 있게 표현했다. 여기서 한희재
옆에 앉은 인물의 자세도 기거자세다.

肯甫詩序」에서 "옛사람의 시는 정情에 근본을 두었다"[66]라고 말한다. 이
런 점에서 정을 표현한 것이 진실될수록 사람들을 감동시킬 수 있음을
말한다.

> 사람이 태어나 땅에 떨어지게 되면 곧 '정情'에 의해 부림을 당한다.
> 모래를 모아 장난을 하고 잎사귀를 줍고는 울음을 그치는 것도 정이
> 바로 이렇게 한 것이다. 종신토록 어떤 처지에 놓이거나 어떤 일에
> 부딪치게 되면, 순응하거나 거역하고 슬프거나 기쁜 감정이 솟아나 시
> 와 문장, 소부騷賦로 표출되어 빛나고 아름답게 되나니, 사람으로 하여
> 금 그것을 읽게 하면, 기뻐서 크게 웃고, 분하여 눈초리가 찢어지고,
> 슬퍼서 코가 찡해지게 되어, 마치 황홀하여 수천백 년 전으로 돌아가
> 그 사람과 즉석에서 먼지떨이를 휘두르며 기뻐서 웃고 슬퍼서 위로하
> 는 것과 같나니, 이것은 다름이 아니라 정을 모사한 것이 진실될수록
> 더욱 쉽게 사람을 감동시키고 세상에 더욱 멀리 전해지기 때문이다.[67]

명대에 오면 예술에서의 혁신정신과 자유로운 창작정신을 강조한 이
지의 '동심설童心說'[68], 탕현조湯顯祖(1550~1616)의 '유정설唯情說〔혹은 지정설至
情說, 정진설情眞說〕'[69], 공안파公安派의 '성령설性靈說' 및 풍몽룡馮夢龍(1574~
1646)이 말한 "육경은 모두 정의 가르침〔정교情教〕이다"[70]라는 관점들이 나
타난다. 이런 사유들은 모두 유가의 '온유돈후溫柔敦厚'하고 '원이불노怨而
不怒'할 것을 강조하는 중화미학에 반기를 든 것들인데, 이런 사유에는 일
정 정도 광기가 담겨 있다. 탕현조는 누구보다도 정을 강조하고 추숭하였
는데 그 핵심은 바로 인간의 '진정한 감정〔진眞〕'이다. 이런 점은 '중절中節'
을 통한 중화미학을 강조하는 사유에 반하는 광적 견해에 속한다.

아울러 탕현조가 말한 "사람은 태어나면서 정이 있다〔인생이유정人生而有
情〕"[71]는 사유는 『예기』「악기」에서 말하는 "사람이 태어나면 고요한데,

이것은 바로 하늘의 본성이다"라는 사유를 통해 성과 정을 각각 천리와 인욕에 적용하되, 정의 무절제성 측면이 주는 부정적인 측면을 강하게 강조하는 사유[72]와 완전히 반대되는 사유에 속한다는 점에서 의미가 있다. 이런 사유는 흔히 '정으로써 (정주이학의) 리를 저항한 것〔이정항리以情抗理〕', '정으로서 (유가의) 예를 저항한 것〔이정항례以情抗禮〕'라고도 말해진다. 이처럼 서위에서 그 일면을 보인 자연천성으로서의 진솔한 감정 표현 중시는 이후 '동심', '지정至情', '유정', '(자연)본색本色'[73] 등을 통해 강조되고, 이런 사유는 특히 명말 광기어린 문예사조의 한 부분이 된다.[74]

이상 본 바와 같이 장자는 해의반박 우언 및 진솔한 감정 표현에 담긴 '진아'를 되찾는 것이야말로 예술창작에서 진정성을 표현할 수 있고 다른 사람을 감동시킬 수 있음을 말한다. 그것은 이성중심주의에 기초한 문예 사상을 비판하고 감성 표출이 가질 수 있는 장점을 거론한 것으로, 이 같은 사유의 바탕에는 장자가 추구한 광자정신이 깃들어 있었다. 자연천성으로서의 진솔한 감정을 중시하는 사유는 이후 위진시기의 죽림칠현들의 임탄하고 광방한 삶과 문학을 비롯하여 다양하게 역사에 전개된다.

제 4 장

음주문화와 위진의 임탄적 광

중국역사를 보면 시와 문장으로 이름을 날린 문인을 비롯하여 서화에 장기를 보인 탁월한 예술가들은 술을 좋아한 경우가 많았다. 때론 '취광醉狂' 혹은 '취옹醉翁' 등과 같이 술을 연계하여 자신의 호를 짓는 서화예술가도 있었다. 중국문화에는 유가의 경을 근간으로 한 문화와 도가의 광을 근간으로 한 문화가 있는데, 도가의 광을 근간으로 하는 문화는 음주문화 찬미와 밀접한 관련이 있다. '대취大醉'와 연계된 예술가들의 광적 기질과 행동거지는 서화예술 차원에서 더욱 뚜렷하게 나타났다. 술에 대한 광태어린 행위는 위진시대 명사들의 임탄任誕한 행태에 자주 나타난다. 특히 위진시대 명사들의 통음痛飲 및 대취에 대한 긍정적 평가는 이후 중국문인 및 예술가에게 많은 영향을 준다. 조선조도 차이는 있지만 거의 동일한 현상을 보인다.

그렇다면 이제 많이 마시는 경우 자칫하면 정신을 잃어버리거나 비이성적인 행위를 유발시킬 수 있는 술이 예술적 차원에서 어떤 효용성이 있다고 여겨졌기에 중국문인들은 그렇게 술을 찬미하는가 하는 점을 구체적으로 술을 찬미한 인물들의 글을 통해 알아보자. 즉 서양이었다면 '알코올 중독자'로 여겨질 만한 음주문화와 통음문화를 왜 긍정적으로 여겼는가를 살펴볼 필요가 있다.

1
‒
음주문화의 긍정과 광기

문인사대부들이 추구한 문화와 예술을 이해할 때 빼놓을 수 없는 음식물은 술과 차다. 원굉도는 '술과 차는 하나'[1]라고 말하지만 술과 차는 다른 점이 있다. 차의 효용성을 가장 잘 말해준 것은 주원장朱元璋 17번째 아들이었던 주권朱權(1378~1448)이 『다보茶譜』「서序」에서 다음과 같이 말한 것이다.

> 차라고 하는 음료는, 시를 지을 때는 시적 감흥을 돋우어 구름 가득한 산세가 홀연 맑아지는 듯하고, 수행할 때는 수마睡魔를 쫓아내 천지의 형상을 잊을 정도로 몰입하게 하고, 대화할 때는 세속적인 것을 벗어난 청아한 담소를 도와 모든 것을 또렷하게 보는 생각들이 드러나게 하니 차의 공로는 실로 크구나. 차를 마시면 대장에 이롭고, 쌓여 있는 열을 없애고, 가래를 삭이고, 위로 치민 기를 가라앉힌다. 졸음을 쫓고, 숙취를 풀어주고, 소화를 돕고, 번잡하고 조급한 증상을 없애주고, 몸의 쓸데없는 기름기를 제거해주고, 흥을 돋워 기분을 상쾌하게 한다.[2]

정신건강과 양생 차원에서 차는 이성을 마비시키는 술과 다른 효용성을 갖고 있다. 공자는 시를 배우지 않으면 상황에 따라 적절한 말을 할 수 없다[3]고 말할 정도로 시의 중요성을 강조한 바가 있는데, 차를 마시면 시의 흥취를 도울 수 있다는 발언은 중국 문인사대부들의 삶에서 시가 갖는 위상을 고려하면 문화예술 차원에서의 차의 효용성을 가장 극대화시

휘종徽宗, 〈초서천자문草書千字文〉

북송 휘종[=조길趙佶]의 광초 천자문이다. 수금체瘦金體에 탁월한 재능을 보였던 휘종의 초서 실력을 엿볼 수 있다. 천지원황天地元黃의 원元자는 오자가 아니라 현玄자를 휘諱한 것이다.

켜 말한 것이다. 송대 휘종徽宗은 『대관다론大觀茶論』에서 차를 마시면 마음속에 쌓여 막힌 것이 씻겨 내려가 맑고 조화로운 경지로 이끌어가니 평범한 사람이나 어린아이가 알 수 있는 것은 아니고, 차의 성질이 충담하면서 간결하여 운치를 높게 하고 고요함을 이루게 하니 허둥대면서 급할 때 즐길 것이 아니라고 하면서 고상하고 운치 있는 차원에서 차의 효용성을 말했다.[4]

이런 점에서 동양 문인사대부문화에서 술과 달리 차는 고아하고 품격 있는 이른바 '철학이 담긴 음료', '문화가 담긴 음료'로서 독특한 위상을 갖는다. 문인들이 예술창작에 임할 때 차와 술을 함께하는 경우가 있지만 상황에 따른 각각의 효용성은 달랐다. 예술적 차원에서 볼 때 차는 마음을 가라앉힌 상태에서 요구되는 창작행위에 필요한 음료였다. 하지만 경직된 몸과 마음을 풀어헤치고 일필휘지의 붓놀림이나 발묵법 등을 행할 때 혹은 예술가로서 도를 표현하고 조물주와 동일시되는 차원의 경지에 오르는 것을 목표로 하는 예술창작을 도모하는 경우 술은 매우 유효한

음료였다.

사실 엄밀하게 말하면 술은 유가의 음식이다. 『논어』「향당鄕黨」의 "술 마시는 양이 정해진 것은 없지만, 어지럽게 흐트러지는 지경에 이르도록 마시지 않았다"[5]라는 공자의 말은 유명하다. 『예기』「향음주의鄕飮酒義」에서 말해주듯 유가가 긍정한 음주행태는 상대방에 대한 존경, 신분의 존비와 고하의 차별화에 맞는 예법 및 상호간의 조화로움을 꾀하는 음주로서, 기본적으로 절제를 강조한다. 하지만 광기어린 삶과 예술세계를 펼치고자 했던 인물들은 절제된 음주문화를 거부하였다. 절제를 강조하는 음주문화를 거부하는 삶에는 문예 차원의 진정성과 창신성이 담겨 있고, 더 나아가 예술창작에서 도를 표현하고자 하는 의도도 담겨 있다.

술의 긍정적인 면을 찬송한 대표적인 것은 죽림칠현 중 한 사람인 유영劉伶이 쓴 「주덕송酒德頌」이다. 유영은 「주덕송」에서 천지개벽 이래의 시간을 하루아침으로 삼고, 만 년을 순간으로 삼고, 해와 달을 창의 빗장으로 삼고, 광활한 천지를 뜰이나 길거리로 삼고 오직 술 먹는 것에만 힘을 쏟는 '대인선생'을[6] 통해 유가 인물들이 예법과 시비를 가리는 행태를 비웃는다. 이런 유영이란 인물이 있다는 것을 안 '귀개공자貴介公子'와 '진신처사搢紳處士'들은 그러한 행동에 문제를 삼는다. 유가적 삶을 살아가는 것을 상징하는 귀개공자와 진신처사들은 이에 소매를 떨치며 옷깃을 걷어붙이고 눈을 부라리고 이를 갈면서, 유가의 예법을 늘어놓고는 칼끝처럼 날카롭게 시비를 따진다.[7] 유영은 그때의 상황을 다음과 같이 기술하고 있다.

> 대인선생은 이때에 바로 술 단지를 들고 술통을 받들고 술잔을 입에 대고 탁주를 마신다. 수염을 떨고 두 다리를 쭉 뻗고 앉아서는 누룩을 베개로 삼고 술 찌게미를 깔고 누웠는데, 생각도 없고 걱정도 없어 오직 즐거움만이 도도하였다. 멍청히 취해 있는가 하면 어슴푸레하게

조맹부, 〈주덕송酒德頌〉(부분)

유영의 〈주덕송〉을 쓴 유명 서예가는 조맹부, 팔대산인, 동기창 등이 있다. 조맹부는 서예의 기법을 통해 그림을 그릴 것과 '서화본래동書畵本來同'을 주장하는데, 특히 서풍은 시대에 따라 달라지만 '용필은 천고에 변하지 않는다[用筆千古不易]'는 것을 말해 법고를 강조한 대표적인 예술가다. 조맹부의 호는 '송설松雪'이기에 조맹부 서체를 흔히 '송설체'라고 하는데, 조선조 안평대군 이용李瑢을 비롯하여 송준길宋浚吉 등 많은 유학자들에게 영향을 준다. 조선조는 후기에 동기창 서체가 유행하기 전까지 왕희지체와 조맹부체가 득세를 한다.

팔대산인, 〈주덕송〉(부분)

*석문: 有大人先生, 以天地爲一朝, 萬朝爲須臾, 日月爲扃牖(…)

팔대산인이 '황정견黃庭堅' 필법을 모방해 유영의 〈주덕송〉을 쓴 것이다. 팔대산인의 운필은 독특한 맛이 있다. 팔대산인은 괴기스럽고 광기어린 화풍을 보였는데, 글씨도 그런 면이 많다.

깨어 있기도 하는데, 조용히 들어보아도 우레소리가 들리지 않고, 자세히 보아도 태산의 형상이 보이지 않는다. 피부에 파고드는 추위와 더위나 기호와 욕심의 감정도 느끼지 못하였다. 만물을 굽어 보아 어지러운 것이 마치 장강이나 한수漢水에 떠 있는 부평초와 같았다. 따지러 온 두 호걸이 옆에 서 있는 것이 마치 나나니벌과 배추벌레와 같았다.[8]

유영은 술이 취했을 때 눈앞의 모든 사물들의 형상이 가물가물한 고주망태한 '대인선생'을 통해 자신의 광음狂飮과 광탄한 행위를 하는 것을 합리화하면서 유가들이 예법에 얽매어 사는 허례허식의 삶을 비판하고 있다. 즉 통음을 통해 얻어진, 어떤 근심 걱정도 없는 '즐거움'이란 상징성을 통해 유가의 경외적 삶과 이성을 해체하고자 한다. 유영의 술에 대한 이런 찬송은 이후 술을 논하는 많은 인물들의 표본이 된다.

대표적인 것으로 「주덕송」의 취지를 이어서 쓴 수나라 왕적의 「취향기醉鄕記」와 백거이의 「취음선생전醉吟先生傳」 등을 들 수 있다. 먼저 백거이의 술 이야기를 보자. 자신의 호를 '취음선생'으로 한 백거이는 소식이 "어부가 술이 깼네, 봄날 강은 정오. 꿈 깨고 보니 흩날리는 꽃잎과 날리는 버들개지. 술 깼다 다시 취하고 취했다 다시 깨보니, 인간세상 예나 지금이나 우습기만 하다"라고 읊은 '주성환취酒醒還醉'[9]의 경지를 유감없이 발휘하고 있다.

다 읊조리고 나면 혼자 씩 웃으며 술독을 들고 술을 퍼서 또 몇 잔을 마시고는 거나하게 취한다. 얼마 안 있어 또 취했다가 다시 깨어나고 깨어나면 계속해서 시를 읊는데, 한편으로는 시를 읊고 한편으로 술을 마셨다. 하늘을 천장 삼고 땅을 자리 삼아 부귀를 말하는데 순식간에 백년 세월이 흘러가니, 취중에 늙고 죽는 날이 오는 것을 알지 못했다.

이것이 바로 옛사람들이 말한 취중에 얻을 수 있는 온전함이니, 스스로를 '취음선생'이라 한 까닭이었다.[10]

시인답게 술 마시는 가운데서도 온통 시에만 관심이 있는데, 동양문인 문화의 특징 중 하나가 바로 이런 점이다. 가마 좌우에 술병을 걸어 놓고 산수를 유람하면서 거문고 타고 술 마시며 흥이 다할 때까지 즐기다가 돌아오는 생활, 이것이 '취음선생'으로 자임한 백거이가 스스로 묘사한 만년의 삶이었는데, 「취음선생전」은 백거이의 이런 탈속적 삶을 잘 보여준다. 왜 그렇게 백거이가 술은 마시는가 하는 일종의 자기 합리화를 꾀하는 발언은 "옛사람들이 말한 취중에 얻을 수 있는 온전함"이다. 이 부분에 관한 자세한 것은 아래에 나온다. 백거이는 해마다 빚은 술이 수백 항아리에 이르렀고, 처자와 형제, 조카들이 모두 그의 기호가 지나친 것을 걱정하며 때때로 술을 좀 적게 마실 것을 권했을 때마다 취음선생의 말을 통해 다음과 같이 말한다.

무릇 사람들의 성정에는 알맞음을 얻는 경우가 많지 않아 반드시 치우치게 좋아하는 것이 있는데, 나 또한 알맞음을 얻지 못한 자이다. 만약 내가 잇속을 차리는 것을 좋아하여 집안에 있는 재산들로 인해 일신상에 재앙을 불러들이기라도 하면 어떻게 하겠는가? 또 불행히도 내가 도박을 좋아해 한꺼번에 천금을 잃는 등 가산을 탕진해버리고 처자식들에게 추위와 굶주림을 겪게 한다면 어찌겠는가? 또 불행히 내가 신선의 도술을 좋아하여 의식주에는 마음이 없고 단약이나 만들다가 이루는 것 없이 세월을 허송해버린다면 어떻게 하겠는가? 지금 나는 다행히 그 같은 기호가 없고 단지 술과 시 사이에서 즐거움을 구할 뿐인데 잘못될 것이 무엇인가? 술을 먹고 시를 읊으면서 즐거움을 구하는 것이 앞에 패가망신하는 세 가지 기호들보다는 훨씬 좋지 않은가? 그

래서 유영도 처자식들의 말을 듣지 않았고, 왕적도 취향에서 돌아오지
않았던 것이다.[11]

술과 시 사이에서만 즐거움을 취하고자 하는 백거이는 재물에 대한
욕심, 도박, 단약 복용 등을 통해 하루아침에 패가망신하고 생명을 잃는
경우보다는 차라리 술에 취하는 것이 더 낫지 않는가 하는 자기 합리화를
말하는데, 이런 발언은 역설적으로 중국역사에서 한 몸과 집안의 온전함
을 위협할 수 있는 재물에 대한 욕심, 도박, 단약 복용 등을 통해 패가망신
하고 생명을 잃는 경우가 많았음을 말해준다. 결론적으로 백거이는 "술을
마시고 때론 시를 읊조리면서 유유자적하게 세상을 사는 것이 조금 방탕
하기는 하나 무슨 문제가 있겠는가"라고 하면서, 술을 통해 부귀와 빈천,
영욕榮辱과 요수夭壽를 초월한 달관한 삶을 살고자 하는 의도를 보인다.
술을 좋아하는 자신의 행위를 합리화한 것이지만, 더 깊이 생각하면 술
좋아하는 것을 통해 세상사를 온전하게 살아가는 삶에 대한 추구라는 역
발상적인 사유가 담겨 있다.

당대 '두주학사斗酒學士'로 일컬어질 정도로 술을 좋아했던 왕적은 은일
자로 분류된다.[12] 왕적은 유영의 「주덕송」을 모방해 「취향기」를 쓰고,[13]
도연명의 「오류선생전」의 '오류'를 모방해 「오두선생전五斗先生傳」[14]을 쓰
는 등 주로 술과 관련된 시문을 많이 쓴다. 이 가운데 「취향기」에서는
이른바 술과 관련된 유토피아를 읊는데, 그 사유에는 노장사상이 담겨
있다. 먼저 왕적이 말한 취향이란 어떤 곳이며, 그곳에 있는 인물들이
어떤 삶을 살고 있는지를 보자.

취향이 중국과 몇 천리나 떨어져 있는지는 모른다. 그 땅은 끝없이
드넓고 구릉이나 비탈이 없고, 기후는 줄곧 화평하여 밤과 낮, 추위와
더위가 없다. 풍속은 대동하여 읍이나 촌락의 구분이 없고, 사람들은

매우 순수하여 애증을 드러내거나 희노를 표현하는 법이 없다. 바람을 들이마시고 이슬을 마시며 오곡을 먹지 않는다. 잠이 들면 자득한 듯 편안하고 행동은 느릿느릿 여유가 있다. 새나 짐승, 물고기나 자라와 함께 지내며 배, 마차 및 기타 도구들을 사용하지 않는다.[15]

왕적이 말한 편안한 삶을 영위하기 위한 자연조건이 갖추어진 상태에서 상대적 차별상과 상호간에 감정을 상할 일이 없이 신선처럼 살아갈 수 있는 취향에서의 삶은 『노자』 80장에서 말하는 이른바 소국과민小國寡民[16]이나 장자가 지덕지세至德之世[17]를 통해 말하고 있는 이상향과 유사한 점이 많다. 왕적이 묘사하고 있는 인물은 장자가 말하는 신인神人[18] 혹은 이상적으로 여기는 인물들의[19] 삶과 다르지 않다. 왕적은 이런 「취향기」를 통해 역대 중국의 태평성세와 난세의 차이점을 말하는데, 그 핵심 중의 하나는 후대에 문명화됨으로써 술과 관련된 '유토피아〔=취향〕'와 멀어져버렸다는 것이다. 왕적은 먼저 황제, 요순, 무왕의 지치至治에 보이는 무위정치는 모두 이들이 취향을 노닌 후에 가능한 것이었다고 규정한다. 하지만 이런 정치에 비해 성군인 우禹와 탕湯 및 폭군인 걸桀과 주紂, 유幽와 려厲가 다스렸던 난세엔 '입법을 하고 예악을 번잡'하게 하여 다스렸는데, 이것은 결국 이들이 취향과 거리를 두었기 때문에 생긴 결과라고 진단한다.

물론 이같이 술을 찬미하는 왕적의 견해에는 문제가 많다. 중국역사를 보면 폭군의 대명사처럼 말해지는 걸과 주, 유와 려는 모두 주색에 빠져 제대로 정치를 못한 제왕이라고 기록되어 있기 때문이다. 이런 점에서 왕적이 술은 찬미한 궁극적인 이유가 무엇인지를 제대로 알 필요가 있다. 왕적은 결국 입법을 하고 예악을 번잡하게 하는 위정자들의 행태를 술을 통해 역설적으로 비판하고 있는 것이다. 이런 점은 도가의 무위자연 정치를 높이고, 유가가 입법과 예악을 통해 천하유도의 사회를 꿈꾸는 유위정치의 문제점을 술을 빙자해 설파한 것으로 이해된다.

중국문화에서 술과 관련된 역사적 인물 및 그들의 행태에 대해 전문적인 문장을 쓴 인물은 원굉도다. 원굉도는 술과 관련된 다양한 사유를 담아 「취수전醉叟傳」을 쓰는데, 자신의 정감과 의지를 간접적으로 취수에 융입하여 풀이한다. 원굉도는 취수를 '용의 덕을 갖추고 있으면서 은둔하는 인물'이라 규정한다.[20] 제왕에게나 적용하는 용의 덕을 들먹이는 원굉도의 이런 사유는 술이 갖는 효용성을 최고로 높인 것인데, 이에 대해 그는 구체적으로 이른바 음주에 관한 '정령政令' 혹은 '헌장' 정도에 해당하는 「상정觴政」을 쓴다.

> 무릇 술지게미 언덕에서 저울을 들고 공평하게 저울질하면서 술의 헌장을 제대로 갖추지 않는다면 그것은 역시 우두머리인 사람의 책임이다. 이제 옛 규정 가운데 간명하고 올바른 것을 채록하고 여기에 새로운 조항을 덧붙여 '상정'이라 이름한다.[21]

　　이 「상정」은 허균許筠(1569~1618)이 『한정록閑情錄』에서 취한 바가 있는데, '술의 헌장을 제대로 갖추지 않는다면 그것은 역시 우두머리인 사람의 책임'이라는 원굉도의 발언은 유가의 성인이 지향하는 덕치 위주의 정치 이념과 매우 다르다. 이에 원굉도는 「상정」에서 중국역사에서 술과 관련된 중요한 사항과 유명한 인물들을 거론하는데, 「팔지제八之祭」에서는 공자를 주성酒聖으로 꼽기도 한다. 그 이유로 주량의 한도가 없고 아무리 마셔도 흐트러지지 않은 점을 거론하면서, 공자를 상정의 비조요 음주의 종주라고 한다.[22] 공자가 술을 많이 먹은 것은 사실이지만, 주성이라고 하는 규정한 것은 유가 인물들이 말도 안 되는 소리를 한다고 들고 일어날 발언이다. 술을 이처럼 찬미하는 원굉도는 「구지전형九之典型」에서 중국역사에서 어떤 인물들이 왜 술로 유명하게 되었는지를 각각의 '술 마시는 행태'와 연계하여 말한다.

조참曹參과 장완蔣琬은 음주의 국수이고, 육가陸賈와 진준陳遵은 음주의 달인이고, 장사량張師亮〔=장제현張齊賢〕과 구평중寇平仲〔=구준寇準〕은 음주의 호걸이고, 왕원달王元達〔=왕침王忱〕과 하승유何承裕는 음주의 준재였다. 채중랑蔡中郞〔=채옹蔡邕〕은 술을 마시면서 문학을 하였고, 정강성鄭康成〔=정현鄭玄〕은 술을 마시면서 유학을 하였다. 순우곤淳于髡은 술을 마시면서 해학을 잘하였고, 광야군廣野君〔=역이기酈食其〕은 술을 마시면서 달변을 하였고, 공북해孔北海〔=공융孔融〕는 술을 마시면서 방자하였다. 취전醉顚과 법상法常은 선사禪士이면서 술을 잘 마시는 자이고, 공원방孔元方과 장지화張志和는 신선도를 하면서 술을 잘 마시는 자이고, 양웅揚雄과 관공管公〔=관로管輅〕은 현가玄家이면서 술 마시는 자였다. 백향산白香山〔=백거이〕의 음주는 자적하고, 소식의 음주는 울분에 싸였고, 진훤陳喧의 음주는 어리석었고, 안광록顔光祿〔=안연지顔延之〕의 음주는 긍지가 있었다. 형경荊卿〔=형가荊軻〕과 관부灌夫의 음주는 분노하고, 신릉군信陵君과 동아왕東阿王〔=조식曹植〕의 음주는 비감에 젖었다. 여러 공들이 모두 음주의 유파가 아니고 다만 흥에 붙임을 의탁한 바가 있어 줄곧 기림을 받으면서 유사한 경우를 만나 더욱 확장되었으니, 환락의 마당에서 종공宗工이면서 음주가의 척도이다.[23]

여기서 거론하고 있는 인물들을 보면 정치가, 경학가, 문장가, 사상가, 서화가, 은사, 협객 등 어느 한 분야에만 국한되지 않음을 알 수 있다. 이것을 보면 중국 전 역사에서 볼 때 죽림칠현의 유영과 완적을 비롯하여 이백, 두보 등만이 술을 잘 먹었던 것이 아님을 알 수 있다. 원굉도의 이런 언급에서 중요한 것은 그런 인물들이 모두 음주의 유파가 아니라 다만 흥의 붙임을 의탁한 것이 있어서 줄곧 기림을 받았다는 것이다. 공자가 '시', '예禮', '악樂' 이 세 가지 중에서 '흥어시興於詩'[24]를 제일 먼저 말하듯이, 원굉도의 이 같은 언급은 중국의 문인사대부들과 예술가들이 술을

허련許鍊,〈필산수도筆山水圖〉

4폭 가운데 제2폭. 광려산匡廬山에서 초당을 짓고 은거생활을 한 백거이의 삶을 동경하는 시의 내용을 충실히 화폭에 담았다.

왜 그렇게 좋아했는지를 기본적으로 말해준다.

이처럼 중국문화를 보면 음주문화에 대한 긍정적인 평가가 있고 아울러 역사적으로 다양한 분야의 위대한 인물들이 술을 잘 먹은 것을 알 수 있다. 술을 잘 먹은 것으로 역사에 이름이 남겨져 음주가 이른바 '불후不朽의 행위'로 거론되는 것 자체가 중국문화의 한 특징이 된다고 보는데, 특히 통음을 통한 예술창작에서는 이런 점이 더욱 강조되었다. 이에 술이 갖는 문예적 차원의 독특한 의미가 나타난다.

2
—
통음痛飮과 예술의 광기

중국 고대 유명 시인 가운데는 술을 좋아하고 즐긴 이른바 기주자嗜酒者가 많았고 직접 술을 빚은 인물도 있었다. 예를 들면 이백, 두보, 백거이는 주량이 해량海量이었고, 하지장賀知章(659~744), 왕지환王之渙(688~742), 원진元稹(779~831) 등은 애주가였다. 하루 온종일 마셔도 오 홉을 넘지 못했지만 손님이 술 먹는 것을 보고 즐거워하고, 이 세상에 이렇게 술을 좋아한 자는 자기 이외 없다[25]고 한 소식은 「동파주경東坡酒經」[26]을 써 술 담그는 법을 소개하기도 하였다. 소식의 「동파주경」에 이어서 주굉朱肱의 『북산주경北山酒經』, 이보李保의 『속북산주경續北山酒經』, 하섬何剡의 『주이아酒爾雅』, 두평竇苹의 『주보酒譜』, 범성대范成大의 『계해주지桂海酒志』, 임홍林洪의 『신풍주경新豊酒經』 등 술에 관한 다양한 저작들이 나온다. 이중 주굉의 『북산주경』은 술에 관한 경전으로 일컬어지는데,[27] 술이 제사, 예법

지킴, 원만한 인간관계 유지, 예술창작 등 다양한 방면에서 쓰임새가 있음을 말한다.[28]

중국 역대 시를 보면 도연명의 「음주」 20수가 말해주듯, 술을 매개로 읊거나 하여 자신의 시흥을 읊은 시들이 많다. 단순 음주를 넘어 '취주醉酒'를 주제로 한 시들도 많고, 술에 취한 것과 연계해 호를 삼은 예술가들도 있었다.[29] 리우므어劉墨은 '취醉'에 대해 묘망妙忘의 순화純化, 정화淨化, 기화氣化, 도화道化에 근접한 것으로, 순수한 창조력 혹은 원초적 창조력(primary process)이라는 의미를 부여하는데,[30] 술을 취하도록 먹는 이유는 여러 가지가 있다.

"술이 세 잔이면 대도를 깨닫고, 술에 한 번 취하면 온갖 시름이 사라진다"는 말이 있다.[31] 이백은 "술 삼배하면 대도에 통한다"[32]라 하여 '술 마시는 가운데의 진취眞趣'를 읊고 있다. 이처럼 중국문화와 예술에서는 술은 단순히 먹는다는 차원을 넘어서 이해하는 경향이 있는데, 특히 예술창작의 경우 음주문화를 찬미하거나 술에 취하는 그 자체를 긍정적으로 보는 경향이 나타난다. 이런 점에서 술의 다양한 효용성을 논할 때 먼저 술은 마시면 한 번에 삼백 잔을 마시면서 인생의 무상함을 개탄한 이백에 주목할 필요가 있다. 이른바 '주선酒仙'이라 일컬어지는 이백이 '오랫동안 취하고 깰 것을 원하지 않은 것〔장취불원성長醉不願醒〕'을 읊은 「장진주將進酒」를 통해 드러낸 술에 대한 인식을 보자.

> 한번 마시면 삼백 잔은 마셔야지
> 내 친구 잠부자, 단구생이여
> 그대들에게 한잔 권하니, 거절하지 말게
> 내 또한 노래 한 곡 불러주고 싶으니
> 그대들 나를 위해 귀 좀 기울여주게
> 음악과 귀한 안주 아끼지 말고

오래 취하여, 깨지 말았으면 좋겠네

옛날의 성현군자들은 다 잊혀지고

술 먹는 이만 이름을 남겼다네[33]

 이 시는 고래로 성현보다 술을 잘 마신 인물만이 '역사에 이름을 날렸다'는 이른바 유가에서 말하는 '삼불후三不朽' 이외의 새로운 차원의 '불후'를 말했다는 점에 의미가 있다. 이러한 사유는 동양문명권에서 볼 수 있는 매우 독특한 사유인데, 이백의 이 같은 발언은 왜 중국문인과 예술가들이 술을 그렇게 취하도록 마셨는지를 특화시켜 말한 것에 속한다.

 우선 술은 인생의 근심과 걱정거리를 잊어버리게 하는 역할을 하였다. 조조曹操(155~220)는 「단가행短歌行」에서 인간의 온갖 고민을 해결해줄 수 있는 것은 '두강杜康[=술]'뿐이라 읊는다.

술잔 앞에 있으니 노래해야겠지

살아봤자 얼마나 살겠는가?

아침이슬 같은 짧은 인생

지난날은 고통스럽기 그지없었다

슬퍼하면서 탄식해도

근심걱정 잊을 수 없네

무엇으로 근심을 풀까?

오직 술[두강주]뿐이구나[34]

 서위는 술이 깨면 도리어 고통스럽고 번뇌도 많아지니, 술 깨는 것이 진실로 나쁘지 않지만 취하는 것이 역시 좋다[35]고 하여 취함을 찬양하고 있다. 술을 무척 좋아했던 도연명은 "술은 근심거리를 잊게 해준다[망우물忘憂物]"[36]라 여기고, 아울러 술을 좋아하고 술만 마시면 반드시 취하는

오류선생五柳先生을 통해 자신의 은일지향과 탈속적 삶을 비유적으로 읊은 적이 있다.37 술을 통해 인생의 즐거움을 얻고자 하고 아울러 우수와 번뇌로부터 벗어나고자 한 것을 알 수 있다.

다음, 술 먹는 것을 찬미하는 문화에는 술을 통해 지향하고자 하는 삶이 담겨 있다. 이런 점은 구양수가 지은 「취옹정기醉翁亭記」를 통해 엿볼 수 있다. '술 취한 늙은 이'를 자임한 인물은 태수 구양수인데, '취옹정'에 모인 손님들 사이에 술에 취해 쓰러져 있는 태수가38 누린 즐거움에 대해 "취옹의 뜻은 술에 있지 않고 산수 간에 있다. 산수의 즐거움은 마음에서 얻고 술에 기탁하는 것이다"라고 읊고 있다. 술은 산수자연과 함께하는 즐거운 삶을 기탁하기 위한 도구로 여긴 것을 알 수 있다. 송대 재상 한기韓琦(1008~1075)나 당대 문인 백거이 등은 늙으막에 술과 시를 즐기기 위해, '취백당醉白堂'을 건축한다. 술을 통한 풍류적 삶을 지향하고 있다. 특히 소식은 「한위공취백당기韓魏公醉白堂記」에서 취했을 때 "얻고 잃는 것을 동일하게 여기고, 무엇이 화이고 무엇이 복인지를 잊어버리고, 귀한 것과 천한 것을 혼동하고, 현명한 것과 어리석은 것을 같다고 여기고, 만물과 함께하면서 조물자와 더불어 노닌다"39라는 경지를 말한다. 이분법적 사유를 통해 세상을 재단하는 것을 술을 통해 무화시키고, 더 나아가 조물주와 하나 되는 삶을 추구하고자 한 것은 만물제동萬物齊同과 현동玄同을 말하는 노장차원에서의 술의 효용성을 설파한 것이다.

이밖에 봉건사회에서 입신양명의 상징인 관료적 삶을 벗어나 대낮부터 야외에서 술을 마시다 잠깐 잠에 빠져든 은일자의 삶을 대변하는 것도 술이었다. '춘말하초春末夏初'의 좋은 시절에 술을 마시고 낮잠에 빠져든, 이른바 청은淸隱의 경지를 추구한 당경唐庚(1070~1120)의 「취면醉眠」40은 그런 점을 잘 말해준다. '취면'은 저녁에 술을 먹고 취해 잔다는 것이 아니라 낮에 술을 먹고 취해 지는 것을 의미한다. 취면에는 술을 먹고 대낮부터 취해서 낮잠을 잘 수밖에 없는 현실에 대한 비판적 시각이 담겨 있

유관도劉貫道,〈소하도消夏圖〉

'그림 속의 그림에 또 그림'이 그려져 있는 독특한 작품이다. 파초, 오동나무, 대나무가 있는 정원과 탁자 위에 놓여 있는 책, 벼루, 찻잔, 완함阮咸이란 악기 등 다양한 기물은 이 인물의 고상하고 우아한 삶과 정취를 상징한다. 집안에서 편안하게 지내는 모습이지만 가슴을 드러내고 다리를 꼰 자세 등은 유가의 예법지상주의에서 벗어난 몸가짐이다.

다. 문이 항상 닫혀 있는 상태에서 취면하는 것은 현재 달관현귀達官顯貴와 거리가 먼 삶을 산다는 것이다.

　봉건사회에서 문은 항상 한 인물이 조우遭遇한 상황과 관련이 있다. 문의 열리고 닫힌 상태는 집주인의 귀천과 영달, 영욕과 진퇴와 관련이 있다. '주문朱門'은 달관현귀를 상징하고, 사립문 같은 '한문寒門'은 사회적 지위가 한미하고 비천한 삶 혹은 은자적 삶을 상징한다. 따라서 세를 얻어 현달한 경우에는 문을 열고 손님을 맞이하여 대접한다〔개문연객開門延客〕. '낙척落拓'하여 때를 만나지 못할 때는 문을 닫고 손님을 사절한다〔두문사객杜門謝客〕. 이런 점에서 문이 열린 것과 닫힌 것은 염량세태炎涼世態를 상징한다.

　예술 차원에서 볼 때, 술은 이성에 억눌린 진정한 감성을 자유자재로 표현하게 할 수 있고, 아울러 천인합일 경지를 가능하게 하는 효용성이

있다. 이런 점에서 술은 철학적이면서 문화적인 음료로 여겨졌다. 이는 많은 문인과 예술가들이 술을 마시고 예술창작에 임한 것과 밀접한 관련이 있다. 중국문예사를 보면 예술창작에서 우연성을 강조하면서 흥취어린 작품에 임했던 인물들 가운데 대취한 이후에 뛰어난 예술창작물을 남긴 예가 많았다. 취흥을 통한 광기어린 예술창작은 회화와 서예에 모두 적용되는데, 붓놀림의 자유로움을 통해 진정어린 예술성을 담아낼 것을 강조하는 서예의 경우는 더욱 그런 점이 강하게 나타났다. 흔히 서예가들은 '필력筆力은 주력酒力'이란 농담을 하곤 한다. 특히 서화에서 술을 강조하는 것은, 붓이란 도구의 자유로운 놀림과 관련된 기교 운용적 측면도 작용했을 것이다. 물론 술을 많이 마시지 않고 뛰어난 작품을 남긴 경우도 있다. 천하제일 행서行書로 알려진 왕희지의 〈난정서〉가 술을 많이 마시고 쓴 것이 아닌 것은 이런 점을 말해준다.

이처럼 예외는 있지만 예술가에게서 술은 이성에 의해 제한된 인간의 감성을 자유롭게 펼칠 수 있고 예술의 영감을 불러일으킬 수 있는 긍정적 측면이 있었다. 특히 초서의 경우 일필휘지를 통해 기의 흐름에 생명성을 제대로 표현했을 때 기운이 생동한다고 하는데, 그 과정에서 술이 한 몫을 하였다. 여기서 생명성을 강조하는 것은 서화를 창작할 때 그은 하나의 획에 대자연의 '일음일양'하는 활발한 생명력이 담겨 있고,[41] 아울러 신운神韻과 천취天趣가 표현된다는 것을 의미한다. 슝빙밍熊秉明은 『중국서법이론체계』에서 당대 광초의 대가인 장욱張旭을 '주신파酒神派'라고 하면서 장욱이 술을 먹고 창작한 예술 경향 전반을 다음과 같은 내용과 연계하여 분석하고 있다.

> '주신파'는 취한 것을 생명이 고조되고 앙양되는 것으로 여기고, 몹시 취한 상태를 생명이 가장 치열하고 즐겁고 창조력을 갖춘 상태로 보았다. 이때 이성적인 통제와 조심스러움은 사라지고 잠재의식 속에 억압

된 것, 축적된 것, 생명의 원시적인 것, 본능적인 것, 가장 밑바닥에 있는 것들이 거침없는 카타르시스를 맛보게 된다. 술은 소극적으로 근심을 해소하거나 마취하는 것이 아니라 적극적으로 사람의 정신을 크게 해방시키고 크게 활약하게 한다. 정신이 맑을 때에는 하지 않으려는 말, 감히 하지 못하는 말도 술에 취하면 노래하고 울고 소리 지른다. 정신이 맑은 때에는 두려움으로 몸 둘 바를 모르고 우러르고 따른 것도 술에 취하면 밟아 엎고 뒤집어버린다.[42]

'주신파'는 니체가 『비극의 탄생』에서 말한 '디오니소스적 정신'을 의미하는데, 이상 술에 취한 상태에서 나타난 탈이성정신, 해방감, 원초적 생명력, 과감성, 과격함은 특히 서화 분야에 가장 많은 영향을 준다.

중국역사의 수많은 인물들 가운데 술을 통해 예술창작에 광기를 보이면서 뛰어난 작품을 창작한 인물이 많은데, 여기서는 잘 알려져 있지 않은 인물을 예로 들고자 한다. 죽림칠현 가운데 술로 유명한 혜강은 서예에서 매우 장기를 보였다. 특히 칠현금 연주곡인 '광릉산廣陵散'을 켰던 혜강의 경우는 초서에서 상당한 경지에 이르렀다. 당대 장회관張懷瓘(?~?)은 『서단書斷』에서 혜강의 서예경지를 묘품妙品으로 자리매김하고, 혜강 초서의 체세體勢는 자연스러움을 얻어서 '글씨를 쓰고자 하는 뜻은 필묵에 있지 않았다'고 평가한다.[43] 아울러 초서 19인 가운데 혜강을 두 번째로 놓아 왕헌지王獻之(344~386)보다 더 위에 자리매김하고 있다. 그런데 왕헌지가 누구인가. 중국서예사에서 서성으로 일컬어지는 아버지 왕희지와 더불어 '두 명의 왕씨〔이왕二王〕'로 일컬어지는 위대한 서예가다.

역대 화론에서 초서의 경우 왕희지가 더 나은지 아니면 왕헌지가 더 나은지 하는 논쟁이 있다. 장회관張懷瓘은 『서의書議』에서 초서의 경우는 왕헌지가 더 우월하다고 평가한다.[44] 이런 장회관의 평가는 초서까지도 왕희지가 최고라고 여기는 '왕희지 중심주의'에서 벗어난 평가라는 점에

이광사, 〈산회첩散懷帖〉 중 조조 〈단가행短歌行〉

*석문: 對酒當歌, 人生幾何. 譬如朝露, 去日苦多. 何以解憂, 惟有杜康.

이광사가 조조가 짧은 인생의 고통을 술로 푼다는 〈단가행〉 한 대목을 해서로 쓴 것이다. 작가가 쓰고자 하는 문장을 선정하는 데에는 그의 인생관이 담겨 있다. 조조는 유가의 명분론에 입각한 '대의명분'을 기준으로 역사를 평가하는 '춘추의리 역사관'의 입장에서 볼 때 '간웅奸雄'으로 일컬어지는 인물이다. 따라서 그의 시구를 선정하여 그것을 작품화한다는 것은 순수 유학자임을 자처하는 경우 상상하기 힘들다. 예를 들면 퇴계 이황이 이런 조조의 시구를 쓰겠냐 하는 것이다. 퇴계라면 조조는 입에 올리는 것조차 하지 않을 것이다. 하지만 이광사는 이런 점에서 자유로웠다. 따라서 그에 담긴 예술정신과 철학에 주목할 필요가 있다.

서 의미가 있다.[45] 이런 왕헌지에 대해 '장자 같다'는 말을 하는데, 이것은 왕헌지 초서풍을 철학 측면과 연계하여 이해한 것이다. 왕희지는 유가의 중화미학을 견지하고 있었기에 자유분방하게 '일필휘지'할 것을 요구하는 초서에서는 일정 정도 한계를 보였던 것 같다.

왕헌지보다 혜강 초서가 뛰어나다는 평가가 정확한지는 알 수 없으나 혜강이 얼마나 초서에 뛰어난 장기를 보였는지는 짐작할 수 있다.[46] 술을 혹애한 혜강의 삶은 그의 초서의 뛰어남과 잘 어울릴 것 같은데, 진품을 확인할 수 없다는 점이 아쉽다. 광기어린 초서로 '취한 상태에서 참된 진리를 얻는다〔취리득진여醉裏得眞如〕'고 읊은 것은 초서의 성인으로까지 추앙받는 회소懷素(725~785)인데, 여기서는 술과 예술창작과의 관련성이 있음만을 간단하게 언급하고자 한다. 중국서화예술에 나타난 광기와 예술창작 경향의 상관관계에 대해서는 이하 따로 장을 마련하여 규명하고자 한다.

그런데 주목할 것은 대취 혹은 통음을 강조하더라도 가장 중요한 것은 '어떤 인물'이 술을 먹고 취했느냐 하는 것이다. 도연명이나 혜강처럼 높은 학식과 예술성 및 인품이 동시에 수반되었을 때 찬미의 대상이 되었지 아무나 찬미하지 않았기 때문이다. 하나의 예로, '많은 닭 가운데 학이 서 있다〔학립계군鶴立鷄群〕'고 일컬어졌던 아들 혜소嵇紹(253~304)보다 더 풍채

왕헌지王獻之, 〈중추첩仲秋帖〉

*석문: 中秋不復, 不得相還, 爲即甚省, 如何, 然勝人何慶, 等大軍.

건륭은 자금성 양심전養心殿에 서재를 꾸미며 '삼희당三希堂'이라 하고, 정무가 끝나면 그곳에서 서화작품을 감상하면서 낙관하곤 하였다. 삼희당은 천하의 드문 보물에 해당하는 세 가지 서예 작품, 즉 왕희지의 〈쾌설시청첩快雪時晴帖〉, 왕헌지의 〈중추첩〉, 왕순王珣의 〈백원첩伯遠帖〉을 얻은 것에서 따왔다고 한다. 장회관이 『서단書斷』에서 "글자 형체의 세가 일필로 이루어져 우연히 이어져 있지 않아도 맥이 끊어지지 않았고, 이어진 것에 미쳐서는 기의 징후가 그 떼어진 행에 통하고 있다[字之体勢, 一筆而成, 偶有不連, 而脉不斷, 及其連者, 气候通其隔行]"라고 말한 것을 잘 보여주는 작품이다. 이 작품은 진본이 아니라 후인이 임모한 것이라 하는데, 건륭 인장 수십 개가 찍혀 있을 정도로 건륭이 혹애한 작품이다.

중국에서는 회소『자서첩』의 한 부분을 이렇게
상품화할 정도로 그의 초서는 유명하다

가 출중했던 혜강이 술 취해 넘어지는 모습을 '마치 옥산玉山이 무너지는 것 같다'[47]고 아름답게 묘사하고 있다. 이후 '옥산퇴玉山頹'라는 성어가 생겨나기도 하였는데, 옥산퇴에서 '옥'이란 단어에는 윤리적 의미뿐만 아니라 미학적 의미도 담겨 있다.

옥이 갖고 있는 광물적 속성을 인간에 적용하여 의미를 부여했을 때는 '군자여옥君子如玉', '금지옥엽金枝玉葉', '금옥만당金玉滿堂' 등과 같은 표현에서 보듯, 옥은 금과 더불어 가장 소중하게 여겼던 광물이었다. '옥석양생玉石養生'이란 사유도 있다.[48] 옥은 광물이지만 전통적으로 비덕比德 차원에서 온화한 인품을 소유하면서 타인의 존경을 받을 만한 군자의 도덕품성과 연계하여 이해하였다. 허신은 『설문해자』에서 비덕 차원에서 옥의 의미를 규명한 바가 있고,[49] 『예기』와 『관자』 등에서 옥을 인의예지신 차원에서 군자로 비유한 것이 그것이다.[50] 서양 같았으면 알코올 중독자로 여겨질 만한 대취, 통음에 대해 동양문화에서는 인물에 따라 크게 문제를 삼지 않은 것을 알 수 있다.

이상 술과 관련된 호를 취하거나 혹은 술을 먹고 대취한 상태에서 예술창작에 임하는 통음문화가 갖는 의미는 크게 네 가지로 분류하여 말할 수 있다. 첫째는 이백 같이 술이 매우 좋아하면서 그 술을 먹고 이성에 의해 얽매인 인위적 마음을 해체하고 자신의 심성을 자유롭게 표현하고자 하는 의도에서 술을 마시는 경우다. 서예가로 말하면 광초로 유명한 회소와 장욱張旭은 이런 점을 대표한다. 둘째는 죽림칠현의 행태에서 보듯, 술을 먹고 유가의 예법에 얽매이는 삶에서 벗어나 광탄한 몸짓을 하거나

도연명처럼 세속적인 것에 연연해하지 않고 맑고 깨끗한 삶을 사는 경우다. 셋째는 자신이 품은 뜻을 제대로 실현할 수 없는 회재불우懷才不遇의 현실적 상황에서 자신이 처한 현실을 어쩔 수 없이 받아들이면서 술을 먹고 낮잠을 자거나 은일적 삶을 지향하는 경우다. 이런 경우 대개 대낮인데도 취하여 잠을 잘 수밖에 없는 현실을 '취면醉眠'과 같은 시어로 표현하곤 한다. 마지막으로 원중도가 말한 것처럼 완적이나 도연명 같은 인생을 달관한 인물이라도 생사문제를 스스로 해결할 수 없기에 부득이하게 술에 기탁했다는 경우를 들 수 있다.[51]

위대한 예술가들은 통음을 통해 이성에 의해 제어되고 경직된 마음을 해체하고 광기어린 무위자연의 일격逸格 경지를 표현하고자 하였는데, 이런 점은 특히 노장사유에 훈도된 서화예술가에게서 뚜렷하게 나타났다. 이처럼 문인사대부들이 이끌어온 동양문화와 예술의 속살을 이해하려면 음주문화에 담겨 있는 탈이성적 삶, 탈예법적 삶,[52] 은일적 삶, 현실에 대한 비판 등을 통해 지향한 사유 및 광기어림을 제대로 이해할 필요가 있다.

3

–

죽림칠현의 방외方外적 광기

중국철학사에서 위진시기로 접어들면 한대의 유가경전을 중심으로 한 훈고학訓詁學에서 벗어나 노장사상에 관심을 갖는 지식인들이 나타나고, 예술 측면에서는 작가의 개성과 자아를 강조하는 풍조가 형성되어 서화예

(전傳)손위孫位, 〈고일도高逸圖〉

유영劉伶, 산도山濤, 왕융王戎, 완적阮籍 등 죽림칠현들의 면모를 잘 보여주는 작품으로,
술잔을 받는 인물이 〈주덕송〉을 쓴 유영이다.

술이 꽃을 피우게 된다. 다른 차원에서 말하면, 유가의 예법주의에 얽매
인 삶에서 벗어나 자연을 숭상하고 개성을 펼치는 사상의 해방기를 맞이
하게 되는데, 이에 따라 선진시대와 다른 차원의 광자정신이 나타나게
된다. 노장사상에 입각하여 과도하게 개성을 펼치면서 방광한 삶을 사는
풍조가 일어남에 따라 광자는 더 이상 공자가 추구한 뜻있는 자의 덕성을
드러낸 광, 즉 한 사람의 독립된 정신으로 규명한 광자정신은 훼손되기
시작하였다.[53] 이 같은 변화는 통음을 긍정적으로 본 문화와 매우 밀접한
관련이 있다.

　혼히 문인들이 술을 마시는 풍속이 성행하게 된 시기는 한말 및 위진
시기라고 본다. 정치적 측면과 철학적 측면에서 보면, 환관이 득세하고
국가시스템이 제대로 작동하지 않는 한말의 혼란한 정국과 위진시기 사
마씨 정권의 폭거상황에서 제 한 몸을 온전히 보존하기 위한 방편의 모
색 그리고 도가사상의 유행이 이런 현상을 야기하게 했다. 조조의 「단가
행」에서 보듯, 짧은 인생을 한껏 즐기고 살아가고자 하는 욕망도 이런
점을 부추겼다. 죽림칠현의 술과 관련된 광적인 행동거지는 『세설신어』

「임탄」에 주로 나타난다.

'임탄'이란 세속적인 유가의 예법주의나 제도에 구애되지 않고 '방약무인'하게 제멋대로 행동하면서 허탄한 행동을 일삼는 것을 말한다. 특히 노장사상을 좋아하면서 유가가 지향하는 예법과 명교를 공개적으로 부정하고, 청담淸談과 현담玄談을 즐기면서 '월명교, 임자연'을 부르짖은 인물들에게서 나타났다. 이른바 '마음대로 술을 마시고 즐겁게 놀았던' 죽림칠현이 그들이다.[54] 죽림칠현 가운데 가장 핵심 인물은 완적과 혜강이다. 혜강은 완적, 산도山濤(205~283), 유영, 완함阮咸(?~?), 상수向秀(227~272), 왕융王戎(243~305) 등과 함께 늘 죽림에 같이 모여 흉금을 터놓고 마음껏 술을 마시며 즐겼기 때문에 흔히 '죽림칠현'이라 불렀다. 이 같은 행태에서 주목할 것은 그들의 술에 대한 혹애다.

현담의 주제는 대체로 조위曹魏 정시正始 연간(240~254)을 거쳐 죽림칠현 시기에 이르러 완성되었다고 본다.[55] 죽림칠현들이 '월명교, 임자연'을 부르짖은 사상적 기반에는 노장철학이 담겨 있고, 실제로 그들은 노장사상에 대해 매우 깊은 이해를 보였다. 혜강은 노장의 학설을 좋아하여 사

물을 천시하고 자신의 몸을 중시하면서 소박함을 지키고 참됨을 오로지 하는 것을 키우고자 하였다.[56] 특히 "적막 속에 노닐며, 무위를 귀하게 여긴다"[57]라고 하여 자신의 삶이 노장이 추구한 삶에 근간한 것임을 말하고 있다. 진례陳澧는 『동숙독서기東塾讀書記』에서 "혜강이 노장을 말하기를 좋아하였는데, 노장 병칭은 이것에서 시작하였다"[58]라고 하여 노장철학사에서 혜강의 위상을 밝히고 있다.

위진명사들이 논했던 현담의 과제를 철학적 측면에서 거론하면, 왕필王弼과 곽상이 각각 『노자』와 『장자』 주석을 통해서 노장사상을 이해한 것을 비롯하여, 형이상학적 도를 말로 표현할 수 있느냐 없느냐 하는 것을 '언'과 '의'의 관계를 통해 논한 언의지변言意之辨, 장자가 말한 성인무정으로부터 촉발된 '성인은 유정有情이냐 무정無情이냐'하는 논변, 혜강이 『예기』「악기樂記」를 중심으로 하여 주장한 성유애락론聲有哀樂論에 반하는 글인 '소리에는 애락이 없다[성무애락론聲無哀樂論]'는 논의, 혜강의 신선의 존재유무와 관련된 '성선成仙가능론'을 중심으로 한 양생론 등이 논제거리로 등장하였다. 유가가 후천적인 학습과 수양을 통해 성인이 될 수 있다 한 것과 비교할 때 신선의 존재를 제한적이나마 인정하면서 불사의 신선이 될 수 있다[59]고 말하는 혜강의 발언은 특히 광언에 해당한다.

자신들의 행위를 자신의 본성에 맡기고 임탄의 삶을 산 죽림칠현들은 유가가 제시한 예법을 반드시 준수하고자 하지 않았다. 선천적으로 부여받은 품성에 맡겨 일을 하면서 어떠한 구속도 받지 않아야 자연으로 회귀할 수 있고, 또 이렇게 하는 것이 진정한 명사의 풍류라고 여겼기 때문이다. 이런 정황에서 다양한 광기를 보인 대표적인 인물은 완적이다.

광기는 장자가 말한 '인간의 정상적인 감정에 가깝지 않다'[60]는 사유와 밀접한 관련을 갖는다. 그것을 현실적 상황에 적용하면, 유가가 지향하는 중용, 중화, 중행 등에 맞지 않는 '과와 불급'이 있는 행위 및 예법을 벗어난 행위다. 특히 상례를 중시하는 유가는 상례 때 무례한 행동을 더욱

죽림칠현竹林七賢과 영계기榮啓期, 전인벽화磚印壁畫.

죽림칠현은 대부분 음악 마니아였다. 완적은 휘파람을 잘 불었고, 금을 잘 연주하여 「악론樂論」도 지었다. 완함은 음률 이해에 뛰어났고, 연주를 잘 했으며, 「율의律議」를 지었다. 혜강도 음악에 정통했고, "눈으로 돌아가는 기러기를 전송하고, 손으로 오현금을 타네, 천지를 살펴서 스스로 깨달으니, 마음은 태현에서 노니네[目送歸鴻, 手揮五絃, 俯仰自得, 遊心太玄]"라는 시를 남겼다. 처형당할 때에는 '광릉산廣陵散'을 켜서 사인의 세속과 타협하지 않는 고결한 정신의 경지를 보여주었다. 특히 『성무애락론』을 지어 『예기』「악기」의 '성유애락론'을 비판한 전문 음악이론가였다. 위진시대에서 음악은 사인士人이 현학의 이치를 체험하고 인격을 빚어내는 하나의 방식이었다.

문제 삼았다. 증점이 계무자가 죽었을 때 문에 기대어 노래를 부른[61] 것을 광적으로 이해한 것에서도 볼 수 있듯이, 광적인 행동으로 치부하는 가장 대표적인 사례는 상례 때 고기를 먹거나 노래 부르는 행위다.[62] 이런 유가의 예법을 무시한 대표적인 인물이 완적이다.

『진서晉書』「완적전阮籍傳」에 기록된 완적의 광태를 보자. 완적은 원래 효자였는데, 완적이 바둑을 두고 있을 때 어머니가 돌아가셨다. 함께 바둑을 두던 사람은 빨리 집에 가 어머니의 상사를 처리하라고 권하였다. 그러나 완적은 바둑을 두면서 끝까지 승부를 가리고자 하였다. 한참 지난 다음 완적은 갑자기 두 말이나 술을 들이켜더니 큰 소리를 한 번 외치고 피를 몇 번 토했다. 어머니를 하장下葬할 때 돼지를 삶아 안주로 하여 술 두 말을 마셨고, 어머니의 유체와 고별할 때는 큰 소리를 한 번 외치고 몇 리터나 되는 피를 토해서 온 몸이 여위고 피골이 상접하여 거의 죽을 지경이 되었다.[63] 예법과 인정에 어긋나는 완적의 이런 행동은 유학자로서 전혀 용납될 수 없다.

배해裴楷(237~291)가 조문을 갔을 때 완적은 술이 취해 산발한 채 기거箕踞의 상태로 앉아 있다가 취한 상태에서 똑바로 바라만 보고 곡도 하지 않았다. 배해는 곡하는 소리를 몇 번 내고 조문을 마치고 돌아가자 어떤 인물이 배해에게 "상에 조문을 가보면 주인이 울고, 손님은 예에 맞게 절을 하는데, 완적이 울지 않는데 당신은 왜 우는가요?"라고 물은 적이 있다. 이에 배해가 "완적은 '방외지사方外之士'이기에 예에 맞는 법도를 숭상하지 않는다. 나는 속세의 인물이니 법도에 맞는 예의로써 행한 것이다"[64]라고 말한 일화가 있다. 기거는 방약무인한 무례한 자세로서, 손님을 맞는 예법에서 벗어난 몸가짐이다. 완적을 그런 예법뿐만 아니라 상례에서 상주와 손님 간에 행해지는 상식적인 예법도 무시하였다. 배해가 완적을 '방외지인'으로 평가한 것은 완적은 이미 유가의 세속적인 예법이나 상식을 넘어선 경지에서 사는 인물임을 의미한다. 이 같은 '방외지인'

차원의 행동과 사유는 유영이나 혜강에서도 볼 수 있지만, 상례에 기준을 맞추어 논하면 단연 완적이다.

방외란 용어는 『장자』「대종사」에서 상례와 관련된 말에 나온다.

> 자상호子桑戶, 맹자반孟子反, 자금장子琴張 세 사람은 친구였다(…) 아무 일 없이 얼마 동안 지나다가 자상호가 죽었다. 아직 장사지내기 전에 공자가 이 소식을 듣고 자공을 시켜 가서 일을 돕게 했다. 하나는 누에 채반을 엮고 또 하나는 거문고를 뜯으며 목소리를 맞추어 노래하고 있었다. 아, 상호여! 아, 상호여! 그대는 이미 그대의 참된 세계로 돌아갔는데 우리만 아직 사람이구나. 자공이 종종걸음으로 나아가서 '감히 묻겠습니다, 주검 앞에서 노래를 부르는 것이 예의입니까?'라고 하자 두 사람은 마주 보고 웃으며 말했다. '이 친구가 어찌 예의 뜻을 알리요.'[65]

친구가 죽었을 때 깊이 애통해해도 부족한 상황에서 주검 앞에서 거문고를 켜면서 노래를 부르는 행위에 대해 자공이 그런 행동이 예법에 맞는 것이냐고 하는 질문은 당연하다. 상례에서 가장 피해야 할 것은 애통해하는 것과 반대되는 행위인 즐겁다는 차원에서 논의될 수 있는 가무다. 가무는 즐거움을 표현하는 대표적인 몸짓으로, 상례에서 가무를 한다는 것은 죽은 자의 죽음을 즐거워한다는 것이 되기 때문이다. 자신의 상식으로는 그들의 행동이 이해가 되지 않은 자공은 이에 그 사실을 공자에게 고하고 그들이 어떤 인물인지 묻는다. 그 질문에 대해 공자는 그들은 '방외지인'이라 말한다.

자공이 돌아와 공자에게 그 일을 고하면서 말했다. 그들은 어떤 사람들일까요? 예절 바른 행동은 전혀 없고 자기 몸 따위는 도외시한 채

주검 앞에서 노래를 부르며 얼굴빛조차 변하지 않으니, 뭐라고 말할 수가 없습니다. 그들은 대체 어떤 사람들입니까? 공자가 대답했다. 그들은 이 '세상 밖에서 노니는 사람〔방외지인〕'들이고, 나는 이 '세상 안에서 노니는 사람〔방내지인〕'이다. 이 세상 밖과 안은 서로 미치지 못하는 것인데, 난 자네를 상에 조문하라고 보냈으니, 내가 생각이 모자랐구나.[66]

방외의 '방方'은 합리적 상식과 인정이 통하는 세계이고 아울러 유가의 예법이 적용되는 세계를 의미한다. 방외는 그런 세계 너머에서 사는 것을 의미한다. 자공의 질문에 공자는 방외와 방내라는 두 가지 삶의 방식이 있음을 말한 다음, '방외지인'의 경지에 대해 다음과 같이 말한다.

그들은 이제부터 조물자와 벗이 되어 '천지의 일기'에서 노닐려 한다. 그들은 삶을 군살이나 혹이 달라붙고 매달린 것처럼 생각하며, 죽음을 붓거나 곪은 데가 터졌다고 여긴다. 대체 이런 인물들이 어찌 죽음과 삶의 우열 따위에 아랑곳하겠느냐. 갖가지 다른 것을 빌려 하나의 몸이 되고, 간이나 쓸개 따위를 잊고, 눈이나 귀도 잊은 채 삶과 죽음을 끝없이 되풀이하며 그 처음과 끝을 알지 못한다. 구애되지 않는 모양으로 속세 밖을 유유히 돌아다니며 무위자연의 경지를 한가로이 노닌다. 그들이 어찌 또 성가신 세속의 예의를 따라 행하면서 뭇 사람들의 이목에 의한 평가에 신경 쓰겠는가?[67]

'기'의 취산에 의해 생사가 결정된다고 생각하고 아울러 조물자와 벗이 되어 '천지의 일기'에서 노닐고자 하는 그들에게 인간의 '살아 있다고 기뻐하고 죽었다고 슬퍼하는 것〔열생오사悅生惡死〕'과 관련된 세속적인 사람들의 애락은 고려의 대상이 되지 않는다. 곽상은 '생사를 가지런히 여기고, 애

락을 잊어버리고 주검에서 노래를 부를 수 있는 것을 '방외지사'가 지향하는 바라고 한다.[68] 대자연의 변화와 함께하고자 하는 그들에게 당연히 인간의 죽음과 관련된 세속 유가의 예법은 더 이상 그들을 구속할 수 없다. 따라서 그들은 유가처럼 신독의 철학을 통해 강조되는 타인의 시선과 그 시선에 의한 평가를 전혀 신경을 쓰지 않는다. 주희식으로 말하면, 이들은 광자들이 추구하는 '지극히 고원한 경지'에 자신들의 삶과 사상을 깃들인 인물들로서, 광자행태의 전형을 보여준다.

맹자는 백성들이 양생과 상사에 어떤 아쉬움도 없이 처리할 수 있게 하는 것을 왕도의 시작으로 본다.[69] 그 상사와 관련되어 '죽은 이를 보낸 것'에서 가장 문제가 되는 것 중 하나는 관곽이었다. 묵자墨子(=묵적墨翟. 기원전468?~기원전376)는 유가에서 강조하는 장례와 초상, 제사 지내는 것을 낭비로 간주하고, 죽은 자를 위해서 호화스럽게 장례와 제사를 지내는 것은 반대로 산 자를 궁핍하게 만든다고 본다. 따라서 장례와 제사를 최소화할 것을 주장하는데, 「절장節葬」에서 이런 점을 잘 말해준다. 묵자가 「절장」에서 관곽의 두께 등 상례에서 형식을 지나치게 따지는 것과 과다한 비용의 문제점을 거론한 것을 통해 역설적으로 유가에서 죽은 자에 대한 존숭과 효를 강조함을 알 수 있다.[70]

다시 완적으로 돌아와보자. 유가의 시각으로 볼 때 완적같이 유가의 예법을 무시하고 타인의 시선과 그 시선을 통해 자신이 어떻게 평가될 것인지 전혀 안중에 두지 않는 행위는 전형적인 미친 짓에 해당한다. 즉 상례를 중시하는 유가 입장에서 보면 완적의 행위는 지나치다 못해 '미친 놈 아냐' 하는 소리를 들을 법한 행태다. 술을 빙자해 거리낌 없이 행동했던 완적의 광탄한 행동을 『진서晉書』에서는 다음과 같이 기록하고 있다.

완적은 청안과 백안을 잘 하였는데 세속적인 예를 행하는 자를 만나면 백안으로 대했다. 혜희嵇喜가 문상을 왔을 때 완적이 백안으로 대하자

혜희는 기분 나빠 가버렸다. 혜희의 아우 혜강이 이를 알고 술과 거문고를 가지고 찾아 갔더니 이번엔 완적이 크게 기뻐하여 그를 청안으로 대하였다. 이런 일 때문에 예법을 지키는 선비들은 완적을 마치 원수를 대하듯 미워하였다.[71]

나와 관계가 없는 인물이라도 상을 당했을 때는 애상한 마음으로 상대방을 대하는 것이 유가의 예법에 맞는 행위다. 혜강이 즐거움을 상징하는 거문고와 술을 들고 간 것은 문상할 때의 기물이나 유가의 예법과 전혀 맞지 않는다. 그런 혜강을 청안으로 대한 것도 상식에 벗어나는 행동이지만, 그런 완적의 의도에 맞게 술과 거문고를 가지고 간 혜강도 보통 인물이 아니다. 완적은 이처럼 유가의 예법을 무시한 행위를 하곤 하였는데, 한 번은 완적의 큰형수가 친정에 들린다고 길을 떠나자 완적은 그녀와 마주보며 송별한 적이 있었다. 당연히 어떤 사람이 그를 비웃으며 비난하였다. 이에 완적이 말했다. "예법이 어찌 나를 위해 만들어졌겠는가?"라고 했다.[72] 완적의 이 상황을 제대로 이해하려면 『예기』「내칙」에서 남녀 간에 행해서는 안 되는 예법에 대해 말한 것을 볼 필요가 있다.

제사나 초상 때가 아니면 남녀는 서로 그릇을 주고받지 않는다. 제사나 초상 때에 서로 주고받는 경우에는 여자가 광주리에 받는다. 광주리가 없으면 남녀가 모두 꿇어 앉아서 그릇을 땅에 놓은 뒤에야 여자가 가져간다. 우물을 안과 밖에서 함께 쓰지 않고, 욕실을 함께 사용하지 않고, 이부자리를 통용하지 않으며, 물건을 빌리거나 빌려주지 않고, 남녀가 의상을 통용하지 않는다. 안의 말이 밖에 나가게 하지 않고, 밖의 말이 안에 들어오게 하지 않는다. 남자가 안에 들어가서 휘파람을 불거나 손가락질하지 않고, 밤에 안에 들어갈 때에는 반드시 촛불을 들고 가야지 촛불이 없으면 가지 않는다.[73]

아주 드물게 제사나 초상 때 남녀가 서로 그릇을 주고받는 것을 예외적으로 인정하지만, 이상 거론한 여러 가지 상황에서 하지 말하는 것은 남녀 간에 감정이 싹틀 가능성이나 혹은 오해될 수 있는 소지에 대해 예법 차원에서 경계심을 보인 것이다. 유가가 설정한 예법 중에서 『예기』 「곡례曲禮」(상)에서 말하는 "형제의 아내와 남편의 형제[수숙嫂叔]가 찾아보며 안부를 묻는 것을 금기시하였다[수숙불통문嫂叔不通問]"라는 것과 맹자가 '수수불친授受不親'이란 용어를 통해 말하듯이, 특히 형수와 시동생 간의 정감이 오가는 것을 매우 금기시하였다. 그것을 어기는 것은 예법을 어기는 차원에서 그치는 것이 아니라 집안에 질서를 문란하게 하고 분란을 일으키는 행동이 될 수 있기 때문이다. 완적이 형수에게 행한 행동은 유가의 예법을 기준으로 할 때 혐의를 사고 아울러 비난을 받는 것은 당연한데, 완적은 그런 유가의 예법을 전혀 신경을 쓰지 않는다. 완적의 이런 행동은 모두 유가에서 본다면 전형적인 광자의 행동에 속한다.

루신魯迅은 혜강이나 완적 등 위진시대의 예교 파괴자들은 사실 예교를 믿어 완고함의 극치에 이른 이들이었다는 것을 말한 적이 있다.[74] 이렇게 말할 수 있다면 그들이 생각한 예교는 당시 예교를 실천하고 있다고 생각한 이들의 예교가 차원이 달랐음을 의미한다. 루신의 견해를 빌려 말하면, 혜강과 완적이 추구한 예법은 장자가 말하는 '참으로 지극한 진정한 예법은 타인을 나와 같이 여기면서 서로 예법을 지키지 않는 것이다'라는 경지의 예가 아닌가 한다.[75]

위진 죽림칠현들이 행한 술을 통한 광적인 행동은 사회적으로 문제가 되는 쾌락적이고 환락적인 것은 아니었다. 그들은 광적인 행동거지를 통해 허례허식에 치우친 '예법'과 '명교'에서 벗어나 어떠한 구속도 받지 않고 자연으로 회귀하고자 하는 의도가 있었다.[76] 아울러 섭몽득葉夢得(1077~1148)이 『석림시화石林詩話』에서 위진시기의 통음문화는 불안정한 정치상황에서 언제 갑자기 화를 당할지 모르는 데 대한 보신술의 하나였다고

분석한 점도 참조할 필요가 있다.

> 진나라 사람들은 술을 마시면 술에 몹시 취하는 것에 이르렀다는 말을
> 많이 하는데, 술에 몹시 취한 자는 반드시 술에 취하고자 뜻한 것은
> 아니었다. 시절이 바야흐로 어렵고 힘들었기에 사람들은 화가 자기에
> 게 미칠까 두려워서 술에 의탁한 것이니, 이는 세상사에서 조금이라도
> 멀어지기 위함이었다. 그러므로 진평과 조참 이래 이미 이런 방법을
> 쓴 바 있다(…) 이런 현상이 흘러 전해져 혜강, 완적, 유영 등에게 이르
> 자 마침내 이 방법을 써서 제 몸을 지키려고 했다(…) 이와 같이 술을
> 마시는 것도 반드시 많이 마시지 않았고, 취했다고 하여 꼭 진짜로
> 취한 것도 아니었다. 후세에 이런 점을 잘 모르는 인간들이 술에 빠져
> 지내면서 자주 혜강과 완적을 예로 들곤 한다.[77]

이런 분석은 왜 위진명사들이 그렇게 술을 많이 마셨는가 하는 점을
당시 불안정한 정국과 연계하여 구체적으로 분석한 것인데, 특히 완적이
술을 지나치게 마시고 자유분방하게 행동한 것에 적용해 분석해보자. 첫
째로 완적이 통음한 것은 술을 통해 자기의 정신을 마비시켜서 가슴속에
있는 고뇌를 벗어버리고자 한 행동이다. 둘째는 정치적 상황으로 보면
사마씨司馬氏의 박해를 피하기 위한 보신책을 모색한 것이다. 세 번째는
예교 차원으로 보면, 자기의 감정을 발출해내어 허위의식에 가득 찬 명교
를 극도로 혐오하는 심정을 표현한 것이다.[78] 석몽득은 혜강, 완적, 유영
세 사람을 거론하지만 화광동진和光同塵하지 못한 혜강은 결국 온전히 제
몸을 지키지 못하였다.

이밖에 위진명사들은 자연에 맡긴다는 사유를 확장하여 어디에도 구
속되지 않는 자아의 방임을 추구하고, 더 나아가 유가에서 가장 금기시
하는 일종의 알몸 드러냄이란 광탄한 행동을 한다. 물론 이런 점은 그들

이 몸에 열이 많이 나는 '오석산五石散'을[79] 복용한 것과 관련이 있다고 하지만, 그럼에도 불구하고 나체로 자신을 드러낸다는 것은 유가의 예법지상주의 입장에서 본다면 매우 광태어린 행동에 속한다. 음주만을 일삼고 타인의 시선을 전혀 의식하지 않은 상태에서 술을 마시면서 세상일에 전혀 관심을 두지 않는다는 것을 말한 유영은 알몸 드러냄의 광태로 유명하다.

> 유영은 늘 술을 마시고 술주정을 한다. 어떤 때는 방에서 알몸으로 있는데 이를 본 사람들이 그를 놀리자, 유영은 '나는 하늘과 땅을 집으로 방을 속옷으로 하거늘 당신은 어찌하여 나의 속옷으로 들어오는 것인가!'라고 말하기도 하였다.[80]

『포박자抱朴子』(외편)「질류疾謬」에 의하면, 나체〔알몸 드러냄〕로 자신의 몸을 드러내는 광태어린 행위는 이미 한대 말기에 보인다.[81] 유가에서는 계신공구하는 신독 사유와 관련해 이른바 '성중형외誠中形外'[82]를 말하면서 아울러 극기복례와 관련된 외적 차원의 '제외양중制外養中'[83]과 '제외안내制外安內'[84] 등을 말한다. 외적인 몸가짐의 단정함과 행동거지의 정제된 엄숙함은 내면의 마음가짐을 반영하고 단속한다. 외적 옷차림을 통해서 '나는 이런 사람'이란 것을 보여준다.[85] 이런 점에서 '옷은 인격'이란 말도 한다.[86] 이처럼 의복은 신체를 보호하는 실용성을 넘어선 철학적 의미 및 윤리적 몸가짐과 관련된 수양론 차원에서도 의미가 있다. 아래 『예기』「표기」의 말은 이런 점을 상징적으로 보여준다.

> 그러므로 군자가 그 옷을 입었을 때에는 군자의 용모로 꾸며야 하고, 그 용모가 있을 때에는 군자의 말로 꾸미고, 그 말을 이룬 때에는 군자의 덕으로 채우는 것이다. 그러므로 군자는 그 옷을 입고 그 용모 없음

을 부끄러워하고, 그 용모가 있고서 그 말이 없음을 부끄러워하고, 그
말이 있고서 그 덕이 없음을 부끄러워하고, 그 덕이 있고서 그 행실이
없음을 부끄러워한다. 그러므로 군자는 최나 질의 상복을 입었을 때에
는 애통하는 빛이 있고, 상서로운 예복을 입었을 때에는 공경하는 빛이
있고, 갑옷과 투구를 갖추었을 때에는 욕되게 할 수 없는 얼굴빛이
있다.[87]

　　이상의 말은 의복은 바로 그 사람의 내면의 덕과 마음가짐이 행동거지
와 동일시되어야 함을 강조하는, 이른바 의복을 통한 내외일치성을 말한
것이다. 즉 '옷은 인격'이란 사실을 잘 말해준다. 『예기』「옥조玉藻」에서는
옷을 입는다는 것은 아름다움을 나타내기 위한다는 점에서 시체에도 옷을
입힐 것을 말한다. 인간이 옷을 입는 것은 다양한 의미가 있지만, 기본적
으로 옷을 입는 행위는 자연상태에서 벗어나 일종의 인간의 문명화된 행
동을 상징한다.[88] 하지만 나체에 대한 유영의 시각은 일반인이 생각하는
것과 다르다. 우주론적 시각에서 자신의 나체를 합리화하고 있다. 이런
유영의 행동도 유가의 입장에서 보면 당연히 광자의 행태에 속한다.
　　위진시대 명사들의 광탄한 행위를 정리하면, 음주 혹은 기주嗜酒,[89] '나
정裸程' 혹은 '나단裸袒', 유가의 예법을 무시하고 자신의 본성에 따라 자유

육요陸曜, 『육일도권六逸圖卷』(전체와 낮잠 부분)

변소邊韶[=변효선邊孝先]의 낮잠을 그린 그림이라 한다. 거의 다 벗은 몸으로 대나무 자
리 위에서 책을 보다가 두 손으로 잡고 잠든 상태다. 유가의 예법 따위는 전혀 신경 쓰지
않는 몸가짐이다. 발은 은궤隱几 위에다 올려놓고 자고 있는데, 불룩 나온 배는 이 인물이
이미 부귀영화를 누리고 있음을 상징한다. 베개는 서적인데, 처음부터 낮잠을 잘 때 베개
로 삼고자 한 것은 아니지만 결국 베개로 삼고 있다. 과거 중국문인들의 광방한 몸가짐이
지만 한여름을 보내는 한 전형을 볼 수 있는 그림이다.

분방하게 행동하는 '임성任性' 세 가지 방면으로 나타났다. 위진 이전의 '나단裸袒' 혹은 '나정裸裎' 행위는 대개 세 가지 정황을 띤다. 먼저 몽매한 야만시기에 신체에 대한 수치심이 없는 상태에서의 나단이다. 다음 권귀權貴 계층의 교사음일驕奢淫逸한 생활의 한 측면을 보여주는 나단이다. 마지막으로 반역인사叛逆人士들의 예교에 대항하는 한 방식으로서의 나단이다.[90] 이 가운데 위진시기의 나단 혹은 나정 행위는 세 번째와 밀접한 관련이 있다. 이때의 나체는 사실 황락荒樂 차원에 속한다. 하지만 보는 관점을 달리하여 말한다면, 광달지사宏達之士의 유의무의적인 차원에서 유가의 예법을 위반하는 광탄한 행위에 속한다.[91]

이런 나체와 관련된 사항을 회화작품에 초점을 맞추어 말한다면, 동양은 서양과 달리 누드화의 전통이 없음에 주목할 필요가 있다. 동양은 서양과 같이 누드화의 전통은 없지만 나체로써 자신의 몸을 드러낸 것은 죽림칠현의 행태 가운데에서 볼 수 있다. 왜 동양에는 누드화 전통이 없는지 하는 것에 대해서는 여러 가지 각도로 따져봐야 하겠지만[92], 나체를 통해 자신이 지향한 세계관을 표현한 것은 많았다. 나체[알몸]에 관한 것은 이미 『장자』「전자방」의 해의반박 고사에서 나온 적이 있는데, 누가 보던 안 보던 '알몸으로 있다'는 것은 과거 유가의 예법이 지배하는 사회에서는 가장 금기시해야 할 행동이다. 그런데 위진명사들이 나체로써 자신의 광탄함을 보인 것은 도리어 자신의 고상함을 표현하는 행위였다는[93] 점에서 동서양의 다름을 볼 수 있다.

『진서晉書』「오행지五行志」에서는 귀족자제들의 광태 부림이 그 시대의 보편적인 사회풍조라는 것을 말하면서, 이 같은 사회풍조가 나라의 안위와 관계될 수 있다는 가능성을 제시한다.

혜제惠帝 원강元康 때[291~299] 귀족자제들은 서로 머리를 풀고 벌거숭이로 술을 마시면서 비첩을 희롱하고, 거역하는 자를 손보고 비방하는

자를 비웃었다. 이에 참된 선비는 그들과 함께하는 것을 부끄럽게 여겼다. 그들의 태도는 대체로 불손했는데, 그 시기는 호胡와 적狄이 막 중국에 침략해 들어왔을 때였다. 그 후 마침내 이호二胡의 난이 일어났으니, 이 또한 광태로 인한 실착이 아닐 수 없다.[94]

나라의 안위가 귀족자제들의 광태와 연결되었다는 발언은 사실 공자가 말한 광의 의미가 더욱 변질된 것에 속한다. 특히 비첩을 희롱하고 거역하는 자들을 손봤다는 것 등은 우리가 논하고자 하는 광의 진정한 모습이 아니다. 위진 죽림칠현들이 행한 광적인 행동은 사회적으로 문제가 되었던 쾌락적이고 환락적인 광은 아니었다.

본래 위진 죽림칠현들은 기본적으로 고아한 풍격과 분명한 절개를 갖추고 있었기에 부도덕한 것은 조금도 없었지만, 당시 유가의 예법에 얽매였던 사류들은 그들이 풍속과 교화를 무너뜨린다고 공격하였다. 그런데 그것은 사류 자신들이 유가의 예법과 명교를 기준으로 죽림칠현의 행동거지를 판단한 것이다. 따라서 죽림칠현들이 명교를 비판한 것은 도덕을 부정하려고 한 것이 아니라 당시 사마씨 정권의 왕권찬탈과 유가의 예법에 얽매인 사류들의 허위성을 부정하려는 의식이 담겨 있지 결코 속박을 받지 않고 하고 싶은 일을 제멋대로 하고자 한 것이 아니었다는 이해에서 출발하여 죽림칠현들의 '방달放達'함과 광탄함을 이해할 필요가 있다.[95]

이런 점을 다른 차원으로 말하면, 철학의 맥락에서 말해진 광의 의미와 완적의 경우에서 보듯 일종의 '거짓 광자'〔양광佯狂〕와 유사한 행태의 광은 구분하여 볼 필요가 있다는 것이다. 노장사상에 많은 영향을 받은 죽림칠현들이 '월명교, 임자연'을 표방하면서 유가의 성인이 제시한 보편성에 입각한 진리에 대한 무오류성을 비판하고, 유가의 예법에 얽매이지 않고자 하는 임탄한 삶, 광방한 삶은 위정자의 입장에서 볼 때는 혹세무민하거나 사회의 풍기를 문란하게 할 뿐만 아니라, 더 나아가 자신들이 내세

운 가치와 정통성을 부정한다는 점에서 용납할 수 없는 점이 있었다.

이처럼 죽림칠현을 비롯한 위진명사들이 자신들의 희로애락을 자유롭게 표현하면서 타인의 눈에 보이는 자신에 대한 평가에 신경 쓰지 않는 행위, 유가의 예법에 얽매이지 않는 자유로운 행위, 나체로 자신의 몸매를 드러낸 행위 등과 같은 광탄한 행동거지와 사유의 기저에는 광기가 깔려 있었다. 그 광기는 예술 차원에서는 때론 통음을 빙자해 드러났다는 점에서, 중국문화에서의 통음이 갖는 철학적·윤리적·예술론적인 의미가 있다.

제 5 장

송대 이학자들의 광자관

송 대이학 기상론의 관점에서 주목할 것 중 하나는 공자가 증점의 욕기영귀를 '오여점吾與點'이라 평한 것에 대한 다양한 견해다. 송대 이학에서 수양론을 통한 바람직한 삶의 양태와 관련된 학문 경향은 두 가지 양상을 보인다. 하나는 정호와 주희가 계신공구와 신독을 강조하면서 '존천리, 거인욕'의 실현과 관련된 경외를 중시하는 사유다.[1] 다른 하나는 주돈이의 '광풍제월光風霽月'[2]을 비롯하여 소옹의 '소요안락逍遙安樂', 정호의 '음풍농월吟風弄月'[3] 등과 관련된 쇄락의 경지를 추구한 것이다. 경외와 쇄락에 대해 주희와 왕수인은 다른 입장을 보인다. 경외와 쇄락 중 어느 한쪽이 지나치게 강조될 때는 문제가 발생하고 또 각각의 장점이 있다는 점에서 적절한 묘합이 요구된다.[4]

이 같은 쇄락의 경지를 가장 먼저 상징적으로 보여준 것은 이른바 '사자시좌장四子侍坐章'에서 증점이 욕기영귀하겠다는 발언인데, 이 발언은 논란거리를 야기한다. 왜냐하면 공문에서 광자로 일컬어지는 증점의 욕기영귀에 대해 공자가 '오여점'이라 긍정하였기 때문이다. 본 책에서 주목하는 것은 욕기영귀와 관련된 증점의 발언에만 한정하면 광과 연계하여 이해할 내용이 없다는 것이다.

1

광사 증점의 욕기영귀浴沂咏歸

유가에서 평상시의 행동거지와 관련하여 행한 가장 기본적인 광에 대한 판단 여부는 세속을 벗어나 자연의 세계로 가는 '왕往' 이후에 다시 유가의 이념이 지배하는 현실의 세계로 '돌아왔느냐[귀歸(=반返)]'의 여부에 달려 있다. 즉 도식적인 틀을 적용하면, 유가는 '왕이귀往而歸'를 말하고 도가는 '왕이불반往而不返'을 말한다. 하지만 일단 친자연적인 사유와 삶의 형태와 관련이 있는 '왕'이란 점에서는 유가와 도가의 공감 지점을 확인할 수 있다. 이 책에서 주목할 것은 '왕' 이후가 '귀'인지 아닌지 하는 모호한 상황이 나타나는 경우에서의 차별상이다. 유학자들의 삶의 행태를 보면 왕이 귀를 염두에 두지만 현실이 허락하지 않는 경우 현실과 상당한 거리를 둘 수밖에 없는 '장왕長往' 혹은 왕이불반을 취하곤 한다. 이러한 태도를 나는 소극적 왕이불반이라 규정한다. 이 '소극적 왕이불반'에는 유가 속에 도가적 요소가 침투하고 있는데, 그런 점은 중국 및 한국에서 나타난 '은 사문화'의 양상을 통해 확증할 수 있다. 곽상郭象이 『장자』를 주석하는 데 신인을 광자라 이해하면서, "성인은 비록 몸은 조정에 있지만, 마음은 산림 속에 있는 것과 다름이 없다"라 한 것은 이런 점을 잘 보여준다. 이 같은 점을 본 책에서는 증점의 욕기영귀의 고사와 관련지어 살펴보기로 한다.

공자 3천 명의 제자 중 공자의 뜻을 가장 잘 이해한 제자는 과연 누구일까? 『논어』「선진先進」에서 공자가 자로子路, 증석曾晳(=증점曾點), 염유冉有, 공서화公西華 등 네 명의 제자에게 평소 자신들이 추구하고자 한 삶을 말해보라 했을 때 증석을 제외한 세 사람은 모두 자신들이 세상이 쓰이는

『공자성적도孔子聖迹圖』 가운데 「사자시좌四子侍坐」
네 제자(자로, 증석, 염유, 공서화)가 공자를 모시고 앉아 있다.

차원의 내용을 말하였다.[5] 하지만 증점은 달랐다. 공자가 "증점아, 너는 어떻게 하겠느냐?"라고 하자, 증점은 다음과 같이 말한다.

> 증점은 말하기를, "세 사람이 갖고 있는 뜻과는 다릅니다." 공자가 말하기를, "무엇이 문제가 되겠느냐? 또한 각기 자기의 포부를 말한 것이다"하자, 증점은 대답하기를 "늦봄에 봄옷이 이미 만들어지면 관을 쓴 어른 5~6명과 동자 6~7명과 함께 기수에서 멱감고 무우대에서 바람 쐬고 읊조리면서 돌아오겠습니다[영이귀詠而歸]"라고 하였다. 공자께서 아! 하고 탄식하시며, "나는 증점을 허여한다"하였다.[6]

흔히 증점의 욕기영귀 혹은 '영이귀'로 알려진 이 고사만을 참조하면, 광자인 증점은 공자의 평소 생각을 가장 잘 이해하고 있었던 것 같다. 나는 이 같은 증점이 욕기영귀를 통해 말하고자 한 전반적인 의미에 대해 자세히 분석한 적이 있다.[7] 여기서는 이 같은 증점의 욕기영귀가 어떤

시점에서 행해졌을 때 진정한 의미가 있는지에 초점을 맞추어 규명하고자 한다.

조조曹操 밑에서 참승상군사參丞相軍事로 근무하다 은일적 삶을 추구한 후한 말기의 중장통仲長統(180~220)은 「낙지론樂志論」에서 욕기영귀의 뜻을 읊은 적이 있다.[8] 여기서 '미친 선비〔광생狂生〕'로도 일컬어진 중장통[9]이 일단 관료로 근무한 이후에 욕기영귀를 추구했다는 것에 먼저 주목하자. 아울러 이 같은 욕기영귀에 대한 찬미는 특히 송대에 와서 소식을 비롯한 문인사대부들에게서 더욱 뚜렷하게 나타난 점에도 주목할 필요가 있다. 송대에 와서 그런 유풍이 일어난 것은 송대 문인사대부들과 이전 문인사대부들과의 차이점을 보여주는 대목이기 때문이다. 중장통이 「낙지론」에서 읊은 바와 같이 요산요수할 수 있는 공간에서의 욕기영귀는 일정 정도 은일 지향적인 삶과 관련이 있다. 관료로 근무하는 문인사대부들은 실제로 그 같은 은일 지향적인 삶을 살 수 없더라도 특히 꽃이 피는 '늦봄〔모춘暮春〕'에는 잠시라도 시간을 내어 증점의 욕기영귀가 지향한 삶을 누리고자 하였다.

봄이 왔을 때 자연의 변화와 함께하는 상황에서의 절제된 '오여점吾與點'의 쇄락적 삶에 대해서는 이미 주희도 「증점」에서 읊은 바 있다. 추운 겨울이 지나고 이제 기다리던 봄다운 봄이 왔다. 하루빨리 봄옷 입고 나들이 하고 싶다. 이미 봄옷은 다 완성되어 때만 오기를 기다리지만 야속하게도 봄은 더디기만 하다. 그래도 봄옷입고 야외 물가로 나왔다. 좋은 봄날을 만끽하기 위해 물가로 나와 불어오는 따사로운 봄바람에 그냥 흠뻑 취하면서 이에 증점의 욕기영귀를 떠올렸다.

봄옷 갓 지었으나 고운 경치는 더디네
흐르는 물 따라 걸으며 맑은 잔물결 즐기네
느즈막이 나지막하게 흥얼거리며 돌아오다

얼굴 스치며 지나가는 산들바람에 그냥 맡기네[10]

이밖에 봄날 정취를 다음과 같이 읊기도 한다. 봄날 사수가에 놀러갔을 때 새롭게 봄을 맞이한 정경이 산뜻하기만 하다. 한가롭게 따사로운 봄바람을 즐기고 있는 주희 눈에 들어오는 것은 대지 가득 핀 불붙는 듯한 붉은 꽃뿐이다. 주희의 「춘일」이다.

좋은 봄날 '사수'가에서 봄 내음 찾으니
끝없는 봄 풍경 단번에 새롭네
여유롭게 봄바람의 면모를 느끼니
천만 가지 붉은 꽃이 온통 봄이구나[11]

'사수'는 공자가 사수가에서 강학하며 제자를 가르쳤던 곳으로 흔히 공자 문하의 발생지라고 한다. 주희는 사수가에 간 적이 없다. 따라서 사수가를 거론하는 것은 공자를 생각한 것이면서 아울러 증점이 기수가에 간 것과 유사한 의미를 지닌다. 물가를 따라서 맑은 잔물결을 즐긴다는 것은 단순히 봄 경치를 즐기며 한가롭게 시간을 보낸다는 의미만 있는 것이 아니다. 공자가 물가에서 물이 주야를 그침이 없이 흐르는 것을 보고 "밤낮을 가리지 않고 흐른다"고 한 것에는 형이상학적 사유가 담겨 있다.

공자께서 시냇가에서 말씀하셨다. "가는 것이 이 물과 같구나! 밤낮으로 그치지 않도다."[12]

정이와 주희는 공자의 이 말에 대해 해와 달이 바뀌면서 사계절이 한순간의 쉼도 없이 순환반복하면서 천지만물을 생생화육生生化育하는 '도

체의 본래 그러한 것'이 마치 물이 밤낮으로 그침이 없이 흐르는 것과 같다는 식으로 풀이하고 있다.[13] 물이 있는 야외에 나와서까지 철학적 시흥을 즐기고자 하는 주희의 모습에서 전형적인 유학자의 모습을 발견할 수 있다. 봄이 왔다는 소문은 방에서 학문에 열중하는 주희의 몸을 근질근질하게 한다. 그때 듣자니 서쪽 동산에 봄 정경이 볼만하다는 말이 들린다. 이에 행여 봄꽃이 질까봐 황급히 짚신을 허겁지겁 신고서 집을 나와 서쪽 동산에 오른다. 갑자기 우연찮게 시흥이 떠오른다. 「춘일우작」이다.

> 서쪽 동산 봄빛 짙다는 말 듣고
> 황급히 짚신 신고 올라가 내려다보니
> 무수한 꽃봉오리 붉은 빛 보랏빛 다투는데
> 하늘과 땅의 만물 만드는 마음 뉘가 알리오[14]

봄꽃이 활짝 폈다는 소식을 듣고 부랴부랴 허겁지겁 짚신을 신고 달려가는 모습은 평소 경외적 삶을 지향한 주희의 모습과 딴판이다. 얼마나 봄꽃이 보고 싶었던가, 과연 동산에 올라가니 온통 붉은 색과 보랏빛으로 물들인 꽃들이 장관이다. 온 몸에 봄꽃이 알록달록 가득 물드는 서정성 가득한 봄날이다. 그런데 꽃 핀 봄의 정경에서 느낀 최종적인 감동은 일반인과 달랐다. 대지에 가득 화려하게 핀 꽃을 보고 누가 하늘과 땅〔건곤乾坤〕의 만물 만드는 마음을 알겠냐고 하여 갑자기 화사한 서정적 봄의 느낌을 '철리'가 물씬 풍기는 학문의 세계로 밀어넣어버린다. 전형적인 유학자로서의 면모를 잘 보여주는 장면이다.

그런데 산수자연을 접하고 그것의 아름다움을 느끼고 더 나아가 산수자연의 다양한 자연현상 속에 내재된 이치를 깨닫는다는 것은 아무에게나 가능한 것은 아니다. 일정 정도의 조건이 필요하다. 그 하나의 예를 추사

김정희가 제주도에 유배간 뒤에 수선화의 아름다움에 푹 빠져든 것과 연계하여 보자. 김정희는 권돈인權敦仁에게 보낸 편지에서 제주도의 수선화에 대한 생태학적 속성을 하나하나 자세히 기록하고 제주도 주민이 발견하지 못한 수선화의 아름다움을 찬양한다.

수선화는 과연 천하에 큰 구경거리입니다. 장강과 절강 이남 지역에는 어떤지 모르겠습니다마는, 이곳에는 촌리마다 한 치, 한 자쯤의 땅에도 이 수선화가 없는 곳이 없습니다. 화품이 대단히 커서 한 가지에 많게는 10여 송이에 꽃받침이 8~9개, 5~6개에 이르러 모두 그렇지 않은 것이 없습니다. 그 꽃은 정월 그믐, 2월 초에 피어서 3월에 이르러서는 산과 들, 밭두둑 사이가 마치 흰 구름이 질펀하게 깔려 있는 듯, 또는 흰 눈이 광대하게 쌓여 있는 듯합니다. 이 죄인이 거주하고 있는 집의 문 동쪽과 서쪽이 모두 그러합니다. 돌아보건대 굴속에 처박힌 초췌한 이 몸이야 어떻게 이것을 언급할 수 있겠습니까. 눈을 감아버리면 그만이나 눈을 뜨면 눈에 가득 들어오니, 어찌 눈을 가려 보이지 않게 할 수 있겠습니까? 그런데 토착민들은 이것이 귀한 줄을 몰라서 우마에게 먹이고 또 따라서 짓밟아버립니다. 또한 그것이 보리밭에 많이 났기 때문에 촌리의 장정이나 아이들이 한결같이 호미로 파내어버리는데, 호미로 파내도 다시 나곤 하기 때문에 또는 이것을 원수 보듯 하고 있습니다. 사물이 제자리를 얻지 못한 것이 이와 같습니다.[15]

김정희의 눈에는 수선화가 천하의 큰 구경거리고 아울러 아무리 관심을 갖고 싶지 않아도 그 관심사를 그치게 하지 않은 의미 있는 식물이다. 그런 식물이 제주도 도민들에게는 제대로 평가 받지 못하는 것에 대해 안타까움을 토로할 정도다. 이런 점에 비해 제주도 주민들에게 수선화는

하찮고 자신들이 식량으로 삼는 보리를 제대로 자라게 하지 못하는 골치 아픈 식물이다. 제거해야만 하는 식물이다. 제주도 주민들이 수선화를 원수 보듯 한다는 표현은 압권이다. 하지만 김정희의 눈에는 그런 실생활의 실용적 측면이나 경제적 측면 등과 관련된 수선화가 아니고, 군자에 비견하는 매화 못지않은 식물로 자리잡게 된다. 수선화를 읊은 두 시를 보자.

한 점 겨울 마음 송이송이 둥글어라
그윽하고 담담한 기품에 냉철하고 영특함이 둘러 있네
매화가 높다지만 뜨락의 경계를 벗어나지 못하는데
맑은 물에서 참으로 해탈한 신선을 보는구나[16]

푸른 바다 파란 하늘 한 송이 환한 얼굴
신선의 인연 그득하여 끝내 아낌이 없네
호미 끝에 베어 던져진 예사로운 너를
밝은 창 맑은 책상 사이에 두고 공양하노라[17]

이제 들판에 널리 깔려 있어 가치가 없다고 평가되었던 수선화는 김정희에 의해 '水仙花'라는 한자가 말해주듯 말 그대로 맑은 물에서 해탈한 신선으로 탈바꿈한다. 아울러 그윽하고 담담한 기품에 냉철하고 영특함이 둘러 있는 매우 고상하고 품위 있는 선비를 연상시키는 비덕 차원의 식물로 변하게 된다. 이에 곁에 두고 공양해야 하는 식물로 위상이 격상한다.

김정희는 제주도 주민이 경제적·실용적 차원에서 보았던 수선화와 다른 평가를 내릴 수 있었던 것은 동일한 사물이라도 보는 눈이 달랐기 때문이다. 그 다른 눈에는 동일한 사물에 대한 가치의 재평가가 담겨 있다.

철학적 측면에서 보면, 이렇게 동일한 사물을 다른 눈으로 보고 가치에 대해 재평가하는 것은 비덕 차원에서 바라본 참된 진리체득이란 의미가 담겨 있다. 그런데 그 다른 눈을 통한 가치의 재평가는 그냥 생기는 것이 아니다. 당연히 관련된 사물이나 현상에 대한 풍부한 지식이 있어야 할 것이다. 하지만 그것이 현실의 삶 속에서 의미있게 다가오고 그것을 재평가할 수 있으며 아울러 진리인식과 관련하여 이해하는 것은 또 다른 경지에 속한다. 바쁜 관료의 삶을 사는 경우라면 언제 수선화를 찬찬히 관찰하면서 수선화의 생태학적 속성을 알 겨를이 있었겠는가? 제주도에 유배생활하는 동안 찬찬히 주위를 둘러볼 기회가 있었고, 그런 과정에서 주위에 널려 있던 수선화에 대한 재발견이 이루어진 것이다. 마치 도연명이 관료적 삶을 팽개치고 자신의 집으로 '귀거래'한 이후 동쪽 울타리에서 국화를 캐다가 무심코 고개를 들었을 때 남산이 눈앞에 확 드러나고, 날마다 겪었던 해가 지는 노을에 새들이 귀소歸巢하는 정경에서 참된 진리를 발견하듯이 말이다.[18]

제주도 주민의 입장에서 이 같은 김정희의 수선화에 대한 찬탄에 얼마나 수긍할 사람이 있을까? 자신들의 현실적인 삶의 실질에 대해 전혀 알지 못한 배부른 소리라고 할 수 있다. 하지만 보통 사람과 철학적 사유를 가진 사람은 동일한 사물을 봐도 다르게 이해한다. 마찬가지로 실용적·경제적 측면에서 접근하면 욕기영귀도 바야흐로 바쁜 농사철에 접어드는 늦봄에 한가롭게 야외에 놀러나 다니는 정신 나간 행위로 치부할 수 있다. 그러나 정이나 주희 등이 평가한 것과 같은 또 다른 차원의 이해도 가능하다는 것이다. 공자가 허여한 것은 욕기영귀가 갖는 실용적·경제적 측면이 아닌 또 다른 차원에서 접근한 것이다. 즉 자연의 변화에 담긴 천도의 유행과 그 변화된 자연의 이치에 순응하는 삶의 태도에 대해 철학과 미학 측면에서 접근한 것이다. 이런 시각에서 욕기영귀를 이해해야 그것이 갖는 진정한 의미를 제대로 이해할 수 있다.

조희曹羲, 〈다섯 그루 버드나무 집으로 돌아오는 도연명〉

공자가 제자들을 칭찬한 것은 대부분 은일적 삶에 대한 것이다. '단사
표음簞食瓢飮'[19]하면서 '자주 굶었다〔루공屢空〕'는 안회를 칭찬한 것[20]이나
증점의 욕기영귀를 허여한 것이 바로 그것이다. 도연명은 단사표음과 루
공을 자신을 실질적으로 자신을 기탁하여 말한 「오류선생전」에서 다음과
같이 읊은 적이 있다.

> 방은 좁아 쓸쓸하고 조용하였으며, 바람과 햇빛을 가리지도 못하였다.
> 짧은 베옷을 기워 입으시고, 밥그릇이 자주 비어 가난한 생활이었지만
> 선생은 마음이 편하기만 하시었다. 항상 문장을 지어 스스로 즐기면서,
> 자신의 뜻을 나타내시었다. 득실에 대한 생각을 버리시어, 그러한 상태
> 로 일생을 마치려 하시었다.[21]

관료로 나가 자신의 능력을 발휘하는 것은 능력 차이는 있더라도 별
반 차이가 없다. 하지만 물러났을 때는 각기 다른 모습을 보인다. 그 물
러났을 때 모범적인 몸가짐을 가질 수 있는 사람은 공자 자신과 안회라
는 것이다. 우리가 공자사상을 이해할 때 공자의 이 같은 발언이 갖는
유가사상적 의미를 제대로 이해해야 공자의 전모를 올바로 이해할 수 있
다. 왜냐하면 이런 점은 유가와 도가가 차이점을 보이는 핵심적인 내용
을 담고 있기 때문이다. 아울러 그런 물러남과 관련된 유가의 모습을 유
가 자신들이 매우 긍정적으로 평가한 부분이 갖는 의미를 잘 파악할 필
요가 있다. 하지만 대부분 공자사상을 이해할 때 이런 점에 소홀히 하는
경향이 있다.

유학자들이 비록 입신양명하는 삶을 살지 못하더라도 은일적 삶을 취
하여 세속적인 것을 멀리하고 학문을 닦으면서 자신의 처지에 대해 위안
을 삼고 아울러 수양하고 독서하면서 때를 기다릴 수 있었던 것도 일정
정도 바로 이러한 부분이 있었기 때문에 가능했다고 본다. 이렇게 볼 수

있다면 인물에 따라 달리 적용될 수 있는 점을 배제하고 말하면, 유가의 경우 물러남은 바로 나아감을 위한 예비적 몸가짐에 해당한다고 할 수 있다. 즉 욕기영귀는 단순히 물러남과 관련된 것만은 아니고 이후의 나아감에 대한 예비적 상황에서의 쇄락한 삶을 즐기는 한 모습으로도 이해할 수 있다는 것이다.

천이청陳義成은 증점의 욕기영귀가 공자가 추구한 진퇴행지進退行止의 처세관 및 인생관과 부합하고, 세상에 크게 쓰임이 되지 않은 상황에서 퇴은退隱하여 학문을 강론하고 도를 전하고자 하는 심리를 잘 표현했기 때문에 허여했다는 것을 말한다.[22] 이런 분석은 증점이 욕기영귀하고자 한 것을 왜 공자가 탄식하는 듯한 모습으로 허여했는지를 처세관 및 인생관 측면에서 매우 잘 분석한 것이라고 본다. 공자가 탄식한 듯한 것은 그동안 공자 자신이 천하무도의 사회를 천하유도의 사회로 바꾸고자 '잠시도 쉼이 없이' 불철주야 하는 과정에서 잠시 잊고 있었지만 추구하고자 했던 삶의 한 방식에 대한 자신의 속내를 증점이 토로하였기 때문에 그런 것이 아닌가 한다.

야외에 나가 '욕호기'하고 '풍호무우'하는 행위는 일상적 삶의 틀 혹은 유가적 삶의 영역을 일단 잠시나마 벗어나는, 현실적 삶과 잠시 동안의 일정한 거리두기를 시도하는 '왕往'의 행위와 매우 밀접한 관련이 있다. 즉 광은 '기수'가 상징하는 자연과 함께하는 삶과 밀접한 관련이 있다. 절제되지 않는 욕기영귀가 광으로 흐를 수 있는 가능성이 있다는 점에서 유가와 도가가 공존하는 경지에 속한다. 이같이 유가와 도가가 공존할 수 있는 공간은 이성과 예법이 지배하는 '윤리적 삶의 관계 공간'에서 잠시나마 벗어나 자연과 함께하는 즐거움을 누릴 수 있다. 이에 항상 무엇인가 사회적으로 유용한 일을 해야 한다는 정신적 압박감과 숨가쁘게 바쁜 일상적 삶에서 잠시나마 한숨을 돌릴 수 있다.

하지만 유가는 풀어짐과 벗어남이 상징하는 자연에 자신의 몸을 영원

히 담아버리는 것을 경계한다. 즉 왕이귀는 유가가 추구하는 궁극적인 모습이다. 퇴계 이황이 도산서당에서 추구한 '은거구지隱居求志'의 삶도 알고 보면 이 같은 왕이귀의 사유에 입각한 '비둔肥遯'의 삶이었던 것이다.[23] 이처럼 욕기영귀가 긍정적으로 이해될 수 있는 것은 '노경老境'의 경지에서 신독 이후의 삶일 때임을 알 수 있다. 혹은 입신양명을 추구하는 삶에서 이제 한걸음 떨어져 한가롭고 여유롭게 느림의 미학을 실천하는 삶일 때 긍정적이라는 것이다.

공자가 상황에 따라 물러남과 관련하여 '은거구지' 등을 말한 적은 있지만[24] 자신이 평생 지향한 삶과 사유를 참조하면, '유세은거遺世隱居'로 여겨질 수 있는 증점의 욕기영귀를 긍정한 것은 예외적인 상황에 속한다. 욕기영귀에 담긴 분위기는 일반적으로 광자를 규정하는 적극적이고 진취적인 면은 하나도 없고 도리어 은퇴적 분위기, 은일적인 분위기가 농후하기 때문이다.[25] 위진남북조시기 현학풍玄學風의 학문 경향에서 황간皇侃 등이 증점의 욕기영귀를 현학 측면에서 독해하여 증점을 도가식의 인물로 묘사하기도 한다.[26] 이 같은 증점의 욕기영귀에 대해 '오여점'이라 한 공자의 평가는 송대 이학자들에게 고민거리가 되는데, 송대 정호, 주희 등은 형이상학적 관점에서 천리가 유행하는 도체道體를 체득했다고 풀이하여 형이상학적 차원의 새로운 이해를 보인다.

공자는 '천도를 드물게 말했다'[27]고 한다. 주희가 증점이 추구한 경지를 천리와 인욕이란 관점에서 풀이하기도 하지만, 형이상학적 관점에서 천도가 유행하는 도체를 체득한 것으로 이해한 것은 결국 증점은 공자가 드물게 말한 천도를 말한 셈이 된다. 이런 점에서 욕기영귀에 대한 형이상학적 이해를 볼 필요가 있다.

정선, 〈도산서원도〉

2

주희의 욕기영귀 평가와 광자관

송대 이학자들은 증점의 욕기영귀에 대해 긍정적 평가와 부정적 평가라는 양면성을 보인다. 여기서 부정적 평가라고 해서 그것을 배척한 것은 아니라는 점에 유의할 필요가 있다. '경계'한다는 의미와 더불어 제대로 된 욕기영귀를 하기 위한 선제조건을 제시한다는 의미로 이해해야 한다. 긍정적 평가는 일단 '증점이 지향한 뜻'에 '요순의 기상'이 있다는 기상론적 측면으로 나타난다. 이런 점과 관련해 정호의 평가를 보자.

> (명도는 말하기를) 공자께서 '증점을 허여한다'라고 하신 것은 성인의 뜻과 같아서이니, 그것은 곧 '요순의 기상'이다. 세 사람이 갖고 있는 뜻과 참으로 달랐으나 다만 말대로 실행하지 못하는 점이 있었으니, 참으로 이른바 광이다. 자로 등〔=자로, 염유, 공서화〕이 본 것은 확실히 작았다. 자로는 다만 예로써 나라를 다스리는 도리에 통달하지 못했기 때문에 공자께서 웃으신 것이다. 만약 그것을 깨달았다면 그것은 도리어 바로 이 (요순의) 기상인 것이다.[28]

정호가 증점의 욕기영귀에 대해 기상론의 관점에서 '요순의 기상'이라고 극찬한 것은 송대 이전 '유세은거의 지취志趣'를 품고 있는 것으로 해석하는 것과[29] 다른 새로운 차원의 이해를 알린 것이다. 정이의 풀이방식은 먼저 증점의 기상을 요순기상에 비유하는 긍정적인 태도를 보인 다음, 실천성이 문제가 된다는 점에서 광이라 규정하는데, 자로에 대해서도 요순기상이 될 수 있는 가능성을 피력하는 태도를 보인다. 이런 점은 온유

한 성품을 지니면서 유·불·도 삼교에 통달한 정호의 호방한 학문세계와 인간관을 보여준다고 본다. 윤리적 엄격성을 견지하는 꼬장꼬장한 정이의 견해는 정호에 비해 먼저 증점의 한계를 분명히 지적하여 정호와 다른 풀이방식을 전개한다.

> 자로, 염유, 공서화는 모두 나라를 얻어 다스리고자 했다. 그러므로 공자는 취하지 않은 것이다. 증석은 광자로서, 반드시 성인의 일을 할 수는 없었지만 공자의 뜻은 알 수 있었다. 그래서 기수에서 멱감고 무우대에서 바람 쐬고 읊조리며 돌아오겠다고 했으니, 즐기면서 얻은 것을 말한 것이다. 공자의 뜻은 늙은이는 편안하게 하고, 친구들에게는 미덥게 하고, 젊은이는 감싸 안고, 만물로 하여금 그 본성을 이루지 않음이 없게 하는 것이었는데, 증점은 그것을 알아차렸다. 그러므로 공자가 위연하게 탄식하면서 말하기를 '나는 증점을 허여한다'고 했다.[30]

정이는 증점이 광자라고 먼저 규정한 다음, 증점이 성인의 일을 할 수 없음을 분명히 규정한다. 다만 증점은 공자가 추구하고자 하였는지를 알았기에 즐기면서 얻은 감흥을 이른바 욕기영귀와 같은 의사로 피력했다고 말한다. 정이의 이해방식에 보인 증점은, 요순기상으로 본 정호의 이해와 비교할 때 많은 차이가 난다. 극단적으로 말하면, 정이의 이해는 증점이 잔머리를 굴려 공자의 의도를 안 정도로 평가 절하한 경우에 속한다. 정호와 정이의 해석 차이점은 있지만 주목할 것은 증점이 어떻게 공자의 뜻을 정확하게 알 수 있었냐 하는 것이다. 이런 점을 주희의 평가를 통해 규명하면, 증점의 '천연적 자질이 고명하고 뜻을 쓴 것이 원대〔천자고명天資高明, 용지원대用志遠大〕'하여 자연의 변화에 대한 근본원리를 알 수 있는 능력이 있었던 점과 관련이 있다고 본다.[31] 그럼 욕기영귀에 대한 주희

의 견해를 통해 증점의 광자기질에 대한 것을 보자.

주희는 기본적으로 요순기상이라고 한 정호의 견해를 긍정하지만[32] 증점의 광자적 기질과 관련된 제재되지 못한 상황은 노장이나 불가로 흐를 수 있는 경향성이 있음을 경계한다. 벽이단관이 누구보다도 강했던 주희의 증점의 행태에 대한 경계심을 엿볼 수 있는 대목이다. 여기서는 증점의 광자적 기질을 알기 위해 노장이나 불가로 흐를 수 있는 경향성에 더욱 주목하고자 한다. 주희는 기본적으로 광자는 뜻이 고원하여 혹 그와 더불어 도에 나아갈 수 있지만 자칫 잘못하면 중도를 벗어나고, 중도를 잃어 이단에 빠질 수 있는 가능성이 있음을 문제 삼는다. 이것은 중용의 도 혹은 중정中正을 기준으로 하여 광인지 아닌지의 여부를 평가한 것이다.

주희 입장에서 볼 때 증점의 욕기영귀에 대해 공자가 허여한다고 말한 것은 긍정할 것도 있고 경계하면서 염려할 것도 있었다. 특히 증점이 자질이 명민하고 도체를 체득한 점은 있지만 그 행태가 대강에서는 예가 없고 근본이 없는 장자와 유사성을 띠고 있는 점은 더욱 문제가 되었다.[33] 자질의 명민함과 예법과 근본의 일치성을 문제 삼고 있는 것이다. 이런 점에서 증점의 인간됨됨이를 보자. 증점은 입신양명과 명도구세와 관련된 행위, 이른바 출사出仕하여 벼슬하는 것에 연연해하지 않았다.[34] 증점이 욕기영귀하고자 한 뜻에는 현실의 명예, 재물, 복록 등에 얽매이는 비루한 마음이나 눈앞에 있는 세간의 자잘한 공업 등은 전혀 들어 있지 않았다.[35] 이에 쇄락한 삶을 추구하고자 한 증점의 욕기영귀에 대한 주희의 긍정적인 평가를 보자.

증점이 사물마다 본 것은 모두 천리가 유행한 것이었다. 좋은 시절과 아름다운 경지는 몇 명의 좋은 친구들과 유희로 즐긴 것이었다. 그는 앞에서 세 사람이 말한 공명을 펼치는 사업이 모두 옳지 않다고 보았다. 그는 일상생활이 천리 아님이 없고 곳곳마다 즐길 만한 것 아님이 없다

는 것을 보았다. 그가 스스로 깨달은 '봄옷이 이미 만들어지면 관을 쓴 어른 5~6명과 동자 6~7명과 함께 기수에서 멱감고 무우대에서 바람 쐬고 읊조리면서 돌아오겠다'고 한 것은 바로 즐길만한 천리였다.[36]

중점이 늦봄의 욕기영귀를 통해 눈앞에 펼쳐진 자연의 모든 현상에서 천리가 유행하는 것을 체득하고 즐거움을 얻을 수 있었던 것은 자연의 변화를 접했을 때 느낀 점이 남과 달랐기 때문이다. 남과 다를 수 있었던 것은 중점의 천연적인 높은 자질 덕분이었다. 주희는 중점은 자질이 영민하고 견식도 높을 뿐만 아니라 특히 기상도 크고 '지취'도 유별나다는 것을 말한다.[37] 이에 주희는 "중점의 포부는 '봉황이 까마득히 높은 하늘에서 나는 것과 같다'"는 것을 '세 사람이 품은 뜻과 다르다'라고 극찬한다.[38] 여기서 "봉황이 까마득히 높은 하늘에서 나는 것과 같다"라는 언급은 왕수인이 말하는 '광자흉차의 광자정신'의 핵심을 이루는 말로서, 최고의 찬사에 속하는 말이다. 봉황은 유학자뿐만 아니라 장자도 매우 상서로운 짐승으로 여기는 상징적 동물로서, 세속적인 것에서 얽매이지 않고 자유롭게 하늘을 비상하는 신령한 사물이다. 이런 봉황의 비상으로 중점의 행위를 비유한 것은, 유학자들이 진정으로 바란 정신경지를 우의寓意적으로 표현한 것에 해당한다.

결국 공자가 '오여점'이라고 한 욕기영귀의 경지는 중점의 높은 자질과 영민함을 통해 도체를 체득한 결과물에 해당한다. 하지만 주희는 긍정적 평가만 하는 것은 아니다. 우선 중점을 제대로 평가하려면 중점의 행위 전체를 보고 판단할 것을 요구하면서 '행단고슬舍瑟鼓瑟' 할 때 중점이 한 몇 마디의 말을 통해 중점에 대한 평가를 내리지 말라고 한다. 결론적으로 주희는 중점이 한 말이 세 제자와 비교했을 때 상대적으로 높다는 점에서 공자가 허여한 것이라 한다.[39] 이런 점과 관련하여 지향하는 뜻이 원대하였지만 실천성이 부족하다는 점에서 중점을 광자로 평가하는 것에

주목할 필요가 있다.

주희는 먼저 증점의 행위를 제한된 차원에서 긍정하는데, 그것을 단적으로 보여주는 것은 '우연偶然'이란 표현을 통해 규정한 것이다. 주희는 우연이란 표현을 통해 증점이 얻은 것은 요순과 다르다는 것을 말하는데, 그 핵심은 실천성의 완결성 여부다.[40] 즉 주희는 증점은 고상高爽한 인물로서 천리가 유행하는 이치를 얻은 것은 맞지만, 욕기영귀하고자 한 뜻은 우연히 나온 것이라는 제한된 해석을 한다. 아울러 증점이 우연히 욕기영귀를 말하자 이에 공자는 욕기영귀가 담고 있는 한때의 쾌활함을 허여한 것에 불과한 것인데, 그 쾌활한 것만을 추구하게 되면 광망함이나[41] 노장으로 흐를 가능성이 있다고 진단한다.[42] 이것은 증점의 행위가 광이냐 아니냐를 가름하는 경계지점을 말한 것이다.

이처럼 주희는 우연이란 용어를 통해 제한된 차원에서 긍정한 다음, 증점의 평소 삶은 요순이 착실하게 실질적인 행위를 통해 위대한 성인의 사업을 이룬 것하고는 본질적으로 차이가 있음을 거론한다. 즉 증점이 고원한 뜻을 펼친 그 자체는 긍정적으로 평가할 수 있지만, 그 뜻을 제대로 실천할 수 있느냐의 여부에 초점을 맞추면 다른 해석을 할 수 있다는 것이다. 구체적으로 증점은 큰 근본을 봤고 그것을 미루어 행했을 때의 큰 공용은 요순이 천하를 다스린 것과 같은 정도라고 평가한다. 하지만 역시 요순기상이 있다 해도 요순이 행한 사업을 증점이 할 수 없다는 점을 감안하면 요순과 동일시하여 이해하는 것은 문제가 있다고 한다.

결국 증점은 뜻은 컸지만 그 큰 뜻을 제대로 실천하지 못했기에 결국 광의 수준에 머무르고 말았다고 진단한다.[43] 아울러 한 번의 욕기영귀만을 가지고 요순에 비유하여 말하는 것은 문제가 있다고 본다. 결론적으로 증점의 욕기영귀는 좋은 시절 눈앞의 경치에 나아가 말한 것일 뿐으로, 증점의 평소 행동을 보면 실천에 문제가 있었다는[44] 점에서 결국 광자라고 평가한다.[45] 주희가 이처럼 욕기영귀를 우연의 결과물로 여기는 것을

유가가 '하학이상달'을 말하고, 격물치지를 통해 활연관통에 이른다는 학문방법론과 진리인식에 비추어보면 예외적인 도체체득 및 진리체득이란 평가가 담겨 있다.

이처럼 우연의 관점에서 욕기영귀를 풀이한 이런 평가에는 주희의 깊은 고민이 담겨 있다. 만약에 '장자 사유와 유사한 점'이 있는 증점의 욕기영귀를 무작정 높이 평가한다면 오늘도 욕기영귀하고 내일도 욕기영귀하는 제재하지 못한 행위는 질탕跌蕩함에 빠질 염려가 있다. 이에 거경居敬을 통한 경외적 삶을 요구하는 주희는 우연하게 생각한 증점의 욕기영귀를 장자에 비유하여 증점은 장자의 뜻과 비슷하고, 아직은 장자의 질탕함에 이르지 않았지만 노장에 흐를 가능성이 있음을 말한다.[46] 이런 점은 증점이 유가와 장자의 경계선상에 서 있음을 말한 것이다.

아울러 유가의 실질적인 학문자세와 진리체득 방식인 '하학이상달'이란 사유에서 볼 때 "증점의 하학공부는 실질적으로 이 경지에는 이르지 못했다"[47]라는 것을 말한다. 특히 '함양涵養'공부가 아직 이르지 못한 것을[48] 통해 증점의 학문방법을 문제 삼는다. 이밖에 주희는 '하학이상달'이란 관점에서는 소옹邵雍과 증점의 차이점을 말한다. 즉 천연적인 자질[천자天資]이 높았던 소옹의 경지를 이해하지 못하고, 한결같이 먼저 증점의 견해만을 구하면 노불에 들어가지 않는 것이 없다고 말한다.[49] 주희가 가장 경계하는 대목 중 하나는 이 부분이다. 왜냐하면 증점의 천연적인 자질을 소옹과 비유하면서 증점의 한계성을 지적하는 것은 소옹과 달리 증점이 갖는 천연적 자질이 노장이나 불가로 흐를 가능성이 있기 때문이다. 이처럼 주희가 증점을 노장에 가깝다[근장노近莊老]라고 본 핵심적인 이유는 증점의 광자적 성향에 나타난 세밀한 공부를 무시하거나 예를 무시한 '무법'의 행태 때문이다.[50]

이에 주희는 절제된 차원의 욕기영귀를 강조하면서 죽기 전까지 전전긍긍하면서 잠시도 그침이 없는 수양실천의 삶을 살 것을 요구한다.[51]

주희의 '오여점'에 대한 최종적 결론은, "(주희) 나는 평생 동안 다른 사람들이 이 말 하는 것을 좋아하지 않았다"[52]라는 것이다. 이에 죽기 전에 "욕기영귀에 대한 긍정적인 주석을 내려 후학들이 그것 때문에 병통이 되는 것을 고치지 않은 것을 후회한다"[53]라는 말까지도 한다. 주희의 욕기영귀에 대한 예민한 반응을 엿볼 수 있는 대목이다.

주희가 증점의 욕기영귀에 대해 이렇게 경계하면서 때론 강하게 부정적인 어조로 말하는 것은 다른 것이 아니다. 욕기영귀가 유가가 지향하는 계신공구와 경외적 삶에 끼칠 부정적 영향 때문이다. 이에 증점의 욕기영귀가 광으로 흐르지 않고 주희에게 용납될 수 있는 행위로 여겨지려면 결국 어떤 것을 먼저 충족한 뒤에 이루어져야 바람직한 것인가 하는 질문으로 이어진다. 조선조 이이李珥는 이런 점에서 신독 이후에 욕기영귀할 것을[54] 말하기도 한다. 이런 점에서 증점처럼 세밀하지 않으며 한 단계 한 단계 밟아가는 '차제次第'를 지키지 않는 공부법은 결국 자칫 장자나 열자 등으로 흘러갈 위험성이 있다고 경계한다.[55] 아울러 유가의 실질적인 학문자세와 진리체득 방식인 '하학이상달'이란 사유에서는 "증점의 하학의 공부는 실질적으로 이 경지에는 이르지 못했다"[56]라는 것을 말한다. 주희가 증점의 욕기영귀에 대해 이같이 경계하는 것에는 다른 차원에서는 유가 성인의 심법인 '윤집궐중允執厥中'을 기준으로 한 도통의식의 확립과 이단배척이란 의식도 담겨 있다.

주희가 증점의 욕기영귀가 야기할 수 있는 문제점은 증점의 공부방법과 매우 밀접한 관련이 있는데, 이에 올바른 욕기영귀를 실현하는 것과 관련된 증점의 공부방법은 아들인 증삼의 공부법과 비교되어 말해지곤 한다.

증자 부자간은 서로 반대이다. 증삼은 원래 깨달을 것이 없었고 다만 일상생활의 일을 처리하고 사물을 대하는 곳에서 쌓아나가 투철한 곳

에 이르러선 소소한 곳마저 모두 자신이 이루어냈다. 증점은 깨달은 것이 매우 고원하지만 실천에서는 또한 흠결이 있었다(…) 그러므로 그 행동을 공평하게 생각하니 말한 것을 실천하지 못한 것이 있어서 마침내 광으로 돌아갔다.[57]

즉, 증점의 뜻만 크지 세밀한 점이 부족한 공부법은 증삼이 한걸음씩 착실하게 공부한 것,[58] 보고 안 것은 높지만 독실하게 세밀하게 공부한 공부법과 상반된다고 본다.[59] 이밖에 허실론 입장에서 증점과 증삼의 학문 경향을 비교하기도 한다. 증점은 공문의 광자로 평가되곤 하지만, 천연적 자질이 고명하고 뜻을 쓴 것이 원대하여 먼저 그 근본을 본 것은 있지만 자주 일상적 삶에 대한 것은 그다지 힘을 쓰지 않은 것을 '허'로 본다. 이런 점에 비해 증삼은 하루에 세 번 자신을 반성하면서 일에 따라 힘을 썼지만 '일이관지'에 대한 공자의 가르침이 있고 난 이후에 알게 되었는데, 결과적으로 '본과 말을 모두 갖추고 체와 용을 온전히 구비하게 되었다는 것〔본말겸해本末兼該, 체용전비體用全備〕'을 '실'로 보는 것이 그것이다.[60]

『논어』에서 '근본이 서면 가야 할 길이 생긴다〔본립도생本立道生〕'[61]을 말하는 바와 같이 선후본말[62]과 더불어 본말겸해, 체용전비를 추구하는데,[63] 증삼은 그런 점에서 전형을 보인 인물로 파악한다. 즉 증삼이야말로 주희가 유가에서 강조하는 '하학이상달'의 공부법에 적합한 유형이었던 것이다. 이에 비해 주희는 증점은 본은 있고 말이 없을 가능성, 체는 있고 용이 없을 가능성이 있는 인물로 여긴다. 따라서 주희는 증점의 욕기영귀 그 자체는 전혀 문제가 없는 행위에 속하지만 제한된 차원에서만 증점의 욕기영귀를 용납할 수 있다는 견해를 피력한다. 욕기영귀가 노불로 흐를 가능성이 있다는 것은 증점의 욕기영귀가 유가에 속하느냐 아니면 노불 같은 이단에 속하느냐 하는 말과 통한다. 이런 점에서 유학자들은 신독 이후의 제한된 차원의 욕기영귀〔=왕이귀〕를 요구하고, 이른바 '오

랜 시간 현실에서 벗어나 다시 현실로 되돌아오지 않는 행위〔=장왕불반〕'에 대해서는 부정적인 견해를 보이게 된다.

공자는 천하무도의 상황을 천하유도의 상황으로 개변하고자 천하를 주유하는데, '고궁固窮'[64] 등 여러 가지 어려운 상황을 겪는다. 공자는 이런 상황에서 자신과 함께한 제자 중에서 광견狂狷 성향을 갖는 인물에 주목한다. 광견으로 일컬어지는 제자들은 절제성과 실천성에서는 문제가 있었지만 속류에 휩쓸리지 않고 진취적이면서 지조를 지키는 긍정적 측면이 있었다. 특히 어려운 상황일수록 광자의 행동거지와 정신의 강의함은 더욱 빛났다.[65] 공자가 취한 광견은 중행을 실천하지 않는다는 한계점이 있지만 제재하면 얼마든지 중행지사가 될 수 있는 인물들이었다. '지대'와 '언대'로 상징되는 광자는 뜻이 크고 말한 것이 큰 것을 제대로 실천하지 못한 부분이 있지만, 뜻한 것과 말한 것이 전혀 황당무계한 것은 아니었다. 공문에서의 광자인 증점은 오히려 도를 체득한 점이 있었다. 증점의 욕기영귀에 대한 이 같은 주희의 견해는 이후 주희의 사위로 알려진 황간 黃幹(1152~1221)에 의해 보다 구체적으로 규명되는데, 주희의 견해와 미묘한 차이점을 드러내는 점에 주목할 필요가 있다.

3

증점의 광자 성향과 심광心狂

송대에 오면 증점의 욕기영귀에 대해 이전과 다른 평가가 나타난다. 정호·정이와 주희 모두 형이상학적 관점, 기상론의 관점에서 분석하는 경

향과 아울러 광자 기질의 관점에서 증점의 발언을 분석하는 경향이 그것이다. 특히 증점의 욕기영귀에 대해 긍정과 부정 두 가지 견해가 나타나는데, 그 가운데 주희의 견해는 논란의 중심에 있다. 일단 증점의 욕기영귀에 대한 주희의 최종적인 주석을 보자.

> 증점의 학문은 대체로 사람의 사사로운 욕심이 다한 곳에 천리가 유행하고, 곳에 따라 충만하여 조금도 모자라거나 빠진 것이 없음을 본 바가 있다. 그러므로 움직이거나 고요한 즈음에 조용한 것이 이와 같았다. 그 뜻을 말한 것은 현재 자기가 처한 위치에 나아간 것에 지나지 않은 것으로, 일상생활의 항상된 것을 즐긴 것이지 처음부터 자신을 버리고서 남을 위하려는 뜻은 없었다. 그리하여 그 가슴속이 한가로워 곧바로 천지만물과 더불어 위아래로 함께 흘러 각각 제 위치를 얻은 그 오묘함이 은근히 말 밖에 나타났다. 이에 저 세 사람이 세상사에 도움이 되는 것 같은 지엽적인 것에 급급한 것에 비하면 그 기상이 같지 않다. 그러므로 부자께서 탄식하시고 깊이 허여하신 것이다. 문인이 그 본말을 유독 상세하게 기록한 것은 역시 이것을 앎이 있었던 것이다.[66]

인욕이 다했다는 것은 세속적 차원에서 추구하는 명예, 재물, 권력 등과 같은 외적 사물이 유혹하는 것에 좌지우지되지 않음을 의미한다. 천리가 유행하여 곳에 따라 충만하여 조금도 결함이 없었다는 것은 겨울이 가고 봄이 오는 자연에 변화에 순응한 몸가짐을 윤리적 차원과 미학적 차원에서 긍정적으로 평가한 것이다. 아울러 유가가 지향하는 진정한 '즐거움[락樂]'에 해당한다.[67] 그런데 공자가 긍정적으로 평가해야 할 것은 증점보다 세 사람이 말한 것이어야 한다. 왜냐하면 그 세람이 말한 것이 문제가 있더라도 기본적으로 현실적 삶의 공간에서 유가가 지향하는 실질

적인 이념 혹은 사유가 담겨 있기 때문이다. 수신제가치국평천하를 추구할 것을 요구하는 입장에서 본다면 공자의 증점에 대한 평가는 의외에 속하는 것이다.

주희의 해석은 긍정적인 점이 있지만 그렇다고 증점의 행위를 모든 상황에 적용하여 긍정하는 것은 아니다. 왜냐하면 신독과 절제를 통한 경외사유를 중시하는 유가 차원에서 볼 때 증점의 욕기영귀가 갖는 제한점이 있을 수 있기 때문이다. 이에 주희는 증점의 광기가 갖는 '문제가 되는 곳〔병처病處〕'과 '좋은 곳〔호처好處〕'이 각각 무엇을 말한 것인지 알 것을 말한 적이 있다. 증점이 본 경지는 매우 높지만 병처는 공부가 소략한 것에서 잘 나타난다고 한다. 이런 점에 비하여 '모춘욕기莫春浴沂' 즉 욕기영귀를 말한 몇 구절에서는 호처를 대략적으로 잘 보여준다고 평가한다. 주희는 이처럼 증점의 광이 갖는 장단점을 동시에 고려하는데, 본고에서 주목하는 것은 호처로 이해된 '모춘욕기'에 대한 두 가지 견해다.[68]

주희가 증점의 욕기영귀를 성인기상과 같다는 기상론의 관점에서 접근하는 것은 긍정적인 견해에 속하지만, 실천성 결여라는 점을 증점의 광자 성향과 연계하여 이해한 것은 부정적인 견해에 속한다. 예를 들면, 증점은 견식이 높지만 제재되지 않는 욕기영귀는 노장으로 흐를 가능성이 있다고 진단하는 것이 그것이다. 문제는 증점을 광자로 볼 수 있는 자료가 희박한 가운데 이런 발언들을 한다는 것이다. 최술崔述은 『수사고신록洙泗考信錄』에서 '사자시좌장'은 문체가 약간 다르며, 어투나 의미도 장주莊周와 흡사한 점을 지적하고, 이에 후세 사람들이 끼워 넣었을 가능성을 제시한다. 욕기영귀의 노장적 해석 가능성을 엿볼 수 있다. 하지만 증점의 광적 기질로 평가된 자료에는 위진시대의 죽림칠현에게 보이는 광방종일狂放縱逸함이나 예법을 무시하는 점을 찾아볼 수 없다는 점에 주목할 필요가 있다. 이런 점에서 증점의 광적 기질에 대한 명확한 규명이 요청된다.[69]

이에 이 책에서는 증점의 광적 기질이 어떤 특징을 지니고 있는가를 주회에 욕기영귀에 대한 다양한 평가를 중심으로 고찰하되, 황간黃幹이 말한 증점의 광적 기질은 '품부받은 자질의 높음〔자품고資稟高〕', '뜻하여 혜 아리는 것이 큼〔지량대志量大〕', '보고 아는 것이 밝음〔견식명見識明〕', '마음속 으로 하고자 한 것의 바름〔취향정趣向正〕'과 관련이 있음을 밝히고자 한다.

먼저 이런 점을 증점의 '비파를 탄 행위'에 대한 이해를 통해 살펴보자. 『논어』 전편에서 가장 많은 글자로 한 '장'을 이루는 것은 「선진」에 나오는 자로, 염유, 증점〔=증석〕, 공서화 등이 공자를 모시고 자신들의 하 고 싶은 것을 말한, 이른바 '사자시좌장'[70]으로 불리는 대화록〔총 315자〕이 다. '사자시좌'한 시점이 공자 생애 중 언제인지에 대해 열국을 주유하기 전의 상황, 주유하고 있는 상황, 주유한 이후의 상황 등 이 세 가지 견해 가 있는데,[71] 본고는 대화의 전후 맥락을 고려할 때 열국을 주유한 이후 의 상황이 타당하다는 견해를 취하고자 한다. 유가 성인의 도통관을 통해 정통과 이단을 엄격하게 구분하는 주회가 광자의 문제점으로 광망한 행 동이나 현허함과 고원함을 추구하면서 실천성이 결여된 것을 지적하는 데, 이런 주회에게 풀어야 할 것이 있었으니, 바로 공문에서 광자로 평가 받는 증점의 욕기영귀에 대해 공자는 왜 '오여점'이라 긍정하였는가 하는 것이다.

공자가 광자를 진취적이라 규정한 것과 비교하면 증점의 욕기영귀에 담긴 분위기는 전혀 반대적 성향을 띤다. 공자가 각자 자신의 뜻을 허심 탄회하게 말하라고 했을 때 평소 광자로 평가 받았던 증점임을 감안하면, 증점이 욕기영귀와 같은 온유한 발언을 한 것은 매우 예외적이다. 증점이 노장식의 현허함이나 고원함과 관련된 것, 공자가 말하지 않았던 괴력난 신怪力亂神에 관한 것, 혹은 공자가 드물게 말한 천도에 관해 말해야 정석 이다. 당시 상황에서 증점 이외 세 제자들이 각기 자신의 개성, 신분, 지 취志趣, 풍도風度, 교양 정도에 맞게 답을 한 것을 참조하면 더욱 그렇다.

실제로 개성이 강직剛直하고 경솔한 자로, 겸허한 마음이 산골짜기만큼 깊은 심성의 염유, 예악을 중시하고 태도가 공손하고 겸양한 공서화는 각기 자신의 평소 하고자 한 것을 솔직하게 말하였다. 그런데 광자라고 일컬어지는 증점은 종용하면서 행동거지가 쇄락하면서도 고상高爽한 모습으로 욕기영귀하겠다는 말을 한다. 쇄락함의 풍모가 담긴 증점의 이런 발언과 모습은 일단 '진취적인 것', '지대', '언대' 등과 같은 광자의 특성을 규명하는 내용과 전혀 맞지 않는다. 이런 점에서 송대 정호와 주희의 기상론의 관점과 천리가 유행하는 것을 체득했다는 차원의 이해는 매우 중요한 의미를 제공한다.

그렇다면 왜 유가에서는 증점을 광자라고 규정하는가? 증점에 대해 흔히 광자를 규정하는 광방함과 예법을 무시하는 차원에서 접근할 수 있는 실질적인 자료는 거의 희박한데도 말이다. 그럼 고전에 나타난 증점에 관한 언급을 보자. 크게 두 가지가 있다. 하나는 '증자운과曾子耘瓜' 고사이고, 다른 하나는 증점의 광기를 보여준다는 『예기』「단궁檀弓下」에 나오는 계손숙季孫宿〔=계무자季武子〕[72]이 죽었을 때 문에 기대어 노래를 불렀다는 고사다.[73] '증자운과'의 기사는 『공자가어孔子家語』, 『한시외전韓詩外傳』 및 『설원說苑』[74] 등에 나오는데, 이 경우의 증점은 자식인 증삼을 무자비하게 폭행한 포악한 아버지의 형상이다. 이런 형상은 욕기영귀하겠다는 것에 보이는 종용한 형상과 매우 다르다. 하지만 한때 아들에게 과격한 행동을 했다고 그것을 광으로 규정하는 것은 무리다.

다음 관혼상제 가운데 특히 상례의 경건함, 엄숙함 및 애통함을 강조하는 유가예법에 비추어보면 상가에서 노래를 불렀다는 것은 일단 예법을 무시한 광방한 행위에 속한다. 그런데 염약거閻若璩는 이런 고사에 대해 당시 증점의 나이는 6~7세 정도의 나이로서, 국상에서 문에 기대어 노래를 부를 수 있겠는가 하는 문제를 제기한다.[75] 즉 춘추 소공昭公 7년에 계손숙이 죽었을 때 공자 나이는 17세였고, 증점이 공자보다 나이가 10살

전후 어린 점을 따져본다면 염약거의 말은 신빙성이 있다. 물론 증점이 어린 나이지만 상가에서 노래를 불렀다는 것은 예삿일이 아닐 수 있다. 하지만 그런 행동을 철부지 행위라고 하는 것과 광이라 하는 것에는 큰 차이가 있다.

만약 염약거의 말을 믿는다면 증점이 계무자가 죽었을 때 문에 기대어 노래를 불렀다는 것은 허언에 불과하다. 이상 거론한 사항은 증점의 광적 행동을 말할 때 항상 거론하는 단골 메뉴다. 주희가 "(증점이) 사실 세밀한 공부가 많이 결여되어 있었기에 장자나 열자와 비슷하다. 예컨대 계무자가 죽었을 때 그 문에 기대어서 노래하고, 증삼을 때려서 땅에 넘어뜨린 것과 같은 일은 모두가 '미친 듯하고 괴이한 것〔광괴狂怪〕'이다"[76]라고 하는 발언이 그 예다. 그런데 계무자와 관련된 일이 허언이라면 증점의 광기에 대한 규정은 퇴색하게 된다.

다음 공자의 권유에 의해 제자 세 사람이 답하는 가운데에도 증점이 비파를 계속 타고 있었던 행위에 대해 왕수인이 광태로 규정한 것의 타당성을 따져볼 필요가 있다. 거문고[77]나 비파는 여러 가지 상황에서 켠다. 혼자서 켜는 경우는 대개 한가롭게 은일적 삶을 지향할 때 자주 나타난다. 다음 손님이나 친구들과 함께하는 자리에서 즐거운 시간을 보낼 때다. 혼자 있을 경우는 예법에서 자유롭지만, 둘 이상일 경우에는 예법에 맞아야 한다. 특히 어른이나 스승을 모시고 있을 때는 더욱 유의해야 한다. 『예기』「소의少儀」에 나오는 다음과 같은 말을 보자.

> 존장을 모시고 앉았을 때, 존장이 시키지 않으면 함부로 금슬을 잡지 않는다.[78]

스승이나 존장 등을 모시고 있을 때 그들의 허락이 있기 전에 자기 멋대로 금슬을 켜는 것은 예법에 어긋나는 행위다. 증점이 비파를 켠 상

황을 두 가지 관점에서 접근할 수 있다. 하나는 공자의 허락을 맡고 비파를 켠 경우다.[79] 이런 경우는 예법에 맞는 행위다. 다른 하나는 증점이 자기 멋대로 켠 광태를 보인 경우인데, 왕수인은 이런 점에 초점을 맞추어 평가한다. 이렇게 두 가지 견해를 말하는 것은 증점의 광적 기질을 어떻게 이해하느냐 하는 것과 관련이 있기 때문이다. 먼저 주희가 증점이 비파를 타다가 놓고서 대답하려는 정경을 풀이한 것을 보자.

> 증점이 간간히 비파를 타다가 쟁그렁하고 비파를 내려놓고 일어선 것을 보면 조용하고 여유로워 유연히 자득한 것이 이 도리가 아님이 없었다. 그런데 요즈음 사람들은 이를 읽고 단지 '한가한 이야기로 여길 뿐'이라고 말한다.[80]

증점이 비파를 타고 있는 정황에 대해 '조용하고 여유로워 유연히 자득한 것'이라는 주희의 견해에는 예법 준수 여부와 관련된 내용이 없다. '한가한 이야기로 여길 뿐'이란 것은 주로 증점의 욕기영귀에 담긴 상징성과 올바른 의미를 제대로 알지 못하고 한 것을 비판한 것이다. 일단 주희가 비파를 타는 증점의 행위가 예법을 준수했는지에 대한 시비를 가리지 않은 것에 주목하자. 『예기』「곡례」(상)에서는 윗사람에 대한 응답과 관련된 '예'와 관련하여 "아버지가 부르면 '느린 대답[락諾]'을 하지 않고, 선생이 불러도 느린 대답을 하지 않고 '빨리 예[유唯]'하고 일어난다"[81]라고 말한다.

이처럼 유가는 사소한 행위라도 예법에 맞는지의 여부를 따진다는 점을 참조할 때, 주희는 증점이 예법에 어긋난 행위를 하지 않았다고 생각한 것 같다. 만약 증점이 공자에게 자신의 견해를 말하기 전에 일어서지 않았거나, 일어설 때 어기적거리는 자세를 취했다던가, 비파 연주를 하다가 자신이 대답할 차례가 왔다고 갑자기 연주를 그치는 것은 스승에 대한

예법에서 벗어난 행위다. 따라서 증점이 공자의 명을 받아 비파를 켠 것으로 추측할 수 있다. 증점이 모든 정황에서 예법에 맞는 행동을 한 이하나의 예만을 통해 보면, 증점을 광자로 보면서 예법을 무시한 인물로여길 만한 것은 없다. 그럼 증점이 비파를 탄 전후 행동에 관한 왕수인의견해를 보자.

> 왕여중이 말했다. 공자께서 '증점이 뜻을 말한 것을 허락하신 장'을 살펴보면 대략을 알 수 있습니다. 선생께서 말씀하셨다. 그렇다. 이 장을 통해 살펴보건대, 성인께서 어쩌면 그토록 관대하고 포용성 있는기상을 지니고 계셨던가! 게다가 스승된 사람이 뭇 제자들에게 품은뜻을 묻자, 세 제자는 모두 몸가짐을 단정히 하고 대답하였으나, 증점의 경우에 이르러서는 초연히 그 세 사람을 안중에 두지 않고 스스로비파를 타고 있었으니, 이 얼마나 거리낌 없는 제멋대로의 자유분방한태도〔광태狂態〕인가! 품은 뜻을 말할 때도 스승이 제기한 구체적인 물음에 대답하지 않았으니, 모두 거리낌 없는 자유분방한 말〔광언狂言〕이었다. 만약 정이천程伊川〔=정이〕이 있었다면 아마도 그를 질책했을 것이다. 그러나 성인께서는 오히려 그를 칭찬하셨으니, 이것은 어떤 기상인가![82]

왕수인은 증점이 비파를 탄 전후 행태를 광태라고 규정하고 아울러거리낌 없이 자신이 하고 싶은 말을 내뱉은 것을 광언이라고 규정하는데,만약 이런 평가를 그대로 받아들인다면 증점이 갖는 광자 성향의 한 모양새를 엿볼 수 있다. 물론 '광자흉차狂者胸次'[83]를 말하는 왕수인은 증점이광태와 광언을 했더라도 그것을 부정적으로 본 것은 아니다. 왕수인은"광자는 옛사람을 보존하는 뜻을 가지고 있어 일체의 어지럽고 떠들썩한세속의 오염이 그의 마음을 얽어매지 못한다. 그는 참으로 '까마득히 높은

하늘에서 나는 봉황의 의지'를 가지고 있으므로 일단 잡념을 이겨내면 성인이다. 오직 잡념을 이겨내지 못하기 때문에 대략적인 사정을 분명히 알면서도 실천행위가 항상 미흡하다. 단지 실천행위가 미흡할 뿐 마음은 아직 무너지지 않았기 때문에 거의 마름질할 수 있다"[84]라고 하여 광자를 긍정적으로 보기 때문이다.

왕수인은 앞서 『예기』「소의」에서 말한 내용을 염두에 두지 않은 상태에서 증점의 행태를 규정한 것이라고 본다. 조선조 다산茶山 정약용丁若鏞은 유화암劉華岩이 행한 말을 빌려 증점의 광태에 대해 다음과 같이 이해한 적이 있다.

> 질의 : 유화암이 말했다. "증점의 뜻은 다만 광자로서, 세속의 티끌과 발자취에 얽매이지 않으려고 한 것이다. 그래서 사상채가 '세 사람 가운데 증점이 홀로 동쪽 바람을 쐬는 등의 답변을 하였다'고 하여 냉철한 눈으로 간파하였다. 그런데도 송대 유학자들은 말의 장황함이 지나쳐서 드디어 그들은 '천지와 같이 흐른다'라 하거나 '요순의 기상이다'라 하거나, '인욕을 깨끗하게 다 없앴다'라 하였다. 대저 '천지와 같이 흐른다', '요순의 기상이다'라는 것은 반드시 공자의 '노안소회老安小懷'[85]하는 것과 같아야 비로소 이 경지에 이르는 것이다. 늦은 봄의 놀이 같은 것은 바람을 읊고 달을 보고 시를 짓는 삶에 지나지 않는 것으로, 스스로 자신의 즐거움을 즐기는 것이다. 사사로운 욕심을 깨끗이 다 없애는 것은 반드시 안회의 '선을 자랑하지 않고 수고로운 일은 남에게 떠맡기기 않겠다〔무벌무시無伐無施〕'[86]라는 것과 같아야 비로소 이 경지에 이르는 것이다. 증점이 다만 한때 세상일에 반드시 얽매이지 않은 것으로 보인다고 하여 어떻게 마침내 하루하루 자신을 이기는 인仁의 경지에 도달하였겠는가? 송대 유학자들은 공자가 증점을 한 번 허여한 것으로 인해 마침내 '고슬鼓瑟' 세 마디를 가지고 동

정이 모두 좋다고 본 것이다. 그러나 스승과 벗들이 바야흐로 뜻을 말하는 자리임을 알지 못하고 비파를 두드리고 있었던 것은 광태라 할 수 있다.[87]

정약용은 유화암이 행한 말을 빌려 증점의 욕기영귀에 대해 정호와 주희 등이 행한 '천지동류天地同流', '요순기상', '인욕정진人欲淨塵' 등과 같은 매우 긍정적인 발언에 찬성하지 않는다. 성인과 같은 경지로 증점을 논하려면 공자가 하고자 한 '노안소회老安少懷'를 실천할 정도의 역량을 가진 인물이어야 함을 강조하는 이런 발언을 그대로 인정하면, 증점을 공문의 광사라고 하는 것은 일정 정도 설득력을 확보할 수 있다. 특히 극기복례의 실천과 관련된 인仁의 경지를 거론하는 것은 예법의 실천을 기준으로 평가한 것이다. 하지만 이런 비판적 시각도 가능하지만 '사자시좌장'에 보이는 증점의 예법에 맞는 행동 등 전반적인 분위기를 보면, 증점은 광태를 부렸다고 할 수 없다. 증점이 모든 정황에서 예법에 맞는 행동을 한 이 하나의 예만을 통해 보면, 증점을 광자로 보면서 예법을 무시한 인물로 여길 만한 것은 없다.

왕수인은 증점의 행태가 비록 광태와 광언이라 보지만, 광자를 '봉황이 천 길 높은 하늘에서 비상한 것과 같다'는 것으로 이해한 것은 주희와 다른차원에서 광을 이해한 것에 속한다. 즉 왕수인은 광태와 광언이라 하지만 그 '광'자에 담긴 실질적인 내용은 부정적으로 보지 않았다는 것이다. 아울러 왕수인이 증점의 기상이 어떤 기상인지 하는 점을 거론한 것에 주목할 필요가 있다. 왜냐하면 비파를 내려놓은 증점이 욕기영귀하겠다고 하는데, 이런 발언에 대해 이정과 주희도 기상론의 관점에서 이해하기 때문이다.

남송 말기의 황진黃震(1213~1281)은 욕기영귀라고 증점이 답한 것이 과연 정답인가 하는 점에서 접근한다. 증점은 '행도구세行道救世'하는 것에

관심이 없는 광자로서, 그가 답한 것은 쇄락의 취향이 있었다. 그런데 증점의 답은 공자가 요구한 '행도구세'와 관련된 정답은 아니라고 한다.[88] 황진은 이에 공자가 말한 '오여점'의 본지가 무엇인지를 정확하게 알 필요가 있음을 말한다. 아울러 "욕기영귀의 즐거움, 음풍농월의 취미는 스스로 그 즐거움을 즐기는 것이다"[89]라고 하여, 유가의 '다른 사람이 즐거워 하는 것을 즐거워한다[적인지적適人之適]'라는 것을 장자식의 '스스로 그 자신의 즐거움을 즐거워한다[자적기적自適其適]'라는 것과 구분하여 말한다.[90] 물론 장자가 추구하는 이상적인 것은 '즐거움조자도 잃어버리는 즐거움 [망적기적忘適其適]'이다.[91] 이런 이해는 '오여점'을 제한적으로 이해한 것이다. 이처럼 증점의 욕기영귀 및 공자의 '오여점'과 관련된 발언은 해석 차이에 따라 많은 논란을 불러일으킨다.

주회의 증점에 관한 이해는 황간에게 보다 구체적으로 나타나는데, 황간의 견해를 보면 증점의 광자적 성향의 핵심을 알 수 있다. 먼저 증점, 안회, 증삼 세 사람에 대한 황간의 견해를 보자.

물었다. 공자 문하에 영재는 많습니다. 어찌 그들은 도를 얻지 못하고 증점만이 홀로 얻었습니까? 안회나 증삼은 꼭 증점과 비슷한 것은 아닌데, 또 유독 이 '도의 전해짐'을 얻은 것을 무엇 때문입니까? 면재황 씨勉齋黃氏[=황간]가 대답하였다. 자질이 품부 받은 것이 높으면 비루한 것에 국한되지 않고, 뜻하여 헤아리는 것이 크면 작은 것에 빠지지 않고, 보고 아는 것이 밝으면 이단의 설이 미혹시키지 못하고, 마음속으로 하고자 한 것이 바르면 '밖의 사물들이[이른바 권력, 명예, 재물]' 유혹하여 옮기지 못한다. 이것이 다른 사람들이 증점의 학문에 미칠 수 없는 까닭이다. 인품이 다르면 배우려는 뜻이 또한 다르다. 사람이 기예를 배우는 경우 한번 보고 홀쩍 깨닫는 자도 있고 하루종일 끙끙대도 결국은 얻지 못하는 자가 있다. 그러니 증점이 홀로 도를 얻은 것이

이상할 것 없다.[92]

　황간이 증점의 전모를 다양한 관점에서 접근한 이 발언은 증점의 광자 기질의 전모를 이해하는 데 매우 중요한 점을 시사한다. 증점이 도를 얻은 것과 증삼이 도를 전한 것의 차이에는 광자인지 아닌지의 여부가 담겨 있다. 주희는 증점을 긍정적으로 평가할 때는, 앞서 본 바와 같이 증점은 고상한 인물로서 '천연적 자질이 고명하고 뜻을 쓴 것이 원대한 것', 기상도 크고 지취 또한 유별난 것, '보고 안 것이 높음' 등을 통해 규명한 바가 있는데, 황간은 주희의 견해를 이어받아 보다 구체적으로 증점의 장점을 규명한다.

　증점이 공자 제자 중 영재로 평가 받는 인물들과 어떤 차이점이 있는가에 대해, 황간은 '품부 받은 자질의 높음〔자품고資稟高〕', '뜻하여 헤아리는 것이 큼〔지량대志量大〕', '보고 아는 것이 밝음〔견식명見識明〕', '마음속으로 하고자 한 것의 바름〔취향정趣向正〕'이란 네 가지를 든다. 이중 하나만을 소유하더라도 나름 평가 받는 인물이 될 수 있다고 가정한다면, 황간의 이상과 같은 발언은 왜 증점을 광자라고 하는가 하는 실질적인 내용을 보여주는 것이면서 아울러 증점이 매우 뛰어난 인물임을 동시에 보여주는 것에 해당한다. 특히 '보고 아는 것이 밝으면 이단의 설이 미혹시키지 못한다'라는 발언은 증점의 욕기영귀를 간혹 노장사유로 흐를 가능성에 비유하여 경계하는 주희의 발언과 차이가 있다. 즉 증점에 대해 황간은 주희가 경계하는 식의 행위를 할 인물이 아니라고 본 것이다.

　'다른 사람과 더불어 즐거움을 같이한다〔여인동적與人同適〕'는 차원의 즐거움은 때론 안빈낙도한 안회의 즐거움과 비교되는데,[93] 그만큼 증점의 욕기영귀가 갖는 유가 차원에서의 의미가 중대함을 의미한다. 당연히 증점의 욕기영귀 행위에서 안연의 즐거움과 공통점도 찾을 수도 있다.[94] 주희의 제자들이 안연이 즐긴 것을 증점의 '욕기'한 기상과 비교하여 질문

한 적도 있는데,[95] 증점은 안회와 아들인 증삼과 더불어 종종 '자품資稟', '지량志量', '견식見識', '취향趣向' 측면에서 비교될 정도로 유가에서 중요한 위상을 갖는다.[96] 문제는 앞서 거론한 네 가지 장점을 가진 증점이 공자의 도를 얻었지만, 왜 안회나 증삼이 공자의 도를 전하는 결과가 나타났고, 아울러 증점이 광자로 귀착되었는가 하는 것이다.

　　물었다. 증석이 안회와 증삼이 미치지 못했다고 해서 졸지에 광자로 귀착되는 것을 면하지 못하는 것은 무슨 까닭입니까? 답했다. 천하의 이치는 본디 사람의 마음에 뿌리를 두고 있지만 사물에 드러나지 않는 경우가 없다. 공부의 방법은 본디 덕성을 존양하는 데 있지만 또한 실행을 성찰하지 않을 수는 없다. 무릇 이런 까닭에 정밀한 것과 거친 것을 빠뜨리지 않아 겉과 속이 서로 응하고, 안과 밖이 같이 길러지고, 움직임과 고요함이 하나같아진 연후에야 '성학聖學'의 온전한 공효성이 될 수 있는 것이다. 증점의 '뜻은 크고〔지대志大〕, 자질은 높고〔자고資高〕, 견식은 밝고〔식명識明〕, 지향은 원대〔취원趣遠〕한 점은 있지만', '심후하고, 침잠하고, 순실하고, 중정한 뜻은 부족함'이 있었다. 그러니 높은 것은 보았지만 낮은 것을 빠뜨렸고, 큰 것은 보았지만 작은 것은 무시했고, 견식은 넉넉했지만 실행은 부족했고, 지향은 비록 올바르지만 행동은 어긋났다. 이것이 안회와 증삼에게 미치지 못하는 이유다. 비록 그러하나 안회와 증삼을 기준으로 논하자면 증점은 진정 이르지 못한 점은 있지만, 배우는 자를 기준으로 논하자면 증점이 본 것을 어찌 소홀히 여길 수 있겠는가. 구구하고 쩨쩨하게 글의 뜻이나 일의 말단에 매달려 가슴속에 본 것이 없다면 아마도 증점에게 광이란 말을 갖다 붙이기는 쉽지 않으리라.[97]

황간은 왜 증점이 광자로 귀착될 수밖에 없는가에 대해 증점의 장점으

로 거론한 '지대', '자고', '식명', '취원'이 갖고 있는 각각의 문제점, 즉 '심후', '침잠', '순실', '중정'의 뜻이 부족하다고 본다. 이런 평가는 다른 것이 아니다. 바로 유가 공부법인 '덕성의 존양'과 '실행의 성찰' 이 두 가지 사항의 겸비성 및 '성학聖學'의 온전한 공효성을 완비하는 전제조건으로 '도의 본체로서 정밀한 것'과 '도의 작용으로서 거친 것' 이 두 가지를 제대로 완비한 이후에 '겉과 속이 서로 응하고, 안과 밖이 같이 길러지고, 움직임과 고요함이 하나같아진' 상태가 이루어져야 한다는 관점에서 분석한 것이다. 공부법 측면에서 보면, 증점은 결국 상달처 추구에는 장점을 가지고 있지만 하학처에서의 실천성에는 한계가 있고, 수양론의 관점에서 보면 '덕성의 존양과 '실행의 성찰' 이 두 가지 사항의 불겸비성이란 한계 때문에 결국 광자로 평가 받게 되었다는 것이다.

하지만 황간은 최종적으로 증점을 안회와 비교했을 때 미비점이 있지만, 만약 배우는 자를 기준으로 한다면 증점이 지향한 경지를 소홀히 해서는 안 된다는 균형 있는 평가를 한다. 즉 황간은 어떤 관점에서 보느냐에 따라 증점은 긍정 혹은 부정으로 해석될 수 있는 양면성을 지니고 있다고 규명함으로써 증점이 갖는 공문에서의 위상을 확립하고 있다. 이 같은 황간의 증점에 대한 발언은, 공문에서 광자로 평가된 증점이란 인물이 어떤 인물이었는지를 가장 분명하게 보여주었다고 할 수 있다.

황간의 증점에 대한 이 같은 평가를 통해 보면 아무나 광자라고 일컫는 것이 아님을 알 수 없다. 증점의 예를 통해 보면, '지대', '자고', '식명', '취원' 등과 같은 역량을 갖춘 인물 정도가 된 다음에 실천성 여부에 따라 광자인지 아닌지가 규명된다는 것이다. 만약 '지대', '자고', '식명', '취원'의 역량을 갖춘 이후에 만약 실천성까지 갖추게 된다면, 그것은 성인 경지에 이른 것이나 다름없다. 증점의 욕기영귀를 요순기상으로 규정할 수 있는 것도 증점이 이런 높은 자질을 통해 도체를 체득한 것과 관련이 있다고 할 수 있다. 다만 실천성이 문제가 된다는 점에서 광자라고 일컬어질 뿐

이다. 신안진씨[=진역陳櫟]도 공부법에 대해서는 황간과 유사한 견해를 보이고 있다.

> 신안진씨가 말했다. 또 살펴보면, 세 사람이 말한 바는 업적을 내는 실질적인 일[事功]이니, 그 뜻은 실질적이고 작다. 증점이 말하는 바는 '이치'이니 그 뜻은 높다. 증점은 세 사람 소행의 실질적인 것에 미치지 못하고 세 사람은 증점의 식견 높음에 미치지 못한다. 한때 말한 것으로 보면, 세 사람은 실제적인 일의 말단에 구구하게 매여 있고, 증점은 이치의 고매함으로 초월해 있으니, 공자께서 홀로 증점과 함께 하고자 한 것이 당연하다. 오늘날 입장에서 배우는 자를 논하자면, 반드시 증점이 '본 곳의 높은 경지'로써 그 몸체를 세운 것이 있고, 또 세 사람이 행동하고자 한 것의 실질적인 것으로써 쓰임에 통달한 것이 있어야 비로소 폐단이 없게 된다. 그렇지 않으면 광으로 흐르지 않는 경우가 드물다.[98]

공자는 '천도를 드물게 말했다'는 것과 비교하면 증점의 욕기영귀 경지를 이치라는 관점에서 분석한 이 글은 결국 증점이 천도를 말했다는 것에 해당한다. 실천성과 동시에 이루어야 한다는 전제조건을 달지만, 배우는 자들은 반드시 증점이 이치와 관련되어 본 곳의 높은 경지를 통해 그 몸체를 세우라는 발언은 유가 학문공부 측면에서 증점의 역할에 대해 긍정성을 보인 것이다.

이상 논한 것을 보면 증점의 광은 후대 노장사상에 많은 영향을 받은 죽림칠현들이 '명교를 뛰어넘고 자연에 맡긴다'라는 것을 표방하면서 유가의 성인이 제시한 보편성에 입각한 진리에 대한 무오류성을 비판하고, 유가의 예법에 얽매이지 않고 아울러 혜강이 말한 바와 같이 "탕왕과 무왕을 잘못되었다고 비판하고, 주공과 공자를 하찮게 여긴다[비탕무이박주공

非湯武而薄周孔〕"99라는 이른바 임탄적인 삶, 광방한 삶에 서린 광기와 완전히 다르다고 할 수 있다. 이런 점에서 일종의 형광形狂보다는 심광心狂에 속하는 증점의 광자 기질이 갖는 의의와 위상이 있다.

이상 본 바와 같이 증점은 공문의 광자라고 일컬어졌지만 현재까지의 자료를 보면 증점이 광자라고 할 만한 구체적인 전거는 거의 없다. 주희는 증점은 선천적인 자질이 매우 뛰어난 인물이라 평가하면서 실천성이 결여된 점을 문제 삼는데, 황간은 이런 점을 보다 구체적으로 '품부 받은 자질의 높음', '뜻하여 헤아리는 것이 큼', '보고 아는 것이 밝음', '마음속으로 하고자 한 것의 바름'이란 네 가지를 들어 증점의 탁월함을 거론한다. 다만 그 탁월함이 갖는 장점에 비해 '심후하고, 침잠하고, 순실하고, 중정한 뜻은 부족함'이 있었던 점이 결국 증점이 광자로 규정될 수밖에 없었음을 말한다. 하지만 배우는 자들은 증점이 갖는 장점을 기억할 것을 말하여 증점의 학문과 세계관이 갖는 위상을 밝히고 있다. 따라서 증점의 광기를 이해할 때, 『장자』「소요유」에서 접여가 인간의 세속적인 실정에 전혀 맞지 않는 황당무계한 광언풍의 광기나 후대 죽림칠현 등에서 보이는 광방한 것이나 예법을 무시하는 임탄한 광기와 구별하여 이해할 필요가 있다. 결론적으로 증점의 경우에만 국한하여 말한다면, 광자는 실천성 여부에 따라 '성인이 되느냐 아니면 광자가 되느냐'하는 경계선 상에 있는 인물이라고 할 수 있다. 철학적으로 말하면, 증점식의 광자는 유가와 도가의 경계선 상에 있는 인물이라고도 할 수 있다.

안회의 경우 송대에 와서 '공안낙처孔顏樂處', '안자소호하학론顏子所好何學論' 및 『장자』를 비롯한 여러 텍스트에서 안회에 대한 다양한 모습을 조명하여 유가에서 부족한 은일적 삶, 쇄락적 삶의 한 부분을 채워주고 있다. 그런데 안회와 더불어 논의될 정도로 중요성을 갖는 인물인 증점에 대한 기록은 매우 희소하다. 혹 공자 제자들이 『논어』를 편찬할 때 '하학

이상달'의 공부법을 중시하고자 한 점에서 출발하여 특히 의도적으로 증점의 광자적 성향에 관한 것은 삭제했을 수도 있다. 이제 유가 사유의 외연을 확장시킬 수 있는 욕기영귀를 통해 증점이 지향한 삶에 대한 심도 있는 연구가 필요한 시점이다.

제 6 장

양명학의 광견관

앞서 본 바와 같이 공맹 유학자들은 광자를 후천적 '학'을 통해 기질의 변화가 가능한 교화의 대상으로 본다. 그런데 유가 성인의 말씀이 중심이 되는 '학'이 갖는 문제점은 인간의 행동양식을 중용의 틀 즉 윤리의 틀에 가둔다는 점이다. 즉 강상윤리를 지키며 '극기복례克己復禮'를 통해 예교에 순응하는 윤리적 인간을 만드는 것은 때론 인간의 선천적 자연본성과 자율성을 속박하는 문제점이 있다.

유가는 이런 중용에 대한 학습을 통해 '상고尙古'와 '법고法古'적인 인간을 만들어내며, 기존 체제에 순응적인 보수적인 인간을 만들어낸다. 이에 유가가 말하는 '학'은 내용적으로 자신의 타고난 좋은 자질을 근간으로 한 창의성을 제대로 발휘할 수 없게 하는 한계성이 있다. 여기서 '학'의 대상으로서 광이 아닌, 그 광이 갖는 긍정적인 의미를 잘 살린다면 매우 진취적이면서도 새로운 영역을 개척할 수 있는 여지가 나타날 수 있음에 유의할 필요가 있다. 즉 곽상이 말하는 장자의 지언을 '인간의 진정성을 담아내는 예술적 차원' 혹은 '기존에 전혀 상상 못한 새로운 사유를 담아낼 수 있는 것'과 관련지어 이해하면 새로운 영역에서의 광의 의미를 찾을 수 있다.

1

—

왕수인의 광자흉차狂者胸次의 광자정신

새로운 영역에서의 광의 의미는 주로 왕수인을 비롯하여 후대의 양명좌
파, 이른바 태주학파泰州學派 왕기가 성인과 광을 연계하여 이해하는 것이
나, '동심설'을 주장한 이지가 과거를 답습하지 않는 창신적 사유를 취득
하는 경지 등으로 말한 사유에서 확인할 수 있다.[1] 이들은 기본적으로
노장사상을 매우 긍정적으로 이해하며 유가의 예교를 비판한다. 이들은
현실을 떠나지 않으면서도 유가가 지배하는 현실의 문제점을 적시하고
비판한다. 이런 점은 장자와 같이 지언의 사유를 제시하지 않으면서도
광의 정신적 역량인 진취성, 대담성, 개방성, 비판, 비타협성을 통하여 기
존 유가 사유의 틀 속에서 억압된 인간의 자연본성을 회복하고자 한 것으
로 나타난다. 양명학도 크게 보면 유학에 속하지만 정주이학과 대비되는
'광건상'을 전개했다는 점은 따로 언급하기로 한다.

공자의 광자에 대한 수용과 긍정적 평가는 왕수인에게 보다 구체화된
다. 주희가 증점의 '오여점'에 대해 긍정과 부정의 양면성을 보였다고 한
다면, '광에서 성인의 경지로 들어간다〔유광입성由狂入聖〕'라는 차원에서 말
해지는 '성광聖狂'과 '광자가 마음속으로 품고 있는 경지〔광자흉차狂者胸次〕'
를 말하는 왕수인의 광자에 대한 이해는 긍정적이다. 증점의 광자적 기질
을 어떻게 평가한 것인지에 따라 이런 차이점이 나타난다. 왕수인의 광자
에 대한 기본 사유는 자신이 광자흉차를 얻었다고 하면서, "한번 마음을
잘 먹어 극복하면 성인이다〔일극념즉성인一克念卽聖人〕"라는 관점을 견지하는
것이다.[2] 이런 점을 다양한 관점에 보기로 한다.

왕수인은 일단 '병광상심病狂喪心' 등과 같은 표현을 통해 미쳐서 제정

신이 아니라는 점에서 광자의 의미를 흔히 말하는 미친 상태와 연계하여 이해하기도 한다.

> 한유는 "불교와 도교의 폐해가 양주와 묵적보다 심하다. 나는 맹자보다 현명하지 못하다. 맹자는 도가 아직 붕괴되기 전에도 그것을 구제할 수 없었거늘, 나는 이미 붕괴된 뒤에 그것을 온전히 하고자 하니 그것은 또 자신의 역량을 헤아리지 못한 것이요, 장차 몸이 위태로운 줄 알면서 구제할 길이 없어서 죽게 되리라"고 하였습니다. 오호라! 나와 같은 자는 더욱 자신의 역량을 헤아리지 못하니, 참으로 자신의 몸이 위태로운 줄 알면서도 구제할 길이 없어서 죽게 될 것입니다. 모든 사람들이 기뻐하며 희희낙락하는 가운데 나홀로 눈물을 흘리며 탄식하고, 온 세상이 태연하게 잘못된 길로 달려갈 때 나홀로 머리 아파하고 이맛살을 찡그리며 근심합니다. 이것은 내가 미쳐서 제정신을 잃은 것이 아니라면, 반드시 커다란 고통이 그 가운데 숨어 있는 것입니다. 세상에서 지극히 어진 자가 아니라면 누가 그것을 살필 수 있겠습니까?[3]

왕수인의 사유에서 『노자』 20장에서 말하는 '우인의 마음〔우인지심愚人之心〕'[4]과 연계된 느낌을 받을 수 있다. 다만 차이는 노자는 유가의 예법과 문명화된 삶에서 벗어나 홀로 사는 '우인의 마음'을 말한 것이라면 왕수인은 보다 실질적인 현실인식과 그 현실인식을 통한 세상 구제라는 실천성을 강조하고 있다는 점이다. 왕수인은 인간의 정상적인 것을 기준으로 볼 때 부정적으로 볼 수 있는 이런 병광을 다양한 상황성과 연계하면서 그 병광이 도리어 인간의 참된 모습임을 말하는 역설적 사유를 말한다. 왕수인은 자신의 양지학에 대한 올바른 이해 없이 자신을 병광이라 말하는 것을 상관하지 않겠다는 말을 한다.

저는 참으로 하늘의 은총을 입어 우연히 양지학을 발견했으며, 반드시 이것으로 말미암은 뒤에야 천하가 다스려질 수 있다고 생각했습니다. 때문에 백성들이 곤경에 빠져 있는 것을 생각할 때마다 슬프도록 마음이 아파서 자신이 못난 사람이란 사실도 잊어버리고 양지학으로 그들을 구제하려고 생각하고 있으니, 또한 자신의 역량도 스스로 알지 못하는 사람입니다. 세상 사람들이 나의 이러한 모습을 보고 마침내 서로 더불어 비난하고 조소하며 꾸짖고 배척하면서 미쳐서 정신을 잃어버린 사람일 뿐이라 생각합니다. 오호라, 이것이 어찌 고려할 만한 가치가 있는 것이겠습니까? 내가 지금 한참 몸을 에이는 듯한 고통은 느끼고 있는데 남의 비판과 조소를 헤아릴 겨를이 있겠습니까?[5]

왕수인은 양지학을 통해 천하를 구제하고자 하는데, 그 근본 의도를 모르고 세상 사람들이 비난하는 것에 안타까워한다. 하지만 그런 비난과 조소에 전혀 신경 쓰지 않겠다고 하면서 양지학 실천을 통한 세상 구제의 강렬한 의지를 보인다. 왕수인의 현실상황에 대한 이런 강력한 실천의지는 정주이학에서 선지후행을 말하는, 일정 정도 관념화된 사유와 차별화된다. 이에 왕수인은 상황에 따른 병광상심의 행동을 맹자의 측은지심과 연계하여 긍정적으로 이해한다. 구체적으로 자신의 부자와 형제가 깊은 연못에 빠졌을 때 행하는 병광상심은 당연하다는 것을 말한다. 도리어 예의를 차리면서 구제할 줄 모르는 것이 문제가 있음을 지적한다. 병광상심과 함께 '광분진기狂奔盡氣'라는 표현도 한다.

자신의 부자나 형제가 깊은 연못에 빠진 것을 본 사람이라면 당연히 소리쳐 부르짖으며 기어들어가고, 옷과 신발을 벗어던지고 엎어지고 자빠지면서 벼랑을 잡고 매달려 내려가서 구하려 할 것입니다. 이때 마침 그 옆에서 서로 예의를 갖추고 인사하고 담소하던 선비가 그 광

왕수인

경을 볼 때 예의 있는 모습과 의관을 버리고 그처럼 소리쳐 부르짖으며 엎어지고 자빠지는 것은 미쳐서 정신을 잃어버린 것이라 생각합니다. 그러므로 대저 물에 빠진 사람 옆에서 예의를 갖추고 인사하고 담소하면서 구제할 줄 모르는 것, 이것은 오직 골육친척의 정이 없는 행인만이 그럴 수 있습니다. 그러나 (맹자는) 이미 측은지심이 없으면 사람이 아니라고 했습니다. 만약 부자, 형제에 대한 사랑이 있는 사람이라면 참으로 마음이 아프고 머리가 아파서 온 힘을 다해 미친 듯이 달려가서는 기어들어가 구제하지 않을 수 없을 것입니다. 그는 물에 빠지는 재앙조차도 돌아보지 않을 터인데, 하물며 정신을 잃어버렸다는 비난을 신경 쓰겠습니까? 또 하물며 남이 나를 믿어줄지 믿어주지 않을지 고려하겠습니까?[6]

이처럼 왕수인은 자신의 부자나 형제가 깊은 연못에 빠졌다는 위급한 상황을 설정하여 자신이 말하고자 하는 의도를 실제적으로 입증한다. 타인에 대한 예의범절을 무시하고 상황에 따라 행동한 것에 대해 정신을 잃어버린 행동이라며 비판하는 것 자체를 문제 삼는다. 맹자가 말하는 진정한 측은지심의 발로라는 측면에서 본다면 그런 비판은 인간으로서 할 것이 아니라는 것이다. 결론적으로 천하 사람들의 마음은 모두 나의 마음이라 하고, 천하 사람들 가운데 오히려 미친 사람이 있는데 내가 어찌 미치지 않을 수 있겠는가 반문한다.

오호라! 요즘 사람들이 나를 비록 미쳐서 정신을 잃어버린 사람이라 말할지라도 상관없습니다. 천하 사람들의 마음은 모두 나의 마음입니다(…) 천하 사람들 가운데 오히려 미친 사람이 있는데, 내가 어찌 미치지 않을 수 있겠습니까? 오히려 정신을 잃어버린 사람이 있는데, 내가 어찌 정신을 잃어버리지 않을 수 있겠습니까?[7]

하지만 광병은 양지의 체득과 실천을 통해 치유될 수 있음도 말한다. 이런 언급은 광병은 치유될 수 없다는 병리학적인 차원의 광병과 다른 점을 말해준다.

> 못난 제가 어떻게 감히 공자의 도를 자기의 임무로 삼겠습니까? 다만 제 마음도 역시 아픔이 자신의 몸에 있음을 조금 알았기 때문에 이리 저리 방황하고 사방을 돌아보면서 장차 나에게 도움을 줄 사람을 찾아 서로 함께 강구하여 그 병을 제거하려고 했을 뿐입니다. 이제 진실로 호걸과 뜻을 같이 하는 선비를 얻어 부축하고 보필하여 양지학을 천하 에 함께 밝혀서 세상 사람들로 하여금 모두 그 양지를 스스로 실현할 줄 알게 하여 서로 편안하게 해주고, 모함하고 질투하고 다투고 성내는 습성을 일소하여 '대동사회'에 이른다면 저의 미친 병은 정말로 깨끗이 치유될 것이고, 결국은 정신을 잃어버리는 우환을 면할 것이니, 어찌 유쾌하지 않겠습니까?[8]

자신의 양지학에 공감하고 그 공감대를 통한 '대동사회'를 지향하는 왕수인을 주희와 비교할 때 극적으로 차이가 나는 부분은 광자에 대한 긍정적인 이해다. 아울러 유가의 이상향이라고 말해지는 『예기』「예운」 에서 제기한 '대동사회'를 자신이 사는 시대에 실천하고자 하는 원대한 포부도 차이가 난다. 일종의 예법지상주의를 내세우는 주희에게는 찾아 볼 수 없는 사유라고 할 수 있다. 이런 점에서 왕수인은 성인이 천지, 백성, 만물과 더불어 몸을 같이하고, 유가, 불교, 노자, 장자를 모두 '자신 의 작용'이라 여기는 것이 '커다란 길〔대도大道〕'이란 관점을 견지한다.

> 장원충이 배를 타고 가다고 물었다. 노자와 불교는 성인의 학문과 차 이점이 지극히 적으니, 그들은 모두 성명에서 얻은 것이 있다고 생각합

니다. 그러나 불교와 노자는 성명 가운데 사적인 이익을 덧붙여서 천리만큼이나 크게 어긋나게 된 점이 있습니다. 이제 불교와 노자의 작용을 살펴보면 우리 몸에 도움이 있으니 역시 겸하여 취해야 하지 않을까요? 선생께서 대답하였다. 겸하여 취한다고 하는 것은 옳지 않다. 성인은 본성을 극진히 하여 천명에 이르렀는데, 어떤 것인들 갖추지 않았겠는가? 어찌 겸하여 취할 필요가 있겠는가? 노자와 불교의 작용은 모두 나의 작용이다. 즉 내가 본성을 극진히 하여 천명에 이르는 가운데 이 몸을 완전히 기르는 것을 신선이라 하고, 내가 본성을 극진히 하여 천명에 이르는 가운데 세상의 얽어맴에 물들지 않는 것을 부처라 한다. 다만 후세의 유학자가 성인의 온전함을 보지 못했기 때문에 노자와 불교에 대해 다른 견해를 형성했을 뿐이다. 대청에 비유하면 세 칸이 모두 하나의 대청인데, 유학자는 세 칸을 모두 자신이 사용한다는 것을 알지 못하면서 불교를 보고는 왼쪽 한 칸을 떼어주고, 노자를 보고는 오른쪽 한 칸을 떼어주고 나서 자신을 스스로 가운데 칸에 살고 있다고 하는데, 이 모두가 하나를 들어서 백 가지를 없애는 것이다. 성인이 천지, 백성, 만물과 더불어 몸을 같이하고, 유가, 불교, 노자, 장자를 모두 자신의 쓰임이라 여기는 것을 '커다란 길〔대도〕'이라 한다. 노자와 불교가 스스로 그 몸을 사적인 것으로 여긴다는 것은, 이것을 '작은 길'이라 한다.[9]

왕수인은 '대도'와 '소도'를 통한 진리인식의 차별상을 말하면서 유가중심주의 진리인식을 문제삼는 것은 일종의 '성인의 온전함에 입각한' 열린 진리관을 견지한 것이다. 성인의 온전한 진리인식은 모든 사상을 자신의 쓰임으로 삼는 특징을 보인데 반해 노자와 불교를 사적인 차원으로 여긴다는 것은 유가중심주의의 잘못된 진리인식에 속한다는 것이다. 그 열린 진리관은 불가 및 노장을 이단시하면서 배척하는 것을 인정하지 않는다.

이런 열린 진리인식에서 출발하기 때문에 왕수인은 광자에 대해서도 긍정적일 수 있었다. 왕수인의 이런 폭넓은 사유는 '증점언지曾點言志'에 대해 공자가 허락한 발언과 관련된 성인의 광견 다스림에 대한 언급에서 볼 수 있다. 먼저 왕수인 제자 등의 스승에 대한 예법을 볼 수 있는 대목이 나온다.

> 왕여중王汝中과 황성증黃省曾이 선생을 모시고 앉아 있었다. 선생께서 부채를 쥐고 명하여 말씀하였다. 너희도 부채를 사용하라. 황성증이 일어나 대답했다. 감히 사용하지 못하겠습니다. 선생께서 말씀하셨다. 성인의 학문은 그렇게 얽매여 괴로워하는 것이 아니고 도학적인 겉모습을 꾸미는 것이 아니다.[10]

더운 여름에 인간이 부채를 부치고자 하는 것인 기본적인 욕망이다. 하지만 더운 여름이지만 스승의 앞이기에 예를 지키느라고 부채를 부치지 못하는 상황에서 왕수인은 그런 형식적인 예법을 지키지 말고 부채를 부치라고 한다. 황성증이 일어나 대답한 것은 스승에 대한 예를 표한 것이다. 이에 한 번 더 황성증이 사양하는 것도 예법에 맞는 행위다. 이런 예법은 유가의 스승이나 존장자를 모시는 기본 예법에 해당한다. 하지만 왕수인은 그런 형식 차원의 예법에 얽매이지 말라고 한다. 즉 성인은 인간의 본래적 성품을 억제하는 그런 예법 따위에 얽매이는 사람이 아니라는 것이다. 왕수인의 성인의 평소 모습에 대한 발언은 평소 자신의 태도를 우회적으로 표현한 것이라고 본다. 이런 점은 왕여중이 증점의 욕기영귀와 관련하여 질문한 내용에 대한 답변에서도 나온다. 앞에서 한 번 인용한 문장이지만, 문맥상 필요하기에 다시 인용한다.

왕여중이 말했다. 공자께서 '증점이 뜻을 말한 것을 허락하신 장'을 살

퍼보면 대략을 알 수 있습니다. 선생께서 말씀하셨다. 그렇다. 이 장을 통해 살펴보건대, 성인께서 어쩌면 그토록 관대하고 포용성 있는 기상을 지니고 계셨던가! 게다가 스승된 사람이 뭇 제자들에게 품은 뜻을 묻자, 세 제자는 모두 몸가짐을 단정히 하고 대답하였으나, 증점의 경우에 이르러서는 초연히 그 세 사람을 안중에 두지 않고 스스로 비파를 타고 있었으니, 이 얼마나 거리낌 없는 제멋대로의 자유분방한 태도[광태狂態]인가! 품은 뜻을 말할 때도 스승이 제기한 구체적인 물음에 대답하지 않았으니, 모두 거리낌 없는 자유분방한 말[광언狂言]이었다. 만약 정이천程伊川[=정이]이 있었다면 아마도 그를 질책했을 것이다. 그러나 성인께서는 오히려 그를 칭찬하셨으니, 이것은 어떤 기상인가![11]

왕수인은 스승에 대한 예법을 무시한 증점의 광태와 광언에 대해 금욕주의적 성향을 띠면서 하나하나 꼬장꼬장하고 예법을 따지는 정이 같은 인물이었으면 꾸지람을 했을 텐데 꾸짖지 않고 도리어 동의한 것이 무슨 기상이냐고 한 의문에는, 진정한 성인이란 어떤 존재인가 하는 질문이 담겨 있다. 왕수인은 특히 이런 점을 성인의 광견에 대한 교육방식과 연계하여 거론한다.

성인은 사람을 가르치실 때 그들을 속박하여 모두 똑같이 만들지 않으셨다. 다만 뜻이 높고 분방한 사람의 경우[광자]는 곧 분방한 곳으로부터 그를 성취시켰고, 뜻을 지켜서 하지 않는 일이 있는 사람인 경우[견자] 지키는 곳으로부터 그를 성취시켰다. 사람의 재능과 기질이 어떻게 같을 수 있겠는가?[12]

'성인을 사람을 가르치실 때 그들을 속박하여 모두 똑같이 만들지 않으셨다'는 것도 우회적으로 성인을 하나의 롤 모델로 삼아 일방적으로 그

성인을 배워 '본받을 것[효效]'[13]을 강요하는 주자학의 교육태도를 비판한 것으로 보인다. 왕수인은 성인은 기본적으로 광견을 배척하지 않고 오히려 각각의 기질에 맞는 교육방법을 실시하여 그들의 장점을 발휘할 수 있게 한 점을 강조한다. 이상 마치 공자와 네 제자[자로, 증석, 염유, 공서화]의 '사자시좌장'의 모습을 연상시키는 이 대목에서 왕수인은 기상론의 관점에서 공자가 증점의 광태와 광언을 다 포용하고, 아울러 광견 같은 특이한 인물의 각각 다른 재기才氣에 맞게 교육을 행한 점을 높이 평가하는데, 이런 점에서 광자에 대한 이전과 다른 이해가 나타난다. 양지良知를 강조하는 왕수인은 스스로 자신이 추구한 경지가 광자흉차의 '광자 경지'임을 말한다.

설상겸, 추겸지, 마자신, 왕여지가 선생을 모시고 앉아 있다가 선생께서 영왕 신호의 변국을 정벌한 이래로 세상 사람들 가운데 (선생을) 비난하는 무리가 더욱 많아졌다고 탄식하였다. 그것을 계기로 (선생께서는) 각각 그 이유를 말해보라고 하셨다. 어떤 사람은 "선생의 공업과 권세 및 지위가 나날이 높아지자 천하 사람 가운데 그것을 꺼리는 자들이 날로 많아지게 되었다"고 말했고, 어떤 사람은 "선생의 학문이 나날이 밝아졌기 때문에 송나라 유학자를 위해 시비를 다투는 자들도 날로 많아지게 되었다"고 말했으며, 어떤 사람은 "선생이 남경에 오신 이후로 뜻을 함께하여 믿고 따르는 자들이 더욱 힘을 보태게 되었다"고 말했다. 선생께서 말씀하셨다. 그대들의 말에도 모두 믿을 만한 것이 있다. 그러나 나 자신이 알고 있는 부분에 대해서는 그대들이 전혀 언급하지 못했다. 모두 가르침을 청했다. 선생께서는 말씀하셨다. 나는 남경에 오기 전에는 여전히 향원鄕愿의 마음이 조금 있었다. 그러나 이제 이 양지를 믿게 되었고, 참으로 옳은 것과 참으로 그른 것을 손길이 닿는 대로 실천하여 다시 조금이라도 덮어 감추지 않게 되었다.

나는 이제 겨우 '뜻이 높은 광자의 심정〔광자흉차〕'을 지니게 되었으니, 설령 천하 사람이 모두 나의 행위가 말과 일치하지 않는다고 하여도 상관없다. 설상겸이 밖으로 나와 말했다. 이것을 믿게 되었다는 것은 성인의 참된 혈맥을 얻은 것이다.[14]

왕수인이 주희와 가장 다른 점은, 주희가 그렇게 비판적으로 말하는 광자에 대해 도리어 자신의 흉차를 광자흉차로 자임한 것이다. 광자흉차로 자임한다는 것은 이제 왕수인이 자신이 옳다고 하는 것을 그대로 실천에 옮기겠다는 굳은 의지가 담겨 있다. 설상겸이 왕수인의 광자흉차에 대한 발언을 듣고 성인의 참된 혈맥을 얻은 것이라 평가한 것은 이런 점을 말해준다. 광자흉차는 바로 양지의 다른 경지다. 즉 왕수인은 광자가 추구한 경지와 양지가 추구한 경지의 상통성을 보여준다. 이런 점에서 광자흉차가 갖는 왕수인 철학에서의 위상이 있다. 광자흉차를 긍정하는 왕수인의 학문적 태도와 인생관은 주희가 중점의 행태에 대해 긍정하면도 제한적인 조건을 걸어 양면성을 보인 것과는 차이가 있다. 특히 광자와 견자에 대한 '수용'이냐 '배척'이냐 하는 점에서는 주희와 견해가 완전히 다른 점을 보인다.

스스로 자신이 향원의 마음이 조금 있었다가 남경에 온 이후로 광자흉차를 지니게 되었다는 왕수인의 말을 들은 제자들은 향원과 광자의 구별을 듣고자 한다. 이에 왕수인은 향원과 광자의 차이점을 말하는데, 이런 언급을 통해 왕수인이 말하고자 한 광자에 대한 긍정적인 견해를 엿볼 수 있다.

설상겸, 추겸지, 마자신, 왕여지가 선생님을 모시고 앉아 있다가 향원과 광자의 구별을 청하여 물었다. 선생께서 대답하였다. 향원은 충성, 믿음, 청결, 결백으로써 군자에게 받아들여지고, 세속에 따라 처신하여

소인에게도 거스름이 없다. 그러므로 그를 비난하려고 해도 거론할 것이 없으며, 그를 풍자하려고 해도 풍자할 것이 없다. 그러나 그 마음을 자세히 살펴보면 곧 충성, 믿음, 청렴, 결백은 군자에게 아첨하려는 까닭이며, 유혹에 동화되고 더러운 세상에 영합하는 것은 소인에게 아첨하려는 까닭임을 알게 된다. 그의 마음은 이미 파괴되었으므로 요순의 도에 함께 들어갈 수 없다. 광자는 '옛사람을 보존하는 뜻을 가지고 있어' 일체의 어지럽고 떠들썩한 세속의 오염이 그의 마음을 얽어매지 못한다. 그는 참으로 '까마득히 높은 하늘에서 나는 봉황의 의지'를 가지고 있으므로 일단 '잡념을 이겨내면 성인'이다. 오직 잡념을 이겨내지 못하기 때문에 대략적인 사정을 분명히 알면서도 실천행위가 항상 미흡하다. 단지 실천행위가 미흡할 뿐 마음이 아직 파괴되지 않았기 때문에 거의 마름질할 수 있다.[15]

왕수인이 향원을 비판하면서 사용한 '충성, 믿음, 청렴, 결백은 군자에게 아첨하려는 까닭이며, 유혹에 동화되고 더러운 세상에 영합하는 것은 소인에게 아첨하려는 것'이란 표현은 표리부동한 향원을 비판할 때 적용되는 핵심적인 내용에 속한다. 왕수인은 전통적인 견해를 따라 향원을 부정하면도 광자에 대해 극찬하는데, 그 핵심은 광자는 '천 길 하늘에서 비상하는 기상을 가지고 있다'는 것이다. '천 길 하늘에서 비상하는 기상을 가지고 있다'는 것은 기본적으로 예법, 명예, 재물 등과 같은 세속적인 것에 얽매이면서 살아가는 속 좁은 인간들과 다르다는 것을 밝힌 것이다. '천 길 하늘에서 비상하는 기상을 가지고 있는' 광자에 대한 긍정적인 점으로 '옛사람을 보존하는 데 뜻을 두고 있기에 세속적인 명성과 이익으로 그 사람을 옭아맬 수 없다'고 거론한 것은 그만큼 광자가 지향하는 정신경지가 높고 굳세다는 것을 의미한다.

이 같은 왕수인의 광자관에서 일단 주목할 것은 '옛사람을 보존하는

뜻을 가지고 있다'는 발언이다. 옛사람을 보존한다는 이런 광자관은 이지에 가면 변화하게 된다. 이지는 옛사람을 답습하지 않는다는 광자관을 전개한다.

문제가 되는 것은 사념과 현실을 떠난 '지고'의 경지를 추구하는 것인데, 이에 왕수인이 '마름질'과 현실적 삶에 근거한 적절한 실천을 가미하면 도를 실천할 수 있다는 '성인 가능성'을 말한다. 이런 발언은 그만큼 현실적 삶에서 광자가 갖는 역량에 대한 긍정적인 면을 강조한 것에 속한다. 이런 점과 관련된 구체적인 예로서 왕수인은 공자의 도가 광자인 금장에게 전해지지 않고 증자에게 전해졌는가 하는 점에 대해서 '증점이 중행의 기품이 있어서 가능했다'는 것을 말하여[16] 증점을 광자로만 치부하여 문제 삼는 정주이학자들과 다른 견해를 보인다.

광자흉차를 품는 것하고 광자의 행동거지는 차이가 있다. 왕수인이 말하는 광자흉차는 일종의 정신경지로서 실질적으로 단순 '지고'만을 추구하고 실천성이 문제가 되는 '행불엄行不掩'으로 규정된 광자와 다르다. 광자의 문제점은 마름질하지 못하고 세상사를 경멸하고 인륜과 사물을 소홀히 여기는, 이른바 말만 크고 실천성이 바탕이 되지 않은 삶의 태도가 문제가 된다면, 광자흉차는 범인으로서는 접근할 수 없는 정신경지를 말하고 있다는 점에 차이가 난다. 즉 존고의식과 일체의 성리분화聲利紛華에 오염되지 않고 얽어맬 수 없는 천 길 높은 곳에서 비상하는 기상을 갖고 있다는 일종의 기상론 차원의 언급은 이런 점을 보여준다. 이런 긍정적인 면이 있기 때문에 왕수인은 제대로 된 광자정신은 도에 이르는 데 알맞음이 있음을 강조한다.

광자흉차를 긍정적으로 보기 때문에 광자적 삶과 일정 정도 연관성이 있는 쇄락에 대한 이해도 왕수인은 주희와 다르다. '하학이상달'의 순서를 중시하는 주희는 궁리窮理 공부를 떠나서 추구하는 쇄락은 "소략하면서 제멋대로 행동하는 것의 다른 이름"이라 말한다.[17] 왕수인은 쇄락이란 광

탕방일曠蕩放逸한 것이 아님을 말하면서, 경외의 마음과 쇄락의 합일을 말하여 주자와 다르게 이해한다. 왕수인의 이 같은 광자에 대한 긍정적인 이해는 경외와 쇄락의 관계에 대한 해석에서 쇄락의 의미에 긍정적인 견해로 나타나기도 한다.

> 이번 달에 서백이 경외가 쇄락을 얽어맨다는 질문과 윤후가 산에 들어가 고요함을 기른다는 질문을 하였다. 선생께서는 말씀하셨다. 이른바 군자의 경외란 두려워하고 걱정한다는 뜻이 아니다. 보이지 않는 것을 경계하고 삼가며, 들리지 않는 것을 두려워하고 무서워한다는 말일 뿐이다. 이른바 군자의 쇄락이란 '마음이 활달하여 구애받지 않고 마음대로 거리낌 없이 노닌다'는 뜻이 아니다. 바로 그 심체가 욕심에 얽매이지 않아서 어디에 들어가도 스스로 만족하지 않음이 없다는 말일 뿐이다. 대저 마음의 본체는 바로 천리이다. 천리의 환하고 밝은 영명한 깨달음이 이른바 양지이다. 군자의 경계하고 두려워하는 공부가 혹시라도 단절되는 때가 없다면 천리가 항상 보존되어 그 환하고 밝은 영각의 본체가 저절로 어둡게 가려지지 않고, 저절로 이끌어 어지럽지 않으며, 뜻에 차지 않아 부끄러워하지도 않는다. 용모를 움직이고 두루 행동하되 예에 들어맞으며, 마음이 하고 싶은 대로 따라도 법도를 넘지 않는다. 이것이 바로 참된 쇄락이다. 이 쇄락은 천리가 늘 보존되는 데서 생겨나며, 천리가 늘 보존되는 것은 경계하고 삼가고 두려워함이 단절되지 않는 데서 생겨난다. 누가 경외하는 마음이 도리어 쇄락을 얽어맨다고 주장하는가?[18]

어떤 것이 참된 쇄락인가 하는 점에서는 주희와 왕수인은 견해가 다르다. 쇄락 이전에 신독할 것을 먼저 강조하는 주희는 경외와 쇄락을 엄격히 구분한다. 그 구분에는 어떤 상황에서 즐기는 즐거움이 '진정한 즐거움

인지'하는 즐거움과 관련된 마음가짐의 차이점이 담겨 있다. 왕수인은 양지의 입장에서 보면 경외와 쇄락은 대척점에 있는 것이 아니라 서로 동일한 층차에서 논의되는 것이다. 즉 '마음이 활달하여 구애받지 않고 마음대로 거리낌 없이 노닌다'는 것은 정주이학의 입장에서 보면 광망한 행동으로 이해될 수 있지만, 왕수인은 쇄락을 이렇게 이해해서는 안 됨을 말한다. '심체가 욕심에 얽매이지 않아서 어디에 들어가도 스스로 만족하지 않음이 없다'는 것은 바로 천리가 실현된 양지에 입각한 마음가짐이고 행동거지이기 때문이다. 문제는 양지를 이루었느냐의 여부에 있는 것이지 경외와 쇄락을 둘로 여겨서는 안 된다는 것이다. 왕수인의 쇄락에 대한 이 같은 이해는 증점의 욕기영귀에 대한 긍정적 이해로 나타나고, 이런 사유의 확장 끝에 광자를 긍정적으로 이해하는 광자흉차에 따른 광자정신이 있었다.

2

–

이지의 애광愛狂의 광자관

공자가 '광자와 견자'을 선택적으로 취하겠다는 발언[19]과 증점의 이른바 욕기영귀[20]를 허여한 것에서 보이는 광자에 대한 견해는 중국사상사에서 광자에 대한 다양한 견해가 있음을 보여준다. 주희는 광자를 '지향하는 뜻은 지극히 높지만 행동이 그 지향하는 뜻을 따라가지 못한다'라고 하여 부정적으로 본다. 그런데 양지를 강조하는 왕수인은 자신을 광자흉차라고 규정하면서 이 같은 광자를 '천 길 하늘에서 비상하는 기상'을 가지고

있다고 극찬한다. 왕수인의 광자에 대한 긍정적인 이해는 태주학파인 왕기 등에 의해 보다 적극적으로 해석되고,[21] 이 같은 태주학파의 영향을받은 이지李贄와 원굉도袁宏道는 주희의 광자관을 비판하면서 광자에 대해새로운 인식을 요구하는 광자관을 제시한다.

특히 이지가 옛것[옛사람]을 부정하는 광자관을 전개하는 것에 주목할필요가 있다. 이런 점은 예술의 혁신적이면서 창신적 경향에 중대한 영향을 끼치게 되기 때문이다.

이지와 원굉도의 광자관을 비교하는 것은 이유가 있다. 이지와 원굉도는 직접적 사승관계는 아니지만[22] 모두 왕수인을 존경하면서 광자관을펼치는데, 그 광자관에는 동이점이 있기 때문이다. 이지와 원굉도가 각각동심설과 성령설性靈說을 주장하면서 이른바 반전통주의 사상에 입각한문예미학을 전개한 것은 같다. 그런데 이지가 반체제적인 사상을 적극적으로 주장하여 정통유가 입장에서 볼 때는 매우 위험한 인물이었다면,원굉도는 이지에 비해 문인으로서의 취향이 강하다는 차이점이 있다. 그런 차이점은 광자에 대한 견해에도 반영이 된다. 이 책에서는 이지와 원굉도의 광자관의 전모를 밝힘과 동시에 그 차이점을 논하고자 한다. 이 두사람을 관계 지어 논한 것은 많지만 광자관에 대한 견해에 초점을 맞추어논한 것은 거의 없다.[23] 이지는 '애광愛狂'을 주장하면서 광자에 대한 긍정적인 견해를 보인다. 원굉도는 '대용大用' 차원에서 광자의 대사회적 효용성을 강조한다. 이제 두 인물의 광자관에 나타난 동이점을 보기로 한다.

광견에 대해 가장 분명한 사유를 보인 대표적인 인물은 명대 이지다.[24] 황종희黃宗羲(1610~1695)가 '이지는 광선狂禪을 드높였다'고 말하였듯이[25] 이지는 광자에 대한 긍정적인 이해를 보인다. 즉 중국철학사에서광자와 견자에 대해 긍정적인 평가를 내리면서 가장 정치하게 의미를 부여한 인물이 이지다. 『장서藏書』의 「덕업유신전德業儒臣傳」「맹가부악극론孟軻附樂克論」에 보이는 견해가 그것이다. 이 글은 이지의 광견에 관한 소

이지

논문이라 할 정도로 논리적인 글쓰기를 통해 광견에 대한 그의 독창적인 해석도 보여준다. 이지는 중국역사에서 정치, 예술 등에 뛰어난 업적을 이룬 인물들은 결국 광자 아니면 견자라는 견해를 보여 이전에 행해진 광견에 대한 이해와 다른 점을 보인다. 사실 이지가 광견으로 거론한 인물의 행적, 사상, 예술세계를 알면 중국의 전 역사가 어떤 인물들에 의해 진행되었는가를 알 수 있을 정도다.

특히 이지는 유가에서 성현 혹은 위대한 제왕으로 일컬어지는 인물을 '광자와 견자'라는 관점에서 분석하는데, 이 같은 분석은 이지가 처음이란 점에 그 의의가 있다. 이지의 광견관은 『중용장구』「서」 등에서 유가 성인의 도통관과 그 도통관에 입각하여 이단관을 강조하는 경우에는 도저히 받아들일 수 없는 파천황적인 견해에 속한다.[26] 이지는 「여경사구고별與耿司寇告別」에서 광자에 대한 긍정적인 면을 다음과 같이 말한다.

> '진취적인 자[광자]'는 전통을 답습하지 않고, 지나간 자취를 밟지 않으며, 견식이 높다. 이른바 '봉황이 까마득히 높은 하늘에서 나는 것'과 같으니, 누가 그를 당해낼 수 있겠는가? 그런데 봉황은 평범한 뭇새들이 자기와 똑같은 새라는 것을 믿지 않는다. 이런 이유로 견식이 비록 높아도 결실을 맺지 못하고, 결과가 없으니 행위도 중용을 지키지 못하게 된다. '성미가 강직한 자[견자]'는 딱 한 번 불의를 행하고 딱 한 번 무고한 사람을 죽여 천하를 얻는다 해도 그렇게 하지 않는다(…) 더불어 잘 지낼 만한 좋은 사람을 논하자면 원래 향원이 가장 으뜸이지만, '재도載道'를 논하며 수많은 성인들의 끊어진 학통을 잇겠다면 '진취적인 자와 강직한 자'를 버리고 장차 어디로 가겠는가?[27]

광자에 대한 전통을 답습하지 않고, 지나간 자취를 밟지 않으며, 견식이 높다는 평가는 이전에 광자를 평가한 다른 인물보다도 광자를 긍정적

으로 평가한 것에 속한다. 특히 이지가 '재도'를 논하며 성인들의 끊어진 학통을 이을 수 있는 인물들로 광자를 평가하는 것은 주희가 『대학장구』 「서」에서 말하고 있는 요·순·우·탕·문·무·주공과 같은 유가 성인에 의한 '도통'의 맥락을 강조하는 정주학에서는 매우 받아들이기 어려운 이해에 속한다. '진취적인 자와 강직한 자를 버리고 장차 어디로 가겠는 가?' 하는 발언은 이제 광견이 어떤 존재인지를 가장 확실하게 보여주겠다는 이지의 의지가 담겨 있다.

이지는 『분서焚書』 권2 「여우인서與友人書」에서는 광자가 왜 광태와 광언을 행하는가 하는 이유와 더불어 공자가 광자를 사랑한 이유가 무엇인지를 말하고 있다. 일단 이지는 광자란 '뜻이 크고〔지대〕' '말이 큰 것〔언대〕'에 불과하다고 규정한다.

> 다시 옛날의 미치광이를 살펴보기로 하겠다. 맹자는 미치광이란 '뜻이 크고' '말이 큰 것'에 불과하다고 여겼다. 해설자는 그들을 두고 '뜻이 크기' 때문에 툭하면 자신을 고인에게 갖다 대고, '말이 큰 까닭'에 행동과 말이 간혹 일치하지 않는다고 여긴다. 이 말이 맞는다면 미치광이는 자신과 견줄 자가 세상천지 아무 데도 없는 판인데 무에 귀할 것이 있다고 일부러 힘들게 심사숙고하겠는가?[28]

이지가 '옛날의 미치광이를 살펴보겠다'는 것은 일단 광자가 긍정적인 점이 있다는 전제가 깔려 있다. 이런 의식이 없다면 군이 '옛날의 미치광이'를 거론하면서 광자의 '본래 모습'에 대해 변론할 필요가 없다는 것이다. 문제는 광자를 비판하는 경우도 고인들을 기준으로 해서 평가한다는 것이다. 이에 이지가 긍정적으로 평가하고 있는 '옛날의 미치광이'를 기준으로 볼 때 광자들이 광태를 부리는 것은 광자의 잘못이 아니라, 세상 사람들이 그 광자의 행태 속에 담긴 '지대'와 '언대'의 실질적인 내용을

정확하게 알지 못한 결과임을 말한다. 즉 광자들은 그렇게 이상한 사람도 아니고 위대한 사람도 아닌데, 광자에 대한 해설자들이 '광자들의 뜻이 크기 때문에 툭하면 자신을 고인에게 갖다 대고, 말이 큰 까닭에 행동과 말이 간혹 일치하지 않는다'라는 식으로 잘못 판단하는 문제점을 지적한다. 이런 판단의 문제점에는 결국 어떤 것을 기준으로 한 것이 옳은지 하는 기준이 갖는 객관성과 공정성에 대한 문제제기의 사유가 담겨 있다. 이런 점에서 이지는 광자들의 '지대'와 '언대'가 실질적으로 무엇을 의미하는지 분명하게 알 것을 요구한다.

> 원래 광자는 고인을 깔보고 자신은 높여 보게 보면서, 고인이 비록 위대하다지만 그 자취는 지나간 과거의 것이므로 반드시 그 행적을 따라야 할 필요는 없다고 생각한다. '뜻이 크다는 것'은 바로 이를 두고 한 말이다. 이런 까닭에 고담준론을 거침없이 늘어놓지만 그 모두는 자신이 실천할 수 없고 감히 손댈 수도 없는 바로서 그저 생각나는 대로 지껄인 헛소리에 불과하다. '말이 크다는 것'은 바로 이런 의미이니, 그들의 행동과 말이 일치하지 않을 것임은 너무나 당연하다.[29]

광자들의 관심사와 자신들의 행동에 대한 판단기준은 '과거'에 있지 않다. 이런 점에서 고인이 상징하는 과거를 진리의 원천과 근원으로 삼는 인물들과 다른 사유를 갖는다. 따라서 상황에 따라 달라지는 기준이 갖는 객관성과 공정성이란 점에서 본다면 광자에 대한 부정적인 평가도 달라져야 한다. 광자들이 고인을 깔보고 자신을 높이고, 생각나는 대로 말만 지껄이지 실천성이 없다는 '지대'와 '언대'는 광자가 갖는 특징을 의미한다. 문제는 이런 특징을 이해하면 광자들은 굳이 비판할 필요가 없다. 왜냐하면 그들의 '지대'와 '언대'의 결과는 결국 행동과 말이 일치하지 않는 것으로 귀결되기 때문이다. 그런데도 왜 광자는 그토록 광적인 행위를

하는지에 대해, 이지는 광자의 광태에 대해 먼저 실정實情과 형세形勢의
관점에서 풀이하면서, 광태의 실질적인 내용을 밝힌다.

> 어째서 그럴까? 그 정황과 그 형세가 서로를 덮어주는 방향으로 알아
> 서 흘러가지는 않기 때문이다. 사람이 천지간에 태어날 때 이미 다른
> 사람과 똑같이 생겨났는데 또 어떻게 혼자서 유별날 수 있겠는가? 이
> 런 까닭에 가끔씩 늘어놓는 턱없는 궤변은 저 혼자 기분 좋기 위해서
> 이고, 얼토당토않은 허풍은 잘난 체하기 위해서이며, 함부로 지껄이는
> 말들은 세상에 분노를 터뜨리는 것일 따름이다. 광자는 이에 세상의
> 질곡은 이미 심해졌고 비열함은 혐오스러울 정도가 되었음을 목도하고
> 는 한층 더 '미친 소리〔광언狂言〕'를 늘어놓는 것이다.[30]

'지대'와 '언대'의 실질적인 것을 알고 보면 광자 스스로의 분노 표출과
자기 자랑을 통한 자위적 행위에 불과할 뿐으로서, 특별히 유별난 인간의
행동과 사유는 아니라는 것이 이지의 분석이다. 여기서 주목할 것은 유별
난 존재가 아닌 광자의 광언이 갖는 대사회적 차원의 공통성이다. 즉 광
자의 광언은 '세상의 극심한 질곡과 혐오스러움'에 대한 정당한 발언에
해당한다. 광자의 이런 정당한 발언에 대해 일정한 기준을 가지고 그것을
부정적으로 재단하는 것은 문제가 있다는 것이다. 이처럼 이지는 세상
사람들이 이러한 광자의 '지대'와 '언대'의 속성을 제대로 이해하지 못하고
자신들의 기준을 중심으로 그들의 광태에 의미를 부여하고 더 나아가 그
들을 비난하는 것은 광자의 본질을 잘못 이해한 결과라고 규정한다. 그렇
다면 이처럼 사람들이 관심을 가지면 가질수록 더욱 광태를 부리는 광자
를 어떻게 대해야 올바른 자세인가?

관찰자는 그 미친 작태를 보고 마침내는 그를 맹호나 독사 같은 자로

지목하는 동시에 서로 주의를 줌으로써 그를 따돌려버린다(…) 광자는 자신의 광언에 반응이 있음을 보고는 한층 더 행복감을 느끼게 되니, 그의 걱정은 다만 자신의 말이 미친 소리로 받아들여지지 않으면 어쩌나 하는 것이다. 오로지 성인만이 그것을 보고도 모른 척한다. 그래서 남들을 놀라게 하는 재미에 살던 미치광이는 자신의 말을 듣고도 못 들은 척하는 사람이 나타나면 그 미친 작태가 저절로 사그라지게 된다. 그러므로 오직 성인만이 미치광이 병을 고칠 수가 있다.[31]

광자는 자신의 발언에 세상 사람들이 반응을 하면 할수록 더욱 신나하고 행복감을 느낀다. 이런 작태에 대해 세상 사람들은 따돌림을 하거나 비난한다. 그런데 이지가 광태를 부리는 광자를 다루는 방법은 의외로 간단하다. 성인처럼 광자들이 광태를 부리게 그냥 놔두고 관심을 가지지 않으면 제풀에 지쳐 광태를 그만둔다는 것이다. 광자를 감금하거나 격리시키거나 혹은 사회적으로 손가락질하면서 부정적으로 보면 볼수록 광자의 광태는 더욱 기승을 부릴 것이란 이지의 판단은 스스로 광자의 경지를 겪어본 경험의 소산이 아닌가 한다.

이처럼 광자란 유별난 인간이 아니고 큰 의미를 부여할 수 없는 인물들이기 때문에 광자에 대해 부정시할 것도 없고 그들을 그냥 놔두면 제풀에 지쳐 더 이상 광태를 부리지 않을 것이란 이지의 판단은, 앞서 본 바와 같은 주희 등을 비롯한 유가의 인물들이 행한 광자에 대한 부정적인 인식과 판단을 불식시키는 것에 해당한다. 이지의 광자에 대한 이런 견해는 이 같은 광자의 속성을 성인은 정확하게 꿰뚫고 있기 때문에, 성인은 그 광자를 '사랑하고 포용함〔애광愛狂, 사광思狂〕'으로써 그들을 더 높은 경지에 까지 이르게 한다는 사유로 나타난다.

공자가 자상을 용납하고 원양을 친구로 삼은 일화를 살펴보자. 그들은

상을 당했어도 노래를 불렀는데 비단 말뿐만 아니라 행동으로도 자신을 감추지 않았고, 성인은 이런 그들을 결코 이상하게 여기지 않았다. 이는 천고에 광자의 병을 고칠 의사로는 성인만한 이가 없다는 사실을 증명한다. 그러므로 광자를 광자로 보지 않으면 그의 미친 짓도 저절로 수그러들게 된다(…) 또 그의 '광자를 사랑[애광愛狂]'하고 그 '광적인 행동을 하는 이유를 헤아려주고[사광思狂]' 그를 좋은 사람이라 칭찬하고 행실이 법도에 합당하다고 치켜세우면, 그들의 광태는 조리가 서게 되고 심오한 경지까지 들어설 수 있게 된다. 내가 말한 바 공자께서 '광자를 사랑하셨다'는 것은 대략 이런 내용이다. 원래 세상에서 으뜸가는 일류 미치광이라야 자신의 행동을 은폐하지 않을 수 있다. 은폐하지 않는다는 것은 사실을 감추지 않음으로써 저절로 가려지게 하는 방식이다. (주희가 말한 바와 같이) '행동이 그 말을 다 덮지 못한다'는 의미가 아닌 것이다.[32]

광자의 병을 고치는 방법으로 광자로 보지 않을 것을 말하면서 도리어 왜 광자가 미친 짓을 하는지를 헤아리고 사랑하면서 더 나아가 그들이 대사회적 차원에서 그들의 발언과 사유가 제대로 실천될 수 있게 배려하라는 '애광'과 '사광'의 발언은 이제 광자에 대한 새로운 접근방식을 제기한 것에 해당한다. 따라서 광자를 주희처럼 단순히 실천성 여부와 관련된 차원의 '행한 것이 지향하는 높은 정신을 따라가지 못한 것'이란 의미로 풀이해서는 안 됨을 말한다. 도리어 그들이 갖고 있는 긍정적인 측면을 이해하고 칭찬하면 그들의 광태는 조리가 서게 되고 심오한 경지까지 들어설 수 있다는 이런 발언은 광자에 대해 새롭게 인식할 것을 촉구하는 것이다.

특히 이지는 우주론적 측면에서 광견을 이해하는 매우 독특한 견해를 펼친다. 구체적으로 말하면 음양론적 측면에서 광자와 견자를 말하는데,

그 결과로서 이지는 독특하게 성인을 '중행의 광견'이라 말하고 있다. 이지의 이런 발언은 역사에서 광자라 추앙받는 인물도 알고 보면 특별한 존재가 아니라 단순 '광과 견'을 모두 겸비한 인물이란 것이다. 이지는 광자에 대한 새로운 해석을 하고 있는 셈이다.

> 나는 또한 극단적으로 말한다. 무릇 인간은 '음을 지고 양을 껴안고' 태어난다. 양은 가볍고 맑아 곧바로 위로 올라간다. 그러므로 사람이 그것을 얻으면 광이 된다. 음은 견고하게 응결하여 잡으면 단단하다. 그러므로 사람이 그것을 얻으면 견이 된다. 비록 많고 적음이 같지 않고 들쑥날쑥하여 하나로 하기 어려워서 그 순수한 것에 순수할 수 없으니, 대강 이와 같을 따름이다. 오직 저 순양純陽의 강건함과 순음純陰의 순함이면 그 사람은 얻어 보기가 어려우니 공자가 생각한 까닭이다. 지금의 관점에서 보면 성인은 중행의 광견이다. 군자는 대大이지만 아직 화化의 경지에는 오르지 않은 성인이다. 선인은 광사를 아름답게 일컬은 것이다. 항심이 있는 자는 견의 별명이니, 하나하나 모두 믿음을 갖고 있는 사람이다.[33]

이지는 성인이라도 무슨 선천적으로 무슨 특별한 자질을 가지고 태어난 것이 아니라 다만 기질적 측면에서 강약의 구분만이 있다는 점에서 접근한다. 이런 이지의 광견관은 인간을 기질적 차이에 의해 성인과 나머지 인간을 구분하고, 아울러 인간들도 선과 악으로 파악하는 것을 거부하는 사유다. 노자는 '부음포양負陰抱陽'이라 하여, 음과 양 이 두 가지 속성만 있음을 말하고 가치론적으로 차별을 부여하지 않는다.[34] 이지는 이같은 노자의 사유를 받아들이되, 그 기운의 가벼우면서 맑은 것과 견고하면서 응집된 것을 각각 인간에게 적용하여 광자와 견자를 구분한다.

이런 사유는 유가가 전통적으로 음양의 관계를 '선과 악[35]으로 대입하

는 것을 비롯하여 '선과 후', '시施와 수受' 등으로 구분하여 음과 양의 차별성 및 주재성의 차이점을 말하는[36] 것을 거부하는 것이다. 주희는 마음의 드러남도 '양선음악'이란 측면에서 파악하기도 한다.[37] 이지가 광자를 양의 가볍고 맑은 것으로 이해하는 것은, 광자의 특징인 적극적이면서 상달처를 추구하는 기운의 상징인 '지고'의 경지를 음양론적으로 이해한 것에 속한다. 견자를 음의 견고하고 응결된 것으로 이해하는 것은, 견자가 어떤 상황에서도 자신의 지조와 절개를 버리지 않고 고집하는 후중厚重함을 음양론적으로 이해한 것에 속한다.

이지가 성인은 중행의 광견이라 언급한 것은, 광자란 과연 어떤 존재인지를 재차 생각하게 하는 발언에 해당한다. 즉 맹자에 의해 인류의 극치에 이른 인간이라 규정된 성인에 대한 다른 차원의 이해를 요구한다. 이지는 이 같은 음양론 차원의 광견관을 통해 과거의 위대한 인물들을 광자와 견자로 구분하여 다음과 같이 말한다.

공자의 문하에서 증점은 광으로써 도를 보았고, 증삼은 견으로 도를 믿었으니 이것은 훤히 드러나는 것으로써 구한 것이다. 옛날에는 백이나 이윤처럼 반드시 한 가지라도 불의한 일을 행하거나 한 사람이라도 죄 없는 사람을 죽여서 천하를 구한다 하더라도 이런 일은 하지 않아야만[38] 바야흐로 견자라는 이름은 얻었다(…) 이로써 보건데 방훈〔=요堯〕은 광자로서 제왕이 되었고, 문왕은 광자로서 왕이 되었고, 태백은 광자로서 제후가 되었으니 모두 광자였다. 순, 우, 탕과 무에서 '주소〔=주공단周公旦과 소공석召公奭〕'에 이르기까지 모두 견자이다. 미자는 광이었다가 떠났고, 기자는 광이었다가 노예가 되었고, 비간은 견이었다가 죽었다. 공자가 말하기를 '은나라에 세 사람의 인자한 사람이 있었다'고 하였는데, 세 사람의 '인자한 사람'이라 한 것은 피차가 없다는 것이다. 관이오〔=관중管仲〕는 광의 '괴수'이고, 한고조는 광의 '신'이고,

한문제는 광의 성이고, 도주〔=범여范蠡〕는 광이면서 철인이고, 자방〔=장량張良〕은 광이면서 의로웠고, 장주와 열어구는 도가의 이른바 광이다. 조상국〔=조참曹參〕, 급장유〔=급암汲黯〕는 도가의 이른바 견이니, 모두 형벌을 쓰지 않아 자신은 수고롭지 않으면서 백성들은 평안하였다. 순자와 양웅은 유가의 이른바 광견인데, 한유는 어떤 사람이기에 그들을 지목해 성급하게 '순醇〔=순자荀子를 일컬음〕'이라 하고 '자疵〔=양웅揚雄을 일컬음〕'라고 하는가?[39]

먼저 이지가 음양론을 통해 평가한 광견관이 전적으로 옳다고 할 수 있는가 하는 질문을 던질 수 있다. 그런데 이런 점과 관련해 이지가 『사강평요史綱評要』에서 이지 나름대로 중국역사의 유명한 인물들에 대한 견해를 밝힌 것을 떠올리면 수긍할 점이 있다. 주목할 것은 중국역사를 볼 때 이상 언급한 인물들이 없었다면 과연 중국역사는 어떤 모습으로 전개되었을까 하는 의문이 들 정도로, 이지가 거론하고 있는 인물들은 각각 중국역사에서 의미 있는 인물들이란 점이다. 그런데 그런 인물들도 뭐 특별한 사람이 아니고 광자 아니면 견자였다는 것이 이지의 판단이다. 아울러 이상과 같은 음양론 차원에서의 광견관을 통해 평가할 때, 순자와 양웅을 각각 '순'과 '자'로 평가한 것은 잘못된 평가라고 본다. '순'과 '자'는 음양론적 측면에서 볼 때 잘못된 적용이기 때문이다.

이상과 같은 이지의 광견관을 받아들이면 중국역사에서 '제왕의 역사는 바로 성인의 역사'[40]라고 하여 제왕을 특별한 존재로 여기는 사유는 설 자리가 없다. 유가가 그렇게 강조하는 도통관의 맥락에서 높이는 유가 성인들도 알고 보면 광자 아니면 견자라는 이지의 판단은 유가를 지탱하는 핵심 사유와 정체성을 한 번에 무너트리는 발언에 속한다. 이지에 의해 과거 유가의 위대한 성인들이 무오류의 절대적 진리를 말했다는 것은 무화되어버린다. 따라서 이지는 이제 『논형論衡』의 「문공問孔」과 「자맹

刺孟」에서 합리적 사유를 통해 공자와 맹자를 저울질하고 그 전후의 발언에 논리적으로 문제가 있다고 평가한 왕충王充(27~97?)과 더불어 유가에서는 받아들일 수 없는 대표적인 사상가로 배척 당하게 된다. 왕충은 세상의 유학자들이 성현들의 발언에 오류가 있음을 알지 못하고 맹목적으로 믿고 좋아하는 것을 비판하는데, 공자와 맹자도 그 예외가 아니라고 한다.[41]

이지의 광견에 대한 분석에서 주목할 것은 중국역사에서 유명한 시인이나 문장가들과 관련된 다음과 같은 언급이다.

> 어찌 유독 이런 것만 있겠는가? 문장 또한 그렇다. 이적선李謫仙[=이백李白], 왕마힐王摩詰[=왕유王維]은 시인의 광이다. 두자미杜子美[=두보杜甫], 맹호연孟浩然은 시인의 견이다. 한퇴지韓退之[=한유韓愈]의 문은 견이고, 유종원柳宗元의 문은 광이니 이 또한 알지 않으면 안 된다. 한대[=한무제 때] 두 명의 '사마씨司馬氏' 중 앞에 살았던 인물[=사마천司馬遷]은 광이라 할 수 있고, 뒤에 살았던 인물[=사마상여司馬相如]은 견이라 할 수 있다. 광자는 과거에 있었던 '도'를 밟지 않고, 견자는 '성聖'에 거의 가깝다. 비록 마음의 근원이 밝고 꿰뚫고 있더라도 그것이 어떤 경지인지 알 수 없다. '소씨蘇氏' 한 가문의 부자와 형제 세 사람 가운데 하나는 광이고, 하나는 견이고, 그 하나는 '종횡자류縱橫者流'에 해당한다(…) 아 세상에 공자가 없었다면 고금천하에 참된 시비가 없고, 세상에 '사마'가 없었다면 누가 공자를 이었겠는가? 이것이 내가 광견을 말하는 까닭이다. 광견을 안다면 착한 사람[선인善人]을 아는 것이다. 그렇다면 '악극' 또한 사람이다.[42]

이상 이지가 문학과 시에서 두각을 나타낸 인물들을 광과 견으로 규명한 것은, 각각 거론된 인물들의 예술세계의 특징을 상징적으로 이해할

수 있는 계기를 제공한다. "광자는 과거에 있었던 '도'를 밟지 않고, 견자는 '성'에 거의 가깝다. 비록 마음의 근원이 밝고 꿰뚫고 있더라도 그것이 어떤 것인지 알 수 없다"고 평가한 광견관은 이전 주회의 광견관과 차이가 나는 것으로 광견을 매우 긍정적으로 이해한 발언에 속한다. 특히 견자를 성과 연계하여 말한 것은 견자에 대한 새로운 이해를 요구하는 것으로서, 이지 광견관의 특징에 해당한다.

여기서 이지가 공자를 높이 평가하는 것은 다른 것이 아니다. 유가에서 강조하는 절대적 진리를 말하고 인간이 살아가야 하는 올바른 진리를 말한 것이 아니라 바로 천하의 참된 시비를 공자가 올바로 밝혔다는 것을 높이 평가한 것이다. 그 실질적인 내용은 다른 것이 아니라 공자는 유가가 배척하는 광견을 언급했다는 것이다. 이런 기준을 통해 공자의 공적을 기리는 것은 유가에서 기본적으로 윤리적 측면과 이타적 측면을 강조한 차원에서의 공자를 높이는 것과 차별상을 보인다. 이런 점에서 이지의 광견관은 바로 공자의 광견에 대한 언급에서부터 출발하였다고 할 수 있다.

이지는 더 나아가 공자가 말한 옛날 광자의 특징인 '사肆'자를 통해 그들이 택한 직업이나 처한 지위 혹은 삶의 방식 속에서 가장 특징적으로 말해지는 것을 꼽되 특히 '광의 상승上乘'이란 말로 그들을 특징적으로 규정한다. 이지가 거론하는 인물들은 국화를 끔찍하게 사랑한 도연명, 한무제(기원전156~기원전87) 밑에서 신하 노릇하면서 해학적인 삶을 산 동방삭東方朔(기원전154~기원전92), 청안시하고 백안시한 완적, 「주덕송酒德頌」을 지은 유영劉伶(221?~300)과 「오두선생전五斗先生傳」을 짓고 술로써 이름을 날린 당대의 왕적王績(585~644), 농담을 잘하고 은어를 사용한 전국시기 제나라 명신 순우곤淳于髡(기원전386~기원전310) 등인데, 이 가운데 최고로 치는 인물은 바로 조정에서 금마문金馬門의 관료로 근무하면서 한무제와 친구관계를 맺은 동방삭이다.[43] 이지는 위진시대의 명사들이 어떤 점에서 광자로

평가 받았는가를 단적으로 보여준다.

이 같은 이지의 분석은 중국역사에서 보는 입장에 따라 다양하게 평가될 수 있는 위대한 인물들을 광과 견으로 구분지어 규명했다는 점에 의미가 있다. 즉 이지가 음양론을 운용하여 구분한 광과 견을 통해 이같이 분석한 것은 우리가 중국정치사와 중국문예사에서 높이 평가하고 있는 인물들의 정치적 경향과 문예적 경향을 다양하게 이해할 수 있는 시각을 제공했다. 그런데 미자, 기자, 비간 등의 광견적 행태는 이미 역사에서 객관적으로 인정하는 것에 해당하지만, 다른 인물들인 경우 보기에 따라 이지의 주관적인 평가에 해당될 수도 있다. 하지만 이지의 이런 평가는 이지가 거론한 인물들의 행동거지의 특징을 도리어 다른 각도에서 이해할 수 있는 여지를 준다는 장점도 있다.

이처럼 중국역사에서의 많은 위대한 군자와 사상가, 문학가들은 대개 광자 아니면 견자에 속하는데, 이지의 이 같은 광자관의 뿌리는 사실 『장자』에게서 나온 것이다. 특히 '식견고識見高'와 관련된 '지고'의 경우는 더욱 그렇다. 이 같은 이지의 광에 대한 이해와 견해는 이지 이전에 있었던 광자에 대한 종합적인 견해를 밝힌 것이면서 아울러 자신만의 창의적인 사유를 보인 것에 해당한다는 점에 의의가 있다. 당연히 이 같은 이지의 광견관은 주희를 비롯한 정통 유가에서 광견을 일정 정도 부정적으로 보는 것을 불식시키는 의미도 있다. 다만 이지의 광견관에 서화가에 대한 광견관이 없다는 점이 매우 아쉽다.

'애광'과 '사광'을 통해 광자의 본래 면목에 대한 올바른 이해를 촉구하는 이지의 이런 발언은 이제 광자가 대사회적으로 어떤 역할을 할 수 있게 해주는 것이 올바른 것인가 하는 질문을 던진 것이다. 이런 점을 잘 말해주는 것은 원굉도의 대용의 신광자관이다.

3
-
원굉도의 대용大用의 신광자관

원굉도袁宏道[44]의 광자에 대한 기본적인 의문점은 왜 공자가 욕기영귀하고자 한 증점을 허여했는가 하는 것이고, 광이란 결국 어떤 의미를 부여할 수 있는가 하는 것이다. 원굉도의 광자에 대한 견해를 가장 잘 알 수 있는 것은 『원중랑집袁宏道集箋校』 권53(미편고未編稿) 권1 「책策·제5 문問」[45]에 나오는 글이다. 원굉도는 먼저 『논어』 「선진」에서 증점이 욕기영귀한 행위에 대해 세간 유학자들은 증점이 너울너울 춤추고 휘파람 불고 노래하면서 봄 광경을 한참 즐기며 산의 정과 물의 뜻 사이에서 스스로를 자유롭게 풀어놓은 것은 임탄任誕의 종주이자 허무의 조상이라 비판하는데, 공자는 도리어 허여한 까닭은 무엇인가 하는 질문으로부터 시작한다.[46]

> 무릇 증점은 공자 문하의 이른바 광사라고 할 만하다. 세간 사람들은 광이란 것이 무엇인지를 몰라서 방랑하며 구속되지 않는 자를 그 말에 배당시키고는, 증점은 방랑하면서 매이지 않는 인사이니 천하를 다스리는 일과 무슨 관계가 있느냐고 말한다. 이것은 공자가 중행을 생각하고 광은 그 다음을 생각하였다는 사실을 모르는 것이다.[47]

원굉도는 증점을 광사라 하는데, 그 광사라고 할 때의 광이 갖는 진정한 의미가 무엇인지를 알라고 한다. 공자가 중행 이후에 광을 생각했다는 것은, 광은 중행에는 못 미치지만 그렇다고 비판과 배척의 대상은 아니라는 것이다. 이에 원굉도는 공자가 증점을 허여한 이유가 무엇인가에 대해 '식취識趣'를 통해 말하고 있다. 원굉도는 식취와 '재기才氣'를 구분하면서

식취야말로 증점을 광사로 규정한 내용에 해당한다고 말한다.

　아아. 세간에서는 다만 재기가 가히 일을 할 수 있다는 것만을 알 뿐이
지, 어찌 천하의 쓰임을 오묘하게 하는 것이 식취[48]에 달려 있음을
알겠는가? '재기'는 질풍에 흔들려 떨어지듯 하여 메마르고 썩어서 저
절로 제거되고 만다. 그러나 식취는 명월이 밝은 하늘에 떠 있는 것과
같아서 만상을 명랑하고 투명하게 비춘다. 그렇기 때문에 증점의 관점
에서 앞서의 세 사람을 논한다면, 우주는 저절로 맑은 데 비하여 경세
를 하는 자는 교란되고 흔들리고 있다는 사실을 알 수 있다. 무릇 봉황
은 까마득히 높은 하늘을 이미 알기에, 날아오르길 다하지 않았어도
천하의 새들은 이미 어둑하여 아무 때깔이 없게 된다. 이것이 바로
공자가 증점을 허여한 이유다. 그 '쓰임이 큼'을 허여한 것이지 그가
쓰이지 않으리라고 말한 것이 아니다.[49]

　여기서 원굉도가 증점의 '쓰임의 큼'이라 발언한 것에 일단 주목할 필
요가 있다. 이후에 원굉도는 이전의 다양한 광자관과 차별화를 보이는
광자의 쓰임에 대해 논하고 있기 때문이다. 증점의 쓰임을 문제 삼는 것
은, 증점의 행위를 단순히 실천성이 부족하다는 차원에서 이해하는 것과
차별성을 보이는 해석이다.

　원굉도는 양명학의 양지를 매우 높이면서 각 시대의 학문 경향에 대해
다음과 같이 말한 적이 있다.

　송대 유학에는 '썩은 학문〔부학腐學〕'은 있었어도 '썩은 인간〔부인腐人〕'
은 없었지만 근대에는 '부인'은 있어도 '부학'은 없다. 송나라 때 '이학'
을 강론한 자들은 대부분 썩었지만 문장과 사공은 썩지 않았다. 근대
에 문장과 사공을 강론하는 자들은 썩었지만 '이학'은 홀로 썩지 않았

다. 송대의 경우 군자는 썩었지만 소인은 썩지 않았다. 근대에는 군자와 소인 대부분이 썩었다. 그러므로 나는 생각하길, 지금 시대에서 앞 시대의 옛 학문을 뒤덮어 가릴 만한 것은 오직 왕수인 일파의 양지 학문뿐이다.[50]

원굉도가 왕수인의 양지를 높이는 것은 새로운 시대에 부합하는 새로운 사유의 출현 가능성에 대한 기대감이다. 만약 이런 사유를 가지고 접근하면, 광에 대한 사유뿐만 아니라 중행에 대한 사유도 달라진다. 이런 점에서부터 원굉도의 광견관은 출발한다. 그럼 구체적으로 원굉도의 광에 대한 이해를 보자. 먼저 원굉도는 중행과 광의 관계를 말한다.

> 무릇 광이란 용龍의 덕이다. 중행이란 용의 온전한 전체이고 광은 그것의 분할된 일부이다. 증점의 경우 그가 숨어 있는 상황에서 나타난 것이리라! '숨는 것〔잠潛〕'이란 세상에서부터 숨어서 세상에 알려지지 않더라도 후회하지 않는 것인데, 증점으로 말하면 공자의 알아줌이 있었다. 다만 공자가 비록 그를 알아주었더라도 공문에 모여든 여러 제자들이 반드시 알았던 것은 아니다. 공자가 길게 한숨을 쉰 이후로 후세에 증점을 논하는 자들은 그런데 오히려 증점이 능히 성인의 뜻을 알 수는 있었지만 반드시 능히 성인의 일을 할 수 있었던 것은 아니라고 평하였다. 그렇기에 증점의 '온전한 기틀의 대용大用'을 끝내 '도망감〔둔遯〕'으로 귀결시켜 논하고 말았다. 이 때문에 그를 두고 '잠'이라 하게 된 것이다.[51]

이 글은 기본적으로 증점의 온전한 기틀의 대용에 대한 제대로 된 이해가 없는 상태에서 증점을 논하는 것은 문제가 있다는 것이다. 공자의 공적은 이런 증점의 '전기대용'의 전모를 알았고 이에 증점을 허여했다는

것이 원펑도의 판단이다. 광을 용의 덕이라 규정하고, 중행은 용의 온전한 전체이고, 광은 그것의 분할된 일부라고 규정하는 것은, 중행과 광을 별개의 것으로 이해하는 사유와 차별화에 해당한다. 아울러 중국문화에서 가장 신성시되고 절대적 능력을 갖춘 것을 상징하는 상상 속의 동물인 '용'과 관련해 광의 경지를 논하는 것은, 광이 갖는 긍정적인 의미를 최고로 높인 것에 속한다. '전기대용'이란 표현을 통해 대용을 거론하는 것은 광자의 역량이 대사회적으로 얼마나 긍정적인 역할을 할 것인가를 상징적으로 말해준다.

중행과 광의 관계를 이렇게 이해할 수 있다면, 흔히 주희 등이 광은 중행에서 벗어나 있기에 사회적으로 문제를 야기할 수 있다고 보는 것과는 다른 이해에 속한다. 이처럼 광에 대해 긍정적이면서 효용성에 대한 적극적 의미를 부여하는 원펑도는 그런 시각을 역사적 인물의 행동에 적용하되 광과 연계하여 이해한다.

> 한나라 이후에는 대개 두세 호걸이 광의 마음을 얻어서 '용'의 일체에 비기고는 한다. 다행히 시기를 만나게 되면 천하가 그들의 사업을 우러르지만, 그 사업이 광임을 모른다. 불행하게 시기를 만나지 못하면 천하가 그 광을 비웃으며 광이란 과연 사업을 할 수 없다고 믿는다. 이렇게 해서 세간 사람들이 광이란 무엇인지를 모르게 된 것이 오래되었다.[52]

역사적으로 나름 평가를 받는 인물들이 행한 사업의 속내는 알고 보면 광이었는데, 그것을 제대로 알지 못한 것은 광이란 무엇인지에 대한 무지에서 비롯된 것이다. 따라서 그 무지 속에 담긴 광자의 대용성을 다시 확인하라고 촉구한다. 전통적으로 제왕을 상징하는 '용'의 역할은 기본적으로 '치국평천하'를 추구하는 것이다. 그런데 그것은 반드시 '용'이 아니

어도 된다. '용'의 역량을 발휘할 수 있으면 된다. 원굉도는 이런 점을 구체적으로 광에 적용하여 그 사례를 든다.

그 예로 든 인물들은 바로 장자방張子房[=장량張良, 기원전250?~186], 사안 석謝安石[=사안謝安, 320~385], 적회영狄懷英[=적인걸狄仁桀, 630~700]이다. 원굉 도가 말하고자 한 핵심은, 그들은 식취로 쓰인 것이지 '재국才局'으로 쓰 인 것이 아니라는 점이다. 이에 장량의 광은 '지혜로움[지智]'이고, 사안 의 광은 '깊이 빠짐[심沈]'이며, 적인걸의 광은 '참는 것[인忍]'이라 규정한 다. 지혜로움, 깊이 빠짐, 참는 것이란 평가에는 그들이 어떤 식으로 세 상을 대했는지를 단적으로 보여주는 평가가 담겨 있다. 결론적으로 원굉 도는 '그들의 광의 몸체는 다르나 용의 덕은 가깝다는 점에서는 동일하다 고 말한다.53 이런 광자관은 이전 광자관과 다른 점을 보인다는 점에 의 의가 있다.

아울러 원굉도는 그들을 중행과 관련지어 이해할 때 그들의 처세 측 면도 거론하고 있다. 즉 처음에는 솟구쳐 있다가 중간에는 튀고 마지막 에는 숨은 사람은 장량이고, 처음에는 숨어 있다가 마지막에는 튀어 오른 사람은 사안이고, 처음에는 솟구쳐 있으면서 전전긍긍하고 마지막에는 숨은 것은 적인걸이라 한다. 이런 점에서 그들을 공자가 생각한 광으로 서, '중행에서 한 등급 다음 가는 것'에 속한다고 규정한다.54 이런 이해 는 앞서 말한 바와 같이 '중행이란 용의 온전한 전체'이고, '광은 그것의 분할된 일부'라는 점을 역사적 인물을 통해 구체적으로 규정한 것과 통한 다. 원굉도는 광을 중행에서 한 등급 아래에 속한다고 하여 광을 단순히 저급한 것으로 파악하지도 않는다. 자신이 생각해온 이 같은 견해를 통 해 원굉도는 그동안 역사에서 잊혀진 진정한 광의 의미에 대한 복원을 시도하고 있다. 이런 점은 당연히 주희 등이 비판한 광에 대한 견해와 차이가 난다. 결론적으로 원굉도는 광에 대한 공자의 공적을 한마디로 규정한다.

"아아! 이 세상에 공자가 없었다면 천하에 누가 다시 광을 헤아려주었 겠는가?"[55]

공자의 '사광'을 강조하는 이런 발언은 이지와 동일한 사유인데, 원굉 도는 한걸음 더 나아가 광자가 갖는 긍정적인 의미를 제대로 알 것을 요 구하는 이른바 '광자 재평가 작업' 즉 '신광견관'—원굉도는 견자에 대해서 도 긍정적이기 때문에 이렇게 표현한 것이다—확립을 시도한다. 이런 점 에서 출발하여 왜 광자가 제대로 세상에 쓰임을 받지 못했는가를 말한다. 원굉도의 이런 발언에는 사람들에게 광자를 제대로 알고서 그들을 이 세 상에 어떻게 하면 제대로 쓸 것인가를 것을 고민해야지 그들을 이단시 하여 배척하는 어리석은 짓을 하지 말라는 사유가 담겨 있다.

광의 인사는 뜻이 높고 세상을 돌아보지 않기 때문에 상당히 향원의 비판을 받았습니다. 세상 사람들은 향원을 편들고 광을 비판적으로 보 았으므로, 광이 쓰이지 못하는 일은 늘 많고 쓰이는 일은 늘 적었습니 다. 제가 보기에는 진의 도연명과 당나라의 이백은 그 식취가 모두 크게 쓰일 수가 있었으나, 세상에 다만 그를 쓸 수 있는 자가 없었던 것입니다. 세상은 그 사람들이 '소단騷壇〔=시단〕'과 '국사麴士〔=술모임〕' 의 광이어서 애당초 세상에 쓰임에 뜻이 없다고 여겼으므로 끝내 쓰지 를 않았으니, 쓰임에 뜻이 없는 것이 바로 그들이 대용大用이었다는 사실을 누가 알았겠는가?[56]

전통적으로 향원은 광자와 어떤 차이점이 있느냐 하는 논의가 많다. 언뜻 보면 향원은 긍정적인 면이 있지만 알고 보면 이른바 이중인격자에 속하는 가식적인 존재다. 이런 점에서 진보적인 인물들도 향원에 대해서 는 거의 대부분 부정적이다.[57] 이런 점에 비해 광의 경우는 매우 긍정적

인 이해를 하는 경우가 많다.

원굉도가 근본적으로 주장하는 것은 대용으로 말해질 수 있는 광자에 대한 올바른 이해다. 즉 대용으로 광자를 이해할 수 있다면, 그 대용의 역량을 어떻게 발휘하게 해야 하는지 고민하라는 것이다. 대용은『장자』에서 말하는 이른바 '무용無用의 대용'이란 사유에서 출발한 것이다. 원굉도는 소지의 세계에서는 무용이지만 대지의 세계에서는 그 무용이 대용이 된다는 장자의 발언을 통해 광자에 대한 올바른 이해를 요구하고 있다.[58] 이런 대용 사유를 통해 원굉도는 광자는 일단 대사회적으로 대용의 역량이 있다고 여기고 있음을 알 수 있다. 이런 점과 관련해 보다 구체적인 예를 드는데, 특히 앞에서 거론한 도연명과 이백의 광에 대한 제대로 된 이해를 요구한다.[59]

아울러 이런 대용에 대한 인식과 더불어 무릇 선비는 반드시 정말로 공명을 가벼이 여기는 마음이 있은 뒤에야 천하의 일을 맡길 수 있고, 쓰임에 아무 뜻이 없어야만 크게 쓰인다는 점을 강조한다.[60] 대용이 대용으로 역할을 할 수 있으려면 세속적인 공명심을 버리고 쓰임에 뜻을 두지 말아야 한다는 것은 진정한 광자란 어떤 삶을 살아야 하는 것인지를 말한 것이다. 이런 광자는 일종의 심광心狂의 차원의 광자로서, 탈속적이면서 맑은 심성을 소유하고 있다. 원굉도의 이런 광자관은 특히 유가 신독의 삶을 살면서 항상 남의 시선과 그 시선에 의한 평가를 염두에 두고 사는 경외적 삶[61]에서 벗어나고자 하는, 문인사대부들이 바라는 광자 경지를 보여주고 있다.

이런 점에서 원굉도는 공자가 긍정한 광과 후세의 오만방자하고 검속하지 않는 자를 구분한 뒤, 후자를 통해 이해하는 광에 대한 잘못된 이해를 부정하면서 광자의 유용한 점이 무엇인지를 밝힌다.

무릇 오만하고 방자하여 스스로를 검속하지 않는다면『노론魯論(=논어)』

에서 말하는 이른바 배불리 먹고 하루 종일 어떤 일에도 마음씀이 없
는 자이니, 아무런 근거 없이 입에서 나오는 대로 함부로 말하는 백성
일 뿐이다. 그런데도 논하는 자들이 성인이 광을 생각한 것은 장차
도를 기탁하려고 한 것이지 그것으로 천하를 다스리려고 한 것은 아니
라고 말하니, 이렇다면 도는 천하를 다스리기에 부족한 것이다. 도가
천하를 다스리는 데 부족하다면 그것은 무익한 학문이다. 광이 더불어
천하를 함께하기에 부족하다면 그런 광을 갖고 있는 사람은 무용한
사람이다. 천하 사람들을 몰아서 무익한 것을 배우게 하고, 한두 무용
한 사람으로 하여금 감독하여 인솔하게 시킨 것이라면, 이것은 후세의
'담병談柄'의 학문(이른바 위진시대의 청담淸談)이니, 어찌 우리 부자(=공자)
의 학문이겠는가? 그렇게 말하는 자는 향원 가운데 가장 식견 없는
자이다.[62]

진정한 광으로서 자리매김이 되려면 천하를 다스릴 수 있고 천하에
쓰임이 되어야 한다는 것은 말로만 떠드는 차원이나 혹은 사회적으로 물
의를 일으키는 차원의 무용한 광이 되어서는 안 된다는 것을 의미한다.
이것은 광자가 갖는 대사회적 역할이 무엇인지를 제대로 알고, 그들이
대사회적으로 유용한 삶을 살 수 있게 '배려해주어라'라고 요구하는 것이
다. 원굉도의 이런 발언은 유가에서 광자를 배척하고 사회적으로 물의를
일으킬 수 있는 인물로 파악하는 것과 완벽하게 차별화된 사유에 속한
다. 이처럼 광의 유용성을 강조하면서 그것을 천하를 다스림과 연계하여
이해하는 것은 원굉도가 이해한 광의 특징이 되며, 그것은 주희 등이 비
판적으로 본 광자관과 차이가 나는 이른바 '신광견관'을 전개한 것에 해
당한다.

이밖에 원굉도는 광 못지않게 '전顚'[63]을 높이 평가하기도 하는데, 그
이유를 다음과 같이 말하고 있다.

제가 지난번에 유우에게 준 시에 '전광이라서 명성이 일어났네〔예기위
전광譽起爲顚狂〕'라는 시구가 있었습니다. 저는 전광이란 두 글자가 아
주 좋습니다. 하지만 유우는 역시 병이라 여겼을지 모르겠습니다. 무
릇 저는 유우가 진정으로 미쳤는지는 알지 못하며 다만 고인에게 '미
치지 않으면 그 이름이 드러나지 않는다'는 말이 있었으므로 이 말을
끌어다가 찬양한 것입니다(…) 무릇 전광이란 두 글자를 어찌 가벼이
남에게 받들 수가 있겠습니까? 광은 중니〔=공자〕가 사모하였던 바이기
에 광의 경우는 두말할 것이 없는데, '전'의 경우에는 고인 가운데에서
도 찾아보기 쉽지 않습니다. 그것을 불교에서 찾는다면 '보화普化'가
있습니다.[64]

"미치지 않으면 그 이름이 드러나지 않는다〔불전불광不顚不狂, 기명불창其名
不彰〕"라는 것은 일종의 고훈古訓이다. 그것은 『구당서舊唐書』 권190 「이옹
전李邕傳」에서는 이옹이 어떤 사람과의 대화에서 인용한 것으로 나오는
데,[65] 이옹처럼 전광을 긍정적으로 여기는 것은 송대 주희를 비롯한 이학
자들에서는 찾아볼 수 없다. 서예사에서는 장욱張旭(675?~750?)을 '장전張顚

동기창董其昌, 〈주덕송酒德頌〉

*석문: 有大人先生, 以天地爲一朝, 以萬期爲須臾, 日月爲扃牖, 八荒爲庭除, 行無轍迹, 居無室.

동기창은 특히 이른바 양명좌파의 태주학파의 인물들과 밀접하게 교류하였고, 광선풍의 화풍과 유가풍의 화풍을 동시에 보인 인물이다. 그는 서예에서 '담淡'을 강조한다.

이라 하고,[66] 미불米芾을 '미전米顚'이라 하여 두 예술가들의 예술세계를 '전'이라 규정한다. 그들의 예술창작 경향을 동일한 '전'자를 써서 말하지만 다른 점이 있다. 장욱은 술과 연계하여 이해해도, 미불은 그렇지 않았다. 서예에서의 담淡을 강조하는 동기창董其昌(1555~1636)은 역설적으로 이런 미불을 매우 높이고 있다.[67] 동기창의 이런 평가에는 동기창이 후에 '광선狂禪'에 깊은 관심을 가진 것[68]과 연관성이 있다고 할 수 있다.

그럼 이지와 원굉도의 광자관의 동이점을 살펴보자. 일단 애광과 대용 차원의 광자관은 광자를 긍정적으로 본 점에서는 동일하다. 하지만 '언대' 와 '지대'를 통해 광자를 규정하는 이지의 애광은 광자에 대한 부정적인 인식을 타파하라는 견해가 강하다고 한다면, 식취와 '용의 덕'을 통해 광을 규정하는 원굉도의 대용 차원의 광자관은 애광보다 한걸음 더 나아가 보다 적극적으로 광자를 이 시대에 맞게끔 활용하라는 것으로, 이른바 새로운 광자관을 제시한 점에서 차이점을 보인다. 원굉도의 대용 차원의 새로운 광자관은 특히 문예적 입장에서 빛을 발하게 되는데, 특히 원굉도가 서위를 긍정적으로 보는 것은 이런 점을 반영한다.

이상 본 바와 같이 양명학파들의 광자관은 주희처럼 이단시하여 배척

하는 광자관이 아니다. 왕수인은 광자흉차를 통해 광자의 높은 기상을 평가함으로써 그런 계기를 마련해주었는데, 이후 왕수인을 높이는 이지는 음양론에 입각해 과거 중국의 많은 위대한 인물들을 광견으로 나누어 분석하면서 애광을 강조하였고, 원굉도는 광자와 견자의 진정한 쓰임새 즉 대용 차원과 용의 덕을 통한 광자관을 전개해 사회적으로 광자의 장점을 살릴 것을 강조한 사유 등은 주희가 중용과 중행을 중심으로 하여 광자가 '고원'한 것만을 추구하고 실천성이 부족하다는 것을 문제삼아 광자를 부정적으로 보는 것과는 다른 차원에 속하는 이해다.

그럼 이제 왕수인, 이지와 원굉도 등이 설파한 광자관이 실질적으로 현실적 삶에서는 어떤 긍정적인 역할을 했는지를 간략하게 보기로 하자. 이런 점은 그들의 광자관이 갖는 중국사상사와 예술사에서의 위상을 밝히는 것인데, 여기서는 일단 예술사에 국한하여 간략하게 논하고자 한다. 옛것〔옛사람〕을 답습하지 않는 광자관을 전개하는 이지와 원굉도 등에 의해 긍정적으로 평가 받은 광자들은 비록 현실적 차원에서는 그 시대를 이끌어가는 정주이학자들에게 정치적·윤리적 측면에서 배척 당한 면이 있었지만 예술적 측면에서는 달랐다. 특히 혁신적·창신적 차원의 광자에 대한 긍정적인 이해는 특히 서화창작 부분에서 보다 두드러지게 나타났다. 이지가 '지대'와 '언대'를 통해 규정한 광자들이 진취성, 대담성, 개방성, 비판, 비타협성을 통하여 기존 유가의 사유틀 속에서 억압된 인간 자연천성自然天成의 진심을 회복하고자 한 것이 바로 그것이다.[69]

실질적으로 중국서화사를 보면 이런 점을 분명하게 확인할 수 있다. 예를 들면 회화에서 왕기의 영향을 받고 대사의화풍大寫意畵風을 열었다고 평가 받는 서위의 광기어린 화풍은[70] 이후 팔대산인,[71] 석도石濤(1642~1707)[72] 등과 같은 화가 및 왕탁, 부산 등과 같은 연면체를 통해 광초를 펼친 인물들에게 영향을 주는데, 그들은 유가의 온유돈후함을 담아낼 것

팔대산인, 〈공작죽석도孔雀竹石圖〉

*제시題詩 : 孔雀名花雨竹屛, 竹梢強半墨生成. 如何了得論三耳, 恰是逢春坐二更.

때론 왕비로도 여겨지는 고귀한 공작은 일반적으로 고상하고 우아한 자태로 그려진다. 그런데 바위에 앉아 있는 두 마리의 공작은 괴상할 정도로 추하게 그려졌다. 공작의 상징인 화려한 깃털이 간략하게 처리된 상태에서 눈매는 무엇인가 애걸하는 듯한 모습이다. 이 화제에서 '삼이'는 『공총자孔叢子』 「공손룡公孫龍」에 나오는 '장삼이臧三耳'라는 노비와 관련이 있다. 팔대산인은 반청의식이 있었다. 청대 관료들이 모자 뒤에 공작의 꼬리로 만든 '화령花翎'을 달고 다녔다는 점에서 이 그림은 청조에 협력하는 문관을 풍자한 것이라고 한다. 내용을 알고 나면 매우 해학적인 이 그림은 중국풍자화의 시조격에 해당한다. 팔대산인의 광괴한 성향을 잘 보여준다.

을 강조하는 중화미학에서 벗어나 자신들의 자연천성에 근간한 진정성을 중시하는 차원에서 광건풍의 서화세계를 펼친다. 이런 점에서 볼 때 광자들이 지향한 정신경지는 예술론적 측면에서는 매우 긍정적으로 작동한 것을 알 수 있는데, 그들의 광자관이 갖는 예술사적 위상이 바로 그것이다. 이상 본 바와 같은 양명좌파 혹은 태주학파가 설파한 광언이 비록 그 표현방식과 내용이 때론 장황하고 자대自大한 점이 있어 세속을 놀래킨〔경세해속驚世駭俗〕 측면도 있지만 그들의 광자정신에 담긴 강렬한 성인정신과 구세救世열정에 주목할 필요가 있다.

4
–

광선狂禪, 광과 선의 결합

광에 대한 긍정적 인식은 때론 유학에 훈도薰陶된 문인사대부들의 사유와 행동의 폭을 넓혀주었다. 특히 송대 이후 유학자들은 도연명陶淵明이 추구한 '심원心遠'적 삶을 자신들이 추구하고자 하는 이상적 삶의 한 부분으로 여기기도 했는데, 이러한 심원 혹은 '심은心隱' 또는 '형은形隱'과 관련된 친자연적 삶에서는 광자정신이 더욱 두드러지게 나타났다. 즉 은자의 삶은 때론 광자의 모습으로 나타나기도 하였다는 것이다. 명태조 주원장 아들인 주권의 다음과 같은 발언은 이런 점을 보여준다.

옛날에 초은樵隱의 설이 있었다. 산속에 (한 바위와 한 골짜기) 은둔하여 살면서 큰 도끼와 친구가 되어 매번 산에 들어가 잡목을 취하는데 반

드시 산등성이와 높은 언덕에 이른다. 처한 곳에서 흰구름이 출몰하고 아침저녁으로 해가 뜨고 달이 지는 천변만태의 형상을 보면 마음에 느끼는 것이 있으니, 역대 인간세상의 변천과 같아 측은하게 애상해함이 있다. 이에 멋대로 노래 부르고 길게 휘파람 불어 소리가 수풀과 산기슭에 떨치니, 오직 원숭이와 학이 알고 흰구름이 나인지를 안다. 청산을 고개 끄덕임으로 여기고, 강류를 긴 휘파람으로 여기니 무엇을 개탄하리오. 이에 통음하면서 돌아오다가 취해 춤추며 산을 내려오니, 이것이 '일세를 즐기는 광'이다. (둔세遁世하는 초은이) 어찌 진실로 잡목을 취하는 것을 일삼았겠는가?[73]

통음[74]하면서 '일세를 즐기는 광'이란 표현에는 처음부터 권력이나 명예 지향적인 삶은 없다. 이 같은 광자정신은 특히 명대 중기 이후 선禪과 결합해 '광선狂禪'이란 현상으로 나타나기도 한다. 명대 중기 선종사상이 유행하고 광선을 숭상하는 풍기가 사대부계층에 널리 유행하자 유가의 중화에 입각하여 '온유돈후溫柔敦厚'함을 추구하는 철학은 심한 타격을 받는데, 이런 상황에서 이른바 양명좌파로 일컬어지는 태주학파는 이런 방면에 선도적인 역할을 하였다. 태주학파는 창시자인 왕간王艮(1483~1541)을 비롯하여 안산농顏山農[=안균顏鈞. 1504~1596], 하심은何心隱(1517~1579), 서월徐樾(?~1552?), 라여방羅汝芳(1515~1588), 경정향耿定向(1524~1596?), 경정리耿定理(1534?~1584), 주여등周汝登(1547~1629), 도망령陶望齡(1562~1609), 초횡焦竑(1540~1620) 등이 있다.[75]

이런 인물들 가운데 안균과 하심은은 광선에 속하는 인물로서,[76] 아울러 태주학파의 영향을 많이 받고 송대 유학자들의 도학道學과 관련된 학설을 비판하면서 '해탈직절解脫直截'을 종주로 삼고[77] 광기어린 삶을 살았던 이지는 왕간의 아들인 왕벽王襞(1511~1587)에게 사사받았는데, 광선이라 일컬어지는 인물 가운데 가장 뚜렷한 특징을 보인다. 자오웨이趙偉는 이지

의 동심설 및 동심설의 연원이 되는 왕간王艮의 「초심설初心說」, 라여방羅
汝芳의 「적자지심설赤子之心說」[78]은 선학의 색채를 띠고 있다고 말한다.[79]
'적자'와 관련된 사유는 맹자, 노자를 비롯하여 라여방, 이지 등과 같은
많은 인물들이 적자를 통해 자신들이 지향하는 인물상을 거론하고 있다.
라여방이 이해한 적자의 특징은 적자를 성인과 연계하여 이해한 것에 잘
나타난다. 이 같은 적자에 대한 이해를 통해 유가와 도가 및 양명학의
동이점을 알 필요가 있다.

황종희는 이지가 광선을 고취시켜 당시 학자들이 모두 그 유풍을 따랐
다고[80] 평가하고 있다. 특히 태주학파의 우두머리 격인 왕간王艮의 광적
기질[81]은 광선풍과 서로 결합하여 당시 진보적인 사상가들의 반전통의
중요한 무기가 되었다.[82] 웅사리熊賜履(1635~1709)는 광자와 견자를 비교하
여, 견자는 자기 자신을 제재制裁하지 못하더라도 그 견개狷介함을 잃지
않는데 광자는 자기 자신을 제재하지 못하면 곧 광선으로 빠진다고 하여
광자의 '광선화狂禪化'의 용이함을 말하기도 한다.[83] 거자오광葛兆光은 중
국사대부의 심리구조에 대한 선종의 심리적 영향을 말한 적이 있다. 즉
중당中唐 이전의 전통문화가 사대부의 심리성격으로 하여금 좀 더 외향적
인 색깔을 내향 속에서 표현하게 하였다면, 선종의 영향 및 '선종과 유학
의 결합 추세'는 사대부들의 심리적 성격으로 하여금 내향적인 기초 위에
더욱더 내향이 증가되도록 한 이른바 중당 문인들의 '내향적 색깔의 증가'
라는 점을 말한다. 아울러 송대에 이르면 선승들은 이미 완전히 사대부화
되었고, 소식이나 황정견 등과 같은 사대부들도 선열禪悅에 심취하였다고
한다.[84] 하지만 명대 중기 이후의 광선풍과는 차이점이 있다.

황종희黃宗義는 주희와 육구연陸九淵(1139~1193)이 학술적 측면에서 두
가지 분파로 나뉜 이후, 주희를 종주로 하는 자들은 육구연을 종주로 하는
자들을 광선이라 비판하고, 육구연을 종주로 하는 자들은 주희를 종주로
하는 자들을 '속학'이라 비판하여 이 두 학파는 결국 거의 빙탄氷炭과 같은

상황에 처했다고 말한다.[85] 이런 발언은 육구연을 추종하는 학파와 주희를 추종하는 학파가 서로 공존할 수 없는 정황을 잘 보여주는데, 명대에 오면 특히 양명좌파에 속하는 인물들은 가운에 몇몇 인물들은 광선적 경향을 보이게 된다. 광선은 흔히 만명 후기에 출현하였다고 여기는데, 그것은 선종 말류 폐단의 한 현상에 속한다.

그런데 이 같은 광선은 만명시대 사상계와 문화계에 깊은 영향을 주게 된다. 선종은 송원대를 거치면서 부침을 겪다가 선열의 기풍이 다시 일어나는데, 그것은 명대 중엽 이후 무선무악無善無惡의 양지良知 본체를 강조하는 양명심학이 흥기한 것과 일정 정도 관계가 있다.[86] 주지하는 바와 같이 왕수인은 주희가 성즉리性卽理를 주장하면서 심과 리를 구분하는 것은 옳지 않다고 하면서 심즉리心卽理를 주장한다. "심 밖에 사물이 없고, 심 밖에 이치가 없고, 심 밖에 일이 없다〔심외무물心外無物, 심외무리心外無理, 심외무사心外無事〕"라고 주장하는 왕수인은,[87] 이에 성인의 학은 바로 심학心學의 입장에서 선과 유가 성인의 학은 진심盡心을 구한다는 점에서 차이가 거의 없음을 말한 적이 있다.[88] 왕수인의 이런 사상은 보는 관점에 따라 불교의 선종과 매우 흡사한 점이 있다고 말해진다.[89]

가정嘉靖(1522~1566), 융경隆慶(1567~1572), 만력萬曆(1573~1620) 연간에 선종은 다시 강남을 석권하여 일세를 풍미하게 된다.[90] 진가眞可〔1543~1603. 자는 달관達觀, 호는 자백紫栢〕, 감산憨山〔=덕청德淸. 1546~1623〕 등과 같은 유명한 대사가 등장한다.[91] 왕원한王元翰(1565~1633)은 『응취집凝翠集』 「여야우화상서與野愚和尙書」에서 만명 당시의 상황을 다음과 같이 기술하고 있다.

그때 서울에는 도를 배우는 사람들이 숲과 같았다. 선지식으로는 달관達觀, 낭목郎目, 감산憨山, 월천月川, 설랑雪浪, 은암隱庵, 청허淸虛, 우암愚庵 등 여러 사람이 있었다. 벼슬아치로는 황신헌黃愼軒, 이탁오李卓吾〔=이지李贄〕, 원중랑袁仲郞〔=원굉도袁宏道〕, 원소수袁小修〔=원중도袁中道〕,

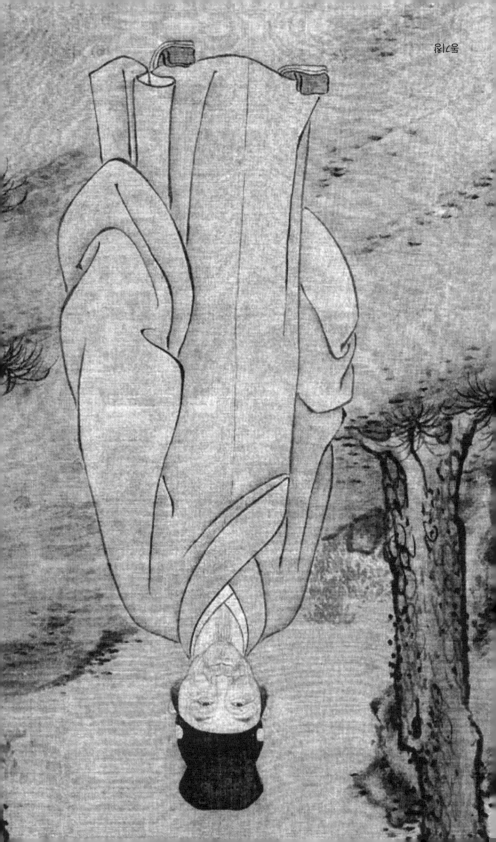

왕성해王性海, 단환연段幻然, 도석궤陶石簣〔=도망령陶望齡〕, 채오악蔡五嶽, 도불퇴陶不退〔=도정陶珽〕, 채승식蔡承植 등이 있었다. 서로 의기가 투합하는 것이 마치 문갑의 뚜껑이 서로 잘 맞는 것과 같았다.[92]

이 같은 기술에서 주목할 것은, 벼슬아치로 지목한 인물들 가운데 이탁오, 원중랑, 원소수, 도석궤 등과 같은 인물이다. 이런 인물들은 일정 정도 양명좌파인 태주학파거나 혹은 태주학파의 영향을 받은 인물이란 점에서 그렇다. 달관은 남북으로 다니면서 탕현조湯顯祖, 초횡焦竑, 원굉도, 동기창, 도망령과 친교를 맺는데, 이런 점에서 볼 때 당시 태주학파는 대부분 선종의 훈도를 받게 된다. 특히 축윤명祝允明, 동기창, 진계유陳繼儒(1558~1639) 등은 광선의 영향을 받은 인물로 평가한다. 이들 가운데 감산과 교류를 했던 동기창은 자신의 화론 저술을 『화선실수필畵禪室隨筆』이라 하여 회화와 선과의 관계를 분명하게 드러내고 있다. 주량즈朱良志는 명청대 문인화는 담일淡逸한 필묵으로 광기어리고 오만한 감정을 표현하고자 했는데, 이것은 '광견의 심학사상'이 영향을 준 것이라 한다. 그리고 동기창에 대해서는 자신의 화폭에 개성 해방정신을 표현하여 정주이학의 정통관을 거부하고 태주학파와 같은 이단을 추구하였는데, 이런 이단정신이 그의 화폭에 그대로 표현되었다고 진단한다.[93]

유가의 입장에서 볼 때 광선 인물로 평가 받는 인물들의 가장 큰 문제점 중의 하나는 그들의 행동거지다. 자오웨이趙偉는 광선사조의 기본 특징으로 첫째, '선으로 유학을 해석하고〔이선석유以禪釋儒〕'과 '유학으로 선을 증명하는 것〔이유증선以儒證禪〕', 둘째, 정주程朱의 학설에 반대하는 것에 힘쓰는 것, 셋째, 공소空疎한 궤변을 사양하지 않는 것을 든다.[94] 이런 언급 가운데 특히 광선 인물들의 행동거지와 행위방식에서 주목할 것은, 광선 인물들이 기본적으로 유가의 경을 파타하고,[95] 아울러 유가의 예법을 멸절滅絶하고 윤상倫常을 무시한다는 것이다.[96]

이같이 태주학파들이 유가 윤리론과 예술론의 핵심인 경을 타파하고 유가의 예법과 윤상을 무시하고 멸절해버리고자 한 정신이 실질적인 예술 창작에 적용되었다는 점에서 자오웨이趙偉의 분석은 광선풍의 예술 경향을 이해하는 데 매우 유의미한 분석에 속한다. 거자오광은 선종사상과 양명좌파의 영향을 받은 이른바 이단적 사유를 보인 사상 사이에는 특별한 관련이 있음을 두 가지로 말한다. 첫째로 선종의 대담한 회의와 반역적 부정의 정신은 사대부들에게 영향을 끼쳐서 이단적 사상에 계발을 가져다 준 것과 둘째로 선종의 "내 마음이 곧 부처다"에서 파생되어 나온 사유인 자연본성을 긍정하는 종욕縱欲주의 인생철학은 (정주이학의) 낡은 윤리관념 및 인생철학과 생활정취에 균열이 생기게 하였다는 것이다.[97]

이처럼 광선을 긍정적으로 보는 인물들이 예술작품을 창작할 때 정주이학의 법고 지향 정신, 경외 추구 정신, 중화중심주의 지향 정신 및 교조주의적 사유를 거부하면서 고인들을 모방하거나 본뜨는 짓을 하지 않고, 격식에 속박되지 않으면서 자기 마음의 진정성을 그대로 표출하고, 자연천성의 성령을 표현하는 정신을 문예창작에 적용하고자 한 창신적인 예술창작 정신에는 긍정적인 의미가 담겨 있다.

제 7 장

조선조 유학자들의 광견관

조선조 유학자들이 발언한 광에 대한 이해는 세 가지 관점에서 분석할 수 있다. 먼저 자기가 스스로 광이라고 할 때의 광이 있다. 이런 광은 문제가 되지 않는다. 타인을 보고 광이라 할 때는 두 가지 견해가 있다. 하나는 긍정적인 견해고, 다른 하나는 부정적인 견해다. 긍정적인 경우에는 그나마 행동이 광적 차원에서 분석될 수 있지만, 그것이 대사회적으로 크게 문제가 되지 않는 이른바 심광心狂인 경우다. 후자는 주로 유가가 제시한 질서와 법도를 무시하면서 사회적으로 문제를 야기시킬 수 있는 이른바 형광形狂에 속하는 경우가 대부분이다. 그런데 조선조에서는 행동으로 광태를 보인 형광은 그리 많지 않았다. 그 원인의 하나로, 조선이 중국에 비해 땅도 작고 인물도 적다는 점을 들 수 있지만, 철학적으로 보면 정주이학이 조선조 역사에서 강력한 힘을 발휘한 점을 들 수 있다. 견자의 경우는 정주이학에 훈도薰陶된 조선조의 유학자들의 경우 탈속적인 삶을 지향하면서 지조와 절개를 지닌 견자를 더 높이는 경향도 있는데, 이런 점은 중국과 다른 이해에 속한다고 할 수 있다.

1
_

조선조 학문 경향과 광견인식

광견을 음양론의 관점에서 제시한 명대 이지李贄가 취한 방식을 취하거나 혹은 '지대'나 '언대'를 기준으로 한다면, 조선조에도 광견이라 일컬어질 수 있는 인물들이 있다. 예를 들면, 홍만종洪萬宗의 『해동이적海東異蹟』에 기록된 인물들, 허목許穆의 「청사열전淸士列傳」, 성해응成海應의 「일민전逸民傳」 등에 기록된 인물들이 그들이다. 이런 책자에 기록된 인물들의 행동거지를 '이적'이라 한 기준은 대부분 정주이학이 지향한 사유에서 출발한 것이다. 즉 '이적'이라 할 때의 '이異'자에는 유가에서 말하지 않은 괴력난신怪力亂神에 관한 것을 언급하는 것, 유가의 예법지상주의를 부정하면서 명교에 얽매이지 않는 삶을 추구하는 것, 유가가 허탄하다고 부정하는 불로장생의 신선되기를 추구하는 삶, '하학이상달'을 추구하는 유가 입장에서 봤을 때 실사實事적인 하학처보다 고원함의 상달처를 추구하였다는 평가가 담겨 있다. 이처럼 정주이학 사유의 틀에서 봤을 때 일정 정도 이적을 보인 이인異人들은 상당히 있었지만, 이런 이인들의 행동거지의 사회적 영향력을 조선조에 한정하여 말하면 매우 제한적이었다.

공자의 극존칭이 '공부자孔夫子'인데, 이 같은 '부자'라는 용어를 공자 이외에 사용한 경우는 주희를 '주부자朱夫子'라고 한 것이다. 주희에 대한 극존칭에 해당하는 '주부자'를 보통명사처럼 사용한 경우는[1] 아마도 조선조 정주이학자들일 것이다. 이런 점은 조선조 학술 경향을 이해할 때 중요한 시사점을 준다. 물론 조선조 유학자라고 해도 모두 다 정주이학을 묵수하는 것은 아니지만, '주부자'가 상징하듯 그만큼 조선조 역사에서 주희가 차지하는 비중이 높았다는 것이다. 조선조 역사와 철학에 나타난

광견관은 중국역사와 철학에 나타난 광견관과 비교할 때 차이점이 있다. 그 차이점의 근저에는 중국역사와 철학에 나타난 이단관과 조선조 정주이학자들의 이단관의 다른 점이 깔려 있다. 중국은 정주이학은 물론 양명학 등과 같이 다양한 사유가 존재할 수 있는 토양이 있었지만, 조선조는 계곡溪谷 장유張維(1587~1638)가 지적한 바와 같이 주자학 존숭이라는 매우 경직된 학술 경향에서 이해된 광견관이 나타나기 때문이다. 맹자가 유학을 정학으로 보고 양주楊朱와 묵적墨翟에 대해 각각 '군주를 무시한다〔무군無君〕'는 것과 '자기 아버지 존재를 무시한다〔무부無父〕'는 차원에서 이단시한 이후, 당대에 와서 한유韓愈가 「원도原道」, 「원성原性」, 「원인原人」 등을 써서 노불 및 도교를 이단시하고,[2] 그 뒤 송대에 접어들어 정주이학자들이 유가의 도통관을 중심으로 하여 노불을 이단시하고 배척한 것이[3] 중국역사에 나타난 이단관의 기본적인 양상이다. 그런데 조선조 유학자들의 경직된 이단관은 중국보다 더 강력하였다.

중국의 광견은 대사회적 영향력이 지대하였고, 이에 이지처럼 엄청난 탄압을 받은 인물들도 있었다. 하지만 조선조에서 광사나 견사로 일컬어진 인물들이 있었지만, 그들은 대부분 개인적 차원에 머무른 광견이었기 때문에 크게 문제가 되지 않았다. 중국과 비교할 때, 허균許筠을 제외하면 조선조에서 광견으로 일컬어진 인물들의 학문, 신분, 처지도 사회적으로 큰 영향을 끼칠 정도는 아니었다. 어떤 경우에는 '칭송' 차원에서 광사와 견사를 거론하기도 했다. 이런 경우는 그들처럼 행동하고 싶지만 여러 가지 상황 때문에 그러지 못한 까닭에 긍정적으로 이해한 점이 있다. 조선조 유학자들의 광과 광견을 이해할 때 이런 점에 대한 이해가 필요하다. 중국에 비해 광자보다는 견자를 더 높이 평가하는 사유도 나타나는데, 그것은 광자가 끼칠 수 있는 대사회적 혼란과 해악이 견자보다 심하다고 여긴 것에 기인한다. 탈속적이면서 은일적 삶을 지향하는 견자의 특성에는 지조와 절개를 중시하는 조선조 유학자들이 긍정적으로 받아들일 수

있는 점이 있었기 때문이다.

이상 논한 것에 대한 이해의 편의를 돕기 위해 중국역사에 나타난 예술 경향과 조선조 역사에 나타난 예술 경향을 적용하여 비교해보자. 중국과 비교할 때 조선조 정주이학자들이 지향한 미적 경향을 가장 단적으로 보여주는 것은 흔히 '천리를 보존하고 인욕을 제거하라'는 사유의 도자陶瓷 차원의 적용이라 할 수 있는, 무문백자無紋白磁로 불리는 '순백자'의 유행이다. 이런 점을 중국의 도자 유행 경향과 비교해보자. 송대의 백자는 명대 만력萬曆〔=신종神宗, 주익균朱翊鈞〕 시기에 오면 완전히 달라진다. 이른바 '만력 적회萬曆赤繪'가 나오는 등 자기의 색깔이나 문양이 이전과 확연하게 달라진다는 것이다. '적회'를 정주이학적 차원에서 말하면, 그것은 인욕을 극대화시킨 것에 해당한다. 만력 시기에 자기가 이렇게 확연하게 달라진 이유는 여러 가지가 있지만 그것을 철학과 연계하여 말한다면, 바로 양명학의 탄생과 그 심화 경향을 들 수 있다.

하지만 조선조는 전 역사에 걸쳐 여전히 백자가 우세를 보인다. 조선조 17~18세기에 오면 이른바 '백자달항아리〔백자호白磁壺〕'가 상징하듯, 백자의 형태가 달라지거나 혹은 문양에서 초기의 비덕 차원의 사군자풍의 문양이 개인의 은일적 삶 등을 표현하는 산수화풍의 문양으로 나타나는 변화가 일어나지만, 백자 그 자체는 변하지 않는다.

하지만 양명좌파가 강조하는 이른바 '(이성에 기초한 유가의 예법과 질서를 무시하고) 자신의 감정을 느낀 바에 맡겨 진술하게 그대로 표현하고, 욕망을 제멋대로 표출하는 것〔임정종욕任情縱欲〕'으로 이해될 수 있는 화려하고 감각적인 '적회' 같은 자기는 조선조 후기에 이르기까지 거의 유행하지 않는다. 여전히 조선조 문인사대부들은 기본적으로 백자를 숭상했다는 것이다. 이런 점은 조선조 후기에서도 여전히 정주이학이 강력한 힘을 발휘하고 있음과 무관하지 않다. 물론 조선조에서도 하곡霞谷 정제두鄭齊斗(1649~1736)를 비롯하여 몇몇 인물들이 강화도를 중심으로 전개한 양명학의 흔적

백자병白瓷瓶
(보물 제1054호, 15세기 후반)

백자철화끈무늬병白磁鐵畵垂紐文瓶
(보물 1060호, 15~16세기)

백자청화죽문각병白磁靑畵竹文角瓶
(국보 제258호, 18세기)

청화백자철사진사국화문병靑華白磁鐵砂辰砂菊花文瓶
(국보 제294호, 18세기)

백자달항아리 [백자호白磁壺]
(국보 제309호, 17세기 후반~18세기 전반)

청화백자산수문호靑畵白磁山水文壺
(18세기 후반)

이상과 같이 조선조 전 역사에 나타난 백자 모양과 문양을 보면 시대에 따라 달라지지만, 백자 그 자체는 변하지 않는다. 이런 점을 철학과 연계하여 본다면 조선조 정주이학 중심주의의 학술 경향을 엿볼 수 있다.

송대, 정요定窯 백자

송대, 정요定窯 백자

명대, 만력 적회赤繪

명대, 만력 적회赤繪

도광道光,
황지분채복수문쌍이병黃地粉彩福壽紋雙耳瓶

조선조 자기의 제작 경향이 백자중심주의를 지향한 데 비해, 중국은 송대에서 명대 후기에 이르기까지 자기의 문양과 색 등이 다양하게 변한다. 특히 만력 적회에 담긴 붉은색 등의 욕망표출에 대한 긍정적인 사유를 철학과 연계하여 본다면 정주이학에서 양명학으로의 변천과정을 엿볼 수 있다.

을 보이지만, 그 영향력을 중국과 비교할 때 매우 미미하였다.

도자에 나타난 한국과 중국의 차이점을 염두에 두면서 조선조 역사에 나타난 광견적 풍모를 중국과 비교해보자. 연산군 같은 형광形狂이면서 심광心狂에 속하는 폭군을 제외하고서 말한다면, 조선조 유학자들은 아무리 심광이나 형광의 삶을 살았더라도 위진시대의 죽림칠현의 임탄한 차원의 광기나 혜강이 말한 "탕왕과 무왕을 잘못되었다고 비판하고, 주공과 공자를 하찮게 여긴다〔비탕무이박주공非湯武而薄周孔〕"라는 사유에서 출발한 광기는 거의 찾아보기 힘들다. 조선조 광견관을 이해할 때 이런 점에 유의할 필요가 있다. 하나의 예를 들면 김시습金時習(1435~1493)처럼 유가의 예법과 명교를 무시하고 '(유가의 예법과 질서가 유지되는 현실세계에서 벗어나) 자연으로 길이 떠나서 현실적 삶의 세계로 돌아오지 않는 것〔장왕불반長往不返〕'과 같은 삶을 추구하거나 혹은 통음을 통한 광방한 차원의 광자는 있었지만, 그것은 주로 개인적 차원에 그치는 정도이지 위진시대 죽림칠현의 통음문화 등과 관련된 광탄한 행동거지가 사회적으로 풍조를 이루는 정도는 아니었다는 것이다.

이밖에 조선조 중기 이후 주희를 존숭하는 기풍이 강했던 상황에서 박세당朴世堂(1629~1703)처럼 정주이학 사유에서 벗어나 자신의 견해를 피력한 인물도 있지만, 명대 이지李贄같이 공자를 부정하거나 혹은 재단하는 차원의 행동거지나 사유를 전개한 인물도 없었다. 즉 조선조에서도 광견으로 일컬어진 인물들이 있었지만 중국에 비해 사회적 영향력이나 파급효과가 매우 약했다는 것이다. 이런 점도 조선조 정주이학에 대한 극단적인 존숭의 한 결과라고 본다. 당연히 이런 경향은 학문의 경직성을 불러일으키고 유가 이외의 여타 학문을 배척하는 부작용도 심하게 나타났다.

조선조 유학자들의 광견관은 중국 유학자들의 광견관과 차이가 있다. 중국은 정주이학은 물론 양명학 등과 같이 다양한 사유가 존재할 수 있는

김시습

토양이 있었지만, 조선조는 계곡溪谷 장유張維가 지적한 바와 같이 주자학 존숭이라는 매우 경직된 학술 경향에서 이해된 광견관이 나타나기 때문이다. 이처럼 주자학 존숭이란 점은 조선조 광견관을 이해하는 실질적인 내용을 이루는데, 이제 이런 점을 다양한 관점에서 살펴보자.

2

성聖과 광狂에 관한 견해와 광견인식

조선조 유학자들의 발언에 나타난 『서경』 「다방」의 성과 광에 대한 이해는 대부분 군주에 대한 상소나 건의문에 보인다. 그 실질적인 내용은 이이李珥(1536~1584)가 『성학집요聖學輯要』에서 주희의 말을 인용한 것에서 볼 수 있다.

> 주희는 말하기를 "예가 아니면 보지도 듣지도 말라는 것은 밖으로부터 들어와서 안에서 작용하는 것을 막는 것이요. 예가 아니면 말하지도 움직이지도 말라는 것은 안으로부터 나아가서 밖에서 접촉하는 것을 삼가는 것이다. 안팎을 서로서로 닦아 나아가면 인을 하는 공부에 온 힘을 쓸 수 있다. 성인의 말을 깊이 음미하고, 안자顔子가 힘쓴 것을 탐구해보면, 관건은 다만 예가 아닌 것을 그만두느냐 않느냐에 달려 있을 따름이다. 이를 돌이켜 찾는다면 천리가 되고, 이를 흘려버린다면 인욕이 되며, 이를 잘 생각하면 성인[성聖]이 되고, 이를 생각지 않으면 광인[광狂]이 되니, 다만 털끝만 한 데서 차이가 생겨날 뿐이다. 배우

는 자가 그 몸가짐을 삼가지 않을 수 있겠는가" 하였다.[4]

유가의 예법 실천 및 천리와 인욕의 관점에서 광자와 광인을 구분하는
것은 정주이학의 기본적인 사유에 해당한다. 일종의 수양론적 차원에서
의 성과 광의 구분인 셈이다. 이석하李錫夏는 정조와의 문답에서 본연과
기질의 측면에서 성인과 광인의 차이를 논하기도 한다.

> [이석하가 대답하였다] 미발을 논하는 데에서, 성인과 범인이 차이가 없다
> 고 하는 것은 그 본연으로 말하는 것이고, 성인과 광인이 완전히 구분
> 된다고 하는 것은 그 기질로 말하는 것입니다. 하늘의 부여함에는 현
> 우의 차별을 두지 않으니, 도인이나 시역厮役 같은 자들에게도 본디
> 본연의 중中이 없지 않겠지만, 인심이 이미 사욕에 가리어지고 나면
> 혼란스럽고 완고한 무리들에게 어찌 미발未發의 중이 있다고 할 수가
> 있겠습니까?[5]

이처럼 성과 광을 천리와 인욕 및 기질의 차이로 구분하는 것은 중국
정주이학자들에서도 볼 수 있는데, 다만 어떤 관점에서 그런 차이점을
분석했는가 하는 점에서는 차이가 있다. 성인과 범인의 무차별성은 그
본연으로써 말하는 것이고, 성인과 광인의 구분됨은 그 기질로써 말한
것이란 것은 정주이학에서 말하는 본연지성本然之性과 기질지성氣質之性을
적용하여 이해한 것이다. 이런 이해방식은 광을 무조건 부정적으로 볼
것이 아니라는 사유에 해당한다. 즉 그 기질지성은 올바른 수양을 통해
다시 본연지성의 성선性善 상태를 회복할 수 있다는 이른바 복초復初 논리
에 입각한 기질변화론이 깔려 있기 때문이다. 따라서 수양을 통해 사욕을
제거하면 얼마든지 광이 성이 될 수 있다. 이렇게 본다면 성이냐 광이냐
하는 것은 본연지성과 성선의 회복과 실현 여부와 관련이 있게 된다.

조선조에서 성과 광에 대한 차별상을 가장 극명하게 보여주는 것은 퇴계 이황을 매우 존숭하는 옥동玉洞 이서李漵의 광인과 성인에 대한 다음과 같은 극단적 대비가 아닌가 한다.

> 성인은 지극히 정성스럽기에 천하 사람들이 모두 '인仁'에 귀의한다. 광인은 지극히 패려하기에 천하 사람들이 모두 '악'에 귀의한다 성인은 지극히 사람들을 사랑하기에 사람들은 즐겨 귀의한다. 광인은 지극히 '불인'하기에 사람들이 모두 배반한다. 성인은 지극히 믿기에 천하 사람들이 의지하고 자신들을 모두 맡긴다. 광인은 지극히 믿지 않기에 천하 사람들이 원망하고 모멸하면서 사이를 두면서 배반한다. 성인은 의도적으로 사람들을 얻고자 하지 않아도 천하 사람들은 스스로 귀의한다.[6]

이서의 이 같은 성과 광에 대한 차별적 견해는 조선조 정주이학을 견지하는 입장에서 성인과 광인에 대한 극단적인 차별상을 가장 잘 보여준 것이다. 그 극단적 차별성에는 이황이 제시한 공과 사, 리와 기, 의義와 리利, 천리와 인욕의 엄격한 구분이 자리 잡고 있다.

조선조 유학자들의 성과 광에 대한 견해는 정치행위에 대한 윤리성과 연계하여 이해한 것을 알 수 있다. 즉 제왕이 덕치와 인정을 행하면 그것은 성이고, 그렇지 않고 포악하고 불인한 정치를 하면 성이 광이 된다는 사유다. 마음과 행동거지 두 측면에서 모두 광을 매우 부정적으로 본 이런 이해방식은 이이가 『성학집요』에서 주희가 말한 성과 광에 대한 이해와 크게 차이가 나지 않는다. 조선조 유학자들은 중국사상에서 제기된 광견관 및 증점의 욕기영귀에 대한 정호와 주희의 긍정적 해석에 대해 문제점을 제기한다. 이제 이런 점과 관련된 광견인식을 보기로 한다. 조선조 유학자들의 광견관은 중국에 비해 심도 있게 논의되지는 않았다.

이미 중국사상사에서 광건에 대해 광범위하게 논의된 점이 그런 현상으로 나타났다고 본다.

조선조에서도 광건에 대한 긍정과 부정 두 가지 견해가 나타나는데, 일단 부정적인 견해를 보자. 최한기崔漢綺(1803~1877)는 '객기客氣'와 '분울憤鬱' 두 가지 측면에 초점을 맞추어 광건을 말한다.

> 객기와 분울이 있는 자는 고담준론高談峻論으로 진세塵世를 압도할 것을 생각하고 거창하고 화려한 문장으로 하늘과 인간의 도를 쏟아낸다. 겉으로는 비록 쾌활한 것 같은데 마음속에는 불평이 쌓여 있어, 조리를 찾을 때에 마음 편안히 연구하지 못한다. '추측'을 변통할 때도 마음을 참고서 깊이 생각하지 못한다. 칭찬하여 인정하는 것은 과장된 자랑과 추솔한 기습이요, 비루하게 여기는 것은 의리에 정밀하여 신묘한 경지에 들어가는 것이니, 세속의 이른바 기걸한 사람이고 옛날의 이른바 '광건의 무리'이다. 대개 객기는 형체에 연유하여 기혈이 막혀 화순함을 얻지 못한 것이다. 그러므로 사람이 제거하려는 것은 객기요, 항상 미워하는 것은 분울인 것이다. 객기가 제거되지 아니하면 항상 화순함이 적어 민심과 화협하지 못하고, 분울이 속에 쌓이면 촉발되는 것이 많아 사물의 실정을 다하지 못한다. 일생 동안 오직 객기만을 일삼으면 비록 성취함이 있더라도 그것은 객기로 성취한 것이요, 혹 분울을 좇으면 비록 이루어진 일이 있더라도 그것은 분울로 이룬 것이다. 이러한 객기와 분울로 무언가를 이루어 후세에 남긴다면, 무엇이 사람들에게 유익함이 있겠는가. 후세에서 이것을 경계할 거울로 삼는다면 후세에 보탬이 되겠지만, 만약 동류의 사람이 이것을 본받는다면 어찌 후세에 장해戕害가 되지 않겠는가.[7]

기혈이 막혀 화순함을 얻지 못한 생리적 차원에서 이루어진 객기는

제거 대상이다. 가슴속에 가득 쌓인 불평불만의 부정적인 기운인 분울은 항상 타인을 미워하려고 하는 것이기에 상호간의 조화를 이루고 공존하는 것을 방해한다. '객기가 제거되지 아니하면 항상 화순함이 적어 민심과 화협하지 못하고', '분울이 속에 쌓이면 촉발되는 것이 많아 사물의 실정을 다하지 못한다'라고 하는 차원에서 이해된 광견은 사회적으로 문제를 발생하게 할 수 있다. 따라서 집단의 안정과 조화를 추구하는 유가의 입장에서는 부정적으로 이해될 수밖에 없다. 그런데 최한기가 이처럼 객기와 분울을 통해 제시한 광견적 성향은 정주이학이 강력한 힘을 발휘했던 조선조에서는 크게 발휘될 수 없었다. 그럼 이제부터 조선조 유학자들의 광견에 대한 다양한 견해를 보자.

조선조에서 광자와 견자를 논할 때 광자와 견자를 엄격히 구분하여 논하는 경우도 있지만, '나는 본래 광견사다[아본광견사我本狷狂士]'[8]라는 표현에서 보듯 광견을 구분하여 사용하지 않거나 성향적 측면에서 같은 점을 거론하는 경우도 있다. 하나의 예로 제왕인 정조(1752~1800)가 광자와 견자의 동이점을 말한 대목을 들 수 있다.

> 다만 광자가 고명高明하며 화융和融한 것이 견자가 침착하며 독실한 것과 차이점은 있지만, 자신을 바르게 하여 타인에게서 구하지 않은 점은 매일반이다.[9]

정조는 광자에 대해 부정적이지 않고 오히려 광자의 탁월한 능력을 칭찬하고 있다. '식견이 높고 사리에 밝다[고명]'는 것은 많은 학식을 겸비한 상태에서 내린 판단이 옳다는 것을 의미하고, '조화롭고 다른 것을 융합하여 하나로 한다[화융]'는 것은 그만큼 '사람을 포용하는 도량度量과 일을 처리하는 능력인 국량局量이 큰 것과 인간 상호관계성 속에서의 원만함을 의미한다. 견자의 침착함은 어떤 상황에서도 자신의 본모습을 잃지 않는

다는 것이고, 독실한 것은 자신의 옳다고 여기는 것이나 자신의 수양을 지속적으로 유지하는 것을 의미한다. 이런 점에서 본다면 견자와 광자의 각각의 속성은 유학자들에게 요구되는 가장 기본적인 덕목에 속한다. 이에 정조가 광자와 견자가 각자의 특징을 가지고 있지만 "자신을 바르게 하여 타인에게서 구하지 않은 점"에서는 같다고 본 것은, 광자나 견자들의 자득과 수양 정도를 긍정적으로 평가한 것이면서 아울러 그들의 행동거지가 사회적으로 크게 문제를 일으키지 않는다는 점을 동시에 말한 것이다. 제왕인 정조의 광견에 대한 이 같은 발언은 조선조에서 광자와 견자를 이해하는 데 매우 중요한 시사점을 제공한다. 즉 어떤 관점에서 광자와 견자를 이해하느냐에 따라 달리 이해될 수 있는 점을 보여준 것이다.

조선조 유학자들은 한 인물의 유고를 쓸 때 간혹 그 인물을 '언대와 지대'였다는, 이른바 광사풍[10] 측면에서 기술하고 광사라고 일컫는 경우가 있었다. [11] 김만중金萬重(1596~1663)은 스스로 청광사淸狂士라 하고,[12] 조헌趙憲(1544~1592)도 스스로 광사라고 한다.[13] 조헌 같은 경우는 유학자이자 경세사상가, 의병장이다. 이 대목에서 주목할 것은, 조헌은 이 같은 광사적 기질이 있었기 때문에 의병활동을 할 수 있었다는 점이다. 이런 점은 광사적 경향을 보인 조식의 제자들이 의병에 적극적이었던 점을 통해 재환기된다. 예를 들면 조식의 문하에서 수학한 천강홍의장군天降紅衣將軍이라 일컬어지는 곽재우郭再祐(1552~1617)가 임진왜란 때 적극적으로 의병활동에 임했던 것이 그 예다. 조선조 도교사 맥락에서 중요한 인물로 기록되는 곽재우는 '광견지사'로 여겨진다. 『선조실록』에 기록된 곽재우 관련 기사를 보자.

비변사가 아뢰기를, "지난번 영상의 장계에서 죄인을 석방하여 장수로 정하라는 말이 있었는데, 누구를 가리킨 말인지 비변사로 하여금 회계하게 하라고 전교하셨습니다. 그래서 영상에게 물어보았더니, 곽재우

郭再祐와【인품이 순박 강개하고 큰 뜻을 품었다. 왜란이 일어난 초기에 일개 서생으로 분연히 의병을 일으켰고 재산을 모두 털어서 의병들을 먹였다. 일의 이둔利鈍 따위는 돌아보지 않고 오직 한 번 죽기를 기약한 사람이었다. 그의 처가 헛되이 죽지 말라고 말리자 즉시 칼을 뽑아 죽이려 했을 정도로 열사烈士다운 풍모를 지녔다. 적을 만났을 때는 반드시 홍의紅衣를 입고 곧장 진격하였으므로 적은 그를 천강홍의장군天降紅衣將軍이라 불렀다. 곤수閫帥로 있을 때 추호도 백성을 괴롭힌 일이 없고, 벼슬을 버리고 떠나갈 때는 신 한 켤레에 말 한 필뿐이고 행리行李라곤 없었기에 듣는 자들이 모두 찬탄하였다. 다만 행동이 규범에 맞지 않는 것이 있었으니, 이른바 '광견지사狂狷之士'라 할 수 있겠다.】박명현朴名賢(1561~1608) 등이 죄를 짓고 호남에 정배되어 있다고 하는데, 이들은 당세의 뛰어난 자들입니다.[14]

'【 】' 부분에 기록된 것이 곽재우에 관한 평가다. 세속적인 명리를 전혀 추구하지 않고 인품이 순박 강개하면서 큰 뜻을 품었던 의병장 곽재우는 다만 행동이 규범에 맞지 않는 것이 있었다는 점에서 광견지사라고 일컬어졌다는 것이다. 조헌과 곽재우는 이후 의병을 일으킨 인물들의 표상이 된다. 『승정원일기』「영조」「영조 4년 무신 4월 3일」조의 기록이다.

조문명趙文命(1680~1732)이 아뢰기를, "박민웅朴敏雄(1674~1732)이 적을 무찌른 것이 마치 옛사람의 일처럼 기이하고 장합니다. 창의사彰義使에게 내린 유지諭旨가 아직 내려가기 전에 박민웅이 황급히 의병을 일으켰습니다(…) 하니, 상이 이르기를, "사직한 한 가지 일은 더욱 가상하다" 하자, 조문명이 아뢰기를, "신이 그 사람을 아직 보지는 못하였으나 믿을 만한 사람의 말을 들으니, 8척 장신으로 위엄 있는 몸가짐에 훤칠하고 장대하며, 지극한 효성으로 부모를 모시고, 명성이 높아지는 것을 구하지 않습니다. 평소 강개한 마음으로 조헌趙憲과 곽재우郭再佑 같은 사람이 되고자 스스로 기약하였는데, 나라가 어지러워지자 자기

몸을 버리겠다고 맹세하고, 난이 평정되고 나서는 관직에 나가고 싶지 않다고 하였습니다" 하였다.[15]

　의병을 통한 공을 세웠는데도 명예를 탐하지 않은 박민웅이 높이는 인물은 바로 '조헌'과 '곽재우'였다. 이렇게 본다면 조선조에서 광사 기질이 갖는 대사회적 차원의 긍정적 행동거지를 재평가할 필요가 있다. 조선조 유학자들이 사용한 광사는 긍정적 측면에서 말해진 것이 많다. 그 하나의 실질적인 예로 윤증尹拯(1629~1714)이 쓴 정만창鄭晩昌(1606~?)의 「묘표墓表」를 보자.

　　오호라, 이곳은 연일延日 정군鄭君 만창晩昌의 묘이다. 군은 타고난 자질이 남달랐다. 얼굴은 비 갠 날의 달처럼 맑고 눈은 샛별처럼 초롱초롱하고, 가슴속에 담긴 생각은 맑은 얼음과 같이 깨끗하여 티끌 한 점 없었다. 옛것을 사모하고 학문에 뜻을 둔 것이 무리 가운데 특출하여 공자의 이른바 광사와 비슷하였다.[16]

　기질적 측면에서 말한 '옛것을 사모하고 학문에 뜻을 둔 것이 무리 가운데 특출한 것'을 광사와 연계하여 이해한 것은 광사적 성향을 도리어 칭찬하는 것에 속한다. 아울러 조선조 선비사회에서 간혹 아래와 같은 광사풍이 유사하게 보이지만, 조선조 유학자사회에서는 그리 많이 볼 수 있는 광경은 아니다.

　　서주西州 홍우교洪禹敎는 광사이다(…) 술은 잘 마시는데, 술을 마신 뒤에는 반드시 통곡하면서 '조여식趙汝式, 조여식' 하고 크게 부르짖는데, '여식'은 중봉重峯 조헌趙憲의 자이다. 평소에 안면이 없는 사람을 만나면, 상대가 아무리 세상에 알려진 인물[현자顯者]이라도 반드시 '너'라

고 하면서 이름을 부르고, 술에 취하면 의분義憤을 터뜨리며 세상에 보잘것없이 더러운 인간들을 지적하여 크게 꾸짖었는데, 그 말이 모두 엄격하고 정대하여 거역할 수가 없었다.[17]

동양의 문인사대부 문화에는 상대방을 부를 때 이름을 부르지 않고 호를 부르는 이른바 '피휘避諱' 문화가 있다. 휘諱는 원래 군주의 이름과 관련된 글자와 연계된 것을 일컫는 말인데, 피휘는 군주나 자신의 조상의 이름에 쓰인 글자를 사용하지 않는 관습이다. 일종의 피명避名의 의미를 지닌다.[18] 이런 관습은 사람의 이름을 직접 부르는 것이 '예법에 어긋난다'고 여겼기 때문이다. 이에 이름자를 피휘하고 자字나 호號와 같이 별명으로 불렀다.

하지만 홍우교는 이런 예법에 구애받지 않았다. 홍우교가 광인으로 여겨진 안하무인眼下無人격 행동의 실제적인 모습을 보면, 일정 정도 술을 먹은 상태라는 제한된 상태에서 말해진 것이다. 술을 먹었을 때는 종종 유가의 예법에서 강조하는 점잖음에 바탕을 둔 품위 있는 행동에서 벗어나 의분을 터트린다든가 혹은 문제 있는 인간들을 꾸짖는 정도에 그친다. 술에 대한 관대함을 엿볼 수 있는 대목이기도 하지만, 결국 이런 점은 타인과의 조화로운 관계를 중시하면서 자신의 감정을 절제된 감정으로 드러내라는 이른바 중화적 삶의 태도는 아니다. 그가 말한 것이 '엄격하며 정대했다'는 것은 평소 그 인물의 인품이나 학식이 사람들에게 일정 정도 높이 평가된 점도 담겨 있다.

조선조에서 이상과 같은 행동거지가 광이냐 아니냐 하는 판단기준처럼 작용한다는 것은, 위진시기 죽림칠현들의 '임탄 차원의 광'과 본질적으로 차이가 난다. 다른 차원에서 말하면, 조선조에서 광사로 평가된 인물들의 행동거지나 발언 등은 도리어 조선조 유학자들의 마음속에 쌓인 또 다른 정서의 표출을 의미하는 것이 아닌가 한다. 상황에 따라서는 광사로

일컬어지는 인물의 인간됨됨이에 따라 그 광이 '멋진 광'으로 보이기도 하였던 것이다. 이처럼 실제로 광인과 같은 광태를 보인 경우라도, 평소 그가 어떤 인물이었느냐에 따라 전혀 부정적으로 보지 않았던 것을 알 수 있다. 다음과 같은 예도 그 하나다.

> 동주東洲 성제원成悌元(1506~1559)은 세속의 예법에 구애받지 않는 호방한 성격의 소유자로 크게 소략함이 있고 경학에 통달하여 밝았지만, 과거 공부는 아예 일삼지 않았다. 술을 마시고 방탕한 생활을 하면서 때때로 미친 짓을 했기에 세상에서는 그를 '제멋대로 사는 성제원[방성放成]'이라 일컬었다.[19]

성제원처럼 호방한 성격의 소유자가 예법에 맞지 않는 행동을 하는 소략한 면이 있으면서 경학에 통달한 경우는 능력 있는 유학자에게서 많이 발견할 수 있다. 하지만 과거 공부를 일삼지 않았다는 것은 대부분의 유학자들이 쉽게 포기할 수 없는 것에 속한다. '과거 공부를 일삼지 않았다'라는 것에는 세속적인 명예와 재물 등에 연연해하지 않은 성제원의 탈속적인 맑은 심성이 담겨 있다. 성제원이 세속의 예법을 지키지 않고 술을 먹고 방탕한 생활을 했다고 하지만, 그런 광태가 그렇다고 사회적으로 큰 문제를 유발할 정도는 아니었다. 만약 성제원의 광기어린 행동거지가 사회적으로 큰 문제가 되었다면 반드시 그런 행동거지를 강하게 비판하는 용어나 혹은 그를 폄하하는 견해가 나타났을 것이다. 허균許筠처럼 말이다.

하곡 정제두는 광자는 마음이 온전하기에 도리어 인仁을 행할 수 있다는 점을 강조하여 광자의 긍정적인 면을 적극적으로 드러낸다.

> 공자께서 이르기를, "중행'의 도를 얻어 더불어 할 수 없다면 반드시

광자나 견자와 함께할 것이다. 광자는 진취적이고, 견자는 하지 않는 바가 있다" 하였다. 인仁은 마음에 있고 밖에 있지 않은데, 광자는 행실이 비록 그 뜻을 따르지는 못하나 그 '마음'은 도리어 온전하므로 인을 할 수 있다. 중행은 마음과 행실이 하나로 된 것일 것이다.[20]

광자가 인을 실천할 수 있다면 그 어떤 인간 부류보다 뛰어난 인간이 될 수 있다. 인을 실천할 수 있는 광자 마음의 온전함을 강조하는 것은 정제두가 '마음[심心]'을 강조하는 양명학에 영향을 받은 결과의 발언이라 본다. "중행은 마음과 행실이 하나로 된 것"이란 것은 양명학의 지행합일知行合一을 연상시킨다. 정주이학자들과 다른 차원에서 광자를 이해한 것인데, 이런 점은 왕수인이 광자흉차를 통해 호걸풍 광자를 긍정적으로 평가하는 것을 연상시킨다. 이처럼 광자를 보는 관점이 긍정적으로 이해되는 경우가 있는데, 견자의 경우도 마찬가지다. 하나의 예로, 서영보徐榮輔(1759~1816)가 말한 윤행수尹行修의 견자적 풍모에 대한 것을 들 수 있다.

> 삼가 살펴보니, 공의 휘는 행수行修이고, 자는 성립誠立이며, 본관은 파평坡平이다(…) 공은 성품이 선량하고 곧으며 거동이 차분하고 점잖으며, 마음이 편안하여 말을 급하게 하거나 갑자기 화를 내지 않았으니, '마음이 관대하고 행동거지가 후중한 위인偉人'이었다. 마음속에 시비가 분명하고 품행이 매우 확고하여 조금의 구차함도 없이 깔끔하여 세속의 더러움을 받아들이지 않았으니 '옛날 견자'의 풍모와 닮았다.[21]

윤행수에 대해 "성품이 선량하고 곧으며 거동이 차분하고 점잖으며 마음이 편안하여 말을 급하게 하거나 갑자기 화를 내지 않았다"라고 하는 것은 그가 이른바 유가의 온유돈후함과 '원이불노'함의 성향을 지닌 인물

이라는 것이다. '마음이 관대하고 행동거지가 후중한 위인'과 관련된 견자
적 풍모는 유학자들이 오히려 본받아야 할 것에 속한다. 그런 관후한 위
인인데다가 "마음속에 시비가 분명하고 품행이 매우 확고하여 조금의 구
차함도 없이 깔끔하여 세속의 더러움을 받아들이지 않았다"고 하는 것은
극찬에 속한다. 이 같은 시비분별이 뚜렷하고 품행에 구차함이 없이 맑고
깨끗한 탈속적인 인간됨됨이를 '옛날 견자'의 풍모와 닮았다고 결론짓는
데, 비록 '옛날'이라 하는 조건을 붙이지만 이것은 조선조 유학자들의 견
자관에서 가장 긍정적인 견해가 아닌가 한다.

윤기尹愭(1741~1826)는 「거울에 비친 자신을 찬한 글」에서 자신을 견자
라고 진단하면서 자존감을 드러낸다.

> 안색은 온화하고 눈빛은 또렷하니, '겉은 부드럽고 내면은 굳센 자[외
> 유내강外柔內剛]'로군. 입은 도드라지지 않은 듯하며 귀는 희고 수염은
> 성기니, '말은 어눌하고 행동은 방정한[언눌행방言訥行方] 자로군. 이것
> 은 '굳세고[강剛] 방정한 사람은 절대로 하지 않는 일이 있다'는 것이
> 니, 지조가 굳은 부류[견자獧者]이겠군. 그러나 성인의 가르침에 맞추
> 어 과와 불급을 조절하지 못하니, 나는 아마도 촌사람의 근심을 면치
> 못하겠군.[22]

사실 자신의 모습을 거울에 비추고 자신을 스스로 평가하는 것은 매우
자존감이 강한 행동이다. 마치 화가가 자신의 자화상을 그리는 행위와
유사한 행위에 속한다. 솔직하게 자신의 외모와 성격 및 단점을 말하는
것도 일반적인 유학자들의 행위는 아니다. 윤기는 외유내강의 성격을 가
진 자신이 '말은 어눌하고 행동은 방정'하다면서 이렇게 '굳세고 방정한
사람은 절대로 하지 않는 일이 있다'라며 견자와 자신을 연계시킨다. 이
자체로 그는 도리어 견자보다는 광자에 속한다. '굳셈'은 유소劉劭가 『인

물지人物志』에서 인간기질에 관해 구분한 것에 따르면,[23] 광자의 속성이기도 하다. 물론 여기서는 어떤 상황에도 자신이 옳다고 하는 것을 굽히지 않고 지키는 견자의 굳세고 강인한 마음을 '굳셈〔강剛〕'이라 표현한 점도 있지만, 그 용어가 갖고 있는 일반적인 의미를 보면 윤기는 광자와 견자를 뚜렷하게 구분하지 않고 사용한 것 같다.

이밖에 광견을 구분하지 않고 사용하는 경우, 특별한 경우가 아니면 부정적으로 이해되지 않은 것도 확인할 수 있다. 예를 들면, 신진사류 혹은 신하들이 올린 상소가 광견한 점이 있어도 그런 행위를 크게 문제 삼지 말라는 발언이 그것이다.

> 홍문관 부제학 유진동 등이 상소를 올렸다. 기묘 년간에 연소한 신진사류가 오활하고 광견한 자질로써 다만 옛것만 좋아하여 뜻을 높이는 마음을 가지고(…)[24]

광견적 기개를 가지고 상소를 올린 행위를 국가와 군주를 위하는 충성의 발로로 이해한 것은 그 기개를 역설적으로 높이 평가한 것에 속한다. 이런 젊은 혈기에 입각해 군주에게 과감하게 상소문을 올려야만 국가시스템이 제대로 작동할 수 있다는 점에서 그것은 사실 권장사항에 속할 수도 있다. 물론 당파성에 치우친 경우를 제외하곤 말이다.

이처럼 조선조 유학자사회에서는 평가 받는 인물이 학식과 인품이 있으면서 행했던 광태는 때론 긍정적으로 해석되기도 하였다. 때론 광사로 평가 받는 이들의 광기어린 삶이 사회적으로 산수간에 은일하는 삶이나 호협풍의 삶을 사는 경우에는 더 높이 평가 받기도 하였다. 이처럼 조선조에서는 '임탄'한 광이나 '광방불기'한 광이 아닌 경우에는 광자를 배척과 비난의 대상으로 보지 않았는데, 때론 광자와 견자 가운데 하나를 선택한다면 누구를 선택할 것인지 하는 논의가 있었다.

3
—
광자보다 견자를 중시하는 사유

광자와 견자는 각각 다른 성향을 가지고 있고, 상황에 따라 누가 더 우월한지 하는 논의도 있다. 우선 공자가 왜 광자와 견자를 취했는지에 대해 위백규魏伯珪(1727~1798)가 말한 것을 보자.

> 세간에 특별히 지적할 만한 나쁜 점은 없는데 한결같이 '기운 없이 쇠
> 잔하면서 행실이 공손한 사람'이 있다. 말해주어도 뜻을 보낼 수 없고,
> 진작시켜도 스스로 떨쳐 일어날 생각이라곤 없다. 이런 사람은 함께
> 도에 들어갈 수 없으니, 정신이 흐릿하고 자포자기한 사람과 같다. 대
> 체로 사람에게 '고상하고 원대한 이상이 있고' '세속을 달갑게 여기지
> 않는 도량'이 있는 이후에야 '진취적으로 나아가고 행하는 바'가 있을
> 수 있으니, 이것이 공자가 광자와 견자를 생각한 이유이다. 광자는 비
> 속하지 않고, 견자는 염치가 있다.[25]

맹자는 "스스로 자기를 해치는 사람은 함께 말할 수 없다. 스스로 자기를 버리는 자는 함께 일할 수 없다. 말마다 예와 의가 그르다고 하는 것을 스스로 해친다고 하고, 내 몸이 인에 처하고 의를 행할 수 없다고 하는 것을 스스로 버린다고 한다"[26]라고 하여 자포자기가 갖는 문제점을 지적한 바가 있다. 도에 함께 들어갈 수 없는 '자포자기'하는 인간상은 유가가 가장 배척하는 인간상 중 하나다. 위백규는 이 같은 맹자의 '자포자기'를 통해 광자와 견자의 효용성을 강조하고 있다. '특별하게 트집 잡을 만한 것'이 없는 무난한 성품을 지닌 사람은 장점도 있지만 단점도 있다. 그

단점이란 '무엇인가 적극적으로 하고자 하는 의도가 없다'는 것인데, 따라서 도에 함께 들어갈 수 없다는 것이다. '기운 없이 쇠잔하면서 행실이 공손한 사람'은 광자나 견자와 상대적 성향을 가진 인물을 의미한다. 위백규가 '광자는 비속하지 않고, 견자는 염치가 있다'고 평가한 것은 주희와 다른 광자와 견자의 해석이다. 위백규의 견해는 광자와 견자의 우월성을 논한 것은 아니고, 그들의 긍정적인 면을 각각 논한 것이다.

전통적으로 광자와 견자 가운데 누구를 더 우선시할 것일까 하는 점에 대해서 이미 맹자가 '차선책'이란 점을 말한 바가 있다.[27] 진취적인 광자는 쉽게 얻을 수 없다는 것은 왕수인이 자신의 양지학을 세상에 펼칠 호걸스런 인물을 얻을 수 없다는 것을 통해 말한 적이 있다. 공자는 광자를 쉽게 얻을 수 없는 상황에서는 차선책으로 견자를 얻었다는데, 흔히 광자와 견자 가운데 누가 더 탁월한 역량을 가졌는가 할 때 대부분 광자를 더 우선시한다. 왜냐하면 광자는 지향하는 뜻이 높고 진취적인 성향을 가졌기 때문에 어떤 일을 하고자 할 때 매우 유용한 인물에 속하기 때문이다. 이런 점에 비해 견자는 추진력이 모자란다는 한계가 있다.

광자를 견자보다 더 우선시한 이런 평가를 공자가 처한 시대로 돌아가서 적용한다면 훨씬 더 적절하게 적용될 수 있다. 즉 공자는 천하무도의 사회를 천하유도의 사회로 개변시키고자 하는데 광자가 갖고 있는 기질이 더 유용했던 것이다. 하지만 처한 시대가 달라지면 둘 사이의 선호도가 달라지는 것을 확인할 수 있다. 일단 조선조에서 행해진 광자가 더 낫다는 발언을 보자. '광자와 견자 중에 누가 더 낫고 누가 더 못한지'에 대한 정조와 신하와의 문답에서는 광자가 더 낫다는 견해를 보인다.

[문] 광자는 뜻은 크되 행실이 그에 따르지 못하고, 견자는 행실이 깨끗하고 뜻을 지킴이 있으니, 요컨대 비록 중도는 아니라도 또한 얻기 어려운 선비입니다. 만약 그 사이에서 취사선택을 하고자 한다면 광자

와 견자 중에 누가 더 낫고 누가 더 못합니까? 신의 생각에는 비교적 '온편穩便한 견자'보다 광자가 못할 듯이 여겨지니, 뜻만 크고 언행이 부합되지 못하는 것이 어찌 '행실이 깨끗하고 그 지킴을 잃지 않는 것'만 하겠습니까. 견자가 광자보다 못하지 않을 듯한데 광자의 다음에 놓은 것은 어째서입니까?

[정조의 답] 견자보다는 광자가 훨씬 더 낫다. '뜻이 크고 말이 커서' "옛사람이여, 옛사람이여" 하니, 진실로 '그 뜻을 충만하게 하고 그 말대로 한다면' 과연 어떠한 수준의 사람이 되겠는가. 맹자가 증석의 부류에 견준 것은 이 때문이다. 견자에 이르면 '안목과 생각이 감히 틀에서 벗어나지 못하니' 뭐라고 말할 것이 있기나 하겠는가.[28]

이 문답은 『논어』에서 공자가 말한 광자와 견자에 대한 발언과 관련이 있다는 점에서 답은 정해져 있다. 공자가 말한 상황을 감안하여 말한다면, '지대와 언대'로 상징되는 광자가 좁은 안목과 생각에 매몰된 견자보다는 낫다는 견해는 당연한 것이다. 즉 광자의 한계는 자신의 '지대와 언대'를 제대로 실천하지 못한다는 것인데, 만약 '그 뜻을 충만하게 하고 그 말대로 한다면' 상황이 매우 달라진다. 이런 점에 비해 견자는 '안목과 생각이 감히 틀에서 벗어나지 못한다'라는 제한점이 있고, 따라서 광자가 견자보다 더 낫다는 것이 정조의 견해다.

그런데 공자가 견자보다 광자를 더 우선시한 이런 평가는 당시 공자가 살았던 시대상황을 감안해 이해할 필요가 있다. 천하무도의 사회를 천하 유도의 사회로 만들고자 하는 경우 소극적인 견자보다는 '지대, 언대'로 상징되는 적극적인 광자가 훨씬 더 적합할 수 있기 때문이다. 그런데 광자와 견자 중 누가 더 나은가 하는 질문을 조선조에 적용하면 달리 이해될 수 있는 점이 있다. 즉 조선조와 같이 안정된 왕정 시기에는 '지대, 언대'의 광자는 자칫하면 유가가 지향하는 윤리와 예법과 관련된 세교世教

敎에 해를 끼치고 더 나아가 사회적으로 혼란을 가중시킬 수 있는 가능성
이 있기 때문이다. 즉 진취적인 광자를 굳이 원하지 않는 안정된 통일왕
조시대에는 광자와 견자에 대한 다른 차원의 이해가 나타날 수 있다는
것이다. 이에 조선조에서는 광자보다는 견자를 더 낫다고 보는 견해가
나타난다.

성대중成大中(1732~1809)이 인재를 선발할 때는 광자보다는 견자를 더
우선시해야 한다는 견해를 보이는 것이 그것이다.

> 공자께서 광자, 견자의 순으로 인재를 취하셨으니, 분명 고지식한 견자
> 보다는 진취적인 광자를 우선하신 것이다. 그러나 '후세에 인재를 선발
> 할 때는 광자보다는 견자를 우선해야 하니 이는 어째서인가. 고지식한
> 사람은 과실이 적고 진취적인 사람은 실수가 많은 법이니, 이것이 광자
> 와 견자의 차이다. 그러므로 견자의 잘못은 편협한 데에 불과하지만
> 광자의 과오는 반드시 방탕한 데 이르니, 어찌 '세상의 가르침〔세교世
> 敎〕'에 해가 되지 않겠는가. 공자께서도 "요즘의 광자는 속이기만 한다"
> 하셨는데 하물며 후세에 있어서랴.[29]

여기서 '후세에 인재를 선발할 때'의 후세는 춘추전국시대와 같은 혼란
한 시대가 아닌 조선조와 같은 통일왕조시대를 의미한다. 변화된 상황에
서 광자와 견자의 효용성은 달리 이해될 필요가 있다. 유가가 지향하는
기본적인 것은 '세상의 가르침'을 통해 사회의 안정을 유지하는 것이다.
많은 실수를 저지를 수 있는 가능성을 내포하고 있는 광자의 진취성은
견자의 고지식함보다는 사회적 질서와 안정을 해칠 가능성이 농후하다.
광자의 과오가 사회를 혼란에 빠트리는 방탕함에 이르러 세상의 가르침에
해가 된다면 큰 문제가 될 수밖에 없다. 한장석韓章錫(1832~1894)도 광자와
견자를 비교한 다음 견자가 낫다는 견해를 보인다.

광견에 대한 설은 저도 일찍이 들었습니다. 이들은 뜻은 매우 높지만 행동이 미치지 못하거나, 지킴[수守]은 여유가 있지만 앎[지知]이 이르지 못한 자들로, 모두 '군자의 무리'이기는 하지만 '과와 불급'의 폐단이 없을 수 없습니다. 공자가 이들을 받아들인 것은 아마도 쇠미한 세상에서 갖게 된 마음일 것입니다. 후세의 선비들은 성인을 귀의처로 삼을 수 없어서 교정하고 제재하여 덕을 완성하고 자질을 달성할 힘이 없었습니다. 외롭게 홀로 서서 마음이 내키는 대로 곧바로 행동으로 옮겨서 윤상, 사려, 깨끗함, 권도에 들어맞지 않게 되거나, 단지 '자신을 깨끗하게 하고자 윤상을 어지럽히거나[결신난윤潔身亂倫]' '궁벽한 것을 캐내고 기괴한 일을 행하는[색은행괴索隱行怪]' 부류로 귀결될 뿐이었으니, 애석하지 않을 수 있겠습니까? 비록 그렇더라도 고매高邁하면서 광달曠達한 광자는 얻기는 어렵지만 바뀌기는 쉽습니다. 때문에 금장琴張이나 증석도 공자를 만나지 못했다면 반드시 접여接輿(=육통陸通)[30]나 장주莊周(=장자) 같은 인물이 됐을 것입니다. 청렴하고 강직하며 자신의 의견을 고집하는 견자는 얻기는 쉽지만 바뀌기는 어렵습니다. 때문에 한나라 말기의 팔고八顧나 팔준八俊과 같은 이들은 불행하게도 공자를 만나지 못해 고시高柴[=자고子羔]나 복상卜商[=자하子夏] 같은 부류가 될 수는 없었지만 올바른 군자가 되는 데는 문제가 없었습니다. 이를 통해 보자면 견자가 광자보다 낫습니다.[31]

광자와 견자를 일단 군자의 무리라고 규정하는 것은 주희가 광자와 견자를 부정적으로 보는 것과 차별화된 광견관이다. 한장석이 지적하는 것은, 후대에 공자의 가르침을 접해 광견의 성향을 중행으로 교정할 수 없게 된 시점에서의 광자와 견자는 각각 '자신을 깨끗하게 하고자 윤상을 어지럽히거나[결신난윤潔身亂倫]' '궁벽한 것을 캐내고 기괴한 일을 행하는[색은행괴索隱行怪]' 부류가 될 수밖에 없었다는 것이다. '결신난윤'과 '색은

행괴'는 유가가 가장 배척하는 행동거지 중의 하나다. 그런데 오늘날에도 여전히 광자와 견자가 존재하는 상황에서 이들을 마냥 배척할 수 없다면 누구를 선택할 것인가가 문제가 된다. 이런 점에서 한장석은 기질변화의 측면에서 볼 때, 광자보다는 견자가 군자가 되기에 쉽다는 점에서 견자를 더 우선시하고 있다. 역시 광자가 갖는 대사회적 혼란은 더 큰 문제가 되었던 것이다. 이처럼 어떤 상황에 적용하느냐에 따라 광자보다는 견자를 더 우선시하기도 하였던 것을 알 수 있다.

이처럼 광자와 견자를 비교하여 누가 더 우월한가 하는 점을 분별하는 것은 아이러니컬하게도 광자와 견자의 긍정적인 면을 부각시키는 사유로 전개되곤 하였다. 이런 점에서 한장석은 광자와 견자가 갖는 긍정적인 점을 그 시대의 세속에 영합하기만 하는 잘못된 관료풍이나 선비들의 부정적인 행태에 대한 비판에 적용하기도 한다.

> 공부자께서 또 말씀하시기를 "중행'의 도를 얻어 더불어 할 수 없다면 광자나 견자와 함께할 것이다"라고 하셨는데, 대개 광자는 진취적이어서 덕을 닦음에 용감하고, 견자는 하지 않는 바가 있어서 몸가짐을 조심하며 겸손하다. 이 어찌 유속流俗과 동화되고 더러운 세상에 영합하여 녹봉만을 생각하면서 자리를 보존하는 사람들과 같은 차원에서 말할 수 있겠는가?[32]

한장석이 광자의 진취적인 점을 '덕을 닦음에 용감하다'는 것에 비유하고, 견자의 하지 않는 바가 없다는 것을 '몸가짐을 조심하며 겸손한 것'에 비유하는 것은 광자와 견자를 매우 긍정적으로 본 것이다. 특히 이 같은 광자와 견자의 행동거지가 '유속流俗과 동화되고 더러운 세상에 영합하여 녹봉만을 생각하면서 자리를 보존하는 사람들에게는 귀감이 될 수 있다'는 점을 통해 당시 세상에 영합하는 세태를 비판하는 것은, 광자와 견자에

대한 기질적 측면의 문제점을 지적하여 폄하하는 것과 차이가 있는 견해에 속한다.

이처럼 광자와 견자를 통해 당시 세상에 영합하는 세태를 비판하는 것은 간혹 보인다. 김정金淨(1486~1521)이 광견의 방직하고 준결할 행동 및 우뚝하게 '항언抗言'하는 성향을 통해 당시 선비들이 자신의 견해를 제대로 밝히지 않고 억제하기만 하면서 삶에 안주하는 행태를 비판한 것도 그것이다.

> 공자께서, "중행의 도를 얻어 더불어 할 수 없다면 반드시 광자나 견자와 함께할 것이다" 하였으니, 성인의 뜻을 알 수 있습니다. 오늘날 선비라는 자는 검속하는 것이 익숙하지 못하고, 조집操執이 확고하지 못하여 고명하고 원대한 식견이 없고, 충적充積하고 화락한 실덕實德이 없는데도 먼저 혼후하고 화평함을 힘써서 그 폐단은 점점 방직하고 준절準絕한 행동이 적고, 우뚝하게 항언抗言하는 기풍이 없어지는 경향으로 점점 흐르고 있으니, 이 점은 신 등도 면치 못하는 폐단입니다. 이것이 어찌 온 세상의 선비가 모두 중도를 행하여서 그런 것이겠습니까. 대개 억제하는 것이 지나친 때문입니다.[33]

여기서 '억제하는 것이 지나친 것' 때문에 제대로 된 선비가 나타나지 못했다는 발언은, 조선조 광견을 이해할 때 역시 매우 중요한 점을 시사한다. 그것은 왜 '억제하는 것이 지나치게 된 결과'가 야기되었을까 하는 이유와 관련이 있기 때문이다. 일단 '검속하는 것이 익숙하지 못하고, 조집이 확고하지 못하고, 고명하고 원대한 식견이 없고, 충적하고 화락한 실덕이 없다'는 것은 기본적으로 유능한 선비로서의 역량이 부족하다는 것을 의미한다. '고명하고 원대한 식견이 없고, 충적하고 화락한 실덕이 없다'는 것은 광견적 성향이 없다는 것이다.

문제는 이처럼 역량이 부족하더라도 얼마든지 '항언'할 수 있는데, 그렇지 않고 '혼후하고 평화함'을 힘쓴다는 것이다. 결국 그 폐단은 방직하고 준절準絶한 행동이 적은 결과로 이어져 더 이상 '항언하는 기풍'이 없어지는 부정적인 결과를 야기했다는 비판이다. '혼후하고 화평함을 힘쓰고, 방직한 것을 추구하는 것'은 유가의 중화사유에 입각한 전형적인 행동거지에 해당한다. 그런 중화사유에 입각한 행동거지는 당연히 자신의 본성과 기질을 제대로 드러낼 수 없고, 오로지 과거 성인들의 말만 추종하는 경향 즉 '자신을 억제하는 경향'으로 나타났다는 비판이다. 중화를 벗어난 광자의 행동거지 상징 중 하나인 '항언'을 긍정적으로 평가하는 김정의 이런 발언은 광견의 기질에 대한 긍정적 이해에 속한다.

이처럼 조선조에서는 때론 광자보다는 견자를 더 우선시하는 경향이 있었고, 설령 '광사'나 '견사'로 일컬어져도 크게 문제가 되지 않았다. 그것은 그들의 신분이나 학문 혹은 처지가 그렇게 대사회적으로 큰 영향을 끼칠 정도가 아니었다는 점도 있지만, 학술적으로 볼 때는 조선조 중기 이후부터 정주이학의 기풍이 워낙 강했던 경향도 '광사'나 '견사'들이 크게 주목받지 못했던 한 이유가 된다.

제 8 장

조선조 유학자의 욕기영귀 이해

조선조 유학자들은 실제로 산수풍광이 좋은 곳에 거처할 수 없었던 경우라도 증점의 욕기영귀 관련 시구 하나 짓지 않으면 우아한 풍류를 누리는 선비행세를 할 수 없을 정도로 많은 인물들이 욕기영귀의 풍취風趣와 기상을 누리고자 하였다. 경제적 여력이 있는 경우 이언적李彦迪(1491~1553)이 '독락당獨樂堂' 옆에 '영귀대詠歸臺'를 지은 것이 말해주듯 실질적으로 욕기영귀의 풍취를 누리는 삶을 산 경우도 많았다. 넓은 평지에 살았던 중국 문인사대부들은 산수공간에 직접 누대를 지을 수 없을 경우 정원을 꾸밀 때 차경借景 조경을 통하여 그런 즐거움을 누리고자 하였다. 이런 점은 중국의 강남지역[1]에 있는 '졸정원拙政園', '사자림獅子林', '유원留園', '창랑정滄浪亭' 등과 같은 대정원에서 볼 수 있다. 기암괴석으로 가산假山을 축조하여 조그마한 폭포를 만들고 아울러 연못을 파고 누대를 지어 요산요수와 욕기영귀의 풍취를 누리기도 하였다.

욕기영귀의 풍취는 문인사대부들이 쇄락적 삶을 영위할 수 있는 계기를 제공하였고, 이에 그들은 신독愼獨과 경외가 상징하는 이성적이면서 정제 엄숙한 삶을 유지하는 가운데 그로부터 잠시 벗어나 짧은 한나절의 흥취를 즐기고자 하였다. 이런 삶은 조선조 유학자들에게 더욱 구체적으로 나타났다. 이제 조선조 유학자들이 증점의 욕기영귀의 기상을 요순기상과 연계한 것을 어떻게 이해했는지 살펴보고자 한다. 이어서 조선조 유학자들이 욕기영귀의 풍취를 다양한 시어를 통해 표현한 것을 두고 조선조 유학자들의 풍취를 살펴보고자 한다. 마지막으로 조선조 유학자들에게 신독 이후에 욕기영귀하라는 것이 갖는 의미를 살펴보고자 한다. 이상과 같은 점을 통해 조선조 유학자들의 삶 속에서 욕기영귀가 갖는 의미를 규명하고자 한다.

1
—
욕기영귀의 요순기상 적용에 관한 문제점

중국 문인사대부들이 산과 물이 없기 때문에 직접적으로 요산요수를 누릴 수 없는 상황에서도 그와 유사한 쇄락한 즐거움을 누리게 한 것은 욕기영귀의 기상과 풍취였다. 농경사회의 경우 인간이 삶의 터전으로 자리 잡은 곳에는 산은 없더라도 대부분 냇가 정도의 물은 있다. 이에 물가에 '영귀대' 같은 누대를 지어놓고 자연과 함께하는 삶을 추구할 때 증점의 욕기영귀는 의미 있게 다가왔다. 당연히 늦봄이란 좋은 시절, 멋진 풍광을 접했을 때 마음도 쇄락해지고, 이에 상응하는 시적 감흥이 일어났을 때 그 시흥을 다양한 방식과 내용으로 읊어내고자 했다. 철학적 차원에서 볼 때, 늦봄에 펼쳐진 자연의 변화에 담긴 이치, 즉 천리의 유행을 체득할 수 있는 욕기영귀는 매우 의미 있게 다가왔다.

조선조 유학자들이 추구한 쇄락적 삶과 관련하여, 공자의 문하에서 광사로 평가된 증점이 욕기영귀하고자 한 것에 대한[2] 정호와 주희의 평가는 많은 영향을 준다. 증점이 욕기영귀한다는 것을 공자가 '오여점'이라 평가한 삶은 기본적으로 조선조 유학자들이 지향한 또 다른 삶이었다. 이에 다양한 시어詩語를 통해 욕기영귀의 풍취와 즐거움을 긍정적으로 여기고 그와 같은 삶을 실현하고자 하는 바람을 보였다. 그 '바람'에는 조선조 유학자들이 추구하고자 한 자연친화적 삶에 대한 동경이 담겨 있다. 하지만 그들은 주희가 경계한 점도 아울러 인식하고 있었다. 이 글은 조선조 유학자들의 욕기영귀에 관한 견해를 분석함으로써 조선조 유학자들이 추구한 삶의 한 부분을 이해하고자 한다.

공자의 문하에서 광사로 평가 받는 증점과 관련된 평가는 두 가지다.

하나는 증점은 공자 문하에 있으면서 왜 광사를 면하지 못했는가 하는 점이다. 다른 하나는 증점의 욕기영귀를 요순기상으로 평가한 것이 과연 타당한 것인지 하는 것이다. 먼저 이상정李象靖(1711~1781)의 발언을 통해 증점이 공자 문하에 있으면서 왜 광사를 면하지 못했는지를 보자.

> 만약 비근한 것이 성에 차지 않아 주제넘게 고원한 것을 엿보고, 현묘한 영역에 마음을 쏟고 광활한 근원에 뜻을 기울여 허공에 사다리를 대고 실체가 없는 것을 붙잡아 정처가 없게 되면, 스스로 보기에는 남들이 미치기 어려운 고원한 경지에 오른 것 같더라도 불안정하고 실속이 없어 결국 의지할 만한 실지가 없을 것이다. 이것이 비파를 내려놓고 무우대에서 바람을 쐬겠다고 한 증점이 광사가 됨을 면치 못한 이유이고, 일에 따라 정밀히 살핀 (아들인) 증삼이 결국 '하나로 모든 이치를 관통한다'는 가르침을 받을 수 있었던 이유다.[3]

증점이 광사가 된 것은 다른 것이 아니라, 이른바 비근한 것에 진리가 담겨 있는 하학처에 대한 정확한 지식 없이 고원하고 현묘한 영역인 상달처만을 추구한 결과 광사를 면하지 못하였다는 것이다. 이런 지적은 주희에서도 동일하게 보인다. 아울러 그 같은 고원함과 현묘함은 실체가 없고 의지할 만한 실질적인 것이 없는 것이 문제가 되었다고 진단하는 것은 유학이 흔히 노불을 비판할 때 거론하는 내용이다. 이런 점에 비해 아들인 증삼은 실질적인 삶의 현장에 적용될 수 있는 이치를 정밀하게 살핀 결과 공자가 말한 '일이관지'의 핵심을 체득할 수 있었음을 말하는데, 이런 평가도 주희의 발언에서 확인할 수 있다.[4]

증점이 노불로 기울 수 있는 고원함과 현묘함을 추구하는 경향을 광사에 연결시켜 이해하는 것은 정주이학자들의 일반적인 견해에 속한다. 박윤원朴胤源은 정이와 주희를 증점과 비교하면서 상대적으로 '지와 행에 치

우침〔편偏〕과 온전함〔전全〕'이 있었다는 점에서 접근한다. 증점은 '편'에 속하는데, 그것은 증점이 계신공구한 공부가 없었기 때문이다. 이에 중화를 이루지 못한 것을 증점의 한계로 거론한다.[5] 계신공구는 신독 공부의 기본에 해당하는데, 신독이 되지 않은 상태에서의 행위는 광으로 흐를 가능성이 있다는 분석은 유가의 수양론과 학문관을 기준으로 하여 평가한 것이다.

그럼 조선조 유학자들이 증점의 욕기영귀를 요순기상으로 평가한 것에 대한 견해를 보자. 증점의 욕기영귀가 요순기상과 비교했을 때 어떤 차별점이 있는가 하는 점을 가장 심도 있게 논의한 것은 윤선도尹善道(1587~1671)가 「증점이 요순기상을 지닌 것에 대해서 논하는 글〔증점유요순기상론曾點有堯舜氣象論〕」에 나오는 자문자답식의 논이다. 그중 핵심적인 것을 보면 다음과 같다.

혹자가 나에게 묻기를, "요순은 천하의 대성인이요, 증점은 노나라의 광사니, '성과 광'의 구분이 또한 현격하지 아니한가. 그런데도 정이천程伊川〔=程頤. 이 부분은 윤선도가 '정호'를 '정이'로 잘못 알고 있었던 것 같다. 『이정집二程集』[6]이나 『주자어류』를 참조하면 정호가 맞다.〕이 증점을 논하면서 어찌하여 '바로 요순기상이다'라고 허여하였는가. 이와 같도다. 하남河南 부자〔=정호〕의 오활함이여. 증점이 요순 반열에 이와 같이 끼일 수가 있단 말인가" 하였다. 내가 응답하기를, "요순이 요순이 된 소이는 하늘을 본받았기 때문이요, 증점이 증점이 된 소이는 천지와 함께 흘렀기 때문이다. 하늘에서 얻은 것이 이미 같다고 보면, 고하의 차이를 꼭 논할 필요는 없으니, 기상이 같은 것을 의심할 것이 뭐가 있겠는가" 하였다(…) 혹자가 말하기를, "그렇다면 증점을 요순에 견줄 수 있는 것인가"하였다. 내가 말하기를, "아니다. 정자가 말한 것은 단지 그 '기상을 논한 것'일 뿐이다. 어찌 사리를 살펴서 적절하게 대처할 줄 모르

는 사람을 공평하고 높은 경지의 성인에게 견줄 수가 있겠는가" 하였다. 혹자가 말하기를, "그렇다면 증점의 기상은 처음부터 끝까지 요순과 같은 것인가" 하였다. 내가 말하기를, "아니다. 객관적으로 그의 행동을 돌아보면 말과 일치하지 않는데, 그런 사람이 어떻게 처음부터 끝까지 이런 기상을 보전할 수가 있겠는가" 하였다.[7]

질문자의 요점은 일단 요순은 대성인이고 증점은 광사라는 본질적인 차이가 있는데, 어떻게 동일한 차원에서 논의될 수 있느냐 하는 것이다. 이에 요순과 증점이 동일하게 논의될 수 있는 것은 다른 것이 아니라 일종의 천인합일 혹은 천인일체적 삶을 추구한 기상이 같기 때문이라 답한다.[8] 하지만 기상 이외의 것을 대비하여 논하면, 요순과 증점은 근본적으로 차이가 있을 수 있고, 한 가지 더 말할 수 있는 것은 그 같은 기상의 지속성 여부다. 요순은 지속성이 있지만 증점은 그렇지 않다는 차이점이 있다. 증점이 '사리를 살펴서 적절하게 대처할 줄 모르는 것'과 '행실의 불일치'라는 점에서 요순과 차이가 난다고 한 평가는 조선조 유학자들에게는 거의 공통적으로 나타난다.

이 같은 증점의 욕기영귀한 행태는 때론 안회의 안빈낙도의 삶과 비교하여 말해지곤 하는데,[9] 이런 점에서 출발하여 요순기상에 비한 것은 문제가 있다고 말해지기도 한다. 예를 들면, 정조가 증점의 행위를 안회에 비유하여 말하면서 문제 삼은 것이 그것이다.

'(증점이) 봄바람을 맞으며 기수에서 목욕하는 즐거움'과 '(안회가) 누추한 마을에서 가난한 생활을 하면서도 즐기는 것'은 모두 마음에 자득하여 참된 즐거움을 즐거움으로 삼은 것이다. 그러나 '누추한 마을의 가난한 생활'은 본래 즐거워할 만한 것은 아닌데 안자가 이것에 대해 자신의 즐거움을 바꾸지 않았으니, 그 즐거움이란 자신이 원래 가지고 있는

것이지 가난한 생활 그 자체를 즐거워한 것은 아니다. '봄바람을 맞으며 기수에서 목욕하는 것'은 본래 즐거워할 만한 것이다. 증점은 즐거운 것을 즐거워한 것으로 경치에 나아가고 마음에 나아간 것이니, 즐거움은 봄 경치 속에서 노는 데 있었던 것이다. 이것이 바로 둘의 차이점이다(…) 정자[=정호]가 이미 큰 뜻을 보았다고 한 것은 맞지만, 요순기상이라고까지 한 것은 혹 말을 너무 지나치게 한 것이 아닌가?[10]

일단 안회와 증점의 즐거움이 마음에 자득하여 얻은 즐거움이란 점에서는 같다. 하지만 다른 점도 있는데, 안회의 안빈낙도는 아무나 실현할 수 있는 경지가 아니라는 점이다. 가난한 생활은 보통 사람은 절대로 즐거워할 만한 것이 아니다. 하지만 안연이란 인물은 자체에 본래적으로 즐거움을 즐길 수 있는 역량이 있는 인물이다. 따라서 빈부라는 상황에 따라 즐거워하고 고통스러워하는 인물이 아니다. 즉 현실에서 고통을 줄 수 있는 가난함이라도 안연의 본래적 즐거움을 전혀 방해할 수 없다. 정조는 이처럼 증점과 안회의 즐거움에 대한 동이점을 말하면서도 증점이 욕기영귀한 것을 요순기상이라 한 것은 지나친 것이란 견해를 보인다. 그렇다면 어떤 점에서 증점의 욕기영귀가 요순기상과 일치할 수 있는가? 정조는 증점의 욕기영귀한 것이 공자 덕행의 실상과 맞았을 때 요순기상과 일치할 수 있는 것임을 강조한다.

증점이 '기수에서 먹감고 돌아온다'고 한 대답에 대해 정자는 요순기상으로 인정하였으니, 이는 대개 만물을 각각 있는 그대로 보아 그 몸을 속박하지 않는다는 것과 똑같이 본 것이다. 그러나 반드시 실제의 경지에 도달하여 행동으로 보이고 덕으로 이루어진 실상이 마치 공자께서 '늙은이는 편안하게 해주고, 젊은이는 감싸주는 것'처럼 하여야 그렇게 일컬을 수 있다. 만약 한마디의 고상한 말을 가지고 번번이 요순

기상이라 인정한다면, 『노자』와 『장자』의 현허함과 혜강과 완적의 '청담'에 어찌 이러한 말이 없겠는가?[11]

'실제의 경지에 도달하여 행동으로 보이고 덕으로 이루어진 실상'을 기준으로 하여 공자와 증점의 본질적인 차이점을 거론하는 것은 이타주의적 차원의 실천성과 '수기치인'을 강조하는 유가 입장에서 당연한 평가다. 이런 점에서 공자처럼 '늙은이는 편안하게 해주고, 젊은이는 감싸주는' 마음과 실천성이 담보된 차원에서의 욕기영귀라야 요순기상과 동일하게 여길 수 있다는 평가는 타당성을 갖는다. 아울러 정조가 한 번 욕기영귀한 것만을 가지고 판단한다면, 노장이 현허함을 추구하는 것과 죽림칠현을 대표하는 혜강이나 완적의 청담에도 그런 것을 찾을 수 있다고 한 발언은, 주희가 증점을 요순에 비겼을 때 문제점으로 지적한 평가 내용을[12] 좀 더 구체적으로 풀이한 것이다.

공자의 문하에서 광사로 평가된 증점이 욕기영귀하고자 한 것에 대해 정호가 요순기상이 있다고 평가하고, 주희가 인욕이 다하는 곳에 천리가 유행하는 묘한 경지를 얻었다는 평가와 현실적 삶에서 증점의 실천성이 부족한 점을 들어 평가한 것은 조선조 유학자들에게 많은 영향을 준다. 조선조 유학자들은 증점의 욕기영귀를 요순기상에 비유한 것에 대해서는 비판적인 견해를 보인 경우가 많았다. 비판적 견해의 핵심은 요순은 성인이고 증점은 광사인데, 그 두 사람이 동일시하여 논해서는 문제가 있다는 것이다. 이런 비판에는 증점이 요순의 실천성과 인간됨됨이를 비교할 때 기본적으로 차이가 난다는 사유가 담겨 있다. 하지만 인물됨의 차이점과 실천성 여부라는 기준을 제외하고 말한다면, 증점의 욕기영귀에 요순기상이 있다는 것은 인정할 부분도 있었다.

2
–

시어에 나타난 욕기영귀

욕기영귀에 대해 주희는 경계하는 말도 하였다. 왜냐하면 욕기영귀는 잠시나마 유가가 지향하는 경외적 삶의 방식에서 벗어나 자연과 함께하는 삶인데, 문제는 그런 자연과 함께하는 삶에 대한 유혹이 강한 점도 있기 때문이다. 천지에 가득 꽃이 핀 '늦봄[모춘暮春]'이란 계절의 욕기영귀는 잠시 유쾌한 일탈에 빠지게 하는 점도 무시할 수 없다는 것이다. 이런 점에서 유계柳溪 강명규姜命奎(1801~1867)가 말한 바가 있듯이, 주희는 만년에 증점의 욕기영귀에 공자가 '오여점'이라 한 것에 대한 해석이 후학들에게 병통의 뿌리를 남길까봐 걱정한 적이 있다.[13] 주희가 욕기영귀에 대해 특히 경계한 것은 욕기영귀하는 행위가 하루에 그치지 않고 무절제하게 일어났을 때의 병통 때문이었는데, 이런 경계 발언은 역설적으로 욕기영귀에 깃든 풍취어린 쾌적함이 그만큼 강렬했음을 의미한다. 그럼 증점의 욕기영귀에 담긴 풍취를 조선조 유학자들이 어떻게 받아들였는지를 다양한 시어를 통해 알아보자.

조선조 유학자들은 증점이 보여준 예술적 낭만성에 주목하여 예술적 표현방식 특히 운문형식으로 증점과 관련된 주제를 많이 담아냈다는 특징을 보인다.[14] 그럼 조선조 유학자들이 욕기영귀의 풍취를 어떤 시어를 통해 표현하고자 했는지를 살펴보고자 한다. 일단 욕기영귀의 풍취는 다양한 시어와 용어 조립으로 나타난다. 총체적으로 욕기영귀에 관련된 시어는 '욕기영귀지흥浴沂詠歸之興',[15] '욕기영귀지취浴沂詠歸之趣',[16] '욕기영귀지지浴沂詠歸之志',[17] '욕기영귀지락浴沂詠歸之樂',[18] '욕기영귀지의미浴沂詠歸之意味',[19] '욕기영귀처浴沂詠歸處'[20] 등의 표현으로 나타났다. '흥興', '취趣',

'지志', '학學', '의미意味', '귀처歸處' 등에는 친자연적 삶이 주는 흥취어린 삶과 즐거움에 대한 지향점이 담겨 있다. 이런 점을 세분화하여 보자.

봄이란 계절과 관련된 시어로는, '무우춘舞雩春',[21] '무우춘풍舞雩春風'[22] 등을 통해 봄바람이 주는 상쾌한 느낌을 표현하고 있다. '욕기'와 관련된 시어로는, '욕기영귀浴沂詠歸'[23]를 비롯하여 '욕기교浴沂橋',[24] '욕기단浴沂壇',[25] '욕기암浴沂巖',[26] '욕기풍영浴沂風詠',[27] '욕기풍우浴沂風雩'[28] 등으로 나타났다. 주로 어떤 건축물, 장소 혹은 공간에서 직접적으로 자연과 접하면서 직접 몸으로 느낄 수 있는 한가로움 및 흥취어림을 읊고 있다. 그림인 경우 〈욕기도浴沂圖〉[29]가 있는데, 그것은 직접 현장에서 경험하지 못하는 것을 그림으로나마 감상하고자 하는 의도의 결과물이다. 고연희는 조선시대의 '고슬鼓瑟' 도상은 중국에서 제작된 '사자시좌四子侍坐'의 도상과 다르게, 슬을 울리며 대답하는 증점의 모습을 부각하였다고 하여 회화 차원에서 중국과 다른 점을 밝히고 있다.[30]

'무우舞雩'와 관련된 시어로는, '무우언지舞雩言志'[31]를 비롯하여 '무우대舞雩臺',[32] '무우지락舞雩之樂',[33] '무우지유舞雩之遊',[34] '무우행舞雩行',[35] '무우풍舞雩風',[36] '무우흥舞雩興',[37] '무우청舞雩淸',[38] '무우기상舞雩氣象',[39] '무우심舞雩心',[40] '무우지舞雩志',[41] '무우시舞雩時',[42] '무우간舞雩間',[43] '무우귀舞雩歸',[44] '무우풍영舞雩風詠',[45] '풍영무우風詠舞雩',[46] '무우귀흥舞雩歸興',[47] '무우영귀舞雩詠歸',[48] '무우지취舞雩之趣',[49] '무우여운舞雩餘韻',[50] '무우의舞雩意',[51] '무우량舞雩凉',[52] '무우흥금舞雩胸襟',[53] '무우류舞雩流',[54] '무우음舞雩吟'[55] 등으로 나타나 매우 다양한 관점에서 읊어진 것을 알 수 있다. 사람인 경우 '무우인舞雩人',[56] 정자로는 '무우정舞雩亭'[57] 등이 있다.

'무우'는 본래 기우제와 연관이 있고, 기우제를 지내는 '무우대'는 야외 물가에 있는 기우제를 지내는 건물이다. 무우대가 상징하는 것은 기우제를 지낸다는 의미도 있지만 강가의 야외 공간에서 즐겁게 하루를 지내고자 한 의도도 담겨 있다. 특히 늦봄에 겨울에 입었던 무거운 옷을 벗고

봄옷으로 갈아입은 상태에서 맞이하는 봄 정취와 야외의 물가 정경은 사람들로 하여금 상쾌함을 주는데, 이 같은 봄철 야외 공간인 무우대에서 느낀 흥취어림, 쾌적함, 상쾌함, 흥얼거림 등과 관련된 기상과 흉금 등을 다양한 시어를 통해 표현하고 있음을 알 수 있다. 그만큼 자연과 접하고자 하는 열망을 담고자 한 것을 알 수 있다.

증점의 욕기영귀를 줄여서 '영귀詠歸' 혹은 '영귀咏歸'라고도 하는데, 그것과 관련된 시어 혹은 부賦로는, 이황이 읊은 '영귀락詠歸樂'[58]을 비롯하여 '영귀지흥詠歸之興',[59] '영귀지취詠歸之趣',[60] '영귀취미詠歸趣味',[61] '영귀심詠歸心',[62] '영귀풍詠歸風',[63] '영귀처詠歸處',[64] '영귀정詠歸情',[65] '영귀지기상詠歸之氣象',[66] '영귀지사詠歸之思',[67] '영귀지지詠歸之志',[68] '영귀지풍치詠歸之風致',[69] '영귀의詠歸意',[70] '영귀일詠歸日',[71] '영귀유의詠歸遺意',[72] '영귀음詠歸吟',[73] '영귀시詠歸時',[74] '영귀전詠歸田',[75] '영귀자득詠歸自得'[76] 등이 있다. 이밖에 '영귀여詠歸餘',[77] '영귀지지詠歸之地',[78] '영귀지교詠歸之敎',[79] '영귀지유풍詠歸之遺風', '영귀무우지취詠歸舞雩之趣',[80] '욕풍영귀지대浴風詠歸之對'[81] 등이 있다. 포괄적으로는 '욕기풍우영귀지제浴沂風雩詠歸之際',[82] '한천영귀지간寒泉詠歸之間'[83]도 있다. 이런 경지에서 느끼는 흥취어림과 즐거움 혹은 취미, 취향은 앞서 거론한 욕기영귀를 통해 말한 것과 대동소이하다.

다리나 정자, 누각 혹은 건물 등과 관련된 시어로는, '영귀교詠歸橋',[84] '영귀대詠歸臺',[85] '영귀루詠歸樓',[86] '영귀암詠歸巖',[87] '영귀재詠歸齋',[88] '영귀정詠歸亭',[89] '점풍대點風臺',[90] '풍영정風詠亭',[91] '풍호정風乎亭',[92] '오여정吾與亭',[93] '영귀래정詠歸來亭',[94] '영귀정사詠歸亭祠',[95] '영귀문詠歸門',[96] '영귀당詠歸堂',[97] '영귀암詠歸岩',[98] '영귀반詠歸盤',[99] '영귀연詠歸淵',[100] '영귀단詠歸壇',[101] '영귀사詠歸社',[102] '영귀사우詠歸祠宇',[103] '영귀원詠歸院'[104] 등이 있다. 이상은 욕기영귀와 관련된 정자, 집, 누대, 당, 단, 연못 등을 지어 하루 동안이나마 한가롭게 자연과 벗 삼아 지내고자 했던 은일적 삶의 흔적들을 보여준다.

이밖에 사람인 경우 '영귀인詠歸人',[105] '영귀지윤詠歸之倫'[106] 등으로 나타났다. 서원으로는 전남 곡성에 있는 '영귀서원詠歸書院'[107]이 있다. 책으로는 '영귀록詠歸錄',[108] 모임으로는 '영귀회詠歸會',[109] '영귀계詠歸契'[110] 등이 있다. 회재晦齋 이언적李彦迪(1491~1553)은 '독락당獨樂堂'에 이황의 친필여러 점을 벽에 걸어놓고 은일적 삶을 살고자 했는데, 그중에 하나가 '영귀대'다.[111] 이황이 '영귀대' 등의 글씨를 통해 자신이 도산서당에서 추구하고자 한 비둔肥遯을 지향한 삶의 흔적을 보여주는데, 경외적 삶뿐만이아니라 쇄락적 삶을 동시에 추구한 것을 보여주는 대목이다. 이상 본 것들을 통해 조선조 유학자들이 욕기영귀에 대한 견해와 그 수용 측면을살펴볼 수 있다.

이런 욕기영귀의 경지는 유학자들만 추구한 것이 아니었다. 신흠은한걸음 더 나아가 '오여점'을 선학禪學을 하는 사람들도 종지로 삼고 있음을 말하기도 한다.

공자가 "나는 증점을 허여한다"라 말한 것이 있었던 것으로부터 후대에 선학을 하는 사람들은 모두 종지로 삼고 있다. 대체로 그 말이 상쾌하고 통명通明하여 세상의 번루한 일을 떨어 버리는 뜻이 있다. 그 때문에 '식견이 높고 사리에 밝고〔고명高明〕' '행동거지가 자잘한 법식에얽매이지 않고 성격이 시원시원한〔간이簡易〕'한 사람들이 이를 즐겨 말했다.[112]

'오여점'을 선학을 하는 인물들이 종지로 삼았다는 것은 '오여점'의 경지는 단순 유가에서만 추구한 것이 아니었음을 알 수 있다. 즉 세상의번루한 일을 떨쳐버리는 뜻이 있다는 '오여점'의 경지가 선학에서 추구하는 세속의 번뇌를 씻어버린다는 것과 통한다고 본 것이다. '고명'과 '간이'는 은일 지향의 탈속적 성향을 의미하고 아울러 광사와 통하는 점이

있다. 이 같은 '오여점'의 탈속적 경지의 선학적 수용을 기론하는 것은 정주이학자들이 선학을 강력하게 이단시하면서 부정적으로 이해하는 것과 다른 차원의 이해에 속한다. 이런 이해는 이른바 조선 중기 '상월계택〔象月谿澤=상촌象村 신흠申欽, 월사月沙 이정구李廷龜, 계곡谿谷 장유張維, 택당澤堂 이식李植〕'으로 평가될 정도로 문학적 재능이 뛰어났던 신흠의 문예창작 경향성이 정주이학의 도덕주의라는 도식화에서 벗어나 규범화된 덕목들에 얽매이지 않는 것과 관련이 있다고 본다. 신흠이 노장사상에도 밝았고 아울러 양명학을 수용한 열린 진리관의 소유자였던 점도 한 몫을 했다고 본다. 이처럼 '오여점'은 유가뿐만 아니라 때론 선학에서도 수용한 경지였다.

그런데 공자조차도 '오여점'이라 허락한 욕기영귀가 많은 장점을 가지고 있지만 조선조 유학자들은 무조건 수용하지 않았다. 왜냐하면 유학자들은 기본적으로 신독을 통한 경외적 삶을 지향하기에 과도한 욕기영귀가 야기할 수 있는 문제점을 인식하고 있었기 때문이다.

3

신독愼獨 이후의 욕기영귀 추구

조선조 유학자들의 증점의 욕기영귀에 대한 이해는 실사實事의 관점에서 증점의 실천성을 문제 삼아 비판한 홍대용洪大容을 제외하면 대부분 긍정적으로 받아들인다. 유가에서 '즐거움〔락樂〕'과 관련하여 '공자와 안연의 즐거움〔공안지락孔顔之樂〕'과 더불어 말해지는 증점의 욕기영귀에 대해서는 두 가지 입장에서 이해할 수 있다. 만약 유가가 지향하는 '명도구세明道救

世'를 추구하는 실질적인 삶과 연계하여 이해하면 욕기영귀는 문제를 야기하는 측면이 있다. 홍대용의 견해를 보자.

기수에서 멱감는 일은 물론 즐거운 일이요 또 군자가 때로 하는 바이다. 그러나 평생의 뜻을 들어 이에 있을 뿐이라고 한다면 증점의 광이 너무 심하다. 공자의 허여함이 과연 무엇을 취한 것이겠는가? 공자의 뜻은 늙은이를 편안히 하고 젊은이를 품어주고 붕우를 믿게 함에 있으니, 이는 모두 현실에서 실질적으로 하는 일[실사實事]이었고, 이것이 곧 요순의 기상이었다. 지금 증점은 세상을 구하고자 하는 마음[구세救世]이 없고 실질적인 일에 힘쓸 뜻[무실務實]이 적어 사물을 유기하면서 마음을 풍영하는 즐거움에 노닐고자 했다면, 그것은 광자의 뜻만 크고 일에 소홀했기 때문에 벌어진 일이다. 따라서 공자께서는 마땅히 재제하고 억제하는 것을 통렬하게 가했어야 했는데, 도리어 탄식하고 깊이 허여함은 어찌된 일인가? 또 이로 인하여 어떤 이는 이르되, '흉차가 천지와 더불어 같이 흐른다'하고, 어떤 이는 이르되, 공부자의 뜻과 같다고 하고, 어떤 이는 이르되, '요순의 기상이다'라고 하면서 도리어 '세 사람[자로, 염유, 공서화]'을 세상사와 관련된 행위[사위事爲]에 맞게만 행동한다고 물리쳤으니, 더욱 알 수 없는 일이다.[113]

홍대용은 기본적으로 '때로 하는' 욕기영귀를 통해 얻어지는 즐거움을 부정하지 않는다. 하지만 평생토록 욕기영귀하는 삶을 추구하는 것은 세속과 단절을 꾀하는 노장이 추구하는 왕이불반식의 삶에 속하기 때문에 문제가 될 수밖에 없다. 욕기영귀에 대한 윤리론 차원의 제한된 해석은 광을 중심으로 볼 때, 욕기영귀가 유가냐 노장이냐 하는 경계선 상의 행위에 속함을 의미하기도 한다. 홍대용은 바람직한 유학자의 삶은 '명도구세'를 실천하는 삶과 현실의 실제 삶에 긍정적인 효용성을 주는 행위이어야

함을 주장한다. 이런 사유에서 본다면 공자가 세상사와 관련된 실질적인 일에 힘쓰겠다고 한 세 제자를 물리친 것이나 정호와 주희 등이 증점의 욕기영귀를 극찬한 것은 이해가 안 된다는 것이다. 홍대용의 이런 견해는 어떤 관점에서 욕기영귀를 이해하느냐에 따라 달리 이해될 수 있음을 보여준다. 이처럼 유가가 지향하는 명도구세와 현실적 효용성이란 측면에서 본다면 비판의 대상이 될 수 있지만, 정호와 주희 등이 긍정적으로 평가한 점을 참조하거나 혹은 명도구세를 실현한 이후의 욕기영귀를 추구한다면 무조건 비판할 수만은 없다. 이런 점에 대해 조선조 유학자들이 어떤 견해를 보였는지 살펴보자.

조선조 유학자라면 도은陶隱 이숭인李崇仁(1347~1392)이 읊은 다음과 같은 '오여점'의 기상은 누구나 추구하는 경지였다.

> 천지의 운행이 무궁한 가운데 사시의 경치가 각기 다르게 전개된다. 나의 즐거움 또한 이와 함께하는 만큼 한두 가지로 거론할 수 있는 것이 아니다. 이 정자도 그렇지 않을까 나는 한번 생각해본다. 봄날이 양기를 싣고 따뜻해지고 동풍이 산들산들 불어오고 임야의 화초들이 연분홍과 진녹색으로 물들 적에 호연히 노래를 부르면서 소요하노라면, "나는 점과 함께하겠다"라고 한 기상이 뭉클 솟아날 것이다.[114]

양기를 듬뿍 품은 동풍이 산들산들 불어오는 봄날 온 세상이 울긋불긋 봄꽃으로 물들어 있다. 이때 야외 정자에서 느끼는 봄의 풍취와 정취를 '오여점'의 중점 기상에 비유한 것은 그만큼 야외 정자에서의 하루 삶이 흥취어리면서 운치가 있다는 것을 의미한다. 봄이 왔을 때 자연의 변화와 함께하는 이런 삶을 주희 방식대로 말하면, '천지의 유행'과 함께한다는 것을 의미하기 때문에 인욕이 한 점 없고 천리만 가득한 경지다. 유학자라면 이 같은 소요자재를 통한 봄의 흥취를 누구나 누리고자 할 정도로

매력적이었다. 이런 점에서 여헌旅軒 장현광張顯光(1554-1637)이 신열도申悅道(1589~1659)가 행한 봄날의 풍취어린 삶을 증점의 욕기영귀에 비유한 것을 보자.

> 선생(=신열도申悅道)은 때로 이곳에 고요히 머무시어 혹은 열흘이 지나기도 하고 한 달이 지나기도 하였는바, 언제나 봄에 날씨가 따뜻하고 여름에 날이 개면 관자와 동자를 데리고 물가에 가서 노닐었다. 혹 배를 타고 강물을 거슬러 올라가 술을 마시고 시를 읊고 돌아오시니, 뭔지 모르게 (증점의) '기수에서 멱감는 기상'이 있었다.[115]

과거 농경사회에서 배를 타는 일은 그 어떤 놀이보다 즐거운 것에 속한다. 그것이 얼마나 즐거운 일이었냐면, 맹자는 군주가 해서는 안 되는 일로 사냥에 빠지는 것(황荒), 술을 즐기는 것(망亡)과 더불어 '흘러가는 강물에 배를 띄우고 놀면서 돌아오지 않는 것(류이불반流而忘反)'을 통해 정치를 제대로 하지 않는 것으로 꼽아 경계할 정도다.

> 물길을 따라 내려가서 돌아옴을 잊어버리는 것을 '류流'라고 하고, 물길을 따라 올라가 돌아옴을 잊어버리는 것을 '련連'이라고 하고, 짐승을 쫓음에 만족할 줄 모르는 것을 '황荒'이라 하고, 술 마시는 것을 좋아해 만족할 줄 모르는 것을 '망亡'이라고 합니다. 선왕들은 '류'와 '련'의 즐김이나 '황'과 '망'의 행동이 없으셨으니, 오직 임금이 행동하기에 달려 있습니다.[116]

신독과 경외의 몸가짐을 유지해야 하는 유학자가 물가에 나가는 일도 흔치 않은 일이다. 아울러 배를 타고 강물을 거슬러 올라가거나 내려가면서 술을 마시고 시흥을 돋우면서 시를 읊는 것은 '아무나' 그리고 '아무

때'나 할 수 있는 노님은 더욱 아니다. 그런 노님을 하려면 뭔가 그럴듯한 평계도 있어야 한다. 그 평곗거리에 증점의 욕기영귀가 매우 유효한 것으로 등장한다. 이런 욕기영귀는 경제적 상황이나 신분에 따라 평생토록 할 수 없는 일에 속하는 '제한된 행위'이기도 한다. 따라서 이 멋진 하루를 유쾌하게 보낼 수 있는 욕기영귀를 오늘 한 번만이 아니라 내일도 하고 싶다. 아울러 풍취어린 감흥을 시 한 구절로 남기고도 싶다. 이처럼 욕기영귀는 사람들로 하여금 자꾸만 자연과 함께하면서 노니라고 유혹한다.

그런데 이런 욕기영귀를 자주 하게 되면 바로 노장에 빠진다고 주희가 경계한 것을 조선조 점잖은 선비는 잊을 수 없다.[117] 절제된 삶을 살라고 하는 주희의 경계하는 말을 떠올릴수록 역설적으로 욕기영귀하고자 하는 마음은 더욱 솟구친다. 이에 앞서 욕기영귀와 관련된 많은 시어에서 볼 수 있듯이, 직접 야외의 물가에 나갈 수 없는 경우 자신이 사는 삶의 공간 주변에 욕기영귀를 상징하는 '영귀대', '영귀정', '풍욕루' 등과 같은 건축물을 지어놓고 제한된 풍취와 운치를 즐기고자 하였다. 이런 점에서 이황의 시를 보자.

> 봄날에 고요히 사니 좋기만 하고
> 수레 말발굽은 문에서 멀어졌다
> 동산에 핀 꽃은 제 본성 드러내고
> 뜰에 난 풀은 천지의 오묘함 드러낸다
> 노을 빛 깃든 동네에 머무는데
> 멀리 물가에 마을이 있네
> 알아야만 할 것은 '돌아오며 읊는 즐거움'
> 기수에 멱감는 일까진 기대하지 않으리[118]

시정성과 철리성을 동시에 담고 있는 이 시의 앞부분은 도연명의 「음주」 5수 '첫 구절[=결로재인경結廬在人境, 이무거마훤而無車馬喧]'을 연상시키는데, 핵심은 아무리 풍광 좋은 곳에 살고 가더라도 절대로 '돌아옴을 잊어서는 안 된다'는 것에 있다.

이런 점에서 조선조 유학자의 경우 이 같은 중점의 욕기영귀는 늦봄에 야외 공간에서 단순히 하루를 보내는 유희적 차원에서 즐긴 것을 의미하는 것보다는 주로 도에 대한 체득, 수양론 차원에서 접근한 것을 발견할 수 있다. 역시 이런 점과 관련된 이황의 이해를 보자.

> '물망물조勿忘勿助' 같은 것은 도道가 나에게서 자연히 발현하여 유행하는 실상을 볼 수 있는 것이요, '연비어약鳶飛魚躍'은 도가 사물에서 자연히 발현하여 유행하는 실상을 볼 수 있는 것입니다. 또 만일 욕기영귀를 인용하여 함께 말한다면, 욕기영귀는 '도'가 일상생활 속에서 자연히 발현하여 유행하는 실상을 볼 수 있는 것입니다. 이와 같을 뿐이니 어떠합니까?[119]

'물망물조', '연비어약' 등과 함께 도가 발현하여 유행하는 실질을 볼 수 있을 정도로 욕기영귀는 철학적으로도 의미 있는 행위에 해당한다. 이황은 단순히 봄이 왔다고 하루를 즐기는 차원의 욕기영귀로 이해한 것이 아님을 보여준다. 이에 욕기영귀는 단순히 하루를 물가에서 즐겁게 보낸다는 차원의 유희적 차원의 욕기영귀가 안 되려면 '언제' '어느 상황'에서 욕기영귀하는 것이 좋은가 하는 질문으로 이어진다. 이제 이황이 지은 「욕기교浴沂橋」를 보자.

> 아득한 옛날 비파를 내려놓은 사람이 그립습니다
> 기수에서 멱감는다는 말에 맞장구친 성인의 찬탄이 새롭습니다

이제는 물러난 재상께서 남은 홍취를 좇아서
바람 쐬고 노래 부르면서 한가롭게 늦봄을 즐기시길[120]

이황이 「욕기교」를 지은 사연이 있다. 숭정지사崇政知事였던 농암聾巖 이현보李賢輔(1467~1555)가 임광사臨江寺에 우거하면서 노닐던 '세 곳[욕기교 浴沂橋, 임선정臨羨亭, 여사탄如斯灘]'이 있었는데, 이황에게 편지를 부쳐 그곳과 관련된 시를 써 달라고 요청한 적이 있다. 이황은 몸이 편치 않아 그 부탁을 들어주지 못하다가 시간이 지나 봄에 그 세 곳을 방문하여 노닐며 떠오른 시상을 적어 이현보에게 선물한 것이 「욕기교」다. 이현보의 벼슬은 비록 호조참판에 그쳤으나 품계는 조선 명종 때 숭정대부에 이르렀다. 이황이 이현보에게 은퇴한 상황에서 이제 욕기영귀하는 삶을 즐길 것을 말한 것은, 바람직한 삶으로서 진정한 욕기영귀란 무엇인가를 말해준다. 즉 유가가 지향하는 명도구세하는 삶을 치열하게 산 다음 나이가 들어 더 이상 관료적 삶을 살지 않고 물러난, 이른바 신퇴身退 이후 행했을 때 의미가 있음을 말한 것이다.

철리시哲理詩에 뛰어난 역량을 보인 이이李珥는 이황이 욕기영귀를 통해 언급한 도의 유행과 발현에 대해 보다 구체적으로 설명하고 있다.

봄바람 솔솔 불고, 봄날은 길고 길다. 봄옷 이미 마련되었으니, 나의 벗들과 함께 놀러 가리라. 저 기수 바라보라, 맑은 물에 목욕하리라. 나의 옷 떨쳐 입고, 나의 갓 털어 쓰고, 무우대에서 바람 쐬리. 만물의 변화 관찰한 다음, 읊조리며 돌아오리라. 한 이치의 근본 깨닫고, 만 갈래 다른 만물의 차별상을 통하였다. 하늘을 우러러보고 땅을 굽어보니, 물고기는 뛰놀고 소리개는 나는구나. 요순堯舜[=훈화勳華]이 이미 가버렸으니, 누구와 함께 지내야 하나. 저 공자의 유훈[행단杏壇]을 즐기니, 이에 나의 스승으로 모시리라.[121]

이이의 욕기영귀에 대한 해석은 철리적 측면에 집중되어 있다. 만물의 변화를 관찰한다는 것, 한 이치의 근본을 깨닫고 만 갈래로 다른 만물의 차별상을 통했다는 이일분수理一分殊 차원의 이해, 물고기가 깊은 연못에서 뛰놀고 소리개가 높은 하늘로 날아가는 현상계와 그 현상계에 담긴 이치를 깨달았다[=비이은費而隱]는 것이 그것이다. 이이는 아울러 수양론 차원에서도 접근한다.

옛적에 '증석이 기수에서 멱감고 읊조리면서 돌아오겠습니다'하자 공자께서 깊이 허여하셨고, 주자는 한 그루 나무의 맑은 그늘을 만나면 으레 읊조리고 배회하며 차마 떠나지 못하였다. 이것이 어찌 바깥 풍경만을 즐겼을 뿐이겠는가? 장차 바깥 풍경을 활용해서 '내 마음의 수양을 도우려는 것'이다.[122]

단순히 자연 풍광을 즐긴다는 차원이 아니라 이처럼 수양론 차원에서 접근하는 것은 욕기영귀가 갖고 있는 유희적 의미를 배제하기 위해서다. 이런 점에서 이이는 욕기영귀가 단순히 유희성 차원에서 그치지 않으려면 전제조건으로 신독 이후에 할 것을 말한다. ·

옛적에 증석이 기수에서 멱감겠다고 말을 하자 공자께서 탄식하시며 깊이 허여한 것은 증석도 대개 인욕이 다한 곳에 천리가 유행하는 묘한 경지를 보았기 때문이다. 그렇지 않다면 성의 남쪽에서 멱감고 제단 위에서 읊조리는 일은 노나라 사람이면 똑같이 하는 일로서, 어찌 낱낱이 허여하겠는가? 비록 그렇지만 천리의 묘함은 배우는 사람이 쉽게 말할 수 있는 것은 아니다. '천리의 묘함'을 보고자 한다면 마땅히 신독으로부터 시작해야 한다. 신독에 입각하면 내 마음에 틈이 생기지 않고, 내 마음에 틈이 생기지 않으면 천리가 유행한다. 신독하지 않으

면 내 마음에 틈이 생기고, 내 마음에 틈이 생기면 천리가 막히고 잠기게 된다. 우리 당의 선비들이여 이것에 힘쓸지어다.[123]

이이는 신독을 통한 마음 단속 이후에 천리가 유행하는 것을 체득할 수 있는 욕기영귀어야 함을 선비들에게 신신당부하는데, 이로써 욕기영귀가 갖고 있는 쇄락한 즐거움은 매우 제한될 수밖에 없다. 이이는 근독謹獨 이후에도 욕기영귀할 것을 요구한다.[124] 이이의 신신당부에는 단순 유희적 차원의 욕기영귀가 되어서는 절대 안 된다는 강력한 메시지가 담겨 있다. 조선조 유학사에서 이이가 갖고 있는 학문적 영향력을 감안하면, 증점의 욕기영귀에 대한 이 같은 평가는 후대 증점의 욕기영귀를 예찬하는 인물들에게 많은 영향력을 주었을 것이라고 본다. 당연히 이황이 욕기영귀에 대해 말한 사유도 마찬가지다.

그런데 만약 실제 삶에서 욕기영귀의 실천과 관련된 것을 규명하면 두 사람에게는 차이점이 존재한다. 일단 두 사람 모두 참된 욕기영귀가 무엇인지에 대해서는 신독이나 도의 체득과 같은 제한된 차원에서 말했다는 점은 같다. 차이점은 이황은 실제 도산서당이란 공간을 마련하여 영이귀의 삶을 실천했지만, 이이는 그렇지 못하고 이황에 비해 일찍 세상을 떴다는 점이다. 두 사람의 다양한 시어에서 보이는 차이점에서도 알 수 있듯이 이황이 이성과 감성을 동시에 추구한 삶을 살았다면, 이이는 주로 이성적인 삶을 살았다고 할 수 있다.

이처럼 조선조 유학자들은 대체적으로 증점의 욕기영귀에 대해 긍정적으로 받아들였지만, 철학적 측면에서는 이황과 이이의 해석을 취하였다. 이황은 철학적 측면에서 도가 유행하는 실상에 대한 체득 차원의 욕기영귀를 말하고, 이이는 근독과 신독을 통한 경외적 삶 이후에 욕기영귀를 추구하라면서 제한된 차원에서 욕기영귀를 추구할 것을 말한다. 이에 윤리론과 수양론 차원의 욕기영귀에 대한 이해와 수용도 있었다. 즉 조선

조 유학자들은 도의 유행을 체득하는 차원의 욕기영귀를 추구하고, 신독 이후 행해진 절제되고 제한된 증점의 욕기영귀를 긍정적으로 받아들였다.

경외 아닌 쇄락을 추구하는 삶에 초점을 맞추어 논한다면, 증점이 욕기영귀한다는 것을 공자가 '오여점'이라 평가한 것은 기본적으로 조선조 유학자들이 지향한 삶이었다. 이에 다양한 시어를 통해 욕기영귀의 풍취와 즐거움을 긍정적으로 여기고, 그와 같은 삶을 실현하고자 하는 바람을 보였다. 그 바람에는 조선조 유학자들이 추구한 자연친화적 삶에 대한 동경이 담겨 있다. 조선조 유학자들에게 증점의 욕기영귀가 노장의 질탕함으로 흐를 수 있다는 것은 애당초 문제가 되지 않았다. '존천리, 거인욕'을 강조하는 차원의 정주이학의 영향력이 중국에 비해 상대적으로 강했기 때문이다. 하지만 그들은 다양한 시어를 통해 욕기영귀의 흥취를 마음껏 누리고자 하였다. 증점의 욕기영귀가 갖는 조선조 유학사상사에서의 위상과 의의가 바로 여기에 있다고 할 수 있다.

제2부

동양예술에 나타난 광기

중국역사를 보면 유가의 온유돈후溫柔敦厚함을 추구하는 중화 혹은 중행과 다른 삶을 산 인물들이 있다. 장자가 추구한 '인간의 평상적인 감정에 가깝지 않다'[1]라는 대지大知 차원의 광자정신과 '지향하는 경지가 높음[지고志高]'의 경지 및 "홀로 천지정신과 더불어 왕래한다"[2]라는 자유로운 심령에 근간한 광자정신이 이를 대표한다. 장자 이후 '모든 세상이 탁한데 나만 홀로 맑다[거세개탁아독청擧世皆濁我獨淸]'라고 한 굴원, 유가의 예법을 지킨 인물을 백안시하고 대신 예법을 무시한 인물을 청안시한 완적과 '유가의 명교를 넘어서고 노장의 자연에 맡겨라[월명교이임자연越名敎而任自然]'라는 것을 강조한 혜강을 비롯한 죽림칠현들, 공개적으로 '나는 본래 초나라 광인이었다'라고 한 대시인 이백, 실제로 광질을 앓은 대사의화풍의 화가인 서위 등은 중국예술사에서 광자를 대표한다.

제 9 장

서화 도통론과 광견에서 중행으로

송대 이후 중국학술사와 예술사에서 가장 큰 영향력을 발휘하면서 끈질기게 생명력을 이어온 것은 유가의 도통론道統論이다. 유가는 도통에 속하는 것은 정학正學, 정도正道, 정통正統으로 여기고, 그 나머지 것은 이학異學, 사도邪道[혹은 사학邪學], 이단異端이라 규정하고 배척하였다. 원래 '윤집궐중允執厥中'을 근간으로 하면서 제시된 도통론은 남송 이후 정치, 윤리, 예술 분야에 강력하게 적용되었다. 조선조에는 이런 현상이 더욱 강력하게 나타났다. 이 같은 도통론이 문예 및 예술적 차원에서 적용된 것이 바로 중행과 광견의 구분이다. 주목할 것은 유가가 철학과 윤리 측면에서 광견을 부정적으로 보지만, 예술에서는 무조건 광견을 부정할 수 없는 점이 있다는 것이다. 왜냐하면 항목項穆의 예에서 보듯, 예술성이 갖는 다양성과 장점이란 점에서 본다면, 광견이 갖는 순수예술 차원의 예술경지를 무조건 부정할 수 없는 한계가 있기 때문이다.[1] 이런 점에 유의하면서, 이 장에서는 서화 도통론과 관련된 중행과 광견의 사유 및 인식에 관해 살펴보고자 한다.

1
—
유가 중화미학의 지향점

동양예술에서는 '시서화악詩書畵樂'은 물론 '심원心園'으로 이해되는 '정원'까지도 마음을 표현하는 예술이라 본다. 여기서 문제는 어떤 마음 표현인가에 따라 실질적인 예술창작에서 기교 운용과 예술에 대한 인식이 달라진다는 것이다. 아울러 이 마음표현에 담긴 철학과 미학을 제대로 이해해야 올바른 감상이 가능해진다는 어려움이 있는데, 이런 사유를 크게 도식적으로 나누어 말한다면 유가의 중화미학과 도가의 광견미학으로 분류하여 논할 수 있다.

조선조 퇴계 이황은 '주일무적主一無適'의 경敬을 통해 "조금도 흐트러짐이 없이 엄숙정제한 자세로 순일純一한 마음상태를 유지하면서 매사에 대하라〔거경居敬〕"는 '거경' 철학을 강조한다. 이황은 모든 내용을 경과 연계하여 풀이한 『성학십도』를 작성한다.[2] 그는 『성학십도』「심학도」에서 인심과 도심으로 구분되는 심은 일신을 주재하는 기능과 권위를 가지는데, 경은 바로 심을 주재하는 기능을 발휘한다고 하면서 이런 경의 마음을 유정유일惟精惟一, 택선고집, 계신공구 등과 연계하여 다음과 같은 내용을 거론한다.

> 임은 정씨 복심이 말하였다. "적자의 심은 아직 인욕에 빠지지 않은 착한 마음이고, 인심은 곧 욕망에 눈을 뜬 것이다. 대인의 심은 의리가 갖추어진 본래의 마음이고, 도심은 곧 의리에 눈을 뜬 것이다. 이것은 두 가지 마음이 있는 것이 아니니, 실제로 형기形氣에서 생겨난 까닭에 누구나 인심이 없을 수 없고, 성명性命에 근원하니 그런 까닭에 도심이

된다. 유정惟精 유일惟一 및 택선擇善 고집固執으로부터 그 이하는 인욕을 억제하고 천리를 보존하는 공부가 아닌 것이 없다. 신독 이하는 인욕을 억제하는 바의 공부이니, 모름지기 부동심不動心에 이르게 되면, 부귀에 처해도 능히 음란하지 않고 빈천에 처해도 능히 변치 않고 위무威武에 대해서도 능히 굴하지 않으니, 가히 그 사람의 도道가 밝고 덕德이 확립되었음을 알 수 있을 것이다. 계구戒懼 이하는 천리를 보존하는 바의 공부이니, 모름지기 마음대로 해도 법도를 어기지 않는 경지에 이르러야 마음은 체體가 되고 욕망은 용用이 되니, 체는 곧 도이고 용은 곧 의이며, 목소리는 규율이 되고 몸은 법도가 되어, 가히 생각하지 않아도 깨닫고 힘쓰지 않아도 적중하게 될 것이다. 요컨대 공부의 요점은 어느 경우나 하나의 경에서 벗어나지 않는다. 대개 심은 일신의 주재이고, 경은 또한 일심의 주재이다. 배우는 사람은 '한 가지에 집중하여 다른 데로 빠지지 않는다〔주일무적主一無適〕'는 주장과 '몸가짐을 가지런히 하여 엄숙하게 한다〔정제엄숙整齊嚴肅〕'는 주장 그리고 '그 마음을 거두어들인다〔기심수렴其心收斂〕'는 주장과 '언제나 정신을 깨어 있게 한다〔상성성常惺惺〕'는 주장을 익숙하게 연구하면 그 공부는 완전하게 될 것이며 성인의 영역에 들어가는 것 또한 어렵지 않을 것이다.[3]

이황이 마지막으로 거론하는 "배우는 사람은 '한 가지에 집중하여 다른 데로 빠지지 않는다'는 주장과 '몸가짐을 가지런히 하여 엄숙하게 한다'는 주장 그리고 '마음을 거두어들인다'는 주장과 '언제나 정신을 깨어 있게 한다'는 주장"은 유가가 지향하는 미학과 예술정신의 핵심이 된다. 이황의 이상과 같은 사유를 그의 이기심성론 차원에 적용하면, 인간의 모든 행동이 '이발'이거나 '이가 주재해야 한다'는 주장으로 이어진다. 이황은 이에 이른바 이기호발설理氣互發說을 주장하는데, "이가 발하고 기가 그 이를 따

라야 한다〔이발이기수지理發而氣隨之〕"라는 것과 "기가 발하여도 이에 의해서
주재당해야 한다〔기발이이승지氣發而理乘之〕"라는 것이다. 이처럼 리와 기의
관계를 말하지만 이황이 궁극적으로 말하고자 하는 것은 이우월주의에
입각한 리의 주재성 인정이다.

이황은 「심통성정도설」에서 이와 같은 사유를 보다 구체적으로 '가운
데 그림〔中圖〕'에 대해 다음과 같이 말한다. 먼저 "기품 가운데에 나아가서
본연의 성이 기품에 뒤섞이지 아니한 것을 지목하여 말한 것"이라 하고,
이를 구체적으로 다양한 인물들의 학설을 들어 말한다.

> 그 '가운데 그림'은 '기품氣稟 가운데에 나아가서 본연本然의 성性이 기
> 품에 뒤섞이지 아니한 것을 지목指目하여 말한 것'이니, 자사子思가 이
> 른 바 천명天命의 성이요, 맹자가 이른 바 성선性善의 성이요, 정자程子
> 가 이른 바 즉리即理의 성이요, 장자張子가 이른 바 천지天地의 성이라
> 한 것이 이것이다. 그 성을 말한 것이 이미 이와 같은 까닭에 그 발發하
> 여 정情이 된 것이 또한 모두 그 착한 것을 지목하여 말한 것이니,
> 자사가 이른 바 중절中節의 정이요, 맹자가 이른 바 사단四端의 정이요,
> 정자가 이른 바 '어찌 선하지 않은 것으로 이름 지을 수 있겠느냐는
> 정〔하득이불선명지지정何得以不善名之之情〕'이요, 주자가 이른 바 '성으로부
> 터 흘러나오는 본래 선하지 않음이 없는 정〔종성중류출원무불선지정從性中
> 流出元無不善之情〕'이라 한 것이 이것이다.[4]

'천명의 성', '성선의 성', '즉리의 성', '천지의 성'과 '중절의 정', '사단의
정', '하득이불선명지의 정', '종성중류출원무불선의 정' 등은 모두 선한 것
으로서 긍정적인 것에 속한다. 이런 점을 예술론에 적용하면, 이황은 이
같은 긍정적인 선한 성정의 드러냄을 담아낼 것을 요구한다. 그것은 바로
중화미학에 의한 바람직한 예술창작의 구체적인 면을 밝힌 것이다. 이런

긍정적인 성정의 드러남만 있는 것은 아니다. 리와 기가 합하여 말했을 때는 다른 면에서 접근할 수 있다. '아래 그림[下圖]'에 대해서는 리와 기를 합하여 말한 것이라 하면서 다음과 같이 말한다.

> 그 '아래에 있는 그림'은 '이理와 기氣를 합쳐서 말한 것'으로 공자가 이른 바 상근相近의 성이요, 정자가 이른 바 '성이 곧 기이고, 기가 성이란 성[성즉기기즉성지성性即氣氣即性之性]'이요, 장자[=장재張載]가 이른 바 기질氣質의 성이요, 주자가 이른 바 '비록 기 중에 있지만 기는 기이고 성은 성으로서, 서로 섞이지 않는다는 성[수재기중기자기성자성불상협잡雖在氣中氣自氣性自性不相夾雜之性]'이라 한 것이 이것이다. 그 성을 말한 것이 이미 이와 같은 까닭에 그 발하여 정이 된 것이 또한 이기가 서로 요구하며 혹 서로 해롭게 하는 것으로서 말한 것이다. 사단의 정 같은 것은 '이가 발함에 기가 이것을 따라가서[이발이기수지]' 스스로 순수하고 선하여 악함이 없고 반드시 이가 발한 것이 이루지 못하고 기에 가린 연후에 흘러가서 착하지 못함이 된다. '일곱 가지의 정'은 '기가 발함에 이가 이것을 타서[기발이이승지]' 또한 착하지 아니함이 없으니 만약 기가 발한 것이 적중하지 아니하여 그 이를 없애버리면 곧 방탕하여 악함이 된다.[5]

이상 거론한 성이나 정은 앞서 거론한 성과 정과는 차별화된 성과 정에 속한다. 기가 발한 것이 절제됨에 적중하지 않는 것이 가장 큰 문제가 된다. 기가 발한 것이 절제됨에 적중하지 않는 것은 악으로 드러나게 된다. 이에 이황은 최종 결론적으로 다음과 같이 말한다.

> 요약해서 보면 이기를 겸비하고 성정을 통제하는 것은 마음이고, '성이 발하여 정이 되는' 즈음은 곧 한 마음의 기미幾微요, 만화萬化의 요추要

樞이며 선악善惡이 말미암아 나누어지는 곳이다. 배우는 자가 진실로 능히 경을 가짐에 한결같고 이理와 욕欲에 어둡지 아니하며, 더욱 여기에 삼감을 이루고 발하지 아니함〔미발未發〕에 존양存養의 공이 깊고, 이미 발함〔이발已發〕에 성찰省察의 습관이 익숙해져서 진실을 축적하고 힘을 오래도록 기울이기를 그치지 아니하면 이른바 정일집중精一執中이란 성인의 학문과 존체응용存體應用이란 심법을 모두 바깥에서 구함을 기다리지 아니하고 여기에서 얻을 수 있을 것이다.[6]

윤리론적 차원에서 말해지는 선은 미적인 것이고 악은 추한 것이다. 이런 점에서 미발과 이발에서의 존양과 성찰을 통한 지경持敬 공부를 통해 '이'를 체득하고 '욕'에 사역당하지 않게 해야 한다. 이처럼 '이'와 '욕'에 대한 엄격한 구분을 강조하는 이황이 『성학십도』 제6 「심통성정도설」에서 자신이 생각하는 마음과 성정의 관계를 통해 자신을 비롯하여 유가가 지향하는 올바른 마음 드러냄이 무엇이고, 아울러 올바른 마음을 드러낸 예술은 무엇인지 총괄적으로 밝히고 있다는 점에서 의미가 있다.

이처럼 이황은 모든 예술도 당연히 이발의 예술이어야 함을 강조했다. 그가 심화心畵로서의 서예관을 가장 실질적으로 보여준 작품은 평생 자신의 좌우명으로 삼았다는, 해서체의 엄정하면서도 주경遒勁한 풍격을 표현하고 있는 '무불경毋不敬', '신기독愼其獨', '무자기毋自欺', '사무사思無邪'라는 네 문구다.

이황의 이런 사유는 정호와 주희가 서예창작과 관련된 경이 아닌 상태의 붓놀림에 대해 다음과 같이 말한 것에 근거를 두고 있다.

명도〔=정호程顥〕 선생이 말씀하시기를 "내가 글자를 쓸 때는 매우 공경하는 마음으로 쓴 것으로 글자를 좋게 쓰고자 한 것은 아니니, 다만 이것을 배우고자 함이다"라고 하였다. (이런 경의 상태를 유지한 채) 필관을

잡고 터럭에 먹을 묻혀 종이를 펼치고 글씨를 씀에 전일함이 그 가운데 있어 점이 점다워지고 제대로 그어질 것이다. 뜻을 제멋대로 하면 황망하고, 인위적으로 연미함을 취하면 미혹되게 되니, 반드시 일삼는 것이 있으면 신이 그 덕을 밝혀줄 것이다.[7]

서예에서 이처럼 경을 강조하는 이런 사유는 이황에게도 그대로 적용되는데, 이황은 특히 이발의 예술정신을 강조했다는 점에서는 그들보다도 더 강하게 경을 통한 중화미학을 강조한 것에 속한다. 이런 이황의 서예에 대한 평가를 보자. 간재艮齋 이덕홍李德弘(1541~1596)과 최립崔岦(1539~1612)은 퇴계가 글씨를 쓰고 시를 짓는 것에 대해 다음과 같이 말한 적이 있다.

선생이 글씨를 쓰고 시를 짓는 것도 주자의 규범을 좇았다. 비록 우연

히 한 글자를 쓰더라도 점과 획이 정돈되지 않은 것이 없었다. 그 때문에 글자체는 네모반듯하면서 바르며 단아하면서 중후〔방정엄중方正端重〕하였다. (마찬가지로) 비록 우연히 한 수의 시를 짓더라도 반드시 한 구 한 글자를 정밀히 생각하여 개정하였고, 가벼이 다른 사람에게 보이지 않았다.[8]

대개 '서예는 마음의 그림'이다. 마음의 그림이 나타내는 바에서 진실로 '그 사람'을 상상해볼 수 있다. 하물며 선생의 글씨가 단정하고 후중하며 굳세고 긴밀함〔단중주긴端重遒緊〕에 있어서랴. 비록 초서를 쓰더라도 바름〔正〕에서 떠나지 않았다. 평생 동안 마음에 공부를 게을리 하지 않았으니 반드시 그 글씨에 흔적이 없지 않았다.[9]

이황 글씨의 '네모반듯하면서 바르며 단아하면서 중후함', '단정하고 후중하며 굳세고 긴밀함', '바름'과 같은 평가는 거경과 이발을 강조하는 이황의 글자체에 대한 평가이면서 이황의 인품을 글자체에 적용해 동시에 평가한 것이기도 하다. 이런 사유에서 창작된 이황의 글씨는 유가가 글씨에 대해 추구한 중화미학의 핵심과 전형을 보여준다.

이처럼 이황을 통해 통괄적으로 살펴본 바와 같이 동양문화권에서 '지경'과 '거경'에 의한 예술정신이 있었다고 한다면, 우리가 지금까지 봤던 바와 같이 노장적 사유, 양명심학적 사유, 때론 '선禪'과의 결합 등에 의한 광견미학이 또 다른 한 축을 차지하고 있었다. 광견미학은 동양예술을 풍요롭고 유기 있게 만들면서 중화미학과 상호균형을 이뤄나갔다.

2
–
서예의 도통론道統論과 광견관

중국서화사를 통관하면, 이른바 중화미학이 일정 정도 득세를 한 시대가 있었고, 아울러 그런 중화미학을 실현한 대표적인 인물들도 역사에 나타나게 된다. 기본적으로 유가중화중심주의에서 출발하는 서예미학인 경우에는 중화미학을 실천한 대표적인 인물로 왕희지를 든다.

이런 왕희지에 대해 앞서 본 바와 같이 항목은 『서법아언』에서 서성으로 추앙하는데, 이처럼 누군가를 자신의 분야에 성인으로 추앙하는 사유에는 일종의 유가에서 말하는 도통론적 사유와 성인중심주의가 담겨 있다. 아울러 이런 도통론적 사유와 성인중심주의에서 출발하여 다른 예술 창작 경향—이른바 광견풍의 창작 경향—이나 인물들을 이단으로 배척하는 사유를 보이곤 한다. 그리고 이런 경향은 법고 중시의 경향을 띤다. 조맹부의 〈난정첩십삼발蘭亭帖十三跋〉 가운데 일곱 번째 발문의 내용은 이런 점을 잘 보여준다.

> 서예에서 용필이 가장 중요하지만 결자 또한 못지않게 중요하다. 대개 '결자는 시대에 따라 달라지지만 용필은 천고에 바뀔 수 없다.' 왕희지의 글자의 형세는 고법에서 한번 변하여 웅건하고 수려한 기세가 자연스러움에서 나왔기 때문에 고금의 법도로 삼을 만하다고 여기는 것이다. 그러나 제량 시기 사람들의 결자는 예스럽지 않고 빼어난 기운이 부족하다. 이러한 원인은 그 사람에게 달려 있다. 그러나 옛 법은 끝내 망실될 수 없는 것이다.[10]

조맹부, 〈난정첩십삼발蘭亭帖十三跋〉(잔본)
조맹부의 의고擬古 차원의 예술풍격을 잘 보여주는 작품이다.

여기서 조맹부가 말한 '용필은 천고에 바뀔 수 없다'라는 옛 법 중시 사유
에는 중화중심주의가 담겨 있다. 철학으로 말하면, 동중서董仲舒(기원전179~기
원전104)가 "도의 큰 근원은 하늘에서 나온다. 하늘은 변하지 않는다. 도도
변하지 않는다〔천불변天不變, 도역불변道亦不變〕11"라는 사유의 서예미학적 적용
이다. 이 같은 조맹부의 복고주의 사유는 원대에 가면 정표鄭杓(?~?)의 『연극
衍極』에서 다시 강조된다. 정표는 정주이학의 입장에서 출발하여 이른바 서
예중용론을 주장함으로써 복고주의 사조를 부추긴다.12 정표는 책 이름을
'연극'이라 한 이유에 대해, "극은 모자라지도 넘치지도 않는 중간의 지극한
것이다"13라고 한다. 유가는 '극'을 '중'으로 보는데, 이런 점을 감안하면 정표
는 유가의 입장에서 서예를 이해하겠다는 것을 의미한다.

서예사에서 중화중심주의적 사유를 보인 사례를 먼저 찾아본다면 '법
을 숭상한다〔상법尙法〕'라는 것을 강조한 당대를 들 수 있고, 그 중심에
당태종 이세민李世民(598~649)이 있다. 이세민은 제왕이면서 서예에 탁월
한 능력을 발휘한 인물인데, 스스로 「왕희지전론王羲之傳論」을14 지어 왕

희지의 서예세계를 평가하고 존숭한다. 이세민이 왕희지를 높이는데 사용한 가장 상징적인 표현은 왕희지 서예를 진선진미盡善盡美라고 평가한 것이다.

본래 진선진미라는 말은 공자가 순임금의 음악인 '소韶'를 듣고서 평가한 것이다. '소'를 진선진미라고 할 때의 '진선'은 내용적 측면을 말한 것으로, 순임금의 인품이나 덕성을 의미한다. '진미'는 형식적 측면에서 순임금의 덕성과 인품을 몸짓을 통한 춤사위 및 음악을 통해 매우 적절하게 표현했다는 것을 의미한다. 오나라 계찰季札(기원전576~기원전484)은 이런 '소무韶舞'를 보고서 순임금의 덕의 위대함에 감탄하고 '더 이상 다른 악은 볼 것이 없다'는 의미의 '관지觀止'라는 표현을 써서 내용과 형식면에서 '소'를 극찬한 적이 있다.[15] 이세민은 「왕희지전론」에서 왕희지 이외의 인물들은 왕희지 서예를 기준으로 했을 때 모두가 결점이 있다고 보면서 왕희지를 존중한다.[16] 이세민의 왕희지 추존은 이후 왕희지를 서성으로 평가하는 데 결정적인 역할을 한다. 이런 이세민의 왕희지 추존에 대해 캉유웨이康有爲(1858~1927)는 예림藝林의 미담이라 평가한 바가 있다.[17]

역사적으로 보면, 제왕 한 개인의 서화관이나 인물에 대한 미적 인식은 실질적인 예술창작 경향이나 미의식에 영향을 준다. 캉유웨이가 당대 현종 이융기李隆基(685~762)가 양귀비〔=양옥환楊玉環〕같이 풍비風肥한 것을 좋아했기에 이북해李北海〔=이옹李邕〕, 안평원安平原〔=안진경顔眞卿〕, 소영지蘇靈芝(713~?) 등의 무리들이 당시 군주가 좋아하는 것을 좇아서 '살찌고 후덕한 것〔비후肥厚〕'을 종주로 삼았다고 말한 것이 그것이다.[18]

서예의 경우 군주는 기본적으로 중화중심주의에 입각한 예술정신을 강조하고 좋아할 필요가 있다. 물론 서예뿐만 아니라 회화, 음악 등에도 이런 점은 그대로 적용되곤 한다. 『한비자韓非子』에 보면 초나라 영왕이 허리가 가는 미인을 좋아하자 나라 안의 여자들은 모두 허리를 가늘게 하기 위하여 다이어트를 하였기 때문에 굶어 죽는 사람이 생겨났다는 말

이 나온다. 따라서 군주는 자신이 좋아하고 싫어하는 것은 함부로 나타내서는 안 된다.[19] 특히 서예는 더욱 그런 점이 강조된다. 왜냐하면 회화는 그것에 종사하는 인물들이 제한적이지만 서예의 경우는 거의 대부분이 용이하게 접근할 수 있는 예술장르에 속하고, 따라서 군자의 서체에 관한 애호는 일반 백성들에게까지 영향을 주곤 하였기 때문이다. 군주가 만약 자유분방한 광초를 즐긴다면, 그런 군주의 애호에 담긴 광기는 일반 백성들에게도 영향을 준다는 것이다. 왕조시대일수록 이런 점은 더욱 뚜렷하게 나타나곤 했다.[20]

서예는 전통적으로 유희재가 『서개』에서 "필성과 묵정은 모두 그 인간의 성정을 근본으로 삼는다. 이렇다면 성정을 다스리는 것은 서예가 첫 번째 힘써야 할 것이다"[21]라고 말하듯이 인간의 심성을 다스리는 효용성이 있다고 말해진다. 엄밀하게 말하면 유희재의 이런 발언은 주로 해서와 같이 단정한 마음이 표현될 수 있는 서체에 제한적으로 적용된다. 그런데 광초의 경우는 심성도야와 일정 정도 거리가 있다.

초서는 대부분 성현들이 문자를 만든 기본 목적을 망각한 채 자기 마음대로 붓을 휘두르는 행위에 대한 비판, 즉 「초서의 순수예술론적 창작 행위를 비난한다〔비초서非草書〕」를 통해서 알 수 있는 바와 같이,[22] '방일함을 통한 기이한 맛'을 담아내는 순수예술적 차원에서 주로 논의되기 때문이다. 최원崔瑗(78~143)은 「초서세草書勢」에서 초서는 반드시 고식을 따를 필요가 없이 대자연을 관찰하고 느낀 점을 다양한 필획과 형상 및 감정 표현을 통해 방일하고 기이하게 펼칠 것을 말한다.[23] 광초는 특히 '방일함을 통한 기이한 맛'을 더욱 강조한다. 만약 서예가 '마음을 표현하는 예술'이라 할 수 있다면, 광견서풍과 매우 밀접한 관련이 있는 '방일함을 통한 기이함'을 추구하는 데에는 작가의 심적 차원의 방일함이 담겨 있다.

이런 점에서 역대로 중화미학을 강조한 인물들은 광초를 비판적으로

왕희지, 〈초결백운가〉
광기어린 광초와 달리 절제된 초서의 맛을 잘 보여준다.

보고, 만약 초서를 쓴다고 해도 〈초결백운가草訣百韻歌〉24 등을 통해 결구를 운용하는 데 나타날 수 있는 분방함을 최소화시키고자 한다. 그만큼 광초와 같은 서체가 가질 수 있는 형태적 자유분방함이 바로 작가의 자유분방함과 연결되고, 개인의 자유분방함은 때론 전체 사회에 이 같은 자유분방함이 유행하게 할 수 있는 가능성을 염려하는 것이다. 국가를 안정적으로 다스리고자 하는 군주 입장에서 보면 이런 현상은 나라의 안정에 위험을 줄 수 있는 요소에 속한다.

조선조 선조가 균제감이 있고 중화적 사유가 담긴 서체를 잘 쓴 한호의 글씨를 강조한 것이나, 문체반정文體反正을 강조한 조선조 정조가 그 사유를 서예에 적용해 서체반정書體反正을 강조한 것도 다른 것이 아니다.25 중화미학을 벗어난 서체가 갖는 풍기문란과 그 풍기문란이 야기할 수 있는 정치적 상황의 밀접한 관련성 때문이다. 정조는 중화미학에 입각

한 돈실敦實하면서도 원후圓厚하며 순정醇正한 맛이 있는 서체를 강조하면서 당시 '시체時體'[26]로 일컬어질 정도로 인기가 있었던 윤순尹淳의 서체를 "참된 중화기운이 없어지게 하고 마르고 껄끄러운 병통을 열어놓았다"라고 비판한 적이 있다.

> 우리나라의 명필로는 안평대군安平大君을 제일로 꼽을 수 있는데, 안평대군은 낭미필狼尾筆로 백추지白硾紙에 글씨를 썼고 오직 한호만이 그 묘리를 깨달았다. 그러므로 우리나라에서 붓 잡는 법을 배우는 이들은 안평대군과 한석봉의 문호를 벗어나지 않았던 것이다. 그러다가 옛 판서 윤순이 나옴으로부터 온 나라 사람들이 쏠리듯 그 뒤를 따랐고, 이에 서도가 한 번 크게 변하여 진기眞氣가 없어지고 점차 마르고 껄끄러운 병통을 열어놓게 되었다. 이제 서풍을 순박淳樸한 쪽으로 돌려놓고자 하는 바이니, 그대들부터 먼저 촉체蜀體를 익혀야 할 것이다.[27]

여기서 말하는 촉체는 바로 호가 송설松雪인 조맹부 서체를 일컫는 것으로, 흔히 송설체라고 한다. 왕희지 서체를 제외하면 중화미학을 가장 잘 실현하였다고 평가 받는 송설체는 안평대군을 비롯해 조선조 유학자들이 즐겨 쓴 서체에 해당한다. 그런데 윤순은 송의 미불과 명의 동기창 서체를 수용하여 자신의 독창적인 서예세계를 펼쳤다.[28]

미불은 주지하는 바와 같이 '미전米顚'이라 불릴 정도로 광기어린 글씨를 쓴 인물이고, 동기창은 광선에 관심을 가졌던 인물이다. 당연히 그들의 서풍은 중화미학과 일정 정도 거리가 있다. 여기서 주의할 것은 동기창이 광선에 관심을 가졌다고 해서 그의 모든 서체가 광선풍을 보인 것은 아니라는 것이다.

동기창은 중화미학을 잃지 않으면서도 대단히 유려하고 세련된 문기文

氣어린 서풍을 보여주었다. 이런 점에서 동기창의 글씨는 청대 건륭제와 김정희 등에게 높이 평가 받기도 한다. 물론 윤순도 중화미감에 입각한 서풍을 반대하는 것은 아니다. 윤순은 유가의 도통관에 입각해 왕희지를 추존한다.

옛날 공자의 문인은 각각 그 도체의 일단은 얻었지만 끝내 양주楊朱와 묵적墨翟의 무리에 이르렀고, 심지어 이사李斯는 그 책을 불살랐으니, 긴긴 세월 동안 유학이 사라지게 되었다. 그러나 다행히도 (송대에 와서) 염락濂洛의 여러 선생이 나와 확연히 이를 다시 밝혔으니, 이 또한 사문斯文이 밝게 드러나고 어두워지는 시기란 것인가. 그렇다면 저 안진경, 유공권, 소식, 채양蔡襄(1012~1067)이 왕희지의 필법을 변질시킨 것과 방파旁派와 별종別宗이 후에 유행한 것은 공자 문하에서 양주와 묵적이 나온 것과 같은 종류이며, 요즘 세상에서 왕희지의 글씨를 배울 만하지 않다고 하는 것은 서예가들의 불행이니, 이사가 책을 불사른 것과 다름없다.²⁹

유가의 도통관과 이단관[=맹자가 양주와 묵적을 비판한 것]을 강조하고 왕희지 재인식에 대한 필요성을 말하는 윤순이 강조한 '염락'은 흔히 '염락관민濂洛關閩'이라 부르는 이른바 렴계濂溪의 주돈이周敦頤, 낙양洛陽의 정호程顥(1032~1085)와 정이程頤(1033~1107), 관중關中의 장재張載(1020~1077), 민중閩中의 주희朱熹가 제창한 유교를 말한다. '수사정맥洙泗正脈[수사는 공자가 태어나서 죽은 지방의 이름]'과 더불어 염락관민은 계통적으로 볼 때 유가 정통의 맥을 말할 때 쓰인다.

글씨는 진晉을 귀하게 여기며 진에서는 왕희지를 최고로 여기니, 글씨를 쓰려는 사람이 왕희지를 취하지 않는다면 어찌 글씨이겠는가. 당나

윤순, 〈흥진첩興盡帖〉(부분)
윤순의 유려한 서풍을 잘 보여주는 작품으로 평가된다.

동기창, 〈시묵첩試墨帖〉
유려한 행서를 잘 쓴 동기창의, 광기가 있지만 괴이하거나 난잡함이 없는 초서의 맛을 잘 보여주고 있는 작품이다. 회소풍을 모방하였지만 소산蕭散하면서도 간원簡遠한 풍격이 외재적인 글자 형태에 표현되어 있고, 결자結字의 행간行間과 포백布白은 한산閑散한 자태를 보여주고 있다. 아래로 그은 획에는 음악적 율동감과 회화적인 맛도 함께 담겨 있다.

라의 우세남, 저수량은 다만 그 요점에 곧바로 나아갔을 뿐이며 안진
경, 유공권, 소식, 채양 같은 이는 비록 붓으로 세상에 이름을 떨쳤지만
왕희지의 본의에 대한 그들의 시각은 마치 (『시경』에서의) 풍아風雅가 변
한 것과 같다. 이 밖의 재질은 세상과 함께 떨어지고 서예는 시대와
함께 침몰하니 왕희지의 필의가 세상에 끊어진 지 오래이다. 비록 방
파와 별종이 다수 나와서 후세에 유행했지만 그 전해지지 않은 서법을
얻은 사람은 드물었다. 그래서 명대의 여러 인물들이 많은 종이를 물
들였으나 비루해서 보고 싶지도 않다.[30]

이 같은 윤순의 인식은 왕희지 이후의 서예사를 퇴영의 역사로 인식하
는 것인데, 명대의 제가는 우리가 앞서 본 광견풍을 보인 인물들을 의미한
다. 윤순은 이런 서예인식을 보이지만 실질적인 서예창작에서는 일정 부
분 변화가 있었다. 즉 조선조 양명학을 대표하는 학자이면서 실심實心을
강조한 하곡霞谷 정제두鄭齊斗(1649~1736)의 문하에 출입하면서 양명학을
접했고, 아울러 미불米芾 서예를 수용했다. 윤순의 제자인 이광사의 다음
진술은 그러한 정황을 보여준다.

내가 윤순을 찾아가니, 윤순은 책상 위에 미불의 글씨를 빼내어 보이며
말하기를 "옛 사람들은 반드시 결구를 고상하고 빼어나게 하고자 하여
세속 사람들의 안목에 합치되지 않았으니, 이 노인의 글씨 또한 한
글자도 그렇지 않은 것이 없다. 대개 서도書道는 세속 사람들의 안목에
거슬리는 것을 최상의 글씨로 친다. 나 또한 이 뜻을 알고 재주 또한
이렇게 하기에 족하나, 다만 우리나라 사람들은 매우 고루하여 필법을
알지 못하니, 반드시 글씨의 모양이 지극히 고와야 비로소 좋기 때문에
세속의 요구에 응하지 않을 수 없어 예쁘고 고운 글씨를 쓴다. 내가
중국에서 태어났더라면 성취하는 바가 마땅히 여기에 머물지 않았을

것이다"라고 하였다.[31]

결론적으로 말하면 이처럼 정제두의 양명학에 영향을 받고, 미불과 문징명의[32] 서예를 추구한 윤순의 글씨는 정조에게는 풍기를 문란하게 할 인물로 보였는데, 이에 정조는 정주이학의 이념이 반영된 촉체를 강조하면서 이른바 서체반정을 제창하게 된다.

정조 같은 경우는 글씨의 중요성을 국왕 차원에서 도모한 대표적인 인물인데, 이런 점은 중국 청대에 조맹부 서체를 잘 쓴 강희康熙(1654~1722) 등에서도 찾아볼 수 있다. 중국은 물론 조선에서도 모두 제왕인 경우 서예뿐만 아니라 회화에서도 당연히 중화미감을 담아낼 것을 요구한다. 그 틀에서 벗어나더라도 광견풍은 절대로 인정하지 않는다는 것이 제왕서화의 특징이다. 이런 점은 정치와 예술간의 상호연계성과 중화미감이 중국 서화사에서 갖는 의미를 엿볼 수 있는 대목에 해당한다.

서예는 제왕을 비롯하여 문인들도 일상생활에서 예술로서 즐겼기에 이 같은 도통의식과 서성의식 및 중화미학에 대한 찬양 등은 회화보다 빨리 제기되었다. 회화의 경우 동기창이 이른바 남북종론南北宗論을 통해 화풍에 대한 다양한 견해를 보이기는 했지만, 유가의 도통관 사유를 운용해 회화역사를 규명한 것은 청대에 와서다. 이는 제왕이 회화에 관심을 갖고 그 회화를 통해 자신이 원하는 정치적 목적을 이루기 위해 노력했던 점과 관련이 있다.

문징명文徵明, 〈시권詩卷〉

*석문: 山谷謫黔南, 亦有竹枝二篇雲, 撐崖拄轂蝮蛇愁, 入菁扳天猿掉頭(…)
문징명식 초서의 맛을 잘 보여주는 작품이다.

3

회화의 정파론과 광견관

항목은 『서법아언』에서 유가의 도통론을 서예역사에 적용해 왕희지를 서성으로 보는 사유를 말하는데, 회화사에서 이와 유사한 사유는 청초의 이른바 사왕四王[33]의 회화인식을 들 수 있다. 이런 점은 크게 보면 광견서화풍의 유행과 새로운 제국의 성립 이후의 서화풍의 달라짐을 극명하게 보여주는 예에 속한다. 주지하는 바와 명나라 중후기에 이르면 왕수인을 대표로 하는 심학이 주자학에 심각한 타격을 주고, 그런 상황에서 인위적 차원의 절제된 아름다움을 추구하는 중화미학보다는 자연천성의 진솔하면서도 졸박한 아름다움을 추구하는 이른바 '추함에 대한 심미적 의미 부여'라는 현상이 나타난다. 회화사에서 이런 점을 이론적으로 가장 잘 보여주는 것은 바로 석도의 『화어록畵語錄』이고, 화풍으로는 서위, 팔대산인의 것이, 서예에서는 서위, 왕탁, 부산의 것이 있다.

명말청초 사왕으로 대표되는 복고 추구의 회화정신과 이른바 '사승四僧'[=홍인弘仁(1610~1664), 곤잔髡殘(1612~1673), 팔대산인, 석도]으로 대표되는 창신 추구 회화정신의 중심에 있었던 왕원기王原祁(1642~1715)와 석도의 회화풍은 이후 강희제 때에 오게 되면 사왕이 추구한 것으로 기울게 된다.[34] 즉 명나라와 청나라가 바뀌는 즈음에 이른바 '유왕반주由王返朱[양명학으로터 주자학으로 돌아간다]'라는 경향이 나타나게 된다.[35] 그 중심에 제왕으로서는 이른바 "숭유중도崇儒重道[유학의 성인을 숭상하고 유가 성인의 도를 중시함]"를 국가의 기본 정책으로 삼은 강희가 있다. 그는 정주이학으로 국가를 다스릴 것을 주장하면서 "앞선 유학자들 가운데 오직 주자의 말이 가장 합당하다"[36]고 여기고 주자사상을 관방官方 철학사상으로 확립시켰다. 강희 연

곽후郭詡, 〈주자상朱子像〉

주자의 온화한 기상이 잘 드러나게 그렸다. 가경의 인장〔가경어람지보嘉慶御覽之寶〕
이 찍혀 있다.

강희제, 주희 〈봉동장경부성남이십영奉同张敬夫城南二十咏〉 중 〈청우방청우雨舫〉

*석문: 彩舟停畫槳, 容興得欹眠, 夢破蓬窓雨, 寒聲動一川. 朱子詩.

강희제의 주희 추존을 잘 보여주는 작품이다.

간에 이르러 주자학이 재차 통치의 지위에 올랐다. 소련昭槤(1776~1830)은 『소정잡록嘯亭雜錄』에서 이런 정황에 대해 강희가 정주程朱를 좋아해 성리를 깊이 논했고, 『성리대전性理大全』과 『주자전서朱子全書』 등을 발간한 것을 예로 들어 말하고 있다.[37]

이런 경향은 예술에도 영향을 주는데, 특히 회화에 많은 영향을 주었다. 그 중심에 이른바 사왕이 있는데, 특히 왕원기와 왕휘는 강희의 중시를 받았고, 당연히 그들의 회화관도 강희가 추구한 미학사상과 관련을 갖게 된다.[38] 그들은 정주이학에 기초한 '맑고 참되고 우아하고 바른〔청진아정淸眞雅正〕' 풍격을 추구하였다. 청대의 이 같은 예술사조 중 하나는 이른바 회화에서의 도통론이다. 이런 점은 왕원기의 제자였던 당대唐岱(1673~1752)가 『회사발미繪事發微』「정파正派」에서 논한 것에 잘 나타난다.

> 그림에는 '바른 맥〔정맥正派〕'이 있으니 '바른 전승〔정전正傳〕'이 있어야 한다. '바른 전승'을 얻지 못하면 비록 옛 법으로 나아가더라도, 세상에 이름을 내기가 어렵다. 무엇을 '바른 전승'이라 하는가? 예를 들어 (유가에서 말하는) 도통의 맥이 공자와 맹자 이후로 광천廣川〔=동중서董仲舒〕, 창려昌黎〔=한유韓愈〕로 흘러가 전해지다가 송대의 주돈이, 정이, 장재, 주희에 이르러 도통의 실마리가 크게 밝혀진 것과 같다. 원대의 허노재許魯齋〔=허형許衡. 1209~1281〕, 명의 설문청薛文淸〔=설선薛宣. 1389~1464〕, 호경재胡敬齋〔=호거인胡居仁. 1434~1484〕, 왕수인은 모두 적사嫡嗣이다. 회화에 관한 학통도 그러하다. 복희가 괘를 그음으로부터 천지의 덕에 통한 이후에 파가 시작되었다(…) 전하는 바에 의하면, "(장언원張彦遠은) 그림은 교화를 이루고, 인륜을 밝히고, 신묘한 변화를 다하고, 그윽하고 은미한 것을 헤아리니 육적〔=육경〕과 공이 같다"고 하였다. 대개 그림에 정미한 자는 일찍이 대를 띄어서 한 번 나타나는 것이다.[39]

당대는 철저하게 법고를 강조하면서 바른 전승을 강조하는데, 이런 사유의 기반에는 기본적으로 도통론이 깔려 있다. 장언원이 말한 '회화에 대한 공효성은 유가 사유에 입각한 화가들이 항상 회화는 이 같은 윤리적이며 교육적인 효용성이 있어야 한다는 것의 근간이 된다. 당대가 말한 유가 학문의 도통관에는 정통 유가의 입장에서 볼 때 문제를 삼는 경우도 있다. 왜냐하면 유가의 도통관을 확립한 것은 송대 정이와 주희인데, 한유는 도통관에서 배제되기 때문이다. 이처럼 정맥을 강조한다는 것은 정맥 이외의 학파는 이른바 이단이란 것을 의미하고, 이런 사유에는 자신들이 생각하는 미의식을 중심으로 삼는다는 사유가 담겨 있다.

당대는 이어서 동기창이 말한 이른바 남북종론과 유사한 사유를 통해 산수에서의 정파가 무엇인지를 밝힌다.

당의 이사훈李思訓(651~718)과 왕유王維에서 비로소 회화의 종파가 나뉘었다. (그들의 회화풍을 보면) 왕유는 선염법을 사용하여 후세의 법문을 열었고, 동북원董北苑〔=동원董源. 934?~962?〕에 이르러서는 그 법이 모두 완비되었다. (이런 맥락에서 볼 때) 형호荊浩(855?~915?), 관동關仝(?~?), 이성李成(919~967?), 범관范寬(950?~1032?), 거연巨然(?~?), 곽희郭熙 등은 모두 화가 중의 성현에 해당한다. (그런데) 남송화화원화에 이르러서는 새기듯 그림을 그리는 것이 매우 정교하고 금벽이 휘황찬란하게 하였지만 그런 화가들은 (문인) 화가들이 담아내야 할 천취天趣를 잃기 시작한다. 그 사이에 이당李唐(1066~1150), 마원馬遠(?~?) 등은 붓놀림이 종횡하고 임리가 휘쇄하여 따로 문호를 열어 명대 대문진戴文進〔=대진戴進. 1388~1462〕, 오소선吳小仙〔=오위吳偉. 1459~1508〕, 사시신謝時臣(1487~?) 등은 모두 그들을 종주로 삼았다. 그런데 비록 이들이 하나의 회화풍을 얻었다고 하지만 결국에는 고인에 배치되니, 산수의 정파가 아니다. 마치 철학에서 장자, 열자, 신불해, 한비자가 비록 훌륭한 저서를 낸 명가라고 해도

『논어』를 낸 공자 그리고 추 땅의 맹자와 동일하게 논할 수 있겠는가?⁴⁰

정파에서 추구해야 할 기본적인 미의식은 천취를 담아내야 한다는 것이고, 그것은 바로 고인으로 일컬어지는 위대한 옛 화가들이 추구한 것이다. 따라서 화가들이 아무리 나름대로의 회화풍을 창안했다고 해도 정파에서 추구하고자 하는 기본적인 미의식을 제대로 담아내지 못하면 그것은 정파라고 할 수 없다. 이런 점은 철학의 입장에서 볼 때, 장자와 열자 등이 아무리 뛰어난 학설을 제창했다 하더라도 고인으로 상징되는 내용인 공자와 맹자가 제창한 유학과는 여전히 거리가 있다는 것이다. 당대의 이런 사유에는 천취를 표현하는 문인화가들을 높이고 화원화가들의 화풍을 비판적으로 이해하는 시각이 담겨 있다. 원대 화가들의 평가에서도 이런 점을 볼 수 있다.

> 원대에 와서 많은 화가들이 멀리 동원과 거연의 의발을 접했으니, 황공망, 왕몽, 오진, 조맹부 등이 동원의 '바른 전승'을 얻어서 원대의 대가가 되었다. 고극공高克恭(1248~1310), 예원진倪元鎮〔=예찬〕, 조지백曹知白(1272~1355), 방방호方方壺〔=방종의方從義. 1302?~1393?〕 등은 비록 '일품'이라 일컬어지지만 사실은 일가의 권속이다. 명대 동사백董思白〔=동기창〕이 그 '정맥의 파'를 펼쳤으니, 그림의 '바른 전승'은 아직 땅에 떨어지지 않았다.⁴¹

이상과 같은 당대의 회화관에서 주목할 것은 예찬 등과 같이 은거하면서 일품으로 평가 받는 인물들을 단순 권속으로 이해한다는 것이다. 조지백은 은거하면서 황로학黃老學을 좋아했고, 방종의는 이른바 '도사서화가'로 알려져 있다.

원래 회화사에서 예찬은 황공망, 왕몽, 오진과 함께 거론되는 경우가

방종의, 〈고고정도高高亭圖〉

* 화제 : 李君子高, 昔於南毅丈人坐上會之, 今不遠百里求予圖, 此已三年矣. 醉後縱筆, 寫之如此. 方方壺
화제에서 "술 취한 후 필의에 따라 붓놀리기를 제멋대로 이와 같이 했다"고 하듯, 발묵을
통한 필세에 광기가 흐른다. 화면 중앙에 찍힌 건륭제의 인장이 작품의 기를 막고 있다.

많은데, 당대는 분리해 따로 이해하고 있다. 황공망과 오진 등도 일정 정도 은일적 삶을 살았지만, 당대가 일품화가로 거론한 인물들은 그 정도가 심했다. 이에 당대는 예찬을 황공망보다 높이 평가하지 않은 것 같다. 이런 사유에는 일정 정도 회화에서의 '일품' 경향에 대한 비판적인 시각이 깔려 있다.

당대가 도통론적 사유를 운용해 역대 화가를 평가하고 논한 이런 사유에는 우리가 이 책에서 탐구하고자 했던 광견예술정신과 상반되는 예술정신이 담겨 있다. 당대의 이 같은 회화의 도통관은 항목이 『서법아언』「서통」 등에서 왕희지를 중심으로 한 도통관을 설정하고 서예의 중화미학중심주의를 강조한 것과 동일한 사유다. 다만 차이가 나는 것은, 서예의 획은 기본적으로 '중행, 비肥, 수瘦' 등 세 가지밖에 없기 때문에 중행을 실현한 왕희지 이후 모든 서예가는 '비' 아니면 '수'에 해당한다는 제한점이 있다. 이 때문에 항목은 결국 '광견을 고쳐서 중행으로 가야 할 것'을 강조하고 있는 것이다.

광견에서 중행으로 변화해야 할 것을 말하는 것은 유가 중화미학중심주의 소산인데, 이런 점에는 광견에 대한 부정적인 견해가 담겨 있다. 한국과 중국역사에 나타난 서화미학을 큰 틀에서 보면 중화미학은 문인사대부들에게 여전히 강력한 기제로 작용하였다. 하지만 한국과 중국에서는 유가의 중화미학을 거부하고 자신만의 창신적인 예술정신을 펼치고자 했던 인물들이 있었다. 그들은 순수예술론적 차원에서 광견미학에 대해 긍정적인 견해를 피력하고 또 그런 예술정신을 자신들의 창작에 적용하고자 하였다. 이에 일정 정도 획일화된 중화미학의 틀에서 벗어나 다양한 예술 경향을 보일 수 있었다. 이제 서화이론 및 창작에서 광견미학에 입각한 창작정신을 구체적으로 규명하고자 한다.

제 10 장

광견미학의 문예적 적용

서 양철학의 이단아로 여겨지는 니체는 『차라투스트라는 이렇게 말했다』에서 "모든 글 가운데 나는 피로 쓴 것만을 사랑한다. 글을 쓰려면 피로 써라. 그러면 너는 피가 곧 정신임을 알게 될 것이다'라고 말하고, "어린아이는 천진난만이요, 망각이며, 새로운 시작, 놀이, 스스로의 힘에 의해 돌아가는 바퀴, 최초의 운동, 거룩한 긍정이다"라고 하여 어린아이를 찬미한다. 니체의 이런 발언은 정섭鄭燮의 문예론과 이지李贄가 「동심설童心說」에서 주장하는 것과 유사하다. '피로 쓴 작품'과 '어린아이 마음 회복'을 긍정적으로 보는 이런 시문학 정신의 구체성은 광견사유가 문예에 적용된 데서 확인할 수 있다. 중화미학을 실현한 작품은 윤리적 성선의 실천 차원과 공공성을 근간으로 한 감동에 초점을 맞춘다. 하지만 광견미학을 근간으로 한 작품은 비분강개하면서 타인의 눈을 의식하지 않는 진실된 감정 표현에 초점을 맞춘다. 후자의 감동은 중화미학에 근간한 중절中節의 감정 표현, '원이불노怨而不怒'의 감정 표현과 거리가 멀다. 비분강개하면서 '원이불노'하는 감정 표현을 거부하는 것은 광기와 관련이 있는데, 이런 점에 근간한 문예정신은 '진眞' 자를 화두로 하여 전개된다. 이 장에서는 '지극한 경지에 이른 문장〔지문至文〕'과 '참된 시〔진시眞詩〕'를 추구하는 사유에 담긴 광기에 대해 살펴보고자 한다.

1
–
발분의식과 광

중국 시문학사에서 이름을 날린 유명한 인물들 예를 들면, 굴원屈原(기원전343~기원전278), 완적阮籍(201~263), 혜강嵇康[223(234?)~262(263?)], 이백(701~762), 두보杜甫(712~770), 소식蘇軾(1037~1101), 서위(1521~1593), 이지李贄(1527~1602), 조설근曹雪芹(1715~1763), 공자진龔自珍(1791~1841) 등의 문예정신 및 예술정신은 모두 광자정신과 일정한 연계가 있다. 광자는 그 자체로 예술적 측면을 품고 있지만, '일逸'자, '괴怪'자, '기奇'자 등과 같은 여타 다른 용어와 함께 사용됨으로써 그 예술적 의미를 더욱 분명하게 드러내는 경우가 많다. 특히 예술을 창작할 때 요구되는 정신경지 및 행위와 관련되어 그 예술적 의미는 더욱 드러난다. 이런 점과 관련해 먼저 고찰해볼 것은 '발분서정發憤抒情'과 '발분하여 책을 쓴다[발분저서發憤著書]' 의식이다.

중국미학사를 보면 유가의 중화미학이 지향하는 '원이불노', 온유돈후함과 다른 발분의식이 있다. 발분은 마음속에 꽉 차 있는 우환과 분노를 드러낸다는 의미이다. 발분저서 의식은 사마천(기원전135?~기원전91?)의 『사기史記』, 굴원의 『이소離騷』 등에서 살펴볼 수 있다. 이 가운데 굴원은 중국에서 첫 번째로 꼽히는 애국시인으로, 『이소』를 통해 모함을 받은 뒤 마음 깊은 곳에서 느낀 깊은 감정을 표현하고 있다. 통상 굴원의 『이소』를 '굴소屈騷'라 하는 것은 이로부터 유래한 것이다. 후위後魏 시기 유헌지劉獻之(?~?)는 이 같은 굴원을 광인으로 보고 죽음을 당한 것은 당연하다는 견해를 보인다.[1]

굴원은 『석송惜誦』에서 "분함을 발설하여 감정을 서술하네"[2]라고 했다. 굴원이 『이소』에서 드러내고자 한 감정의 특징은 '분노'에 있다. 동한

문학자인 왕일王逸(?~?)은 '분노는 번민이다'3라 풀이한다. 분노는 다양한 상황과 연계하여 이해할 수 있는데, 굴원의 분노는 나라를 염려하고 시절을 걱정하는 슬픈 분노, 소인배에게 용납되지 않아 따돌림과 공격을 번갈아 받은 외로운 분노, 재주를 품고도 대우받지 못하고, 굳건한 뜻이 대접받지 못하고 나라를 구하려 해도 가망이 없는 의로운 분노 등의 의미가 있다. 다시 말해 초나라 회왕懷王의 방탕함을 원망하고, 간사한 무리를 꾸짖고, 암담한 사회를 걱정하는 그의 마음이 분노로 나타난 것이다.4 「복거卜居」에는 그런 점이 잘 드러나 있다.

> 세상이 혼탁하고 맑지 않다보니
> 가벼운 매미 날개는 무겁게 여기고
> 엄청나게 무거운 물건은 가볍게 여긴다
> 소리의 근본인 황종은 버려지고
> 투박한 질솥만이 우레처럼 소리를 내네
> 아첨꾼은 높이 떨치며 행세를 하는데
> 어진 선비는 이름조차 없구나
> 아! 말하지 않아야겠다
> 나의 청렴과 정절을 누가 알아주겠는가?5

이같이 굴원이 길게 노래하며 분노를 풀어낸 것에는 강렬한 사회비판적 색채가 담겨 있다.6 이런 점에서 사회비판적 색채가 강한 굴원의 '발분이서정發憤以抒情'은 중국미학의 중요한 원칙이 되었고, 후세 문인들에 의해 계승되고 발전되었다. 사마천은 이를 확대하여 '발분하여 책을 쓴다'라고 하였다.7 사마천의 말을 통해 중국에서 발분저서가 어떤 상황에서 이루어진 것인지를 알아보자.

옛날 서백西伯[=문왕]은 유리羑里에 구금되어 『주역』을 부연하였고, 공자는 진채陳蔡에서 곤액을 당하여 『춘추』를 지었다. 굴원은 쫓겨나 『이소』를 지었고, 좌구[=좌구명左丘明]는 실명한 뒤 『국어國語』를 남겼다. 손자孫子는 다리가 잘린 뒤에 병법을 논하였고, 여불위呂不韋는 촉蜀 땅으로 옮긴 뒤 『여람呂覽』이 세상에 전한다. 한비자韓非子는 진秦나라에 갇혀서 「세난說難」과 「고분孤憤」을 지었다. 『시경』 삼백 편은 대개 성현이 발분하여 지은 바다. 이러한 분들은 모두 마음에 울분이 쌓였으나 그 도리를 표출해낼 수 없는 까닭에 지나간 옛일을 서술하여 장차 올 것을 생각한 것이다.[8]

이처럼 다양한 고통과 고난의 상황 속에서 발분저서는 이루어졌는데, 유협劉勰(465?~520?)은 『문심조룡文心雕龍』에서 한걸음 더 나아가 유가의 '시로 원망할 수 있다[시가이원詩可以怨]'는 생각과 굴원의 발분이서정을 종합하여, '조개가 병이 들어 진주를 만든다[방병성주蚌病成珠]'[9]는 주장을 폈다. 이백은 '슬픔과 원망이 시인을 일으킨다[애원기소인哀怨起騷人]'[10]는 것을 표방하여 발분이서정을 강조하였다. 한유韓愈(768~824)는 '불평하는 울음소리[불평지명不平之鳴]'[11]를 거론하는데, 그것은 발분이서정과 유사한 의미를 지닌다. 송대의 구양수歐陽修(1007~1072)는 '시는 곤궁해진 이후에 정교하게 된다[시궁이후공詩窮而後工]'[12]라는 의견을 내었다. 이 같은 발언들은 발분이서정과 정확하게 일치하지 않지만 계승관계를 볼 수 있다.

이상 거론한 것들은 모두 굴원이 발분이서정의 구체적인 점을 밝힌 것이다.[13] 이런 의식은 서화에서는 '발분하여 글씨를 써서 그 발분의 감정을 드러낸다[발분저서發憤著書]'[14]라는 사유 및 '발분하여 그림을 그려 그 발분의 감정을 드러낸다[발분저화發憤著畫]' 등으로 나타난다. 발분저서, 발분서정, 발분저화 등은 광과 매우 밀접한 관련성을 갖는다. 장파는 고대미학에서 울분을 펼쳐서 글을 창작하는 발분저서 전통은 명청시대에 이르러

일반적으로 화내는 마음이 아니라 광기의 형태, 즉 가장 극단적인 정감으로 바뀌어 이미 질적인 변화를 맞이했다고 한다.[15]

이러한 발분의식에는 전반적으로 노장이 추구한 '도법자연道法自然' 및 '자연을 본받고 인간의 참된 진실함을 귀하게 여긴다[법천귀진法天貴眞]'는 것을 추구하는 철학이 담겨 있다. 구체적으로 말하면, 서위와 정섭처럼 노장사상의 세례를 받은 서화가들이 부조리한 현실, 부패한 정치에 대해 침묵하지 않고 그것을 자신들의 서예작품 및 회화작품에 진실하게 표현한 것을 들 수 있다. 이런 점 때문에 서위는[16] 대사의화풍을 펼쳤다는 평가를 받고, 정섭鄭燮(1693~1766)은 양주팔괴揚州八怪의[17] 대표로 자리매김한다. 원굉도에서도 이런 사유를 엿볼 수 있다. 그는 『장자가 말한 사유를 넓혀서 이해한다[광장廣莊]』[18]라는 저서를 통해 자신의 견해를 장자를 빗대어 말한 적이 있을 정도로 장자사상을 체득한 인물이다. 장자사상에 경도된다는 것을 예술적 차원에서 접근하면, 자신의 진실된 감정을 그대로 진솔하게 표현하는 것과 도법자연 사유를 예술창작의 근저로 삼는다는 것을 의미한다. 광자를 매우 긍정하는 원굉도는 「죽림[=왕로王輅]집 서문[서죽림집敍竹林集]」에서 '참된 본받음[진법眞法]'을 강조한다.

> 그러므로 그림을 잘 그리는 자는 사물을 스승으로 삼았지, 사람을 스승으로 삼지 않았다. 학문에 뛰어난 사람은 제 마음을 스승으로 삼았지 도를 스승삼지 않았다. 시를 잘 짓는 사람은 삼라만상을 스승으로 삼았지 선배를 스승으로 삼지 않았다. 당시를 본받는다는 것이 어찌 그 기격機格[19]과 자구를 본받음을 말하는 것이겠는가? '한'이지 않고 '위'이지 않고 '육조'이지 않으려는 마음을 본받을 뿐이다. 이것이 참되게 본받음이다.[20]

인간을 스승으로 삼느냐 아니면 사물, 삼라만상, 자신의 마음 등을 스

승으로 삼느냐 하는 것에 따라 문장의 내용이나 형식은 달라진다. 나보다 이미 앞서 살았던 인간—예를 들면 성인이나 스승, 선배 등—들을 본받으면 나만의 독특한 예술적 감성이 담긴 작품을 자유롭게 창작할 수 없다. 이런 점에서 원굉도는 나만의 독특한 예술적 감성을 담은 작품은 이전에 보지 못했던 형식과 내용이 표현되었다는 점을 '신기'라는 용어를 통해 말한다. 특히 '참된 신기〔진신기眞新奇〕'라고 하여 '참진 자'를 강조한다. 이에 "문장의 신기新奇는 일정한 격식이 없고 다만 요컨대 남이 능히 발할 수 없는 것을 발하여 구법句法, 자법字法, 조법調法이 일일이 자기의 흉중에서 유출되는 것이 곧 '참된 신기'이다"[21]라는 것을 말한다. 이런 점을 문장에 적용하였을 때에는 참된 성령이 담긴 담박한 맛을 강조하는 것으로 이어진다.

> 소식이 도연명의 시를 매우 좋아하는 것은 그 담박하고 적의함을 귀하게 여겼기 때문이다. 대저 사물을 빚으면 단맛을 얻고 구우면 쓴맛을 얻지만 담박한 맛을 만들어낼 수 없다. 만들 수 없는 이것이 바로 문장의 '참된 성령〔진성령眞性靈〕'이다. 짙은 맛은 다시 옅게 될 수 없고, 단맛은 다시 맵게 될 수 없으나 오직 담박한 맛만은 만들어낼 수 없는 것이 없다. 만들어낼 수 없는 이것이 바로 문장의 '참된 변태〔진변태眞變態〕'다. 바람이 물을 만나면 물결이 생기고, 해가 산에 가까이 다가가면 이내 남기嵐氣가 나오는데, 이것은 비록 고개지顧愷之와 오도현吳道玄〔=오도자吳道子〕이라도 색칠하여 그려낼 수 없을 것이다. 담박함이 지극한 것이기 때문이다. 원량元亮〔=도잠陶潛〕이 그러한 담박함을 지녔다.[22]

중국 시문학사에서 도연명陶淵明(365~427)은 시와 문장에서 '평담平淡'함을 가장 잘 표현한 대표적인 인물로 거론된다. 도연명이 위대한 것은 남

이 흉내 낼 수 없는 담박함을 표현한 것인데, 원굉도는 이 문장에서 도연명의 '담박한 맛은 만들 수 없다는 예를 들어 성령의 중요성을 강조한다. 담박함은 '짙은 맛'이나 '단맛'과 같이 어느 하나로 고정되면 더 이상 다른 맛으로 변화할 수 없는 것과 차별화된 맛이다. 담박함은 짙은 맛이나 단맛과 달리 마음먹기에 따라 얼마든지 다른 맛으로 자유롭게 변화할 수 있는 맛인데, 이런 맛을 노자의 표현을 빌려서 이해해보자.

노자는 '무미無味함'을 맛보라고 한다.[23] 무미함이란 어느 하나의 맛으로 규정되지 않는 '도의 맛'이다. 담박함이란 중용의 맛이면서도, 무엇으로도 규정되지 않는 맛이다. 아울러 모든 변화 가능성을 담고 있는 맛이면서 모든 맛이 녹아들어간 맛이다. 인생의 오랜 경험이 축적된 삶의 깊이가 담긴 맛이기도 하다. 이런 점에서 무미함과 담박함은 통하는 점이 있다. 문질빈빈文質彬彬을 말하는 유가는 이 같은 무미함과 담박함을 강조하지 않는다. 물론 유소劉劭가 『인물지人物志』에서 말하듯, 중용의 맛으로서 담박함에 접근하면 예외가 되지만, 원굉도는 이런 담박함을 통해 만들어진 문장이 바로 문장의 참된 변태라는 것을 강조한다.

아울러 원굉도가 주장하는 문예미학 특징 중의 하나는 참되다는 '진'자를 강조한다는 것이다. '참된 성령'이라 하여 '진'자를 가미해 성령을 강조하는 것이나 '참된 변태'라고 하여 '진'자를 가미해 '변태'를 강조하는 것은 다른 것이 아니다. 자연의 사물을 보고 느낀 자신의 진실한 감정을 기존 법식을 따르지 않고 진실되게 표현할 것을 요구하는 것이다. 자신이 느낀 감정은 자신만의 진실한 감정이지 남이 느낀 감정이 아니다. 자신만의 감정을 진술하면서도 자유롭게 표현해야 한다는 것은 본질적으로 중화미학에 근거하여 온유돈후함을 담아내라는 것과 다르다.

이처럼 발분의식과 참된 성령을 강조하는 것은 광기표출과 매우 밀접한 관련이 있다. 인물에 따라 차이는 있지만 대부분의 광자정신에 입각한 예술가들은 발분의식과 참된 성령 강조를 통해 주체적인 나, 자율적

인 나, 감성적인 나를 진솔하게 표현하고자 한 공통점을 갖는다. 이런 점을 도연명을 비롯하여 성령성을 전개한 양명좌파의 문예인식을 통해 살펴보자.

2
－
도연명의 심원心遠적 광자정신

앞서 본 바와 같이 문인들의 통음문화에 담긴 철학적·미학적 이해를 통해 중국문인들의 독특한 삶의 방식을 알 수 있다. 그 하나의 예로 심원적 삶을 살면서 평담한 시세계를 전개한 도연명을 들 수 있다. 중국문예사에서 광자로 일컬어진 대표적인 인물 중의 하나는 바로 도연명이다. 도연명은 선광자善狂者로 일컬어진다.

『세설신어』에 나타난 육조시대 인물에 대한 서사와 관련하여 광자와 연계하여 표현된 용어들은 모두 찬미의 의미를 담고 있는데, 특히 '용성지 광龍性之狂'이나 '성인의 광'은 지극한 경의를 표현한 것에 해당한다.[24] 정 우문程羽文(1644~1722)은 『청한공淸閑供』「자약刺約」에서 중국 역대 문인들 가운데 주류문화와 세속적 품미品味와 구별되는 차원의 문학세계를 펼친 인물들의 괴이한 행태를 '벽癖', '광狂', '란嬾', '치癡', '졸拙', '오傲' 등으로 말하고 있는데,[25] 이런 삶의 행태는 위진시대 임탄任誕한 행동을 하고 거오倨傲한 삶을 산 인물들의 삶과 유사한 점이 있다.

이런 차원과 차이점이 있지만 중국문예사에서 도연명은 광자로 일컬어지는데, 이 같은 도연명(=도잠)을 통해 우리는 또 다른 차원의 광자정신

을 알 수 있다. 도연명은 중국의 대표적 전원시인으로서, 술과 국화, 금琴을 좋아하였으며, 「귀전원거歸田園居」, 「귀거래사歸去來辭」, 「오류선생전五柳先生傳」, 「도화원기桃花源記」를 비롯하여 「음주飮酒」 등의 시를 남겼다. 『진서晉書』 「도잠전陶潛傳」에서 도연명을 '영탈불기穎脫不羈', '임진자득任眞自得'이라 평가하고, 찬하기를 "뭇 선비 가운데 확실하게 표시가 났고 초연하게 세속적인 것을 끊었다"라 한다.[26]

도연명의 삶과 시세계를 설명하는 표현에는 자연, 질박, 순천順天, 고궁절固窮節 등이 있다. 유희재劉熙載(1813~1881)는 『부개賦槪』에서 굴원과 도연명은 광견의 자질을 가지고 있음을 말한다. 굴원의 사辭에는 '뢰전풍삽雷塡風颯'의 음音이 있고, 도연명의 사에는 '목영천류木榮泉流'의 취趣가 있어 일격일평一激一平의 분별이 있지만 독왕독래獨往獨來라는 측면에서는 공통적이란 것을 말한다.[27] 아울러 도연명의 특징으로 고일高逸함을 거론한다.[28] 도륭屠隆(1543~1605)은 『홍포鴻苞』 「변광辨狂」에서 광자에 대해 '선광자善狂者'와 '불선광자不善狂者'로 분류한 바가 있다. 선광자는 '심광이형불광心狂而形不狂'으로, 불선광자는 '형광이심불광形狂而心不狂'으로 각각 분류한다. '회재불우懷才不遇'의 삶을 산 도연명의 경우는 선광자 요소 중 심광에 해당하고, 위진시대의 혜강, 완적, 유영 등은 '불선광자' 요소 중 형광에 속한다고 할 수 있다.[29] 도연명의 특징 중 하나는 음주를 통해 심원적 광을 보여준다는 점이다. 도연명의 행적을 가장 잘 보여주는 장면은 팽택령彭澤令으로 있을 당시 감독관[독우督郵]이 왔을 때 벌어진 일이다.

내가 어찌 다섯 말의 쌀 때문에 시골 어린 놈에게 허리를 굽힐 수 있겠느냐?[30]

이 발언은 정섭을 비롯한 후대에 많은 예술가들의 소재가 되기도 하였는데, 수없이 많은 중국역사 인물 가운데 '벼슬을 하고 싶으면 하면서 벼

誰與荒齋伴寂寥，一枝柱石上雲霄．挺然直是陶元亮，五斗何能折我腰．

정섭, 〈주석도柱石圖〉

＊화제: 誰與荒齋伴寂寥, 一枝柱石上雲霄. 挺然直是陶
元亮, 五斗何能折我腰.

이 그림은 하늘을 찌를 듯한 강한 기세로 위로
곧추세워 우뚝 솟은 '주석柱石'을 그린 것인데,
"오두미에 어찌 나의 허리를 굽힐 것이냐[五斗
何能折我腰]"라고 하는 화제를 보면, 정섭은 이
'주석'을 통해 오두미에 허리를 굽히지 않은 도
연명을 형상화하고 있음을 알 수 있다. 화제가
없으면 단순 주석을 그린 것이지만, 화제를 통
해 이 그림이 무엇을 표현하고자 했는지를 알
수 있다. '주석'과 도연명의 인품을 결합한 작품
에 해당하는데, 우리가 동양화를 감상할 때 화
제의 중요성을 알려주는 작품이기도 하다.

슬 구하는 것을 혐의하지 않고, 은거하고 싶으면 은거하면서 벼슬 버리기를 고상하게 여기지도 않은 인물'은 많지 않다. 이처럼 '벼슬하는 것〔사仕〕'과 '은거하는 것〔은隱〕'에서 자유로웠던 인물 중 하나가 바로 도연명이다.[31] 윗글은 자신이 하찮은 다섯 말의 쌀을 받고 벼슬하는 것 때문에 감독관으로 나온 독우에게 자존심을 버리고 허리를 구부려야 하는 것을 용납하지 못한 도연명의 일갈이다.

도연명이 살던 시기는 남조시대 중 동진東晉에서 유송劉宋[32]으로 넘어가던 교체기로 혼란한 때였다. 젊은 시절 도연명은 "내 젊었을 때를 돌이켜보면, 세상의 즐거움이 없더라도 스스로 즐거워하고, 세찬 뜻은 사해를 내달리고, 날개를 펴고 멀리까지 날고자 했다"[33]라는 입신양명을 꿈꾸었다. 하지만 그런 관료생활이 도연명의 본성에는 맞지 않았다. 왜냐하면 도연명이 자신의 본성에 대해 "젊어서부터 속세의 분위기는 자신에게 맞지 않았고, 성품이 본디 산을 좋아했다"[34]라고 말한 적이 있기 때문이다. 그가 벼슬에 나간 이유는 생활고를 해결하기 위해서이다. "이전에는 오랜 굶주림에 시달렸기에 쟁기를 버리고 벼슬에 나섰으나 그래도 가족을 부양할 길이 없고 추위와 굶주림은 여전했다"[35]고 하는 말은 이런 점을 잘 보여준다.

팽택령을 그만두고 고향으로 돌아온 뒤에 쓴 「귀거래사병서歸去來辭幷敍」는 벼슬자리가 자신의 본성과 맞지 않고 고통스러웠음을 잘 말해주고 있다. 즉 "나의 본성은 자연을 닮아서 이러한 성격을 고치려고 해도 고칠 수 없었고, 굶주림과 추위가 절박하더라도 자신의 본성을 어기고 벼슬살이를 하는 것이 고통이었다"[36]고 한 것이 그것이다.

이런 도연명은 자연을 닮고자 하였고, 술을 아주 좋아하였다. 마지막 관직인 팽택령에 나가게 된 이유를 보면, "당시는 아직도 세상이 평온하지 못하였으므로 멀리 가서 벼슬을 하기란 마음으로 꺼려졌다. 그러나 팽택은 집에서 백 리쯤 되고, 공전公田의 수확으로 족히 술을 빚어 마실

수가 있었으므로, 팽택령을 얻었다"[37]고 할 정도로 그의 관료생활도 술과 관련이 있다. 양대梁代 소통蕭統(501~531)은 『도연명집서陶淵明集序』에서 "도연명의 시는 각 수마다 술이 있는 듯하다"[38]라고 할 정도다. 도연명의 이런 삶은 후대 많은 화가들에 의해 그림의 소재가 되었다.[39] 많은 시가운데 「음주飮酒」 20수는 음주를 제목으로 지은 최초의 시라고 할 만하다. 도연명은 「음주飮酒·병서幷序」에서 자신의 술 습관에 대해 다음과 같이 말한다.

> 내가 한가하게 생활하다 보니 즐거움이 적고, 아울러 요사이는 밤이 이미 길어졌다. 우연히 좋은 술이 생기면 저녁마다 마시지 않을 때가 없다. 내 그림자를 마주하고서 홀로 마시다 보면 갑자기 거듭 취하게 된다. 이미 취한 뒤에는 문득 몇 구절을 적어서 스스로 즐기다 보니, 시를 적은 종이가 많아졌지만 글귀에 순서가 없다. 그래서 친구에게 이것을 적으라고 하고서 함께 웃는 것으로 여길 뿐이다.[40]

도연명이 술을 마시는 것은 단순히 술 그 자체가 좋아서 마시는 것만은 아니다. 술 마실 수밖에 없는 현실에 대한 비분강개悲憤慷慨를 도연명 식으로 표현한 것이다. 이런 점에서 소통은 "내가 볼 때, 그것의 의미가 술에 있는 것이 아니라, 역시 술에 기탁하여 종적으로 삼은 것이다"[41]라고 한 적이 있다. 이런 도연명이 자연에 은거하면서 자신이 깨달은 경지를 다음과 같은 「음주」 5수를 통해 표현하고 있다.

> 초가 지어 마을에 사는데
> 나를 찾는 수레의 시끄러움이 없다
> 그대에게 묻노니, 어찌 그럴 수 있는가?
> 마음이 머니 사는 땅이 절로 외지더라

동쪽 울타리 밑에서 국화를 따다가

무심하게 고개 들어 남산을 바라본다

산의 기운 저녁이라 아름다운데

나는 새 서로 짝하여 돌아간다

이 속에 참뜻이 있으니

말로 설명하려다가 이미 말을 잊어버렸다[42]

심원의 삶과 관련된 평범한 하루 일과를 담담하게 기술한 이 시에는 『노자』16장에서 말하는 복귀미학과 진리에 대한 '망언忘言' 차원의 '언부진의言不盡意' 사유가 담겨 있다. '나는 새 서로 짝하여 돌아간다'는 것과 자연물의 복귀에 담겨 있는 참뜻을 말로 표현할 수 없다는 것이 그것이다. 자신의 귀거래를 읊은 도연명은 세속의 유가예법에 얽매이는 삶을 살고자 하지 않았다. 다음 내용은 이런 점을 보여준다.

일찍이 9월 9일 중양절에 술이 없어서 집 주변의 국화꽃 속에 오래도록 앉아 있었다. 마침 왕홍王弘(379~432)이 보내준 술이 도착하면, 즉시 술을 마시고 취하여 돌아온다. 도연명은 음악을 이해하지 못했지만 소박한 거문고 하나가 있었는데, 줄이 없었다. 늘 술을 적당하게 마시면 문득 거문고를 어루만지며 자신의 뜻을 기탁하였다. 귀한 사람이든 천한 사람이든 그를 찾아오면 언제나 술을 차렸다. 도연명은 먼저 취하여 객에게 말했다. '내가 취하여 자고 싶으니, 자네는 알아서 가시오'라고 하였는데, 진솔한 것이 이와 같았다.[43]

도연명은 이 '무현금'에 자신의 흥취를 기탁하곤 하면서 술을 먹을 때 유가예법에 얽매임이 없는 진솔한 삶을 살았다. '내가 취하여 자고 싶으니, 자네는 알아서 가시오'라고 하는 도연명은 손님을 정중히 맞이하거나

전선錢選, 〈부취도扶醉図〉

전선이 도연명의 취한 모습을 그린 것이다. 도연명이 죽탑竹榻에 기대앉은 상태에서 "내가 취하여 자고 싶으니, 자네는 알아서 가시오〔貴賤造之者有酒輒設, 若先醉, 便語客, 我醉欲眠君且去〕"라고 한 화제가 예법을 무시하는 점을 말해주는데, 도연명이 손짓으로 알아서 가라는 자세를 취하고 있다. 국자로 퍼마신 술통이 세 개나 뒹굴고 있는데, 도연명이 대부분을 마신 듯 상대방은 멀쩡하다. 상대방은 두 손을 들어 국궁鞠躬한 자세로 도연명을 보고 간다는 예를 행하고 있다.

또 예를 갖추어 보내는 예법에는 관심이 없다. 자신이 하고 싶은 말을 그냥 내뱉고 있다. 상대방이 자신을 어떤 식으로 평가하는지 관심이 없었는데, 이런 행동은 광적인 행동에 해당한다.

　도연명이 술을 좋아한 이유는 그의 자서전 격에 해당하는 「오류선쟁전五柳先生傳」을 통해 간접적으로 알 수 있다.

> 본성이 술을 좋아했지만 집안이 가난하여 항상 술을 얻을 수 없었다. 친구가 이러한 사실을 알고서 혹 술을 마련해놓고 초대를 하면, 찾아가 술을 마시는데 금방 다 마시고, 반드시 취하기를 바란다(…) 집안은 적막하듯 가구가 없고 바람과 해조차 가릴 수 없다. 짧은 베옷에 누더기를 걸치고, 대그릇이나 표주박도 늘 비어 있지만 마음이 편안하고 태연하다. 항상 문장을 지어 스스로 즐기며 자기의 뜻을 보여주었다(…) 한창 술이 오르면 시를 짓고서, 자신의 뜻을 즐겼다.[44]

　「오류선생전」을 통해 도연명이 술을 좋아하고, 가난하지만 그런 가난한 삶 속에서도 즐거움을 느끼고, 술을 통해 자신의 뜻을 남에게 보이는 것을 말하고 있다. 따라서 술은 단순히 음주하는 행위 그 자체에만 그치는 것이 아니라 그의 시창작의 중요한 한 과정에 해당한다고 할 수 있다. 아울러 음주를 통해 자신의 진정한 내면의 세계를 진솔하게 표현하고자 하였다. 술은 도연명에게 많은 즐거움을 줄 뿐만 아니라 자연과 소통을 꾀하는 수단이기도 하였다. "차조를 절구에 찧어 술을 담그고, 술이 익자 스스로 잔을 든다",[45] "대야에 손발을 씻고 처마 아래에서 쉬며 한 국자 술을 마시니 가슴과 얼굴이 퍼진다",[46] "말을 하고자 하나 더불어 말할 사람이 없어 술잔 들어 외로운 그림자에게 권한다",[47] "즐거워하며 대화를 나누고 봄 술 걸러 마시고, 나의 뜰 속 채소를 뽑아 안주로 삼는다"[48] 등은 이런 점을 잘 보여준다.

도연명의 삶에서 주목할 것은 '곤궁한 상황에서 굳게 절개를 지키는 것〔고궁절固窮節〕'이다. 도연명을 상징하는 고궁절에 관한 것은 "구십의 나이에 노끈으로 허리띠를 매고서라도 행동하는데, 하물며 이 나이에 굶주림과 추위에랴. 고궁절에 의하지 않고서 백세 이후에 어떠한 사람의 전기가 남으리오",49 "살아오면서 불혹의 나이인 40을 바라보지만, 미적거리며 끝내 이룬 일도 없다. 마침내 고궁절만 끌어안고, 굶주림과 추위는 실컷 경험했다"50라는 말에서 잘 나타난다. 이런 고궁절은 도연명의 견개狷介한 성품을 잘 보여준다.

도연명은 비덕의 입장에서 자신의 고궁절을 소나무, 국화 등 자연물의 품성에 기탁하여 상징적으로 표현한다. 도연명이 어떤 점에서 소나무를 높이는가 보자. 「음주」 8수다.

> 푸른 소나무가 동쪽 정원에 있는데
> 풀들에 묻혀 그 자태 안 보이더니
> 된서리가 다른 것들 다 죽이자
> 우뚝하게 높은 가지 드러낸다
> 빽빽한 숲에서는 사람들이 못 느끼더니
> 홀로 선 나무 되자 온갖 것 중에서 기이하다
> 술병 들어 차가운 가지에 걸어놓고
> 때때로 멀리 바라보기도 한다
> 우리 삶이 꿈과 환상 가운데 있는데
> 어찌하여 속세의 굴레에 매일 것인가51

도연명은 술을 무척이나 좋아했다. 도연명은 생전은 물론 사후에도 오랫동안 주목받지 못하다가 소통이 그의 시집을 편찬하고 서문과 전을 쓰고 나서야 비로소 관심을 받기 시작했다.52 술은 도연명의 고궁절의

〈유음고사도柳蔭高士圖〉(南宋)

*화제 : 柳蔭高士若爲高, 放浪形骸意自豪, 設問伊人何姓氏, 於唐爲李晉爲陶.

나무 아래에 한 인물이 호피를 깔고 앉아 앞에 책을 펼쳐놓고 잔주盞酒도 놓아두었다. 노옹은 단흉·적족組胸赤足으로 갈건을 쓰고 있고 입은 옷은 양당補襠이다. 어깨를 노출한 흐트러진 몸가짐에 아래를 처다보는 두 눈에 취기가 가득하다. 복식이나 좌구坐具, 주구酒具 등으로 보건대 위진시대 인물로서, 화제를 참조하면 도연명이 아닌가 싶다.

(전傳) 육요陸曜, 〈도잠갈건녹주陶潛葛巾漉酒〉

도연명이 붓으로 「음주」 5수를 쓰고 난 뒤 갈건을 벗어 술을 거르는 장면을 그린 것이다. 이런 점을 『송서』 「은일전 · 도잠전」에서는 "値其酒熟, 取頭上葛巾漉酒, 畢, 還復著之"라고 기록하고 있다. 이백은 「희증정율양戲贈鄭溧陽」에서 "陶令日日醉, 不知五柳春, 素琴本無弦, 漉酒用葛巾"라 읊는다. 애주가 도연명의 진솔하고 초탈한 모습을 표현하고 있다. '고희천자古希天子' 등 건륭의 인장이 찍혀 있다.

삶과 밀접한 관련이 있다. 도연명이 어느 날인지 모르지만 술병을 들고 산책을 나가다가 동쪽 정원에 있는 '홀로' 우뚝 솟은 소나무를 보게 된다. 이에 된서리가 내린 이후 여타 식물과 다르게 '홀로' 고고함을 자랑하는 소나무의 자태를 찬양하며 '홀로 됨〔독獨〕'이 품고 있는 미학을 전개한다.

그 소나무 찬 가지에 술병을 건다는 것은 단순히 건다는 의미 자체에 그치는 것이 아니다. 소나무에게 '그동안 힘든 시절 고생했네'하면서 '술 한잔하게'하는 의식과 더불어 자신과 일체화하는 의미가 담겨 있다. '차가운 가지'라고 하는 것에서 소나무를 쓰다듬고 그 차가움에 감응하는 도연명의 물아일체의 마음이 보인다. 도연명은 「음주」 4수에서 외롭게 자라

고 있는 소나무를 읊은 적이 있다.

> 외롭게 자라 있는 소나무를 만났으니
> 날개 거두고 멀리 돌아왔네
> 거센 바람에 무성한 나무가 없었는데
> 이 그늘만이 홀로 쇠하지 않았네[53]

날개 거두고 돌아온 주체는 도연명이다. 도연명에게 쉴 그늘을 마련해 주는 것은 온갖 풍상을 다 겪은 소나무다. 그늘이 쇠하지 않았다는 것은 거센 풍상에도 여전히 그 위용을 자랑한다는 의미다. 온갖 풍상을 다 겪은 소나무는 도연명의 삶을 간접적으로 투영하며, 그 소나무는 또 다른 도연명이다. 도연명이 기리는 소나무의 형상은 직선으로 곧게 뻗은 모습일 수도 있고 온갖 풍상을 겪었기 때문에 제대로 자라지 못하고 구불구불하면서 가지 등이 꺾인 모습일 수도 있다. 이 두 가지 형상 중에서 우리들에게 직접적으로 와 닿는 것은 후자의 모습이다. 물론 후자처럼 처음에는 휘고 꺾였을지라도 종국에는 위로 가지를 치켜 올라가 일정 정도 무성함을 유지하는 소나무다.

앞의 '독'이나 여기의 '고孤'나 동일한 의미다. 도연명은 '고'자를 사용하여 자신의 말하고자 하는 바를 기탁한 적이 있다.[54] 이때 '고'자는 맥락에 따라 외롭고 쓸쓸하다는 것으로 이해할 수 있지만, 도연명이 사용한 '고'자는 더 깊은 의미가 있다. 가장 중요한 것은 '고'자와 관련된 사유와 행동거지가 도연명 자신이 스스로 선택한 삶이란 점과 관련해서 이해해야 한다는 것이다. 이런 점에서 '고'자는 나를 붙들어 매는 그 모든 것으로부터의 자유로움을 의미한다. 그 홀로됨과 외로움은 도리어 다른 사람과 차별화될 수 있는, 나의 고고함을 담는 계기가 된다.

도연명이 소나무를 어루만진다는 것은 자신과 소나무를 일체화시키는

것이며 위로하면서 대화한다는 의미다. 소나무 주위를 반환한다는 것은 그 소나무의 형상을 감상하면서 못내 헤어지기 싫어하는 모습이다. 사실 일찍 들어가서 할 일도 없다. 남는 것은 시간뿐이다. 소나무의 씩씩하고 굳건함과 만년의 절개는 동일한 의미를 지닌다. 도연명은 '하관遐觀', '망원望遠' 등과 같이 먼 곳을 바라본다는 말을 종종 한다. 「화곽주부和郭主簿」 1수에서도 그런 모습이 보인다.

아득히 흰 구름을 바라보며
옛일 생각함이 어찌 그리 깊은가[55]

'하관'이나 '망원'은 일단 탁 트인 공간 설정과 관련이 있다. 시야가 탁 트인 그런 공간에 가면 일단 마음부터 탁 트이게 된다. 자연과 호흡하며 저절로 탈속적 상태가 된다. 그 탁 트인 마음은 저 멀리 우주까지 자유롭게 넘나든다. 자연과 합일된다. 죽림칠현을 대표하는 혜강이 어느 날인가 야외에서 거문고를 타다가 이제 해가 저물어 제집으로 돌아가는 기러기를 보고 읊은 시가 있다.

제집으로 돌아가는 기러기를 물끄러미 떠나보내며
손으로는 거문고 다섯 줄을 탄다
하늘과 땅을 우러러보고 굽어보며 그 이치를 얻어
내 마음을 태현에서 노닐게 한다[56]

하늘 저만치 먼 곳에 기러기가 날아간다. 하지만 아무나 기러기가 눈에 들어오는 것은 아니다. 한가로이 거문고를 켜다 말고 혜강은 무심하게 눈을 든다. 그때 저 멀리 자기 집으로 돌아가는 기러기가 눈에 들어온다. 그 기러기의 '날아감'에 잠시 주목하지만 그것으로 그만두고 무심하게 다

시 거문고를 켠다. 한가로이 거문고를 켜는 마음이나 기러기가 '귀소歸巢'하는 것이나 동일한 경지다. 이제 혜강은 자신의 마음을 대자연과 우주의 근원인 '태현'에 노닐게 둔다. 혜강의 마음 헤아림은 끝이 없다.

하관은 우주를 앙관하고 탁 트인 마음으로 산수자연과 함께하는 것이다. 도연명이 먼 곳을 본다는 것은 그동안 살아왔던 인생에 대한 반추와 끊임없이 변화하면서 복귀를 실천하는 우주와 자연에 대한 새로운 인식 그리고 그 자연을 온몸으로 본받아 소요자적逍遙自適하고자 하는 소요정신의 표현이다. 물론 기본적으로 먼 곳을 본다는 것에는 한가롭고 여유롭다는 의미가 깔려 있다.

이런 도연명은 '문여기인文如其人' 혹은 '시여기인詩如其人'적 삶을 보여주기도 한다. 중국화가들이 선호하는 시인으로는 『이소』를 쓴 굴원, 시의 호방함을 대표하는 이백, 서화예술은 물론, 문·사·철에 통달하고 화광동진하면서 드라마틱한 삶을 산 소식, '순박함을 껴안고 참됨을 머금어라〔포박함진抱樸含眞〕'[57]는 것과 '졸박함을 지켜라〔수졸수拙守拙〕'[58]는 것을 추구하고 은일과 탈속 및 자연에 순응하는 삶을 살면서 기절氣節을 나타낸 도연명이 있다. 도연명의 삶은 유가와 도가 모두를 아우른 삶인데, 특히 송대에 와서 소식과 주희가 그의 삶과 시를 높이 평가한 이후 한중일 삼국의 문화를 대표하는 아이콘이 된다. 도연명을 고금의 은일시인 가운데 우두머리로 보는 양대梁代 종영鍾嶸(?~518)은 『시품詩品』에서 "도연명의 문장을 볼 때마다 그 사람의 덕을 생각한다(…) 고금 은일 시인의 종주다"[59]라고 말한다. 이황도 열네 살에 이미 "도연명의 시를 사랑하고, 그 인간됨됨이를 사모한다"[60]라고 말하여 도연명의 시와 됨됨이를 높이 평가한 적이 있다. 일종의 문여기인 차원의 이해다.

도연명은 곤궁하면서 자신의 참된 본성을 지키고 졸박하게 살면서 지조와 절개를 지킨 고궁절의 삶을 소나무와 국화를 통해 투영하고 있다. 그런 고궁절의 삶은 낙천지명樂天知命하는 즐거움의 미학으로 나타난다.

도연명은 능력이 없어서 빈한한 삶을 사는 것이 아니다. 능력이 있지만 지조와 절개를 굽혀가면서 세속과 타협하는 것을 용납하지 않는다. 이런 점에서 도연명의 행위는 광견의 모습을 지니고 있다.

3

—

문文의 독자성과 광기

중국미학과 예술론에서는 사공도司空圖(837~908)의 『이십사시품二十四詩品』, 황월黃鉞(1750~184)의 『이십사서품二十四畫品』, 서상영徐上瀛(1582?~1662)의 『계산금황溪山琴況』의 '이십사황二十四況' 등 다양한 품론을 통해 작품의 풍격과 작가의 우열을 나누곤 한다. 아울러 여타의 작가들과는 다른 자신들만의 독특한 미적 경지를 강조할 때 '대大'자, '지至'자, '진眞'자 등을 통해 말하기도 한다. 이른바 '대미大美',[61] '지미至味',[62] '진시眞詩'[63] 등과 같은 것이 그것이다. 회화에서는 이런 점을 '진화眞畫',[64] '진도眞道',[65] '진문眞文'이란 표현으로써 작품의 품격 차이를 거론하곤 한다.[66] 동양회화가 서양회화와 다른 점은 바로 진화라는 사유다. 진화를 거론하는 것은 진화에 반대되는 '가화假畵'가 있음을 의미한다. 물론 가화라고 해서 그림이 아닌 것은 아니다. 진화라는 것을 통해 가화와 다른 차원의 그림을 논한 것으로, 이런 사유는 그림을 창작할 때 어떤 작가가 어떤 마음상태에서 창작에 임해야 바람직한 것인가와 관련이 있다. 즉 그림에 무엇을 표현해야 '참된 그림'인가를 말하고 있는 것인데, 그것은 '의존필선意存筆先[혹은 의재필전意在筆前]'을 강조하는 것으로 나타난다. 이렇게 '의존필선'을 강조하는 것은

단순 '형사形似'를 통한 작품표현을 낮게 본다는 것인데, 이런 사유는 회화뿐만 아니라 여타의 예술장르에도 공통적으로 적용된다는 점에 주목할 필요가 있다. 그림을 '진도'와 연계하여 이해하는 것은 앞서 진화를 말하는 사유와 동일한 의미를 지닌다.

이처럼 창작할 때 작가의 심정과 창작된 작품의 미적 경지를 차별화하여 작품의 품격과 작가의 우열을 논하는 것은 중국미학과 예술론의 특징인데, 특히 '진'자 혹은 '지'자를 통해 궁극적 경지에 오른 문장이나 시를 말하는 것에는 광견미학적 문예인식이 담겨 있다. 문예적 입장에서 본다면 '지문至文'이란 표현은 이런 점을 잘 말해준다. 지문의 내용은 '문'자를 어떻게 보느냐에 따라 그 내용이 달라진다. 예를 들면 '문장'의 '문'자라는 의미가 아닌 인물의 수양의 결과물로 드러난 '문덕文德'이나 외적 형식미 차원에서 유가의 예법에 맞는 '문식文飾' 등과 같은 인문적 색채를 띤 고상하고 우아한 행위의 극치를 말할 때 지문이란 용어를 사용하는 경우가 그것이다.[67] 순자는 지문을 말하는데, 순자가 말하는 '문'은 예의 형식을 가리킨다. 즉 지문은 예제의 규정이 극도로 완비된 것을 의미한다.[68] 그리고 지문이란 용어를 사용했지만 그 지문의 내용이 유가의 경전을 의미하는 경우도 있다.[69] 문장을 내용 측면에서 담아내야 할 것으로 '보세명교輔世明敎'를 말하고 그것을 지문이라 하는 것은 유가 차원의 지문에 해당한다. 아울러 '도가 드러난 것이 문'이란 입장에서 '육경자사六經子史'를 모두 지문이라 이해하는 것도 유가 차원의 지문 이해에 해당한다.[70] 이밖에 이 책에서 논하고자 하는 광견미학 차원에서 분석할 수 있는 지문이 있다. 그 대표적인 예를 들면, 이지가 「동심설」에서 말한 지문이다.

이처럼 문예에서 지문이란 표현에는 유가의 정교적 효용성을 강조하는 문예론적 차원의 지문론과 도가 혹은 양명심학의 입장에서 인간의 진정성과 성령을 토로할 것을 강조하는 차원의 지문론이 있다. 이 책은 후자의 관점에서 이해되는 지문론을 '도道'와 '문文'의 관계에 초점을 맞추어

논하면서 문의 독자성이 갖는 의미를 규명하고자 한다. 기존 양명심학 차원에서 논의된 문예론의 경우 다양한 관점에서 논의된 것은 있지만 이 책처럼 지문을 광견미학적 차원에서 논한 것은 없다. 이에 이 책에서는 지문을 통해 문예론에 담긴 광견미학적 사유를 규명하되 진정성을 토로하는 것이 갖는 문예적 의미를 규명하고자 한다.

지문을 통해 작가의 진정성과 성령을 토로할 것을 강조하는 것에는 중국문예사에서 보이는 존고비금에 대한 비판적 사유가 담겨 있다. 중국 철학과 문예의 논쟁거리 중의 하나는 고와 금의 관계다. 장자는 이미 존고비금[71]에 대해 견해를 밝힌 적이 있고, 왕충은 고와 금의 관계에 대해 당시 사람들이 보편적으로 갖고 있던, "눈에 보이는 것, 현실세계의 살아 생생한 모습을 천시하고 과거 성인들이 말한 것, 귀로 들은 것을 중시하는" 생각을 비판한 적이 있다.[72] 이 같은 존고비금 의식은 '덕이 있는 자는 위에 있고, 기예적 재능이 있는 자는 아래 있다〔덕상예하德上藝下〕'라는 것과 '도(혹은 덕)는 근본이고 기예는 말단이다〔도덕道(德)본예말本藝末〕'라는 사유와 밀접한 관련을 갖는데, 문학에 적용되었을 때는 '문장은 유가 성인이 말씀하신 내용 즉 도를 표현해야 한다〔문이재도文以載道〕'라는 사유와 연계성을 갖는다.

중화미학의 근간이 되는 고가 상징하는 유가의 경전 혹은 성인이 말한 도에 대한 추숭追崇은 결국 금에 해당하는 문에 대한 독자성과 자율성을 인정하지 않는 것이다. 이런 사유의 극단적인 경우는 정이가 말한 '문장을 짓는 것은 유가 성인의 도를 해치는 것이다〔작문해도作文害道〕'라는 것이다. 주희는 '도는 도이고 문은 문'이란 점을 부정하고, '도는 문의 근본이고 문은 도의 지엽'이란 사유를 전개하기도 한다.[73]

그런데 이 같은 중국문예사에서의 존고비금 의식은 명대 만력萬曆 시기에 오게 되면 이지 및 원굉도를 비롯한 이른바 '공안파公安派'들에게 비판을 받게 된다. 공안파의 비판에는 변화된 시대상황에 맞게 자신의 진정

성을 담아낼 것을 말하는, 금에 해당하는 문의 독자성 긍정과 정을 긍정적으로 보는 사유가 담겨 있고, 아울러 광기를 긍정적으로 보는 견해도 동시에 담겨 있다. 이처럼 고와 금을 어떻게 규정하느냐에 따라 그것에 대한 사유는 중화미학과 광견미학으로 갈라지게 되는데, 존고비금 사유에 대한 가장 근본적인 논쟁은 결국 금을 어떻게 보느냐 하는 것에 있다. 즉 금을 고에 비해 열등한 것으로 보느냐 아니면 그러한 의식을 배제하고 금이 갖는 현재적 가치를 인정하느냐 하는 것이다.

이지는 고와 금의 문제에 대해 "훗날로써 지금을 보면 지금이 또 옛날이다"[74]라고 말한 적이 있다. 원굉도는 이런 사유를 이어받아 고와 금에 대해 "훗날로써 지금을 보면 지금이 오히려 옛날이다"[75]라고 하였다. 이런 입장에 서게 되면 고와 금에 대한 우열적 차원의 차별화는 무화된다. 원굉도의 "옛날이라고 어찌 꼭 높고, 지금이라고 어찌 꼭 낮으랴?"[76]라는 말이 그것을 말해준다. 그런데 이렇게 고와 금에 대한 우열적 차원의 차별화를 무화한다는 것은 상대적으로 그동안 고에 눌려 있던 금에 대한 긍정이 담겨 있다. 또한 그 금에 대한 긍정성에는 도로부터 독립된 문에 대한 긍정이 담겨 있다.

원굉도는 강진지江進之(1553~1605)에게 보낸 글에서 이런 점을 변화된 시대 추세와 연계하여 말하고 있다.

무릇 사물이 처음에 번다했던 것은 끝에는 반드시 간이하게 되고, 처음에는 어두웠던 것은 끝에 가서는 반드시 밝아지고, 처음에 어지러웠던 것은 끝에 가서는 반드시 정돈되고, 처음에 어려웠던 것은 끝에 가서는 반드시 유려하고 통쾌하게 됩니다. 번다하고 어지럽고 어려운 것이 '문의 시작'입니다. 이를테면 옷을 번다하게 껴입고, 예절이 이러저러하게 복잡하고, 음악이 예스럽고 질박하고, 봉건과 정전의 제도가 분분하고 시끌시끌한 것이 바로 이것입니다. 그런데 옛날 것이 오늘날의 것이

될 수 없는 것은 필연적인 추세입니다. 간이하고 밝고 정돈되고 유려하며 통쾌하게 되는 것은 '문의 변화'입니다(…) 세상의 도가 이미 변하였으므로 문도 그에 따라 변하였습니다. 그러니 지금의 문이 반드시 '옛 문장을 모방할 필요[모고摹古]'가 없다는 것 역시 필연적인 형세입니다 옛것이라고 우월할 수가 없고 뒤의 것이라고 열등할 수가 없습니다(…) 인간사와 사물의 때깔은 때에 따라서 변경되고, 향어와 방언은 때에 따라 바뀌므로, 금일의 일을 일삼는다면 역시 금일의 문을 문으로 할 따름입니다.[77]

원굉도의 이상의 발언은 중국문예사에서 도와 문의 관계, 고와 금의 관계를 이해할 때 중요한 점을 시사한다. '문의 시작'과 '문의 변화'라는 표현을 통해 문예를 포함한 모든 것이 변화한다는 사유의 바탕에는 도가가 지향하는 '도법자연'[78]의 사유가 담겨 있다. 왜냐하면 중국문예사에서 도법자연을 강조하는 경우는 법고를 지양하고 창신을 강조하는 경우로 나타나기 때문이다. 이런 점은 '유신특립維新特立'을 말하면서 '육분반서六分半書'라는 독특한 독특한 서체를 창안한 정섭의 예술창작 정신 등에 잘 나타난다.[79]

원굉도는 모고를 비판하고 '금일의 일을 일삼고 금일의 문으로 할 것'을 강조하는 이른바 존고비금을 비판하는 사유를 표출한다. '옛날 것이 오늘날의 것이 될 수 없는 것은 필연적인 추세'라는 발언은 유가에서 학습을 통해 옛날에 살았던 유가 성인이 깨달은 진리를 '본받고[=효效]', 유가 성인의 말씀에 대한 학습을 통해 얻은 것으로써 자신이 지향하는 삶을 살 것을 요구하는 것을 의미한다. 이것은 이른바 '의고擬古'적, 법고적 삶을 부정하는 것이다. 『논어』「학이學而」에서 말한 "학이시습지學而時習之"에 대해 주희가 "학이란 말은 본받는다는 것이다. 인간의 본성은 모두 선한 것인데, 깨달음에는 선후가 있다. 뒤에 깨닫는 자는 반드시 먼저

정섭

깨달은 자가 행한 바를 본받아야 선을 밝히고 그 처음을 회복할 수 있다"[80]라고 하여 '학'자를 '본받는 것[效]'으로 풀고 그 '본받음'의 '롤 모델'로 선각한 성인을 거론하고 있다.

이에 원굉도는 구장유丘長孺에게 보낸 글에서 시가 좋고 나쁜 것의 기준은 고에 있지 않고 '참됨[眞]'이 중요하다는 것을 말하면서 존고와 모고의식을 비판한 적이 있다.

> 무릇 사물은 참되면 귀한 법이요, 귀함은 내 얼굴이 네 얼굴과 같지 않은 것이니, 하물며 옛날 사람들의 얼굴과는 더 말해 무엇하겠습니까? 당나라 시대에는 나름대로 시가 있었으므로 반드시 '선체選體'[81]일 필요가 없소. 또 초당, 성당, 중당, 만당은 각각 나름대로의 시가 있었으므로 반드시 초당, 성당이어야 할 필요가 없소. 이백, 두보, 왕유王維, 잠삼岑參, 전기錢起, 유우석劉禹錫에서부터 원진元稹, 백거이, 노동盧仝, 정전鄭畋에 이르기까지 각기 나름대로의 시가 있었으므로 반드시 이백과 두보일 필요는 없소. 송대의 시인도 그러하였소, 진사도陳師道, 구양수, 소식, 황정견 등 여러 사람들이 한 글자라도 당인들의 것을 모방하고 답습한 것이 있었소? 또 서로 간에 모방하고 표절한 글자가 한 자라도 있었소? 송시가 당시일 수 없는 것으로 말하면, 대개 기운이 그렇게 시킨 것이니, 마치 당시가 선체일 수 없고, 선체가 한위漢魏의 시일 수 없는 것과 같소. 지금 문인 학사들은 세상의 모든 시가 당시가 되도록 할 뿐더러 당시를 닮지 않았다고 송시를 비판합니다. 당시를 닮지 않았다고 해서 송시를 비판한다면 왜 선체를 닮지 않았다고 해서 당시를 비판하지 않고, '한위'를 닮지 않았다고 해서 선체의 시를 비판하지 않고, 『시경』을 닮지 않았다고 '한시'를 비판하지 않는가.[82]

각 시대마다 그 시대 사람들이 지향하는 아름다움이 있고, 또 각 사람

마다 모두 다른 모습을 하고 있다. 이 같은 특수성을 무시하고 어떤 한 시대의 풍을 불변의 진리처럼 여긴다면 문제가 있다는 것을 실제 중국문예사에서 존재하였던 다양한 인물들의 창신적 창작 경향을 통해 입증하고 있다. 물론 시의 기운은 다음 시대가 되면 앞 시대보다 감해지기 때문에 옛 시는 기세가 풍부하지만 지금의 시는 메마른 점이 있다.

이런 점이 있기는 하지만 원굉도는 오늘날의 시에는 기이함, '오묘함', '공교함'이 극도에 이르지 않는 것이 없다는 것을 말한다. 즉 다음 시대가 이전 시대보다 성대하다는 것을 말하면서, 예전의 시는 감정을 다 표현하지 못했어도 지금은 묘사하지 못할 정경은 없다는 것을 말한다. 따라서 하필 옛날 시라고 해서 높고 요즘 시라고 해서 낮다는 생각을 버리라고 말한다.[83] 이처럼 "문필진한文必秦漢, 시필성당詩必盛唐"을 강조하는 의고적 사유에서 출발하여 존고비금을 비판한 발언에는 금을 표현한 문에 대한 긍정적 이해가 담겨 있다. 이 같은 문에 대한 긍정에는 유가의 중화미학을 기준으로 하여 폄하되고 부정되었던, 진정성에 기초한 '정情' 표현에 대한 긍정성이 담겨 있다. 이 같은 진정성에 기초한 정에 대한 긍정성에는 광기를 긍정하는 문예인식이 담겨 있다.

광에 대해 선택적 차원에서 적극적이라고 긍정적으로 평가한 것은 아이러니하게도 공자다. 이런 공자의 광에 대한 평가에 대해 주희는 '지향하는 뜻이 지극히 높지만 그 높은 뜻을 제대로 실천하지 못한다'라고 풀이한다.[84] 광에 대한 이해는 이후 다양한 평가로 나타난다. 송대 이후 정주이학에 훈도된 인물들은 광에 대해 부정적인 견해를 보이지만, 왕수인이 광자흉차를 말한 이후 양명을 추종하는 인물들은 광을 긍정적으로 본다. 이런 점을 가장 잘 보여주는 인물이 이지와 원굉도다. 광은 문예차원에서 자신의 예술적 재능과 감성을 주체적으로 표현하고, 아울러 법고를 부정하는 사유를 보인다.

이렇게 진정성을 통한 광기 토로를 긍정적으로 보는 데는 도로부터

해방된 문의 자율성 긍정이 포함되어 있다. 문의 자율성을 상징하는 용어로는 지문을 사용하는데, 이런 점을 상징적으로 발언한 것은 이지다. 이지의 "천하의 지극한 문장은 동심에서 나오지 않은 것이 없다"[85]는 발언은 진실된 참된 자아를 표현했을 때 그것이 천하의 지극한 문장이 된다는 것이다. 왜냐하면 동심은 진심眞心이면서 진실된 사상 감정이기 때문이다. 원굉도는 한걸음 더 나아가 "육경은 지문이 아니다"[86]라고까지 말한다. 이지는 「잡설」에서 진실된 감정을 진솔하게 표현하는 광기에 대해 다음과 같이 말한 적이 있다.

> 세상에 정말 글 잘하는 사람은 처음부터 문학에 뜻을 둔 것은 아니었다. 가슴속에 차마 말로 형용하기 어려운 괴이한 일들이 무수히 고여 있고, 그의 목구멍 사이에는 토해내고 싶지만 감히 토해낼 수 없는 것이 많이 걸려 있고, 입에는 또 수시로 말하고 싶지만 전달할 수 없는 것이 많은데, 그런 것들이 오랜 세월 쌓이면 그 형세를 더 이상 막을 수 없게 된다. 풍경을 보기만 해도 정감이 일어나고 눈길에 닿기만 해도 탄식하게 된다. 그리하여 다른 사람의 술잔을 빼앗아 자신의 쌓인 울분 위에 들이붓게 되고, 마음속의 불평을 하소연하거나 천고의 기박한 운명을 한탄하게 된다. 글은 이미 옥을 내뿜고, 구슬을 내뱉는 듯하고, 별이 은하수에 빛나며 천상을 맴돌며 무늬를 수놓은 듯하니, 마침내 스스로 자부심을 느껴 발광하고 크게 울부짖게 되며, 눈물 흘리며 통곡하기를 스스로도 그만두지 못하게 된다.[87]

이상의 사유는 이후 논하게 될 '말하고자 하는 것[욕언欲言]'과 밀접한 관련이 있다. 아울러 욕언을 강조하는 것에는 성령과 광기를 긍정적으로 보는 사유가 담겨 있다. 마음속에 쌓인 것을 말하고자 하는 것이 진정한 감동을 줄 수 있는 것은 바로 마음속에 쌓인 것을 인위적 꾸밈없이 진정

성 있게 말하기 때문이다. 이 같은 욕언은 광기와 매우 밀접한 관련을 가지고 있다. 유가는 욕언을 금기시한다. 왜냐하면 마음 표현의 중화의 중절中節성을 강조하는 유가는,[88] 자신이 하고자 말을 직설적으로 표현하는 것을 금기시하기 때문이다. 그것은 '원이불노'의 사유로도 나타난다. 원중도는 이 같은 욕언을 통해 성령론을 전개한다.[89] 욕언은 다른 차원에서 말하면 본색을 드러내는 것을 의미한다. 당순지唐順之는 본색을 드러내는 것이 '상승문자上乘文字'임을 말한 적이 있다.[90] 조병문趙秉文은 이런 욕언을 지문과 관련지어 이해한다.[91]

문예 차원에서 욕언이 상징하는 것은 '문이재도' 사유를 벗어나는 것일 뿐만 아니라 "문필진한, 시필성당"에서 벗어나는 것도 의미한다. 욕언은 결국 존고비금을 부정하는 것인데, 그런 욕언의 사유에는 광견미학적 문예인식이 담겨 있다.

4

성령설性靈說과 문예적 광기

존고비금을 비판하는 인물들은 기본적으로 성령설을 주장한다. 아울러 격투에 구속당하지 않고 자신의 마음속에 쌓인 정감이 있지 않으면 창작에 임하지 않는다. 이런 점은 원굉도의 아우인 원소수袁小修〔=원중도袁中道, 1570~1626〕의 시에 대한 평가에 잘 나타난다. 원굉도는 아우 원소수의 시가 왜 사람들에게 감동을 주는지에 대해 말한 적이 있는데, 그 발언에는 원굉도가 지향한 광견미학에서 바라본 문예미학이 담겨 있다. 그 내용을

하나하나 분석해보자.

먼저 원소수가 유가의 경전 이외의 다양한 자료를 본 것을 거론한다. 이른바 노장은 물론 불가의 책까지 두루 섭렵하였음을 거론한다. 이런 유가 이외의 자료들은 원소수의 시와 문장이 감동을 주는 이유와 밀접한 관련이 있다. 다시 말해 이 같은 유가 이외의 자료들, 이른바 유가의 입장에서 볼 때 이단서에 속하는 자료들을 읽은 결과, 원소수는 홀로 성령을 펼치면서 격투格鬪에 구애받지 않고 자신의 마음속에 쌓인 감정을 자유롭게 펼치게 된다. 그 기운찬 감정 표현이 다른 사람들의 혼을 뺄 정도가 되었다는 것은 이전에는 보도 듣도 못한 대단히 신기한 내용이 담겨 있다는 뜻이다. 그 신기함에는 유가의 중화미학에서 벗어난 광견미학의 문예적 내용이 담겨 있다.

> 아우는 오히려 홀로 노자, 장주, 열어구 등 여러 대가의 말을 좋아하여 모두 스스로 주소를 지어 방외의 취지를 많이 말하였고, 두루 서방의 책, '교외教外'의 말까지 전부 연구하였다(…) 그 시문은 대부분 홀로 성령을 펼쳐내어 '격투'에 구애되지 않았으며, 자기의 '흉억'에서 유출된 것이 아니면 붓으로 쓰지 않았다. 때로는 정과 경이 부합하면 경각에 천 마디 말을 마치 물이 동쪽으로 쏟아지듯 써내려갔으므로 사람으로 하여금 혼이 달아나게 할 정도였다.[92]

원소수의 시문이 왜 그렇게 강렬한 힘을 발휘하는가에 대한 근본적인 이유로서 '성령을 펼치는 것과 격투에 얽매이지 않음과 마음속에 담긴 감정을 그대로 드러냄'을 거론한다. 이런 식의 감정 표출은 유가가 강조하는 온유돈후함과 '원이불노'와는 거리가 멀다. 이처럼 '흉중유출'을 긍정하고 그것을 강조하는 사유는 '참된 신기'란 무엇인가 하는 사유로 이어진다. 원굉도는 참된 '신기'란 무엇인가를 다음과 같이 말한 적이 있다.

문장의 신기라는 것은 일정한 격식이 없고, 다만 요컨대 남이 능히 말할 수 없는 것을 말하여 구법, 자법, 조법이 일일이 자기의 흉중에서 유출되는 것이 '참된 신기[진신기眞新奇]'다.[93]

'참된 신기'라고 할 때의 '진'자에는 '정해진 격식이 없음'과 '다른 사람들이 말할 수 없음'이란 의미가 담겨 있다. 이처럼 '진'자를 붙여 진지를 말하는 까닭은 다른 것과의 차별상을 강조하기 위한 것인데, 그 차별상의 실질적인 내용은 바로 모든 것이 자기의 흉중에서 유출되었다는 것으로 나타난다. 흉중에서 유출된다는 것은 그 유출된 것이 자신의 진정한 본색을 드러낸 것이면서 정해진 법에 얽매여서 인위적으로 꾸미지 않았다는 의미다. 이런 발언은 사람은 모두 각각 본색이 다르고, 그 다른 본색이 진정성 있게 표현되어야 참된 예술로 존재할 수 있다는 것을 의미한다. 원굉도는 역사적 인물들의 각양각색의 행태를 통해 그들의 본색이 다름을 말한 적이 있다.

내가 고금의 사군자를 보건대, 사마상여司馬相如는 탁문군卓文君을 훔치고, 동방삭은 배우였으며, 중랑(=蔡邕)은 취룡이었고, 완적은 모친상에도 술과 고기를 입에서 끊지 않았으니, 이러한 부류의 사람들은 모두 세상에서 말하는 '방달放達'한 사람들이다. 또 (서한의 석경石慶처럼) 어전에서 말을 헤아린다든지 (당의 장구령張九齡처럼) 궁궐 안에서 나무처럼 근신한다든지, (진晉의 곽박郭璞처럼) 관을 쓰지 않고 측간에 들어가는 것을 스스로 죄라고 여긴다든지 하는 경우 이런 부류의 사람들은 모두 세상에서 말하는 신밀愼密한 사람들이다. 우리들은 대체 어디에 위치하는 것일까? 원자[=원굉도]는 이렇게 말한다. 그 둘은 서로 같지 않지만 역시 서로 비웃지 않는다. 각각 자신의 본성에 맡길 따름이다. 본성에 따라 편안히 여긴다면 거의 억지로 할 수가 없다. 본성에 따라 실행하니 이를 '진인眞

人'이라 한다. 지금 만약 억지로 방탕한 자를 본받으려 하다가 신밀하게 되고, 신밀한 자를 본받으려 하다가 방달하게 된다면 오리의 다리를 이어주고 학의 긴 목을 자르는 격이 되니 어찌 아니 크게 한탄하랴?[94]

사람은 각자 자신의 본성대로 행위한다. '방달'한 행위를 한 인물들은 광기어린 삶을 산 경우고, 신밀한 몸가짐을 보인 인물들은 견자적인 성향을 보인 것이다. 이렇게 광기어린 삶을 산 경우나 견자적인 몸가짐을 보인 인물들 모두 각자 자신의 본성대로 산 것이다. 그런데 이런 자연적인 몸가짐과 삶을 인위적으로 이상시하고 본받으려고 하는 행위는 마치 장자가 말했듯, 인간의 신체를 기준으로 해서 볼 때 오리의 다리가 짧다고 여겨 이어주고, 학의 목이 길다고 자르는 식의 행위, 즉 사물의 자연적 몸과 본래적 본성을 해치는 잘못을 저지르게 되는 것이다. 원굉도는 각각의 다름을 제대로 발휘하고 이해할 때 타자에 매몰되지 않는 주체적 나가 형성될 수 있다는 정신에서 출발한 문예인식을 강조한다. 결론적으로 소수의 문예가 '다른 사람들을 혼이 달아나게 할 정도'라고 규정한 다음, 원굉도는 상대적으로 근대에 이르러 시문이 극도로 비루하게 되었다고 진단한다. 물론 이 같은 원굉도의 주장은 기본적으로 광견미학의 관점에서 진단한 것이다.

원굉도가 진단한 바와 같이 근대에 이르러 시문이 극도로 비루하게 된 궁극적인 원인은 존고적 유풍 속에서 행해진 초습과 경향 때문이다. 흔히 문장에서 진한을 모범으로 삼고, 시는 성당을 준칙으로 삼는다고 한다. 하지만 진한과 성당시대 사람들이 이미 모범으로 삼은 것이 있다면 진한과 성당을 불변의 법칙으로 여기는 것은 문제가 있다. 즉 시대는 변하고 그 변화된 시대에서 형성된 하나의 법칙을 불변의 진리로 삼는 것은 문제가 있다는 것이다. 그렇다면 어떤 창작태도와 내용을 담아내야 할 것인가? 이런 질문에 대해 원굉도는 끝까지 변화를 추구하고 '취趣'를 궁

극에까지 취해야 함을 말한다.

> 대개 시문은 근대에 이르러 극도로 비루하게 되었다. '문은 반드시 진한을 모범으로 삼고, 시는 반드시 성당을 준칙'으로 하려고 하여 초습剿襲하여 모의하고 영향影響을 받아 보추步趣하여 어떤 사람에게 조금 닮지 않은 곳이 있는 것을 보면 즉 모두 그것을 야호외도野狐外道라고 손가락질한다. 문장을 진한을 준거로 삼는다면 진한 사람들이 어찌 일찍이 한 글자마다 육경에서 배웠음을 알지 못하겠는가? 시는 성당을 준거로 삼는다면 성당 사람들이 어찌 일찍이 한 글자마다 한위에서 배웠음을 알지 못하는가? 진한의 문장이면서 육경을 배웠다면 어찌 다시 진한의 문장이 있겠는가? 성당의 시이면서 한위의 시를 배웠다면 어찌 다시 성당의 시가 있겠는가? 무릇 시대에는 승강(즉 성쇠)이 있으므로 법은 그대로 연습沿襲할 수 없다. 각각 그 변화를 끝까지 다하고 각각 그 '취趣'를 궁극에까지 추구하는 것이니, 귀하게 여길 수 있는 바는 본래 우열로 논할 수 없다.[95]

이처럼 시대가 변하고 아울러 근본으로 삼아 본받을 것이 없는 상태가 된다면 어떤 작품이 남을 진정으로 감동시킬 수 있는가? 이런 질문에 대해 감정이 지극한 말이 저절로 남을 감동시킬 수 있음을 말하는데, 여기서 주목할 표현은 '저절로'이다. '저절로'라는 표현에는 작가와 감상자 간의 간극이란 전혀 존재하지 않음을 의미한다. 원굉도는 이같이 저절로 감동을 주는 시가 바로 참된 시라고 규정한다. 이 같은 참된 시라는 설정을 통해 원굉도가 문예창작을 할 때 자신의 진솔한 감정을 직설적으로 표출할 것을 강조하는 데에는 광기에 대한 긍정적인 견해가 담겨 있다.

이런 점은 보다 구체적으로 욕언과 '지정至情' 긍정을 통해 이른바 '원이불노'를 거부하는 차원의 광기로 드러나기도 한다. 유가는 항상 자신이

타자의 눈에 어떻게 평가될 것인가를 염두에 두면서 삶을 영위한다. 이른바 『대학』[96]과 『중용』[97]에서 말하는 계신공구, 무자기, 신독을 중심으로 한 경외적 사유와 마음 드러냄의 중절을 통한 중화미학을 강조하는 것이 그것이다. 문예적 차원에서 볼 때, 『시경』의 내용을 상징적으로 표현한 '시언지詩言志'[98]라는 사유 그리고 『시경』「관저關雎」에 담긴 시적 경지를 "(즐거움이 있지만) 그 즐거움 지나쳐 바름을 잃지 않았고, (슬픔이 있지만) 그 슬픔 지나쳐 화함을 해치지 않았다[락이불음樂而不淫, 애이불상哀而不傷]"[99]라고 평한 공자의 발언은 이런 점을 잘 말해준다.

이처럼 유가에서는 중절을 벗어난 과도한 감정 드러냄을 상징하는 '음淫[=과過]'이나 '상傷'의 상태가 되어서는 안 된다. 이에 유가는 시를 통해 '원이불노'와 온유돈후함을 표현할 것을 주장한다. 아울러 '성정의 바름[성정지정性情之正]'을 표현할 것을 강조한다.[100] 이처럼 유가가 중화미학 차원에서 '원이불노'를 강조하는 것에는 사회 구성체 간의 안정적인 조화와 질서를 유지하고자 하는 사유가 담겨 있다. 왜냐하면 '노怒'는 타자와의 조화로운 관계를 무너트릴 수 있는 절제되지 않은 직설적인 감정 표현이고, 따라서 '원怨'이 '노'로 발출되면 사회구성체 간의 조화로운 관계가 깨질 가능성이 있기 때문이다.

이 같은 '원이불노'는 다른 차원에서는 존고사유의 핵심이 된다. 그런데 진정성 토로를 긍정적으로 보는 경우 이 같은 '원이불노' 사유를 거부하는 것으로 나타난다. 그 구체적인 표현은 욕언과 '지정'을 긍정적으로 보는 것이다. 욕언은 이른바 유가에서 말하는 '원이불노'를 부정하는 것인데, 서위는 일찍이 그런 점에 대해 말한 바가 있다.

오늘날 사람들은 오직 격율格率을 거취로 삼는데, 어찌 족히 더불어 이것을 알리요. 공이 시를 선택한 것은 한결같이 정正으로 돌아갔다고 할 수 있으니, 다시 그 대체를 얻은 것이다. 이 일은 더욱 다른 단서가

없으니 공이 흥할 수 있고, 관할 수 있고, 군할 수 있고, 원할 수 있다고 한 것은 한마디로 요결을 다한 것이다. 시험 삼아 선택한 것을 취하여 읽어보니, 과연 찬물을 등에 들이붓는 듯 갑자기 놀라니 '흥興·관觀·군群·원怨'에 어울리는 작품이다. 만약 그렇지 않다면 그런 작품이 아니다.[101]

욕언은 내가 무엇인가 하고자 하는 말을 참지 않고 진정성 있게 토로하는 것을 의미한다. '욕'자에는 한 인물의 적극적인 마음가짐이 담겨 있고, 아울러 표현방식과 내용에 의고 및 존고를 거부하는 적극적이면서 진취적인 몸가짐이 담겨 있다. 보다 구체적으로 말하면, 욕언을 강조하는 사유는, 내가 무엇을 말하고자 할 때 그 말하고자 한 내용과 표현방식이 유가의 예법에 맞는 것인지, 미풍양속을 해치는 것이 아닌지, 군자적 풍모에 어울리지 않는 속된 것인지, 내가 발언하는 것이 온유돈후한 것을 벗어나는 것인지를 재차 생각하고 그것을 순화하고 절제하는 방식을 통해 표현하는 것이 아니다. 즉 자신의 말하고자 한 것이 이른바 유가의 중화미학에 맞는지 하는 것을 고려하지 않고 발언하고자 하는 태도다. '찬물을 등에 들이붓는 듯 갑자기 놀라는 듯한 것'이 상징하는 것은 매우 기이하면서도 신기한 것이 그 내용으로 담겨 있기 때문이다. 따라서 유가의 중화미학이 지향하는 온유돈후함과 거리가 먼 문예인식이다.

이처럼 원굉도는 중화미학적 차원에서 얽매여 감정을 노골적으로 표현하는 것을 병통으로 여긴다는 사유를 거부하고, 이에 '지극한 감정[지정至情]'을 제대로 표현할 것을 강조한다. 이런 사유에는 유가의 중화미학이 지향하는 '원이불노'를 거부하는 문예인식이 담겨 있다.

대개 '감정이 지극한 말[정지지언情至之言]'은 저절로 남을 감동시킬 수 있으니, 이것이 바로 '진시眞詩'로서 전할 만하다. 그런데 혹자는 오히

려 너무 노골적임을 병통으로 여기는데, 그것은 감정이란 정경이 변하하는 것에 따라 변하며, 글자는 감정을 좇아가면서 생겨난다는 사실을 전혀 모른다. 제대로 표현되지 않을까 염려할 따름이지 무슨 노골적인 병통이 있겠는가?[102]

원굉도가 관심을 갖는 것은 문예 차원에서 감상자의 진정한 감동이란 무엇인가 하는 것이다. 진정한 문예창작이란 감상자에게 진정한 감동을 주어야 한다는 것인데, 그런 감정 발생과 감정 표현에는 일정한 불변의 법칙이 없다. 작가가 지금 바라보고 있는 한 시점의 정경 변화에 따라 다양하게 일어나고 아울러 그런 다양한 정경 변화를 표현하는 글자는 작가가 느낀 감정을 그대로 직설적으로 표현하면 되지 그것이 대사회적으로 어떤 긍정 혹은 부정적인 영향을 끼칠 것인가 하는 점을 고려하지 않고 말하는 것이다. 오히려 그것을 순수문예적 차원에서 제대로 표현하지 못하는 자신의 역량이나 염려하라는 것이다. 이런 발언은 유가가 지향하는 '원이불노' 사유를 단적으로 거부하는 것이다. 원굉도는 이에 시의 경우에는 "가슴에서 나오는 대로 내쏟고 입에서 나오는 대로 말하였다"[103]라는 것을 언급하기도 하였다. 이런 방식의 거침없는 시창작도 시에서의 '원이불노' 사유를 거부하는 것이다.

이런 점에서 원굉도는 어떤 작품이 이 같은 지극한 감정을 드러냈는지 굴원의 『이소경離騷經』을 예로 들어 설명한다.

더구나 『이소』라는 경은 분노하고 원망함이 극에 달하였다. 당인이 기회를 엿보아 즐기고, 뭇 여인들이 노래하고 헐뜯어서 군주가 속마음을 헤아리지 않고 참언을 믿어 화를 내기에, 타매[침 뱉고 욕지거리함]를 그대로 들어내었다. 이른바 "원망하되 애상에 젖지 않는다[원이불상怨而不傷]"라는 것이 어디 있는가? 궁수의 때에는 통곡하여 눈물을 흘리고

거꾸러지고 뒤집고 하여 음을 선택할 겨를이 없거늘 원망할 때 어찌
애상에 젖지 않을 수 있겠는가? 더구나 건조한 땅과 눅눅한 땅은 땅이
다르고, 강건한 성질과 부드러운 성질은 성질이 다르다. 저 억세고 질
박하여 원망이 많고, 엄하고 급하여 노골적인 것이 많은 것이 바로
초풍이니, 무엇을 의심할 것이 있겠는가?[104]

중국문화와 문예를 말할 때는 전통적으로 남과 북을 나누어 말한다.
자로가 강함을 물었을 때 공자가 '북방의 강함이냐 남방의 강함이냐'[105]
하는 것은 남북의 차이점이 있음을 상징하는데, 구체적으로는 회화의 남
종화와 북종화, 종교의 남종선과 북종선, 서예의 '남첩북비南帖北碑' 등은
바로 이런 점을 상징한다. 흔히 철학적 측면에서는 북방은 유가사상을
대비하고, 남방은 도가사상을 대비하여 말한다. 시의 경우에는 북방의 경
우『시경』, 남방의 경우『이소』를 거론하곤 한다. 이처럼 지역의 다름에
따라 표현된 작품 경향 혹은 지향하는 철학이 다르다고 여겼는데, 당연히
한 작가가 처한 공간적 상황이 다르면 작가마다 그런 상황에서 느껴진
감정도 다를 수밖에 없다. 따라서 처한 공간의 다름에 따라 느껴진 감정
의 다름을 표현하는 것이 진정한 작가의 태도라는 것이다. 하지만 현실은
어떤 하나를 원칙으로 삼아 그것을 모의하는 식으로 작품창작에 임한다.
원굉도는 바로 이런 몰주체적인 작품창작 태도를 비판하고 있다.

아울러 원굉도는 일종의 감정의 특수성을 강조한다. 하지만 유가는
이 같은 감정의 특수성을 보편화시켜 표현할 것을 요구한다. 이른바 유가
의 '원이불노' 사유는 이런 점을 반영한다. 굴원의『이소』를 경이라 일컫
는 것은 그만큼『이소』를 높인 것에 해당한다. 원굉도는 굴원의『이소』가
위대한 것은 다른 것이 아니라 굴원이 자신의 분노와 원망을 극도로 표출
하였기 때문이라 규명한다. 굴원의 이 같은 절제되지 않지만 진정성 있는
지극한 감정 드러냄을 강조하는 사유는 유가가 중화미학 차원에서 강조하

는 '원이불상'을 벗어난 것이다. 원굉도가 굴원의 『이소』를 평하면서 유가의 '원이불상'을 부정한 견해에는, 당연히 공자가 시의 효용성을 논할 때 '원망할 수 있다〔가이원可以怨〕'라고 한 것을 주희가 '원이불노'라고 해석한 것에 대한 비판적 견해가 담겨 있다.

이처럼 자신이 마음속에 깃든 감정을 그냥 표현하는 방식의 욕언과 '지극한 정'을 토로할 것, 성령을 펼칠 것 등을 통해 유가에서 중화미학에 근간하여 '성정지정'을 토로할 것과 '원이불노'하는 것을 부정하는 사유에는 광기를 긍정적으로 평가하는 사유가 담겨 있다.

전통적으로 중국문예사에서 고에 해당하는 것으로 '성당의 시'와 '진한의 문'을 거론하곤 한다. 이런 점에서 '성당의 시'와 '진한의 문'을 본받아 창작에 임할 것을 요구하는 경향이 있었다. 이런 점은 전각篆刻에도 적용되어, 진한시대의 전각풍을 본받으라고 한다. 이 같은 사유에는 공통적으로 존고비금이란 의식이 작동하고 있다. 하지만 명대 만력 시기에 오게 되면 이지 및 원굉도를 비롯한 인물들은 이 같은 존고비금 의식에 비판적인 견해를 보낸다. 고를 준거로 삼으면서 모방하는 것을 부정하는 사유에는 고에 의해 폄하되어 저가치로 평가 받았던 금에 대한 인식, 이른바 '비금'이 아니라 '존금'의 사유가 있다. 이 같은 존금사유에는 과거의 고정적인 격식과 법도를 따르지 않고 주체적으로 자신의 감정을 표현할 것을 요구하는 광견미학이 자리 잡고 있다.

원굉도를 비롯해 일정 정도 양명좌파의 영향을 받은 인물들이 성령을 강조하면서 고정적인 격식을 부정하고 흉중의 진심어린 마음을 표현할 것을 요구하는 것은 '지문', '진시', '진문' 등을 강조하는 사유로 나타났다. 이 같은 사유에는 '도본예말', '덕상예하'에 근간하면서 '문이재도'로 상징되는 유가의 중화미학에서 벗어나고자 하는 주체적 몸짓이 담겨 있다. 좀 더 구체적으로 말하면, 이런 발언들은 노장사상에서 말하는 도법자연

의 사유 혹은 진솔한 정감 표출을 긍정하는 양명심학에 근거한 것으로, 문의 독자성과 자율성을 강조하는 문예인식을 드러낸다. 이 같은 문예인식의 근간에는 유가의 중화미학 차원에서의 '원이불노'를 부정하고 광기를 긍정적으로 보는 사유가 깔려 있다.

결론적으로 말하면, 의고사유를 비판하고 독서성령獨抒性靈을 주장하면서 각 시대마다의 특수성을 인정하고 유가가 법고와 의고 차원에서 지향하는 보편적 문예인식을 거부하는 사유에는 계신공구, 무자기, 신독을 중심으로 한 경외사유와 온유돈후함을 강조하는 중화미학에서 벗어나 광기를 긍정적으로 평가하는 문예인식이 담겨 있다.

제 11 장

중국회화에 나타난 광견미학

중국서화사를 통관하면, 광은 문인과 예술가, 더욱이 천재문인과 천재예술가가 가져야 하는 독특한 기질로서, 어떤 상황에서도 굴하지 않는 충만한 인성미를 품고 있다. 이런 광기를 통해 문인과 예술가들은 개성적 측면에서는 자신의 독립적 정신경지를 주장하고 행위상에서는 규범과 법도를 넘어서 방종함을 드러낸다. 하지만 그들의 이런 광기는 세속의 탁류에 휩쓸리지 않고자 하는 고고한 정신이 밖으로 표현된 것이기도 하다. 유가사상을 중심으로 한 정통의 입장에서 보면 그들은 때론 이단으로 배척 당하기도 하지만, 역대 작가들의 광기를 보면 대부분 유가가 내세우는 정통사유에 대한 반역정신과 초월의식이 있다. 바로 이런 점에 광기가 갖는 예술정신의 특징이 있다.

양해의 발묵과 광기화풍

하나의 구체적인 '상象'을 통해 우주만물에 내재된 원리와 법칙을 밝히고
자 할 때 유가는 '형상을 세워 뜻을 다 표현한다〔입상이진의立象以盡意〕'[1]라
는 것을 말한다. 도가는 '말은 뜻을 다 담아 표현할 수 없다〔언부진의言不盡
意〕'[2]라는 사유에서 출발하여 결과적으로는 '말을 잊어버릴 것〔망언忘言〕'[3]
혹은 '뜻을 얻으면 그 뜻을 전하기 위한 방편인 상을 잊어버려라〔득의망상
得意忘象〕'라는 것을 말한다. 이 같은 사유들은 '도'와 '리'를 실제 예술작품
에 표현했을 때 참된 예술이 됨을 의미한다. 기본적으로 노장이 말하는
도와 유가의 도는 다르다. 유가의 도는 리로서, 노장이 말하는 인식 불가
능한 '황홀恍惚' 같은 홀륜惚圇한 것이 아니라고 한다.[4] 이런 점에서 두
학파가 제시하는 예술창작은 다른 경향을 보인다.[5]

　유가는 도, 리, 태극은 모두 무성무취無聲無臭하고 무형무위無形無爲한
것으로서 인식 불가능하다. 북송대 주돈이周敦頤(1017~1073)가 『태극도설太
極圖說』에서 '(무성무취라는 점에서는) 무극이지만 (그 무성무취 속에 이치가 담겨 있다
는 점에서) 태극이다〔무극이태극無極而太極〕'라고 논한 형이상학 우주론은 이런
점을 잘 보여준다.[6] 아울러 궁극적으로는 '형태는 없지만 이치가 있다〔무
형이유리無形而有理〕'라는 사유를 주장한다.[7] 이정二程이 리는 무형이지만 '상
에 인하여 이치를 밝힌다〔인상이명리因象以明理〕',[8] '상을 빌려 의미를 밝힌다
〔가상이현의假象以顯義〕'[9]라는 것은 '입상이진의'와 동일한 사유다.

　방법론적으로는 격물치지格物致知 공부를 통해 활연관통豁然貫通을 체득
한 경지에서 상이 갖는 의미를 극대화시킨다. 즉 유가는 상을 통해 '사물
의 본질과 작가가 말하고자 하는 뜻〔=의意〕'을 밝힐 수 있기 때문에 표현된

주돈이, 〈태극도설〉 (이황의 『성학십도』에서 발췌)

〈태극도설〉은 유가의 태극음양론 및 이기론의 핵심을 보여주는 그림과 글에 해당한다. 이황은 이 〈태극도설〉을 『성학십도』「제1도」로 삼아 선조宣祖에게 성인되는 공부의 제일 핵심으로 제시하는데, 왜 〈태극도설〉의 내용을 군왕인 선조가 배워야 하는지에 대해 생각해볼 필요가 있다.

상에 사물의 본질이 분명하게 표현되어야 한다. 상과 관계가 있는 언어를 통한 '유명有名'의 세계에 대한 인식을 강조하는 사유도 마찬가지다. 이런 점에서 유가는 형신론形神論 측면에서는 '형'과 '신'의 구체적인 연계성을 강조하는 '형신겸비形神兼備'적 사유를 통해 예술창작에 임할 것을 강조한다. 기교를 운용하는 측면에서는, 기예를 통해 도를 표현한 것을 강조한다. 이것은 '체와 용은 한 근원이다[체용일원體用一源]', '널리 자연계에 드러난 현상과 그 속에 내재된 은미한 이치는 사이가 없다[현미무간顯微無間]'[10]라는 사유의 예술론적 적용에 해당한다.

하지만 언어를 통해 사물의 본질을 밝힐 수 없다는 도가는 상은 뜻을 표현하기 위한 일종의 방편에 불과하기 때문에 그것에 집착하면 안 된다고 말한다. 장자는 도의 체득과 관련하여 '상망象罔'[11] 우언을 통해 현주玄珠[=진도眞道]를 찾은 것을 말한다. 삼국시대 조위曹魏의 왕필王弼(226~249)은 이런 점을 '말은 상을 얻기 위한 방편이기에 상을 얻으면 말을 잊어라[得象忘言]'라고 한 다음, 최종적으로 '득의망상'할 것을 말한다.[12] 이런 사유들은 모두 미와 추의 구분을 무화시키는 도의 무명無名성을 비롯하여 황홀恍惚성,[13] 혼돈混沌성,[14] 현동玄同성,[15] 만물제동萬物齊同에 입각한 무차별성 및 '우자정신愚者精神'[16] 등과 관련이 있다. 이런 것이 실질적인 예술창작에 적용될 때는 형신론적 측면에서 '신사를 중시하고 형사를 경시한다[중신사重神似, 경형사輕形似]'라는 사유 및 한걸음 더 나아가 '닮지 않은 것으로 신사를 표현하지만 결국에는 닮아야 한다[불사지사不似之似]'라는[17] 이론으로 전개된다. 기법 측면에서는 일필휘지를 통한 발묵潑墨이나 파묵破墨 등으로 나타난다. 결과적으로 기에 차원을 넘어선 도의 경지에 오른 기교를 강조한다. 예술적 차원에서 탁월한 예술가로 평가 받는 인물들이나 광기를 보인 인물들은 대개 이런 차원에서의 예술창작 경향을 보인다. 이런 점을 중국 남송南宋 때의 화가로서 〈발묵선인도潑墨仙人圖〉로 유명한 양해梁楷(?~?)의 예를 들어서 알아보자. 양해는 술을 매우 좋아하였고 재

양해, 〈발묵선인도潑墨仙人圖〉

양해의 광기어린 화풍을 잘 보여주는 작품이다. 고궁박물관에서는 "간단한 필치이지만 선인의 탈속한 기질을 충분히 잘 표현해냈다. 이 그림은 비록 순간에 완성된 것이지만 평생 노력하고 다듬은 기량이 있어야만 가능한 것이다. 양해의 예술창작은 술을 빌려 흥을 돋우고 그 취기를 빌려 뜻을 펼치는데 그 어떤 것에도 속박되거나 구속됨이 없는 가장 진실한 자아의 발현이었다"라고 소개하고 있다. 이같이 술을 먹고 취한 모습을 찬양하는 것은 동양문화의 독특한 현상 중 하나다.

양해, 〈이백음행도李白吟行圖〉
양해의 노련한 붓놀림을 잘
볼 수 있는 작품이다. 당대의
통음문화와 예술관계를 이해
하는 데 이백의 다양한 시들
은 많은 도움을 준다. 예를
들면 이백의 〈초서가행草書
行歌〉 등이 그것이다.

야의 도사나 선승들과 어울리며 자유분방하게 살았다.[18] 영종寧宗(1168~
1224)이 그의 재능을 높이 평가해 금대金帶을 하사했으나 그것을 정원에
버려두고 가버린 일은 이런 점을 잘 보여준다.[19]

장언원은 『역대명화기歷代名畫記』에서 발묵潑墨에 대해 이미 말한 바가
있는데,[20] 발묵이란 먹물을 자유롭게 퍼뜨려 형태를 만드는 기법을 가리킨
다. 〈발묵선인도〉는 발묵법을 사용하여 그린 선인[仙人=신선]이란 뜻이다.
청나라 건륭乾隆(1711~1799)은 이 그림을 보고 "지행地行의 신선은 이름도
성도 모르지만, 고양高陽 땅의 주정뱅이와 너무도 닮았네. 신선들의 잔치는
끝난지 오래인데, 술에 젖은 옷소매에 아직도 눈은 게슴츠레하네"[21]라는
감상문을 쓰기도 하였다.

중국회화사에서 술을 좋아하면서 발묵을 통해 그림을 그린 인물들은
양해 이전에도 많았다. 예를 들면 당대의 왕흡王洽도 그중 하나다. 강호
사이에서 예법에 구애되지 않고 자유분방하게 노닐었던 왕흡은 술을 좋
아하고 행동은 광방한 점이 많았는데, 매번 작품을 할 때마다 반드시 흠
뻑 취한 다음 해의반박한 상태에서 묵을 종이 위에 흩뿌리는 발묵법을
사용하여 작품을 하자 산석山石과 임천林泉이 자연스럽게 이루어졌다.[22]
이처럼 발묵은 주로 술을 먹은 이후의 광기어린 예술창작과 매우 밀접한
관련성을 갖는다. 이런 발묵법은 형사形似를 무시하고 신사神似 차원의 신
운神韻과 천취天趣를 담아낸다는 점에서 노장의 득의망상得意忘象 사유와
매우 밀접한 관련을 갖는다. 아울러 필간형구筆簡形具의 광일한 예술창작
이 이루어지게 된다. 이런 점을 자신의 예술세계에 잘 표현한 작가는 바
로 서위다.

2
-
서위 대사의화大寫意畵의 광기

양해 이후 사의적 차원에서 가장 광기어린 화풍을 보인 인물 중 하나로 서위를 꼽을 수 있다. 명말청초 '일획의 법은 나로부터 세워졌다'[23]고 하면서 '무법이법無法而法'[24]을 주장한 석도 창작정신의 뿌리를 찾아가면 서위徐渭를 만날 수 있다. 그리고 고색창연한 늙은 소나무, 추한 기암괴석, 고독한 물고기, 비분에 잠긴 새, 세상의 부조리에 분개하는 오리[25] 등을 통해 자신의 분노를 표출하면서 광방한[26] 화풍을 펼친 팔대산인 창작정신의 뿌리를 찾아가도 서위를 만날 수 있다. 이처럼 서위는 중국회화사에서 광기어린 화풍을 펼친 인물들의 뿌리로 자리매김하는 인물이다.

중국회화사에서 대사의화풍을 열었던 서위는 자신의 능력을 제대로 인정 받지 못하고 또 발휘할 수 없는 현실적 삶에서 기이奇異함과 험절險絶함을 추구하는 광기어린 정서로 예술창작에 임했다. 서위는 "형사形似를 추구하지 않고 생운生韻을 추구한다"[27]는 원칙 하에 기존 화풍에서는 전혀 생각하지 않았던 형상을 기이하게 그려내었다. 그런데 형사를 부정하고 '살아 생생한 운치〔생운生韻〕'를 추구한다는 의식 속에는 서위가 추구하고자 한 광일狂逸하고 기괴한 풍격이 담겨 있다. '일'에 대하여 당대의 두몽竇蒙(?~?)은 "자유분방함에 맡겨 일정한 방침이 없는 것"[28]이라 한 적이 있는데, 이 '일'의 풍격을 화폭에 가장 잘 표현한 인물이 바로 서위다. 그리고 '진법眞法'과 '진신기眞新奇'를 강조하는 원굉도가 유달리 높이는 인물이 있는데, 바로 서위다. 서위는 미친 행동을 보였는데, 원굉도는 서위의 미친 행동에 대해 다음과 같이 기술하고 있다.

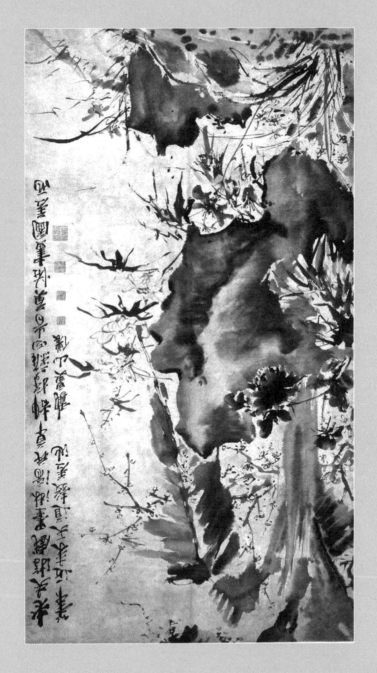

서위, 〈사시화훼도四時花卉圖〉

과장적과 변형 등에서 동양화 특히 후세 사의 화풍에 그림을 끼친 영향을 엿볼 수 있다.

서문장[=서위]은 늘그막에 이르러 분노가 더욱 깊어지고, 거짓 미치광이 행세가 더욱 심해져서 현달한 사람이 집 문에 오더라도 혹 거절하고 집에 들이지 않았다. 때로는 돈을 가지고 술집에 이르러 하인배들을 불러 함께 술을 마셨다. 혹은 스스로 도끼를 들고 자신의 머리를 쪼개어서 피가 흘러 얼굴을 덮고 머리뼈가 모두 깨졌어도 그것을 주무르면서 소리를 내었다. 혹은 날카로운 송곳으로 두 귀를 후벼 파서 한 치 가까이 넣었는데 끝내 죽지 않았다(…) 서문장은 끝내 세상에서 뜻을 펼치지 못하고 분노를 품은 채 죽고 말았다. 석공[=원굉도]은 말한다. "선생은 운수가 몹시 기이해 마침내 미치광이 병을 앓았고, 미치광이 병에 그치지 않고 마침내 옥에 갇히는 신세가 되었다. 고금의 문인 가운데 시름에서 빠져 나오지 못하고 고달프고 고통스럽기가 선생과 같은 자는 아직까지 없었다(…) 내 생각에 서문장은 어느 면에서도 기이하지 않음이 없었던 사람이다."[29]

원굉도가 서위의 인간됨됨이와 일생을 기이함이란 한 단어로 규정하는 바와 같이 서위의 회화나 서예에 모두 이 같은 기이함이 담겨 있다. 아울러 그 기이함에는 서위의 광기어린 성정이 담겨 있다. 특히 서위의 광기어린 성정은 서화작품을 통해 명대의 혼란스러운 사회정치적 상황, 부조리한 현실을 은유적으로 비판하는 것으로 나타났다. 서위가 그린 〈사시화훼도四時花卉圖〉의 화제에서 이런 점을 볼 수 있다.

흠뻑 적은 먹으로 그린 그림
내 작품 속의 꽃과 풀이 계절을 혼동하려 든다
이 그림에 붓질이 틀렸다고 불평하지 말라
요즈음 천도에 잘못이 많은 탓이다[30]

서위, 〈침수매화도浸水梅畫圖〉(1)

*제시: 梅花浸水處, 無影但涵痕. 雖能避雪僵, 恐未免魚吞.

이른바 침수매화도라고 일컬어지는 작품이다. 서위는 물가에 있는 매화 혹은 물에 빠진 매화 등을 그려 부조리한 시대를 비판하는 '분세질속慣世嫉俗'의 감정을 표현하고 있다. "물에 잠긴 매화가 있는 곳에는, 그림자 없이 빠진 흔적만 있네. 눈에 눌리는 압박을 피하더라도, 물고기가 집어삼키는 것을 면하지 못하겠구나"라는 화제의 내용은 이런 점을 잘 말해주고 있다. 차가운 눈 내림에도 가지를 지탱하면서 한겨울 추위를 견뎠는데, 봄이 와서 꽃을 피웠더니 물고기의 집어삼킴을 걱정해야 하는 시절이 또 올까 걱정하고 있다. 이미 떨어져버린 향기를 머금고 있는 꽃잎을 하찮은 물고기가 탐하고 있다. 이 그림을 통해 서위의 천재성을 엿볼 수 있다. 매화라는 동일한 소재라도 이전에 없었던 상황─물에 빠진 매화─을 형상화한 것이 바로 그것이다. 건륭제의 인장이 여러 개가 찍혀 있다.

서위, 〈침수매화도浸水梅畵圖〉(2)

앞서 그림과 동일한 화제〔梅花浸水處, 無影但涵痕, 雖能避雪偃, 恐未免魚呑〕가 적혀 있다. 앞 그림의 매화는 그래도 아직 가지가 물에 빠지지 않은 상태였다. 하지만 이 그림은 고절高節한 매화가 위로 치켜 올라가지 못하고 무엇인가에 눌려서 물에 잠기려 하거나 잠겨버린 상태다. 앞 그림과 달리 물고기는 보이지 않지만 물고기가 이미 향기 품은 매화 잎을 삼켜버린 상태를 표현한 것 같다. 비록 향기를 품고 있는 매화라도 '엄절절초掩節折梢'를 당하는 운명을 피할 수 없다. 아마 서위 자신의 신세를 표현한 것 같다. 하지만 매화는 가지 끝을 위로 치켜 올려 자신의 고절을 끝까지 지키려 하고 있다.

서위, 〈황갑도黃甲圖〉

*제시題詩: 兀然有物氣豪粗, 莫問年來珠有無. 養就孤標人不識, 時來黃甲獨傳臚.

화제를 번역해본다. "돌연히 재물이 있어 기세가 등등하니, 근래에 진주가 있는지 없는지 묻지 마라. 수양으로 나아간 출중한 사람을 알지 못하니, 때가 되면 황갑(급제 명부)에 홀로 이름이 있으리." '배가 부른 게'를 통해 당시 탐관오리들의 기름기 가득한 배를 상징하고, 아울러 그 형상을 통해 그들의 탐욕을 비판하고 있다.

서위, 〈유실도榴實圖〉

*제시題詩： 山深熟石榴, 向日笑開口, 深山少
人收, 顆顆明珠走.

화제를 번역해본다. "산속 깊이 석류가
무르익어, 해를 향해 입을 벌리며 웃네.
깊은 산엔 거두어주는 사람 적어, 알알이
밝은 구슬처럼 떨어지네." 자신을 알아주
는 사람이 없음을 한탄하는 심정이 담긴
그림이다. 서위가 '대사의화풍大寫意畵
風'의 위대한 화가로 평가 받는 것은 이
같은 화제의 사회비판적 요소 때문이다.

서위, 〈초석도蕉石图〉

*제시題詩 : 冬爛芭蕉春一芽, 墻似笑老梅花, 世間好事誰兼得, 吃壓魚兒又揀蝦, 靑藤漱老墨譃.

화제를 번역해본다. "겨울에 부스러진 파초가 봄에 한 싹을 틔우니, 담장 넘어 늙은 매화가 웃는 듯하네. 세간에 좋은 일을 누가 함께 얻을까? 고기를 입에 문 아이가 또 다시 새우를 가리네. 양치질하는 늙은이 청등[=서위]이 먹을 희롱한다." 파초는 예부터 권력을 쥔 실세 사대부를 의미하고, 바위는 장수 또는 오랜 세월이란 뜻이 있다. 파초와 바위가 전면에 크게 부각되어 있는 것은, 이들이 조정에서 권세를 휘두른 세월이 오래되었다는 뜻이다. 바위가 짙은 먹으로 거칠게 표현되어 있고, 파초 잎이 시들어 떨어진 모습은 벼슬하는 실세 사대부들의 부패한 생활이 오래되어서다. 매화와 대나무가 바위와 파초 뒤쪽에 아주 작게 표현되어 있는 것은 부패한 관료들 때문에 진정한 군자의 풍모를 지닌 재사들이 제대로 세상의 빛을 보지 못하고 있음을 한탄한 것이다. "고기를 입에 문 아이가 또 다시 새우를 가리네"라는 것은 부패한 자들이 끝없이 자기욕심만을 챙기는 타락한 행태를 비난한 것이다.

서위가 사계절을 상징하는 매화, 난, 국화, 대나무를 하나의 화폭에
모두 담아 그린 것을 천도가 바르기 않기 때문이라 말한 것은 당시 혼란
스러운 사회정치적 상황, 부조리한 현실을 은유적으로 비판한 것이다. 이
같이 시대를 비판하는 사유에서 출발하는 서위는 다양한 형상을 통해 당
시 권귀자權貴者들의 행태를 신랄하게 비판한다. 그것을 보여주는 것 중
하나는 게[=해蟹]를 그려 비판한 것이다. 즉 당시 권귀자들이 심장이 없고
재학才學도 없다는 점을 '게'와 연관성이 있는 '무장無腸', '무장공자無腸公子'
라는 표현을 통해 신랄하게 비판한다. 「제화해題畵蟹」의 화제는 이런 점을
잘 말해준다

> 벼 익는 강촌의 게들은 살찌고
> 도끼날 같은 집게발로 진흙 속을 파고든다
> 한 마리를 종위 위에 뒤집어놓아 보면
> 바로 앞에 덩이진 동탁의 배꼽을 볼 것이다[31]

나관중羅貫中(1330?~1400?)은 사실 여부가 문제가 되지만, 『삼국지연의三
國志演義』에서 이른바 동탁이 죽은 이후 '동탁의 배에 심지를 꽂다'라는
내용을 적고 있다. 생전에 남달리 몸이 비대하던 동탁은 죽은 송장도 유
난히 크고 기름져 군사들이 그의 배꼽에 심지를 박아 불을 켜서 '등燈'을
만들었는데, 며칠 밤을 두고 탔으며 지나가는 사람마다 동탁의 시체를
발로 짓밟고 머리를 걷어차지 않는 사람이 없었다고 한다. 나관중의 이
기록이 과연 역사적 사실인지 아닌지를 떠나 이후 이 이야기는 마치 사실
처럼 받아들여졌는데, 서위는 동탁의 불룩 나온 배를 '게'를 통해 우의적
으로 비유하면서 당시 권귀자들의 행태를 비판하고 있다. 즉 배가 불룩
나온 게의 형상을 통해 백성의 고혈을 쥐어짜면서 자기의 배를 불리는
탐관오리들을 비난하고 있다.

원굉도는 서위의 분노와 그 분노 표출에는 병적인 광기가 담겨 있다고 진단하는데, 조선조 최북崔北이 자신의 눈을 찌른 것이나 고흐가 자신의 귀를 자른 것보다 더한 서위의 광적인 행위는 '분노' 그 자체라는 점에서 고관대작에게 굽히지 않고자 했던 최북 및 정신병적 차원의 고흐의 광기와는 일정 정도 차이가 난다. 원굉도는 이 같은 서위의 분노에 찬 광기의 결과물을 기이함으로 귀결하는데, 그 기이함은 서위가 다른 사람과 차별화된 자신만의 독창성을 보여주는 것에 해당한다. 그 기이함의 결과물로서 독창성이 회화에서 대사의화풍으로 전개되었던 것이다. 원굉도는 서위의 기이함의 특징을 서위의 '시'에 적용하여 보다 구체적으로 다음과 같이 말한다.

> 저는 근대에 여러 사람들 가운데 시인 한 사람을 얻었습니다. 이름은 서위라고 합니다. 그의 시는 과구窠臼와 투식套式을 완전히 뒤집고 스스로 손[=작시의 기상]과 눈[=평가의 감식안]을 내었습니다. 이장길李長吉[=이하李賀]의 기이함을 지니면서 언어를 창달하였고, 두공부杜工部[=두보杜甫]의 뼈를 빼앗고, 그의 피부를 벗겨버렸고, 소자첨蘇子瞻[=소식蘇軾]의 변설을 끼고 있어 그 기운이 빼어났습니다.[32]

원굉도는 서위의 시는 이하, 두보, 소식 등과 같은 기존 유명 시인의 장점을 모두 자기화하여 결과적으로 과거의 소굴과 투식을 완전히 뒤집고 자신만의 기상과 감식안을 확립하였다며 높이고 있는데, 이 같은 사유에는 광견정신에 대한 긍정적인 사유가 담겨 있다.

이처럼 원굉도는 서위의 생을 서술하면서 '기奇'자를 많이 쓸 정도로 기이하면서도 광기가 있다고 평가하였는데, 서위의 그림도 기이하지만 글씨도 기이하다. 서위의 일생은 미친 행세, 가난, 방탕, 정신분열증, 살인, 투옥 등 온갖 시련을 겪은 삶이었다. 하지만 그가 남긴 그림은 이전의

그림에서는 볼 수 없는 개성적이면서도 자유로운, 이른바 대사의화풍의 작품이 많다. 서위의 기이함과 개성만점의 예술창작 정신은 석도, 팔대산인, 정섭에게 영향을 준다.[33] 정섭이 이런 서위를 존중해 스스로 서위의 호인 '청등靑藤'을 빌려 자신을 '서위를 쫓는 개〔청등주구靑藤走狗〕'[34]라고 하는 말에서 이런 점을 분명하게 확인할 수 있다.

3
—
화은畵隱 예찬의 견자화풍

중국회화사에서 서위같이 광방한 광기를 부린 화가와 대비되는 대표적인 인물을 거론한다면 바로 견자화풍의 전형을 보인 예찬倪瓚(1301~1374?)[35] 을 들 수 있다. 예찬은 중국회화사에서 어떤 화가보다도 유정幽靜하고 청한淸閑한 은일적 삶이 투영된 회화미학을 전개한 인물이다.[36] 조맹부를 비롯한 원대의 유명 화가들은 직간접적으로 도교와 밀접한 관련이 있다. 이른바 원대의 4대 유명화가 가운데 황공망黃公望, 오진吳鎭은 도사道士였는데, 특히 황공망은 전진교全眞敎 도사로 알려져 있다. 이밖에 예찬과 왕몽王蒙이 도교에 귀의했는지는 확실하지 않지만 그들의 사상과 회화미학에는 도가사상은 물론 도교사상이 농후하게 담겨 있음을 확인할 수 있다.[37]

이 원대 4대가 가운데 이 책에서 주목하는 인물인 예찬에게도 이런 경향을 찾을 수 있다. 예찬은 성격이 매우 견개狷介하고 결벽潔癖한 것을 좋아하였고,[38] 그 결과 중국회화사에서 '고요함〔정靜〕의 회화미학'을 가장

잘 체현한 화가로 평가 받는다. 그의 회화미학에 전진교의 흔적이 많이 보이기 때문이다. 예찬은 중국회화사에서 일품逸品의 경지를 이룬 '화은畵隱' 화가로도 평가 받는데, 중국회화사에서 일품화가로 평가 받는 인물들은 모두 은일적 삶을 살았다는 공통점이 있다.

당대 무종武宗 시기 주경현朱景玄(?~?)은 '일품화가'로서 왕묵王墨(734?~805), 이영성李靈省(806~820), 장지화張志和(730?~810?)를 거론한다. 이 세 사람도 모두 상규常規와 상법에 얽매이지 않으면서 자연을 벗 삼고 초범탈속超凡脫俗하는 은일풍의 삶을 산 인물들인데, 이들의 삶을 그들의 화풍에 연결하여 일품으로 이해하고 있다.[39] 주모인朱謀垔(1584~1628)은 『화사회요畵史會要』 권3 「예찬」에서 예찬에 대해 다음과 같이 말하고 있다.

> 예찬의 자는 원진으로 무석無錫 사람이다. 서명을 할 때는 '동해찬東海瓚' 혹은 '나찬懶瓚'이라 하였다. 성명은 바꾸어 '해현랑奚玄郎' 혹은 '현영玄映'이라 하였다. 별호가 다섯이니, '형만민荊蠻民', '정명거사淨名居士', '주양관주朱陽館主', '소한선경蕭閑仙卿', '운림자雲林子'가 그것이다. 시화에 제할 때 '운림자'를 많이 사용하였기에 더욱 유명하다. 평소에 결벽증이 있어 사람들은 '예우倪迂'라고 불렀다.[40]

한 인물의 자호 및 그가 명명한 건물 명칭에는 그 인물의 인생관과 세계관이 담겨 있다. '예원진倪元鎭'에서 '원元'자는 노장의 핵심 개념인 '현玄'자와 유사성을 가진다. '라懶'자, '정淨'자, '우迂'자, '소한蕭閑'자, '운림雲林'자 등에는 모두 세속의 부귀와 명리를 탐하지 않고 소요자재逍遙自在하는 청한淸閑한 삶, 유정幽靜한 삶, 은일隱逸적 삶에 대한 지향이 담겨 있다. 예찬은 대형인 예문광倪文光이 지은 '현문관玄文館'을 이어서 원림제택園林第宅을 지었는데, 이른바 '청비각淸閟閣'이 그것이다. 청비각에서 '맑다'는 의미의 '청'자와 '막는다'는 의미의 '비'자가 갖는 의미에 주목해보자. '청

비'라는 단어에는 이른바 예찬이 '의마심원意馬心猿'하는 것을 벗어나라는 것과 같이 자신의 심신을 어지럽히는 세속적 욕망을 막고 청정한 마음과 담박한 마음, '초진탈속超塵脫俗'의 마음을 유지하고자 하는 의도가 담겨 있다.

예찬은 청비각에 '청아당淸雅堂', '운림당雲林堂', '청비각淸閟閣', '소한관蕭閑館', '주양관朱陽館', '정명암淨明庵', '설학동雪鶴洞', '수죽거水竹居', '소요선정逍遙仙亭', '해악옹서화헌海嶽翁書畵軒' 등을 지었는데, 각각의 건물에 명명한 이름은 대부분 도가·도교와 관련이 있다. 예찬의 이 같은 사유는 청수淸修를 위주로 하고 성명性命을 쌍수雙修하여 '참된 것을 온전히 하고 본성을 보존하는 것〔전진보성全眞保性〕'을 추구하는 전진교의 교리와 밀접한 관련이 있다.[41]

일반적으로 나이가 들어 성인이 되더라도 어렸을 때 받았던 교육의 내용과 주위 환경 등은 성장한 이후에도 암암리에 영향을 끼친다. 예찬은 부모가 죽은 뒤에 예문광에게 양육되었는데,[42] 예문광은 전진교도로 알려져 있다. 유불도 삼교에 정통한 예찬은 전진교도와 교류했을 뿐만 아니라[43] 상청파上淸派 진인들과 교류한 흔적도 있다.[44] 이 같은 제반 상황을 감안하면, 예찬은 어렸을 때부터 전진교 교리의 영향을 받았을 가능성이 있다. 아울러 전진교의 교리는 그의 회화미학에 영향을 주었을 가능성도 크다. 이런 점을 전진교 창시자인 왕중양王重陽(1113~1170)[45] 사상과 연계하되 주로 예찬의 시어를 통해 고찰하고자 한다.

예찬의 시어에는 도가 및 도교와 관련된 많은 용어들이 나오는데, 예찬이 이해한 노장사상의 핵심, 신선고사, 도교 전수의 역사,[46] 전진교에 관한 이해는 『청비각집』 권4 「증강소자贈康素子」에 기술된 내용에서 확인할 수 있다.[47] 예찬은 이 글에서 '왕중양은 금나라 말기에 늦게 태어나니, 전진의 이름이 세세로 드날렸네〔중양만출금말예重陽晚出金末裔, 전진이명흠세세全眞爾名欽世世〕'라고 하여 전진교의 중국 도가·도교사적 위상位相을 밝히고

있다. 예찬은 전진교 등과 같은 종교의 도사로서 활동하지는 않았다. 하지만 여러 시어를 통해 도교에 기탁하고자 하는 뜻을 밝힌다. 하지만 말년에는 도인을 상징하는 황복黃服을 입는다. 처음에 평탄했던 예찬의 삶은 중년 이후 당시 원말의 시대 상황에 따라 여러 곡절을 겪지만 그가 지향한 회화미학은 기본적으로 전진교 교리에 입각하고 있는데, 그 흔적의 기본을 왕중양의 교리에서 찾을 수 있다.

예찬은 한가로이 처하면서 놀고 쉴 수 있는 '현문관'에서 세속적인 일을 사절하고 담박함에 마음을 노닌 시간을 보냈던 것을 말한 적이 있다. 아울러 종일토록 고서 및 고인과 상대하면서 독서하고 도를 연마한 결과 몸을 잊고 도에 접했음도 말한다.[48] 「식무육食無肉」에서는 갈홍葛洪(283~343)이 단사丹砂를 구하려 한 것을 따르고자 하면서 강하絳霞를 먹고자 하는 양생적 삶을 바란다.[49] 「항덕당恒德堂」에서는 한거하면서 황영黃寧을 기르고, 소요하면서 옥경玉京에서 노닐고, 자청紫清에 들어가고자 함을 말한다.[50] 머리를 들어 현허함을 읊조리고 생각을 정밀하게 하여 신선의 참된 것을 엿보고자 하고,[51] 선행을 행하여 선도仙道를 얻고자 한다.[52] 이 같은 삶은 모두 도교가 추구하는 삶과 밀접한 관련이 있다.

예찬의 이런 삶은 세속적인 부귀, 명예, 명리를 추구하는 삶이 아니다. 청한함, '유정함', 담박함, 냉담함을 추구하는 삶이다. 아래의 시는 예찬의 이러한 한가로운 삶을 잘 보여준다.

봄이 되니 못물은 더욱 출렁대고, 해질 녁 오솔길에 이끼가 가득하다. '자하편'[53]을 흥얼거리며 읊조리니, 마음은 화양관[54]에 내달린다. 맑은 날 아지랑이 서황을 떨치고, 흩날리는 꽃이 찻잔 위에서 떠다닌다. 계단 아래 누런 송홧가루 날리는데, 창 사이에 구름 기운 온난하다. 돌다리에 담쟁이덩굴 늘어지고, 날은 어둑어둑하니 어디로 가는지 알 수 없다. 세상과 어긋나게 사는 것은 아니지만, 조용히 살다보니 오래도록

되돌아가는 것 잊곤 한다.[55]

 예찬은 봄날 한가로운 삶의 정경을 담박하게 읊고 있는데, 마치 '귀거래'한 도연명이 읊는 시 한 구절을 보는 것 같다. '자하편'과 '화양관'은 모두 도교와 관련이 있다. '망반忘返'이란 증점이 말한 '기수 가에서 멱감고 노래 부르면서 되돌아오겠다[욕기영귀]'라는 것과는 다른 차원의 도가적 삶의 방식이다.[56] 예찬은 세속의 일에 관심을 두지 않고 청산과 함께하는 은둔을 꿈꾼다.[57] 산속의 시비 없음을 통해 소요하면서 거리낌 없는 자유로움을 말하고,[58] 특히 명산에서 은둔하기를 바란다.[59] 마음을 편안하게 하고 담담하게 하면서 욕망을 적게 할 것[염담과욕恬淡寡欲]을 강조한다. 욕심을 적게 하면 좋은 점은 천기天機가 깊어진다고 하면서,[60] '염담과욕'의 '허이虛夷'를 통한 고상한 은일[고은高隱]과 그윽하면서도 바른[유정幽貞] 삶이 바람직하다는 것을 말한다.[61] 이런 삶은 왕중양이 지향한 '일지청허逸志淸虛'의 청정淸淨한 삶과 다르지 않다.

 예찬은 속물을 백안시하면서 노자가 말하는 '갈옷을 입고 자신의 옥을 품고 있는[피갈회옥被褐懷玉]'[62] 은둔적 삶을 살고자 한다. 노자가 말한 바 있는 '피갈회옥'하는 삶은 능력은 있지만 그런 능력을 세상에 실천하고자 하지 않는 삶이다. 예찬은 자신의 마음의 담연澹然함을 '벽연碧淵'에 비유하거나[63] 혹은 '수水'와 같다고 말하면서[64] 자신을 되돌려 안으로 스스로를 관조하는 마음을 '태허太虛'와 같다고 말한다.[65] 이에 만년에는 더욱 염퇴恬退에 힘쓰고 황관黃冠한 야복 차림으로 자연[호산湖山]에서 떠돌아다니면서 비둔肥遁의 삶을 살고자 한다.[66] 이런 점에서 예찬은 특히 뜬 구름과 같은 부귀는 무용한 것,[67] 수치스러운 것이라 본다.[68] 아울러 세속적인 영화로움과 욕되어 더럽혀지는 것은 본래 모두 '공空'이라 한다.[69] 이런 예찬의 삶은 부귀에 얽매이기보다는 빈한하지만 자유로운 삶을 영위하고자 하는 것과 관련이 있다.[70] 즉 도량稻粱을 도모하다가 증격繒繳에 걸

리는 것과 같은 세속에 얽매인 삶을 살고자 하지 않는다.[71] 「술회述懷」에
서는 '부귀에 얽매이지 않고 세상을 피하여 살고자 하는 심정[둔정遁情]'을
통한 소요자재의 즐거움을 말한다.[72] 이처럼 예찬은 부귀와 명예를 바라
지 않고 염담과욕하면서 은일적 삶을 살고자 하는데,[73] 이것은 인간과
관계를 끊은 상태에서 자신의 고결함을 지키고자 하는 사유와 연결된다.
예찬의 이런 사유는 그의 회화미학과 예술작품에 그대로 나타나고, 그런
화풍은 한냉寒冷하고 담박하면서 '정靜'적 기운을 담은 '견자화풍'으로 귀결
지을 수 있다.

　　이런 예찬의 삶과 예술정신이 형상화된 것은 '사람을 만나지 않는 것
[불봉인不逢人]'으로 상징되는[74] '빈 정자[공정空亭]'이다. '비어 있음'이 상징
하는 것은 공간적 의미로 보면 단순하게 사람이 없음을 의미한다. 사람이
없다는 것은 사람과 사람이 서로 세속적인 관계맺음 혹은 예법에 얽매임
이 없다는 것이다. 그런데 보다 더 중요한 것은 왕유王維(701~761. 일설에는
699~761)가 「녹채鹿柴」에서 '공산불견인空山不見人'을 읊고 소식이 '공산무인
空山無人'을 통해 말하는 것처럼, 그 비어 있음을 바라보는 작가의 마음
비움의 상태다. 작가의 마음이 '고요한 상태'로 비어 있지 않으면 공간
차원의 비어 있음은 별다른 의미로 와 닿지 않게 된다. 비운 마음이 없는
상태에서 공간의 비어 있음을 접하면 그 공간의 비어 있음은 도리어 말
그대로 '인적 없는 쓸쓸함'으로 다가온다. 사람이 없는 비어 있음은 사람
과의 만남을 통한 번잡한 관계를 끊고 마음의 청정함을 그것에 깃들이고
자 하는 의미가 있다. 아울러 고요하고 맑은 마음 상태에서 홀로 살고자
하는 심성이 담겨 있다.

　　이런 점에서 예찬이 그린 빈 정자는 '한거閑居'를 상징한다.[75] 특히 '야
정野亭'에 해당하는 빈 정자는 예찬에게는 '그윽한 정자[유정幽亭]'를 의미
한다. 이런 '유정'에 해당하는 빈 정자는 단순히 빈 공간 차원의 건축물이
아니다. 그것은 자연에서 한거하는 '일민逸民'이 바람을 맞이하면서 원경

의 관망을 통해 마음을 우주와 합일하게 하고 노닐게 하는 공간이자 봉황이 머무는 상징성을 띠는 공간이다.[76] 예찬은 이 같은 탈속적 공간의 상징인 빈 정자에서 천제天際의 진인과 함께하고자 한다.[77] 여기서 빈 정자에서 노닐고 있는 일민과 봉황은 사실 예찬 그 자신을 상징한다. 아울러 예찬이 빈 정자를 통해 말하고자 하는, 이 같은 철학과 미학에 대한 심도 있는 이해가 있을 때 예찬의 회화미학의 핵심에 다가갈 수 있다.

예찬은 특히 출처出處와 진퇴進退에서 귀거래를 실현한 도연명을 마음속에 품는다.[78] 예찬은 도연명의 '술에 깃들인〔우주寓酒〕' 자유로운 삶과 관련된 처세를 높이고,[79] 도연명이 행한 귀거래를 현명하다고 여기고 그것을 따르고자 한다.[80] 예찬이 도연명을 높이는 것은 당연히 도연명이 지향한 귀거래를 통한 '심원心遠'을 높이 사는 것을 의미한다. 즉 예찬은 소림疏林의 빈 정자에서 거마車馬가 번잡하게 하는 일이 없게 하는 삶, 즉 도연명이 「음주」 5수에서 말한 심원의 삶을 살고자 한다.[81] 예찬이 자신의 삶을 상징적으로 표현하고자 했던 빈 정자는 비둔을 실현할 수 있는 상징적인 공간이기도 하다.[82] 퇴계 이황이 도산서당에서 기거하는 신퇴身退의 삶을 비둔으로 비유한 바가 있는데,[83] 이처럼 비둔은 은둔하는 것이 단순한 현실도피 그 자체에 머무르는 것이 아님을 말해준다. 비둔을 통해 자신의 심신을 얽매고 구속하는 세속적인 삶에서 벗어나 낙천지명樂天知命을 통해 즐거움을 얻는 데 그 궁극적 목적이 있다. 이렇게 본다면 빈 정자는 단순히 사람이 찾지 않아서 비어 있는 공간이 아니라 예찬이 지향한 냉담함, 담박함, 유정함, 청한함을 담고 있는 마음의 형상에 해당한다.

결론적으로 차 한잔 마시면서 세상과 거리를 두고 세상을 버리고자 하는 마음을 가진[84] 예찬은 세속적인 근심거리를 다 없애버린 편안한 마음상태에서 왕공王公을 섬기지 않고 공자가 말한 '곡굉음수曲肱飮水'[85]하는 즐거움을 누리고자 한다.[86] 세속적인 부귀영화를 뜬 구름처럼 여기는

예찬의 은일적 삶과 세계관은 이렇게 정리된다. 이런 삶은 예술 차원으로 고양된다. 그는 특히 한가한 정취情趣를 '일필逸筆'을 통해 표현하는 예술 향유의 삶을 살면서 여생을 마치고자 한다.[87] 예찬이 말한 흉중의 '일기逸氣'를 그린 작품에는 이런 점이 잘 반영되어 있다.[88] 예찬이 말하는 '일기'에서 '일'이 의미하는 바와 같이, 그의 작품에는 '일기'에 기초한 회화기법 운용의 자유로움뿐만 아니라 정신적 차원의 소요자재란 의미도 담겨 있다.

예찬은 최종적으로 자신의 삶에 대해 청비각에서 독서하고 서화에 탐닉하면서 삶을 마치고자 하였다.[89] 예찬의 이런 희망은 "마음은 흘러가는 물을 따라 세속과 멀리하고자 하며 세상사를 뜬 구름처럼 가볍게 여기고자 하는 것",[90] "참된 진리를 찾고, 세상을 피하여 숨는 것에 편안하고, 자연경치를 감상하면서 세속의 풍진風塵을 다 끊어버리는 것",[91] "꿈에 생황을 불면서 학과 함께 노니는 것"[92] 등으로 나타난다. 하지만 당시 원대 말기의 혼란한 시대상황은 예찬으로 하여금 인생의 후반기에 호수와 산 사이를 떠돌아다니게 만들어버린다. 결국 예찬은 자신이 바라는 것처럼 살 수 없게 된다. 하지만 예찬이 꿈꾸던 현실적 삶은 비록 좌절되었지만 그가 꿈꾸고 바란 은일적 삶은 이후 그의 회화작품에 그대로 표현된다.

이 같은 예찬의 회화미학을 가장 잘 보여주는 작품으로 그의 많은 그림 가운데 〈유간한송도幽澗寒松圖〉와 〈용슬재도容膝齋圖〉를 꼽을 수 있다. 〈유간한송도〉에서 세속과 거리를 두었기에 '그윽하다'는 의미의 '유幽'자와 욕망 추구적인 삶에서 벗어났기에 '차갑다'는 '한寒'자는 모두 예찬이 추구하는, 명예와 명리에서 벗어나 맑고 깨끗함을 지향하는 은일미학을 상징적으로 잘 보여준다. 빈 정자가 그려져 있고 바람이 한 점도 없는 듯한 예찬의 회화미학이 잘 표현된 〈용슬재도〉의 '무릎을 용납할 정도의 작은 공간〔용슬容膝〕'은 도연명 「귀거래사」의 '심용슬지이안審容膝之易安'에 나오는 문구

예찬, 〈유간한송도축幽澗寒松圖軸〉

*화제 : 秋暑多病暍, 征夫怨行路. 瑟瑟幽澗松, 清藤滿庭戶. 寒泉溜崖石, 白雲集朝暮. 懷哉如金玉, 周子美無度. 息景以消搖, 毋笑言與晤.

예찬 회화풍의 한랭寒冷한 맛을 잘 보여주는 작품이다. 일생 동안 관료적 삶을 살지 않고 속물을 백안시하면서 부귀영화를 추구하지 않았던 그의 맑고 고상한 삶이 담겨 있다. '그윽함〔幽〕', '맑음〔清〕', '차가움〔寒〕', '하얀 것〔白〕' 등의 시어는 이런 점을 잘 보여준다.

장우張雨, 〈예찬상倪瓚像〉

평상에 앉은 예찬이 붓을 들고 무엇인가 막 흥이 나서 글씨를 쓰려는 시점을 그린 것이다. 화제에는 예찬의 성품에 대한 평가를 알 수 있는 내용이 담겨 있다. '삼단화풍'이란 예찬 화풍이 담긴 '그림 속의 그림'에 해당하는 작품이다. 자주 쓸어 이제는 빗자루 원형이 망가진 빗자루를 들고 행여 누가 먼지라도 떨어트릴까 예의주시하는 시동과 손을 씻을 물병을 오랫동안 들고 있었기에 어깨가 처진 시녀의 행태는 평소 예찬의 방안 청결과 결벽성을 상징한다. 자세히 보고 있노라면 풋 하고 웃음이 나오는 그림이다.

예찬, 〈육군자도六君子圖〉

황공망이 제사(遠望雲山隔秋水, 近看古木擁坡陀, 居然相對六君子, 正直特立無偏頗)에서 말하듯 나무 여섯 그루가 위로 곧게 쭉 뻗어 자란 모습에서 군자의 기개를 떠올렸었고, 그것이 그림의 제목이 되었다. 이 여섯 나무는 울퉁불퉁한 땅의 환경에서도 잘 자라나는데, 울퉁불퉁한 것은 시대적 난관을 상징한다. 예찬에 대해 포안도布顏圖는 「화학심법문답畵學心法問答」에서 '화여기인畵如其人'의 입장에서 예찬을 평가하기를, "고고한 선비 예찬은 관동關소의 화법을 법으로 삼았는데, 이어지는 모양이 비록 층층이 겹겹으로 쌓인 봉우리와 무성한 나무와 떨기지게 그린 숲은 없으나 얼음과 눈 흔적의 한 조각은 공령空靈한 맛이 있고, 잔산잉수殘山剩水 형식을 통해 그린 것은 속기가 전혀 없어서 한 세대의 일품을 이룰 수 있으니, 내가 그 그림을 보면 그 사람을 보는 것과 같다고 한다"고 한다. 이같이 청신하고 속기가 없는 일품 경지에는 예찬의 견개狷介한 성품이 잘 배어 있다.

로, 마찬가지로 소박한 삶을 통한 은일적 삶을 상징한다.

이상 본 바와 같이 예찬은 다양한 시어를 통해, 때론 흉중의 소쇄瀟灑하면서도 어떤 것에도 얽매이지 않는 취향을 토로하거나[93] 실질적인 회화창작과 회화미학을 통해 자신이 지향한 삶을 그대로 드러내고 있다. 이같이 시문이나 회화작품을 통해 표현된 예찬의 삶과 예술정신, 회화미학은 전진교의 교리와 매우 밀접한 관련이 있음을 알 수 있다.

이처럼 잘 그리고자 하는 인위적 붓놀림이 아닌 대강대강 초초하게 획을 그었지만 '일기'가 담긴 예찬의 회화작품에는 정靜의 미학의 특징인 적막寂寞함을 비롯하여,[94] 소산蕭散하면서도 간원簡遠함, 소조蕭條하면서도 담박淡泊한 풍미가 담겨 있다. 화익륜畵翼綸(19세기 중엽 활동)은 예찬의 화품畵品에 대해 평담하면서도 천진스럽고, 간이簡易하면서도 후중厚重하고, 담담하면서도 정채함이 있음을 말한다.[95] 동기창董其昌은 예찬의 회화는 고담古淡스러우면서도 천연스럽다고 말한다.[96] 이수이李修易(1811~1889)는 예찬 화풍의 특징으로 소산하면서도 간원한 것을 말하면서,[97] 특히 '냉冷'과 관련지어 말한 적이 있다.[98] 왕중양은 냉담함과 청허함을 주인으로 삼을 것을 말하는데, 예찬 회화미학의 특징 중 하나가 냉담함이란 것을 상기할 필요가 있다.

성격이 매우 견개하고 결벽한 것을 좋아한 예찬은 중국회화사에서 정의 회화미학을 가장 잘 체현한 화가다. 아울러 '일품'의 경지를 이룬 '화은'의 화가로도 평가 받는다. 사람들이 예찬을 일품화가로 높이는 데는 이유가 있다. 예찬의 행한 예술적 기교의 탁월함도 있지만, 궁극적으로는 예찬이 부귀와 명리를 추구하지 않고 청한한 삶, 유정한 삶, 은일적 삶을 추구하였기 때문이다.[99]

제 12 장

중국서예에 나타난 광견미학

앞서 논한 광자의 용례에 담긴 의미와 광자정신을 중국문화와 예술에 초점을 맞추어 논해본다면, 광자가 지향한 적극적인 진취성, 기존의 제도와 관습을 부정하고 시대를 선도하는 새로운 창조정신, 일탈逸脫을 꿈꾸는 자유로운 심령, 사회의 부조리와 교조주의 및 허위의식 등을 부정하면서 집단에 매몰되지 않는 '참된 자아'를 되찾고 '본래의 참된 나로 되돌리는 환아還我' 의식 등은 유가이데올로기와 예법이 지배하는 사회에서는 받아들여질 수 없는 대담하면서도 파격적인 것이었다. 즉 광자정신에 대한 긍정적 인식은 역설적으로 유학에 훈도된 문인사대부들의 사유와 행동의 폭을 넓혀준 점이 있다.[1]

즉 예술사에 나타난 광기는 예술가들이 부조리한 사회, 교조주의가 판치는 사회에 저항하는 방식이면서 '참된 자아'를 드러내는 방식이었다. 특히 왕수인이 광자흉차라는 표현을 통해 '광자의 기상'을 높이 평가한 것이나 왕기가 말한 '광자의 뜻은 성인이 되고자 하는 데 있고 심사는 광명초탈하다'고 한 것이나, 이지가 말하는 광자는 '옛날에 행해진 습속〔고습故襲〕을 밟지 않고 지나간 발자취〔왕적往跡〕를 따라 실천하지 않는 것' 등에 이르면 이 같은 광기는 유가미학에서 지향하는 이른바 중화화풍, 고전주의 화풍과 다른 창신적 화풍을 전개하게 하였다.

장욱 광초狂草의 표일飄逸적 광기

동양회화사를 통관할 때 광기어린 그림을 그리거나 글씨를 쓴 몇몇 인물들이 있고, 아울러 견자풍의 화풍을 전개한 인물도 있다. 이 같은 광견풍의 예술창작 행위에는 광자의 '종정임성縱情任性' 혹은 '방탕교자放蕩驕恣'하는 차원에서 행해진 자유로운 몸짓이나 견자가 추구한 은일적 삶과 담박한 삶이 담겨 있다. 여기서는 동양서화가들 중에서 어떤 서화가가 그 같은 광견서화풍을 보였는지 하는 것을 그들의 삶과 행동거지를 통해 살펴보고자 한다.[2] 동양서화가들의 서화풍에 대해 다양한 관점에서 많은 연구가 있지만 개괄적 차원에서나 광견이란 관점에서 접근한 글은 많지 않았다. 이 장에서는 대표적인 몇몇 인물들의 서풍과 화풍을 중심으로 하여 동양서화가들이 지향한 광견미학의 개요와 핵심을 살펴보고자 한다.

중국서예에는 전·예·해·행·초라는 다섯 가지 서체가 있다. 이 가운데 광자정신을 가장 잘 담아낼 수 있는 것은 초서다. 특히 초서를 쓰는 경우 유명 서예가들은 술을 통해 자신의 흥취를 돋우고 그 흥취를 서체에 담아내는 경우가 많았다. 이런 점은 동양문화에서의 전반적인 현상이다. 다양한 서체 가운데 '광초狂草'는 초서草書 중 '일필서一筆書'와 상관이 있는 방종한 붓놀림을 말한 것으로, 필세가 이어지면서 휘돌아가고 글자의 형태 변화가 번다한 점은 일정 정도 광기와 관련이 있다. 이제 장욱, 회소 등의 광초의 예를 통해 살펴보고자 한다.

중국서예사에서 초서에 장기를 보인 인사들 가운데 손과정[3] 등 몇몇을 제외하면, 공통적으로 광기를 보인 경우가 많다. 작품에 대한 진위眞僞

논란이 있는 장지張芝의 〈관군첩冠軍帖〉, 〈종년첩終年帖〉을 비롯하여, 왕헌지의 〈중추첩中秋帖〉, 〈경조첩敬祖帖〉, 장욱의 〈두통첩肚痛帖〉, 〈고시사첩古詩四帖〉, 회소의 〈고순첩苦筍帖〉, 〈자서첩自敍帖〉, 왕탁의 여러 종류의 〈초서시권草書詩卷〉과 〈초서축草書軸〉 등은 그것을 대표한다. 그리고 이런 작품은 작가에 따라 일정 정도 술과 관련도 있다.

　장파張法는 시인인 이백, 서예가인 장욱, 화가인 오도자吳道子(=오도현吳道玄. 685?~758)가 모두 왜 그토록 술을 실컷 마셨는가 하는 이유에 대해 다음과 같이 말한다.

> 술은 그들이 미치광이의 심미상태로 들어가도록 도울 수 있었다. 이때 사물의 외재적 자취를 잊어버릴 수 있고, 외재적인 구분도 무시할 수 있다. 그리하여 내재적인 눈으로 형상 밖으로 초월하는 경지[초이상외超以象外]에 도달할 수 있다. 또 이때야말로 사물의 내재적 신운을 느낄 수 있고, 우주의 내재적 관계가 드러나 주체와 객체가 혼연하게 일체가 되고 나아가 내재적 영혼으로 자유로운 변화의 묘리를 얻는 '득기환중得其環中'을 할 수 있다. 그들의 창작은 술로 인해 광기의 자리에 깃들게 하고[사공도司空圖, 『이십사시품二十四詩品』 「호방豪放」], 광기로 인하여 신묘한 변화와 함께하고, 함께함으로 인해 형상 밖으로 초월하는[사공도, 『이십사시품』 「웅혼雄渾」] 자유에 이르게 된다.[4]

　장파의 술의 효용성에 대한 이상의 분석은 중국서화가들이 왜 그렇게 술을 마시고 광기어린 예술창작에 임했는지를 적절하게 말해주는 것이다. 이제 구체적으로 중국서화사에서 이름을 날린 몇몇 대표적인 예술가들의 예술창작에 임했던 예술정신을 통해 이런 점을 확인하기로 한다. 중국서예사를 통관할 때 광기를 보여준 가장 대표적인 서예가를 꼽으라면 단연 장욱과 회소[5]다. 초서의 최고봉이라는 회소의 〈자서첩〉과 쌍벽

장지, 〈관군첩冠軍帖〉 (부분)

晉王獻之中秋帖

왕헌지, 〈중추첩中秋帖〉

을 이루면서 초서의 신품으로 평가 받았던 인물은 장욱이다. 시서화를
예술의 정수로 여겼던 중국문화에서 당시의 성행에 따라 초서의 유려함
이 서예의 꽃으로 피어나 장욱과 회소에 이르러 천의무봉의 화려한 초서
체가 탄생했고, 이 두 서예가의 걸출한 초서 명작은 중국서예문화의 정수
가 되었다.

　초서에는 몇 가지 종류가 있는데, 왕희지와 왕헌지 부자나 손과정이
쓴 초서는 일정 정도 감정을 절제한 상태에서 펼쳐낸 초서풍이다. 이런
점 때문에 유학자들은 이 두 사람의 초서풍에 대해 긍정적인 견해를 보인
다. 왕희지 부자와 손과정의 초서에 비해 장욱과 회소의 초서는 마치 미
치광이가 휘두른 글씨와 같다고 해서 '광초狂草'라 부른다. 즉 장욱의 초서
는 종요와 왕희지 이래의 모든 초서와 크게 다른 점이 있다. 장욱보다
앞서 초서를 쓴 서예가들은 초서임에도 어떤 규율에 맞춰 썼다면 장욱은
그런 규율들을 완전히 깨버린다. 때문에 그를 '초광草狂'이라고 할 수 있
다.[6] 다음은 장욱의 서예창작 과정을 읊은 것이다.

> 술을 마실 때마다 초서를 썼다. 붓을 휘두르는데 크게 소리를 지르며
> 머리카락을 먹물에 적셔 글씨를 썼다. 천하에서 '장전張顚'이라 불렸는
> 데, 술이 깬 뒤에 스스로 보고는 "신기하고 기이하여 다시 얻을 수 없
> 네"라고 하였다.[7]

　크게 소리를 지르며 머리카락을 먹물에 적셔 글씨를 썼다는 것은 대단
히 파격적이다. 글씨는 붓을 가지고 써야 한다는 상식을 깨는 행위이면서
아울러 도구에 얽매이지 않는 창작정신이다. 크게 소리를 지른다는 것은
고상한 행위와 거리가 먼 일종의 기를 모으는 행위로서, 작품에 자신의
온 기운을 담아서 쓴다는 담대함이 담겨 있다. 이처럼 술을 마시고 붓을
놀린 장욱의 모습을 '장전'이라 할 정도로, 장욱은 그 어떤 것에도 구애받

장욱, 〈고시사첩古詩四帖〉

이상의 작품에서 풍기고 있는 광기는 '동진東晉'시대 이래로 내려온 왕희지 서예의 법도와 규범을 파괴했다고 평가 받는다. 광초의 광기는 중화미학이 지향하는 규범을 깨고 불특정한 방향으로 향하는 시각적 과정과 변형을 보여주는데, 이런 광의 미감은 극도로 흥분된 정신상태에 있을 때 잘 표현된다.

지 않고 자유분방하게 붓을 놀렸다. 이런 장욱에 대해 두보는 「음중팔선가飮中八仙歌」에서 다음과 같이 읊고 있다.

> 장욱은 술 석 잔을 마시고 붓을 놀리니 '초성'이라 전해진다. 왕공 앞에서 모자를 벗고 이마를 드러내며 붓을 휘둘러 종이에 떨어뜨리니, 마치 구름과 연기 같네.[8]

왕공 앞에서 모자를 벗고 이마를 드러낸다는 것은 유가의 예법에 구애받지 않고 '마음을 자유롭게 흐트러뜨리는 행위[산散]'를 의미한다. 장자가 말한 일종의 해의반박 식의 행위다. 이 같은 장욱의 초서를 본 시인들은 광이란 용어를 사용하여 평가한다. 교연의 장욱의 초서에 대한 다음과 같은 평가가 그것이다.

> 선현의 초서는 율법에 따른 초서이고, 나의 초서는 미친 것이다. 풍운을 펼치고 발하니 종요, 왕희지를 근심스럽게 하네. 잠시 변하는 자태는 모두 나로부터 나온 것이고, 형상은 사물을 견주니 가하지 않음이

없도다. 솟을대문 바람이 구름의 천만 송이에서 노닐고, 놀란 용이 차
오르다 떨어지려 하네.⁹

　　장욱은 자신의 서예에 대한 자부심이 대단하였다. 장욱 이전에 위대한
서예가를 꼽으라면 종요와 왕희지를 꼽을 수 있다. 이 두 사람은 후대
서예가들의 존경의 대상은 될지언정 넘을 수 없는 벽에 해당한다. 하지만
장욱은 자신의 미친 듯한 초서를 보고 종요와 왕희지 같은 위대한 서예가
들조차도 자신의 위대함에 감탄하고 아울러 그들의 서예가 자신에 비해
부족한 것은 아닌가 싶은 근심에 빠지게 된다는 식으로 자부심을 보인다.
그리고 그 자부심의 결과물로서 나온 필적은 다른 것이 아니라 모두 자신
에게서 나온 것임을 강조한다. 그 필적의 기상천외함과 기괴함, 활발발한
미적 형상을 "솟을대문 바람이 구름의 천만 송이에서 노닐고, 놀란 용이
차오르다 떨어지려 하네"라 평가하고 있다.

　　여기서 장욱의 서예를 광이라 할 때 그것은 단순히 의학적 차원에서
말하는 정신적 미치광이를 의미하지 않는다. 그렇다면 장욱은 무엇을 통
해 초서의 운필법을 터득한 것일까? 이에 대한 기록이 있다.

회소, 〈고순첩苦筍帖〉

장욱은 외로운 쑥과 광풍에 흩날리는 모래를 본 것 이외에 공손대랑公
孫大郎의 검무를 보고서야 비로소 낮았다 높았다 하고 빙빙 돌며 나는
형상을 얻었다.[10]

실제로 서예의 붓놀림을 검무와 유사하게 해야 한다는 것을 강조하는
경우가 많다. '공손대랑'의 검무는 당연히 전후좌우 칼을 놀리면서 적을
유효적절하게 제압할 수 있게 그때그때 상황에 맞는 칼놀림이었을 것이
다. 이런 춤 형상을 보고 장욱은 붓놀림을 구상했다는 것이다. 뾰쪽한
붓끝의 형상도 마치 창과 같이 이해하고 아울러 작품창작에서 요구되는
포치와 장법을 '필진筆陣'이란 말이 상징하듯 마치 전쟁에서 진을 치듯이
했다. 전쟁에서의 진은 그때그때 상황에 맞게 쳐야 하듯이 서예창작도
이런 방식을 취하라는 것이다.

'공손대랑'의 검무를 본받아 자신의 예술적 감성을 자유롭게 펼친 이
같은 장욱의 서예에 대해 주목한 인물은 당대 최고의 문장가인 한유다.

한유는 「송고한상인서送高閑上人書」에서 장욱의 서예창작 속 정감의 추이에 따른 마음 드러냄에 초점을 맞추어 이렇게 평한 적이 있다.

> 옛날에 장욱이 초서를 잘 썼는데 다른 기예는 익히지 않았다. 기쁨과 성냄, 군색함과 곤궁함, 우울함과 슬픔, 즐거움과 편안함, 원한, 사모, 취함, 무료함, 불평 등 마음에서 움직임이 있으면 반드시 초서로 이를 펴내었다. 사물을 보고 산수와 벼랑과 골짜기, 새와 짐승과 벌레와 물고기, 초목의 꽃과 열매, 해와 달과 별자리, 바람과 비와 물과 불, 번개와 천둥과 벼락, 노래와 춤과 싸움 등 천지만물의 변화를 보고 기쁘기도 하고 놀랍기도 한 것을 모두 하나의 글씨에 담았다.[11]

이를 보면 장욱은 정감, 형상, 자연, 우주만물, 생활상 등을 풍부하고 자세하게 관찰하고 그 관찰한 것을 통해 얻어진 예술정신을 유감없이 발휘하였음을 알 수 있다. 따라서 이처럼 항상된 것이 없이 그때그때 변화

(전傳) 장욱, 〈두통첩肚痛帖〉

장욱의 광기어린 초서의 맛을 잘 느낄 수 있는 작품이다. '두통'이란 말이 상징하듯 배가
아파 창자가 뒤틀리는 느낌을 글자 형상이 잘 표현하고 있다. 『태평광기太平廣記』에서
는 오도자吳道子, 배민裵旻, 장욱張旭이 만났을 때, 배민이 검무를 한바탕 추고, 장욱이
벽에 글씨를 쓰고, 오도자가 벽에 그림을 그렸기에 도읍 사람들은 하루에 '삼절三絶'을
다 보았다는 일화가 있다. 두보는 〈음중팔선가〉에서 장욱이 글씨를 쓸 때의 정경을 멋
지게 표현하고 있다.

하는 자연과 감정상태를 담아내었기에 그 어떤 것도 고정된 법식에 따라서 행위한 것은 없다. 이런 창작행위는 '전쟁을 하는 데 일정불변하게 진을 치는 것은 없다[병무상진兵無常陣]'라는 것을 연상시킨다. 『신당서』에서는 당시 이 같은 장욱의 위상을 다음과 같이 규정하고 있다.

후인이 서예를 논하며 구양순歐陽詢(557~641), 우세남虞世南(558~638), 저수량褚遂良(596~658), 육간지陸柬之(585~638)는 모두 이론이 있으나 장욱에 이르러서는 비난과 단점을 말하는 이가 없었다. 문종 때 조서詔書로 이백의 '시가', '배민裵旻(?~?)의 '검무', 장욱의 '초서'를 삼절이라 일컬었다.[12]

당대는 관료를 선발할 때 기준으로 삼은 네 가지, 즉 '신언서판身言書判'이 상징하듯 그 어떤 시대보다도 서예를 높인 시대다. 이같이 서예를 당태종 이세민 같은 제왕조차 높인 시대에 최고의 서예가로서 평가 받는다는 것은 장욱의 서예가 얼마나 대단한 경지에 올랐는가를 잘 보여준다. 이처럼 장욱은 성당 시기의 자신의 위대한 미적 기상을 맘껏 드러낸 대표적인 서예가였는데, 그런 점을 특히 자신의 광기어린 초서를 통해 표현했다고 할 수 있다. 예술창작에서 광기를 보인 장욱이 위대한 서예가로 평가를 받을 수 있었던 배경에는 당시 성당 시기에 예술적 광기를 긍정적으로 이해하는 자유로운 예술풍토도 한몫을 했다고 본다. 만약 주자학이 풍미한 송대인 경우라면 평가가 달라졌을 가능성도 있다.

이 같은 장욱 초서의 자유분방함에는 '광'자와 더불어 때론 자유로움을 상징하는 '일逸'자가 함께 사용되곤 한다. 당나라 여총呂總이 『속서평續書評』에서 "장욱의 초서는 미치고 방일한 성정을 세워 고금에서 최고로 뛰어났다"[13]고 한 것이 그 예다. 소식의 아래와 같은 평가에서도 이런 점을 볼 수 있다.

장욱의 초서는 쓰러진 듯하면서도 자유분방하여 대략 점과 획이 있는
곳에 의태가 스스로 만족하여 정신이 표일하다고 일컬어진다.[14]

광의 예술성은 자유분방함을 추구한다는 점에서 일세逸勢와 매우 밀접
한 관련이 있다. 그 표일함에 기초한 예술표현은 형상을 구체적으로 하나
하나 헤아릴 수 없다는 식으로 말해진다. 명대 왕세정王世貞(1526~1590)은
장욱 작품의 뛰어난 예술성을 다음과 같이 평가한 적이 있다.

장욱의 〈두통첩〉 및 〈천자문〉 몇 행은 귀신이 넘나들어 멍하고 황홀
하여 헤아릴 수 없다.[15]

장욱의 작품을 봤을 때 '멍하고 황홀하다'는 표현은 이전에 그런 작품
을 본 적이 없는 대단히 새롭고 기이한 작품임을 상징한다. 이전에 본
작품 경향을 띠고 있으면 그 작품에 대해 '이렇다 저렇다' 평가할 수 있는
상황이 벌어진다. 왜냐하면 이미 예전 것이면 구체적으로 법이 있고, 지
향하는 예술 형상이 있기 마련이기 때문이다. 하지만 장욱의 작품은 이전
의 형상과 법에서 벗어난 신기함을 담아냈기에 '멍하고 황홀'할 수밖에
없게 된다는 것이다. '황홀恍惚'은 노자가 도를 형용할 때 사용한 용어로,
도의 불가언성을 의미한다.[16] 즉 '황홀'은 무엇이라 이성적으로 규정할 수
있는 범위를 넘어선 것을 상징한다. 마치 『장자』「천운」에서 북문성北門
成이 이른바 함지악咸池樂을 보고 듣는 과정에서 두렵고(구懼), 풀어지고
(태怠), 파악할 수 없는(혹惑)[17] 상태와 유사한 예술체험, 미적 경험을 한
것으로도 이해할 수 있다.

이처럼 장욱은 광일한 붓놀림을 통해 자신의 예술성을 마음껏 드러낸
대표적인 광자정신의 소유자였다. 중화와 진선진미적 사유에서 왕희지
를 이해하는 남당南唐 후주后主인 이욱李煜(937~978)은 왕헌지를 비롯하여

장욱, 우세남, 구양순, 저수량褚遂良(596~658), 설직薛稷(649~713), 유공권柳公權(778~865), 서호徐浩(?~?), 이옹李邕(674~746) 등 당대의 대표적인 서예가들의 장단점을 평가한 적이 있는데, 장욱에 대해서는 왕희지의 법을 얻었지만 광에서 문제가 있었음을 말하며 장욱 서예의 광적 성격을 규정하고 있다.[18]

물론 이런 장욱의 예술정신을 단순히 광자정신으로만 이해하는 것에 문제점을 지적하는 경우도 많다. 항목은 『서법아언』 「중화」에서 "장욱은 세상에서 미친 사람이라 지목되지만, 짐꾼이 길을 다투는 것을 보고, 북치고 피리부는 소리를 듣고, 검무를 보고 필의를 알았으니, 진실로 보통 사람이 아니다"[19]라고 하여 장욱을 미친 사람으로만 보는 것에 주의를 환기시킨다. 이런 점에서 볼 때 중국예술에서 광자에 대한 보다 심도 있는 접근이 요망된다. 즉 장욱은 법도를 벗어난 것이 아닌 상태에서 자신의 예술창작에 임했다는 것이다. 이런 견해는 『선화서보』에서 "초서는 비록 기괴함이 많이 나오나 원류를 찾아보면 하나의 점과 획이라도 법도에 맞지 아니함이 없으니, 어떤 사람은 장전은 미친 자가 아니라고 말한다"라는 것에서 보인다.[20] 황백사黃伯思(1079~1118)는 『동관여론東觀餘論』에서 장욱이 쓴 천자문을 보고 평가한 것을 싣고 있다. 장욱의 글씨가 겉으로 보기에 괴일怪逸한 면이 많은 것을 보고 호사자는 장욱이 '광서'를 좋아한다고 말하지만 모든 것이 그런 것은 아니라는 것이다. 즉, "'안문운정우몽첨앙鴈門云亭愚蒙瞻仰'과 같은 글자와 '후제일월後題日月'에 이르러서는 웅건하고 안온하며 수레를 들어 올려 뗏목과 실처럼 많은 형상으로 변하면서 비록 왼쪽으로 치닫고 오른쪽으로 달리더라도 법도 안에서 떠나지 않았다"[21]라고 하여 장욱 서예를 단순히 '광일' 차원으로만 보지 말라는 견해를 보인다.

예를 들면 장자사상을 이해할 때 사람들이 장자가 황당무계한 것을 말했다는 점만을 감안하고, 장자가 말한 도수형명度數形名에 관한 것을 제

대로 보지 못하고 평가하면 문제가 발생한다는 것이다. 그것은 장자사상이 '무위'이지만 '무불위'라는 점을 제대로 이해하지 못한 것으로, 이런 잘못을 장욱 서예를 평가할 때도 동일하게 저지른다는 것이다. 즉 장욱의 서예를 볼 때 괴이한 것만을 보고 그가 규구에 들어간 것을 모르는 것은 장자사상을 이해할 때의 잘못을 그대로 범한다는 것을 뜻한다. 이에 장욱 서예와 장자사상을 이해할 때 겉으로 드러난 것만 보지 말고 그 본질을 제대로 알 것을 요구한다.[22]

이상과 같은 발언은 장욱의 서예를 단순 광괴 혹은 광일로 보는 것에 대한 재고를 요청하는 것이지만, 전반적으로 장욱이 서예창작에서 추구한 자유분방한 광자정신은 이후 회소에게 많은 영향을 주었다. 이제 회소의 〈자서첩自敍帖〉에 나타난 광자정신을 보기로 한다.

2
–
회소의 신선풍 광초狂草

흔히 회소의 광초는 장욱을 계승하여 발전시켰다고 평가된다. 이에 "광으로써 전을 이었다[이광계전以狂繼顚]"고 말하고 때론 '전장취소顚張醉素'라고 하여 회소를 장욱과 함께 거론하곤 한다. 〈자서첩〉으로 유명한 당대 초서의 대가인 회소를 '광승狂僧'이라 하는 표현에서[23] 알 수 있듯이 회소도 술을 좋아해 흥이 돋으면 붓을 놀렸다. 당대 다성茶聖으로 일컬어지는 육우陸羽(733~804)는 『승회소전僧懷素傳』에서 "음주로써 본성을 기르고, 초서를 씀으로써 자신의 뜻을 마음껏 펼쳤다[음주이양성飲酒以養性, 초서이창지草書

以暢志〕"라고 말하는데, 이것은 회소의 서예세계를 잘 표현한 말이다.[24]
이백은 「초서를 노래함〔초서행가草書行歌〕」에서 회소가 취한 상태에서 거침
없이 일필휘지로 행한 붓놀림 기교의 탁월함과 서체 형상이 담고 있는
다양한 아름다움을 이렇게 찬양하고 있다.

> 우리 스님 취한 뒤 승상에 기대 앉아
> 잠깐 동안에 수천 장을 다 써버렸네
> 회오리바람 소나기 쏴 소리에 놀라고
> 떨어지는 꽃 흩날리는 눈처럼 얼마나 많은가
> 일어나 벽에다가 손놀림 멈추지 않으니
> 한 행에 몇 글자가 한 말 정도나 크도다
> 황홀한데 귀신 놀라는 소리가 들리고
> 때때로 용과 뱀이 달리는 것이 보이는 듯하다
> 번개같이 왼쪽으로 서리고 오른쪽으로 오므린 것이
> 초와 한이 서로 공격하여 싸우는 것 같구나[25]

회소는 〈자서첩〉에서 자신이 지향하는 서예정신을 "취중에 진여를 얻
는다〔취리득진여醉裏得眞如〕"라는 사유와 함께 광자정신을 통해 세상을 가볍
게 여긴다〔광래경세계狂來輕世界〕라는 사유로 귀결한다. 그 붓놀림이 날듯이
빙빙 돌면서 변화무쌍했다. 그런데 이 같은 회소의 광기어린 서예창작에
대해 회소가 법도를 모두 갖추고 있었던 점이 높이 평가된다. 송대 이전
의 초서에 나타난 광기를 이해할 때 이런 평가에 주목할 필요가 있다.
회소가 자유분방한 붓놀림 속에 법도를 갖추고 있다는 점은 그의 초서
가 명대 이후 왕탁, 부산 등이 보여주는 연면체連綿體를 통한 무절제성의
초서와는 다른 차원에서 이해되어야 함을 의미한다. 청대 유희재가 『서
개』에서 말한 것이 그 대표적인 예다. 회소가 쓰다 버린 붓이 쌓이자 이

회소, 〈자서첩自敍帖〉〈전체와 서문 부분〉

*석문: 懷素家長沙, 幼而事佛, 經禪之暇, 頗好筆翰.

〈자서첩〉에는 회소가 서예에 입문하는 과정과 그 내력을 엿볼 수 있는 내용이 담겨 있다. 오른편에 건륭이 쓴 글이 있는데, 그의 인장이 많이 찍혀 있다.

회소, 〈자서첩自敍帖〉(부분)

*석문: 戴公又云, 馳毫驟墨列奔駟(…)

〈자서첩〉에서 가장 큰 글자로 씌어진 '戴'자 주변에 찍혀 있는 '古希天子'는 건륭제의 인장이다.

회소, 〈자서첩自敍帖〉(부분)

*석문: 錢起詩云, 遠錫無前侶, 孤西寄太虛, 狂來輕世界, 醉裏得眞如. 皆辭旨激切.

회소가 전기錢起의 시구인 "狂來輕世界, 醉裏得眞如"를 써서 자신의 광초가 담고자 한 서예미학을
말한 부분이다.

를 산 아래 묻고는 필총筆塚이라 불렀다는 일화가 있을 정도로 그는 서예 학습에 매진하였다.

서예의 오체 가운데 초서에 나타난 광기의 경우, 특히 술을 먹은 이후 자유로운 정신상태에서 행해진 붓놀림에 초점을 맞추어 언급되는 경우가 많다. 그 하나의 예로 회소의 서예세계를 거론할 수 있다. 회소는 술을 좋아했고 술을 먹어야만 집필하고 붓을 놀렸다고 한다. 청대의 포세신包世臣(1775~1855)이 "취한 승려가 필봉을 감추어 안에서 전환하였으니, 파리하고 굳세어 신에 통하였다"[26]라고 하는 평가는 이런 점을 잘 보여준다. 항목은 회소 서예세계의 뿌리로 장지張芝를 꼽는다.

승려 회소의 흐름은 장지로부터 나왔는데, 붓을 당겨 크게 지렁이가 놀란 듯이 둥글게 전환하고 당기며 끈 것이 매우 궤기하고 뭉그러진 것 같다.[27]

항목은 특히 회소 글씨의 외형적 특징에 대해 궤기함이란 표현을 사용하여 평가하는데, 이 궤기함은 바로 회소의 광자정신의 결과물이라 할 수 있다. 회소가 글씨를 쓸 때의 운필법과 그것들이 갖는 아름다움에 대해서는 다양한 평가가 있다.

붓을 당기고 번개를 끌며 손을 따라 천변만화하였다.[28]

장사가 산을 뽑는 것 같아 신채가 사람을 감동시킨다.[29]

글씨마다 날아 움직이고자 하여 둥글게 전환하는 묘함이 완연하니 신이 있는 것 같다. 이것이 숭상할 만한 것이다.[30]

이처럼 회소의 붓놀림에 의해 표현된 변화무쌍하고 살아 움직이는 활발발한 서풍은 많은 사람들에게 감동을 주었는데, 이런 평가에서 주목할 것은 글씨마다 신선의 기운과 풍모를 담고 있다는 것이다. 이런 평가는 이후 명대에서 행해진 이른바 왕탁이나 부산 등에서 보이는 무질서함과 추함, 때론 질탕한 서풍과 분명하게 차이점을 보이는 것에 속한다. 즉 동일한 광초라도 회소의 서예작품에는 일종의 선미禪味 혹은 선미仙味가 담겨 있고, 그 선미는 왜 회소의 서예가 높이 평가 받는가 하는 질문에 대한 실질적인 답변에 속한다. 따라서 명대에 유행한 광기어린 초서풍에 담긴 진솔한 감정을 그대로 표현할 것을 요구하는 이른바 부산이 말하는 사녕사무설四寧四毋說의 결과로서 나타난 추한 형상을 통한 미적 추구는 없다.

회소의 당대 위상에 대해서는 다음과 같이 평가되기도 한다.

> 손과 붓이 조화를 이룰 때 정신을 잊고 기를 안정시키며 서서히 일어
> 나 보면 향한 바가 앞에 없는 까닭에 당나라 제가들이 오른쪽에서 멀
> 리 나왔다.[31]

이와 같이 당시 여타 예술가보다 뛰어난 예술세계를 펼친 회소에 대한 종합적인 평가는 다음과 같다.

> 회소가 묘하게 된 까닭은 비록 뜻을 따라 미치고 표일하여 천변만화를
> 이루더라도 마침내 위진의 법도를 떠나지 않았기 때문이다.[32]

위진의 법도는 다른 것이 아니다. 이왕二王〔=왕희지와 왕헌지〕으로 대표되는 이른바 적절하게 운치를 숭상하는 서풍〔상운서풍尙韻書風〕으로서의 법도를 지키면서도 표일함과 운치를 추구하는 서풍을 말한다. 위진의 서풍은

조선조 퇴계 이황이 말하듯이, 상징적으로 중화미학이 담긴 서풍을 의미하는 경우도 있다. 동기창은 장욱이나 회소를 사람들이 광이라고 지목하지만 모두 평담함과 천진함을 종지로 삼은 것이지 광은 아니라고 한다.[33] 이런 점에서 볼 때 위진의 법도를 떠나지 않았다는 회소 서풍에 대한 이런 평가는 명대 중기 이후부터 유행하기 시작한 광견서풍이 회소의 서풍과 어떤 차이점을 갖는 것인가를 잘 말해준 것에 해당한다.

당대 장회관張懷瓘(?~?)은 『서단書斷』에서 행서와 관련해 "잘 배우는 자는 자연의 다양한 변화에서 배우고 다른 종류에서도 찾는다"[34]라고 말한 적이 있다. 이런 점을 자신의 초서창작에 잘 응용한 인물이 회소다. 곽희郭熙(1000?~1087?)는 『임천고치林泉高致』에서 "회소는 밤에 가릉강의 물소리를 듣고 초서가 더욱 좋아졌다"[35]라고 하여 구체적인 사물에서 서예의 이치나 맛을 깨달으려면 '형상 밖으로 초월하는 경지'의 감수성이 필요하다는 것을 말한다. 이런 점에서 회소는 탁월한 능력을 보였고, 그런 자연물에 내재된 생명성을 자신의 광초에 유감없이 발휘하고 있다.

이처럼 당나라 시대에는 아주 뛰어난 서예가가 많았고, 또 왕후장상이나 문인묵객의 칭찬을 받은 서예가도 매우 많았다. 물론 당시 문인묵객의 가장 많은 사랑을 받은 사람은 역시 회소였다. 회소의 초서가 사람들에게 감동을 주는 것은 그의 필법 운용에 함축된 표일한 기세와 진정성이 담긴 감정 표현인데, 그것에는 회소만의 광자정신이 담겨 있었다.

서예에서 광기어린 붓놀림은 명대에 오면 더욱 다양한 형태로 나타난다. 명말의 서예가들 가운데 황도주黃道周(1585~1646), 예원로倪元璐(1594~1644), 왕탁은 '삼광인三狂人'이라 일컬어졌는데, 가장 광기를 보인 인물은 왕탁이다.[36] 왕탁은 유가가 배척하는 괴력난신을 자신의 서풍에 전개한 인물이다.[37] 왕탁은 문장에는 시중時中, 광, 견, 향원鄕愿, 이단이 있다[38]고 하면서 광견에 긍정적인 견해를 보인다. 특히 '연면連綿' 초서를 통해 웅강하면서도 '광일'한 광기를 보인 왕탁에게 일정 정도 영향을 받은 부

산은 "무릇 글자와 그림과 시문은 모두 천기天機와 호기浩氣가 나온 것이다"[39]라고 말한다. 아울러 '바른 것이 극에 가면 기이함을 낳는다[정극기생正極奇生]'라는 사유를 통해 '대교약졸大巧若拙'의 경지를 담아낼 것을 요구한다.[40]

이상 당대부터 명대에 이르기까지 회소와 왕탁을 비롯한 여러 인물들이 자신의 진정어린 감성을 다양한 서체를 통해 광기어린 서예세계로 펼쳐냈다. 그런 와중에 육분반서를 창안해 가장 뚜렷하게 자신만의 광기를 표현한 정섭이 등장한다.

3

정섭의 육분반서六分半書와 광괴狂怪미학

정섭鄭燮은 청대 초기에 정주이학의 중화미를 화폭에 실현하고자 했던 사왕四王[41]과 달리 자신만의 독특한 개성과 창의성이 담긴 '괴怪'로 일컬어지는 예술세계를 펼쳤던 광기어린 서화가였다. 정섭은 자신의 학문과 예술의 근간에 대해 "장주莊周(=장자)를 흠모하고, 노담老聃(=노자)을 숭배한다"라고 하였다. 이런 정섭의 성품은 광으로 불리울 정도로 그의 사상과 예술세계는 매우 기이하였다. 특히 정섭은 앞선 사람의 격조格調나 '이미 이루어진 법식[성식成式]'을 그대로 따르는 것을 거부하고 자신의 폐부를 그대로 드러내야 한다는 이른바 개성을 강조하는 예술정신을 말했다. 정섭은 성품이 광달曠達하였고 사소한 예절에 구애받지 않는 행태를 보였다. 이런 정섭의 광기어린 모습을 『청사열전淸史列傳』「정섭전鄭燮

傳」에서는 "기상이 커서 아무런 속박도 받지 않았다(…) 날마다 큰 소리로 이야기하며 인물의 시비를 따졌기에 '광명狂名'을 얻었다42"라고 기록하고 있다.

정섭의 광적인 기질은 「우연작」에서 말한 '영웅이 어찌 시와 서를 읽으리요, 혈성을 곧바로 펼치면[직터혈성直攄血性] 문장이 되는 것'43의 '자연스런 취향[천취天趣]'을 드러낼 것을 말하는 문예창작 정신에 잘 나타난다. 정섭의 이런 발언은 시나 문장을 짓는 데 기본의 법을 따라 지을 필요가 없이 자신이 느낀 그 감정을 꾸밈없이 진솔하게 펼쳐내라고 하는 문예정신, 이른바 기존의 법식을 탈피하는 귀변貴變 정신과 관련이 있다. 이런 점에서 정섭은 유가가 중화미학 시각에서 말하는 '원이불노'라는 것과 대비적으로 '노'를 드러내는 것을 강조한다.

> 장자가 말하기를, '노'하여 힘차게 날아오르면 그 날개는 하늘 가득히 드리운 구름과 같다. 또 어떤 사람은 초목이 '노'하여 생장한다고 하였다. 그러니 만사만물이 어찌 노함이 없겠는가? 판교[=정섭]의 서법은 한대 팔분八分에 예서·행서·초서를 섞어 넣고, 안진경의 [쟁좌위고爭座位稿]로 낙관을 하였으니, 역시 노한 것이 다른 사람의 뜻과 같지 않다.44

양강陽剛의 아름다움을 표현할 수 있는 '노함'은 모든 만물이 생명을 지탱하는 강력한 생명력으로 작동하는데, 정섭은 '노함이 다른 사람과 다르다[노부동인怒不同人]'는 것을 강조함으로써 자신만의 서체를 창안한다. 그것이 바로 정섭 서예를 가장 특징적으로 보여주는 이른바 육분반서六分半書다.

정섭이 자신이 창안한 육분반서에 대해서 명확하게 말한 것이 없기 때문에 그것에 대한 견해는 다양하다. 주적인周積寅은 정섭의 육분반서에

대해 해서와 예서를 한데 섞고 행서와 초서를 섞었다는 설, 전서와 예서의 법으로 행서와 해서를 섞었다는 설, 한대의 팔분에 해서·행서·초서를 섞어넣는다는 설, 해서에다 전서와 예서를 섞었다는 설, 예서·해서·행서 삼체를 서로 섞었다는 설, 예서와 해서를 절반씩 섞었다는 설 등으로 정리하고 있다.[45] 이런 점을 감안하면 정섭의 육분반서는 기본적으로 동한시대 예서인 '팔분'을 기본으로 하고 있고 나머지 서체를 자신만의 다양한 관점에서 섞었다고 말할 수 있다.

일단 정섭이 스스로 "판교의 서법은 한대의 팔분서와 해서·행서·초서를 섞었다"[46]라고 하는 것을 보면 한대의 '팔분'에서 '일분반'을 뺀 것이라 할 수 있다. 그런데 정섭이 쓴 '육분반서체'를 보면 정확하게 숫자적으로 육분반서에 해당하는 것이라 볼 수 없는 것이 많다. 이런 점에서 나는 육분반서라는 의미를 이해할 때 가장 중요한 것은 정섭이 말한 '섞었다〔잡雜〕'라는 표현이라 본다. 즉 어느 한 서체만을 통해 그 서체의 아름다움을 드러내는 차원의 순수성을 강조하는 것이 아니라 정섭이 자신의 예술정신의 근간으로 삼고 있는 잡되고 '어지러운 것〔난亂〕'을 상징적으로 표현한 서체가 바로 육분반서라는 것이다. 육분반서를 이해하는 데 정섭이 수행한 이른바 '난석포가체亂石鋪街體'를 적용하여 본다면 나의 이런 주장은 일리가 있게 된다. 이런 육분반서가 갖는 철학적 의미는 어느 하나의 서체만을 중심으로 삼는 사유를 거부했다는 것에 있다. 즉 기존 서예에서 말하는 이른바 서체에서의 '팔분중심주의'를 부정했다는 의미가 있다. 그것의 기저에 깔린 것이 바로 서예창작에서 보이는 광기다.

일단 육분반서로 쓰여진 작품의 외적인 형태를 보자. 먼저 행과 행 사이, 글자와 글자 사이의 구도와 포치布置가 정형화되거나 통일된 형식을 이루고 있는 것이 없다. 이런 점과 더불어 정섭은 '이체자異體字'를 쓴다거나 전서·주서의 결구를 이용해서 필획의 증감과 자체의 변화를 통해 기본적으로 '정제된 형식미'를 추구하는 것을 거부하고 있다. 이것은

정섭, 〈행서논서축行書論書軸〉
육분반서의 멋을 잘 보여주는 작품이다.

정섭, 〈난득호도難得糊塗〉

*석문: 聰明難, 糊塗難. 由聰明, 而轉入糊塗更難. 放一著, 退一步, 當下心安, 非圖後來福報也.

이 두 작품은 이른바 정섭의 바보철학을 잘 보여주는 글귀들이다. 정섭 서화
의 특징 중에 하나인 들쑥날쑥한 참치參差 형태의 글자 배치를 통해 인생사도

정섭, 〈끽휴시복喫虧是福〉

*석문: 滿者, 損之機, 虧者, 盈之漸. 損于己, 則盎於彼. 外得人情之平, 內得我心之安. 既平且安, 福卽在是矣.

그러하다는 회화성이 강한 작품이다. 화복과 관련하여 달관한 듯한 인생관과 대자연의 이치를 읊은 이 두 작품에서 육분반서의 맛도 느낄 수 있다.

정섭이 지향하는 '잡雜'과 '난亂'의 예술정신의 묘합적 풍모를 잘 보여준다고 할 수 있다.

이처럼 육분반서에서는 전반적으로 중용을 근간으로 한 정제미보다는 들쑥날쑥한 '참치부제[參差不齊]'의 혼잡한 미를 엿볼 수 있다. 그 '참지부제' 형식 속에서 글자들은 서로 어울리면서 하나의 완성된 작품을 이루고 있다. 장자가 말하는 만물제동萬物齊同의 '제물'의 철학이 글자에 반영된 것이라 할 수 있다. 즉 하나의 서체를 중심으로 삼은 '중심주의적 예술정신'에서 벗어나 다양한 서체를 혼합해 자신의 감성을 자유롭게 표현하고, 시대 변화에 따라 서체에 담긴 미의식을 다양하게 혼합하여 남과 다른 자신만의 감성을 서체에 담아내고자 만들어진 것이 육분반서라 할 수 있다.

정섭의 육분반서는 형이상학적 차원에서 이해하면, 이 세상에 존재하는 그 어떤 사물도 동일한 형태로 존재하지 않고 끊임없이 변화하면서 각각의 자신의 아름다움을 담아내는, 자연을 스승으로 삼아 창안한 것으로 원기元氣가 단결團結된 자연의 모습이 담겨 있다.[47] 혼돈이나 원기가 단결된 것 등은 모두 자연의 모습을 상징하는 것이라 할 수 있기 때문이다. 즉 육분반서를 철학적으로 접근하면, 노장적 사유와 함께 도법자연 사유에 입각한 이른바 '원기론적 자연관'이 담겨 있다. 따라서 유가의 중화미와 형태론이나 내용적인 측면에서 다른 미의식이 담겨 있다.

어차피 서예는 이미 주어진 글자를 통해 자신만의 감성을 어떤 형식을 통해 표현해야 하는가가 문제가 된다. 이런 점에서 옛것에 대한 것을 무조건 부정할 수 없다. 왜냐하면 그 옛것에는 이미 미적 객관성이 확보되어 있기 때문이다. 하지만 그 옛것을 그대로 추종하면 주체적 나를 담아낼 수 있는 길은 막히게 된다. 이른바 서노書奴가 되는 것이다. 광기는 이 같은 서노를 부정한다. 이런 점에서 정섭은 반드시 온전한 것을 추구할 필요가 없이 '열에서 셋을 버린다'[48]는 '칠요기삼七要棄三' 식의 사유를

통해 문제를 해결하고자 하였다.

이런 사유는 이른바 노자가 말하는 '위도일손爲道日損'의 서예적 적용으로, 이런 사유를 육분반서에 적용하면 '열'은 예서의 '팔분'에 속하는데 버린 '셋'은 덜어낸 '일분반서'다. 옛것을 무조건 부정하지 않으면서도 아울러 자신만의 개성을 담아내고자 한 정섭의 창신적 결과물이 육분반서인 것이다. 또한 옛것을 무조건 추종하지 않으면서도 자신만의 독특한 감성과 예술정신을 창의적으로 실천하고자 한 광기어린 창신적 예술정신의 결과물도 육분반서라고 할 수 있다. 이런 점은 금농金農(1687~1763)이 자신만의 예술정신을 담아낸 서체인 이른바 칠서漆書를 만들었던 '독예獨詣' 정신과 동일한 사유에 속한다.[49]

결과적으로 육분반서는 가장 '적절한 상태에서 그침[=중절中節]'을 말하고 아울러 균제와 정제를 추구하는 유가의 중화미와 다른 차원의 미에 속한다. 당연히 이 같은 육분반서에는 정섭의 예술정신의 특징인 '괴이함'이 담겨 있고, 그 '괴이함'에는 정섭 특유의 광자정신이 담겨 있는 것이다.

4
–

항목의 중행中行 중심주의 광견관

유소가 『인물지』에서 분석한 인간기질의 다양함은 서화를 창작할 때의 인간기질론에도 적용되는데, 유소가 말한 '징신徵神' 사유와 유사한 것은 서화예술을 모두 마음을 표현하는 예술로 이해하는 사유다. 서예에서 중

화를 기준으로 하여 서예이론을 정립한 인물로는 당대의 손과정과 그 손
과정의 사유를 이어받은 명대의 항목項穆을 들 수 있다. 손과정과 항목은
모두 인간의 자질과 기질적 측면의 다름에 따라 다양한 서체가 나타남을
말한다. 그 다양한 서체를 두 사람은 '편偏'이라 규정하는데, 앞서 본 바와
같이 '편'은 중용, 중화, 중행에서 벗어난 것을 의미한다.

손과정은 『서보書譜』에서 왕희지 서예의 묘함을 평가할 때 "이 때문에
왕희지의 글씨는 말년에 묘함이 많았는데, 사려가 고금古今에 통하고 자세
히 살펴 지향하는 뜻이 조화롭게 평정平正하며, 과격하고 사납지 않아 풍
기風氣와 규구規矩가 스스로 유원悠遠했기 때문이다"[50]라고 한 적이 있다.
여기서 "지향하는 뜻이 조화롭게 평정하며, 과격하고 사납지 않다〔지기화평
志氣和平, 불격불려不激不厲〕"라는 것은 중화의 미학관념을 가장 잘 드러낸 것
이다. 이런 중화를 중심으로 하여 손과정이 자질과 기질의 다름을 서체와
관련지어 말하는 것을 보자.

　　이로써 알 수 있는 것은 어느 한 방면에 기교적인 측면에서 뛰어나기
　　는 쉽지만 '진선진미盡善盡美'의 경지는 이룩하기 어렵다는 것이다. (서
　　예를 배울 때 처음에는) 어느 한 분야에 뛰어난 인물을 종사로 삼아 배우지
　　만 시간이 지나면 변하여 다양한 서체를 이루게 된다. 이는 기질적으
　　로 차이가 있는 감정을 따라 행해지고, 곧 그것을 글자의 형태로 삼았
　　기 때문이다. (그럼 기질적으로 차이가 있는 감정이 나타낸 다양한 자태를 보자.)
　　성정이 질박하고 올곧은 사람은 꼿꼿하여 올바르지만 수려함이 부족하
　　다. 강직하고 강경한 사람은 고집스럽고 강하지만 메마르다. 근엄하고
　　고지식한 사람은 조심스럽고 기세를 펴지 못한다. 경솔하고 제멋대로
　　인 사람은 법도에 어긋나는 잘못이 있다. 성격이 온화하고 부드러운
　　사람은 가냘프고 힘이 없다. 조급하고 행동이 빠른 사람은 세차고 성
　　급하다. 의심이 많아 망설이는 사람은 지체되고 깔끄럽다. 행동이 굼

뜨고 느린 사람은 절름거리고 둔하다. 경박하고 옹졸한 사람은 자질구레하고 속기가 있다. 이 모든 것은 '특징적인 성격을 가진 인물〔독행지사獨行之士〕'이 '한쪽으로 치우쳐' 즐겨 어그러진 결과이다.[51]

손과정은 중용과 밀접한 관련이 있는 진선진미를[52] 기준으로 하여 '한쪽으로 치우친 것〔偏〕'에 대한 것을 '성욕性欲'과 관련지어 말한다. 이때의 성욕은 정이 드러난 것을 의미하지,[53] 흔히 식욕, 수면욕 등과 함께 말해지는 성욕이 아니다. 정의 드러남인 '성욕'의 결과물은 각각의 성정의 차이에 따른 결과인 '서체書體'의 다양함으로 나타난다. '독행獨行'은 중행과 비교되는 일종의 '편偏'에 속한다. 요컨대 '독행지사'가 표현한 글자 형태는 각각의 특징을 보이지만 어느 한쪽에 치우친 점이 있어 진선진미하지 못하다는 것이다.

주지하는 바와 같이 주희가 『중용장구中庸章句』「서序」에서 말한 유가의 이단관은 유가의 도통관과 밀접한 관련이 있다.[54] 유가의 도통관이 강화되면 강화될수록 중용을 중심으로 한 중화중심주의는 강조된다. 서예 인식에서도 마찬가지로, 서예의 서통관書統观이 강화되면 강화될수록, 서예의 정종正宗에 대한 의식이 강화되면 강화될수록 서예에서 중화중심주의는 강조된다. 이런 사유를 가장 잘 담고 있는 것이 항목의 『서법아언』이다. 항목이 말하는 서예의 중화사상은 유가의 전통적 사유를 그대로 이어받아 전개된다.[55]

항목은 유가의 도통관을 서예의 서통관에 접목하여 이해하고 아울러 강력한 이단의식을 보인다. 먼저 『서법아언』「서통書統」에서는 '서법을 바로 하는 것'은 '인심人心을 바로 하는 것'이며, '인심을 바로 하는 것'은 '성인의 도를 보위하는 것'이라 말하면서 본격적인 서통관에 입각한 이단관을 전개한다.[56] 즉 항목은 『서법아언』「서통」과[57] 「고금古今」에서[58] 왕희지 중심주의를 통한 서통관을 말하고, 아울러 『서법아언』「품격品格」에

서는 서예의 '정종관正宗觀'을 말한다. 진선진미를 실현한 '정종'에 해당하는 조건은 크게 보면 '회고통금會古通今', '불격불려不激不厲', '기존 서예를 집대성하는 것'과 '계왕개래繼往開來'하는 것들이다.[59] 정종에 해당하는 인물은 왕희지로 본다. 이처럼 왕희지를 정종으로 보고 추존하는 사유에는 서예의 중화중심주의가 담겨 있다.

서예를 마음을 표현하고 담아내는 '심화心畵'로 규정할 수 있다면 드러난 창작물은 당연히 성정의 편偏이나 정正이냐 하는 것과 관련이 있다. 중화중심주의를 강조하는 항목은 마음을 표현하고 담아내는 것과 드러냄에서 '정正'을 강조한다. 『서법아언』「서통」에서는 서예를 제왕의 경륜經綸과 성현聖賢의 학술을 담아내는 것이며, 아울러 '유가 성현의 가르침과 경전을 돕고 보위하는 것〔익위교경翼衛敎經〕'으로 이해한다.[60] 이에 『서법아언』「정기正奇」에서는 서예가 담아내야 할 것으로 도덕과 충직忠直을, 추구해서는 안 되는 것으로 공리功利와 간웅奸雄을 말하면서 호기好奇의 학설은 누구에서부터 시작했는가를 묻는다.[61] '호기'에서 '기奇'는 중화미학에서 벗어난 치우친 성정을 드러냄을 의미한다. '호기'를 문제 삼는 사유에는 중화중심주의가 깔려 있다.

『서법아언』「심상心相」에서는 서예는 마음을 담아내는 예술이란 점에서 '사람이 바르면 글씨도 바르다〔인정즉서정人正則書正〕'라는 것을 말하고, 창작하기 전의 마음상태로서 '사무사思無邪'와 '무불경毋不敬'을 통해 수양된 맑은 마음가짐과 인품, 학식에 바탕을 둔 '심정心正'을 강조한다.[62] 항목은 이처럼 단순히 서예를 순수 예술론적 측면에서 파악하는 것이 아니라 교육적 측면과 윤리적 측면에서 이해한다. 이에 항목은 누구보다도 서예에서 중용의 중화사상을 자신의 서예정신에 적용하여 바람직한 서예는 중화이어야 함을 말한다.

공자가 말하기를 '문과 질이 조화를 이룬 뒤에 군자다'라 하였고, 손과

정은 말하기를 '옛날 것을 표현해도 오늘날과 어긋나지 않고, 오늘날 것을 담아내도 오늘날의 폐단과 같지 않아야 한다'라 하였다. 이 두 마디를 살펴 세상의 추이와 더불어 마음이 하고자 하는 것을 쫓아 법도에 어긋나지 않으면 중화가 적중한 것이 되리라.[63]

항목은 한걸음 더 나아가 공자가 말한 '문질빈빈'과 손과정이 말한 '고와 금의 묘합과 회통'을 통한 중화의식을 기반으로 하여 실질적인 창작에서 '원圓'과 '방方', '정正'과 '기奇'의 묘합을 통한 중화를 진선진미와 연계하여 말한다.

'원'이면서 '방'이고 '방'이면서 '원'이며, 정이 '기'에 합할 수 있고 '기'가 정을 잃지 않으면 중화에 합치하게 되니, 이것이 진선진미다. '방'과 '원'이 서로를 이루고, 정과 '기'가 서로를 구제해야지, 치우친 바가 있게 되면 중화가 아니다(…) '권權'이라 하는 것은 사물을 달아 공평하게 베푼다는 것이니, 이것이 중화다.[64]

항목은 서예의 이상적인 미의식으로 중화미를 강조하면서 손과정보다 훨씬 더 정치하게 성정과 기질의 다름에 따른 장단점을 분석한다. 항목이 손과정보다 인간의 성정과 기질에 대해 더 정치하게 분석할 수 있었던 것은 그가 살았던 시대의 다양한 서예풍조와 관련이 있다. 즉 이는 당대 '상법尚法' 서풍 이후 송대 '상의尚意' 서풍의 유행과 명대의 양명좌파의 '임정종욕'을 긍정적으로 여긴 서예가들의 다양한 서예창작 경향성이 나타난 것과[65] 무관하지 않다. 항목은 인간의 성정은 '양강陽剛'으로서의 '강剛'과 '음유陰柔'로서의 '유柔'란 두 가지 성질을 품부 받았다고 한다. 이러한 조건하에서 그는 손의 운용과 관련하여 12가지 다양한 인간성질과 자질이 드러난 서체에 대해 말한다.

대개 인간의 성정은 굳센 것과 부드러운 것처럼 서로 다른 성질을 품부 받았다. 손의 운용에는 '손이 의도하는 대로 써지지 않는 것〔괴乖〕'과 '손이 의도하는 바대로 써지는 것〔합合〕'이 있다. 조심조심 법도를 지키는 자는 마음속에 품은 법도에 구애되어 붓을 펴지 못한다. 방종하여 자기 마음대로 하는 자는 도수가 준칙과 법칙을 넘어버린다. 빠르고 힘찬 자는 휙 하면서 급박하게 쓰지만 쌓인 것이 없다. 더디면서 무겁게 붓을 놀리는 자는 두려워하고 꽉 막혀 날듯이 쓰지 못한다. 성격이 간소하고 기세가 솟구치는 자는 힘차고 올곧지만 유려한 맛이 적다. 엄숙하고 정밀한 자는 긴밀하고 꽉 차게 쓰지만 자유로움이 적다. 온난하고 윤택한 자는 곱고 아름답게 쓰지만 적당히 그치는 맛이 적다. 험절한 것을 드러내는 자는 꾸미는 것이 지나치다. 뛰어나게 포부를 지닌 자는 평이하게 쓰는 것을 부끄러워한다. 은근히 힘을 떨치는 자는 또 단아하고 두텁게 쓰는 것을 부끄러워한다. 엄숙하면서 진실한 자는 노둔하고 질박하게 쓰는 것을 혐오한다. 유려한 자는 가볍고 화려함이 지나치게 쓴다. 행동이 빠르면서 활동적인 자는 정밀하고 심오한 것이 모자란다. 섬세함이 왕성한 자는 오히려 산만하고 느리게 쓰는 것이 많다. 시원시원하면서 굳건한 자는 빠르고 용감한 붓놀림에 빠진다. 조용하면서 기존의 것에 익숙한 자는 신기함이 결핍되어 있다. 이것들은 모두 '성품이 치우친 것〔성지소편性之所偏〕'으로 인하여 그 '자질이 가까운 것〔자지소근資之所近〕'을 이룬 것이다.[66]

인간성정의 다양함과 관련된 이상 12가지 현상은 모두 중행, 중용에 벗어난 한쪽으로 치우친 글씨에 해당한다. 손과정은 서예창작의 환경적 조건과 관련하여 '오합五合'과 '오괴五乖'를 말한 적이 있다.[67] 항목은 '괴乖와 합合'을 말하지만 주로 '괴'에 맞추어 논의하고 있다. 항목이 진단한 '괴'는 각각 타고난 성품과 자질의 '치우친 것'이나 '가까운 것'의 결과물이다.

항목은 『서법아언』 「변체辨體」에서 "이 때문에 사람이 품부 받은 바에 상과 하가 가지런하지 않다. '성性'으로 품부 받은 바는 서로 같으나 기의 습성은 다름이 많으니, 중행, 광, 견이라 말하는 것에 지나지 않는다. 그러므로 사람이 글씨를 쓰는 데에는 마음먹은 대로 손에 따라서 수많은 형태의 글씨가 써지지만 결국 중화와 '비肥'와 '수瘦'일 뿐이다"[68]라는 말을 한 적이 있다. 항목은 결국 중행중심주의와 중화중심주의 입장에서 각각의 성질 혹은 자질에 따라 '편偏'에 치우친 것을 문제시한다. 항목은 중행과 대비되는 광과 견, '비'와 '수'를 말하지만, 이것들은 앞서 거론한 12가지를 압축한 것에 해당한다. 이런 점에서 항목은 '광견에서 중행으로 나아갈 것'을 요구한다.

> 서예를 하는 선비는 '비肥'와 '수瘦' 사이에 나아가고 물러나는 것을 통해 중화의 묘한 경지에 깊이 나아가야 한다. 이것은 '광견에서 중행에 나아가는 것'과 같다. 삼가 신중히 할 것이지 스스로 포기하지 말라.[69]

유학에서 가장 금기시하는 것이 자포자기自暴自棄다. 유학에서는 후천적인 학습을 통해 기질의 변화 가능성을 말하는데, '자포자기'하는 한 그 어떤 부정적인 자질도 변화할 수 없기 때문이다.[70] 항목은 비록 중화중심주의를 통해 광견의 문제점을 지적하지만 후천적인 노력을 통해 광견에서 중행으로 나아갈 수 있는 것, 즉 기질변화와 극복 가능함을 역설한다. 아울러 '한쪽으로 치우친 선호성과 자신의 감정에 맡겨서 제멋대로 창작하는 경향성〔편호임정偏好任情〕'의 문제점을 지적하고, 각각의 자질에 맞는 교육과 극기克己의 수양공부를 통해 중화에 나아갈 것도 말한다.[71]

이밖에 항목은 인품결정론에 입각해 붓놀림에 의한 필세의 드러남을 '인품이 다르고 성정이 다른 점'과 관련하여 '사邪'와 '정正'으로 구분하는데,[72] 이것도 중화중심주의의 소산이다. 정을 드러낼 것을 강조하는 것은

황공망

서여기인書如其人 차원의 인품결정론에 해당한다. 항목은 이런 인품결정론에 입각해 '사'에 해당하는 것, 즉 자신의 성정을 다양하게 드러내는 것을 '편'으로 여기고 극복해야 할 것을 말한다.

이상 손과정이나 항목이 말한 인간의 기질에 따른 다양한 서체 형태에 관한 사유는 회화에서도 볼 수 있다. 즉 서예에서 말하는 심화心畵적 사유는 서예에만 적용되는 것이 아니다. 장경張庚(1685~1760)은 '서화동원書畵同源'이란 입장에서 "서書, 심화心畵"라는 사유를 확장하여 '회화도 심화'라는 것을 말한다.

양웅揚雄(기원전53~기원후18)이 말하기를 "글씨는 마음의 그림[心畵]이다. 마음의 그림이 나타나면 인간의 사악함과 정직함이 구분된다"고 하였다. 그림과 글씨가 한 근원이니, 그림도 또한 마음의 그림이다. 붓을 잡은 자들이 생각하지 않을 수 있겠는가? 일찍이 그림을 보면 의심스러운 것이 있었는데, 그들이 산 평생을 논해보니 바로 '심화'라는 말이 잘못이 아님을 스스로 믿게 되었다. 이로 인하여 양웅이 한 말이 거짓이 아니라는 것을 더욱 믿게 되었다. 시험 삼아 원나라 여러 작가들에 나아가 인격을 논해보면, 황공망黃公望(1269~1354)은 사람됨이 솔직하고 깨끗하였으므로 그 그림이 평담平淡하고 혼후하면서 윤택했으며, 여러 작가들 가운데 가장 정순精純하였다. 오진吳鎭(1280~1354)은 외롭고 고상하여 맑고 곧았다. 그러므로 그의 그림이 높이 솟아 영웅과 준걸의 기운이 있었다. 예찬은 줄곧 세속과 단절하였다. 그러므로 그의 그림은 소원하고 초일하고 화려함을 아로새기는 것을 다 버렸다. 왕몽王蒙(1308~1385)같은 사람은 사람됨이 영화를 탐하고 권세에 부합하였다. 그러므로 그의 그림은 조급한 감이 있다. 조맹부趙孟頫(1254~1322)는 큰 절개를 소중히 여기지 않았다. 그러므로 글과 그림이 모두 예쁘고 아름다우나 속기를 띠고 있다.73

조맹부

장경은 인품결정론과 관련된 '화여기인'의 입장에서 각각의 인품과 재질에 따른 평가를 내리고 있다. 황공망이 특히 높이 평가되는 것은 평담하면서 혼후하고 윤택한 점인데, 이런 점은 유소가 말한 중화의 '평담무미'와 일정 정도 관련이 있다. 하지만 기타 여러 화가들에 대한 긍정적인 평가도 항목이나 유소의 견해에 비추어보면 일정 정도 '편'에 속한다. 이런 '편'이 '소산간원蕭散簡遠'과 같이 문인화가들이 추구한 미의식의 하나가 될 때는 긍정적으로 평가되기도 하였다. 서예나 회화 모두 '심화'라는 관점에서 접근한다면 다양한 서체와 형상은 모두 각각의 타고난 서로 다른 다양한 기질을 반영한다. 그 다양한 기질을 담아낸 작품이나 결과물이 좋은 것인지 나쁜 것인지를 중화, 중행, 중용 등으로 평가하고, 한걸음 더 나아가 궁극적으로 중화, 중행, 중용의 아름다움을 담아낼 것을 요구하는 것이 중화중심주의 미학의 특징이라 할 수 있다.

이처럼 서예에서 중화중심주의를 강조한 항목은 사무사와 무불경의 수양된 맑은 마음가짐과 인품과 학식에 바탕을 둔 '심정心正' 및 '칭물평시稱物平施'의 '시중성時中性'을 갖는 중화미학에 입각한 서예를 펼칠 것을 강조하였다. 중화미학에 입각한 서예는 항목이 말하는 떳떳한 윤리를 밝힐 수 있고 인간들의 마음을 깨끗하게 할 수 있는 효용성이 있다. 유가가 지향하는 탕평정직蕩平正直한 도리를 펼 수 있다. 즉 교육적 측면에서 유가가 지향하는 사유를 전할 수 있다.[74] 하지만 중화의 법고法古 측면이 아닌, '편'으로 평가되는 광견이 갖는 창신 측면에 대한 긍정적인 면도 무시할 수 없다. 즉 중화, 중용, 중행에서 벗어난 광견적 사유는 중국철학, 문화, 예술에서 일정 정도 긍정적인 역할을 하였다. 예를 들면 예술창작을 할 때 과감하게 옛것을 부정하면서 창신성을 드러내고 아울러 부조리한 사회의 압박에 대해 반항한 것은 광자의 진취적인 사유와 관련이 있다.[75] 아울러 견자가 독특한 풍격을 지니면서 세속의 흐름에 따르지 않고 자신만의 고고함과 절조를 유지하면서 사회 정기正氣를 홍양弘揚했던 점

도[76] 인식해야 한다.

　요컨대 모든 인간이 동일한 성정을 겸비한 것은 아니다. 중절中節된 마음 표현과 담박함을 통한 중화가 갖는 장점도 많지만, 그것이 하나의 중심이 되고 아울러 그것만이 진리라고 강요된다면 도리어 여러 가지 폐단이 발생한다. 특히 일정 정도 의고擬古적일 수밖에 없는 중화중심주의적 사유는 오늘날 변화된 시대에 맞는 미의식을 담아내는 데는 도리어 걸림돌이 될 수 있다. 이런 점에서 오늘날 상황에 맞는 중화와 '편'의 묘합이 요구된다. 마치 석도가 '옛것을 빌림으로써 오늘날 새로운 예술세계를 연다〔차고이개금借古以開今〕'라고 말하듯이.

제 13 장

조선조 회화에 나타난 광견미학

노 장철학이 조선조 서화예술 쪽에는 어떤 영향을 주었을까? 주지하는 바와 같이 조선조 초기 '숭유억불崇儒抑佛' 정책을 실시하면서 유학을 국교로 삼다시피 한 조선조는 불교와 더불어 노장철학을 이단으로 배척하였고, 따라서 노장 관련 주석서도 미미한 것이 현실이다. 조선조에 끼친 노장철학에 관해 최근 철학이나 문학, 종교 쪽에서는 어느 정도 연구가 진척되어 있지만, 서화예술과 관련된 연구는 거의 없다고 해도 과언이 아니다. 그렇다면 노장철학이 서화와 관련된 내용이 없다는 것인가? 그렇지 않았다.

조선조 유학자들이 노장을 이단이라 배척하였지만, 많은 진보적이며 개혁적인 사유를 가진 인물들은 노장에 관심을 갖는다. 노장에 대한 주석을 내거나 혹은 노장적 사유를 통해 그 시대를 비판적으로 바라보고자 한 것을 여러 문집에서 확인할 수 있다. 이런 점은 서화예술정신에도 그대로 적용되었다. 다만 이런 점을 우리는 제대로 밝히지 못했을 뿐이다. 따라서 노장철학이 조선조에 철학을 제외하고 여타의 분야에 어떤 영향을 주었는가에 대해서 우리는 상당히 무지한 편이다.

한국회화사를 통관할 때 광기어린 그림을 그리거나 글씨를 쓴 몇몇 인물들이 있고, 아울러 견자풍의 화풍을 전개한 인물도 있다. 이 같은 광건풍의 예술창작 행위에는 광자의 '종정임성縱情任性' 혹은 '방탕교자放蕩驕恣' 하는 차원에서 행해진 자유로운 몸짓이나 견자가 추구한 은일적 삶과 담박한 삶이 담겨 있다. 이 장에서는 조선조 화가 중에서 어떤 화가가 그와 같은 광건화풍을 보였는지 그들의 삶과 행동거지를 통해 살펴보고자 한다.[1]

1
이단화풍과 주광酒狂 김명국

이 장에서는 조선조에서 이단화풍을 보인 인물들을 구체적으로 다루는데, 스스로를 '주광酒狂'이라 일컬은 김명국金明國(1600?~1662?), 회화에서 '이단'이라 평가 받은 최북崔北(1712?~1760?), 천재적 자질을 가지고 자존감이 강했던 장승업張承業(1843~1897), '광탄'한 삶을 산 임희지林熙之(1765~?), 예술 창작에서 나를 강조한 조희룡趙熙龍(1789~1866) 등을 살펴본다.

조선조 화가 가운데 광자풍을 보인 대표적인 인물은 '주광'이라 불린 김명국金明國(1600?~1662?)이다. '취옹醉翁'이란 호가 상징하듯 김명국은 매우 술을 좋아했고,[2] 술에 취한 상태에서 자신의 창신적 예술정신을 거리낌 없이 펼쳐냈다.

> 화사 김명국[이름을 명국이라 한 것은 어디에 근거한 것인지 모르겠다]이란 자는 인조 때의 사람으로, 스스로 호를 '연담'이라 했다. 그 그림이 옛것을 본받지 않고 자기 마음에서 우러난 대로 그려서 특히 인물과 수석에 뛰어났다. 수묵담채를 잘 조화시켜 그려서 풍신風神과 기격氣格을 위주로 하되 세속에서 하는 것처럼 채색으로 아로새기는 법을 써서 '사람 눈을 즐겁게 하는 그림'은 절대로 그리지 않았다. 사람됨이 소탈하고 호방하여 농담을 잘 했고, 술을 좋아하여 한 번에 두어 말씩 마시곤 했다. 그림을 그릴 적에도 반드시 크게 취해야 붓을 휘둘러대니 필치가 더욱 자유분방하고 뜻은 더욱 무르녹아 신운이 흘러 넘쳤다. 대개 멋지게 그린 것은 취한 뒤에 그린 것이 많았다고 한다. 사람들이 그 집에 가서 그림을 그려 달라고 하려면 반드시 술을 지고 가야 했고,

김명국, 〈은사도隱士圖〉

*화제 : 將無能作有, 畫貌豈傳言, 世上多騷客, 誰招已散魂.

주기가 듬뿍 담긴, 연면체連綿體 형식의 초서의 화제다. "없는 것을 있는 것으로 만들 수 있는데, 그림으로 그릴 뿐 어찌 말로 전하랴. 세상에 시인이 많다지만, 누가 흩어진 나의 혼을 불러줄까." '열생오사悅生惡死'를 추구하는 동양의 사생관을 참조하면, 죽음을 소재로 한 그림은 거의 없다. 흩날리는 옷자락을 보니 북서풍처럼 쌀쌀한 바람은 불고 세월은 간다. 지팡이를 질질 끄는 모습이 온몸에 힘이 하나도 없다. 상복차림은 자신을 알아주지 못하는 세상에 대한 반항으로 읽힌다. 여기서 '초혼'이란 진짜로 죽은 혼을 불러달라는 것이 아니라고 본다. 작자는 죽으러 가는 것이 아니라, 시인에게 '나의 흩어진 혼'을 불러달라고 부탁한다는 식으로 읽힌다. 그렇다면 혼이 왜 흩어졌을까? 살아 있지만 죽은 것이나 다름없는 신세라는 것을 의미하는 것은 아닐까? '무에서도 유를 만들 수 있는데' 말이다. '취광' 김명국의 광기어린 화풍을 잘 보여주는 작품이다.

사대부들이 그를 자기 집으로 초청할 때도 역시 술을 많이 장만해놓고 그 양껏 마시게 한 뒤에야 붓을 들곤 했다. 그러므로 세상에서 그를 '주광'이라 했으니, 아는 자들이 더욱 기이하게 여겼다.[3]

어떤 방식의 예술창작 행위를 하느냐에 따라 그려진 형상은 달라진다. '옛것을 본받지 않고 자기 마음에서 우러난 대로 그린다'는 것은 앞에서 본 것으로 말하면, '옛날에 행해진 습속을 밟지 않고 지나간 발자취를 따라 실천하지 않는' 광자의 예술창작 행위에 속한다. 동양문화에서 진솔한 마음을 드러냄과 탈예법적 행위와 관련이 있는 '술'은 광기어린 예술창작 행위와 매우 밀접한 관련이 있다.

'주광'이라 일컬어지는 김명국의 광기어린 화풍은 '화단에 이단이 생겼다'는 평가로 나타났는데, 이런 평가는 역설적으로 김명국 화풍이 무엇을 지향했는지를 잘 보여준다.

필세의 굳셈과 먹의 부드러움은 글씨를 많이 써야 얻을 수 있는 것으로, 이는 '상이 없는 상'을 만든 것이니 뛰어난 화가라고 할 수 있다. 그러나 그 기질이 거칠고 엉성하여 마침내 화원의 비루한 습관의 길을 열어주었으니, 이로부터 화단에 이단이 생기게 되었다.[4]

김명국 이전에 이단화풍이 전혀 없었던 것은 아니라고 본다. 하지만 김명국에서부터 화단에 이단이 발생했다고 진단하는 것은 그만큼 김명국 화풍의 독특함을 말해주는 것이다. 아울러 그의 화풍을 "상이 없는 상을 만들었다"라고 평가한 것은 김명국의 화풍에 노장의 '득의망상得意忘象'에 입각한 예술정신이 깔려 있음을 암시한다.

이 같은 김명국의 화풍을 광자적 행동과 예술정신에 초점을 맞추어 말한 것은 아래와 같은 언급이다.

그 화법이 '앞 사람의 습관을 따르지 않고' '미치광이처럼 법도 밖에서' 제멋대로 날뛰었다. 작은 그림일수록 더욱 묘하게 되고, 큰 그림일수록 더욱 기이하게 되었으니, 그 역량이 이미 웅장해지자 짜임새 역시 광대하게 되었다. 그런데 다만 그 화법이 '기를 사용하는 데〔용기用氣〕' 치우치고 전적으로 '기만을 숭상〔상기尚氣〕'하여 자못 치밀한 묘한 경지에는 이르지 못하였다. 성품이 호방하고 술을 좋아하여 그림을 그려 달라는 사람이 있으면 당장 술을 사오라고 하였는데, 취하지 않으면 그 재주를 다할 수 없었고 취하고 나면 그 공교로운 솜씨를 발휘할 수 없었다. 그러므로 그 그림에 용과 지렁이가 서로 뒤섞이지 않을 수 없었으니, 어떤 사람은 '화가의 도둑놈'이라 몰아붙이기도 하였다.[5]

어떤 사람이 김명국의 화풍을 '화가의 도둑놈'이라 몰아붙인 것은 그만큼 김명국의 화풍이나 창작 경향이 독특했음을 말해준다. 그 독특한 창작 경향은 "법이 앞 사람의 습관을 따르지 않고 미치광이처럼 법도 밖에서 제멋대로 날뛰었다"라는 광자정신에 근간을 두고 있다. 이 평가에서 특히 주목할 것은 김명국의 예술이 '용기'와 '상기'에 치우치고 오로지 했다는 것이다. '용기'와 '상기'는 결국 회화에서 추구하는 '리理' 중심의 중화미학에서 벗어나 '기 부림'을 통해 자신의 선천적 광기가 어린 예술정신을 독창적으로 펼쳐냈다는 것을 의미한다.

이상 본 바와 같이 두주불사했던 김명국은 술이 거나하지 않으면 누가 뭐래도 붓을 잡지 않았는데, 그가 그린 광기어린 작품인 〈달마도〉는 일본인에게 술 한상 거나하게 받고 일필휘지로 그린 그림이라 한다. 〈달마도〉는 감필법減筆法으로 그린 것인데, 김명국의 거칠고 자유분방한 화풍과 잘 맞아떨어져 당시 일본인에게 굉장한 인기였다고 한다.

이 같은 김명국의 화풍은 중국의 '광태사학파狂態邪學派' 즉 절파浙派〔=오위吳偉, 1459~1508; 장로張路, 1490~1563〕를 따랐다고 할 정도로 파격적이고 개

김명국, 〈달마도〉

거침없이 그은 필획에서 득의망상得意忘象의 광기어린 화풍이 보인다.

성이 넘쳤다. 그의 그림은 거칠고 농담의 대비가 강렬한 필묵법을 사용해서 그린 것이 많았고, 굳세고도 몹시 거친 필치와 흑백 대비가 심한 '묵법墨法', 분방하게 가해진 '준찰皴擦', 날카롭게 각이 진 윤곽선 등이 특징인데, 이런 화풍에는 그의 광기어린 성향이 담겨 있다.

'주광'이라 일컬어지는 김명국을 조선조 화단에서 이단 혹은 도둑놈이라 평가하는 것은 그만큼 그가 기존의 법식을 따르지 않고 광기어린 창작에 임했음을 상징적으로 표현한 것이라 할 수 있다.

2

광초희작狂草戱作 화풍과 최북

개인보다는 집단을 우선시하는 유가전통에서 '자기 자신을 드러낸다' 혹은 '자기가 잘났다'고 하는 발언은 일정 정도 광기와 통한다. 청대 사상가 가운데 '탁오卓吾'라고 자임한 이지가 누구보다도 광기어린 삶을 산 것은 이런 점을 잘 보여준다. 그런데 자기 자신을 드러낸다는 사유는 역설적으로 자기 자신을 비하하는 것으로 나타나곤 하였는데, 그것은 일종의 노자가 말하는 정언약반식의 발언에 해당한다는 것에 주목할 필요가 있다. 조선조 화가 중에 이런 삶을 산 대표적인 인물은 최북이다. '광생狂生'이라 불린, 조선조 화가 중에서 김명국과 더불어 가장 광기어린 삶과 예술세계를 펼친 인물이다.

법도와 유가의 예법을 중시하지 않은 최북이 권세가의 청을 자신의 눈을 찔러 거절한 일이 있는데,[6] 그것은 자신의 귀를 잘랐다는 고흐의

최북, 〈풍설야귀인도風雪夜歸人圖〉

지두화指頭畵인 작품에 최북의 회화적 광기가 잘 표현되어 있다. 고병高秉은 『지두화설指頭畵說』에서
고기패高其佩의 지두화 화풍에 청기淸奇한 맛이 있다고 하는데, 최북 그림에는 광기가 담겨 있다.

행동에 비유되는 광기어린 행동에 해당한다. 스스로 붓으로 살아간다는 의미인 '호생관'을 호로 삼은 최북은7 스스로 '칠칠맞다'8라는 의미의 '칠칠七七'로 자임하기로 했다. 특히 양반들이 신분이 낮은 자신을 '어이 거기'라고 부르는 것이 못마땅하여 그들에게 반항한다는 의미로 '거기재居其齋'라는 호도 사용했다고 한다. 그가 스스로 '호생자'라고 자임한 데는 단순히 붓을 통해 돈을 벌겠다는 세속적인 이유가 아니라 그만큼 자신의 예술세계에 대한 남다른 자부심이 담겨 있다.

조선조에서 한 인간을 평가할 때는 조상과 본관을 따진다. 하지만 조상과 본관조차 알 수 없는 최북은 그저 뛰어난 예술적 재능으로 한 세상을 풍미한다. 게다가 그는 기이한 행동으로도 유명하다. 금강산 '구룡현九龍淵'에 갔을 때 죽고자 한 기행, 유가의 예법에 전혀 맞지 않는 행동과 스스로를 천하의 명인이라 자임하는 태도, 은자의 상징인 긴 휘파람을 불었다는 것은 평소 최북이 어떤 기행적 삶을 살았는지 보여주는 단편들이다. 일상적인 것을 깨는 파격적인 사유나 말투, 그림에 대한 몰이해와 권귀자들의 허식을 거침없이 비웃는 모습 등에는 단순한 화가를 벗어난 부조리한 사회에 대한 최북 나름대로의 분노와 비웃음이 담겨 있다.9 최북 역시 광자풍의 예술세계를 펼친 여타 예술가와 마찬가지로 술을 먹고 예술창작에 임했던 것으로 유명하다.10

'칠칠'의 그림이 날마다 세상에 전해지니 세상에서 그를 최산수라고 일컬었다. 그러나 화훼와 영모, 괴석과 고목을 더욱 잘 그렸다. '광초를 장난삼아 휘둘러댄 것'이 보통 필묵가의 격식과는 같지 않았다.11

'광초를 장난삼아 휘둘러댔다[광초희작狂草戲作]'는 붓놀림에는 그의 예술성향과 성격이 담겨 있다. 이 같은 최북의 행동거지에 대한 것은 남공철의 글을 통해 살펴볼 수 있다. 남공철南公轍(1760~1840)은 이단전李亶佃

(1755~1790)을 통해 최북을 알게 된다. 27살이란 짧은 인생을 살다간 이단전은 최북과 매우 친했는데, 최북 못지않게 기인으로 알려져 있다.[12] 남공철은 최북에 관한 글을 다음과 같은 쓰게 된다.

처음에 내[=남공철]가 이단전의 소개로 '칠칠'을 알게 되었다. 한 번은 '칠칠'을 절에서 만나서 촛불을 켜놓고 묵죽 두어 폭을 그리고(…) 다시 술을 가지고 오라 하여 얘기하며 날이 환히 밝도록 마셨다. 세상에서 '칠칠을 주객이라 하는 사람도 있고 화사라고 하는 사람도 있고, 심지어는 '미친놈'이라고까지 헐뜯는 사람도 있었다. 그러나 그의 말이 때로는 이치를 환히 꿰뚫어서 쓸 만한 것도 있었다. 이단전은 말하기를 "칠칠이 『서상기西廂記』와 『수호전』 같은 책들을 읽기 좋아하고 시를 짓는 데도 역시 기고하여 가히 읊어볼 만한데도 숨기고서 내놓지 않았다"라고 했다.[13]

최북의 기이한 행동에 대한 평가 가운데 '미친놈'이라고 헐뜯는 사람이 있었다는 것은 최북이 그만큼 흔히 말하는 군자 혹은 조선조 양반이 지켜야 할 세속 유가의 예법과 법도를 제대로 따르지 않았음을 상징적으로 보여준다. 『서상기』와 『수호전』 같은 책은 흔히 '기서奇書'로 말해지는 책으로, 중화에 입각한 절제를 기본으로 하는 정주이학의 사유 틀에서 벗어나 자신의 욕망을 펼친 대표적인 저서들에 해당한다. 이런 책들은 최북의 성격에 딱 들어맞는 책이었다. 최북의 괴팍한 행동은 작품을 위조하는 것으로 나타나기도 하였다.

최북의 편지에 답하기를, 조자앙趙子昻[=조맹부]의 〈만마축萬馬軸〉은 참으로 명품이다. 이단전이 "비단이 아직도 생생한 채로 남아 있으니 이 것은 반드시 '칠칠'이 자기가 그려놓고는 일부러 '조자앙'이란 낙관을

찍어서 남을 속이려 한 것이다"라고 하나, 비록 '칠칠'이 그렸다고 하더라도 그림이 이렇게 잘 되었다면 자양이 그린 것이라 해도 해로울 것이 없으니 반드시 진짠지 가짠지 따질 필요는 없다. 그러나 이것을 다른 사람에게서 얻었다 하니, 이것은 모두 자네가 평소 술을 좋아하기 때문인지라 배꼽을 잡고 웃을 만한 일이다. 마침 술 한 병을 얻게 되면 나를 다시 찾아주게나.[14]

옛날 그림을 잘 임모했다는 것은 동양에서는 보는 관점에 따라 칭찬에 속한다. 하지만 임모한 것을 마치 자신이 그린 것처럼 속이는 것은 범죄에 속한다. 그럼에도 불구하고 최북은 단순히 임모 그 자체로서만 그치는 것이 아니라 법적으로 문제가 될 수 있는 짓도 서슴없이 하였다. 들킬 줄 아는 뻔한 거짓말인데도 둘러대는 태도는 점잖은 군자나 양반이라면 절대로 취해서는 안된다. 이런 행태는 진짜로 속여먹기 위한 행동으로 볼 수 있지만, 최북 그 자신의 예술세계의 탁월함을 입증하고자 한 괴짜 행동이라고 볼 수도 있다. 그림에 대해 잘 알지 못하는 자들을 속여 먹는 것 자체를 통쾌해 했는지도 모른다. 이처럼 최북이 조맹부 작품이라 속인 것은 스스로 모방에도 탁월한 재능이 있음을 알려주는 광기어린 행동의 소산이다.

평생 동안 오기, 고집, 불같은 성미로 살아온 인물, 그림을 팔아 술에 만취한 어느 겨울날, 눈에 파묻혀 비참하게 일생을 마감했다는 전설과 같은 생애를 보낸 인물이 바로 '광화사狂畵師' 최북이었는데, 〈공산무인도〉는 이 같은 최북의 광기어림을 단적으로 보여주는 그림이다.

최북이 소식의 시구인 "공산무인空山無人, 수류화개水流花開"[15]를 주제로 그린 화면에는 왼편 계곡에 흐르는 물과 오른편 나무를 통해 '수류화개'의 경지가 표현되고, '빈 정자〔공정空亭〕'를 통해 '공산무인'의 경지가 표현되었다. 화면 가득 광선미狂禪美가 가득하다. 또 주목할 것은 거의 중

최북, 〈공산무인도空山無人圖〉

최북의 광기어린 행동거지와 사유에는 일정 정도 명대 중기 이후 유행한 광선풍의 경향
이 있다. 그의 광기어린 그림에도 광선풍 회화에서 보이듯 중화중심주의와 교조주의적
사유를 거부하면서 고인들을 모방하거나 본뜨는 짓을 하지 않고, '격식'에 속박되지 않으
면서 자기 마음의 진정성을 그대로 표출하고, 천성의 성령을 고스란히 표현한 정신이
담겨 있다. 화면 정중앙에 당당하게 낙관했듯이 '이 그림을 그린 사람은 나 최북이다'라
는 주체적 자의식이 잘 드러나 있다. 바로 광선풍의 맛이다.

앙에 '낙관'을 했다는 것이다. 과문일지 몰라도 동양회화사를 통관할 때, 중국 건륭 같은 황제가 화면 상단 중앙에 낙관을 하는 경우가 있지만, 이처럼 파격적이면서도 대담하게 중앙에 낙관을 한 인물은 없었다. 최북의 행위는 낙관을 찍는 기존 형식을 완벽하게 거부한 것이면서 이 그림을 그린 인물이 바로 '나야!'라고 하는 자부심이 엿보이는 행위다. 다른 차원으로 말하면 자신을 거침없이 드러냄과 관련된 광기어린 행위에 속한다.

3
−
장승업의 해의반박解衣般礴과 광기

전통적으로 화풍과 관련된 광기어린 행동을 상징하는 것은 『장자』「전자방田子方」에서 '진화자眞畵者'를 말할 때 거론한 '해의반박解衣般礴'이다.[16] 조선조 화가들 중에서 광기어린 화풍을 전개하면서 해의반박으로 창작에 임한 대표적인 화가로는 오원 장승업張承業[17]을 들 수 있다.

오원은 그림에 있어 능하지 못한 것이 없었다. 붓을 댈 적마다 매양 스스로 자랑하기를 "신운이 생동한다"라고 했으니, 헛된 말이 아니다. 어릴 때부터 글자는 알지 못했지만 명인의 진적을 많이 보았는데, 한 번만 보면 기억하여 비록 여러 해가 지난 뒤에 보지 않고 그려도 털끝만큼도 틀리지 않았다. 술을 좋아하고 거리끼는 것이 없어서 가는 곳마다 술상을 차려놓고 그림을 그려 달라고 하면 당장 '옷을 벗고 다리

뻗고 앉아〔해의반박〕' 절지와 기명을 많이 그려주었다. 그밖에 정치하게
그린 산수와 인물은 더욱 보배로 여길 만하다.[18]

'취명거사醉瞑居士'라고 자임한 장승업이 해의반박한 상태에서 작품을
그리고, 자신의 작품에 대해 스스로 '신운이 생동한다'고 자화자찬한 것은
그만큼 자신의 작품에 대한 자부심이 있다는 말이다. 이 글에서 매우 중
요한 것은 '명인의 진적을 많이 보았다'는 것이다. 과거 서화예술가들 가
운데 명인의 진적을 누가 더 많이 보느냐에 따라 그 예술가의 예술 수준
이 결정되기도 하기 때문이다. 이런 상황은 오늘날 주변에서 비록 진품은
아니지만 흔히 명품이라 말해지는 작품들을 인쇄한 자료들을 많이 접하면
서 그 명품들이 갖고 있는 미적 보편성을 확인할 수 있는 조건과 많이
다르다. 물론 명인의 진적을 많이 본다고 해서 바로 좋은 작가가 되는
것은 아니지만, 명인의 진적을 많이 접한 것은 장승업의 천재적 예술기질
이 더 발휘될 수 있는 시너지 환경을 조성했을 가능성이 농후하다. 이런
점에서 장승업이 어떤 명인의 작품을 봤는지 하는 궁금증이 생긴다. 장승
업이 명인의 진적을 보면 그것을 잊지 않고 있었다는 점을 감안하면, 장승
업이 대략 누구의 작품을 봤는지 짐작은 가능하다고 본다. 이런 점은 과
제로 남긴다.

중국서화사를 보면 유명 서화가들이 또 유명 수장가인 경우가 많다.
서화를 수장하는 경우 서화를 하나의 상품으로 여기면서 이른바 경제적
측면에서 서화를 수장한다는 의미도 있을 수 있다. 중국 명대 항원변項元
汴(1525~1590)이 그 예다. 하지만 서화수장가가 예술가들인 경우 그들은
경제적인 측면보다도 서화 명품에 깃든 기교 운용과 다양한 형상에 대한
지식을 획득할 수 있다는 점에 더 비중이 두었다. 예를 들면 미불, 조맹부,
동기창, 문징명文徵明(1470~1559) 등이 그러하다. 장거정張居正(1525~1582) 같
은 명대 제상도 서화수장가로 유명하다. 물론 단순 서화감상을 위한 경우

도 있다. 이런 점은 주로 제왕에서 나타나는데, 송대 휘종과 청대 건륭이 그 예다. 환관 혹은 간신들 가운데서도 서화수장에 열을 올린 인물이 있는데, 엄숭嚴嵩(1480~1567)이 그 예다.[19]

전기의 경우도 서화를 모으는 벽이 있었다고 하는데, 이런 점에 관해서는 전기 부분에서 언급할 것이다. 장승업은 자기보다 약 1세기가량 앞선 조선 최고의 화가로 불린 단원檀園 김홍도金弘道(1745~?)와 혜원蕙園 신윤복申潤福(1758~1814?)처럼 '나〔오吾〕도 원園이다'라는 자부심을 가진 화가였다. 이런 발언은 그림 그리는 것이 때론 흠이라 여겼던 유학자 출신의 화가들과 달리 화가로서의 주체성을 선언한 것이다. 장승업의 오원이란 표현은 이지李贄가 '나는 탁월한 사람이다〔탁오卓吾〕'라고 한 호를 연상케 한다. 이처럼 나를 강조하는 것은 집단에 매몰되는 개인이 아닌 자아의

조맹부, 〈작화추색도鵲華秋色圖〉(부분)

건륭제는 인장뿐 아니라 또한 빈 공간에 많은 제발을 남겨 그림을 망치기도 했다. 이 그림에서 보이는 10여 개가 넘는 제발도 모두 건륭제의 것이다. 건륭은 인장의 광인뿐 아니라 제발의 광인에도 속한다.

주체성을 밝히려는 의식적 행동이다.

장승업에게 문자를 잘 알고 모르는 것이 그림을 잘 그리는 것과 상관 없었다는 것은 그만큼 그가 기교적 측면에서 탁월한 역량을 가진 천재적 화가임을 반증한다. 마치 중국불교 선종에서 육조 혜능慧能(638~713)이 문 자를 알지 못했다고 하지만 선종 최고의 인물로 평가 받듯이 말이다. 창 작에 임할 때 해의반박하였다는 것은 그만큼 그림에 자신감이 충만해 있 다는 것을 말해준다. 아울러 자신의 거리낌 없는 행동에 광기어린 자유 분방함을 담아 거침없이 드러내고자 한 의도를 보여준다. 이처럼 술을 좋아하고 기존의 법식에 얽매이지 않으며 자기가 그리고 싶은 대로 그림 을 그린 장승업의 해의반박하는 창작태도에는 그의 광자적 예술정신이 단적으로 담겨 있다.

건륭제가 찍은 인장 가운데 대표적인 것들이다. 건륭제는 서화작품에 주로 '고희천자古希天子', '삼희당三希堂', '삼희당정감새三希堂精鑑璽', '건륭어람乾隆御覽', '건륭어람지보乾隆御覽之寶', '의자손宜子孫', '태상황제太上皇帝', '태상황제지보太上皇帝之寶' 등을 자주 찍었다.

흔히 〈호취도豪鷲圖〉라고 일컬어지는 그림에서 거칠 것 없는 붓놀림을 통해 표현된 형상들에는 광기어림이 잘 표현되어 있다. 마치 한 쌍의 '독수리[호취]'가 내 눈앞에 있는 듯하다. 이 그림에 대한 "땅은 넓고 산은 높아서 의기를 보태주고, 단풍나무 마르고 풀은 흔들리니 정신이 맑고 맑다(지활산고첨의기地闊山高添意氣, 풍고초동장정신楓枯艸動長精神)"라는 제시는[20] 그림의 풍격을 잘 말해주고 있다. '의기'와 '정신'을 말한 것을 보면, 이 그림은 단순히 두 마리의 호취를 그린 것이 아니라 일종의 사의적 그림에 속하기도 한다.

얌전하게 입을 다문 상태에서 적당히 굵고 안정적인 나뭇가지에 발톱을 모으고 조용히 앉아 있는 암컷 호취의 정태靜態적 형상과 달리 수컷 호취는 매우 동태動態적이다. 수컷 호취는 아래로 굽어 탄성이 있는 나뭇가지에 날카로운 발톱으로 균형을 잡고 있다. 왼쪽 발톱 중 하나는 가지에 박고 있지 않는 자세다. 금방이라도 뭔가를 콕하고 쪼을 듯한 자세를 유지하면서 부리를 살짝 벌린 상태에서 매섭게 쳐다보는 수컷 호취의 동태적 형상에 기운이 생동한다. 바늘처럼 뾰쪽한 발톱을 보는 순간 호취에 낚아채일 것 같아 정신이 번쩍 든다.[21]

그려진 화면의 전반적인 풍경은 계절적으로 봄의 정경을 그린 것처럼 보인다. 하지만 제시의 분위기는 이른바 숙살肅殺의 기운이 맴도는 늦가을 분위기다. 제시를 지은 인물은 호취의 용맹함과 맹금류로서의 분위기를 전달하는 데는 가을이 적합하다고 여긴 것 같다. 천지산천에 호방한 기운을 가득 채운 호취의 드넓은 의기와 마른 단풍과 흩날리는 풀들의 너울거림 속에 담긴 대자연의 생리를 표현한 이 그림의 형상들에는 '어지러움[난亂]'의 미학이 담겨 있다. 발묵법을 사용하여 나무등걸을 처리한 붓 터치와 형상에는 절파 화풍 및 서위 화풍 맛이 담겨 있다. 그 '어지러움'에는 장승업의 자유분방하고 광기어린 예술정신이 담겨 있다.

장승업, 〈호취도豪鷲圖〉

4

임희지의 광탄한 삶과 광기

중국어 통역관으로 활약했던 임희지林熙之[22] 화풍에도 광기어린 삶과 예술정신이 담겨 있다. 그 내용을 아래의 글을 통해 살펴보자.

임희지는 스스로 호를 '수월도인水月道人'이라 하였는데, 중국어 통역관이다. 사람됨이 씩씩하고 기질이 있었다. 얼굴이 둥글면서도 수염이 창날같이 뻗쳤고 신장은 팔 척으로 그 후리후리한 모습이 도인道人 우객羽客[=선인, 도사]과 같았다. 술을 좋아하여 어떤 때는 밥도 먹지 않고 여러 날 동안 깨어나지 않기도 하였다. 대나무와 난초를 잘 그렸으나 대나무는 강표암姜豹菴[=강세황. 1713~1791]과 더불어 이름이 가지런하고, 난초는 그보다 낫다고 하였다. 그림을 그리기만 하면 문득 '수월' 두 글자를 써서 그림에 이어 붙였다. 혹 화제를 쓰면 마치 부록符籙[=도교의 비문秘文]과 같아서 알아볼 수 없게 되었으며, 글자 획이 기이하고 고고하여 인간의 글자와 같지 않았다. 피리를 잘 불어서 배우는 사람들이 많았고, 집이 가난하여 좋은 물건이 별로 없었으나 그래도 거문고와 칼, 거울과 벼루는 갖춰놓았다. 그중에서도 고옥으로 만든 붓걸이는 값이 7천 냥이나 돼서 그 전체 살림과 비교하면 값이 배나 되었다(…) 사는 집이 불과 두어 칸밖에 되지 않고, 그 사이에 남은 땅도 반 이랑이 채 못 되었다. 그런데 반드시 못 하나를 파놓았는데, 둘레가 두어 자밖에 안 되는데다 샘이 나오지 않아서 쌀뜨물을 부어놓으니 혼탁하고 지저분했다. 매양 못 옆에서 휘파람을 불고 노래 부르기를, '내가 물과 달의 뜻을 저버리지 않으니 달이 어찌 물을 가려 비출 것

임희지, 〈노모도老貌圖〉

*석문: 丁丑冬至後三日, 水月道人指頭弄墨. 圖黃目仰其鼻奮鬐, 吠舌威見齒舞, 其足前其耳左傾, 右蹄走見 尾雛猶而和蠹其戲. 嚴嚴高坐護, 烈几啼呼顚諦, 走百鬼.

지두화指頭畵로서, 사납게 몇 번 짖자 온갖 귀신이 달아났다는 화제의 내용도 임희지의 광탄한 삶과 잘 어울린다.

이냐라고 했다. 다른 책은 보관하지 않고 오직 『진서』 한 부만을 보관했다.[23]

그가 삶을 살면서 보여준 하나하나의 행동은 일반 사람들이 사는 삶의 방식과 다르다. 스스로 '수월'도인이라 칭한 것에서 보건대 '수월'은 탈속적이면서 은일한 삶의 지향을 대변한다. 특히 금, 검, 휘파람 등은 은자적 풍모를 상징하거나 혹은 도교의 신선세계를 상징한다. 예를 들면 검은 '검선劍仙'인 여동빈呂洞賓(796~859?)을 상징한다. 아울러 『진서晉書』만을 가지고 있었다는 것은 혜강이나 완적 같은 죽림칠현의 행실을 닮고자 하는 의식의 소산이라 본다. 임희지의 기이하면서도 광탄한 행동은 생사와 관련된 사건에서도 나타난다.

일찍이 배를 타고 교동〔교동도 : 강화도 교동면에 속한 섬〕을 가는데 바다 가운데에 이르러 큰 바람과 소낙비가 몰아쳐서 거의 건너갈 수 없는 지경에 이르렀다. 그리하여 뱃사람들은 모두 정신없이 나가자빠져서 "나무아미타불, 관세음보살"만을 부르고 있었다. 그런데 희지는 갑자기 껄껄대고 웃으며 일어나 깜깜한 구름 속 허연 물결 사이에서 덩실덩실 춤을 추었다. 바람이 잔 뒤에 사람들이 그 까닭을 물으니 희지가 대답하기를, "누구든지 한 번 죽는 것은 당연한 것이다. 그런데 바다 가운데서 비바람이 몰아치는 장관은 쉽사리 볼 수 있는 것이 아니니, 어찌 춤을 추지 않을 수 있겠는가"했다. 이웃집 아이들에게 거위털을 얻어다가 엮어서 옷을 만들어 달밤에 쌍상투를 하고 맨 발에 그 털옷을 걸치고 피리를 불면서 종로 십자가를 걸어가니 순라군이 보고 귀신이라면서 모두 도망갔으니, 그 '미친 듯 장난하는 것〔광탄狂誕〕'이 이와 같았다. 일찍이 나를 위해 돌 하나를 그려주었는데, 붓을 몇 번 대지 않고서 완전하게 되니 그 돌의 주름과 얼룩덜룩한 무늬는 참로 기이

임희지, 〈풍죽도〉

이정, 〈풍죽도〉
거세게 불어오는 바람에 꺾이지 않는 군자를 상징하는 풍죽의 전형을 보여주는 작품이다.

한 솜씨였다. 호산壺山거사[=조희룡趙熙龍]는 말한다. 이것은 모두 태평한 세상에 제 모양을 제대로 드러낸 사람이니, 이 수많은 세상 사람 가운데 어찌 다시 이런 사람을 다시 얻어볼 수 있겠는가. 희지가 바다 위에서 일어나 춤을 춘 것은 그 혼력魂力이 안정된 사람이 아니면 그렇게 할 수 없는 것이다.[24]

'살아 있는 것을 기뻐하고 죽는 것을 싫어하는 것[열생오사悅生惡死]'과 관련된 생사관념을 초월한 경지는 장자식으로 말하면 '진인眞人'의 경지다.[25] 생사를 넘어선 차원에서 타인과 전혀 다른 행동거지를 보이거나 혹은 남이 보기에 미친 것처럼 보이는 상황에서 독특한 즐거움을 찾았던 임희지는 평범한 인물과 다른 그만의 광탄함을 뚜렷하게 보여준다.

과거에 배를 타는 기회가 그리 많지 않았던 상황에서 배를 타는 경우 대부분 배의 조그마한 흔들림에도 혹 배가 뒤집어져 죽지 않을까 하는 두려움에 빠지게 된다. 그런데 날마다 배를 타는 뱃사람조차 정신없을 정도의 생과 사의 갈림길에서 임희지는 도리어 평생 접할 수 없는 즐거움을 얻었다고 하면서 춤을 춘 것은 다른 사람에게서는 찾아볼 수 없는 광자의 행태라고 볼 수밖에 없다. "이것은 모두 태평한 세상에 제 모양을 제대로 드러낸 사람이니, 이 수많은 세상 사람 가운데 어찌 이런 사람을 다시 얻어볼 수 있겠는가"라고 하는 평가는 임희지가 보통 사람과 다른 광탄한 삶을 산 인물임을 상징한다.

대나무 가지가 거센 바람에 흩날리면서 과장되게 확 휘어지고, 화면 가득 '어지러운 듯함[난亂]'과 너울거림이 가득 찬 임희지의 〈풍죽도風竹圖〉는 이정李霆(1554~1626)의 〈풍죽도〉에서 보이는 '비덕' 차원의 강인하고 견고하면서 인위적 절제감과 품격이 담긴 풍죽의 형상과 다르다. 일반적인 비덕 차원의 〈풍죽도〉에서 보여지는 군자적 이미지가 표현된 담묵의 꼿꼿함도 없다. 농묵의 대나무나 담묵의 대나무나 모두 거센 바람에 다

휘어져 있다. 농묵과 담묵 모두 그냥 자연의 대나무다. 담묵으로 보이는 대나무 한 가지는 아예 꺾여 끊어져버렸다. 농묵의 대나무는 휘고 하나는 꺾이기는 했어도 잎의 형상들은 깔깔대면서 그 세찬 바람을 즐기면서 춤을 추는 듯 너울거린다.

이렇게 기존의 정형화된 법식을 거부하면서 자유분방한 붓놀림으로 과장되게 표현한 임희지의 화풍에는 광탄함이 담겨 있다.

5

조희룡의 아법我法과 노장철학

우리가 만약 조선조 후기에 노장철학적 사유를 통해 서화를 이해한 대표적인 인물을 찾는다면 회화에서는 우봉又峰 조희룡趙熙龍,[26] 서예에서는 창암蒼巖 이삼만李三晚(1770~1847)을 들 수 있다. 나는 이 글에서 노장철학, 특히 장자철학이 조희룡의 회화예술론에 어떤 영향을 주었는가를 밝히고자 한다. 조희룡이 한국회화사에서 차지하는 위상 중에서 특히 주목할 만한 것은 전문 화제집을 만들었다는 것이다. 조희룡 이전에 표암 강세황 등이 많은 화제를 썼지만 하나의 화제집 형식을 취해 자신이 쓴 화제를 모은 것은 조희룡뿐이었다 해도 과언이 아니다. 조희룡의 『한와헌제화잡존漢瓦軒題畵雜存』이 바로 그것이다. 중국에서는 양주팔괴의 대표자격인 정섭의 『판교제화板橋題畵』가 있다면, 한국에서는 조희룡의 『한와헌제화잡존』이 있다.

비록 신분은 중인이었지만 조희룡은 이전과 다른 변화된 현실에 맞는

그 나름대로의 화론을 전개하고 있다. 조희룡은 유불도 삼교 가운데 어느 하나만 진리라고 여기지 않았고 모든 것이 진리가 될 수 있다는 열린 사유를 지향한다. 즉 조희룡은 흔히 정통과 이단이란 이분법적 사유를 거부한다. 특히 장자가 말하는 '천예天倪'를 담아내는 '나의 법과 나의 그림'을 그리고자 했다. 아울러 집단에 매몰되지 않는 주체적인 나를 강조하는 노장철학의 영향을 받아 조희룡은 타인의 눈이 아닌 자신의 눈으로 회화를 인식하고 창작하고자 했다. 이에 조희룡은 기존과 다른 자신만의 회화 영역을 창조하기에 이른다. 이런 점을 조희룡의 '고금古今'에 대한 인식과 '무법無法' 및 '기奇'를 통해 나를 강조하는 예술정신과 연계하여 살펴보자.

조희룡의 도법자연에 근간한 예술정신은 무법과 기를 통한 주체적 나를 강조하는 예술정신으로 나타난다. 조선조 회화사에서 나를 담아낼 것을 누구보다도 강조한 화가를 꼽으라면 단연 조희룡이다. 흔히 "하늘 아래 새로운 것은 없다"라는 말을 하곤 한다. 이전에 없었던 것을 새롭게 발견한 나만의 창조는 그만큼 어렵다는 말로서, 이전에 없었던 것을 새롭게 펼쳐내는 것은 모든 예술가가 꿈꾸는 최고의 경지이다.

동양예술은 전통적으로 법고法古 혹은 의고擬古 이후에 창신을 말한다. 동양예술에서 말하는 법고 이후의 창신을 서구예술적인 의미의 모방과 창조라는 틀에 적용하면 진정한 창조라고 할 수 없는 부분이 많다. 하지만 조희룡은 "무엇무엇은 나로부터 시작되었다[(…)자아시自我始]" 혹은 "이 법은 나로부터 시작되었다[차법자아시야此法自我始也]"라는 표현을 통해 서구예술에서 말하는 창조적 차원의 예술창작과 관련된 말을 한다. 그리고 "내 법일 뿐이다[아법이이我法而已]"라는 말도 한다. '내 법이다'란 말은 기존의 법을 부정하면서 자신만의 법을 창안한 석도가 『화어록畵語錄』에서 말한 일종의 '무법이법無法而法'의 차원에 해당한다. 조희룡은 시를 짓는 방법에 대해 다음과 같이 말하는데, 이런 사유는 회화에도 그대로 적

용된다고 본다.

> 시를 짓는 방법은 제가를 널리 종합하여 고인의 신수를 터득하고 스스
> 로 묘리를 창출하여 엄연히 일가를 이룸으로써 남이 보더라도 유래한
> 원류를 알 수 없게 해야 한다. 시험 삼아 옛 시인들을 살펴보건대,
> 어찌 한 사람이라도 서로 닮은 자가 있는가?[27]

'하학이상달'을 말하듯, 동양예술은 일단 하학의 단계, 즉 학습단계에
서는 기존의 모범이 되는 제가를 종합하는 공부를 요구하지만 궁극적으로
는 그들과 닮아서는 안 된다고 말한다. 단순히 닮기만 하면 '화노畵奴',
'서노書奴', '시노詩奴'가 될 뿐이다. 조희룡은 도법자연의 창신적 예술정신
과 신운을 담아낼 때 진정한 예술이 된다고 본다. 하지만 서노나 화노와
같이 정해진 격이나 법에 얽매이거나 혹은 타자를 의식하는 몰주체적 예
술행위를 비판한다. 따라서 고인의 신수를 터득하여 그것을 나의 것으로
다시 재창조하는 공부가 있어야 한다.

어떻게 보면 남의 아이디어를 훔친 일종의 표절의 과정이 있었음에도
동양예술에서는 이런 점을 표절이라 하지 않았다. 이런 점은 고금인식과
관련이 있는데, 조희룡은 고와 금에 대한 주체적 태도를 강조한다.

> '고古'에도 있지 않았고 '금今'에도 있지 않으며, 마음 향기 한 가닥이
> 고도 아니고 금도 아닌 데에서 나와서 저절로 고가 되고 저절로 금이
> 된다. 우연히 이 말을 하게 된 것인데 모르는 사이에 알고 있던 것,
> 지니고 있던 것 같다. 우습도다.[28]

조희룡은 종종 여러 군데에서 자신의 견해를 밝히면서 "아는 사람과
더불어 말할 수 있을 따름이다" 혹은 "(그림으로 불사를 이루는 것은) 나로부터

시작된 것이다"라는 식의 표현을 한다. 조희룡이 금에 대한 인식과 변화의 철학에 입각해 "나의 법일 따름이다"라든지 "이 법은 나로부터 시작된 것이다"라고 선언하는 사유에는 도법자연의 노장철학이 그 바탕에 깔려 있다.

역대 수없는 위대한 화론을 보면 이제 '나의 것' 즉 '나의 법'이 없을 것 같다. 하지만 화가가 어떤 시각에서 사물을 보고 또 어떻게 받아들이냐에 따라 똑같은 사물을 보고서도 나의 법이 있을 수 있고, 나로부터 시작되는 것이 있을 수 있다. 그런데 그것은 노장의 도법자연의 사유에 입각하여 어떤 하나의 고정된 법이나 사유를 인정하지 않을 때 가능하게 된다.

> 고황이 이르기를, 대저 문체는 십 년에 한 번 바뀐다고 하였다. 이는 세운이 그렇게 시킴을 이르는 말인가? 필묵의 유희에 이르면 하루에도 조금 변하고 혹은 사흘만에도 크게 변한다. 변하고 또 변하여 하늘이 개고 해가 환히 빛나고 비바람이 쳐서 어둑어둑한 것 또한 변화가 생기도록 한다. 이는 일운이 그렇게 하도록 만드는 것을 이름인가? 그러나 필경 나의 법일 따름이다.[29]

조희룡은 이처럼 기존에 말해진, 혹은 규정된 예술이론에 대해 의문을 제기하거나 다른 견해를 제시한다. 따라서 창신적 예술창작을 하려면 기존의 평가나 법도 혹은 진리라고 말해지는 것에 얽매일 필요가 없다.

> 화가는 대부벽, 소부벽의 여러 준법을 이 돌에 펼쳐서는 안 된다. 마음을 비우고 붓 가는 대로 따르면[허심청필虛心聽筆] 우연히 얻을 수 있는 것이니, 다시 얻으려 해도 얻지 못한다. 하루에 백 개의 돌을 그려도 각각 다르게 이루어지는 법이다. 붓 또한 그 방도를 얻지 못하는데,

마음이 어찌 관여할 수 있겠는가. 흉중에 정해진 격이 있으면 그림쟁이의 마계에 떨어질 뿐이다.[30]

조희룡은 바위를 그리는 데 필요한 준법과 관련된 '흉중의 정해진 격'을 문제 삼는데, 이것은 몰주체적으로 기존에 정해진 여러 법을 진리라 믿고 그대로 따른 결과물이기 때문이다. 즉 흉중에 정해진 격이 있으면 더 이상의 창신적 예술은 불가능하다는 것은 이미 있었던 법이나 고정된 틀을 그대로 모방 혹은 답습하는 차원에 그치기 때문이다. 그것은 남의 것이지 나의 것이 아닐 확률이 높다. 따라서 조희룡은 이에 '마음을 비우고 붓 가는 그대로 따라가다' 보면 우연히 자신이 원하는 좋은 작품을 얻을 수 있다는 것을 말한다.

노장은 '허심'과 '허정'을 강조하는데, 그것을 예술적 차원에서 적용하면 기존의 격이나 법을 다 버리라는 것이다. 노자가 말하는 '위도일손爲道日損'[31]의 공부는 '허심'과 '허정'을 통해 가능하다. 조희룡은 이러한 '허심청필'에 의한 무위자연적 예술창작의 효용성을 우연성이란 점과 관련해 잘 말하고 있다. 우연성은 물론 '숙' 이후에 가능한 것으로서, 여기서 말하는 우연성은 내가 하고자 하는 것을 의도하지 않았는데도 얻어지는 득심응수得心應手의 경지를 말한다.[32] 동양예술은 특히 우연성을 통한 예술창작을 강조하는 데 그 특징이 있는데, 그것은 '무의無意', '무공無工', '무법無法' 등의 사유와 매우 밀접한 관련이 있다.[33]

서화가 사의寫意적 예술이라면 '무법' 혹은 '무법이법'을 추구하는 주체적이면서 창신적 예술정신이 요구된다. 이상 무법과 사의적 예술창작과 관련된 언급을 기저로 하면서 그것과 관련된 조희룡의 언급을 보자.

나의 대 그림은 본래 법이 없다. 내 가슴속의 뜻을 그렸을 뿐이다. 그러나 어찌 스승이 없겠는가? 빈 산 만 그루 대나무가 모두 나의 스승

조희룡, 〈매화서옥도梅花書屋圖〉
혹은 〈매화초옥도〉

예부터 눈이 내린 가운데 핀
매화(이른바 설중매)를 더욱
아름답다고 여겼다. 중국과 한
국의 기존 작품들 가운데 〈매
화서옥도〉[34] 또는 〈매화초옥
도〉라고 일컬어지는 것들은
대부분 전기가 그린 화풍을 따
른다. 그러나 조희룡의 이 작
품에서처럼 그려진 형상들이
'난잡'하면서도 괴이함을 주는
것은 없다고 해도 과언이 아니
다. 이 난잡함에 조희룡의 독
특한 예술정신이 담겨 있다.

이니, 곧 '한간'이 말한 "(폐하의) 마구간에 만 필의 말이 있다"고 하는 것과 같다.[35]

조선조 회화사에서 이처럼 자신을 강조한 화가는 없다고 보는데, 그런 발언에는 자신의 화풍에 대한 자신감이 담겨 있고, 아울러 동시에 긍정적인 광기가 담겨 있다고 할 수 있다. 예술가가 무엇을 '롤 모델'로 삼아서 예술창작에 임할 것인가는 결국 한 예술가가 어떤 예술가인가를 결정한다. 조희룡이 '한간'의 "마굿간에 만 필의 말이 자신의 스승이란 것"을 언급한 것은 자신은 누군가가 이미 만든 화첩이나 법에만 의지하지 않고 내 눈앞에 펼쳐져 있는 실질적으로 살아 움직이는 자연물을 보고 느낀 그대로를 자신의 스승과 법으로 삼겠다는 것이다.[36] 이른바 도법자연의 예술정신이다. 그런데 조희룡이 강조하는 예술창작의 결과물로서 '기이한 격'은 인위적으로 안배하거나 억지를 부려서 된다고 가능한 것이 아니다. 조희룡은 예술창작에서 기이함을 담아낼 것을 말하되, 그 기이함을 의도적, 인위적으로 담아내고자 하지 않는 일종의 무위자연적 기이함을 말하고 있다.

진거비陳去非〔=진여의陳與義〕가 말하기를, "양자운〔=양웅〕은 기이함을 좋아했기 때문에 기이할 수가 없었다"고 한다. 서화도 그러하다. 붓을 댈 때 오로지 기이한 생각에 의존하여 억지로 고치고 꾸며도 그다운 이치를 이루지 못하고 사람들에게 눈썹을 찡그리게 할 뿐이다. 시험 삼아 보라, 구름이 가고 노을이 피어나는 것을. 그 누가 언제 어루만지고 주물러서 그것을 만들었겠는가? '기이하기를 기대하지 않고서 기이한 것, 그것이 곧 기이한 것'이다.[37]

이상과 같은 조희룡의 예술창작과 관련된 창의적이면서 돌발적 사유

는 창신적 나를 담아내는 가장 기본적인 조건으로서 '흉중에 정해진 격이 있어서는 안 된다'는 것으로 이어진다. 조희룡은 아울러 '인품이 높으면 필력이 높다'는 전통적인 견해와 '기운은 후천적인 배움을 통해 얻을 수 없다'는 점을 말하여 일견 전통 문인화론을 그대로 답습한 것처럼 말한다. 하지만 조희룡이 말하고자 하는 포인트는 기존과 다르다.

> 구양공[=구양수]은 서예를 좋아했으나 잘 하지는 못하였다. 대개 서화는 그 기운의 소재처를 배워서 얻을 수 있는 것이 아니다. 글씨를 임모하고 그림을 임모하는 데 비록 마음을 다하여 본받으려 해도 끝내 나의 글씨, 나의 그림이 될 뿐이다. 그렇지 않으면 상하천추의 눈에 가득 찬 것이 모두 왕희지, 이공린일 뿐이다.[38]

> 가슴속에 높고 소슬한 기운이 있으면 붓을 잡을 때에 또한 이 기운이 있게 된다. 이는 남의 것을 답습해서 취할 수 있는 것이 아니다. 내가 말한 '인품이 높으면 필력 또한 높다'라고 한 것이 바로 이것이다.[39]

'기운은 후천적으로 배움을 통해 얻을 수 없다'는 것은 그만큼 회화에서 기운이 중요하다는 것을 말한 것으로 이해되지만, 조희룡은 자신만의 틀로 조금 다르게 이해한다. 임모단계를 거치면서도 기존의 위대한 화가의 예술정신과 그 기운은 후천적인 노력을 통하여 그대로 담아낼 수 없지만, '나는 나이고 고인은 고인이기' 때문에 도리어 주체적 나의 기운을 담아낼 수 있다는 것이다. 만약 나를 담아내야 한다는 주체적 예술정신이 결여될 경우에 회화에서는 왕유와 이용면, 서예에서는 왕희지의 아류에서 벗어날 수 없고, 영원히 주체적인 나는 없게 된다.

전통적인 '서여기인'에 해당하는, '인품이 높으면 필력 또한 높다'라는 말에 대해 조희룡은 서노 차원에서 벗어나 '창작 주체로서 나를 담아내는

예술정신을 표현할 때 가능해진다'라는 자신만의 틀로 해석하고 있다. 사실 여기서 후천적인 노력을 통해 기운을 본받을 수 있느냐 하는 것은 중요한 것이 아니다. 인품이 높으면 기운은 자연스럽게 그 속에 담겨 나오기 때문이다. '나로부터 시작된 것'과 '나의 법'을 강조하는 사유는 이제 회화의 폭이 유가와 도가를 넘어 불가까지 넘나든다. 사상적 측면에서 어떤 것도 걸림돌이 되는 것이 없다. 모든 사상은 조희룡에게 융합된다.

> 연지에 봄이 드니 온갖 꽃이 다투어 피는데, 하나의 꽃이 곧 하나의 부처이다. 이는 사람으로 하여금 용화회상에 참여하게 하는 것과 같으니, 가히 향화정이 깊음을 알겠다. 그림으로 불사를 이루는 것은 '나로부터 시작된 것'이다.[40]

> 불상 중에 장륙금신이 있는데, 나는 대매를 일컬어 장륙철신이라 하였다. 대개 장륙매화는 '나로부터 시작된 것'이다.[41]

누구보다도 매화를 사랑했고, 매화에 장기가 있었던 조희룡은 그림 그리는 행위를 종교적 차원으로까지 확대하여 의미를 부여한다. '그림으로 불사를 이루는 것' 혹은 '장륙매화' 등과 관련된 예술창작 행위는 불가사상에 기초한 조희룡의 예술창작의 깊이를 보여준다. 이런 점도 일반 문인화가와 다른 점이다. 즉 기존의 문인화가들이 주로 유가 혹은 유가와 도가를 융합한 틀이나 어떤 경우에는 제한된 틀에서 선종적 사유를 회화에 적용한 적이 있기는 하다. 하지만 조희룡같이 '대담하고 거침없이' '남의 눈치를 보지 않고 불가까지 확장하여 예술창작에 임하는 경우는 드물다. 즉 조희룡은 한국회화사에서 자유롭게 유불도 삼교사상을 그림을 통해 담아내고자 한 최초의 인물이 아닌가 한다. 이렇게 어느 한 사상에 경도되지 않은, 조희룡의 '다양한 사유의 수용과 용해'는 비록 중

인의 신분이지만 조선조 후기 변화된 지식인의 모습을 보여주는 것이기도 하다.[42]

또한 노장철학의 세례를 받았으면서 한국회화사에서 나를 담아내고자 가장 노력했던 화가로는 단연 조희룡을 들 수밖에 없다. 조희룡은 '택선고집'식의 유가적 사유, 진리일원주의를 고집하지 않았다. 따라서 이단에 대한 인식도 다르다. 물아일체적 관점에서 호접지몽을 꿈꾸면서 열린 사유를 펼친 조희룡은 예술창작에서도 타고난 그대로 꾸밈없이 진솔한 마음을 담아내라는 천예天倪와 성령을 강조한다. 그 바탕에는 노장사상이 깔려 있고, 이런 사유는 조희룡 회화의 광기어린 형상으로 나타났다.

김정희金正喜(1786~1856)와 조희룡이 살던 시대는 '아雅'를 추구하는 경향에서 '속俗'을 추구하는 경향으로, '정正'을 추구하는 경향에서 '기奇'를 추구하는 경향으로, 법고적이고 유법을 추구하는 경향에서 창신적이고 무법을 추구하는 경향으로 이동이 나타나는데, 그 중심에 바로 조희룡이 있었다. 즉 개성적·주체적 자기를 표현하고자 하는 예술정신을 철리哲理적 화제와 감각적 조형으로 표현하고자 한 인물이 조희룡이었고, 그 기저에는 광자 정신이 깔려 있었다.

6
–

이인상의 도광닉영韜光匿影과 견자화풍

조선조 화가 중에는 광자풍이 아닌 견자풍의 화풍을 전개한 인물들도 있었다. 중국회화사에서 견자풍의 화풍을 잘 표현한 화가로는 원대 예찬을

꼽는다. 중국회화사에서 '정靜'의 회화미학을 가장 잘 실천한 예찬의 성격으로는 견개狷介함과 결벽潔癖성을 드는데, 이런 성격은 작품에서는 담박함, 청정함, 냉한함 등으로 표현된다. 한국회화사에서 예찬과 유사한 화가를 고르라면 이인상李麟祥(1710~1760)이고, 예찬을 흠모한 인물은 바로 전기田琦(1825~1854)다.

조선조 회화사에서 가장 견자적인 화풍을 보인 인물은 바로 이 이인상[43]이다. 그에 대해 "기이하고 옛스러운 것을 좋아하고 시에 능했다. 특히 전서[44]에 뛰어났고 또 그림에도 능했으니 사람들이 삼절이라 일컬었다"[45]라는 평가가 있다.

> 김종수가 발문에 이르기를, 이원령은 기이한 선비다. 원령은 비쩍 마르고 목이 길고 수염과 눈썹은 적고 얼굴에는 기미가 잔뜩 끼었다. 매양 산보하면서 소리 높여 시를 읊조리매 멀리서 바라보면 그 모습이 마치 학과도 같았다. 원령은 천성이 소탈하고 욕심이 없고 산수와 문장과 술을 즐겼다. 그러나 마음을 가다듬고 행동을 제어함이 반드시 '옛 뜻에 근거를 두어서' 비록 나무라고 헐뜯는 자가 있어도 전혀 개의치 않았다. 내가 이 때문에 원령을 대단히 존경했다. 그런데 저 세상에 남의 말만 듣고 명성을 따르는 자는 다만 그 문장과 전서와 그림의 아름다움만을 볼 뿐이니 어찌 족히 원령을 안다고 하겠는가.[46]

행동거지를 판단할 때 '옛 뜻에 근거를 둔다'는 것은 견자의 특징이다. 이것은 단순히 옛것을 묵수하는 것을 의미하지 않는다. 김종수는 이인상의 작품 그 자체로만 평가하지 말고 그 작품을 그의 인품과 연계해서 보라고 한다. 이인상 작품의 특징은 담박함이다. 이런 이인상의 서화에 대해 김정희는 문자기를 갖고 있다고 칭찬한다.[47] 이인상의 담박한 맛에 대한 평가를 보자.

우리나라 그림과 글씨는 때와 기름에 잔뜩 찌들어서 비유하면 기름 장수 옷은 천 섬의 잿물을 가지고도 빨 수 없는 것과 같다. 그런데 홀로 원령이 붓을 댄 곳만은 마치 봄 밭의 고운 백로와 가을 숲의 외로운 꽃과 같아 그 기운이 특히 뛰어나서 한 점 티끌도 앉지 못하게 되었다. 원령의 전서는 그 글자를 분배해놓은 것이 마치 '능운대[위명 제魏明帝가 세운 대의 이름]'의 재목이 한 푼 한 치도 서로 어긋남이 없는 것과 같고, 그 붓놀림은 마치 큰 길에서 좋은 말이 달리는 것과 같아서 꺾고 돌리는 것이 모두 법도에 맞으니 빨라도 그림자가 끊어지지 않고 늦추어도 자취가 막히지 않다. 또 그 먹을 쓰는 것은 마치 구름이 바람 부는 대로 흐르고 샘물이 언덕을 따라 떨어지는 것과 같이 자연스럽게 행하여 만나는 곳마다 형상을 이루어냈다. 그가 마음으로 가장 애쓰는 곳은 '맑고 맑은 옛 우물에 가을 달이 바야흐로 환히 비치는 경지'이니, 내가 이르기를 "마음 두는 것이 가장 어려우니, 먹을 쓰는 것이 그 다음이요, 붓을 움직여 글씨를 쓰는 것은 또 그 다음이다"라고 하였다. 찬하기를, "산은 우뚝하고 물은 나는 듯하고 나무는 늙고 꽃은 환하게 피었으니 '얼음 같은 마음과 철 같은 창자'에서 문채가 줄줄 흘러나온다" 하였다.[48]

이인상이 추구한 담박함과 견개함을 추구하는 회화미학은 그가 마음으로 가장 애쓰는 곳은 '맑고 맑은 옛 우물에 가을 달이 바야흐로 환히 비치는 경지' 및 '얼음 같은 마음과 철 같은 창자'라는 표현에 잘 나타난다. 어느 한 점도 세속적인 냄새가 없는 이 같은 담박함이 구체적으로 화폭에 전개되었을 때는 '티끌세상의 경지가 아니다'라는 식으로 말해진다.

능호의 그림 족자에 쓰기를, 능호 처사의 깨끗한 품격과 높은 절개가 당시 선비들로부터 대단한 존경을 받았다. 같이 어울려 논 사람들이

높은 관리와 큰 학자였으니, 일대의 풍기가 거의 동경의 여러 군자들과 함께 선후배가 될 만했다. 서화와 문장은 다만 나머지 일일 뿐이었으나 여기에서 그 신운을 상상할 수 있고 또 그 도량을 볼 수가 있다. 처사가 평소에 단양의 산수를 좋아하여 한 번 가고 두 번 갔다가 마침내 거기서 집을 짓고 세상을 마칠 생각을 하였다. 그리하여 매양 높은 바위와 기이한 돌, 구불구불한 고목과 쓸쓸한 물, 웅덩이를 그린 것이 '티끌 세상의 경지'가 아니었으니, 여기서 또한 처사 가슴속 품은 생각은 화필의 고아함만을 가지고 논할 수 없는 것임을 알 수 있다. 처사의 글씨는 '노공[=안진경]'을 배웠고 전서도 가장 오래되었으니, 그 화법이 또 모두 전서에서 나온 것이다.[49]

'능호 처사'라 할 때의 '처사'는 아무에게나 쓰는 것은 아니다. 이인상을 '처사'라고 하는 것은 그가 능력이 없어서 벼슬하지 못한 능력 부족을 말한 것이 아니다. 벼슬 같은 것에 뜻을 두지 않는 이인상의 탈속적이면서 고결한 인품을 상징하는 말이다. 이런 이인상의 인간됨됨이와 화풍은 은일적 삶과 연계되어 이해된다.

능호의 해서는 안노공체[=안진경]를 숭상했으니 글자체가 창윤蒼潤한 가운데 빼어나고 고운 기운까지 띠고 있었다. 전서는 자유분방하게 휘둘러 대서 다 법에 맞지는 않았으나 사이사이에 기이하고 굳센 자취가 많았으니, 대개 성품이 본래 호탕하고 위대하여 세상의 인정을 받지 못해서 술 마시는 것 외에 글씨와 그림에다 뜻을 붙였기 때문이다. 그의 그림이 맑고 뛰어나면서도 간략하고 빼어나서 산림에 숨어사는 은사의 높은 취미가 있고, 특히 '고소枯巢'에 장기가 있었다. 그러나 취중에 휘둘러 그려서 어떤 것은 그림이 제대로 되지 않은 것도 있었다. 다만 그 화제로 쓴 글은 매양 시원하고 재미가 있어서 우리나라 화가

의 상투적인 습관을 멀리 벗어났고 또 전각에도 능했다.[50]

이처럼 담박함을 지향한 이인상의 예술세계는 알고 보면 자신의 능력이 제대로 인정 받지 못하는 시대적 상황을 품고 있다. 이런 점에서 이인상 견자풍의 예술 성향과 행동거지는 '청비각淸閟閣'을 지어놓고 부유한 삶 속에서 냉한함과 결벽성을 추구한 예찬 견자풍의 예술정신과 차이가 난다. 이인상의 여러 작품 중에서 담박함, 청정함, 냉한함 이 세 가지 맛을 잘 표현한 작품은 겨울의 차가운 기운이 가득 찬 〈설송도〉다.

태어난 신분으로 볼 때 예찬은 오늘날 식으로 말하면 이른바 금수저를 물고 태어난 인물이지만, 이인상은 신분적으로 서얼과 연계된다는[51] 점에서 차이가 있다. 이런 점에서 이인상의 작품에는 세상에 대한 반항심이 담겨 있다. 출세하고자 하지 않은 것은 이인상과 예찬이 공통적이나 왜 그런 삶을 택했는지는 차이가 있다. 예찬이 세속적인 것을 멀리하고자 한 삶은 스스로 선택한 삶이었지만, 이인상은 일정 정도 조선조 신분제에 제한 당한 삶을 살 수밖에 없었다는 차이점이 있다.

달과 구름을 벗 삼으면서 항상 맑은 정신을 유지하고자 했던 예찬과 달리 이인상은 술을 통해 자신의 우울한 심정을 달래곤 했다.

황경원黃景源(1709~1787)은 이런 이인상에 대해 「이원령묘지명李元靈墓誌銘」에서 "군은 사람됨이 강개하고 남과 마음이 잘 맞지 않아서 세상에 아첨하여 출세하려 들지 않았다[52]"라고 하였다. 「제이원령문祭李元靈文」에서는 "자신의 잘난 것[재능=광]을 감추고 자신의 자취를 감추면서 그 참됨을 보전하였다. 절의를 굽히지 않는 성격 탓에 답답하고 울울한 마음이 들면 술에 취하여 깨어나지 않기를 바랐다"[53]라고 기록하고 있다. 『노자』 56장에서는 '자신의 잘난 것[=광]을 누그러뜨리고 세속과 함께하라[화광동진和光同塵]'는 것, 58장에서는 '잘났지만 그것을 밖으로 드러내지 말라[광이불요光而不耀]'는 것, 『장자』 「제물론」에서는 '잘난 것을 감추어라[보광

이인상, 〈설송도雪松圖〉

한겨울 온 대지에 눈이 오고 얼음이 언 차가움이 화면에 가득한 이 그림에서 맑은 심성과 한랭함을 추구하는 이인상의 건자적 화풍을 엿볼 수 있다. 매서운 추위에도 하늘을 향해 곧게 뻗은 소나무[군자]와 굽은 소나무[소인]를 대비하여 진정한 군자적 삶이 무엇인지를 극명하게 보여주고 있다.

이인상, 〈와운도渦雲圖〉

*화제：嶽日夏雨中, 初臨子, 畏紙霈墨敗. 意業行詩, 醉後作字如毛雲.

거센 비가 쏟아지는 여름날 이인상이 술에 취한 상태에서 시흥이 일자 회오리바람처럼 붓을 놀려 해골 같은 그림을 그렸다. 화면 가득 태초의 우주 기운이 약동한다. 때론 가슴 속에 치밀어 오르는 기운도 느껴진다. 거침없는 광란한 붓놀림을 통해 표현된 광기는 〈설송도〉의 견개한 맛과 차별화된다.

葆光]'54는 것을 말한 적이 있는데, 이런 점을 참조하면 이인상은 일정 정도 노장적 삶을 추구하였다고 할 수 있다. 물론 그것은 자신이 자발적 으로 선택한 것이 아니라 당시 조선조 신분사회가 강제한 상태에서 선택 한 삶이란 점도 아울러 이해해야 할 것이다.

　이처럼 이인상 회화의 담박함과 냉한함에는 그의 견개한 성격이 담겨 있다. 견자풍을 보인 화가로서 이인상은 자신의 강개함과 세속과 아첨하 지 않음을 통해 당시 조선조 신분제도에 일정 정도 저항한 점도 보였다.55 조선조의 독특한 신분제 때문에 보광닉영葆光匿影할 수밖에 없는 현실의 우울함을 노기怒氣나 광기가 아닌 담박함과 냉한함을 통해 한 차원 높게 승화시킨 점에서는 예찬과 다른 그의 경지를 볼 수 있다.

예찬을 닮고자 한 전기의 견자화풍

김정희가 화가로서 높이 평가한 전기田琦[56]는 30세 정도의 짧은 삶을 살
았는데, 전기를 직접적으로 온통 견자라고 평가할 수 없지만 유사견자풍
을 보인 점은 있다. 전기는 예찬의 화풍을 자신의 화폭에 실현하고자 하
였다.

> 우범[=유상柳湘]의 부채 머리에 전이현田而見[=전기]이 그림에 쓰기를
> 작은 다리에는 건너는 사람이 없는데
> 시원하게 맑은 수풀을 마주보고 있구나
> 어찌 주름과 점을 더할 것인가
> '예우倪迂[=예찬倪瓚]'가 부르면 나올 것만 같구나
> 나무뿌리는 모두 뱀이 달아나는 듯
> 바위는 모두 골짜기에 소라무늬처럼 둘렀구나
> 한번 웃으며 저 구름 밖을 손가락질하니
> 먼 산이 더욱 파랗게 보이는구나[57]

전기가 예찬 화풍을 담은 그림에 대한 평가인데, 예찬이 지향한 예술
경지가 그대로 담겨진 작품을 했다는 것이다. 전기는 단순히 그림만 잘
그린 것이 아니었다. 오경석吳慶錫(1831~1879)은 전기에게 '서화를 모으는
벽'이 있었음을 말한다.

> 내가 어렸을 적부터 서화를 좋아했다. 돌아보건대, 이 좁은 나라에 태

어나서 별로 볼 만한 것이 없어서 매양 중국 감상가의 저술을 열람할 적마다 나도 모르는 사이에 정신이 그쪽으로 달려갔다. 계축 갑인년 (1854)에 처음 중국에 유람 가서 그곳 동남의 박아한 선비들을 만나본 다음 견문이 더욱 넓어지게 되어 차츰차츰 원대와 명대 이래의 서화 백여 점과 하·은·주 삼대와 진秦대 한대의 금석과 진晉대와 당대의 비판碑版을 사들인 것이 또한 수백여 종이 넘었다. 비록 당대 송대인 의 진적을 얻지 못한 것은 유감이나 이만하면 스스로 우리나라에서는 자랑할 만하게 되었다. 내가 이것을 얻은 것은 모두 수십 년 동안의 오랜 세월과 천만 리 밖을 다니며 크게 심신을 허비한 결과이니, 쉽게 얻을 수 없는 것을 얻었다고 할 만하다. 나와 더불어 이런 벽이 있는 사람은 '전군위공田君瑋公[=전기]'인데, 그는 불행하게도 일찍 죽어서 내가 수집하여 보관한 것을 보지 못했으니, 어떻게 하면 위공을 지하 에서 되살아나게 하여 서로 진지하게 토론하면서 재미있게 감상할 수 있겠는가?[58]

오경석이 자신이 모은 서화를 전기와 함께 감상하지 못하는 아쉬움을 말한 대목에서 전기가 서화를 모으는 벽과 상당한 감식력이 있었음을 추측할 수 있다. '서화를 모으는 벽이 있다'는 것은 서화가 갖는 원형성에 대한 추존 및 해당 작품이 지향하는 예술정신에 대한 본원적 탐색이란 의미가 담겨 있다. 전기의 회화적 품격이 높은 것은 이 같은 서화를 모으는 벽과 일정 정도 관련이 있다고 할 수 있다. 아울러 감식안을 높일 수 있는 계기도 된다. 이처럼 감식안에 뛰어났던 전기가 추구한 회화미학은 원대 화가들이 추구한 미학[59]과 동일한 면을 보인다.

전기의 자는 위공이요, 호는 고람이니 훤칠하고 수려했으며, '그윽한 정취와 옛스러운 운치[유정고운幽情古韻]'가 흘러 넘쳐서 진나라와 당나

라 때 그림 속의 사람 같았다. 산수와 연운을 그릴 적에 '시원하고 고요하고 간략하고 깨끗하여〔소요간담蕭寥簡澹〕' 문득 원나라 사람의 묘한 경지에 들어갔으니, 이는 그의 붓 끝이 우연히 이루어낸 것이요, 원나라를 배워서 원나라 사람이 된 것이 아니다. 시를 지은즉 신기하고 깊은 맛이 있었으니, 대개 사람들이 말한 것은 말하지 않았다. 그 안목과 필력이 압록강 동쪽에만 국한된 것이 아니었다. 나이 겨우 서른에 병들어 집에서 죽었다.[60]

전기의 화풍과 시풍에 대해 각각 "산수와 연운을 그릴 적에 시원하고 고요하며 간략하고 깨끗하여 문득 원나라 사람의 묘한 경지에 들어갔으니, 이는 그의 붓 끝이 우연히 이루어낸 것이요, 원나라를 배워서 원나라 사람이 된 것이 아니다"라는 것과 "시를 지은즉 신기하고 깊은 맛이 있었다"라는 것은 견자풍을 대표하는 예찬의 예술세계와 통하는 면이 있다.[61]

시와 그림이 어찌 쉽게 말해질 수 있는 것이겠는가. 그러나 시로써 그림에 들어갈 수 있고, 그림으로써 시에 들어갈 수 있으니, 이것은 대개 한 이치이다. 그런데 지금 사람들은 시를 지으면서도 그림이 어떤 것인지를 알지 못하고 있다(…) 시와 그림이 서로 의지하는 이치는 특히 고람 전기를 보면 증명이 된다. 전기는 젊은 나이로 산수와 옥목屋木 그림은 스승에게 배운 바도 없는데 문득 원나라 사람의 묘한 지경에 들어갔다. 또 사람들이 이르기를 "그의 시는 '맑고 깨끗하고 세상에 뛰어나서〔청월절속淸越絶俗〕' 모두 가히 외워 전할 만하다"고 했으니, 이것이 바로 그림으로써 시에 들어갔다는 것이다.[62]

전기의 시에 대해 '맑고 깨끗하고 세상에 뛰어났다'고 한 평가는 전기의 탈속적인 견자유풍을 잘 보여주는 말이다. 전기의 〈매화초옥도梅花草屋

전기, 〈매화초옥도梅花草屋圖〉

문인사대부의 둔세遁世 및 은일隱逸의 정회는 〈매화서옥도〉 혹은 〈매화초옥도〉가 담아내고자 하는 주된 주제다. 〈매화서옥도〉에는 매화·서옥·산석·고송·은사 등이 그려지는데, 이런 정경은 감상자로 하여금 동일한 삶에 처하게 한다. 산속에 은거하는 선비와 다리를 건너는 한 선비를 그린 것인데, 다리는 세속과 단절이면서 연결이란 의미를 지니고 있다. 전기의 고아하면서도 견개한 맑은 심성을 엿볼 수 있다.

圖)는 이런 점을 잘 보여준다.

전기의 회화세계를 평한 '유정고운', '소요간담' 등은 견자로서 예찬이 지향한 화풍의 특징이다. '원인元人의 묘경'이라 평가하는 것은 전기 화풍이 어떤 것인지를 가장 분명하게 말해주는 것인데, 원대 화풍을 배우지 않았는데 그대로 원대 화풍을 전개하였다는 것은 전기의 인간됨됨이가 원대 문인사대부들이 지향한 삶 그 자체였다는 의미다.

그런데 이런 전기는 때론 광자적 행동도 하곤 하였다. 사실 광자나 견자를 굳이 구분하자면 구분이 되지만, 그 차이점은 때론 거의 없다고 해도 과언이 아니다. 왜냐하면 모두가 기가 중간을 넘어선 센 사람들이 대부분이기 때문이다. 이런 점에서 평상시에는 견자적 풍모를 지니지만 상황에 따라 광자적 기질을 보이는 경우도 있다. 이런 점이 전기를 이해하는 데 유의할 것에 속한다.

전군 위공이 시와 그림에 능하고 감식에 뛰어나서 팔법, 전·예·해·행서에 이르기까지 절묘하지 않은 것이 없었다. 대개 타고난 자질이 대단히 뛰어난데다가 또 조이재[=조맹견趙孟堅. 1199~1264]와 가경중[=가구사柯九思. 1290~1343]의 성벽이 있어 매양 좋은 글씨를 보기만 하면 '문득 미친 듯이 소리를 질러가며 웃곤 했고[광규절도狂叫絶倒]' 만지작거리며 사랑하고 차마 놓지를 못하면서 그 글씨가 나온 근원을 따지고 따져서 속속들이 파고들었다. 그러므로 그의 재주의 정진함이 족히 위로 옛 사람을 따라 잡을 만하여 곧장 절정에까지 이르게 된 것이다.[63]

편액의 '운하울흥雲霞鬱興'을 평하기를, 이 붓놀림은 지나치게 방종하다. 그러나 바야흐로 '진취하려는 기운'은 가히 막을 수가 없으므로 제1등으로 뽑아주는 것이다.[64]

전기, 〈계산포무도溪山苞茂圖〉

전기의 광기어린 화풍을 엿볼 수 있는 작품이다. 집 지붕의 비백을 비롯하여 토파土坡, 산 등 그려진 형상들이 형사적 측면에서 잘 그리려는 의도 없이 그냥 붓 가는 대로 그려져 있다. 거나하게 술은 먹은 다음에 그렸다고 본다. '광선狂禪'풍의 작품으로도 읽히는데, 화풍은 예찬을 따랐지만 광기가 있다는 점에서 차별화된 그림에 속한다.

　　매양 좋은 글씨를 보기만 하면 "문득 소리를 질러가며 웃곤 했다"라는 전기의 행동거지는 광자정신과 통한다. 이처럼 전기는 어느 한 부분으로만 평가할 수 없는 양면성이 존재한다는 점에서 독특한 면을 보인다. 전기의 마음속은 도리어 이 같은 광자풍이 더 가득했는지도 모른다. 이런 점은 차후의 연구 대상이라 할 수 있다. 아울러 붓놀림이 방종하지만 '진취적인 기상'이 있다는 것은 전기 화풍이 예찬의 화풍의 영향을 받았으면서도 차별화되는 것에 해당한다. 전기가 원대 예찬의 화풍을 자신의 회화세계에 응용한 〈계산포무도溪山苞茂圖〉가 그런 점을 잘 보여준다.

　　전기는 예찬이 〈용슬재도容膝齋圖〉에서 지향한 회화정신을 담아내고자 했지만, 〈계산포무도〉의 경우는 예찬의 화풍을 따랐으면서도 광기를 느낄 수 있는 작품에 해당한다. 전기가 예찬의 회화적 형식미를 추존하면서도 자신만의 예술세계를 때론 광기어린 붓놀림으로 표현했다는 점에서

예찬, 〈용슬재도容膝齋圖〉

도연명 「귀거래사」에 나오는 은사의 공간을 상징하는 '용슬容膝'의 이미지를 그리고자 한 것이다. '공정空亭'은 예찬 작품의 특징이면서 건개한 성품을 보여주는 상징이기도 하다.

예찬과 차별화된 면이 보인다. 이처럼 조선조 화풍을 큰 틀에서 보면, 정주이학의 미학으로 볼 때 이단시되고 배척되었던 광자풍과 달리 견자풍은 조선조 문인사대부들이 추구한 미의식과 일정 정도 연관되었다는 점에서 긍정적으로 평가 받았다.

이상 본 바와 같이 한국회화사를 통관할 때 조선조에는 광기어린 그림을 그린 몇몇 인물들이 있고, 아울러 견자 화풍을 전개한 인물도 있다. 이 같은 광견풍의 예술창작 행위에는 광자의 '종정임성' 혹은 '방탕교자'하는 차원에서 행해진 광기어린 자유로운 몸짓이나 혹은 견자가 추구한 은일적 삶과 담백한 삶이 담겨 있다. 그런데 조선조 화가 가운데 광기어린 삶을 살면서 자신의 광기를 화폭에 담은 화가들은 자신을 스스로 비하하며 노자가 말한 '정언약반正言若反'의 역설적 방식을 통해서, 혹은 술을 마시고 예법과 법도를 무시한 행위를 통해서 자신의 광기를 드러내곤 하였다. 구체적으로 살펴보면, 이단 화풍을 열었다고 평가되는 김명국의 '주광酒狂' 식의 행동거지, '칠칠'이라 하여 스스로를 낮춤으로써 역설적으로 세상을 비웃었던 호생관 최북 식의 행동거지, 장승업의 자부심 가득한 회화세계, 임희지의 생사를 초월한 광탄한 행동거지 등과 같은 광기어린 행위가 그것이다. 견자풍 화가로는 자신의 견개狷介함과 세속에 아첨하지 않음을 보인 이인상이 대표적이고, 예찬을 닮고자 한 전기는 유사견자 화풍을 전개하기도 하였다.

중국의 경우 광견화가들의 화풍은 중화미학과 대비되는 새로운 경지와 영역을 개척했다는 의의가 있지만, 조선조의 경우는 조금 달랐다. 중국과 달리 500여 년 동안 인기를 끈 백자가 상징하듯 조선조는 주자 이학과 그 주자 이학의 핵심인 중화미학이 맹위를 떨치고 있는 상황에서 광견화가들의 화풍이 활발하게 전개되기 어려웠다. 예를 들면, 중국에서는 송명청대를 거치면서 도자의 문양이나 형태, 색깔 등이 시대에 따라 매우

최북

다양하게 바뀌었지만, 조선조는 시대가 흐름에 따라 백자에 담긴 문양—
사군자 풍에서 소상팔경도와 같은 은일의 화풍—이나 형태—정제엄숙한
균제미가 있는 형태에서 달 항아리와 같은 풍만한 형태—가 달라지는 경
우는 있었으되 백자라는 틀은 그대로 유지된다는 점에 주목할 필요가 있
다는 것이다. 이런 상황에서 광기어린 삶을 산 화가들이나 그들의 화풍은
때론 이단시되거나 부정적으로 이해되곤 하였다.

이 같은 광기어린 작품 경향과 비교할 때 상대적으로 유가의 문인사대
부들이 지향한 소조담박蕭條淡泊함이나 소산간원疏散簡遠함을 근간으로 한,
담박미 추구에 담긴 견자화풍은 일정 정도 긍정적으로 받아들여졌다. 이
처럼 견자화가들의 화풍에 대한 제한된 긍정은 별도로 주목할 필요가 있
다. 결론적으로 조선조를 지배한 주자의 중화화풍 속에서 나타난 이 같은
광견화풍은 정주이학 중심주의의 판에 박힌 중화화풍에서 벗어나 조선조
화풍을 보다 풍요롭게 했다는 의의가 있다.

제 14 장

조선조 서예의 광견미학

서예에 제한하여 말한다면, 노장철학의 영향을 많이 받은 인물들은 초서 쪽에 장기를 보이는 경우가 많다. 따라서 서예의 오체〔전, 예, 해, 행, 초〕중에서 다른 서체보다도 특히 초서를 잘 쓴 인물들의 초서에 나타난 광건서풍을 볼 필요가 있다. 광건서풍이 다른 서체보다도 초서에 잘 나타나는 까닭은 초서가 자신의 감정을 직설적으로 가장 잘 드러낼 수 있기 때문이다. 물론 초서를 쓴다고 해서 다 광기어린 행태로 평가해서는 안 된다.

회화에서 문인사대부들이 화가로서 활동한 경우에는 중화미학에 근간한 우아미를 추구하는 경향이 강했지만, 신분이 중인이거나 서얼 혹은 화원화가인 경우 문인사대부들이 추구한 우아미에서 벗어나 보다 자유로운 화풍을 펼친 경우가 있었다. 때론 그 자유로움이 광건화풍으로 나타나기도 하였다. 이런 경향은 서예에서도 마찬가지였다. 이런 점을 몇몇 인물들의 예를 통해 살펴보기로 한다.

1
–
정주이학 중심주의와 조선조의 서풍 경향

조선조 옥동玉洞 이서李漵(1662~1713)는 『필결筆訣』에서 주희를 '주부자朱夫子'라고 할 정도로 높이는데, 학문적 차원에서의 주자 존숭현상은 자연스럽게 서예미학에도 영향을 주어 기본적으로 중화미학을 추구하는 서예를 긍정적으로 보는 서풍을 낳았다. 중화미학의 서예적 실현의 대표적인 인물은 한호韓濩(1543~1605)인데, 한호 서체가 갖는 인간 감정의 절제를 통한 유려함과 우아함의 표현은 단순히 그 서체의 형식미에만 초점을 맞추어 이해해서는 안 된다. 그 중화서체가 갖는 정치성, 윤리성 등에 먼저 주목해야 한다.

이처럼 인간 감정의 절제를 통한 서풍, 즉 중화미학 중심의 주자미학을 존숭한 조선조 대부분의 문인사대부들은 광기어린 작품보다 중화미학의 실천자로 알려진 왕희지를 전범으로 내세우고 본받고자 하였다. 한호처럼 왕희지 서체를 그대로 닮게 쓰는 것만으로도 높은 평가를 받았던 것이 조선조 서풍의 한 경향이었다. 아울러 안평대군 이용李瑢의 서예 특징 가운데 하나인 조맹부 숭상도 이런 경향과 매우 밀접한 관련이 있다. 고려가 원과 원만한 관계를 유지하면서 영향을 받은 우아한 조맹부의 송설체가 유행하였고, 이후 담박하면서 운치가 있는 것을 강조한 동기창 서체가 조선조 문인사대부들에게 많은 영향을 주었다. 철학적으로 보면 조선조 500여 년 동안 주자학이 비록 조선조를 이끌어온 지배이데올로기로서 위치가 간혹 흔들린 시기가 있었지만, 그 기본은 여전히 강력한 힘을 발휘하고 있었다.

중국철학사에서 광견에 대한 새로운 의미를 부여한 인물은 바로 공자

다. 이후 주희를 비롯한 송대 이학자들은 이런 광견을 이단시하면서 매우 비판적으로 본다. 하지만 이른바 광견으로 일컬어지던 인물들은 그들만의 진취성, 대담성, 개방성, 비판성, 비타협성 등을 통해 과거의 법이나 사유에 얽매이지 않고 집단에 매몰되지 않는 주체적인 나, 즉 '참된 자아'를 담아내는 철학과 예술정신으로써 부조리한 사회, 교조주의, 의고擬古주의, 법고法古를 준수하는 예술정신이 판치는 사회에 저항하고, 자아를 드러내고자 했다.

주로 노장사상 혹은 양명좌파와 밀접한 관련을 갖는 광견미학은 유학의 경과 중화를 중심으로 하는 중화미학과 더불어 중국미학의 큰 줄기에 해당한다. 이런 점은 조선조에서도 정도의 차이는 있지만 동일하게 적용된다. 조선조 500여 년은 중국과 달리 주자학이 강력한 힘을 발휘하였고, 이런 점에서 유학적 사유에 입각한 인물들[1]이 광견서풍을 취하기에는 일정 정도 제한이 있었다. 더구나 광견미학에 많은 영향을 준 것은 양명좌파의 사유인데, 조선조는 중국과 달리 이 양명좌파가 유행할 수 있는 여지가 거의 없었다는 점도 광견서풍이 자리 잡을 수 없었던 중요한 요인이된다. 허균許筠(1569~1618) 등이 양명좌파의 영향을 받았고,[2] '성령설'을 주장하였지만 제한적이었다.

그럼 조선조 광견서풍을 보기 전에 먼저 조선조에서 유행한 서풍을 살펴보기로 한다. 이황은 '존리尊理'의 '리'에다가 서예의 본질과 왕희지를 대입하는 정통론의 입장에서 출발하여[3] 조맹부 및 명대 초서의 대가 중 한 사람인 장필張弼(=여필汝弼, 호는 동해東海. 1425~1487)의 서예풍이 사이비성을 지닌 것으로 비판하면서[4] '경敬'의 서예미학을 전개한다. 이후 퇴계의 영향을 받은 영남 남인들에게는 광견서풍은 전혀 들어설 수 없었다.

구체적으로 이런 점이 서론에 적용된 것을 찾아보면, 이황을 존숭한 이서는 『필결筆訣』에서 주희를 '주부자朱夫子'라고 할 정도로 높이는데, 학문 및 서예 차원에서 이처럼 주희를 존숭했던 경향은 자연스럽게 조선조

장필,〈어구류홍사축禦溝流紅詞軸〉

*석문 : 選入深宅, 年光如箭, 承恩未遇車便羊, 隨班長在昭陽殿. 自拾丹楓, 霜痕一片, 禦溝堤上無人見. 都將一點少年心, 西風寫入長門怨. 禦溝流紅詞樂大軍作. 東海書

장필의 거침없는 필획과 크고 작은 글자들이 너울너울 춤추는 듯 어지럽기조차 하다. 중화미학에서 추구하는 정제엄숙함 및 온유돈후와 한참 거리가 먼, 광괴어린 '난亂'의 미학을 잘 보여준다.

서예미학에도 영향을 주어 중화미학을 추구하는 서풍이 일정 정도 득세하였다. 이런 점은 추사 김정희가 조선조 전체에 걸친 서체의 유행을 말한 것에서 확인할 수 있다.

> 우리나라 사람이 구양순의 법을 가장 중히 여겨 신라 때부터 고려 중엽에 이르기까지 모두 '발해渤海[=구양순]'[5]가 남긴 법식을 정성껏 따라 했다. 그런데 고려 말엽 및 조선에 들어와서는 오로지 '송설松雪[=조맹부]'의 법만을 익혀 점점 서예가들이 옛 법을 잊어버렸으니, 구양순의 글씨가 어떤 모양인지도 알지 못하게 되었다. 그 후 또 스스로 저만이 제일이라 하여 곧 집집마다 '진체'라 하고 사람마다 '종요'와 '왕희지'라 하며, 어려서부터 배우는 것이 모두 〈악의론〉, 〈황정경〉, 〈유교경〉이요, 당의 법첩 이하는 으레 낮게 보아 돌아보지도 않으니 모르겠다, 그들이 익히고 있는 〈악의론〉, 〈황정경〉, 〈유교경〉은 결국 어떤 본이란 말인가.[6]

추사가 거론한 한국서예의 전범이 된 중국의 역대 유명 서예가들을 보자. 구양순, 조맹부, 종요, 왕희지 등에 대한 '호불호' 및 '진적眞跡 유무'라는 문제점은 있지만, 이들은 대부분 유가의 중화미학을 서예에 실천한 대표적인 인물들이다. 조선조의 정주이학적 사유가 서예에 끼친 전반적인 경향을 이런 발언을 통해 잘 알 수 있다. 결과적으로 인간 감정의 절제를 통해 중화서풍을 존숭한 조선조 대부분의 문인사대부들은 광기어린 작품을 하기보다는 중화미학의 실현자로 알려진 왕희지를 전범으로 내세우고 본받고자 하였다. 즉 한호를 비롯하여 많은 서예가들이 '왕희지 서체'를 그대로 닮게 쓰는 것만으로도 높이 평가 받았던 것이 조선조 서풍의 한 경향이었다. 이런 상황에서도 주체적 서예정신을 가진 몇몇 서예가들은 자신의 정감을 진솔하게 표현한 광견풍의 서예세계를 펼쳤다.

조선조 서예사를 볼 때 광기를 보인 인물들이 있다. 조선시대 초서가 가장 성행했던 16세기에는 양사언楊士彦(1517~1584), 황기로黃耆老(152~1575?), 이산해李山海(1539~1609) 등이 '광초狂草'로 유명한 장욱과 회소에 비견될 정도로 글씨에 장기를 보였다.[7] 특히 장필의 초서는 16세기 당시 커다란 반향을 불러일으켰고, 김구金絿, 김인후金麟厚 등의 초기단계를 거쳐 황기로에 이르러 적극적인 수용을 보인다.[8] 하지만 조선조는 퇴계 이황이 명대 초서의 대가인 장필을 비판하는 등[9] 전반적으로 주자학이 득세하는 관계로 광기를 제대로 보인 서예가가 많지는 않았다. 이런 점과 더불어 고려할 것은, 조선조가 정주이학 중심의 춘추의리관을 근본으로 삼고 있었다는 점이다. 서예가인 왕탁은 조선조에서는 '실절失節했다'는 점에서 비판 당한다. 숙종이 소장하고 있던 명 선종宣宗의 〈수묵도水墨圖〉 끝에 그려진 왕탁의 그림을 보고 성해응成海應(1760~1839)이 "왕탁은 오랑캐에 절의를 잃어 그 사람은 말할 게 못되는 자인데, 어찌 서화를 더럽힌단 말인가"[10]라고 말한 것은 이를 증명해준다. 아울러 서예의 이단관도 있었다. 예를 들면, 퇴계를 존숭하는 이서가 『필결』「논아조필기論我朝筆家」에서 조선조 서예가들을 다음과 같이 평가한 것이 그것이다.

이용李瑢(1418~1453)은 문채가 나나 가볍고, 성수침成守琛(1493~1564)은 문채가 나나 막혔고, 황기로黃耆老(1525~1575?)는 교묘하나 속되고, 양사언楊士彦(1517~1584)은 맑으면서 내쳤고, 한호는 촌스럽고 우둔하고 완고하며, 이지정李志定(1588~1650)은 험절하면서 각박하다. 이 몇 분들은 모두 무리를 넘어서고 세속을 넘어선 재주를 가지고 오랫동안 공을 쌓았으므로 정미한 경지에 깊이 나아갔어야 마땅한데 끝내 바른 필법을 듣지 못했으니 무엇 때문인가? 불행하게도 '정법正法'이 상실된 때에 살아 습속에 물들어 고질병이 되었기 때문이다. 간혹 한두 분이 습속을 면하고자 하였지만 이단이 또 좇아서 유혹하였으니 누가 능히 우뚝

솟아나 다시 바른 필법을 회복할 수 있었겠는가?[11]

이서의 평가는 기본적으로 왕희지를 서성으로 보고, 왕희지가 지향한 중화미학 서풍을 기준으로 하여 정리된 것이다. 그 평가에는 왕희지를 정통으로 보고 나머지 서예가들은 이단으로 규정하는 사유가 담겨 있다. 여기서 이단으로 평가한 서풍을 다른 관점으로 보면 바로 광건이란 용어를 사용하여 규명할 수 있다.

이런 정주이학 중심주의 서풍이 유행한 상황에서도 윤순尹淳(1680~1741)이 '미전米顚'이라 일컬어지는 미불서풍을 수용한 것과 같이 정주이학의 중화미학에서 벗어나고자 하는 경향은 있었고, 이에 정조가 정주이학에 기초한 서체를 다시 회복하고자 서체반정書體反正이란 정책을 실시하기도 하였다. 이런 현상은 상대적으로 그만큼 서풍이 자유롭게 펼쳐졌다는 것을 의미하는데, 그러나 이 현상이 전반적인 사회적 분위기로 확장되는 데는 한계가 있었다. 이하에서는 조선조에서 이른바 광건서풍을 보인 서예가들의 특징을 알아보고자 한다.

2

양사언의 유선遊仙적 광기서풍

초서를 잘 썼고[12] 광자적 기질을 보인 사람은 봉래 양사언楊士彦이다. 양사언은 노장철학을 좋아하고 탈속적 삶을 살고자 했으며, 아울러 그것을 자신의 서체에 담아내고자 하였다. 이런 양사언의 서체는 "풍채가 속되지

않고 필법이 기이하고 예스러웠고 시 또한 청아했다"[13]라고 평가된다. 특히 양사언의 서예세계는 안진경과 회소에 비유하여 평가되곤 한다.

묘갈에 이르기를, 글자를 쓰는 데 해서와 초서가 모두 지극한 경지에 이르러서 완법腕法에 능통했으니, 거의 노공魯公[=안진경], 장진藏眞[=회소]의 경지에 들어갔다.[14]

양사언의 서풍이 특히 광기어린 초서로 유명한 회소 서풍의 경지에 들어갔다는 것은 그만큼 양사언의 서풍이 광기어린 서풍을 보였다는 것을 의미한다. 안진경도 왕희지 서체에서 벗어나 추하고 졸박한 서체를 쓴 것으로 유명하다. 이런 양사언의 서풍을 또 다른 차원에서는 '유선遊仙의 흥취'가 있다는 식으로 평가한다.

봉래 양사언이 풍악산에 유람할 적에 바위 위에 시를 새기기를
'백옥경'[천제가 사는 곳] '봉래도'라
넓고 넓은 연파가 자욱하구나
따스한 봄날 솔솔 부는 바람
벽도화[신선이 먹는 과일] 만발한 속에 한가히 오가니
생학[신선세계의 학] 한 소리에 천지가 다 늙었구나
라고 하였으니, 유선의 흥취가 있다[15]

이 같은 양사언의 서풍은 일정 정도 그의 유선적 흥취를 반영하고 있는데, 보는 관점에 따라 다르게 평가되기도 한다. 즉 이광사가 양사언의 초서에 대해 재주만 있고 학문이 없다는 점에서 비판적으로 보는 것이 그것이다.

봉래의 초서는 호탕하고 시원시원해서 언뜻 보면 마치 장지보다 뛰어
나고 왕희지보다도 뛰어난 듯하다. 그러나 봉래는 재주만 있고 학문이
없어서 겉모양만 비슷하고 속뼈는 갖추질 못했으니, 자못 대가에까지
는 이르지 못한 것이다.[16]

이광사의 양사언 비판은 도리어 양사언의 선천적 자질의 호탕함과 시
원시원함이 양사언 서예의 특징임을 말해준다. 선천적 자질의 호탕함과
시원시원함에는 도리어 왕수인이나 이지가 말한, 광자정신에 담긴 까마득
히 높은 하늘에서 나는 봉황의 기상이[17] 담겨 있다. 이서는 이런 양사언의
서풍을 '청淸'자와 '방放'자로 규정한 바가 있다.[18] 세상의 권력, 명예, 재물
등에 얽매이지 않고 탈속적인 맑음을 상징하는 '청'자와 자유분방하면서
때론 유가의 중화미학을 벗어나는 의미가 있는 '방'자는 양사언의 탈속적
이면서도 유선적인 서풍을 잘 말해주고 있다.

이서가 양사언의 서풍에 대해 평가한 보다 구체적인 발언을 보자.

봉래 양사언을 논함〔논봉래論蓬萊〕
글자 구성에 대한 대략적인 것은 꽤 알았으나 획을 운용하는 묘리는
알지 못하였다. '뜻은 비록 컸으나' 법에 대해서는 어두웠다. 그러므로
방만하고 내처 실하지 못하고, 소략하여 궤이詭異한 뜻이 많고, 단정하
고 온화하며 정미하고 긴장되며 촘촘하면서 꽉 찬 뜻은 적다. 그러나
'기질이 범부와 다르고 생각이 맑고 넓어 훨훨 날아 무리를 넘어서고
구름을 뚫으려는 기상'이 있다. 그러므로 그의 글씨는 '맑고 활달'하며
정대할 수 있어서 또 올바른 법에 합치되는 것도 있다. 만약 이쯤 되는
자질로 올바른 법을 들게 하였다면 반드시 정미한 경지에 깊이 통하였
을 것인데, 불행하게도 법이 허물어진 때를 만나 끝내 난만한 데에
함께 돌아갔으니 애석하도다.[19]

양사언, 〈낙양도초서洛陽道草書〉

당나라 저광희儲光義의 오언시 「낙양도洛陽道」 5수 가운데 제1수〔洛水春氷開, 洛城春樹
綠, 朝看大道上, 落花亂馬足〕를 쓴 것이다. 도가적 풍모를 보인 그는 글씨에서 장욱과
회소가 추구한 방일放逸하면서도 자유분방한 광초를 창작에 적용하였다. '洛'자와 '開'자
등을 비롯하여 전체적으로 크고 작은 글자를 자유롭게 배치하면서 휘두른 것이 마치 무
용수가 크고 작은 몸짓으로 너울너울 춤을 추는 듯하다. 전반적으로 원필세圓筆勢로 빠
르고 거침없이 추구하는 광초풍의 풍격을 유감없이 보여주고 있다.

이서는 양사언 서풍에 대해 왕희지를 중심으로 한 중화미학의 틀에서
부정과 긍정 두 가지 측면을 말하고 있거니와, 전반적인 견해는 긍정 쪽에
가깝다. 그 긍정에 대한 견해—'뜻이 크다', '기질이 범부와 다르고 생각이
맑고 넓어 훨훨 날아 무리를 넘어서고 구름을 뚫으려는 기상'이 있다 등—
를 한마디로 말한다면, 양사언은 탈속 차원의 유선풍 서풍을 지향했다고
할 수 있다.

이처럼 양사언의 도가적인 '유선' 지향에 담긴 광기어린 서예는 그의
선천적 자질과 더불어 한층 빛을 발하게 되었다고 할 수 있다.

<h1 style="text-align:center">3</h1>

<p style="text-align:center">—</p>

유몽인의 자휴광일恣睢狂佚의 광자서풍

성품의 자질과 관련하여 '멋대로 미친 척하는 기운[자휴광일恣睢狂佚]'을 담
아냈다고 평가 받는 인물은 유몽인柳夢寅(1559~1623)[20]이다.

숙헌 남근에게 답장한 편지에 이르기를, 최치원崔致遠(858~?)의 해서를
배우고 또 널리 장필, 최흥효崔興孝(1370?~1452?), 김구金絿(1488~1534),
황기로의 초서를 취했으며, 자앙 조맹부와 안평대군의 글씨는 피하기
를 마치 자기를 더럽힐 것 같이 하였다. 그리하여 그 글씨의 구부렸다
폈다 서렸다 줄었다 하는 것이 마치 옛 글씨 획을 본받아서 멋대로
미친 척하는 기운이 늙어도 쇠하지 않아서 사람들이 그의 초서가 가장
낫다고 잘못 인정하였으니, 어째서인가? 재주가 뛰어난 것은 성품에

가까운 데서 나오므로, 옛사람을 배우기는 어렵고 우리나라 사람은 배워서 성공하기가 쉬운 때문이다.[21]

초서에서 장필이나 황기로는 광기어린 서풍을 보인 대표적인 인물이다. 아울러 조맹부는 연미한 서체를 통해 자신의 서예세계를 펼친 대표적인 인물이다. 장필을 본받고 조맹부를 배척한 것은 유몽인의 독특한 인간됨됨이를 말해주는데, 이를 그의 성품으로 연계하여 이해하고 있다. 이런 유몽인의 삶은 마치 중국 고산孤山에서 은거한 북송대 임포林逋(967~1028)를 연상시킨다. '세상과 인연을 끊고 멀리 나가 돌아오지 않았다'는 견자적 삶으로 이해될 수 있는 언급은 이런 점을 반영한다.

연보에 이르기를, 천계 신유년(광해군13, 1621)에 공의 나이가 63세였다. 서호에 은거하면서 세상과 인연을 끊고 멀리 나가 돌아오지 않았다. 평생 저술한 시문들을 모두 수집하여 광우리 속에 꼭꼭 묶어 넣고 또 옛 사람들의 서법을 임모하여 전서, 예서, 해서, 초서가 모두 절묘한 경지에 이르렀으니, 그 이름을 '필원법첩'이라 하였다.[22]

초서에서 '멋대로 미친 척하는 기운〔자휴광일恣睢狂佚〕'을 담아냈을 때는 광자적이지만 '세상과 인연을 끊고 멀리 나가 돌아오지 않았다'에서는 때론 견자적인 삶을 살았다고 할 수 있다.

유몽인은 『어우야담於于野談』을 통해 그동안 조선조 역사에서 공자가 말하지 않은 '괴력난신'을 담아냈다고 비판 당하고 아울러 정주이학의 중화미학이란 사유틀에서 배제된 기이한 인물들의 삶을 밝혀내고 있다. 그 『어우야담』에 실린 인물들의 삶을 철학적으로 접근하면 대부분 노장이나 도교적 삶과 관련이 있다. 이런 『어우야담』을 편찬한 유몽인의 사유가 그의 서예세계에도 그대로 적용되었다고 본다.

4
–
이광사의 전광기도顚狂敧倒적 광기서풍

조선 후기에 와서 '천기론天機論'이 유행하게 되는데, 그 이면에는 교조적인 주자학으로부터의 이탈심과 노장철학 및 양명학에 대한 사상적 유연성이 깔려 있다. 원교圓嶠 이광사李匡師(1705~1777)는 양명학의 영향을 받았는데, 그의 예술정신은 천기에 대한 인식을 품고 있다. 이광사는 자신의 서예에 대한 견해를 밝힌 『서결書訣』에서 왕희지에 대해 '천기를 곡진히 했다'라고 말한다. 이 같은 천기는 이광사 서예미학의 광기어린 서풍과 밀접한 관련이 있다.

천기는 원래 『장자』에 나오는 용어[23]인데, 인간에게 선천적으로 내재한, 후천적 학습이나 노력에 의해 왜곡되거나 강제되지 않는 천연의 신령한 성질이다. 이런 천기는 각 개인마다 다르고, 그런 점에서 개인의 개성과 자질 및 욕망을 자유롭게 펼쳐내라는 사유로 이어진다. 따라서 이런 천기는 성령과 매우 긴밀한 관련이 있다. 이처럼 천기를 강조하고 성령을 강조하는 경우, 중화미학의 사유틀에서 벗어나 자신만의 천연스런 진정성을 거침없이 자유롭게 표현하는 예술창작이 가능해진다.

이광사는 왕희지의 서예세계를 평가할 때 천기를 인용하여 평가한다.

> 왕희지의 여러 서첩을 보면, 비록 근엄하고 굳세어 필의를 다 펼쳤어도 매 획의 처음과 끝 그리고 굽혀 꺾인 곳에서는 반드시 천연스럽고 혼후한 뜻을 함께 지니고 있으니, 이것이 무한한 뜻을 함축하고 천기를 곡진히 한 것이다.[24]

이광사, 〈침계루枕溪樓〉 편액

'계곡을 베개 삼아 누워 있다'는 〈침계루〉의 연면체 필획에서 '천기자발'하는 맛과 더불어 '임정종욕'의 맛을 느낄 수 있다. '침'자 마지막 획의 위로 올린 형상에서는 손을 머리 밑으로 넣어 손 베개를 하는 느낌, '계'자에서는 물이 그침 없이 줄줄 소리 내는 느낌, '루'자 마지막 획이 우에서 좌로 길게 뻗어간 형상에서는 다리를 꼬고 누워 흐르는 계곡 물을 쳐다보는 느낌을 준다. 전반적으로 중절中節된 맛을 배제하고 붓 가는 대로 자유자재로 그은 글자 형상들이 '침계루'에서 한가롭게 은일하고자 하는 정경을 잘 표현하고 있다.

이처럼 '자연천성自然天成' 차원의 천기를 운용하여 말한다면 인위적인 기교와 꾸밈을 통해 무엇인가 아름답게 만들고자 하는 것은 비판의 대상이 된다. 이에 이광사는 기교의 인위적 공교로움을 통해 연미妍媚함을 추구하는 것보다 꾸미지 않은 상태의 졸박함이 더 낫다고 본다.

> 강기姜夔가 말하기를 '글씨란 공교로운 것보다는 졸박한 것이 낫다'라고 하였고, 황정견은 말하기를 '무릇 글씨는 졸박함이 공교함보다 많아야 한다'라고 하였다. 요즈음 글씨 쓰는 젊은이들은 신부가 화장하고 온갖 것으로 꾸며도 끝내 열부烈婦의 자태가 없는 것과 같다.[25]

인간의 천기와 성령이 담긴 졸박함을 강조하는 이런 사유에서 출발하여 이광사는 서체에 연미함을 잘 표현한 조맹부와 담박함을 강조한 동기창의 글씨를 요사한 글씨라고 폄하하고 배척해야 할 것을 말한다.[26] 이에 이광사는 진정한 예술이란 자신의 진정성을 토로해야 한다고 말한다.

> 우세남이 말하기를 "전쟁에는 정해진 진법이 없고 글자는 정해진 모양이 없다"라고 하였다. 이 말은 왕희지가 말한 "한 종이 안의 글씨는 모름지기 글자마다 필의가 다르게 하여 서로 같게 쓰지 않아야 한다"라는 주장과 서로 부합하니, 글자를 쓰는 이치를 매우 잘 터득한 말이다. 그러나 또 말하기를 "마음이 바르지 않으면 글씨가 기울어져서 곧바로 잘못된다"라고 하였는데, 왕희지는 말하기를 "용필에는 쓰러뜨리는 것이 있고, 세우는 것도 있으며, 기울이는 것이 있고, 옆으로 눕히는 것도 있으며, 비스듬히 하는 것도 있고, 혹 작게, 혹 크게, 혹 길게, 혹 짧게도 한다"라고 하였다. 지금 그의 글씨를 보면 진실로 기울어져 바르지 않으며, 길고 짧은 것이 법도를 넘었으나 더욱 그 무성하고 빼어나며 기이하고 호탕함을 드러내고 있는데, 이것이 모두 왕희지의

마음이 바르지 않아 그렇게 된 것인가? 지금 사람들이 또한 내 글씨의 결구가 '어긋나고 기울어진 것이 많다고 괴이하게 여기나' 이는 내가 어긋나고 기울어지게 쓰고자 해서 그렇게 된 것이 아니고 '조화의 오묘함'으로 인하여 그렇게 된 것이니, 나 스스로 글자마다 목판에서 찍어 낸 것 같은 것을 용납하지 않는다.[27]

서예란 무엇인가 하는 점에 대한 이광사의 견해를 볼 수 있는 글이다. 이광사는 자신의 글씨가 왜 결구가 어긋나고 기울어진 것이 많은 것인지 조화의 오묘함이란 것을 통해 말하는데, 조화의 오묘함에는 인위적인 것이 배제된 상태에서 일어난 자연스러운 변화를 따른 것이란 의미가 담겨 있다. '조화의 오묘함'이란 결국 일정불변하는 것은 없다는 것으로, 그것은 인간됨됨이나 마음씀씀이와 전혀 상관이 없다. 변화에 따라 나 자신이 느낀 감성을 그대로 표출하면 되는 것이다. 이른바 도법자연의 사유에서 출발하여 진정성을 강조하는 것은 바로 여기에 광자적 사유가 담겨 있음을 의미하는 것이다. 왜냐하면 양명좌파 등의 이론에서는 진정성을 강조하며, 광자사유의 특징은 바로 이러한 진정성 표현을 강조하는 데 있기 때문이다.

이런 점에서 이광사는 변화가 담고 있는 '살아 생생한 그 자체〔生活生活〕'를 귀하게 여긴다.[28] 자연의 천연스런 천기의 조화는 이 같은 '살아 생생함'을 근간으로 한다.

획은 살아 있는 사물이고, 운필은 행하면서 작동하는 것이다. 살아 있는 사물이 죽지 않으면 반드시 꿈틀거리고 굴신하여 일찍이 그냥 곧게 있지 않는다. 행하면서 작동한다는 것은 사람, 벌레, 뱀 할 것 없이 그 모양이 꼿꼿하게 바로 누워 있는 것과는 다르니, 이는 대개 자연스러운 천기의 조화이다.[29]

이광사, 〈오언시팔곡병五言詩八曲屛〉(부분)

당대 권심權審의 「제산원題山院」, “萬葉風聲利, 一山秋氣寒, 曉霜孚碧瓦, 落日度朱欄'을 썼다. 여기서 이광사에 미친 양명학의 영향을 읽어야 한다. 가을 기운에는 숙살지기肅殺之氣가 있다고 하는데, 세차게 불어오는 북서풍에 온갖 나뭇잎이 다 떨어지는 서늘한 가운과 새벽녘에 내린 서리가 온몸에 스며드는 듯한 차가운 맛이 추졸하면서도 광괴어린 글자체에 잘 표현되어 있다. 이광사는 “사람의 마음속에 일어나는 사랑, 기쁨, 노여움, 상쾌함, 답답함, 속임, 뉘우침 따위의 감정이 순간에도 변하는 것이므로, 이게 바로 조화이고 자연이니 문장도 이와 같다"라고 말한다. 이 같은 인간의 자연천성自然天成의 진정성과 성령을 토로하는 것이 참된 예술이란 사유에 양명심학의 예술정신이 담겨 있다.

자연스런 천기는 그 어떤 것으로도 일반화, 획일화, 형식화, 고정화, 교조화할 수 없다. 살아 생동하는 느낌과 변화를 추구하며 예술론 차원에서는 탈전통을 기본으로 한다. 이런 사유에는 개개인마다 천연의 본성으로서 '진眞'에 대한 긍정적 인식이 담겨 있다. 생생하고 활발발한 감정을 상징하는 '진'은 바로 '활물' 그 자체에 해당한다. 이광사가 이같이 천기의 자발을 강조하고 '진'에 대한 긍정적 인식 및 변화를 강조한 것은 대자연의 실질적 현상을 상징하는 '길곡佶曲'을 서예창작에 응용하고자 한 것으로 나타났다. 이 같은 사유가 반영된 그의 서체는 중화미학에서 벗어난 광자정신을 반영하고 있다.

이상과 같은 이광사 서예에 대해 다산 정약용丁若鏞(1762~1836)은 다음과 같이 평가하고 있는데, 이런 발언은 이광사 서예의 광자정신을 잘 말해주는 것에 속한다.

「원교 이광사의 〈야취첩夜醉帖〉에 발문하다」

위의 〈야취첩〉 1권은 원교 이광사의 글씨이다. 근세의 서가로서는 오직 이광사만이 독보적인 존재인데, 송하松下 조윤형曺允亨과 표암豹菴 강세황姜世晃은 그를 여지없이 비방하였으니, 그것은 대체로 자기 역량을 헤아리지 못해서 그런 것이다. 그러나 그 비방을 부를 만한 이유는 있다. 그 세자細字인 해서, 행서, 초서로 법도가 갖추어진 것은 정밀하고 기묘하여, 그중에 아주 좋은 것은 이왕[왕희지, 왕헌지]의 경지에 드나들었고, 조금 낮은 것도 '이장二張[장지와 장욱]의 경지를 잃지 않았다. 그러나 그 큰 글자인 반행서半行書는 '전광기도顚狂攲倒'하여 도무지 법도가 없으니 그 글자 모양만 보기 싫을 뿐 아니라, 그 획법도 무디고 막혀서 신묘함이 없다. 이런 것을 가지고도 본받을 만한 것이라 한다면 그것은 지나치게 현혹된 것이다. 이 〈야취첩〉도 '세자'로 된 해서와 '작은 글자'로 된 초서가 뛰어날 뿐이다.[30]

정약용이 이광사의 서예를 '전광기도'하여 도무지 법도가 없다고 하는 것은 그만큼 이광사의 글씨가 광기어린 글씨임을 말해주는 것이다. 특히 장욱의 '전顚', 회소의 광을 '전장광소顚張狂素'라 하듯 '전광기도'는 광기어린 글씨를 형용할 때 상징적으로 사용하는 표현이기도 하다. 이처럼 서예에서 '전광기도'한 서풍을 보인 이광사는 양명학에 매우 깊은 인물이기도 하였다. 양명학의 진정성을 강조하는 '임정종욕' 사유가 서예에 적용될 경우 이광사처럼 천기가 자발한 서풍으로 나타날 수 있다. 이런 점에서 이광사가 광기어린 서풍을 전개한 것은 양명학의 영향도 있었다[31]고 평가된다.

5

이삼만의 우졸愚拙적 광기서풍

창암 이삼만李三晚은 유가적 삶을 살았으면서도 정신적 차원에서는 법도에 얽매임이 없이 매우 자유로운 일격逸格의 경지를 실천한 서예가다. 즉 정신적 차원의 '군자의 광'을 서예에 실천한 인물이다. 한국서예사에서 광견미학은 일정 정도 이미 양명학에 경도되었던 이광사에서 보이고, 동국진체東國眞體의 말류로 분류되는 작가들에게도 보이지만, 특히 노장철학을 바탕으로 한 광기어린 서예를 전개한 것은 이삼만이다.[32]

채옹蔡邕(133~192)을 좋아하고 이광사를 추존한 이삼만은 누구보다도 문화적 자존심이 강한 서예가였다. 이런 점에서 그로부터 서예의 '소중화' 의식이 논해진다. 서예에서 소중화는 중국민족과 다른, 우리민족 고유의

심성과 힘을 담은 서예가 있음을 강조하는 주체의식의 소산이다.

> 우리나라 김생金生(711~791)의 글씨는 웅혼하기 짝이 없어 '산이 흔들리
> 고 바다가 들끓는 듯하니', 조맹부가 〈창림사비〉를 보고 말하기를 "글
> 자의 획이 매우 법도가 있어 비록 당나라 사람이 쓴 비석이라 할지라
> 도 이보다 뛰어날 수 없다"라고 했다. 한석봉은 일찍이 중국에 가서
> 〈황극전〉 편액을 써서 천하에 이름을 떨쳤고, 안평대군의 글씨 또한
> 천하에 간행되었으니, 우리나라가 동쪽 구석에 있어도 '소중화'로 일컫
> 어지는 것이 마땅하다.[33]

김생 글씨의 웅혼함이 "산이 흔들리고 바다가 들끓는 듯하다"라는 것
은 온유돈후함을 강조하는 중화미학과 거리가 멀고 '력力'을 강조하는 광
견서풍에 가깝다.

'우리나라 글씨가 중국에 비해 뭐 모자랄 것이 있느냐'하는 사유와 연
관하여 이해할 수 있는, 이른바 '소중화' 의식에는 중국 것을 모방하는
것에서 벗어나 개인이 느낀 정감을 대담하고 굳센 힘에 담아 자연스럽게
펼치라는 예술정신이 담겨 있다. 다른 차원으로 말하면, 중국의 법만 따
르지 말고 자신이 '자득'한 것을 따르라는 이른바 '무법無法'의 서예정신에
광견풍 서예미학이 담겨 있는 것이다. 이런 점에서 이광사를 추존한 이삼
만은 서예학습에서 광을 강조한다.

> 스스로 만족하지 말고 더욱 미치도록 하고 더욱 독실하게 하라. 산은
> 험하고 울창하니 가히 더불어 묏부리의 형세가 서로 겨루는 듯하고,
> 다른 사람의 옳고 그름을 따지지 않는 사람은 다 호걸이니라.[34]

'다른 사람의 옳고 그름을 따지지 않는 사람은 다 호걸'이라는 발언은

이삼만,〈구풍첩口諷帖〉 (부분)

*석문: 蹴海移山, 飜濤破嶽.

이삼만의 우졸하고 광괴한 서풍을 잘 표현한 작품이다. 파도 '도濤'자 에서 '삼수三水'변을 이처럼 굵직하게 그은 획은 한중서예사에서 찾아 볼 수 없다. 거대한 쓰나미가 몰려오는 것 같은 느낌을 준다.

'택선고집擇善固執'을 주장하는 유가 사유보다는 분별하거나 분석하지 않는 '우인愚人의 마음'35을 말하는 노자사상에 가깝다. 이런 발언에서 이삼만의 노자 사유에 대한 이해를 엿볼 수 있다. 이삼만이 말하는 서예학습에서의 광을 서예창작에 나타난 광기와 연결지어 이해하는 것은 일정 정도 문제가 있을 수 있다. 하지만 표현방식에 담겨 있는 이삼만의 심층 사유를 이해하는 것에는 도움을 준다. 중화미학을 견지하는 유학자들은 서예학습을 말하더라도 '독실篤實' 혹은 '진적력구眞積力久'와 같은 표현을 써서 서예학습을 말하지만,36 '광'자를 써서 서예학습과 관련된 말을 하지 않는 점을 참조할 필요가 있다. 이삼만은 양명심학을 서예에서 실천하고자 한 이광사가 갔던 길을 밟고자 한다.

> '바다를 발로 차고 파도를 일으키고, 산을 들어 옮겨 그 봉우리를 부순다는 것과 채옹의 골기의 통달함과 종요鍾繇의 무리를 뛰어넘고 기이함이 많은 것이여. 개어오는 하늘에선 눈이 소나무 위에 떨어지고 바위틈에선 구름이 출몰하니 유유히 마음 내키는 대로 살리라. 천리가 유행하여 흘러가고 밝은 달은 스스로 와서 사람들을 비추고 만물을 나타내니 맑게 갠 흰 구름은 가히 나그네에게 줄 만한 것이라. 이 「구풍첩」은 원교 선배님의 글씨라. 자획이 튼튼하고 크며 기상이 웅장하고 빼어나 한 번 보고도 가히 옛사람의 풍미를 생각하게 한다. 내가 감히 함께 나란히 하지 못할 것이나 비슷하게 몇 줄의 글씨를 써서 부족하나마 그 뒤를 잇고자 할 따름이다.37

"바다를 발로 차고 산을 들어 옮기며, 파도를 일으키고 산봉우리를 부순다"라는 것은 이사진李嗣眞(?~696)이 『서후품書後品』에서 '왕헌지'의 글씨를 보고 칭찬한 말이다.38 유가의 중화미학 입장에서는 중국서예사에서 이단의 싹, 좀 더 구체적으로 말하면 기이함을 숭상하는 출발점을 제공한

서예가로 왕헌지를 꼽는다. 황정견은 왕헌지는 도가의 '장주莊周(=장자)'의 풍모가 있다고 보는데,[39] 항목項穆은 『서법아언書法雅言』「정기正奇」에서 '상기尙奇'의 풍조는 왕헌지가 열었다고 본다.[40] 중화미학 사유에서 서예미학을 전개한 조선조 이서 또한 『필결』에서 이단의 싹은 왕헌지에서부터 시작되었다고 한다.[41] '왕헌지'는 의도하지는 않았지만 유가의 중화미학을 근간으로 하여 평가할 때 한중의 서예사에서 광견미학의 시조가 된 셈이다.

이삼만은 왕헌지를 칭찬한 글을 채록하여 자신이 지향하는 서예정신을 피력한다. 어떤 글을 채록한다는 행위에는 단순히 채록한다는 차원을 넘어 그 자신이 지향하는 서예정신을 담아둔다. 채옹의 '골기통달骨氣洞達'과 종요의 '절윤다기絶倫多奇', 이광사의 '자획건위字劃建偉'와 '기상웅일氣象雄逸'을 높이는 것과 무위자연의 '자연에 순응하는' 삶의 자세에는 광견서풍의 경향이 담겨 있다.

이삼만은 기이함, '방일함', '대담함', '강력한 기세와 힘', '졸박함'을 담아낼 것을 주장하면서 아울러 '자연천성自然天成'과 '우愚'의 미학 그리고 '미추불분'의 호걸풍 서예를 비롯하여 '일운무적逸韻無跡, 득필천연得筆天然' 등을 말한다.[42] 아울러 무위자연적인 '수의隨意', '불구법문不拘法門', '무작위無作爲'를 말하면서 양강의 미를 담아내려는 창작정신을 높이 평가한다. 이것이 바로 광견미학의 구체적인 내용에 속하는 것들이다. 물론 이삼만이 광견미학적 차원에서만 서예를 한 것은 아니다. 그는 유가미학과 도가의 광견미학을 한데 아우른 이른바 '겸兼의 서예미학'을 전개한다. 하지만 이삼만이 조선조 여타 서예가와 차별화되는 것은 바로 그 서예미학에 담겨 있는 광견미학적 사유에 있다. 이런 광견미학에 의한 창암의 서예창작은 '일격逸格'의 서예적 실천이었다. 이런 '일격'의 서예적 실천은 자유분방하면서도 거친 야일미野逸美가 듬뿍 담긴, 그의 '도법자연道法自然[43]의 행운유수체行雲流水體'로 다양하게 나타나고 있다.

이삼만, 〈산광수색山光水色〉

이삼만이 행운유수체行雲流水體(획에는 일음일양의 원리가 담겨 있다)로 '산은 빛나며 물은 아름답다[山光水色]'라고 쓴 이 작품은 마치 뱀의 다양한 몸짓을 연상시킨다. 예를 들면 '山'자는 뱀이 먹잇감을 먹은 후 소화시키기 위해 똬리를 튼 형상, '光'자는 입에서 침을 흘리면서 먹잇감을 찾고자 고개를 두리번거리는 형상, '水'자는 고개를 세우고 허리를 꼿꼿하게 세운 상태에서 먹잇감을 보고 박차고 나가려는 형상, '色'자는 배가 부를 정도로 먹잇감을 먹은 이후 득의양양한 자세로 어딘가를 지긋하게 바라보면서 용트림하는 듯한 형상이 그것이다. 혹, 봄·여름·가을·겨울의 형상으로 읽을 수도 있다. 각 글자마다 서로 다른 느낌을 주는 이 글씨는 조선조 서예사에서 그 어떤 작품보다도 회화적 경향이 강한 작품이다. 나아가 한국서예사에서 이렇게 광기와 괴이함이 넘쳐흐르는 작품은 없다고 본다. 노장의 우졸愚拙함과 득의망상得意忘象적 사유가 담겨 있다.

명대 중기 이후부터는 왕탁을 비롯하여 일종의 광견미학 차원에서 서예세계를 전개하는 경향성이 나타난다. 이런 경향성에는 노장사상과 양명좌파의 사유가 담겨 있다. 조선조 서예사에서도 제한적이나마 노장사상의 영향을 이삼만을 통해 확인할 수 있다. 이런 점에서 볼 때 이삼만의 광견적 서예미학은 한국서예사에서 매우 독특한 위상을 갖는다. 한국서예사에서 이삼만이 새롭게 조명되어야 할 이유다.

6

성수침의 남산유연南山悠然적 견자서풍

견자의 특징 중의 하나는 견자화풍을 대표하는 원대 예찬의 삶에서 볼 수 있듯이 은사지향의 삶이나 은일지향적 삶을 추구한다는 것이다. 그것은 세속적인 권력, 명예, 재물 등과 같이 자신의 심성을 왜곡하고 얽매는 것으로부터 벗어난 삶으로 이어지고, 이런 삶은 바로 견자적 삶으로 귀결된다. 이런 점을 서예에 표현한 인물로 성수침과 황기로가 있다. 이들을 살펴보자.

앞서 말한 바와 같이 조선조는 주자학이 강한 영향력을 발휘하다보니 서예가들의 대부분이 문인사대부들인 경우 남의 시선을 의식할 수밖에 없었고, 이런 점에서 광견서풍을 제대로 펼치기에는 일정 정도 제약이 있을 수밖에 없었다. 하지만 자신이 가지고 있는 예술적 재능과 기운을 절제하면서도 자유롭게 드러내고자 한 예술가들이 있었다. 그 하나의 예로 먼저 성수침의 '서여기인'적 유사견자서풍을 보기로 한다.

성수침〔호는 청송당聽松堂〕은 조선조 유명 서예가 중의 한 사람인데 견자
적 서풍이 일정 정도 보인다.[44] 퇴계 이황은 서풍에 대해 다음과 같이
평가한 적이 있다.

묘갈에 이르기를, 행서와 초서를 잘 썼으니, 필법이 웅건하고 창고하여
스스로 일가를 이루었다. 그 가운데 특히 잘 된 것은 붓 움직임이 바람
과 비가 몰아치는 것 같아서 그것을 얻은 자는 공벽拱璧보다 더 보배로
이 여겼다.[45]

'필법이 웅건하고 창고하다'는 것은 선비가 지향하는 격조가 있으면서
도 양강지미를 제대로 표현했다는 의미다. '바람과 비가 몰아치는 것 같
다'는 것은 조화옹의 재주와 같다는 말이다. 이상과 같은 성수침의 서예에
대한 긍정적인 견해는 율곡 이이의 평가에도 나온다.

행장에 이르기를, 그 필법이 '곱고 예쁜 것'을 추구하지 않고 오직 '기고
奇古하고 노숙하면서 고색창연한 것'을 위주로 하였다. 먹을 사용하는
방법이 특별히 뛰어나 스스로 일가를 이루었으니, 붓놀림이 신비롭고
빨라 그 오묘함이 조화옹의 재주와 같았으므로, 평하는 자들이 당세의
제일이라고 추대하였다. 이것은 비록 장난으로 하는 재주이긴 하나,
그 겉으로 드러난 풍채가 세속에 뛰어난 것을 상상할 수 있다. 그리하
여 사람들이 그의 글씨는 보관하여 가보로 삼곤 하였다.[46]

인물을 평가할 땐 당연히 스스로 지닌 세계관과 인물관을 통해 평가
한다. 이황과 이이 모두 성수침의 서예를 모두 높이 평가하는 것을 보면
성수침이 단순히 글씨만 잘 써서 그런 것은 아닐 것이다. "겉으로 드러
난 풍채가 세속에 뛰어난 것"이란 견자풍 인품이 상징하는 것과 같이 성

성수침 필적

수침의 인간됨됨이에 담긴 인품과 학문이 동시에 뛰어났기 때문에 위와 같이 긍정적인 평가를 내렸다고 본다. 아울러 '바람과 비가 몰아치는 것' 과 같다는 평가나 필법의 '양강지미陽剛之美'에 담긴 붓놀림과 연미함을 추구하지 않고 진속에서 벗어나 기고함와 창고함을 담아냈다는 서풍에 는 문기文氣와 사기士氣가 듬뿍 담겼음을 말해주고 있다. 성수침의 이런 서풍과 인간됨됨이에 대한 평가를 단적으로 보여주는 것은 아래와 같은 표현이다.

> 타고난 뜻이 진실하고 깨끗해서 세상 밖에 널리 뛰어났다. 필력이 '기이 하고 예스러웠고[奇古]' 시 역시 '남산유연南山悠然'의 취미가 있었다.[47]

성수침의 풍모를 도연명이 「음주」 5수에서 말한 "채국동리하採菊東籬 下, 유연견남산悠然見南山"의 풍취가 있는 것으로 귀결하고 있는 것에서 성

수침이 평소 맑고 깨끗한 은일적 삶을 지향하면서 그런 삶을 서예에 담고자 한 것을 알 수 있다. 특히 성수침의 서예를 '기고'라는 말로 표현하는데, '기'와 고에는 모두 견자가 지향하는 미의식이 담겨 있다. 따라서 성수침의 서예세계에는 견자적 풍모가 담겨 있음을 짐작할 수 있다. 이런 점은 서여기인과 인품론 차원에서 성수침을 평가한 것이다.

유몽인은 성수침에 대해 은사라는 표현을 사용하면서, 성수침이 황기로를 비판한 것을 말하고 있다.

> 당시에 은사 성수침은 스스로 호를 청송淸松이라 하였는데, 또한 글씨를 잘 써서 한 시대에 이름을 날렸다. 황기로의 글씨를 비방하여, "황기로의 필력은 남음이 있지만 스스로 창조한 것은 옛 필법이 아니어서 세상을 속인다"라고 하였다. 성수침의 글씨를 편드는 사람은 모두 황기로를 배척하였다(…) 지금 보건대 청송의 글씨는 선우추鮮于樞(1246~1302)의 필법을 따르고 조맹부의 필법을 섞은 것이다.[48]

원나라 시대에는 조맹부와 선우추가 각자 독특한 글씨체로 유명하였다. 선우추의 글씨는 필력이 굳세고 기이한 분위기가 있었고, 현완법懸腕法으로 큰 글씨와 소해서小楷書를 잘 소화하여 높게 평가 받았다.

선우추는 스스로 호를 위순암委順庵이라 했는데, '위순'이란 말은 자연에 순응하여 즐기면서 인위적으로 조작하지 않는다는 뜻이다. 이런 점은 조맹부가 철저하게 지향한 법고 위주의 서풍, 즉 중화미학 지향의 서풍과는 일정 정도 비교가 된다. 조맹부의 필법을 섞었다는 것은 중화미학적 사유를 담아서 창작에 임했다는 것이다. 하지만 성수침에겐 조맹부와 다른 점이 있었다. 박세당은 성수침의 서풍을 평가하기를, "성수침의 법은 조맹부에서 나왔기에 조맹부의 연미함에는 따라가지 못하지만, 성수침의 기일奇逸한 점과 속되지 않은 점은 조맹부가 미치지 못한다"[49]고 평가하

선우추, 〈취시가醉時歌〉(부분)
* 석문: 諸公袞袞登臺省, 廣文先生官獨冷, 甲第紛紛厭粱肉, 廣文先生飯不足. 先生有道出羲(…)
두보의 시를 썼다. 자연에 순응하는 듯한 붓놀림에 담긴 서에 풍격이 잘 드러난 작품이다. 건륭의 인장이
크게 찍혀 있다.

고 있다. 속되지 않고 기일한 서풍에 성수침만의 자득처가 있었다.

이런 점에서 볼 때 성수침의 서예세계는 유가와 도가를 아우른 면이 있었다고 할 수 있다. 도연명의 '남산유연'이 상징하는 은사적 삶을 살고자 한 성수침의 전반적인 서풍에는 견자서풍이 담겨 있다고 할 수 있다.

7
-
황기로의 은일 지향적 광견서풍

중국회화사를 보면 견자화풍의 대표로 꼽는 인물은 바로 원대 예찬이다. 예찬은 '화은畵隱'이라 일컬어지듯 은일적 삶을 지향하였고, 그 결과 매우 청정하면서도 담박한 화풍을 전개하였다. 견자풍은 이같이 주로 은일지향과 매우 밀접한 관련이 있다. 이런 견자풍을 조선조 서예에 적용하면 고산孤山 황기로黃耆老(1525~1575?)를 들 수 있다. 황기로는 조선조 서예사에서 '초성草聖'이라 평가 받을 정도로 초서를 잘 쓴 인물이다. 대개 초서는 주로 광기 차원에서 논의되지만 황기로의 삶과 연계하여 본다면 견자적 측면으로 이해할 수 있는 점이 있다. 황기로에 관한 대부분의 언급은 주로 광자적 서풍에 초점을 맞추어 논하고 있는데, 여기서는 이런 점에 더하여 황기로 서풍에 나타난 견자적 경향을 살펴보기로 한다.

황기로는 중국 은사 가운데 관료적 삶과 전혀 상관없이 가장 순수한 은사로 추앙 받던 북송대 고산孤山 임포의 삶을 자신의 모델로 삼아 살고자 하였다.

「매학정」서문에 이르기를, 처사 황공은 우리나라의 초성이다. 정자를 영남 낙동강 서쪽 보천 가에 지었으니, 그 산 이름은 고산이요, 정자 이름은 매학梅鶴이라 하였다. 이는 대개 화정和靖[=임포林逋]을 사모한 뜻이다.[50]

매처학자梅妻鶴子로 유명한 임포는 견자 그 자체에 해당하는 삶을 산 인물이다. 황기로는 이 같은 임포의 삶을 본받아 살고자 하였는데, 이런 삶의 지향은 그의 서예에도 일정 정도 영향을 주었다고 보인다. 황기로는 전반적으로 광기어린 서풍을 전개한 것으로 평가 받는다. 하지만 그 은일적 삶을 자신의 서예세계에 표현하고자 한 부분도 있다. 이런 점에서 황기로의 서풍은 변화가 다양하고 매우 시원시원함을 준다고 평가 받는다.

이처럼 세속적인 것에 얽매이지 않으면서 은일 지향적 삶을 자신의 서예세계에 표현하고자 한 황기로는 견자에 가깝다고 할 수 있다. 물론 그의 서예세계는 보기에 따라 광자의 시각에서 분석할 수 있는 측면도 있다. 아래와 같은 중화미학의 관점에서 본 다른 평가가 그것이다.

황고산[=황기로]이 필법을 논한 병풍에 쓰기를
묵지에서 '북명어北溟漁'를 몰고 나왔으니
이것이 바로 고산 처사가 쓴 글씨라네
휘둘러 쓸 당시에는 장난으로만 알았는데
당 벽에 둘러치자 우리 집이 너무 사치스럽구나[51]

'북명어'는 『장자』「소요유」의 붕새 우화에 나오는 '북쪽 바다의 곤'이란 거대한 물고기를 의미한다.[52] '북명어를 몰고 나왔다'는 것은 황기로의 서예가 곤이 위로 솟구치는 강한 기운[이른 바 '노기怒氣']을 띤 글씨를

썼다는 것을 의미한다. 이 같은 황기로의 서풍은 아래와 같이 다른 표현으로 평해지기도 한다.

> 그 글씨가 변화하여 열렸다 닫혔다 하는 듯하며 거침없이 가로세로로 시원하게 돌아가서 세상에서 '초성'이라 지목하였으니, 이것이 어찌 지나친 칭찬이겠는가?[53]

광자와 견자는 음양론을 적용하여 볼 때, 기질적 측면에서는 차이가 있지만, 때론 음양이 상반상성相反相成한다는 원리를 적용해보면, 그 기질적 차이가 때론 무화되는 경우도 있다. 이런 점을 잘 밝힌 인물은 이지인데,[54] 특히 작가들이 통음했을 때 주로 이런 경향이 잘 나타난다.[55]

유몽인은[56] 『어우야담』에서 '취중작서醉中作書'한 황기로의 글씨에 대해 "미친 듯 자기 멋대로 써서[창광자자猖狂自态] 우리나라 초서의 으뜸이다"라고 하여 황기로 서예의 광기를 말한다. 아래 글을 보자.

> 황기로는 술을 좋아했고 초서를 잘 썼다. 먼저 그의 글씨를 얻고자 하는 사람은 큰 잔치를 열고 그를 맞이하였다. 원근의 손님들이 각자 흰 비단이나 화선지를 가지고 온 것이 천백 축이나 쌓였다(⋯) 날이 저물어 술에 흠뻑 젖어 아무 생각 없이 붓을 잡으면 모든 손님들이 기다렸다. 술에 취해 붉은색과 푸른색을 분간하지 못할 만큼 된 뒤에 손가락으로 붓대를 잡지 않고 주먹으로 붓대 끝을 잡고 먹을 적셔 멋대로 휘둘렀다. 한번 휘두르면 수백 장의 종이를 다 써서 해가 다 기울지 않아서 끝냈는데, 그 글씨는 용이 날고 호랑이가 움키는 듯, 신출귀몰한 형상이 천변만화하여 형용할 수가 없었다. 그의 서법은 대개 장욱과 장필張弼에 근본을 두었는데, 그 신이하고 괴이함은 측량할 수 없고 대부분 스스로 조화를 이루었다. 비록 중국의 수백 대 동안이라

황기로, 〈이군옥시李羣玉詩〉

황기로가 당나라 이군옥李羣玉의 오언율시〔登蒲澗寺後二巖: 五仙騎五羊, 何代降玆鄕, 澗有
堯時韭, 山餘禹日糧, 樓臺籠海色, 草樹發天香, 浩笑烟波裏, 浮溟興甚長〕를 쓴 것이다. 황기
로는 낙동강 지류 보천탄寶泉灘 가에다 '매학정'이란 정자를 지어 취묵醉墨에 취하면서
감상甘鰆하는 처사적 삶을 살았다. 명대 장필의 광초풍을 잘 소화했다고 말해지는데, 가느
다란 필선과 경쾌한 붓놀림을 보이는 초서에는 당대 회소의 표일한 맛이 담겨 있다.

황기로, 〈경차敬次〉

도 또한 같은 부류가 드물었다(…) 황기로의 글씨는 '미친 듯 자기 멋대로' 써서 우리나라 초서의 으뜸이니, 청송[성수침]의 글씨가 어찌 비길 수 있으랴?[57]

황기로가 술 취한 상태에서 붓을 놀리는 정경은 장욱이나 회소가 창작할 때의 정경을 떠올리게 한다. "용이 날고 호랑이가 움키는 듯, 신출귀몰한 형상이 천변만화하여 형용할 수가 없었다"라는 말은 붓놀림이 힘이 있으면서 변화무쌍함을 표현한 것으로, 극찬에 해당한다. 유몽인은 황기로 서예의 근본으로 당대 장욱과 명대 장필을 거론하는데, 장욱은 당대 회소와 더불어 광초를 대표하는 인물이다. 황기로의 붓놀림을 중국서예가와 비교할 때 전혀 뒤떨어지지 않는다는 것은 황기로의 서예를 매우

높이 평가한 것이다. 붓놀림에 담긴 광기 측면에서 보면 당연히 성수침이 뒤떨어진다. 하지만 성수침은 성수침 나름대로의 장점이 있기 때문에 일률적으로 두 사람을 비교해서는 안 된다.

조선조 서예사에서 문제가 되는 것은 장필이다. 명대 서예가인 장필은 퇴계 이황이 매우 비판한 인물이기 때문이다. 장필은 장욱과 회소의 전통을 계승하여 독자적인 서풍을 구사한 인물로서 광초로서는 한 시대를 풍미한 인물이다.

유몽인이 장필을 적용하여 황기로 서예를 평가한 것은 이황이 말하는 윤리적 차원과 서여기인 식의 서예 평가를 받아들이지 않고 서예 예술성의 순수성을 강조한 것을 의미한다. 이기李頎(690~751)는 「증장욱贈張旭」에서 장욱이 서예를 창작할 때의 정황을 "성품이 술을 즐겨 항상 취한 뒤에 벽을 향해 빠르게 글씨를 썼는데 붓을 휘두르는 것이 유성과 같았다"[58]고 한다. 『명사』「장필」에서는 장필의 글씨에 대하여 "시문을 잘 지었고, 초서를 매우 기교적으로 잘 썼는데, 괴이하고 질탕하여 일세를 뒤흔들었다. 동해라고 자호하였다"[59]라고 기록하고 있다. 이런 점을 감안하면 장욱과 장필에 비견되는 황기로의 글씨에는 광기어린 맛과 괴이한 맛이 있음을 알 수 있다. 이상 본 바와 같이 황기로는 은일을 지향하는 견자풍을 견지하였지만 술을 먹었을 때는 광기어린 서풍을 전개하였음도 알 수 있다. 황기로는 광자풍, 때론 견자풍의 서풍을 보이면서 유가의 중화미학에서 벗어난, 매우 자유롭고 탈속 지향적인 서풍을 펼쳤음을 알 수 있다.

중화미학을 중심으로 한 유가의 미의식이 지배하고 있었던 조선조 서예 풍토에서도 이 장에서 고찰한 바와 같이 일정 정도 광견서풍을 보인 인물들이 있었다. 조선조 서예사를 보면 몇몇 광자와 견자들의 서풍에는 유가가 지향하는 중화미학이란 영역에서 벗어나 개인의 감성을 보다 자유

롭고 풍부하게 드러낸 것을 확인할 수 있었다. 때론 '일逸'과 '괴怪'의 미적 범주를 자신의 예술세계에 동시에 추구함으로써 법고 지향의 의양이 주는 맛에서 벗어나 창신 지향의 자득과 관련된 독특한 풍격을 드러낸 것도 있었다. 이들이 있었기에 조선조 서예는 보다 다양한 풍격과 맛을 낼 수 있었다. 이들의 광견서풍이 갖는 의의가 여기에 있다.

책을 마치며

1. 유희재의 긍정의 광견관

지금까지 한국과 중국의 철학사와 서화사에서 이해된 광견에 대한 다양한 관점을 살펴보았다. 논의된 광견관을 긍정적 차원에서 총체적으로 평가한 인물을 고르라면 유희재劉熙載[1]를 거론할 수 있다.

유희재는 중국 근대 말기, 가경嘉慶에서 광서光緒까지 다섯 왕조를 거치면서 아편전쟁(1840), 남경조약(1842), 태평천국(1851), 북경조약(1860) 등 굵직한 사건들과 조정의 성쇠와 교차, 조국의 분란 그리고 서양세력의 침탈과 그들의 문화가 본격적으로 유입되면서 중국의 전통문화가 위축되기 시작한 시기를 살았던 관료이자 교육자이다. 이런 시절에 그는 중국 예술의 핵심이 무엇인지 개략적으로 밝힌 『예개藝槪』를 썼다.[2] 『예개』에는 『문개文槪』, 『시개詩槪』, 『부개賦槪』, 『사곡개詞曲槪』, 『서개書槪』, 『경의개經義槪』 등이 있는데, 이를 통해 문文, 시, 부賦, 사詞, 서예, 팔고문八股文 등의 전모를 이해해볼 수 있다. 하나의 예를 들어 고전에 관한 유희재의 분류를 보자. 유희재는 『문개』에서 개인 성향에 따라 좋아하는 고전을 거론하고 있다. 예를 들면 예법을 좋아하는 자는 『좌전』을, 천기天機를 좋아하는 자는 『장자』를, 성정을 좋아하는 자는 『이소』를, 지혜와 계책을 좋아하는 자는 『전국책』을, 의기意氣를 숭상하는 자는 『사기』를 꼽는다.[3]

아울러 문장 기법의 차이에 대해서도 말한다. 『장자』는 '도과법跳過法'을, 『이소』는 '회포법回抱法'을, 『전국책』은 '독벽법獨闢法'을, 『좌전』과 『사기』는 '양기법兩寄法'을 취한다는 것이다.[4] 이처럼 개인의 성향에 따라 좋아하는 고전도 다르고 아울러 각 고전의 글쓰기도 다른데, 이 가운데 인간의 '천기'와 '성정'을 각각 『장자』와 『이소』에 적용하는 것에 주목할 필요가 있다. 왜냐하면 『장자』와 『이소』는 천지와 성정과 관련된 내용을 광견의 관점과 연계하여 이해할 수 있기 때문이다. 이런 점은 앞서 본 바와 같이 장학성이 『문사통의』「질성」에서도 말한 바가 있다.

『서개』, 『유예약언遊藝約言』, 『지지숙언持志塾言』 등에서는 서예를 언급하고 있다. 유희재는 중화의 심미품위를 추숭하면서 광견서풍을 포용한다. 그는 이런 점을 품론을 통해 전개하는데, 『서개』에서 일단 '서품書品'을 인품과 관련지어 이해하는 '서여기인'을 강조한다.[5] 그리고 이런 사유에서 출발하여 서예를 통해 성정性情을 다스릴 것을 요구한다.[6] 유희재는 "시품詩品은 인품에서 나온다"라는 명제를 제출하기도 한다. 이 같은 품론을 중심에 둔 '서여기인'의 입장에서 광견과 향원鄕愿에 대한 평가를 내린다. 광견과 향원은 유희재의 서론 및 기타 저작에서도 자주 출현하는 용어다. 먼저 『유예약언』에서 언급한 것을 보면, 광과 견에 대해서는 긍정적이지만 향원에 대해서는 매우 부정적인 것을 알 수 있다.

서예는 소도라도 서예를 배우는 자는 성인에게 미움을 받아서는 안된다. 성인이 미워하는 것은 광견을 버리고 향원에 나가는 것이다.[7]

시, 문, 서, 화의 품에는 광이 있고 견이 있다. 향원 같은 것은 품이 없다.[8]

향원을 배척하고 광과 견을 긍정하는 것은, 중화를 기준으로 하여 광

과 견을 배척하는 것과는 차별화된 사유에 속한다. 유희재는 『작비집非非集』에서 「광자이수狂者二首」라는 시를 통해 자신의 광자관을 펼친다.

> 광자는 세상에서 억압해야 한다고 하는데
> 억압하면 억압할수록 더욱 광기를 부리지
> 그들에게 물어보는 것은 어떨까?
> 물고기는 깊은 물에 숨고 새는 높이 하늘을 난다고
>
> 지금까지 누가 가장 광기어린 삶을 살았을까?
> 부처보다 광기가 심한 경우는 없었지
> 한마음으로 중생을 가엾게 여기셨거든
> 누가 부처와 같은 삶을 살 수 있을까?[9]

이 글은 경사자집經史子集은 물론 예술까지 분야를 막론하고 일가견이 있던 유희재가 광자를 읊은 시다. 부처의 삶을 광자에 비유하여 말한 것 때문에 불가 쪽에서는 혹 기분 나빠할 수도 있겠다. 하지만 속내를 보면 그렇지 않다. 유가 성인도 중생을 가엾게 여긴다. 다만 윤리의 최고 경지에 오른 유가 성인이 지향하는 바가 중생의 무지몽매함에 의한 윤리 차원의 악을 선으로 개조하는 데 놓여 있다면, 중생의 고통을 한마음으로 가엾게 여긴 부처의 속내를 보건대, 유희재는 유가 성인보다 부처를 더 높였다. 물론 '어떤 삶을 사는 광자냐'에 따라 다르겠지만, 유희재의 맥락에서 볼 때 광자가 갖는 긍정적인 면을 잘 살리면, 이 세상엔 광자가 많을수록 더욱 바람직한 세계가 펼쳐지게 될 것이다. 유희재의 이런 발언은, 광자하면 배척하거나 구금해야 할 부정적인 인간상으로만 여겨지는 차원과 비교할 때, 매우 파격적인 발언에 해당한다. 광자가 어떤 인물이기에 유희재는 이와 같은 파천황적인 발언을 하는 것일까?

유희재는 이 시에서 두 가지를 말하고 있다. 하나는 광자에 대한 세속인들의 일반적인 대처방식과 광자들에게 권유하는 내용이다. 다른 하나는 지금까지 동양의 역사에서 가장 광기가 심한 인물을 찾는 문답을 통해 피력되는 광기에 대한 긍정적인 견해다.

먼저 「광자일수」를 보자. 세속인들은 흔히 광자들이 사회를 안정적으로 이끌어나가는 미풍양속과 예법에 반하는 행동을 하기에 그들을 구속해야 한다고 여기는데, 그러면 그럴수록 광자들은 더욱 광기를 부리게 된다. 광자들이 광기를 부리는 이유는 자신들이 생각하는 것만큼 사회가 제대로 돌아가지 않기 때문이다. 다시 말해, 광자의 유가윤리와 정치 차원에서 문제점이 발생할 수 있다. 따라서 현실상황에서는 광자들이 활동하기에 여러 가지 부정적인 면이 많다. 하지만 광자가 있으면 그 광자의 발언에 의해 사회가 역동적으로 움직이는 동력이 발생할 수 있고, 부조리한 사회적 문제점이 겉으로 드러날 수도 있다. 이런 현상에 대해 이지는 광자가 광기를 부리도록 그냥 놔두면 저절로 그 '광기 부림'을 멈추게 된다는 식의 발언을 한 적이 있다. 같은 맥락에서 유희재는, 성인들은 광자들이 광기를 부리게 그냥 놔둔다고 말한다. 유희재의 광자에 대한 이런 발언에는 당시 사회에서 광자가 자신들의 포부를 펼칠 수 있는 가능성이 불투명하며, 광기가 갖는 긍정적인 면이 사라져버린 데 대한 역설적인 사유가 담겨 있다. 그리하여 유희재는 광자들에게 권유한다. 물고기가 깊은 물속에서 잠영하고 새가 높은 하늘에서 자유롭게 비상하듯, 더 이상 현실문제에 집착하지 말고 자신들만의 삶을 살라고.

「광자이수」에서는 반전이 일어난다. 부처를 지금까지 동양의 역사에서 가장 광기가 심한 인물로 평가한 것은 매우 독특하다. 그런데 그 광기의 실질적인 내용을 보면 매우 긍정적이다. 부처는 한마음으로 중생들이 생로병사에 힘들어하는 것을 가엾게 여긴다. 그리고 바로 그 한마음의 베풂이 가장 광기어린 행위다. 유희재는 그런 부처의 광기어린 삶에 누가

함께할 것인지 반문한다. 이런 부처님과 같은 광기가 많으면 많을수록
이 사회는 더욱 살기 좋은 사회가 될 것이라는 유희재의 바람은 이렇게
표출된다. 광기는 단순히 부정적으로만 볼 것이 아니다, 광기는 사회적으
로 긍정적인 면과 연계된 차원을 함께 살펴보아야 한다 등등.

다른 사례로써 유희재의 광견관을 좀 더 살펴보자. 『지지숙언』 「인품」
에는 광견에 대한 긍정적이고 다양한 견해가 나온다.

> 광견은 사직을 보호하는 신하와 '직량直諒'한 마음을 품은 신하가 될
> 수 있다. 향원은 기뻐하는 것에 의탁할 뿐이다. 잘 부드럽게 할 뿐이
> 니, 나머지 일은 이것으로 미루어 짐작할 수 있다.[10]

광견이 사직의 신하가 될 수 있다는 것은, 그만큼 광견이 사직을 보호
할 수 있는 역량을 갖추고 있음을 의미한다. 『예기』 「악기」에서는 '이직
자량易直子諒'의 마음이 생긴다는 것을 말한 적이 있다.

> 군자가 말했다. 예와 악은 잠시도 몸에서 떠나면 안 된다. 악을 이루어
> 서 마음을 다스리면 평이하고 곧고 자애롭고 믿을 만한[이직자량易直子
> 諒] 마음이 유연히 생긴다. 평이하고 곧고 자애롭고 믿을 만한 마음이
> 생기면 즐겁다. 즐거우면 편안하다. 편안하면 오래간다. 오래가면 하
> 늘의 경지가 된다. 하늘의 경지가 되면 신의 경지가 된다. 하늘의 경지
> 가 되면 말하지 않아도 믿음이 있고[불언이언不言而信], 신의 경지가 되
> 면 노하지 않아도 위엄이 있다[불노이위不怒而威]. 악을 이루어 마음을
> 다스려야 한다.[11]

'이직자량'의 마음은 예와 악을 통한 '마음 다스림[치심治心]'의 결과물
이다. 그 효용성은 『중용』 33장에서 『시경』의 시를 인용하면서 언급되

는, '불언이신'과 '불노이위'의 진정한 군자의[12] 경지까지 이를 수 있다. 따라서 광견이 사직의 신하와 직량의 신하가 될 수 있다는 말은 그만큼 그들이 갖고 있는 대국가·대사회적 차원의 긍정성을 부각시킨 것이다. 이와 반대로 향원은 남의 눈치를 살피면서 대인관계에만 힘쓰는 겉과 속이 다른 이중적 인간이다. 유희재의 광견에 대한 이런 긍정적 발언은 당시 진정으로 사직을 보호할 수 있는 직량한 자질을 가진 광견 신하보다 향원풍의 신하들이 오히려 득세하고 있었음을 암암리에 폭로하고 있는 것이다.

> 거처하는 데 충신처럼 한 것은 공광孔光이고, 행하는 데 청렴하면서 맑은 것처럼 한 것은 공손굉公孫宏(?~291)이니, 모두 복록을 보존하고 지위를 단단하게 하는 데서 나온 것일 뿐이다. 대저 광견이 향원과 다른 것은 오직 이해에 눌리거나 얽매임을 당하지 않는 것이다.[13]

유희재는 공광이나 공손굉과 같은 역사적 인물의 예를 들어서 향원처럼 살았던 인물들의 가식적이고 거짓된 행태와 광견의 차이점을 부각시킨다. 광견 인물들은 향원처럼 군주의 비위를 맞추거나 사적 이익을 취하거나 타인의 평가에 개의하지 않는다. 자신이 옳다고 하는 것을 끝까지 고집하는 올곧음과 정성, 진정성, 열정이 있다. 광견을 신하의 관점에서 긍정적으로 보는 경우 이런 면이 담겨 있는데, 이런 점은 조선조에서도 견자로서의 신하에 대한 긍정적 견해를 통해 확인해볼 수 있다.[14]

> 품을 세우는 것에 뜻을 두는 자는 순수한 것에 아직 이르지 않았더라도 평탄하고 담백하여 표리가 같게 하고, 실실마다 공을 들어 그릇된 것을 제거하고, 옳은 것을 구해야 한다. 그렇지 않고 조장하는 마음을 도와 억지로 순수한 것에 붙이는 것은 반드시 도리어 떨어지게 될 것

이니, 선을 드러내고 불선한 것을 덮는 경계 속에서 결단코 일생을 보내야 한다. 성인이 광견을 취하고 향원을 미워한 것은 이런 이유 때문이었다.[15]

유희재는 왜 공자와 맹자 같은 인물이 광견을 취했는지 조목조목 밝히고 있다. 담백한 마음과 표리가 일치된 삶을 살면서 무엇이 진리인지 분명하게 밝히고, 아울러 선을 드러내고 불선한 것을 덮어버리고 선을 실천하는 삶을 사는 광견에 대해 긍정적인 견해를 밝힌다. 향원은 광견이 중용의 도를 잃어버렸다고 비판한다. 하지만 광견이 중을 잃은 점이 있더라도 시속에 따라서 사익을 취하거나 사특한 짓은 하지 않는다.[16] 도리어 그들은 자신들이 가지고 있는 강인한 성품과 곧은 마음을 통해 세상을 바로 세우고자 한다. 따라서 이 같은 광견이 갖고 있는 긍정적인 면을 알아야 한다는 것이 유희재의 광견관이다.

유희재는 이처럼 광의 진취적인 면과 견의 '유소불위有所不爲'에 대한 측면을 긍정한다. 그러한 긍정에는 윤리, 예법, 대사회적으로 부정적인 행동거지 등을 기준 삼아 광견을 부정하는 정주이학자들과 차별화된 시각이 담겨 있다. 그 차별화를 통해 변화된 시대상황에 맞는, 올바른 인간이 무엇인가에 대한 유희재의 입장이 광견에 대한 긍정적인 인식으로 나타난다. 이 같은 유희재의 광견관은 기존의 중국역사에서 전개된 다양한 광견관을 종합한 것에 속한다.

2. 동양예술에서 광기의 의의

지금까지 논한 동양철학과 예술에서 광기가 갖는 의미를 정리해보자.

동양의 광자에 대한 견해는 서양에서 말하는 광자와 유사한 점도 있고 다른 점도 있다. 광기의 어원인 정령 마니아mania는 '광기의 화신'으로

제의祭儀를 소홀히 대하는 사람들을 미치게 한다. 이 광기와 가장 가까운 신은 잘 알려졌다시피 디오니소스다. 플라톤이 "신에 의해 주어진 것 가운데 광기는 좋은 것 중에서도 가장 좋은 것"이라 말한 것처럼, 고대 그리스 이래로 광기는 예술, 특히 창조성 차원에서 중요시되어왔다.[17] 광기를 신으로부터 찾는다는 점에서 동양 광기의 원천과 다른 면을 보이지만, 광기를 긍정적으로 본 것은 일정 정도 유사성을 지닌다. '신들림'의 의미를 지닌 광기는 고대 그리스 신화에 가장 잘 반영되어 있다. 그런데 근대에 이르러 서양에서는 광기를 이성이 아닌 것으로 정의함으로써 정상세계로부터 분리하기 시작했고, 결국 광기는 타자성으로 정의되어 배제 당하게 된다.

미셸 푸코가 『고전시대 광기의 역사』에서 광기를 통해 드러나는 권력구조를 파악하고, 그것을 사회에 적용시킨 것은 이런 점을 잘 보여준다. 푸코는 이성은 비이성〔광기〕을 배제하고 감금하고 침묵시켰다고 분석한다. 그에 따르면 '고전주의의 시대'라고 불리는 17~18세기에 '구빈원救貧院'이 대대적으로 만들어져 광인들은 부랑자, 빈민, 범죄자와 함께 도덕적인 죄악을 뒤집어쓰고 감금되었고, 이에 광기는 세상의 비밀이 아니라 인간 안에 존재하는 동물성, 즉 '인간이 아닌 어떤 것'이 되어버린다.

서양의 근대 이후 광기에 대한 부정적인 이해와 달리 동양에서는 때로 스스로 광자임을 자청하는 경우도 나타나는 등 서양과 차별화된 광기 인식을 보인다. 때론 '광'자로 표현된 사유에는 범인과 다른 인물들의 독특한 풍격이란 인식도 담긴다. 견자의 경우도 세속과 타협하지 않고 고집스러울 정도로 자신이 지향하는 세계관을 견지하면서 고결한 삶을 유지하곤 하였다. 이 같은 동양의 광견관은 시대에 따라 인물에 따라 학파에 따라 다양한 차이점을 보인다. 『서경』에서의 부정적인 광자관은 공자에 와서 적극적이고 진취적인 광자관으로 변했고, 이는 이후 광자에 관한 다양한 논의의 발단을 연다.

동양에서 광기에 대한 이해는 서양보다 다양한 스펙트럼을 보인다. 서양처럼 신과 연계되거나 의학적 차원에만 국한되지 않았다. 동양의 광기는 정주이학자들이 사회·정치적 안정을 위해 특히 윤리적 차원에서 부정적으로 이해한 것을 제외하면, 철학·문화·예술과 관련이 있는, 이른바 '인문광기'의 차원으로 주목받았다. 그러나 공자는 광견을 배척하지 않았지만, 이후 위진시대의 임탄한 광기를 접한 송대 정주이학자들은 광견을 이단시하면서 배척한다. 이런 현상은 송대에 와서 유학이 지배이데올로기가 된 것과 일정 정도 관련이 있다. 그러다 명대에 오면 송대 정주이학자들의 부정적 광자관은 일신하게 된다. 왕수인이 '광자흉차'라는 표현을 통해 광자의 기상을 천 길 높이에서 비상하는 봉황에 비유하여 높이 평가한 것, 왕기가 말했듯 광자의 뜻은 성인이 되고자 하는 데 있고 심사心事는 '광명초탈光明超脫'하다고 한 것, 이지가 말했듯 광자는 옛날을 답습하지 않고 지나간 흔적을 실천하지 않는다는 것 등을 통해 새로운 창신적·창의적 광자관이 전개되었다.

유가의 중화중심주의 관점에서 볼 때 광견은 이단으로 여겨져 배척당하기도 했지만, 중국철학·문화·예술을 심층적으로 고찰해보면 반드시 그렇지만은 않았음을 확인할 수 있다. 이런 광자정신은 때론 니체의 '디오니소스적 정신〔주신정신酒神精神〕'과 관련지어 이해되는 경우도 있는데, 큰 틀에서 보면 유가 지배이데올로기가 약화되면 약화될수록 광자정신에 대한 긍정적인 평가는 더 자주 나타난다.

중국철학사와 미학사 및 예술사에 나타난 이런 광자정신 혹은 광기는 문인들이 부조리와 교조주의가 판치는 사회에 저항하는 방식이면서 자아를 드러내는 방식이었다. 특히 왕수인과 달리 옛것〔옛사람〕을 답습하지 않겠다는 광자관을 전개한, 이지를 비롯한 양명좌파의 광자정신에 대한 긍정적 사유는, 수묵대사의화水墨大寫意畵를 창안했다고 평가 받는 서위를 비롯해 많은 예술가들이 지난날의 인습因襲과 흔적痕迹을 답습하지 않고 자

신의 진정성을 대담하고 거침없이 표출하는 창신적 예술창작 행위의 근간이 되었다. 즉 광자정신이 표방하는 진취성, 대담성, 개방성, 비판성, 비타협성 등을 통해 집단에 매몰되지 않는 주체적인 나, 즉 '진정한 나'를 담아내려는 예술정신으로 나타났다. 이렇게 진아眞我를 표현하는 몸짓에 예술의 천재적 광기가 담겨 있음을 확인할 수 있다.[18] 그 천재적 광기는 유가의 '경敬'을 근간으로 하는 경외敬畏적 삶과 중화적 삶의 차원에서도 중국의 예술을 보다 윤택하고 다채롭게 만드는 데 기여하였다.

유가는 '(다양한 상황에서) 가장 좋다고 생각되는 것을 택하고 그것을 진리로 여기며 꼭 붙잡는 것〔택선고집擇善固執〕'을 통해 중용과 중화, 중행을 기준으로 삼았으며, 노장과 불가가 사회질서와 유가의 예법을 무시하고 자기 멋대로 행동하고 사유하는 것을 경광輕狂, 광망狂妄, 광란狂亂, 광조狂躁, 광자狂恣 등과 같은 용어를 사용하여 비판했다. 병적인 차원에서 정신적인 문제를 지닌 광자라는 의미를 배제하면, 중국철학사나 예술사에서 유학자들이 광자와 견자를 구분하여 배척한 데에는 주로 유가가 강조하는 '하학이상달下學而上達'에서 '하학처下學處'에 초점을 맞추어 그들을 구분하는 인식이 깔려 있다. 구체적으로 말하면, 유학자들의 광견에 대한 비판과 배척에는 현실적 차원에서 요구되는 바람직한 행동양식인 예법, 예교, 명교名敎를 벗어난 행동이란 입장이 전제되어 있다. 아울러 광견은 중화와 중행을 벗어난 행위와 사유라는 생각이 그 중심에 자리 잡고 있다. 그러나 본디 유학은 기본적으로 '하학이상달'을 말하지만, 고원함의 추구를 무조건 부정하지는 않았다.

물었다. 하학과 상달은 본래 상대로서 두 가지 일입니다. 그러나 하학 쪽은 대단히 많이 공부해야 하는 것입니까? 대답하였다. 성현이 사람을 가르치면서 하학의 일을 많이 말했고, 상달의 일은 적게 말했다. 하학공부를 많이 말하고자 한 것도 좋다. 그러나 단지 하학만을 이해

한다면 또한 한쪽으로 국한되어 움츠러들게 된다. 반드시 일마다 이해하여 나중에도 관통하는 곳을 알아야 한다. 하학을 이해하지 않고 단지 상달만을 이해한다면 할 수 있는 일이 전혀 없어서 아마도 쓸모없고 무미건조해질 것이다(…) 예컨대 '하나로써 꿰뚫음[일이관지一以貫之]'은 성현이 지극한 곳을 논한 것이다. 요즘은 다만 그 하나만 상상하고 그 꿰뚫음을 이해하려 하지 않는다. 비유하자면, 여기 한 가닥의 돈꿰미만 찾으려 하지만 꿸 수 있는 돈이 없는 것과 같다.[19]

하학과 상달은 별개의 두 가지가 아니다. 문제는 상달에 오르기 위해 무엇을 먼저 해야 할 것인가에 대해 하학공부를 강조했다는 것이다. 주희는 사람을 가르칠 때 규모가 광대하였지만 단계가 매우 엄격하여 차례대로 순서가 있게 가르쳤고, 단계를 뛰어넘고 절차를 무시하여 나아가는 것을 용납하지 않았다고 한다.[20] 주희는 이처럼 단계를 뛰어넘는 엽등躐等을 문제 삼지만, 순서에 따라서 차근차근 나아가 도를 구하고 고원함을 추구하는 것은 전혀 문제 삼지 않는다. 도리어 고원함을 기약해야 할 것으로 요구하는데, 다만 조건을 붙인다. 하학과 관련된 것을 한걸음씩 실천하는 착실한 공부가 수반된 상태에서 고원한 것을 기약해야지, 마음으로 고원한 것에만 힘쓰는 것은 문제가 있다는 지적이다.[21] 이런 점에서 유가 성인의 도는 '고원처高遠處'에도 있지만 '평실처平實處'에도 있음을 말한다.[22] 하지만 상대적으로 유가에 비해 도가는 '고원처'에 초점에 맞추어져 있다고 진단한다.[23] 따라서 '하학이상달'을 강조하는 유가는 앎의 경지가 단순히 '대大'만 알고 '소小'를 알지 못하거나 '고원'만을 알고 '유심幽深'함에 담긴 이치를 알지 못하면 제대로 된 앎이 아니라고 한다.[24] 그런데 유가가 '하학이상달'의 입장에서 비판하는 이런 '고원처'가 예술에서는 예술의 풍격이나 기교를 한 차원 높이는 경지를 가능하게 한다. 바로 그 근저에 도道의 체득과 관련된 고원함과 현허함을 추구하고 아울러 경계

허물기의 꿈을 꾸는 광자정신이 자리 잡고 있다. 이 같은 광견정신에 의한 예술창작을 또 다른 측면에서 말한다면, 동양예술이 서양과 구별되는 또 다른 경지를 열어주었다는 점에서 그 의의가 크다.

중국철학과 예술사에서 중행중심주의 혹은 중화중심주의를 견지하는 주희 같은 순유純儒들은 겉으로만 보면 광은 물론 '일逸', '괴怪', '기奇'의 미적 범주에 대해 전반적으로 부정적인 견해를 보인다. 하지만 그런 순유들도 때론 잠깐 동안의 일탈과 연계되는 '일', '괴', '기'를 긍정적으로 보기도 한다. 예컨대 '요산요수樂山樂水'를 말해 일정 정도 친자연적인 삶을 추구하고자 했던 공자가 광자로 분류되는 증점의 욕기영귀를 허여하고, 이후 북송대 유학자들이 증점의 그 행위를 요순기상의 풍모를 지녔다고 평가한 것처럼, 때론 산수를 벗하고 그곳에서 잠시 쉬는 삶이나 '제한된 차원의 일탈逸脫 행위' 속에서 '일', '괴', '기'와 같은 흔적을 찾아볼 수 있다.

초나라 광인 접여는 노래를 부르면서 공자로 하여금 은거할 것을 촉구한다. 사실 그런 노래를 들으면서도 여전히 세상을 구제할 수 있다고 믿고 수레를 타고 천하를 주유했던 이상주의자인 공자도 알고 보면 또 다른 차원의 광인, 즉 중행의 광인이었다. 이렇듯 겉으로는 유학자의 모습을 하고 있지만 마음속으로는 도가를 꿈꾼 유학자들이 많았다. 주희는 자字를 원회元晦로 하고 호號를 회암晦庵이라 하는데, 회암에서 '회'자가 의미하듯이, 주자 또한 '도가 혹은 도교적 삶'을 희구했음을 함께 기억할 필요가 있다. 이 책에서는 광자정신의 양면성에 주목하고, 이런 점이 제대로 밝혀질 때 비로소 광자정신의 실질이 밝혀진다고 보았다. 유가 입장에서도 광자를 무조건 비판하고 배척하는 건 결코 바람직한 일이 아니다.

이상 이 책에서 논하고자 한 광자는 의학적 차원의 정신병자를 의미하지 않는다. 예술창작 과정에서 자신의 본성을 미친 듯이 마음껏 자유롭게

펼친 예술행태와 그 마음가짐을 의미한다. 견자도 광자와 더불어 중화미학의 틀에서 벗어난 독특한 의미를 지닌다. 광자와 견자의 공통점은 독자적으로 행동하고 창조정신이 풍부하다는 장점을 지닌 데 있다. 현대적 의미로 해석하자면, 광자는 자유의지가 강한 인물이고, 견자는 독립의지가 강한 인물이다. 따라서 학문적으로 그 의미에 접근해서 독립은 자유의 근간이고 자유는 독립의 확장이라 말할 수 있다면, 양자를 분명하게 구분할 수 없는 맥락도 존재한다. 중국문화와 역사에서 문화적 소양을 갖춘 인물들의 광자정신은 사실상 '인문화된 예술'의 창조적인 원천이 되기도 하였다.

아울러 유가의 중화미학은 기본적으로 항상 타자를 의식한 결과물이지만, 광견미학을 지향하는 인물들은 가능하면 타자의 시선에서 자유롭고자 한다. 이런 점에서 '집단 속의 개인'을 강조하는 유학에서 광견은 이단시되고 배척된다. 하지만 광견을 중시하는 것은 집단 속에 매몰되지 않는 주체적 개인을 다시 찾고자 하는 의도를 품고 있다. 그리하여 그것은 자신의 진정성을 담아내는 미학으로 나타난다. 항목項穆이 말한 바와 같이 중화미를 기준으로 볼 때 광견미학은 일정 정도 문제가 있다. 하지만 광견미학은 고착화된 삶이나 이념에서 과감히 탈출하거나 틀을 깨는 데 긍정적인 역할을 해왔다. 또한 창신적 예술창작을 가능하게 하는 장점도 있었다.

광기는 천재문인이 가져야 하는 독특한 기질로서, 어떤 상황에서도 굴하지 않는 충만한 인성미가 담겨 있기 때문에, 문인들은 개성 측면에서 광기를 통해 자신의 독립된 정신경지를 주장하고, 행위 측면에서도 법도를 넘는 방종함을 드러낸다. 이런 점에서 광기는 세속의 탁류에 휩쓸리지 않으려는 고고한 정신이 밖으로 표현된 것이기도 하다. 유가사상을 중심으로 한 정통의 입장에서 보면 이들은 때론 이단으로 배척 당하기도 하지만, 역대 작가들의 광기들로써 미루어보건대 그 속엔 대부분 정통에 대한

반역叛逆정신과 초월의식이 내장되어 있었다.

　이지가 주장하듯, 이렇게 광자가 지향하는 적극적 진취성, 기존의 제도와 관습을 부정하고 시대를 선도하는 새로운 창조정신, 일탈을 꿈꾸는 자유로운 심령, 사회의 부조리와 교조주의 그리고 허위의식 등을 부정하면서 집단에 매몰되지 않은 채 '본래의 참된 나'로 되돌리는 '환아還我'와 '진아眞我'의 사유는 유가이데올로기와 예법이 지배하는 사회에서 받아들일 수 없는 대담과 파격이었다. 아울러 견자의 세속과 타협하지 않는 고고함과 담박함에는 때론 변화된 시속에 대한 일정 정도의 소극적인 저항의식이 담겨 있었다는 점도 주목할 필요가 있다. 동양의 철학과 예술의 전모를 제대로 파악하려면 유가의 중화미학에 대한 이해와 더불어 이 책에서 논한, 광견미학에 대한 심도 있는 이해가 병존해야 함을 강조하고 싶다.

　'광'자는 '경敬'자와 마찬가지로 중국문화를 읽어낼 수 있는 또 다른 키워드로서, 이 '광'자는 어떤 관점에서 이해하느냐에 따라 부정적인 이해와 긍정적인 이해가 겹치곤 한다. 특히 광자를 유가의 중화미학과 예법을 중심으로 이해할 경우에는 부정적인 인식이 많았는데, '하학이상달'을 강조하는 주희가 그 하나의 예였다. 물론 유가의 '택선고집'을 통한 중화중심주의, 이성중심주의가 갖는 장점이 있다. 중절中節을 통한 이성적 삶은 교육적 측면이나 이타적 삶을 요구하는 인간상, 즉 윤리론적 인간상 형성의 측면에서 장점을 보인다. 문제는 유가의 중화중심주의, 이성중심주의, 경전중심주의, 예법중심주의를 기준으로 광자를 평가할 경우, 문명 발달사에서 광자가 추구한 '지고'의 경지가 갖는 긍정적인 측면이 희석될 수 있다는 것이다. 따라서 장자가 추구한 '불근인정不近人情'의 '대지大知' 추구 정신에 깃든 광자정신과 '소요유정신'을 비롯하여, '인간의 무리〔여인위도與人爲徒〕'가 아닌 '하늘과 한 무리가 되고자 하는 것〔여천위도與天爲徒〕', 하늘과 화합하는 '천화天和'를 말하면서 '천락天樂'을 말하는 것, 홀로 천지

정신과 왕래하고 위로 조물자와 노닐면서 아래로는 생사를 도외시하되 무한히 변화하는 자연을 친구로 삼는 탈상식·탈이성적 광자정신, 그리고 왕수인이 '양지良知'를 펼칠 것과 '천성개과영千聖皆過影'이란 사유에서 출발하여 제기한 광자흉차의 사유에 담긴 긍정적인 광자정신 등에 대한 재평가를 통해, 오늘날뿐만 아니라 인공지능AI 철학자, 인공지능 예술가가 등장하는 미래사회에도 유효한 지혜를 얻을 필요가 있다고 본다.

동양의 철학과 예술의 전모를 제대로 파악하려면 유가의 중화미학에 대한 이해와 더불어 이 책에서 논한 광견미학에 대한 심도 있는 이해가 선행되어야 함을 다시 한 번 강조하면서 이 글을 맺는다.

광견정신을 이해하기 위한 자료

본 연구에 도움을 준 기본적인 서적들과 관련하여 기존의 광 혹은 광과 연계된 연구 결과물 가운데 중요한 것 몇 가지만 정리하면 다음과 같다.

우선 전문적으로 광과 견에 대해 연구한 책부터 살펴본다. 장지에모張節末는 『광여일狂與逸』[1]에서 공자, 맹자, 장자, 굴원屈原, 완적, 혜강嵇康, 도연명陶淵明, 이백, 한유韓愈, 왕수인, 왕간王艮(1483~1541), 이지, 탕현조湯顯祖(1550~1616), 콩츠전龔自珍(1792~1841), 탄스통譚嗣同(1865~1898), 량치차오梁啓超(1873~1929), 치우진秋瑾(1875~1907) 등을 언급하고 있다. 이 연구는 광의 행동거지나 정신경지가 일정 정도 '일'을 비롯하여 '괴', '기' 등과 매우 밀접한 관련을 가지고 있다는 점을 밝힌 의미가 있다.

상용량尙永亮・웨이총신魏崇新이 주편한 『중국문화기인전中國文化奇人傳』[2]에서는 중국문화에서 대표적인 기인으로 장자, 완적, 혜강, 도연명, 이백, 소식, 당백호唐伯虎〔=당인唐寅, 1470~1524〕, 서위, 이지, 금성탄金聖嘆, 정판교鄭板橋〔=정섭〕, 공자진龔自珍, 소만수蘇曼殊(1884~1918) 등이 거론되고 있다. 상용량과 웨이총신이 거론한 '기인'은 실질적으로 광자와 다름없는데, 이 책은 기인에 속하는 인물들뿐만 아니라 중국예술사에서 유명 서화가들을 함께 거론하고 있다는 점에 남다른 의미가 있다. 이상 광자 혹은 기인으로 거론된 인물들은 모두 유가의 예법과 명교를 추구하는 삶에서 벗어나

노장사상과 양명심학—그중에서도 양명좌파 경향—을 자신들의 삶과 정
신의 근간으로 삼았다는 것을 기억할 필요가 있다.

명저孟澤·쉬리엔徐煉이 저술한 『광릉산廣陵散—중국광사전中國狂士傳』[3]
에서는 죽림칠현을 대표하면서 '광릉산'의 주인공인 혜강을 비롯하여 완적,
이백, 미불, 당인, 서위, 이지, 금성탄, 팔대산인, 정섭 등의 광자정신을
거론하고 있다. 이 책도 미불, 당인, 서위, 팔대산인, 정섭 등 화가이면서
서예가이기도 한 인물들의 삶과 그들의 광자정신을 분석하고 있다는 점에
의의가 있다. 이 책에서는 일단 이상 거론한 인물 가운데 철학과 예술에서
광자정신을 가장 뚜렷하게 드러낸 인물들을 중심으로 서술한다.

광자에 관한 체계적인 연구 결과물로는 우리말로 번역된 바가 있는,
류명시劉夢溪의 『중국문화적광자정신中國文化的狂者情神』[4]이 있다. 류명시
는 먼저 공자 광견사상의 혁신적인 의의를 말하면서 이후 진한, 위진,
당, 송, 명, 청 등에서 광자정신을 보인 인물들을 다양하게 규명하고 있
는데, 통사적으로 광자정신을 일목요연하게 정리했다는 점에 의의가 있
다. 류명시는 한국어판 서문에서 광자정신이 갖는 의미를 다음과 같이
정리한다.

　　나는 이 책에서 공자의 광견사상이 중국사상사에서 혁신적이면서 혁명
　　적인 의미를 담고 있다는 점을 말하고자 한다. 특히 사士 계층과 진한
　　대 이후 사회의 문화적인 소양을 갖춘 인물들의 광자정신은 사실상
　　인문과 예술의 창조적인 원천이 되었다. 광자정신을 역사적으로 고찰
　　하는 과정에서 발견한 것이 바로 이것이다. 중국역사에서 광자정신이
　　위세를 떨쳤던 때는 대부분 인재가 배출되고 창의성이 용솟음쳐 인문
　　과 예술의 정신적인 성과가 고양되던 시기였다. 그러나 일단 광자들이
　　아무 역할도 하지 못한 채 숨죽이고 있거나 견자들이 모습을 감추게
　　되면 사회는 점차 깊은 수렁으로 빠져들었다. 억압받는 지식인들이

'샤'로서의 빛을 잃고 점차 창조적인 역량을 발휘하지 못하게 되었기 때문이다.[5]

　사실 공자 광견사상의 혁신적 측면을 가장 먼저 밝힌 인물은 청대 원 굉도인데, 류명시의 이런 발언은 매우 중요한 것을 시사한다. 중국문화의 광자정신에 관한 연구는 일천하고, 그다지 심도 있는 연구로 이어지지도 않았다. 여러 가지 이유가 있지만 류명시는 이런 현상에 대해 납득 가능한 설명을 한다. 그는 중국문화에서 광견들이 제대로 역할을 발휘하지 못하고 모습을 감춘 원인에 대해, "이는 아마도 서양의 사상가들이 (병적인) 광증인 풍전瘋癲과 (중국의 광견정신에 입각하여 자신의 철학과 예술세계를 펼친) 천재를 함께 연관하여 생각한 이유와도 무관하지 않을 것이다"[6]라는 말을 한다. 이런 발언을 통해 동양문화와 예술, 철학에서 말해지는 광자는 병리적 차원의 풍전과 다르다는 점을 인식할 필요가 있다. 물론 서위처럼 실제로 풍전의 기운이 있었던 경우도 있지만, 이런 사례는 매우 드물다.

　개중에는 우리가 일반적으로 생각하는 것과 다른 내용을 가진 연구물도 발견할 수 있다. 흔히 광언을 말했기에 광자로 이해되는 장자에 대해, 보는 관점에 따라 견자로 이해해야 한다는 견해를 밝힌 웨이총신魏崇新의 『탁립인격卓立人格, 광견인격狂狷人格』[7]이 그것이다. 웨이총신은 장자가 궁극적으로는 세속의 권력, 명예, 재물 등을 탐하지 않고 죽을 때까지 벼슬하지 않음으로써 '견개무위狷介無爲'의 뜻을 버리지 않은 것, 홀로 고고하게 무리지어 살면서 왕후王侯를 비하한 것, 혜자惠子[=혜시惠施]에게 자신의 고결과 견개함을 보인 것을 종합하면, 장자의 견자풍은 무위자적無爲自適, 초일超逸한 심태心態와 세속을 벗어난 운치에 있다고 말한다. 즉 장자가 벼슬에 연연해하지 않고 자신의 고결한 삶을 살고자 한 우언들을 볼 때 그의 견자적 속성을 발견할 수 있다는 것이다.[8] 사실 엄밀하게 이런 장자

의 행태를 감안하면 장자를 견자로 볼 수 있는 여지도 있다. 하지만 장자의 사상을 전체적으로 바라보면 장자는 견자보다 광자에 더 가깝다.

천위치앙陳玉强은 『중국미학광괴범주연구中國美學狂怪範疇研究』[9]에서 중국 고대사상가들의 광에 대해 논하고 있다. 그는 특히 『노자』와 『장자』에 나오는 '광'자의 용례를 '병태病態의 광',[10] '자유自由의 광',[11] '대도大道의 광'[12] 등으로 정리한다.[13] 이런 분석 가운데 『장자』「지북유知北遊」에서 신농神農의 선생인 노룡길老龍吉이 죽은 후, 신농이 탄식하여 이르길 "선생님께서는 나를 계발시켜줄 광언狂言도 없이 돌아가셨다"[14]라고 한 말에 대한 해석은 장자의 대도와 관련된 광에 대한 이해를 도와준다. 천위치앙은 광언이란 미친 소리로 생각될 정도의 광활한 말로서 '지언至言'과 같고, 이런 '지언의 광'은 '대도의 광'과 통하며, 이 같은 내용들을 볼 때 '자유의 광'이 '대도의 광'에 이른 것이라 본다. 이런 언급은 광의 시각에서 장자가 추구한 궁극적 경지를 분석할 때 도움을 준다. 중국신화학에서 탁월한 성과를 보인 위에수시엔葉舒憲은 『엄할여광견閹割與狂狷』[15]의 제6장 「광견여반엄할狂狷與反閹割」 부분에서 '서구의 광〔이른바 풍광瘋狂〕'에 대한 사유를 중국의 광에 대한 것과 비교하여 논하면서 중국문화에서 광견의 위상을 논하고 있다.

『동양의 광기를 찾아서』[16]로 번역된 오다 스스무〔小田 晉〕의 『동양광기지東洋の狂氣誌』는 중국과 인도문화에서 발견되는 광기의 구조와 그 고고학에 초점을 맞추어 서술하고 있는데, 서문에서 밝히고 있듯이 이 책은 '동양의 전통사상과 문화 속에서 보여진 광기'의 실체를 밝히고, 동양의 정신의학이 어떤 방법과 체계로 광기 문제를 이해하고 처리했는지 해명하고 있다.

석·박사논문에서도 광견에 관한 다양한 논의들이 있다. 박사논문으로는 통웨이童偉의 『논광論狂—태주학파여만청미학범주연구泰州學派與晚清美學範疇研究』[17]와 석사논문으로는 천리리陳麗麗의 『심미적이단審美的異端—

중국고대문론광범주지천탐中國古代文論狂範疇之淺探』[18]이 볼만하다. 이런 논문들도 광을 전반적으로 이해하는 데 도움을 준다. 천리리는 광의 다양한 모습을 세세하게 분석하여 광의 진면목을 입체적으로 알 수 있게 한다. 구체적으로 '병태지광病態之狂〔=서위〕', '진취지광進取之狂〔=굴원, 공융孔融, 혜강, 이백, 신기질辛棄疾, 공자진〕', '방랑지광放浪之狂〔=죽림칠현, 백거이, 두목杜牧, 유영柳永, 관한경關漢卿〕' 등으로 구분하여 말한다.[19]

이밖에 장파張法는 『중국미학사中國美學史』[20]의 제6부 「명청대미학」 부분에서 광기의 두 형태에 관해 언급한다. 장파는 명청대 광기에 대해 '동심童心', '정情', 자연에 상당하는 '본색本色' 관념 등은 '도道', '리理', '법法'의 거대한 압박을 받지만, 만명晚明 시기의 사상적 조류 속에서 광기를 불러일으켰다고 진단한다. 여기서 '도', '리', '법'이 유가의 중화를 상징한다면, '동심', 정, '본색'은 도가 및 양명좌파에서 말하는 광견을 상징한다. 장파는 만명 시기 광기의 토대와 배경은 6백여 년을 이어온 시민 취향의 역사적 발전이 도약을 이룬 지점에 놓여 있다고 본다. 반면 청조의 광기는 이민족이 중원을 차지하여 산천이 변해버린 상황을 배경으로 한, 일종의 침통함이란 점에서 만명 시기와 다르다고 말한다.

명대 중기 이후부터는 광이 선禪과 결합된 이른바 '광선狂禪'이 등장해 진실된 정감을 기존보다도 더 과격하게 표현하는 풍조가 나타난다. 만명 시대의 광과 선의 결합인 광선에 관한 연구로 자오웨이趙偉의 『만명광선사조여문학사상연구晚明狂禪思潮與文學思想研究』[21]는 명대 중기 이후 광에 대한 외연을 넓히는 데 도움을 준다. 자오웨이에 앞서 지엔더빈簡德彬의 『전광지미─미학어경중적광선顚狂之美─美學語境中的狂禪』[22]도 광선에 대한 이해를 돕는 자료를 제공하는데, 특히 제4장의 「전광지미」 부분은 유불도 및 예술에서의 '전광지미'를 다루고 있어 전광을 전체적으로 조감하는 데 도움을 받을 수 있다. 이밖에 지원푸嵇文甫는 『좌파왕학左派王學』[23] 서문에서 "광은 바로 양명학의 특색이다"라고 평가한다. 아울러 양명좌파를 광선이

란 두 글자로 전면적으로 부정하면서 그 내용이 대체 어떠한 것인지 고찰하지 않으려는 경향을 비판한다.[24] 이처럼 광선 지향의 풍조는 명대 후기의 문예사상을 이해할 수 있는 매우 중요한 사건이다. 이상 본 것과 같은 자료를 통해 이 책은 광견에 관한 내용을 이해하는 데 많은 도움을 얻을 수 있었다.

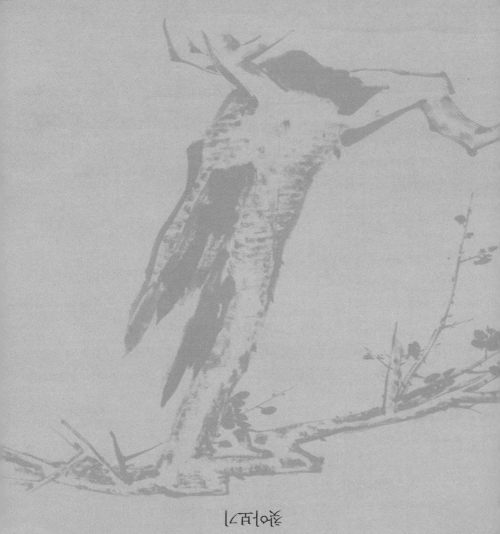

훌어저가기

는

율곡모돈활

참고
문헌

1. 총서류 및 원전

A)

『經書』(論語‧孟子‧大學‧中庸), 성균관대학교대동문화연구원, 1999.

『道藏』(36冊), 上海: 上海書店, 1988.

『淵閣四庫全書』(影印文), 臺北: 臺灣商務印書館股份有限公司, 1986.

北京大學哲學系美學敎硏室編, 『中國美學史資料選編』, 北京: 中華書局, 1985.

『新編諸子集成』(7冊), 臺北: 世界書局, 1978.

『十三經注疏』, 臺北: 中華書局, 1980.

王謨, 『(增訂)漢魏叢書』(6冊), 西南師範大學出版社, 2011.

王伯敏‧任道斌‧胡小偉 主編, 『書學集成』(3冊), 石家莊: 河北美術出版社, 2002.

兪劍華 編著, 『中國古代畵論類編』, 北京: 人民美術出版社, 2000.

李伏昆 編著, 『中國書論輯要』, 南京: 江蘇美術出版社, 1985.

秦弘燮 編著, 『韓國美術史資料集成』(8冊), 서울: 一志社, 1996.

崔爾平 選編, 點校, 『歷代書法論文選續編』, 上海: 上海書畫出版社, 1993.

胡經之 主編, 『中國古典美學叢編』, 南京: 鳳凰出版社, 2009.

黃簡 責任編輯, 『歷代書法論文選』, 上海: 上海書畫出版社, 1979.

黃賓虹, 鄧實 編, 『美術叢書』(3冊), 南京: 江蘇古籍出版社, 2000.

B)

葛洪, 『抱朴子』(外篇), 北京: 中華書局, 1985.

郭慶藩, 『莊子集釋』(4冊), 臺北: 中華書局, 1978.

歐陽脩, 『歐陽修集』, 鄭州: 中州古籍出版社, 2010.

羅大經, 『鶴林玉露』, 臺北: 中華書局, 2008.

白居易 撰, 顧學頡 校點, 『白居易集』, 北京: 中華書局, 1979.

傅山, 『霜紅龕集』, 臺北: 文史哲出版社, 1986.

徐上瀛 著, 徐樑 編著, 『溪山琴況』, 北京: 中華書局, 2013.

徐渭, 『徐渭集』(4冊) 北京: 中華書局, 2003.

葉夢得, 『石林詩話』, 北京: 中華書局, 1991.

『性理大全』, 齊南: 山東友誼書社, 1989.

『性理大典』, 서울: 보경문화사, 1984.

蘇軾, 『蘇東坡全集』, 北京: 中國書店, 1986.

王畿, 『王龍溪先生全集』, 臺北: 廣文書局, 2000.

王守仁, 『王陽明全集』(上·下), 上海: 古籍出版社, 1992.

黎靖德 篇, 『朱子語類』, 北京: 中華書局, 1986.

袁宏道 著, 錢伯城 箋校, 『袁宏道集箋校』(4冊), 上海: 上海古籍出版社, 1981.

袁中道, 『珂雪齋集』(全三冊), 上海: 上海古籍出版社, 2019.

劉劭 著, 梁滿倉 譯註, 『人物志』, 北京: 中華書局, 2014.

劉熙載 著, 薛正興 點校, 『劉熙載文集』, 南京: 江蘇古籍出版社, 2000.

李匡師, 『圓嶠書訣』, 서울: 서울大 奎章閣本.

李贄 著, 張建業 主編, 劉幼生 整理, 『李贄文集』(『焚書』), 北京: 社會科學文獻出
　　　　版社, 2000.

_____, 張建業 主編, 劉幼生 整理, 『李贄文集』(『續焚書』), 北京: 社會科學文獻
　　　　出版社, 2000.

章學誠 著, 葉瑛 校注, 『文史通義校注』(2冊), 北京: 中華書局, 1985.

程顥·程頤, 『二程集』, 王孝魚 點校, 臺北: 漢京文化事業有限公司, 1981.

朱謙之, 『老子校釋』, 北京: 中華書局, 1984.

朱肱 著, 高建新 編著, 『酒經』, 北京: 中華書局, 2011.

朱熹·呂祖謙 編, 『近思錄』, 臺北: 商務印書館, 1996

朱熹, 『朱子大全』, 臺北: 中華書局, 1964.

____, 『朱子大全』(3冊), 서울: 보경문화사, 1985.

____, 『朱子語類』, 臺北: 中華書局, 1986.

____, 『四書章句集注』, 臺北: 中華書局, 1983.

陳榮捷, 『傳習錄詳註集評』, 臺北: 學生書局, 2006.

蕉竑, 『老子翼·莊子翼』, 東京: 富山房 漢文大系本, 1980.

湯顯祖,『湯顯祖詩文集』(2冊), 上海: 上海古籍出版社, 1982.

馮夢龍,『情史類略』, 長沙: 嶽麓書社, 1984.

韓愈,『韓昌黎文集』, 馬其昶 校注, 臺北: 世界書局, 2002.

嵇康 著, 戴明明 校注,『嵇康集校注』, 北京: 人民文學出版社, 1962.

黃宗羲,『明儒學案』, 北京: 商務印書館, 2006.

2. 한국고전번역원 한국문집총간본

金正喜,『阮堂全集』(한국문집총간본 권301)

朴珪壽,『瓛齋集』(한국문집총간본 권312)

朴世堂,『西溪集』(한국문집총간본 권134)

朴胤源,『近齋集』(한국문집총간본 권250)

柳夢寅,『於于集』(한국문집총간본 권63)

成大中,『青城雜記』(한국문집총간본 권136)

尹愭,『無名子集』(한국문집총간본 권256)

尹善道,『孤山遺稿』(한국문집총간본 권91)

尹淳,『白下集』(한국문집총간본 권192)

尹拯,『明齋遺稿』(한국문집총간본 권136)

魏伯珪,『存齋集』(한국문집총간본 권243)

李奎報,『東國李相國全集』(한국문집총간본 권1)

李德懋,『青莊館全書』(한국문집총간본 권258)

李象靖,『大山集』(한국문집총간본 권227)

李承召,『三灘集』(한국문집총간본 권11)

李德弘,『艮齋文集』(한국문집총간본 권51)

李澈,『弘道遺稿』(한국문집총간본 권54)

李植,『澤堂別集』(한국문집총간본 권88)

李珥,『栗谷全書』(한국문집총간본 권44)

李麟祥,『凌壺集』(한국문집총간본 권225)

李滉,『退溪文集』(한국문집총간본 권30)

正祖,『弘齋全書』(한국문집총간본 권264)

趙憲,『重峯文集』(한국문집총간본 권54)

鄭斗卿,『東溟集』(한국문집총간본 권100)

鄭齊斗,『霞谷集』(한국문집총간본 권160)

崔岦,『簡易集』(한국문집총간본 권49)

韓元震,『南塘文集』(한국문집총간본 권202)

韓章錫,『眉山集』(한국문집총간본 권322)

黃景源,『江漢集』(한국문집총간본 권224)

許筠,『惺所覆瓿稿』(한국문집총간본 권74)

洪大容,『湛軒書』(한국문집총간본 권248)

3. 한국어 문헌

강명관,『공안파와 조선후기 한문학』, 서울: 소명출판사, 2007.

갈조광 지음, 이동연 외 옮김,『중국사상사』, 서울: 일빛, 2015.

_____, 정상홍 · 임병권 옮김,『선종과 중국문화』, 서울: 동문선, 1991.

김길락,『상산학과 양명학』, 서울: 예문서원, 1995.

김세정,『왕양명의 생명철학』, 대전: 충남대출판문화원, 2019.

김익두 · 류경호,『창암 이삼만 선생 유묵첩』, 정읍시 · 전북대학교 인문학연구
　　　소, 2005.

김익두,『조선명필 창암 이삼만』, 서울: 문예원, 2018.

김장환,『도연명 사상과 문학』, 서울: 을유문화사, 2009.

동기창 저, 변영섭 외 옮김,『화안』, 서울: 시공사, 2003.

류명시 지음, 한계경 · 이국희 옮김,『광자의 탄생』, 서울: 글항아리, 2015.

리빙하이 지음, 신정근 옮김,『동아시아 미학』, 서울: 도서출판 동아시아, 2016.

미셸 푸코 지음, 이규현 옮김, 오생근 감수,『광기의 역사』, 서울: 나남출판,
　　　2003.

서복관 저, 권덕주 외 옮김,『중국예술정신』, 서울: 동문선, 1990.

_____, 유일환 옮김,『중국인성론사』, 서울: 을유문화사, 1995.

송하경,『서예미학과 신서예정신』, 서울: 도서출판 다운샘, 2003.

_____,『신서예시대』, 서울: 도서출판 불이, 1996.

수캉셍, 리쭝화, 첸쩐궈, 나웨이 지음, 김백희 옮김, 『위진현학사』(상·하), 서울: 세창출판사, 2013.

신용철, 『공자의 천하, 중국을 뒤흔든 자유인 이탁오』, 서울: 지식산업사, 2006.

신정근 책임번역, 모영환, 임종수 공역, 『중국미학사』, 서울: 성균관대출판부, 2019.

실시학사 고전문학 연구회 역주, 『조희룡전집』(6책), 서울: 한길아트, 1999.

안병주·전호근 공역, 『장자』(4책), 서울: 전통문화연구회, 2013.

엔리에산·주지엔구오 지음, 홍승직 옮김, 『이탁오 평전』, 서울: 돌베개, 2016.

오다 스스무 지음, 권택술·김장호 감수, 김은주 옮김, 『동양의 광기를 찾아서』, 서울: 르네상스, 2004.

오세창 편저, 『근역서화징』, 동양고전학회 역, 서울: 시공사, 1998.

왕세정 저, 박종훈·이관성 역, 『예원치언』(상·하), 파주: 보고사, 2016.

왕양명, 정인재·한정길 역주, 『전습록』(2책), 서울: 청계, 2007.

왕카이 지음, 신정근 책임 번역, 『소요유 장자의 미학』, 서울: 성균관대출판부, 2015.

유검화 편저, 김대원 역주, 『중국고대화론유편』(16책), 서울: 소명출판사, 2010.

류소 지음, 이승환 옮김, 『인물지』, 서울: 홍익출판사, 1999.

유의경 저, 안길환 역, 『세설신어』(3책), 서울: 명문당, 2006.

유정성 저, 김병기 역, 『서예개론』, 서울: 미술문화원, 2018.

유희재 저, 윤호진, 허권수 공역, 『역주 예개』, 서울: 소명출판사, 2010.

임종진, 『증점, 그는 누구인가』, 서울: 역락, 2014.

원굉도 저, 심경호 박용만 유동환 역주, 『원중랑집』, 서울: 소명출판사, 2004.

위안싱페이 지음, 김수연 옮김, 『도연명을 그리다』, 서울: 태학사, 2012.

이인상 지음, 박희병 옮김, 『능호집』, 상·하, 서울: 돌베개, 2016.

이기면, 『원굉도문학사상』, 서울: 한국학술정보, 2007.

이영호, 노경희 외 공역, 『유교의 이단자들』, 서울: 성균관대출판부, 2015.

이주행, 『무위 유학』, 서울: 소나무, 2005.

이주헌, 『서위와 부정의 예술』, 서울: 명문당, 2016.

이탁오 지음·김혜경 옮김, 『분서』(Ⅰ·Ⅱ), 서울: 한길사, 2004.

이탁오 지음·김혜경 옮김, 『속분서』, 서울: 한길사, 2007.

이택후 저, 조송식 옮김, 『화하미학』, 서울: 아카넷, 2016.

_____, 이유진 옮김, 『미적역정』, 서울: 글항아리, 2014.

_____, 정병석 옮김,『중국고대사상사론』, 서울: 한길사, 2005.

임태승 저,『아름다움보다 더 아름다운 추함』, 서울: B2, 2017.

장쉬에즈 저, 김승일 · 김창희 옮김,『명대철학사』, 서울: 경지출판사, 2016.

장파 지음, 신정근 책임번역, 모영환, 임종수 공역,『중국미학사』, 성균관대출
　　　　판부, 2019.

장학성 저, 임형석 역,『문사통의 교주』(4책), 서울: 소명출판사, 2011.

정섭 지음, 양귀숙 옮김,『정판교집』(상 · 하), 서울: 소명출판사, 2017.

조민환,『유학자들이 보는 노장철학』, 서울: 예문서원, 1996,

_____,『중국철학과 예술정신』, 서울: 예문서원, 1997,

_____,『로장철학으로 동아시아 문화를 읽는다』, 서울: 한길사, 2002,

_____,『동양 예술미학 산책』, 서울: 성균관대출판부, 2018,

_____ 역주,『옥동 이서『필결』』, 서울: 미술문화원, 2012,

주량즈 지음, 신원봉 옮김,『미학으로 동양인문학을 꿰뚫다』, 서울: 알마, 2013.

_____, 서진희 옮김,『인문정신으로 동양예술을 탐하다』, 서울: 알마, 2015.

주희 · 여조겸 편저,『근사록집해』, 엽채 집해, 이광호 역주, 서울: 아카넷, 2006.

진래 저, 전병욱 옮김,『양명철학』, 서울: 예문서원, 2003.

최재목,『양명학의 새로운 지평』, 서울: 지식과 교양, 2017.

프랑수아 줄리앙 저, 박석 옮김,『불가능한 누드』, 서울: 들녘, 2019.

프랑스와 줄리앙 저, 최애리 옮김,『무미예찬』, 서울: 산책자, 2010.

혜강 저, 한흥섭 역,『혜강집』, 서울: 소명출판사, 2006.

황정연,『조선시대 서화수장연구』, 서울: 신구문화사, 2012.

4. 중국어 문헌

簡德彬,『顚狂之美: 美學語境中的狂禪』, 長沙: 岳麓書社, 2001.

江建俊 主編,『竹林風致之反思與視域拓延』, 臺北: 里仁書局, 2017.

江建俊,『魏晋神超形越的文化底蘊』, 臺北: 新文豊出版公司, 2013.

龔杰 著,『王艮評傳』, 南京: 南京大學出版社, 2001.

桂第子 譯註,『宣和書譜』, 長沙: 湖南美術出版社, 2002.

桂第子 譯註,『清前期書論』, 長沙: 湖南美術出版社, 2003.

高晨陽, 『阮籍評傳』, 南京: 南京大學出版社, 1994.

魯迅, 『魯迅全集』(3권), 北京: 人民文學出版社, 1981.

童強, 『嵇康評傳』, 南京: 南京大學出版社, 2006.

孟澤·徐煉 著, 『廣陵散－中國狂士傳』, 北京: 新星出版社, 2017.

吳武林, 『山水傳道: 中國繪畫史中的四王傳統』, 重慶: 西南師範大學出版社, 2018.

潘立勇, 『朱熹理學美學』, 臺北: 東方出版社, 1999.

潘運告 編著, 『明代畫論』, 長沙: 湖南美術出版社, 2002.

＿＿＿＿ 編著, 『元代書畫論』, 長沙: 湖南美術出版社, 2002.

＿＿＿＿ 編著, 『清人論畫』, 長沙: 湖南美術出版社, 2004.

＿＿＿＿ 編著, 『晚清書論』, 長沙: 湖南美術出版社, 2004.

＿＿＿＿ 編著, 『宋人畫評』, 長沙: 湖南美術出版社, 1999.

＿＿＿＿ 編著, 『明代書論』, 長沙: 湖南美術出版社, 2002.

＿＿＿＿ 編著, 『張懷瓘書論』, 長沙: 湖南美術出版社, 2005.

＿＿＿＿ 譯註, 『中晚唐五代書論』, 長沙: 湖南美術出版社, 1997.

潘運告, 何志明 編著, 『唐五代畫論』, 長沙: 湖南美術出版社, 1997.

龐鷗, 『倪瓚書畫同源』, 北京: 榮寶齋出版社, 2013.

尚永亮, 魏崇新 等著, 『中國文化奇人傳』, 石家莊: 河北教育出版社, 2005.

盛東濤, 『倪瓚』, 石家莊: 河北教育出版社, 2006.

蕭元 編著, 『初唐書論』, 長沙: 湖南美術出版社, 2009.

申喜萍, 『南宋金元時期的道教美學思想』, 成都: 巴蜀書社, 2009.

吳正嵐 著, 『金聖嘆評傳』, 南京: 南京大學出版社, 2006.

王同書, 『鄭燮評傳』, 南京: 南京大學出版社, 2002.

王英志 著, 『袁枚評傳』, 南京: 南京大學出版社, 2002.

容肇祖 整理, 『何心隱集』, 北京: 中華書局, 1081.

劉墨, 『禪學與藝境』(上), 石家庄: 河北教育出版社, 1995.

劉夢溪, 『中國文化的狂者情神』, 北京: 新華書店, 2012.

劉曉昆, 『復古與創新: 王原祁与石濤藝術之比較』, 曲阜: 曲阜師范大學, 2013.

嚴雅美, 『潑墨仙人圖研究』, 臺北: 法鼓文化, 2000.

熊秉明, 『中國書法理論體系』, 北京: 天津教育出版社, 2003.

姚文放 主編, 『泰州學派美學思想史』, 北京: 社會科學文獻出版社, 2008.

熊志庭·劉城淮·金五德 譯註, 『宋人畫論』, 長沙: 湖南美術出版社, 2000.

魏崇新, 『卓立人格: 狂狷人格』, 北京: 東方出版社, 2009.

魏宗禹, 『傅山評傳』, 南京: 南京大學出版社, 2000.

李德仁, 『徐渭』, 長春: 吉林美術出版社, 1996.

李澤厚, 『華夏美學』, 天津: 天津社會科學院出版社, 2002.

_____, 『中國古代思想史論』, 北京: 人民出版社, 1986.

_____, 『中國近代思想史論』, 北京: 三民書局, 1987.

李澤厚·劉綱紀 主編, 『中國美學史』, 北京: 中國司會科學出版社, 1990.

張節末, 『狂與逸』, 臺北: 東方出版社, 1995.

張法, 『中國美學史』, 成都: 四川人民出版社, 2008.

鄭燮 著, 卞孝萱, 卞岐 編, 『鄭板橋全集』(2冊), 南京: 鳳凰出版社, 2012.

錢鍾書, 『管錐編』(第三冊), 香港: 中華書局, 1990.

田智忠, 『朱子論曾点气象研究』, 四川: 巴蜀書社, 2007.

趙偉, 『晚明狂禪思潮與文學思想研究』, 成都: 巴蜀書社, 2007.

趙士林, 『心學與美學』, 北京: 人民出版社, 2013.

左東嶺, 『王學與中晚明士人心態』, 香港: 商務印書館, 2014.

朱權, 『壺天神隱志』(藏外道書本), 成都: 巴蜀書社, 1992.

周群 著, 『袁宏道評傳』, 南京: 南京大學出版社, 1999.

周群, 謝建華 著, 『徐渭評傳』, 南京: 南京大學出版社, 2006.

朱良志, 『片舟一葉: 理學與中國畫學研究』, 合肥: 安徽教育出版社, 1999.

_____, 『石濤詩文集』, 北京: 北京大學出版社, 2017.

周積寅, 『鄭板橋』, 長春: 吉林美術出版社, 1996.

陳來, 『有無之境』, 北京: 人民出版社, 1995.

陳望衡, 『中國古典美學史』, 長沙: 湖南教育出版社, 1998.

_____, 『中國美學史』, 北京: 人民出版社, 2015.

陳玉强, 『中國美學狂怪範疇研究』, 北京: 人民出版社, 2017.

韓林德, 『石濤評傳』, 南京: 南京大學出版社, 1998.

韓玉濤, 『書論十講』, 南京: 江蘇教育出版社, 2007.

嵇文甫, 『晚明思想史論』, 北京: 東方出版社, 1996.

嵇文甫, 『左派王學』, 臺北: 萬卷樓, 1990.

胡光華, 『八大山人』, 長春: 吉林美術出版社, 1996.

胡學春, 『眞: 泰州學派美學範疇』, 北京: 社會科學文獻出版社, 2009.

5. 일본어 문헌

溝口雄三, 『中國前近代思想の屈折と展開』, 東京: 東京大學出版會, 1980.

_____, 『中國の人と思想10, 李卓吾』, 東京: 集英社, 1985.

_____, 『方法としての中國』, 東京: 東京大學出版會, 1989.

今道友信, 『東洋の美學』, 東京: TBSブリタニカ, 1980.

大西克禮, 『東洋的藝術精神』, 東京: 弘文堂, 1988.

笠原仲二, 『古代中國人の美意識』, 東京: 有朋書籍, 1979.

_____, 『中國人の自然觀と美意識』, 東京: 創文社, 1982.

福永光司, 『藝術論集』(中國文明選 第14卷), 東京: 朝日新聞社, 昭和46.

山井湧, 『明清思想史の研究』, 東京: 東京大學出版會, 1980.

小島 毅, 『宋學の形成と展開』, 東京: 創文社, 1999.

中嶋隆藏, 『中國の文人像』, 東京: 研文出版, 2006.

荒木見悟, 『明代思想研究』, 東京: 創文社, 1972.

6. 한국어 석박사 및 일반논문

姜旻範, 『袁宏道散文硏究』, 성균관대 박사논문, 2001.

姜榮珠, 「板橋 鄭燮의 六分半書 考察」, 『중국학논총』39권, 고려대학교 중국학연구소, 2013.

權應相, 「徐渭文學論 硏究」, 서울대 박사논문, 1993.

김창룡, 「중국의 산문 명작-「睡鄕記」-」, 『漢城語文學』第22輯, 한성대 한성어문학회, 2003.

朴富慶, 「鄭板橋의 詩書畵에 나타난 竹의 心象 硏究」, 연세대 박사논문, 2018.

백윤수, 「석도 예술사상과 양명학적 배경에 관한 연구」, 서울대 박사논문, 1996.

申銀淑, 「徐渭 大寫意畵의 陽明心學的 狂態美學 硏究」, 성균관대 박사논문, 2009.

辛玉珠, 「項穆 『書法雅言』의 미학사상 硏究」, 성균관대 박사논문, 2016.

서수정, 『정섭의 회화미학에 관한 연구』, 성균관대 박사논문, 2007.

安世鉉, 「朝鮮前期醉鄕記睡鄕記의 創作 樣相과 그 意味」, 『語文硏究』第141號,

한국어문교육연구회, 2009.

梁貴淑, 「鄭燮文學硏究」, 성균관대 박사논문, 1996.

柳志福, 『朝鮮時代 草書風 硏究』, 한국학대학원 박사논문, 2010.

오현숙, 『미셸 푸코의 광기론 연구』, 경희대 박사논문, 2003.

禹在鎬, 『袁宏道詩歌硏究』, 서울大 박사논문, 1995.

李庚子, 「壺山 趙熙龍 文人畵의 雅俗美學 硏究」, 성균관대 박사논문, 2010.

李基勉, 『袁宏道性靈說硏究』, 고려대 박사논문, 1993.

이민식, 「정조, 正祖의 서체반정, 書體反正」, 『경기사학』 6권, 경기사학회, 2002.

이주현, 『서위와 부정의 예술』, 서울: 명문당, 2016.

전병술, 「니체와 왕수인, 광자정신을 중심으로」, 『양명학』 27집, 2010.

전병술, 「심령과 치유의 관점에서 본 나여방의 사상」, 『양명학』 21호, 양명학
　　　회, 2008.

張志熏, 「朝鮮朝後期 書藝美學思想 硏究」, 성균관대 박사논문, 2007.

장지훈, 「조선 유학자들의 서예인식에 관한 연구」, 『陽明學』 제49호, 한국양명
　　　학회, 2018.

_____, 「李三晩의 元氣自然的 서예미학에 관한 연구」, 『동양예술』 제15호, 한
　　　국동양예술학회, 2010.

전상모, 「성당의 음주문화와 광초, 그 서예문화적 의의」, 『서예학연구』, 서예
　　　학회, 2018.

_____, 「유몽인 『어우야담』의 장자적 서예비평」, 『한국학논집』 60집, 계명대
　　　한국학연구원, 2015.

_____, 「왕수인의 狂者정신과 그 자득 경지」, 『동양예술』 40호, 동양예술학회,
　　　2018.

_____, 「聽松 成守琛의 書風」, 『미술사학연구』 권282, 2014.

조민환, 「曾點의 '狂者' 성향에 관한 연구: 曾點의 浴沂詠歸에 대한 朱熹이해를
　　　중심으로」, 『陽明學』 57집, 한국양명학회, 2020.

_____, 「조선조 유학자들의 광견관에 관한 연구」, 『서예학연구』 36집, 한국서
　　　예학회, 2020.

_____, 「증점의 욕기영귀에 대한 조선조 유학자들의 견해와 수용」, 『동양예술』
　　　47집, 한국동양예술학회, 2020.

_____, 「조선조 유학자들의 狂狷觀에 관한 연구」, 『서예학연구』 36집, 한국서
　　　예학회, 2020.

_____, 「狂狷美學 관점에서 바라본 文藝認識」, 『陽明學』 55집, 한국양명학회, 2019.

_____, 「조선조 狂狷畵家 性向에 관한 연구」, 『동양예술』 42집, 한국동양예술학회, 2019.

_____, 「李贄와 袁宏道의 狂者觀에 관한 비교 연구」, 『中國學報』 90집, 한국중국학회 2019.

_____, 「조선조 서예에 나타난 狂狷書風에 관한 연구」, 『서예학연구』 35집, 한국서예학회, 2019.

_____, 「중국 문인·예술가의 통음痛飮 문화와 광기」, 『한국철학논집』 63집, 한국철학사연구회, 2019.

_____, 「'狂言'에 담긴 老莊의 狂者精神에 관한 연구」, 『道敎文化硏究』 51집, 한국도교문화학회, 2019.

_____, 「조선조 書論에 나타난 철학과 예술성의 샹관관계」, 『동양예술』 40집, 한국동양예술학회, 2018.

_____, 「'狂'字의 용례 및 '狂者精神'에 관한 연구」, 『道敎文化硏究』 49집, 한국도교문화학회, 2018.

_____, 「中國 書論에 나타난 奇에 관한 연구」, 『道敎文化硏究』 46집, 한국도교문화학회, 2017.

_____, 「倪瓚의 隱逸적 삶과 회화미학의 상관관계에 관한 연구」, 『한국사상과 문화』 91집, 한국사상문화학회, 2016.

_____, 「退溪 李滉의 理發重視的 書藝認識」, 『한국사상과문화』 64집, 한국사상문화학회, 2012.

_____, 「狂狷美學의 관점에서 본 蒼巖 李三晩의 書藝美學」, 『동양철학연구』 72호, 동양철학연구회, 2012.

_____, 「趙熙龍 畵論에 나타난 道家哲學的 要素」, 『한국사상과 문화』 50집, 한국사상문화학회, 2009.

_____, 「백하 윤순의 서예미학에 관한 연구」, 『한국사상과 문화』 36집, 한국사상문화학회, 2007.

曺仁淑, 「傅山 書藝의 道家美學적 硏究」, 성균관대 박사논문, 2009.

崔惠順, 「八大山人의 藝術觀 硏究」, 원광대 박사논문, 2011.

한윤숙, 「圓嶠 李匡師 書藝의 朝鮮風的 傾向에 관한 硏究」, 성균관대 박사논문, 2019.

7. 중국어 석박사 및 일반논문

童偉,「論狂‐泰州學派與明淸美學範疇硏究」, 揚州大學 博士論文, 2006.

毛文芳,「晩明狂禪探論」,『漢學硏究第』권19 第 2期, 2001.

武丁,『淸初畫壇的二元格局: 以石濤与王原祁爲中心』, 江南大學 碩士論文, 2014.

宋克夫,「論徐渭的狂絹人格」,『湖南文理學院報, 社會科學版』, 2003.

辛立松,「論徐渭狂性美學」, 南京師範大學 碩士論文, 2011.

徐碧輝,「曾点气象与儒家的"樂活精神"」,『華文文學』, 第 106期, 2011.

寧稼雨,「世說新語中的裸袒之風」『中華文化論壇』, 2005, 第3期.

王斐,「孔顔之樂与曾点之樂之异同新解」,『皖西學院學報』24권, 6기, 2008.

王鳳雪,「徐渭的美學思想硏究」, 山東師範大學 碩士論文, 2011.

劉綱紀,「倪瓚的美學思想」,『倪瓚硏究』, 上海: 上海書畫出版社, 2005.

劉煥文,「論語四子侍坐章硏究」, 曲阜: 曲阜師範大學 碩士論文, 2015.

李珊,「倪瓚美學思想 硏究」, 武漢大學 博士論文, 2012.

陳麗麗,『審美的異端, 中國古代文論狂範疇之淺探』, 河南大學 碩士論文, 2005.

_____,「淺探中國古代文學思想中的狂範疇」, 洛陽師範學院學報, 2006.

_____,「論狂作爲美學範疇在中國古代作家論中的體現」, 河南文學院, 2009.

陳三弟,「倪雲林與道敎」,『中國道敎』2003年 第4期,

陳義成,「夫子與點之嘆, 乃退隱之嘆: 談侍坐章究竟表現了孔子怎樣的人生態度」,
 『沈陽敎育學院學報』第2卷 第3期, 2000.

陳秋東,「狂狷精神之于明代中后期繪畫的影響」, 中國美術學院 藝術學博士論文,
 2017.

陳寒鳴·歐陽万鈞,「晩明儒者文士的狂者胸次及其意義」,『江海學刊』, 2000.

許建平,「狂怪和與世無爭, 論李贄的雙重文化人格」,『文學評論』, 2005年 第6期.

黃可瀾,「曾點之志美學意蘊的後世闡發」,『湖南工程學院學報』29집, 湖南大學,
 2019.

黃勁,「試論徐渭的癲狂水墨畫」,『湖南文理學院報社會科學版』, 2007.

제1부 철학에 나타난 광견관

제1장
광자정신에 관한 기초적 이해

1 장황하지만 다양한 기질의 인간상을 확인한다는 점에서 모두 거론해보자. 1)
 긍정적 차원의 인간상(40개): 聖人, 賢人, 道人, 孝人, 仁人, 忠人, 明人, 智人,
 達人, 雅人, 重人, 淸人, 義人, 信人, 文人, 武人, 儒人, 益人, 廉人, 貞人, 篤人,
 節人, 辯人, 謙人, 順人, 幹人, 理人, 術人, 勇人, 嚴人, 藝人, 黠人, 勤人, 勁人,
 審人, 果人, 謹人, 良人, 樸人, 下人. 이 가운데 '貞人〔不改操於得失, 不傾志於可欲
 者〕'은 견자와 '果人〔知事可而必行, 不猶豫於群疑者〕'은 광자와 유사한 속성을 지닌다.
 2) 부정적 차원의 인간상(45개): 悖人, 逆人, 凶人, 惡人, 虐人, 讒人, 佞人, 暴人,
 奸人, 詔人, 虛人, 貪人, 淫人, 暗人, 損人, 劣人, 弊人, 邪人, 悍人, 怯人, 淺人,
 頑人, 惑人, 薄人, 妒人, 吝人, 愚人, 小人, 迷人, 奢人, 荒人, 懶人, 輕人, 穢人,
 笨人, 囂人, 蔽人, 亂人, 拙人, 惡人, 驕人, 蕩人, 叛人, 僞人, 刺人.

2 『韓非子』「顯學」, "今或謂人曰, 使子必智而壽, 則世必以爲狂. 夫智, 性也. 壽,
 命也. 性命者, 非所學於人也, 而以人之所不能爲說人, 此世之所以謂之爲狂也."

3 접여의 성은 '육陸'이고 이름은 '통通'이라 한다. 초나라 인물로 거짓으로 미치광
 이 행세를 했기 때문에 당시 사람들이 '초광楚狂'이라 했다고 한다. 귀인이나
 고위관료가 수레를 타고 지나가면 그 '수레〔=興〕' 곁에 붙어서〔=接〕 시비를 거는
 행위〔=접여〕'가 '육통'을 가리키는 명사가 되었다고 한다.

4 『莊子』「逍遙遊」, "肩吾問於連叔曰, 吾聞言於接輿(…)曰, 藐姑射之山, 有神人
 居焉. 肌膚若冰雪, 淖約若處子. 不食五穀, 吸風飮露, 乘雲氣, 御飛龍, 而遊乎四

海之外. 其神凝, 使物不疵癘, 而年穀熟. 吾以是狂而不信也."

5 『莊子』「齊物論」, "王倪曰, 至人神矣. 大澤焚而不能熱, 河漢沍而不能寒, 疾雷破山飄風振海而不能驚. 若然者, 乘雲氣, 騎日月, 而遊乎四海之外. 死生無變於己, 而況利害之端乎."

6 『莊子』「人間世」, "然則我內直而外曲, 成而上比. 內直者, 與天爲徒. 與天爲徒者, 知天子之與己皆天之所子, 而獨以己言蘄乎而人善之, 蘄乎而人不善之邪. 若然者, 人謂之童子, 是之謂與天爲徒. 外曲者, 與人之爲徒也. 擎跽曲拳, 人臣之禮也, 人皆爲之, 吾敢不爲邪. 爲人之所爲者, 人亦无疵焉, 是之謂與人爲徒."

7 『莊子』「天道」, "夫明白於天地之德者, 此之謂大本大宗, 與天和者也. 所以均調天下, 與人和者也, 與人和者, 謂之人樂, 與天和者, 謂之天樂."

8 『莊子』「天下」, "獨與天地精神往來, 而不敖倪於萬物(…)上與造物者遊, 而下與外死生無終始者爲友."

9 이런 점에 관해서는 아래에서 자세히 보기로 한다.

10 Steve Jobs, 「Here's to the crazy ones」.

11 『莊子』「天運」, "北門成問, 黃帝張咸池之樂於洞庭之野, 始聞之懼, 后聞之怠, 卒聞之而惑." 이 책에서 인용한 고전 원문은 『十三經注疏』(臺北: 中華書局, 1980), 『經書』(서울: 成均館大 大東文化硏究院, 1999), 『新編諸子集成』(7책) (臺北: 世界書局, 1978), 焦竑, 『老子翼·莊子翼』(東京: 富山房 漢文大系, 1980), 郭慶藩, 『莊子集釋』(4책)(臺北: 中華書局, 1978) 등을 참조하여 기술하였는데, 원문일 경우 자세한 서지사항은 하나하나 밝히지 않았음을 밝힌다. 기타經·史·子·集에 관한 전반적인 것은 『(景印)文淵閣四庫全書』(臺北 : 臺灣商務印書館股份有限公司, 1986)를 주로 참조하였다.

12 『莊子』「齊物論」, "瞿鵲子問乎長梧子曰, 吾聞諸夫子, 聖人不從事於務, 不就利, 不違害, 不喜求, 不緣道, 无謂有謂, 有謂无謂, 而遊乎塵垢之外. 夫子以爲孟浪之言, 而我以爲妙道之行也. 吾子以爲奚若. 長梧子曰, 是黃帝之所聽熒也, 而丘也何足以知之."에서 무위자연을 체득한 도가의 성인이 하는 것을 '구丘〔=공자孔子〕'가 맹랑한 말로 여긴 것이나 황제가 듣고서 어리둥절하게 여겼다고 하는 것 참조.

13 『論語』「先進」, "點, 爾何如, 鼓瑟希, 鏗爾, 舍瑟而作. 對曰, 異乎三子者之撰. 子曰, 何傷乎. 亦各言其志也. 曰, 莫春者, 春服旣成, 冠者五六人, 童子六七人, 浴乎沂, 風乎舞雩, 詠而歸. 夫子喟然歎曰, 吾與點也."

14 朱熹, 『朱子大全』(上) 권9 「劉子澄遠羊裘且有懷仁輔義之語戲成兩絶爲謝以發

千里一笑」(106), "短棹長簑九曲灘, 晚來閑弄釣魚竿, 幾回欲過前灣去, 卻怕斜風特地寒. 誰把羊裘與醉披, 故人心事不相違. 狂奴今夜知何處, 月冷風凄未肯歸." 참조. '광노'는 중국 후한後漢 광무제光武帝가 왕이 된 뒤 친구로 지내던 '엄자능嚴子能[=엄광嚴光]'을 간의대부諫議大夫로 불렀으나 나가지 않고 부춘산富春山에 들어가 양가죽으로 만든 갖옷을 입고 은둔하였다는 고사에서 나온다. 광무제는 엄자능이 세속적인 것에 얽매이지 않고 미친 듯 자유롭게 행동하는 것을 두고 "저 미친 작자의 옛날 태도[광노고태狂奴故態]"라고 하였다. 관련된 내용은 『後漢書』 권83 「逸民傳」 第七十三 「嚴光」, "司徒侯霸與光素舊, 遣使奉書: 使人因謂光曰, 公聞先生至, 區區欲卽詣造, 迫於典司, 是以不獲. 原因日暮, 自屈語言. 光不答, 乃投箚與之, 口授曰, 君房足下, 位至鼎足, 甚善. 懷仁輔義天下悅, 阿諛順旨要領絶. 霸得書, 封奏之, 帝笑曰, 狂奴故態也." 참조.

15 류명시 지음, 한계경·이국희 옮김, 『광자의 탄생』, 서울: 글항아리, 2015, p.21.

16 '광자의 용례 및 광자정신이 갖는 예술적 의미를 단편적으로 정리한 것은 있지만 체계적으로 정리한 것은 그리 많지 않다. 이런 상황에서 류명시 지음, 한계경·이국희 옮김, 『광자의 탄생』(서울: 글항아리, 2015)은 통사적 차원에서 광의 의미를 연구했다는 점에서 의미가 있다.

17 '광'자와 관련된 다양한 용례 및 자료는 주로 인터넷 사이트 '구글[https://www.google.co.kr]' 및 '바이두[https://www.baidu.com: 百度]'에서 '광'자, '견'자, 광견자 및 광과 견과 상관될 수 있는 용어를 검색한 다음 찾은 자료들을 이 책의 의도에 맞게 구분하여 정리한 다음 의미를 부여한 것임을 밝힌다. 이하 이 책에서 논하고 있는 내용들과 관련된 經·史·子·集의 원전 자료는 https://ctext.org[中國哲學書電子化計劃], https://baike.baidu.com/item.[百度], https://zh.wikisource.org/wiki[維基文庫, 自由的圖書館] 등을 통해 수집하고 확인하였다.

18 허신許愼은 『설문해자說文解字』에서 '광'자에 대해 "狂, 狾犬也. 從犬(…)古文從心"이라 하여 '광'자는 개[견犬]와 밀접한 관련이 있다는 점을 강조하고 있다. 서현徐鉉의 『설문신부說文新附』에서는 '견'자에 대해 "狷, 褊急也. 從犬, 肙聲"이라 풀이하여 '견'자도 개[犭=犬]와 연계하여 이해하고 있다.

19 이밖에 고문에 "狂"은 '忹'으로도 쓰여 있다.

20 『書經』 「微子」, "我其發出狂, 吾家耄, 遜於荒.", 韓非子, 『解老』, "耳不能別淸濁之聲則謂之聾, 心不能審得失之地則謂之狂."

21 『書經』 「洪範」, "曰狂, 恒雨若." 鄭玄의 注, "狂, 倨慢.", 『詩經』 「鄘風·載馳」,

“許人尤之, 衆稚且狂.”, 『詩經』「齊風‧東方未明」, “折柳樊圃, 狂夫瞿瞿.”

22 『黃帝內經‧素問』권22「至眞要大論七十四」, “諸躁狂越, 皆屬於火.”

23 『黃帝內經‧靈樞』권5「癲狂第二十二」, “狂始生, 先自悲也, 喜忘苦怒善恐者, 得之憂饑, 治之取手太陰陽明, 血變而止, 及取足太陰陽明. 狂始發, 少臥不饑, 自高賢也, 自辨智也, 自尊貴也. 善罵詈, 日夜不休, 治之取手陽明太陽太陰舌下少陰, 視之盛者, 皆取之, 不盛, 釋之也. 狂言, 驚, 善笑, 好歌樂, 妄行不休者, 得之大恐, 治之取手陽明太陽太陰. 狂目妄見, 耳妄聞, 善歌者, 少氣之所生也. 治之取手太陽太陰陽明足太陰頭兩顑. 狂者多食, 善見鬼神, 善笑而不發於外者, 得之有所大喜, 治之取足太陰太陽陽明, 後取手太陰太陽陽明.”『黃帝內經‧靈樞』권2「本神第八」에서는 “喜樂無極則傷魄, 魄傷則狂, 狂者意不存人.”이라 하기도 한다.

24 朱震亨, 『丹溪心法』권4「癲狂六十」, “癲屬陰, 狂屬陽, 癲多喜而狂多怒, 脈虛者可治, 實則死(…)蓋爲世所謂重陰者癲, 重陽者狂是也, 大槪是熱. 癲者, 神不守舍, 狂言如有所見, 經年不愈, 心邪所則耳鳴(…)陽虛陰實則癲, 陰虛陽實則狂, 狂病宜大吐下則除之.” 이런 점은 扁鵲, 『黃帝八十一難經』「第二十難」, ‘重陰者癲’, ‘重陽者狂.’에서도 확인할 수 있다. 의료지식이 매우 풍부했던 부산은 의학경전을 사용하여 ‘경광 인격’의 특징을 규명하고 있다. 傅山, 「狂解」, “輕狂, 少有才而沾沾焉, 自貴而藐人, 靈樞所謂少陽之人.” 참조.

25 『黃帝內經‧素問』권13「脈解篇四十九」, “所謂甚則狂癲疾者, 陽盡在上, 而陰氣從下, 下虛上實, 故狂癲疾也.”

26 『黃帝內經‧素問』권7,「宣明五氣篇二十三」, “五邪所亂, 邪人於陽則狂.”

27 ‘광’자는 본래 개와 관련된 ‘구발풍狗發瘋’인데, 후대에는 병리적으로 흔히 인간의 정신이 정상적인 것을 잃어버린 것을 가리킨다. 그런데 이런 광은 병리적 차원의 광이 아니고 행위나 문예적 차원에서는 ‘종정임성縱情任性’ 혹은 ‘방탕교자放蕩驕恣’한 태도로 여겨지기도 하고 또 기세가 맹렬한 것이나 상식적인 법도를 넘어선 것으로도 여겨졌다. 이런 의미의 광은 이 책과 매우 밀접한 관련이 있다. ‘광’자에 관한 개괄적인 것은 오다 스스무 지음, 권택술‧김장호 감수, 김은주 옮김, 『동양의 광기를 찾아서』, 르네상스, 2004, pp.152~157 참조.

28 명사의 경우 때론 ‘성姓’으로 사용되는 경우도 있다. 황제黃帝 때 ‘광굴수狂屈豎’, 춘추시기 송국宋國의 대부인 ‘광교狂狡’가 그것이다. 성으로 사용된 광은 인물의 행동거지를 보고서 말한 것이 대부분이다. ‘광’자가 성으로 여겨질 때는 ‘격’이라 발음하기도 한다.

29 『左傳』「昭公23年」, "胡, 沈之君幼而狂, 陳大夫齧壯而頑."

30 『漢書』 권43 「酈陸朱劉叔孫傳 第十三(酈食其)」, "然吏縣中賢豪不敢役, 皆謂之狂生." 및 李白, 「廬山謠寄盧侍禦虛舟」(『全唐詩』 권173 所收), "我本楚狂人, 鳳歌笑孔丘" 참조.

31 賀鑄, 『慶湖遺老詩集』 권7 「宿芥塘佛祠」(四庫全書本), "青青橫麥欲抽芒, 浩蕩東風晚更狂."

32 王維, 「輞川閒居贈裴秀才迪」(『全唐詩』 권126 所收), "復值接輿醉, 狂歌五柳前."

33 嵇康, 『嵇康集』 권2 「琴賦」, "爾乃顚波奔突, 狂赴爭流." 嵇康 著, 戴明揚 校注, 『嵇康集校注』, 北京: 人民文學出版社, 1962, p.86.

34 『荀子』「强國」, "威有三, 有道德之威者, 有暴察之威者, 有狂妄之威者."

35 白居易, 「洪州逢熊孺登」(『全唐詩』 권440 所收), "靖安院裏辛夷下, 醉笑狂吟氣最粗."

36 『漢書』 권97 하 「外戚傳下 第六十七下(孝元馮昭儀)」, "由素有狂易病."에 대한 '안사고顔師古'의 주석, "狂易者, 狂而變易常性也."

37 『漢書』 권27 (中之上) 「五行志 第七」, "人君行己, 體貌不恭, 怠慢驕蹇, 則不能敬萬事, 失在狂易, 故其咎狂也."

38 王若虛, 『滹南遺老集』 권34 「文辨(1)」(四部叢刊本), "嘗讀庾氏諸賦, 類不足觀, 而愁賦尤狂易可怪."

39 『晉書』 권27 「志」 第十七 「五行上」, "齊王冏旣誅趙王倫, 因留輔政, 坐拜百官, 符敕台府, 淫營專驕, 不一朝觀, 此狂恣不肅之咎也."

40 何光遠, 『鑒誡錄』 권5 「徐後事」(學海類編本), "後主性多狂率, 不守宗祧."

41 范仲淹, 『范文正公集』 권15 「謝降官知耀州表」(四部叢刊初編本), "屢由狂率, 自取貶放."

42 『後漢書』 권60下 「蔡邕列傳 第五十下」, "董卓一旦入朝, 辟書先下, 分明枉結, 信宿三遷. 匡導旣申, 狂僭屢革.

43 王世貞, 『藝苑巵言』 권8, "王充狂誕非聖, 陳壽售米史筆." 王世貞, 『藝苑巵言』, 南京: 鳳凰出版社, 2009. 『藝苑巵言』 번역본으로는 왕세정 저, 박종훈 · 이관성 역, 『藝苑巵言(상 · 하)』(파주: 보고사, 2016)가 있다.

44 周密, 『齊東野語』 권4 「潘庭堅王實之」(四庫全書本), "籍中有吳宜者, 王所狎也. 一日三司宴集, 大合樂於公廳, 吳方舞遍, 實之被酒, 直造舞筵, 攜之徑去, 旁若無人, 一座爲之愕然, 壺山起謝曰, 此吾狂友 王實之也."

45 『孟子』「盡心章下」, "孔子在陳, 何思魯之狂士.", 孫奭의 疏, "琴張, 曾晳, 牧皮

三者皆學於孔子, 進取於道而躐等者也, 是謂古之狂者也." 참조.

46　陸遊, 『渭南文集』 권18 「書巢記」(四庫全書本), "近時飮家者流, 或登木杪, 酣醉叫呼, 則又爲狂士之巢."

47　『漢書』 권67 「楊胡朱梅云傳　第三十七(朱雲)」, "此臣素著狂直於世. 使其言是, 不可誅. 其言非, 固當容之."

48　孟郊, 「贈鄭夫子鲂」(『全唐詩』 권377 所收), "文章得其微, 物象由我裁. 宋玉逞大句, 李白飛狂才."

49　『漢書』 권77 「蓋諸葛劉鄭孫毋將何傳　第四十七」(劉輔), "臣聞明王垂寬容之聽, 崇諫爭之官, 廣開忠直之路, 不罪狂狷之言."

50　司馬遷, 『史記』 권92 「淮陰侯列傳」第三十二, "廣武君曰, 臣聞智者千慮, 必有一失, 愚者千慮, 必有一得. 故曰, 狂夫之言, 聖人擇焉. 顧恐臣計未必足用, 原效愚忠."

51　杜甫, 「贈李白」(『全唐詩』 권216 所收), "秋來相顧尙飄蓬, 未就丹砂愧葛洪. 我自狂歌空度日, 飛揚跋扈爲誰雄."

52　高啓, 「次韻周誼秀才對月見寄」, "久居村野坐自鄙, 消盡豪懷與狂興."

53　徐渭, 『徐渭集』(第2冊) 『徐文章三集』 권11 「題畫絶句」「梅桂謾草」, "金陵梅桂餡酥蒸, 北地黃花摻肉羹. 一吸葡萄春五斗, 旋移狂墨寫劉伶." 徐渭, 『徐渭集』(第2冊), 北京: 中華書局, 2003, p.406.

54　孟郊, 「送草書獻上人歸廬山完善詞條」(『全唐詩』 권379 所收), "狂僧不爲酒, 狂筆自通天."

55　孟郊, 『喜符郎詩有天縱』(『全唐詩』 권380 所收), "幸當禁止之, 勿使恣狂懷."

56　馮班, 『鈍吟書要』, "雖狂如旭素, 咸臻神妙矣. 古人醉時作狂草, 細看無一失筆, 平日工夫細也." 黃賓虹, 鄧實 編, 『美術叢書』(1책), 南京: 江蘇古籍出版社, 2008, p.193.

57　『南史』 권18 「列傳　第八　臧盾」, "南越所獻馴象, 忽於衆中狂逸, 衆皆駭散."

58　楊愼, 『詞品』 권3 「潘逍遙」(學海類編本), "潘閬字逍遙, 其人狂逸不檢, 而詩句往往有出塵之語."

59　張彦遠, 『歷代名畫記』 권10 「唐朝下(張志和)」, "張志和字子同, 會稽人, 性高邁, 不拘檢, 自稱煙波釣徒. 著玄眞子十卷, 書迹狂逸." 何志明, 潘運告 編著, 『唐五代畫論』, 長沙: 湖南美術出版社, 1997, p.248.

60　懷素, 「自敍帖」, "朱處士遙云, 筆下唯看激電流, 字成只畏盤龍走. 敍機格, 則有李御史舟云, 昔張旭之作也, 時人謂之張顚. 今懷素之爲也, 余實謂之狂僧. 以狂

繼顚, 誰曰不可." 참조. 懷素, 〈自敍帖〉(『書跡名品叢刊』(27), 二玄社, 1974)

61 李白, 「醉後答丁十八以詩譏餘捶碎黃鶴樓」(『全唐詩』 권178 所收), "一州笑我
爲狂客, 少年往往來相識."

62 李白, 「對酒憶賀監二首 · 並序」(『全唐詩』 권182 所收), "太子賓客賀公. 于長安
紫極宮一見余, 呼余爲謫仙人. 因解金龜換酒爲樂, 歿後對酒, 悵然有懷而作是
詩. 其一: 四明有狂客, 風流賀季眞. 長安一相見, 呼我謫仙人." 참조.

63 '晚明'시대의 '狂禪思潮'에 관한 것은 趙衛, 『晚明狂禪思潮與文學思想研究』(成
都: 巴蜀書社, 2007)을 참조할 것.

64 張居正, 『張居正集』 권28 書牘15 「示季子懋修書」, "乃自癸酉科擧之後, 忽染一
種狂氣, 不量力而慕古, 好矜己而自足." 張居正 著, 張舜徽 · 吳量愷 主編, 『張居
正集』(第二冊), 湖北人民出版社, 1997.

65 자세한 것은 미셸 푸코 지음, 이규현 옮김, 오생근 감수, 『광기의 역사』(서울:
나남출판, 2003) 참조.

66 『書經』 「多方」, "唯聖, 罔念作狂, 唯狂, 克念作聖." 孔安國, 『尙書孔傳』, "惟聖
人無念於善則爲狂人, 惟狂人能念於善則爲聖人. 言桀紂非實狂愚, 以不念善. 故
滅亡." 참조.

67 『南齊書』 권19 「志(11) 五行」, "貌傳曰, 失威儀之制, 怠慢驕恣謂之狂."

68 『書經』 「多方」, "惟聖, 罔念作狂, 惟狂克念, 作聖."에 대한 蔡沈, 『尙書集傳』,
"聖, 通明之稱. 言聖而罔念則爲狂矣. 愚而能念則爲聖矣. 紂雖昏愚, 亦有可改過
遷善之理." 참조.

69 『書經』 「多方」, "惟聖, 罔念作狂, 惟狂克念, 作聖."에 대한 蔡沈, 『尙書集傳』,
"或曰, 狂而克念, 果可爲聖乎. 曰, 聖固未易爲也. 狂而克念, 則作聖之功, 所知
向方, 太甲其庶幾矣. 聖而罔念, 果至於狂乎. 曰, 聖固無所謂罔念也. 禹戒舜曰,
無若丹朱傲, 惟慢遊是好, 一念之差, 雖未至於狂, 而狂之理, 亦在是矣. 此人心
惟危, 聖人拳拳告戒, 豈無意哉."

70 『孟子』 「萬章(上)」, "丹朱之不肖, 舜之子亦不肖. 舜之相堯, 禹之相舜也."

71 『書經』 「堯典」, "帝曰, 疇咨若時登庸. 放齊曰, 胤子朱啓明. 帝曰, 吁, 嚚訟可
乎." 胤子인 朱는 단주를 가리킨다.

72 『書經』 「益稷」, "帝曰, 無若丹朱傲, 惟慢遊是好, 傲虐是作. 罔晝夜額額, 罔水行
舟, 朋淫于家, 用殄厥世."

73 전후 문맥은 다음과 같다. 朱熹, 『朱子大全』(下) 『遺集』 권1 「人心」(613), "不
是人心與道違, 先儒特謂此心危, 氣成形後有知識, 物誘吾前易轉移, 理欲兩端分

界限, 聖狂一念判毫釐, 若人無有天牀者, 物則依然具秉彝."

74 蔡沈, 『尙書集傳』의 해석에 의하면 성은 '통명通明'이고 광은 '혼우昏愚'다.

75 朱熹, 『朱子大全』(下) 『遺集』 권1 「思」(611), "方寸中間貫兩儀, 五官五事本乎思, 憧憧合謹朋從戒, 疊疊無忘內省時, 理欲兩端分界限, 聖狂異同只毫釐, 思誠若達何思地, 不問生知與學知." 및 朱熹, 『朱子大全』(下) 『遺集』 권1 「聖」(612), "胸中何慮亦何事, 妙在從容中道時, 自是性之非力强, 純乎天者豈人爲, 一私不累大而化, 萬境俱融生則知, 孰謂神明難遽造. 惟狂克念聖之基." 참조.

76 곽상郭象은 장자는 근본을 알았기에 광언을 감추지 않았다고 하여 장자의 말을 '광언狂言'으로 이해한다. 郭象, 『莊子注』 「序」, "夫莊子者, 可謂知本矣. 故未始藏其狂言, 言雖無會而獨應者也." 郭慶藩, 『莊子集釋』(1책), 臺北 :中華書局, 1978, p.27.

77 이후 논하겠지만 장자의 광에 대한 기본적인 사유는 『莊子』 「逍遙遊」, "肩吾問於連叔, 曰, 吾聞言於接輿, 大而無當, 往而不返. 吾驚怖其言猶河漢而無極也, 大有徑庭, 不近人情焉. 連叔曰, 其言謂何哉. 曰, 藐姑射之山, 有神人居焉. 肌膚若冰雪, 淖約若處子, 不食五穀, 吸風飮露, 乘雲氣, 御飛龍, 而遊乎四海之外, 其神凝, 使物不疵癘而年穀熟. 吾以是狂而不信也."라는 것 참조.

78 朱熹, 『朱子大全』(上) 권30 「答汪尙書」(489), "狂妄僭率極言至此."

79 이상 언급한 것과 관련된 것은 朱熹, 『朱子大全』(上) 권30 「答汪尙書」(甲申十月二十二日)(487), "大抵近世言道學者, 失於太高, 讀書講義, 率常以輕易超絶, 不歷階梯爲快, 而於其間曲折精微, 正好玩索處例, 皆忽略厭棄, 以爲卑近瑣屑, 不足留情, 以故雖或多聞博學之士, 其於天下之義理, 亦不能無所未盡. 理旣未盡, 而胸中不能無疑, 乃不復反求諸以, 顧或於異端之說益推, 而置諸冥漠不可測知之域, 兀然終日昧無義之語, 以俟其廓然而一悟, 殊不知物必格而後明倫, 必察而後盡. 此其與外學所謂廓然而一悟者, 雖未知其孰爲優劣, 然此一而彼二, 此實而彼虛, 則較然矣. 就使其說有實, 非吾儒之所及者, 是乃所以過乎大中至正之規, 而與不及者亡以異也." 참조.

80 王守仁, 『傳習錄』(下) 「黃省曾錄」 312조, "我今信得這良知, 眞是眞非, 信手行去, 更不著些覆藏. 我今繞做得箇狂者的胸次, 使天下之人, 都說我行不掩言也罷." 『傳習錄』에 관한 것은 『王陽明全集』(상·하)(上海: 古籍出版社, 1992)을 저본으로 하고, 각 조목 번호는 陳榮捷, 『傳習錄詳註集評』(臺北: 學生書局, 2006)을 기준으로 하였다.

81 왕수인의 광자정신에 관한 자세한 것은 左東嶺, 『王學與中晩明士人心態』(香港:

商務印書館, 2014, pp.172~181) 참조.

82 전병술, 「니체와 왕수인, 광자정신을 중심으로」, 『양명학』 27집, 2010 참조.
아울러 王畿, 『王龍溪全集』 권11 「與沈伯南」, "但此學須發憤, 篤實光輝, 以求
自新, 方是出世偉男子. 聖門不取狷而取狂, 以其見超而志大也." 등도 참조. 王
畿, 『王龍溪全集』, 齊南: 齊魯書社, 1997.

83 王畿, 『王龍溪全集』 권1 「與梅純甫問答」, "狂者之意, 只是要做聖人, 其行有不掩,
雖是受病處, 然其心事光明超脫, 不作些子蓋藏回護, 小便是得力處. 若能克念,
時時嚴密得來, 卽爲中行矣." 王畿, 『王龍溪先生全集』, 臺北: 廣文書局, 2000.

84 王畿, 『王龍溪全集』 권5 「與陽和張子和問答」, "夫狂者志存尙友, 廣節而疏目,
旨高而韻遠, 不屑彌縫格套, 以求容於世. 其不掩處, 雖是狂者之過, 亦其心思光
明特達, 略無回護蓋藏之態, 可幾於道. 天下之過, 與天下共改之, 吾何容心焉.
若能克念, 則可以進於中行, 此孔子所以致思也." 王畿, 『王龍溪先生全集』, 臺
北: 廣文書局, 2000.

85 徐渭, 『徐渭集』(第2冊) 『徐文長三集』 권17 「論中三」, "自上古以至今, 聖人者不
少矣, 必多矣. 自君四海, 主億兆瑣, 至治一曲之藝, 凡利人者, 皆聖人也." 徐渭,
『徐渭集』(第2冊), 北京: 中華書局, 2003, p.490. 이하부터 『徐渭集』일 경우에
는 책 편수와 페이지만 적는다.

86 徐渭, 『徐渭集』(第2冊) 『徐文長三集』 권17 「論中三」(489~490), "自上古以至
今, 聖人者不少矣, 必多矣. 自君四海, 主億兆, 瑣至治一曲一藝, 凡利人者皆聖
人也. 周所謂道在瓦礫在屎溺, 意豈引且觸於斯耶. 故馬醫醬師治尺箠灑寸鐵而
初中者, 皆聖人也."

87 袁宏道, 『袁宏道集箋校』 권41 (『瀟碧堂集』 권17 「雜錄」) 「題出世大孝冊」(1217~
1218), "噫, 道地亡也久矣, 道亡而人倫隨之矣. 儒者曰, 聖人人倫之至也, 朝供而
夕養, 非至也, 唯道則至之. 故曰, 朝聞道, 夕死可矣."

88 이런 점에 관한 것은 전병술, 「심령과 치유의 관점에서 본 나여방의 사상」(『양명
학』 21호, 양명학회, 2008) 참조 할 것.

89 羅汝芳은 호가 근계近溪다.

90 袁宏道, 『袁宏道集箋校』 권43 (『瀟碧堂集』 권19 「尺牘」) 「答陶周望」(1277),
"羅近溪曰, 聖人者, 常人而肯安心者也. 常人者, 聖人而不肯安心者也. 此語抉聖
學之髓."

91 李贄, 『續焚書』 권1 「復李士龍」, "名利無兼得之理, 超然於名利之外, 不與利名
作對者, 唯孔夫子李老子釋伽, 佛三大聖人爾." 이지는 자신이 '공자의 개'라는

점을 말하지만, 그렇다고 공자를 전면적으로 부정하지는 않는다. 李贄 著, 張建
業 主編, 劉幼生 整理, 『李贄文集』(제1책) 『續焚書』, 北京: 社會科學文獻出版
社, 2000, p.11.

92 李贄, 『焚書』增補(1) 「答周柳塘」, "大抵我一世俗庸衆人心腸耳, 雖孔夫子亦庸
衆人類也." 李贄 著, 張建業 主編, 劉幼生 整理, 『李贄文集』(제1책) 『焚書』,
北京: 社會科學文獻出版社, 2000, p.255.

93 만명시대 문사의 광자흥차에 관한 것은 陳寒鳴·歐陽万鈞, 「晚明儒者文士的狂
者胸次及其意義」(『江海學刊』, 2000(2), pp.125~130) 참조.

94 『老子』42장, "道生一, 一生二, 二生三, 三生萬物. 萬物負陰而抱陽."

95 李贄, 『藏書』(下) 권32 「德業門·德業儒臣傳」 「孟軻附樂克論」, "凡人之生, 負
陰而抱陽, 陽輕淸而直上, 故得之則爲狂, 陰堅凝而執固, 故得之則爲狷. 雖或多
寡不同, 參差難一, 未能純乎其純, 然大槪如是而已(…)自中觀之, 聖人者, 中行
之狂狷也. 君子者, 大而未化之聖人也. 善人者, 狂士之徽稱也. 有恒者, 狷者之
別名也. 是皆信心人也(…)是信者, 狂狷之所以始成終者也." 李贄 著, 張建業
主編, 劉幼生 整理, 『李贄文集』(제3권) 『藏書』(下), 北京: 社會科學文獻出版社,
2000, p.599. 이하 『藏書』(下) 권32 「德業門·德業儒臣傳」 「孟軻附樂克論」인
경우는 페이지만 적는다.

96 李贄, 『藏書』(下) 권32 「德業門·德業儒臣傳」 「孟軻附樂克論」(600), "狂者又
不可得, 欲得不屑不潔之人而與之, 是猥也. 孟氏之所謂次也. 惟言志高而氣卽次
之, 謂不可以軒輊也." 이지의 광견관에 대한 개략적인 것은 許建平, 「狂怪和與
世無爭, 論李贄的雙重文化人格」, 『文學評論』 2005年 第6期 참조.

97 『論語』 「公冶長」, "子在陳曰, "歸與歸與, 吾黨之小子狂簡, 斐然成章, 不知所以
裁之.""

98 『孟子』 「盡心章句下」, "萬章問曰, 如琴張曾晳牧皮者孔子之所謂狂矣. 何以謂之
狂也. 曰, 其志嘐嘐然, 曰, 古之人, 古之人. 夷考其行而不掩焉者也." 주희는
嘐嘐를 '志大, 言大'라고 풀이한다.

99 『論語』 「子路」, "子曰, 不得中行而與之, 必也狂狷乎, 狂者進取, 狷者有所不爲
也."에 대한 주희의 주석.

100 黎靖德 編, 『朱子語類』 권43 「論語25·子路篇」 「不得中行而與之章」(1110),
"且如孔門只一個顏子如此純粹. 到曾子, 便過於剛, 與孟子相似. 世衰道微, 人欲
橫流, 若不是剛介有脚跟底人, 定立不住."

101 『朱子語類』 권93 「孔孟周程張子」(2353), "邵漢臣問顏淵仲尼不同(…)曰, 若其

他弟子, 未見得. 只如曾子則大抵偏於剛毅, 這終是有立脚處. 所以其他第子皆無傳, 惟曾子獨得其傳. 到子思也恁地剛毅, 孟子也恁地剛毅. 惟是有這般人, 方始湊合得著. 惟是這剛毅等人, 方始立得定."

102 『朱子語類』 권95 「程子之書一」(2446), "孟子才高, 學之無可依據, 爲他元來見識自高. 顔子才雖未嘗不高, 然其學却細膩切實, 所以學者有用力處. 孟子終是麤."

103 劉劭, 『人物志』 「體別」(34), "夫拘抗違中, 故善有所章, 而理有所失. 是故, 厲直剛毅, 材在矯正, 失在激訐."

104 『性理大全』 권38 「聖賢・子思」, "䕫室陳氏曰, 顔子一身渾是義理, 不知有人. 孟子見義理之無窮, 惟知反己." 陳埴의 말은 『木鍾集』 권1 「論語」에 나온다.

105 吳從先, 『小窓淸記』(四庫全書存目叢書本, 子部二五二冊), "君子之狂, 出於神, 小人之狂, 縱於態. 神則共遊而不覺, 態則觸目而生厭. 故箕子之披髮, 灌夫之罵座, 禍福不同, 皆狂所致."

106 黃綰, 『明道編』 권6, "曾點狂者, 行有不掩, 言志, 而夫子獨取之. 蓋取其奮發超邁, 恬然事物之表, 有似天地氣象, 非復勢利之可拘也. 孔子取狂獧, 以其無利欲之心, 便可以進道, 非謂狂獧足以盡道. 曾子言志之時, 蓋已得夫子磨礱裁正之力. 故其所見超然如此, 不可槪謂行有不掩."

107 袁宏道, 『袁宏道集箋校』 권53 (『未編稿』 권1 「政策論」) 「策5問」(1520), "夫士必有眞輕功名之心, 而後可以託天下, 是故修政刑之實, 致富强之效, 凡有志於功名者皆能之, 而至於危疑震撼之際, 賢士大夫退無以明忠, 進無以明潔, 非眞能置功名於度外, 未能神閒而氣靜也. 故曰無意於用, 乃其所以大用也." 참조.

108 錢穆, 『論語新解』, "今按, 中行, 行得其中. 孟子所謂中道, 卽中行. 退能不爲, 進能行道, 兼有二者之長. 後人捨狂狷而別求所謂中道, 則誤矣." 錢穆, 『論語新解』 「子路篇第十三」, 香港: 三聯書店, 2002 참조.

109 관련된 자세한 것은 이후 項穆 『書法雅言』을 논한 부분을 참조할 것.

110 黎靖德 編, 『朱子語類』 권43 「論語25・子路篇」 「不得中行而與之章」(1109), "然狂狷者又各墮於一偏. 中道之人, 有狂者之志, 而所爲精密, 有狷者之節, 又不至於過激, 此極難得." 참조.

111 錢鍾書, 管錐編(第三冊), 香港: 中華書局, 1990, pp.1088~1090 참조.

112 顔之推, 『顔氏家訓』 권3 「勉學」, "嵇叔夜排俗取禍, 豈和光同塵之流也."

113 屠隆, 『鴻苞集』 「辨狂」, "善狂者, 心狂而形不狂, 不善狂者, 形狂而心不狂. 何以明之, 寄情於寥廓之上, 放意於萬物之外, 揮斥八極, 傲睨侯王, 是心狂也. 內存宏偉, 外示淸沖, 氣和而貌莊, 非禮不動, 是形不狂也. 毀滅禮法, 脫去繩檢, 呼壚轟

飮以爲達, 散髮箕踞以爲高, 是形狂也. 跡類玄超, 中嬰塵務, 遇利欲則氣昏, 遭
禍變則神怖, 是心不狂也."

114 李奎報, 『東國李相國全集』권20 「雜著・狂辨」(한국고전번역원 사이트: 한국문
집총간 A001-500b. 이하 문집총간 및 기타 서적의 번호와 페이지만 표시함),
"世之人皆言居士之狂, 居士非狂也. 凡言居士之狂者, 此豈狂之尤甚者乎. 彼且
聞之歟, 視之歟. 居士之狂何似乎. 裸身跣足, 其水火是軼乎. 傷齒血吻, 其沙石是
齧乎. 仰而詬天咄咄乎. 俯而叱地劼劼乎. 散髮而號喝乎. 脫褌而奔突乎. 冬而不
知其寒乎. 夏而不知其熱乎. 捉風乎. 捕月乎. 有此則已, 苟無焉. 何謂之狂哉."

115 李奎報, 『東國李相國全集』권20 「雜著・狂辨」(A001-500b), "噫, 世之人當閑
處平居, 容貌言語人如也. 冠帶服飾人如也. 及一旦臨官莅公, 手一也而上下無
常, 心一也而反側不同. 倒目易聰, 質移西東, 眩亂相蒙, 不知復乎中, 卒至喪轡
失軌, 僵仆顚躓然後已. 此則外能儼然, 而內實狂者也. 玆狂也不甚於向之軼水火
齧沙石之類耶."

116 李奎報, 『東國李相國全集』권20 「雜著・狂辨」(A001-500b), "噫世之人, 多有
此狂, 而不能救己也. 又何假笑居士之狂哉. 居士非狂也, 狂其迹而正其意者也."

117 王鳴盛, 『蛾術編』 「說通一・狂」, "今人動輒以不修檢制, 蔑棄禮法者爲狂士, 此
大謬也." 王鳴盛 著, 顧美華 整理標校, 『蛾術編』(上・下), 上海: 上海書店出版
社, 2012.

제2장
유가의 광견관

1 중국역사에서 말하는 광인은 흔히 서양에서 말하는 의학적 차원의 정신병자로서
감금, 격리해야 하는 '미치광이(madness, insane)'가 아니다.

2 『老子』 12장의 "馳騁畋獵, 令人心發狂."이 그것이다.

3 『書經』 「虞書・大禹謨」, "人心惟危, 道心惟微, 惟精惟一, 允執厥中."

4 『論語』 「公冶長」, "子在陳曰, "歸與歸與, 吾黨之小子狂簡, 斐然成章, 不知所以
裁之."

5 『論語』 「公冶長」에 대한 주희의 주, "此孔子周流四方, 道不行而思歸之嘆也. 吾
黨小子, 指門人之在魯者. 狂簡, 志大而略於事也. 斐, 文貌. 成章, 言其文理成就

有可觀者(…)夫子初心, 欲行其道於天下, 至是而知其終不用也. 於是始欲成就後學以傳道於來世, 又不得中行之士而思其次, 以爲狂士志意高遠, 猶或可與進於道也. 但恐其過中失正, 而或陷於異端耳. (주희의 細註, 與曾點之狂, 易流於老莊.) 故欲歸而裁之也." 참조.

6 『論語』「公冶長」, "子在陳曰, 歸與歸與, 吾黨之小子狂簡, 斐然成章, 不知所以裁之."에 대한 "慶源輔氏曰, 大凡學者易得有狂簡之病, 非篤志爲己者不能勉也. 雖琴張曾點猶或墮於此失, 志意高遠, 卽所謂志大也. 過正失中, 則勢利拘絆, 他不住, 故或可與進於道, 然溺於高遠, 又有脫略世故之蔽, 故過中失正, 而或陷於異端, 是以不可不有以裁之, 而使歸於中正也." 참조.

7 『論語』「子路」, "子曰, 不得中行而與之, 必也狂狷乎. 狂者, 進取, 狷者, 有所不爲也."

8 "攻乎異端"에 대해 朱熹는 『論語集注』에서 "范氏曰, 攻, 專治也, 故治木石金玉之工曰攻. 異端, 非聖人之道, 而別爲一端, 如楊墨是也. 其率天下至於無父無君, 專治而欲精之, 爲害甚矣."라고 한다.

9 『孟子』「盡心章句下」, "萬章問曰孔子在陳, 曰盍歸乎來, 吾黨之士狂簡, 進取, 不忘其初. 孔子在陳, 何思魯之狂士. 孟子曰, 孔子不得中道而與之, 必也狂獧乎. 狂者, 進取, 獧者, 有所不爲. 孔子豈不欲中道哉, 不可必得, 故思其次也. 敢問何如 斯可謂狂矣. 萬章問曰, 如琴張曾晳牧皮者, 孔子之所謂狂矣. 何以謂之狂也. 曰, 其志嘐嘐然, 曰, 古之人, 古之人. 夷考其行而不掩焉者也. 狂者, 又不可得, 欲得不屑不潔之士而與之, 是獧也, 是又其次也."

10 관련된 자세한 것은 이 책 후반부의 조선조 유학자들의 광견관에서 다룰 예정이다.

11 『論語』「子路」의 광견에 대한 朱熹 注, "行, 道也. 狂者, 志極高而行不掩, 狷者, 知未及而守有餘. 蓋聖人本欲得中道之人而敎之, 然, 旣不可得, 而徒得謹厚之人, 則未必能自振拔而有爲也. 故, 不若得此狂狷之人, 猶可因其志節 而激厲裁抑之, 以進於道, 非與其終於此而已也." 참조.

12 黎靖德 編, 『朱子語類』권43「論語25·子路篇」「不得中行而與之章」(1110), "狷者雖非中道, 然這般人終是有筋骨. 其志孤介, 知善之可爲而爲之, 知不善之不可爲而不爲, 直是有節操. 狂者志氣激昂. 曰, 謹厚者雖是好人, 無益於事, 故有取於狂狷. 然狂狷者又各墮於一偏. 中道之人, 有狂者之志, 而所爲精密, 有狷者之節, 又不至於過激, 此極難得. "又說, 人須是氣魄大, 剛健有立底人, 方做得事成."

13 『論語』「泰伯」, "子曰, 狂而不直, 侗而不愿, 悾悾而不信, 吾不知之矣."

14 『論語』「陽貨」, "子曰, 由也, 女聞六言六蔽矣乎. 對曰, 未也. 居, 吾語女. 好仁不
 好學, 其蔽也愚. 好知不好學, 其蔽也蕩. 好信不好學, 其蔽也賊. 好直不好學,
 其蔽也絞, 好勇不好學, 其蔽也亂, 好剛不好學, 其蔽也狂."

15 『論語』「陽貨」, "其蔽也狂."에 대한 "慶源輔氏曰, 此與狂狷之狂不同, 躁率則近
 乎剛惡也, 故特釋之." 참조. 주희의 '狂, 躁率'에 대한 雙峯饒氏의 "躁率, 輕擧妄
 動之意." 참조.

16 『論語』「陽貨」, "子曰, 古者民有三疾, 今也或是之亡也. 古之狂者肆, 今之狂也
 蕩; 古之矜也廉, 今之矜也忿, 古之愚也直, 今之愚也詐而已."에 대한 주희의 주
 "氣失其平則爲疾, 故氣稟之偏者亦謂之疾(…)狂者, 志願太高, 肆謂不拘小節, 蕩
 則有大閑矣." 참조.

17 『論語』「陽貨」, "子曰, 古者, 民有三疾也. 是或之亡也. 古之狂者肆, 今之狂也
 蕩"에 대한 南軒張氏〔=張栻〕주, "狂而肆者, 過於進爲也(…)然猶爲之疾, 而常至
 於狂而放, 則流而爲蕩."

18 『論語』「陽貨」, "子曰, 古者民有三疾"에 대한 주희의 주, "氣失其平則爲疾, 故氣
 稟之偏者亦謂之疾(…)狂者, 志願太高, 肆謂不拘小節, 蕩則有大閑矣." 참조.

19 『論語』「爲政」, "子曰, 學而不思則罔, 思而不學則殆."

20 『論語』「陽貨」, "子曰, 由也, 女聞六言六蔽矣(…)好剛不好學, 其蔽也狂."에 대
 한 "南軒張氏曰, 學所以明善也(…)至御好知不好學, 則用其聰明而不知約之所
 在, 故其蔽也蕩(…)好剛不好學. 則務勝而不知反, 故其蔽也狂." 및 "勉齋黃氏曰,
 集注以爲遮掩, 言有所不見之謂也. 學所以明理者, 學謂效之師友之言行, 求之方
 冊之記載皆學也." 참조.

21 『論語』「學而」, "學而時習之"에 대한 주희의 주석, "學之爲言效也, 人性皆善,
 而覺有先後, 後覺者必效先覺之所爲, 乃可以明善而復其初也."

22 『論語』「陽貨」, "古之狂者肆, 今之狂也蕩"에 대한 세주, "南軒張氏曰, 疾生乎氣
 稟之偏, 狂而肆者, 過於進爲也(…)此雖偏而爲疾, 然猶爲疾之常, 至於狂而放,
 則流而爲蕩(…)言疾則固爲偏, 而今也倂與古之疾而亡之, 則益甚矣. 古者三疾,
 學則可療也. 至於今之疾, 悖理亂常之甚, 蓋難反矣. 然困而能學, 亦聖人之所不
 棄也." 참조.

23 程顥·程頤, 『二程集』, 『河南程氏遺書』권7「二先生語七」, "莊子有大底意思,
 無禮無本."(程顥·程頤, 『二程集』(王孝魚 點校, 臺北: 漢京文化事業有限公司,
 1981, p.97) 及 『性理大典』권57「諸子1」(莊子), "問莊周如何, 程子曰, 其學無
 禮無本, 然形容道理之言則亦有善者." 참조. 『性理大典』, 서울: 보경문화사,

1984, p.882.

24 『論語』「泰伯」, "子曰, 狂而不直, 侗而不愿, 悾悾而不信, 吾不知之矣."에 대한 주희의 주 "狂是好高大, 便要做聖賢, 宜直." 참조.

25 韓拙, 『山水純全集』「論古今學者」, "天之所賦於我者, 性也. 性之所資於人者, 學也. 性有顯蒙明敏之異, 學有日益無窮之功. 故能因其性之所悟, 求其學之所資. 未有業不精於已者也. 且古人以務學而開其性, 今之人以天性恥於學. 此所以去古逾遠而業逾不精也(…)且人之無學者, 謂之無格, 無格者謂之無前人之格法也. 豈落格法而自爲超越." 熊志庭·劉城淮·金五德 譯註, 『宋人畵論』, 長沙: 湖南美術出版社, 2003, p.99.

26 韓拙, 『山水純全集』「論古今學者」, "所謂寡學之士則多性狂, 而自蔽者有三, 難學者有二, 何謂也. 有心高而不恥於下問, 惟憑盜學者爲自蔽也. 有性敏而才高, 難學而狂亂, 不歸於一者, 自蔽也. 有少年夙成其性, 不勞而頗通, 惰而不學者, 自蔽也. 難學者何也, 有護學而不知其學之理. 苟僥幸之策惟務作僞, 以勞心使神志蔽亂, 不究於實者, 難學也. 若此之徒, 斯爲下矣. 夫欲傳古人之糟粕, 達前賢之閫奧, 未有不學而自能也. 信斯言也. 凡學者宜先執一家之體法, 學之成就, 方可變易爲已格, 則可矣." 熊志庭·劉城淮·金五德 譯註, 『宋人畵論』, 長沙:湖南美術出版社, 2003, p.99.

27 劉劭, 『人物志』「體別」, "夫中庸之德, 其質無名(…)變化無爲, 以達爲絶. 是以抗者過之, 而拘者不逮. 夫拘抗違中, 故善有所章, 而理流所失(…)及其進德之日不止, 揆中庸以戒其材之拘抗, 而指人之所短以益其失, 猶晉楚帶劍遞相詭反也. 是故强毅之人, 狠剛不和, 不戒其强之揩突, 而以順爲撓, 厲其抗." 劉劭 著, 梁滿倉 譯註, 『人物志』, 北京: 中華書局, 2014, pp.32~34. 이하『人物志』의 경우 페이지만 적는다.

28 劉劭, 『人物志』「材理」(66), "抗厲之人, 不能回撓."

29 劉劭, 『人物志』「自序」(6), "由此論之, 聖人興德, 孰不勞聰明於求人, 獲安逸於任使者哉. 是故, 仲尼不試, 無所援升, 猶序門人以爲四科, 泛論衆材以辨三等. 又歎中庸, 以殊聖人之德, 尙德以勸庶幾之論. 訓六蔽, 以戒偏材之失, 思狂狷, 以通拘抗之材. 疾悾悾而無信, 以明爲似之難保."

30 劉劭, 『人物志』「自序」(6), "是故, 仲尼不試(…)又歎中庸以殊聖人之德, 尙德以勸庶幾之論, 訓六蔽以戒偏材之失, 思狂狷以通拘抗之材."

31 『論語』「雍也」, "中庸之爲德也, 其至矣乎. 民鮮久矣."

32 특히 서예에서는 이런 점을 매우 강조한다. 유가 중화미학중심주의에 입각하여

서예미학을 정립한 항목項穆은 『서법아언書法雅言』에서 왕희지王羲之를 집대성한 인물로 추앙하고 '서성書聖'으로 평가한 것이 그것을 잘 말해준다. 항목은 왕희지 이후는 모두 중화와 중용에서 벗어난 이상적인 예술의 '쇠락衰落'의 역사로 본다. 이처럼 항목은 유가의 도통관道統觀을 왕희지를 서성으로 보는 '서통관書統觀'을 확립하고 서예의 벽이단 의식을 전개한다.

33 劉劭는 중국 후한~삼국 시대 위魏나라에서 활약한 인물임.

34 『論語』「季氏」, "子曰, 生而知之者上矣, 學而知之者次矣, 困而學之又其次也, 困而不學, 民斯爲下矣."

35 『中庸』1장의 "喜怒哀樂之未發謂之中, 發而皆中節謂之和."가 그것이다.

36 『荀子』「王制」, "公平者職之衡也, 中和者聽之繩也."

37 『太平經』(乙部) 권2「和三氣興帝王法」, "元氣有三名, 太陽, 太陰, 中和."가 그것이다. 도사인 이도순李道純은 『中和集』권1「玄門宗旨」(發無不中)에서 "禮記云, 喜怒哀樂未發, 謂之中, 發而皆中節, 謂之和. 未發謂靜定, 中謹其所存也. 故曰, 中存而無體, 故謂天下之大, 本發而中節, 謂動時謹其所發也, 故曰和. 發無不中, 故謂天下之達者, 誠能致中和於一身, 則本然之體, 虛而靈, 靜而覺, 動而正, 故能應天下無窮之變也."라고 하여 『禮記』「中庸」에서 말한 중화를 도교의 관점에서 해석하고 있다.

38 劉劭, 『人物志』「自序」(1), "夫聖賢之所美, 莫美乎聰明, 聰明之所貴, 莫貴乎知人, 知人誠智, 則衆材得其序, 而庶績之業興矣."

39 『孟子』「公孫丑章」(上), "敢問夫子惡乎長. 曰, 我知言, 我善養吾浩然之氣."

40 劉劭, 『人物志』「九徵」(15), "凡人之質量, 中和最貴矣, 中和之質, 必平淡無味. 故能調成五材, 變火應節. 是故觀人察質, 必先察其平淡, 而後求其聰明."

41 劉劭, 『人物志』「九徵」(23), "夫色見於貌, 所謂徵神. 徵神見貌, 則情發於目. 故仁目之精, 慤然以端, 勇膽之精, 曄然以彊. 然皆偏至之材, 以勝體爲質者也."

42 劉劭, 『人物志』「九徵」(23~24), "故勝質不精, 則其事不遂. 是故, 直而不柔則木, 勁而不精則力, 固而不端則愚, 氣而不清則越, 暢而不平則蕩."

43 劉劭, 『人物志』「九徵」(24), "是故, 中庸之質, 異於此類, 五常旣備, 包以澹味, 五質內充, 五精外章. 是以, 目彩五暉之光也."

44 劉劭, 『人物志』「九徵」(29), "九徵有違, 則偏雜之材也."

45 劉劭, 『人物志』「九徵」(29), "是故, 兼德而至, 謂之中庸. 中庸也者, 聖人之目也. 具體而微, 謂之德行. 德行也者, 大雅之稱也. 一至, 謂之偏材, 偏材, 小雅之質也. 一徵, 謂之依似, 依似, 亂德之類也. 一至一違, 謂之間雜, 間雜, 無恒之人也. 無

恒, 依似, 皆風人末流. 末流之質."

46 劉劭, 『人物志』「九徵」(29), "兼材之人, 以德爲目, 兼德之人, 更爲美號."

47 중용에 대한 주희의 해석, "中者, 不偏不倚, 無過不及之名." 참조.

48 劉劭, 『人物志』「體別」(32), "夫中庸之德, 其質無名. 故鹹而不鹻, 淡而不醨, 質而不縵, 文而不繢, 能威能懷, 能辨能訥, 變化無方, 以達爲節."

49 劉劭, 『人物志』「體別」(34), "是以抗者過之, 而拘者不逮. 夫拘抗違中. 故善有所章, 而理有所失."

50 劉劭, 『人物志』「體別」(34), "是故, 厲直剛毅, 材在矯正, 失在激訐. 柔順安恕, 每在寬容, 失在少決. 雄悍傑健, 任在膽烈, 失在多忌. 精良畏愼, 善在恭謹, 失在多疑. 彊楷堅勁, 用在楨幹, 失在專固. 論辨理繹, 能在釋結, 失在淸介廉潔, 節在儉固, 失在拘局. 休動磊落, 業在攀躋, 失在疏越. 沉靜機密, 精在玄微, 失在遲緩. 樸露徑盡, 質在中誠, 失在不微. 多智韜情, 權在謀略, 失在依違."

51 劉劭, 『人物志』「體別」(34), "及其進德之日, 不止揆中庸, 以戒其材之拘抗, 而指人之所短, 以益其失."

52 관련된 자세한 내용은 다음과 같다. 劉劭, 『人物志』「材理」(66), "四家之明旣異, 而有九偏之情, 以性犯明, 各有得失. 剛略之人, 不能理微, 故其論大體則弘博而高遠, 歷纖理則宕往而疏越. 抗厲之人, 不能回撓, 論法直則括處而公正, 說變通則否戾而不入. 堅勁之人, 好攻其事實, 指機理則穎灼而徹盡, 涉大道則徑露而單持. 辯給之人, 辭煩而意銳, 推人事則精識而窮理, 卽大義則恢愕而不周. 浮沉之人, 不能沉思, 序疏數則豁達而傲博, 立事要則熿炎而不定. 淺解之人, 不能深難, 聽辯說則擬鍔而愉悅, 審精理則掉轉而無根. 寬恕之人, 不能速捷, 論仁義則弘詳而長雅, 趨時務則遲緩而不及. 溫柔之人, 力不休彊, 味道理則順適而和暢, 擬疑難則濡懦而不盡. 好奇之人, 橫逸而求異, 造權譎則倜儻而瑰壯, 案淸道則詭常而恢迂. 所謂性有九偏, 各從其心之所可以爲理."

제3장
도가의 광언과 광자정신

1 王守仁, 『傳習錄』(下)「黃省曾錄」312조, "我今繞做得箇狂者的胸次, 使天下之人都說我行不掩言也罷." 참조. 『王陽明全集』(上海: 古籍出版社, 1992)를 저본

으로 하고, 각 조목 번호는 陳榮捷,『傳習錄詳註集評』(臺北: 學生書局, 2006)을 기준으로 하였다.

2 陸遊,『陸遊詩集』권4「飲酒」, "我酒本小戶, 痛飲乃有時. 意氣不相値, 終日持空巵. 醉或能齋莊, 不醉或狂逸, 乃知老子狂, 非自麴孽出. 今日雪始晴, 行歌門道傍, 超然醒醉間, 非莊亦非狂."

3 陳澧,『東塾讀書記』권12「諸子書」, "道可道非常道, 此所謂正言若反也. 吳草廬注云, 老子一書皆是此義." 陳澧,『東塾讀書記』(全二冊), 北京: 朝華出版社, 2017.

4 朱謙之는『老子校釋』78章에서 '정언약반正言若反'에 대해 "正言若反. 高延第曰, 此語並發明上下篇玄言之旨. 凡篇中所謂曲則全, 枉則直, 窪則盈, 敝則新, 柔弱勝强堅, 不益生則久生, 無爲則有爲, 不爭莫與爭, 知不言, 言不知, 損而益, 益而損, 言相反而理相成, 皆正言也. 吳澄曰, 正言若反, 舊本以此爲上章末句. 今案上章聖人云四句作結, 語意已完, 不應又綴一句于末, 他章並無此格. 絶學無憂章, 希言自然章皆以四字居首, 爲一章之綱, 下乃詳言之, 此章亦然. 又反怨善三字協韻, 故知此一句當爲起語也. 謙之案, 吳說是也. 正言若反, 碑本嚴本均不分章, 亦其證." 라고 하여, '오징吳澄'이 정언약반으로『노자』를 장을 나눈 것은 옳다고 하고 있다. 朱謙之,『老子校釋』, 北京: 中華書局, 1984.

5 『老子』41장, "上士聞道, 勤而行之, 中士聞道, 若存若亡, 下士聞道, 大笑之, 不笑, 不足以爲道.

6 李贄,『焚書』권2「與友人書」, "又觀古之狂者, 孟氏以爲是其爲人志大言大而已. 解者以爲志大故動以古人自期, 言大故行與言或不相掩. 如此, 則狂者當無比數於天下矣, 有何足貴而故思念之甚乎." 李贄 著, 張建業 主編, 劉幼生 整理, 『李贄文集』(제1책)『焚書』, 北京: 社會科學文獻出版社, 2000, pp.69~70.

7 『老子』48장, "爲學日益, 爲道日損."

8 『老子』20장, "絶學無憂. 唯之與阿, 相去幾何. 善之與惡, 相去何若."

9 『禮記』「曲禮」(上), "父召無諾, 先生召無諾, 唯而起."

10 『老子』20장, "我愚人之心也哉(⋯)俗人昭昭, 我獨若昏, 俗人察察, 我獨悶悶. 衆人皆有以, 我獨頑似鄙, 我獨異於人."

11 『老子』65장, "古之善爲道者, 非以明民, 將以愚之. 民之難治, 以其智多. 故以智治國, 國之賊, 不以智治國, 國之福. 知此兩者, 亦稽式. 常知稽式, 是謂玄德. 玄德深矣, 遠矣, 與物反矣, 然後乃至大順."

12 『老子』65장에 대한 王弼의 "明謂多見巧詐, 蔽其樸也. 愚謂無知守眞, 順自然也(⋯)反其眞也." 주석 참조. 王弼,『老子注』, 臺北: 藝文印書館, 1975, p.135.

13 『莊子』「天運」, "卒之於惑, 惑故愚, 愚故道, 道可載而與之俱也."

14 『莊子』「天運」, "卒之於惑, 惑故愚, 愚故道, 道可載而與之俱也."에 대한 郭象의 주, "以無知爲愚, 愚乃至也." 成玄英 疏, "心無分別." 참조. 郭慶藩, 『莊子集釋』(2책), 臺北: 中華書局, 1978, p.511.

15 『莊子』「齊物論」, "衆人役役, 聖人愚芚, 參萬歲而一成純."

16 『莊子』「天地」, "合喙鳴, 與天地爲合, 其合緡緡, 若愚若昏, 是謂玄德, 同乎大順."

17 『老子』2장에 대한 王弼의 "美者, 人心之所進樂也. 惡者, 人心之所惡疾也. 美惡猶喜怒也, 善不善猶是非也. 喜怒同根, 是非同門, 故不可得而偏擧也." 주석 참조. 王弼, 『老子注』, 臺北: 藝文印書館, 1975, p.8.

18 『莊子』「逍遙遊」, "肩吾問於連叔曰, 吾聞言於接輿, 大而無當, 往而不反. 吾驚怖其言, 猶河漢而無極也, 大有逕庭, 不近人情焉(…)吾以是狂而不信也."

19 李贄, 『焚書』 권2「與友人書」, "又觀古之狂者, 孟氏以爲是其爲人志大言大而已." 李贄 著, 張建業 主編, 劉幼生 整理, 『李贄文集』(제1책)『焚書』, 北京: 社會科學文獻出版社, 2000, p.70.

20 '대기면성大器免成'이라 해야 옳다는 견해도 있다.

21 『老子』41장, "上士聞道, 勤而行之, 中士聞道, 若存若亡, 下士聞道, 大笑之, 不笑, 不足以爲道. 故建言有之, 明道若昧, 進道若退, 夷道若纇, 上德若谷, 大白若辱, 廣德若不足, 建德若偸, 質眞若渝, 大方無隅, 大器晚成, 大音希聲, 大象無形, 道隱無名."

22 徐上瀛, 『溪山琴況』「和」, "一曰和(…)要之, 神閑氣靜, 藹然醉心, 太和鼓暢, 心手自知, 未可一二而爲言也. 太音希聲, 古道難複, 不以性情中和相遇, 而以爲是技也. 斯愈久而愈失其傳矣." 徐上瀛 著, 徐樑 編著, 『溪山琴況』, 北京: 中華書局, 2013, p.24.

23 『老子』45장, "大成若缺, 其用不弊. 大盈若沖, 其用不窮. 大直若屈, 大巧若拙, 大辯若訥."

24 이런 점과 관련된 것은 프랑수아 줄리앙 저, 최애리 옮김, 『무미예찬』(서울: 산책자, 2010)을 참조할 것.

25 章學誠, 『文史通義』 권4「質性」, "莊周屈原, 其著述之狂狷乎. 屈原不能以身之察察, 受物之汶汶, 不屑不潔之狷也. 莊周獨與天地精神相往來, 而不傲倪於萬物, 進取之狂也. 昔人謂莊屈之書, 哀樂過人, 蓋言性不可見, 而情之奇至如莊屈, 狂捐之所以不朽也." 章學誠 著, 葉瑛 校注, 『文史通義校注』(上), 북경: 中華書局, 1985, p.418.

26 『論語』「微子」, "楚狂接興歌而過孔子曰, 鳳兮鳳兮, 何德之衰, 往者不可諫, 來者 猶可追, 已而已矣, 今之從政者殆而. 孔子下欲與之言, 趨而辟之, 不得與之言."

27 『莊子』「人間世」, "孔子適楚. 楚狂接興遊其門曰, 鳳兮鳳兮, 何如德之衰也. 來 世不可待, 往世不可追也. 天下有道, 聖人成焉. 天下無道, 聖人生焉. 方今之時, 僅免刑焉. 福輕乎羽, 莫之知載, 禍重乎地, 莫之知避. 已乎已乎, 臨人以德. 殆乎 殆乎, 畫地而趨. 迷陽迷陽, 無傷吾行, 吾行卻曲, 無傷吾足. 散木自寇, 膏火自煎 也. 桂可食. 故伐之. 漆可用. 故割之. 人皆知有用之用, 而莫知無用之用也."

28 『論語』「爲政」, "子曰, 詩三百, 一言以蔽之, 曰, 思無邪."

29 司馬遷, 『史記』 권63 「老子韓非列傳」, "太史公曰, 老子所貴道, 虛无, 因應變化 於无爲, 故著書辭称微妙難識. 庄子散道德, 放論, 要亦歸之自然. 申子卑卑, 施 之於名實. 韓子引繩墨, 切事情, 明是非, 其極慘礉少恩. 皆原於道德之意, 而老 子深遠矣."에서 노자가 도덕에 대한 이해가 깊었다는 것을 말하고 있다.

30 郭象, 『莊子注』「序」, "夫莊子者, 可謂知本矣, 故未始藏其狂言."이런 '狂言'을 구체적으로 곽상은 "然莊生雖未體之, 言則至矣. 通天地之統, 序萬物之性, 達死 生之變, 而明內聖外王之道, 上知造物無物, 下知有物之自造也. 其言宏綽, 其旨 玄妙. 至至之道, 融微旨雅, 泰然遣放, 放而不敖, 故曰不知義之所適, 猖狂妄行 而踏其大方."라고 말한다. 郭慶藩, 『莊子集釋』(1책), 臺北 :中華書局, 1978, p.27.

31 成玄英, 『莊子疏』「序」, "當戰國之初, 降周之末, 歎蒼生之業薄, 傷道德之陵夷, 乃慷慨發憤, 爰著斯論. 其言大而博, 其旨深而遠, 非下士之所聞, 豈淺識之能究."

32 黎靖德 編, 『朱子語類』 권125 「老氏莊列附」「老莊」(2989), "莊周是箇大秀才, 他都理會得, 只是不肯做事."

33 黎靖德 編, 『朱子語類』 권125 「老氏莊列附」「老莊」(2989), "老子有要做事在, 莊子都不要做了. 又却說道他會做, 只是不肯做."

34 『莊子』「山木」, "南越有邑焉. 名爲建德之國. 其民愚而朴, 少私而寡欲, 知作而 不知藏, 與而不求其報, 不知義之所適, 不知禮之所將, 猖狂妄行, 而蹈乎大方. 其生可樂, 其死可葬. 吾願, 君去國捐俗, 與道相輔而行."

35 『莊子』「山木」, "昔吾聞之大成之人曰, 自伐者無功. 功成者墮, 名成者虧. 孰能 去功與名, 而還與衆人. 道流而不明居, 得行而不名處. 純純常常, 乃比於狂. 削 迹捐勢, 不爲功名. 是故無責於人, 人亦無責焉. 至人不聞. 子何喜哉." 참조.

36 『莊子』「逍遙遊」, "北冥有魚, 其名爲鯤. 鯤之大, 不知其幾千里也. 化而爲鳥, 其 名爲鵬. 鵬之背, 不知其幾千里也. 怒而飛, 其翼若垂天之雲. 是鳥也, 海運則將

徙於南冥, 南冥者, 天池也 · 齊諧者, 志怪者也. 諧之言曰, 鵬之徙於南冥也, 水擊
三千里, 搏扶搖而上者九萬里, 去以六月息者也." '제해齊諧'를 인물이라 보기도
하는데, 여기서는 '책'이란 것을 취한다.

37 『老子』40장, "反者, 道之動."

38 『莊子』「逍遙遊」, "湯之問棘也是已. 窮髮之北有冥海者, 天池也. 有魚焉, 其廣
數千里, 未有知其修者, 其名爲鯤. 有鳥焉, 其名爲鵬, 背若太山, 翼若垂天之雲,
搏扶搖羊角而上者九萬里, 絶雲氣, 負靑天, 然後圖南. 且適南冥也, 斥鴳笑之曰,
彼且奚適也. 不過數仞而下, 翺翔蓬蒿之間, 此亦飛之至也. 而彼且奚適也, 此小
大之辯也."

39 『莊子』「秋水」, "秋水時至, 百川灌河, 涇流之大, 兩涘渚崖之間不辯牛馬. 於是
焉河伯欣然自喜, 以天下之美爲盡在己. 順流而東行, 至於北海, 東面而視, 不見
水端. 於是焉河伯始旋其面目, 望洋向若而歎曰, 野語有之曰, 聞道百以爲莫己若
者, 我之謂也."

40 『莊子』「秋水」, "且夫我嘗聞少仲尼之聞, 而輕伯夷之義者, 始吾弗信. 今我睹者
之難窮也, 吾非至於子之門, 吾長見笑於大方之家. 北海若曰, 井䵷不可以語於海
者, 拘於虛也. 夏蟲不可以語於氷者, 篤於時也. 曲士不可以語於道者, 束於敎也.
今爾出於崖涘, 觀於大海, 乃知爾醜, 爾將可與語大理矣."

41 『莊子』「齊物論」, "昔者, 莊周夢爲蝴蝶, 栩栩然蝴蝶也, 自喩適志與. 不知周也.
俄而覺, 則蘧蘧然周也. 不知周之夢爲蝴蝶與, 蝴蝶之夢爲周與. 周與蝴蝶, 則必
有分矣. 此之謂物化."

42 『莊子』「齊物論」, "昔者, 莊周夢爲蝴蝶, 栩栩然蝴蝶也, 自喩適志與, 不知周也.
俄然覺, 則蘧蘧然周也. 不知周之夢爲蝴蝶與, 蝴蝶之夢爲周與, 周與蝴蝶, 則必
有分矣. 此之謂物化."

43 그런데 이 같은 인간과 만물의 경계 허물기를 말한 호접몽은 이후 중국문학사에
서 당나라 이공좌李公佐의 『남가기南柯記』에 나오는 '남가지몽南柯之夢' 등과
같은 문학적 소재와 포송령蒲松齡의 『요재지이聊齋志異』등에서 보이는 다양한
괴이한 소재 등에 영향을 준 점을 확인할 필요가 있다.

44 『莊子』「逍遙遊」, "肩吾問於連叔曰, 吾聞言於接輿, 大而無當, 往而不反. 吾驚
怖其言猶河漢而無極也. 大有逕庭不近人情焉. 連叔曰, 其言謂何哉. 曰, 藐姑射
之山, 有神人居焉. 肌膚若氷雪, 淖約若處子. 不食五穀, 吸風飮露, 乘雲氣, 御飛
龍, 而遊乎四海之外. 其神凝, 使物不疵癘, 而年穀熟. 吾以是狂而不信也. 連叔
曰, 然. 瞽者, 無以與乎文章之觀, 聾者, 無以與乎鐘鼓之聲. 其有形骸之有聾盲

哉. 夫知亦有之. 是其言也, 猶時女也. 之人也, 之德也, 將旁礴萬物以爲一. 世蘄
乎亂, 孰弊弊焉以天下爲事."

45 『莊子』「應帝王」에서 "肩吾見狂接輿. 狂接輿曰, 日中始何以語女. 肩吾曰, 告
我, 君人者以己出經式義度, 人孰敢不聽而化諸. 接輿曰, 是欺德也. 其於治天下
也, 猶涉海鑿河, 而使蚊負山也. 夫聖人之治也, 治外乎. 正而後行. 確乎能其事
者而已矣. 且鳥高飛, 以避矰弋之害, 鼴鼠深穴乎神丘之下, 以避熏鑿之患. 而曾
二蟲之無知."라고 하는 것도 마찬가지다.

46 『莊子』「大宗師」, "有眞人而後有眞知."

47 『莊子』「天下」, "獨與天地精神往來."

48 章學誠, 『文史通義』 권4 「質性」, "孔子曰, 不得中行而與之, 必也狂狷乎. 狂者進
取, 狷者有所不爲. 莊周, 屈原, 其著述之狂狷乎. 屈原不能以身之察察, 受物之
汶汶, 不屑不潔之狷也. 莊周獨與天地精神相往來, 而不傲倪於萬物, 進取之狂
也. 昔人謂莊屈之書, 哀樂過人. 蓋言性不可見, 而情之奇至如莊屈, 狂狷之所以
不朽也." 章學誠 著, 葉瑛 校注, 『文史通義校注』, 北京: 中華書局, 1985, p.418.

49 『莊子』「逍遙遊」의 '신인神人'에 대한 곽상의 주석, "此皆寄言耳(…)今言至德之
人, 而寄之此山, 將明世無由識, 故乃託之於絶垠之外, 而推之於視聽之表耳. 處
子者, 不以外傷內也, 不食五穀吸風飮露者, 明神人非五穀所爲, 而特稟自然之妙
氣也. 夫體神居靈而窮理極妙者, 雖靜默閒堂之裏, 而玄同四海之表. 故乘兩儀而
御六氣, 同人群而驅萬物, 苟無物而不順, 則浮雲斯乘矣, 無形而不戴, 則飛龍斯
御矣. 遺身而自得, 故行若曳枯木, 止若聚死灰, 是以云其神凝也. 其神凝, 則不
凝者自得矣. 世皆齊其所見而斷之, 豈嘗信此哉, 不知至言之極妙, 而以爲狂而不
信, 此智之聾盲也(…) 謂此接輿之所言者, 自然爲物所求, 但智之聾盲者謂無此
理也." 참조. 郭慶藩, 『莊子集釋』(1책), 臺北 :中華書局, 1978, pp.28~32.

50 『論語』「泰伯」, "子曰, 狂而不直, 侗而不愿, 悾悾而不信, 吾不知之矣"에 대한
"潛室陳氏[=陳埴]曰, 狂者, 只是說大話, 立大論底人, 這是狂人, 凡心下有事, 都
說出在外, 亦無遮蔽."라는 말 참조.

51 章學誠, 『文史通義』 권4 「質性」, "莊周屈原, 其著述之狂狷乎. 屈原不能以身之
察察, 受物之汶汶, 不屑不潔之狷也. 莊周獨與天地精神相往來, 而不傲倪於萬
物, 進取之狂也. 昔人謂莊屈之書, 哀樂過人. 蓋言性不可見, 而情之奇至如莊屈,
狂狷之所以不朽也." 章學誠 著, 葉瑛 校注, 『文史通義校注』(上), 中華書局,
1985, p.418. 이하 『文史通義』 권4 「質性」일 경우 페이지만 적는다.

52 章學誠, 『文史通義』 권4 「質性」(419), "屈原憂極, 故有輕擧遠遊餐霞飮瀣之賦,

莊周樂至, 故有後人不見天地之純, 古人大體之悲, 此亦倚伏之至理也."

53 章學誠, 『文史通義』권4 「質性」(418), "於學見其人, 而以情著於文, 庶幾狂狷可
與乎. 然而命騷者鄙, 命莊者妄. 狂狷不可見, 而鄙且妄者, 紛紛自命也."

54 章學誠, 『文史通義』권4 「質性」(418), "若夫毗於陰者, 妄自期許, 感慨橫生, 賊
夫騷者也. 毗於陽者, 猖狂無主, 動稱自然, 賊夫莊者也."

55 『莊子』 「田子方」, "宋元君將畫圖, 衆史皆至, 受揖而立, 舐筆和墨, 在外者半. 有
一史後至者, 儃儃然不趨, 受揖不立, 因之舍. 公使人視之, 則解衣般礴臝. 君曰,
可矣, 是眞畫者也."

56 『性理大全』권41, 「諸儒3」(朱子), "其可見之行, 則修諸身者, 其色莊, 其言厲,
其行舒而恭, 其坐端而直. 其閑居也, 未明而起, 深衣幅巾方履, 拜於家廟以及先
聖, 退坐書室, 几案必正, 書籍器用必整. 其飮食也, 羹食行列有定位, 匕箸擧措
有定所. 倦而休也, 瞑目端坐, 休而起也, 整步徐行. 中夜而寢, 旣寢而寤, 則擁衾
而坐, 或至達旦. 威儀容止之則, 自少旨老, 祁寒盛暑, 造次顚沛, 未嘗有須臾之
離也." 『性理大全』, 서울: 보경문화사, 1984, p.664.

57 『朱子大全』(卷下) 권85, 「書畫象自警」(83), "從容乎禮法之場, 沉潛乎仁義之
府. 是予蓋將有意焉, 而力莫能與也. 佩先師之格言, 奉前烈之遺矩, 惟闇然而日
修, 或庶幾乎斯語."

58 이 같은 사유에 관한 자세한 것은 조민환, 『중국예술미학산책』(서울: 성균관대
학교출판부, 2018)의 「제10장 예술창작에서 기교 운용에 관한 장자적 해석」
부분 참조.

59 『莊子』 「至樂」, "莊子妻死, 惠子弔之, 莊子則方箕踞鼓盆而歌. 惠子曰, 與人居,
長子老身, 死不哭亦足矣, 又鼓盆而歌, 不亦甚乎. 莊子曰, 不然. 是其始死也,
我獨何能無槪然. 察其始而本無生, 非徒無生也而本無形, 非徒無形也而本無氣.
雜乎芒芴之間, 變而有氣, 氣變而有形, 形變而有生, 今又變而之死. 是相與爲春
秋冬夏四時行也. 人且偃然寢於巨室, 而我嗷嗷然隨而哭之, 自以爲不通乎命, 故
止也."

60 劉義慶, 『世說新語』 「棲逸」, "阮步兵嘯, 聞數百步. 蘇門山中, 忽有眞人, 樵伐者
咸共傳說. 阮籍往以見其人擁膝岩側, 籍登嶺就之, 箕踞相對."

61 朱翌, 『猗覺寮雜記』(卷下)(四庫全書本), "箕踞人多爲說, 皆不甚詳攷. 曲禮曰,
坐毋箕踞, 爲其不敬也. 唐子西, 箕踞軒記云, 箕踞者, 山間之容也. 拳腰聳肩,
抱膝而危坐. 傴僂踽踽, 其圓如箕. 又曰, 其勢如蹲猿, 如投竿而漁. 以予攷之,
惟注云, 伸兩足者爲是. 蓋古者, 坐於席, 無今之椅凳之類. 故坐則跪, 行則膝前,

是足向後也. 傳曰, 跪坐以進之, 以是坐則跪也. 故以是爲敬. 若伸兩足, 則手據膝. 故若箕狀箕踞, 乃不對客之容. 若孔子所謂, 燕居申申夭夭者, 若傴僂踧踖, 則是畏懼不敢肆之, 貌不得爲不敬也. 今人坐于椅榻之上, 猶欲箕踞, 不可得也. 自後漢猶皆坐席上, 如戴馮重席是也.

62 唐庚, 『眉山文集』권3「箕踞軒記」(四庫全書本), "箕踞者, 山間之容也. 拳腰聳肩, 抱膝而危坐, 傴僂踞縮, 其圓如箕. 故古人謂之箕踞, 便於賦詩, 便於閱書, 便於長嘯, 其勢如蹲猿如投竿而漁者. 蓋長松之下, 灘石之上放然, 不拘禮法者之所爲也. 以之事上則不恭, 以之臨下則不莊, 以之待賢者則有所不可, 以之遇衆人則有所不敢. 故古之士大夫, 矜名檢飾邊幅者, 皆鄙而不爲. 予今以五斗紅腐, 置身於憂患之場, 是非利害, 洶洶百出, 以一身之微, 受無窮之責, 目視上帶, 則輒取怪怒, 方且逡巡畏讒, 規規然從事於禮法, 柔聲和容, 斂版磬折, 拜揖跪起, 以取媚於世. 惟恐其不悅, 而以箕踞名軒, 豈不異哉."

63 『莊子』「漁父」, "孔子曰愀然, 曰請問何謂眞. 客曰眞者, 精誠之至也. 不精不誠, 不能動人(…)眞在內者, 神動於外, 是所以貴眞也."

64 자세한 것은 조민환, 『동양예술미학산책』(서울: 성균관대학교출판부, 2018, p.394) 내용을 참조.

65 徐渭, 『徐渭集』(第4冊) 『徐文長佚草』권2「跋張東海草書千文卷後」, "夫不學而天成者, 尙矣. 其次則始於學, 終於天成. 天成者, 非成於天, 出乎己而不由於人也. 敝莫敝於不出乎己, 而由乎人, 尤莫敝於罔乎人, 而詭乎己之所出." 徐渭, 『徐渭集』(第4冊), 北京: 中華書局, 2003, p.1091.

66 徐渭, 『徐渭集』(第2冊) 『徐文長三集』권19「肖甫詩序」, "古人之詩本乎情, 非說以爲之者也, 是以有詩而無詩人." 徐渭, 『徐渭集』(第2冊), 北京: 中華書局, 2003, p.534

67 徐渭, 『徐渭集』(補編)「選古今南北劇序」, "人生墮地, 便爲情使. 聚沙作戲, 拈葉止啼, 情昉此已. 迨終身涉境觸事, 夷拂悲愉, 發爲詩文騷賦, 璀璨偉麗, 令人讀之喜而顧解, 憤而眥裂, 哀而鼻酸, 恍若與其人卽席揮塵, 嬉笑悼唁於數千百載之上者, 無他, 摹情彌眞則動人彌易, 傳世亦彌遠." 徐渭, 『徐渭集』(第4冊) 北京: 中華書局, 2003, p.1296.

68 李贄, 『李贄文集』『焚書』권3「童心說」, "夫童心者, 眞心也. 若以童心爲不可, 是以眞心爲不可也. 夫童心者, 絶假純眞, 最初一念之本心也. 若失卻童心, 便失卻眞心, 失卻眞心, 便失卻眞人. 人而非眞, 全不復有初矣. 童子者, 人之初也. 童心者, 心之初也." 李贄 著, 張建業 主編, 劉幼生 整理, 『李贄文集』(제1책)

『焚書』, 北京: 社會科學文獻出版社, 2000, p.92.

69 湯顯祖, 『湯顯祖詩文集』 권33 「牡丹亭記題詞」, "情不知所起, 一往而深, 生者可以死, 死者可以生. 生而不可與死, 死而不可復生者, 皆非情之至也.", 湯顯祖, 『耳伯麻姑游詩』 「序」, "世總爲情, 情生詩歌, 而行于神. 天下之聲音笑貌大小生死, 不出乎矣. 因而憺湯人意, 歡樂舞蹈, 悲壯哀感鬼神風雨鳥獸, 搖動草木, 洞裂金石." 湯顯祖, 『湯顯祖詩文集』(2冊), 上海: 上海古籍出版社, 1982.

70 자세한 것은 다음과 같다. 馮夢龍, 『情史類略』 「序」, "六經皆以情教也. 易尊夫婦, 詩有關雎, 書序嬪虞之文, 禮謹聘奔之別, 春秋於姬姜之際詳然言之, 豈以情始於男女. 凡民之所必開者, 聖人亦因而導之, 俾勿作於涼, 於是流注於君臣父子兄弟朋友之間而汪然有餘乎. 異端之學, 欲人鰥曠以求淸淨, 其究不至無君父不止, 情之功效亦可知已." 馮夢龍, 『情史類略』, 長沙: 嶽麓書社, 1984.

71 湯顯祖, 『玉茗堂文』 권7 「宜黃縣戲神淸源師廟記」, "人生而有情, 思歡怒愁, 感於幽微, 流乎嘯歌, 形諸動搖. 或一往而盡, 或積日而不能休. 蓋自鳳凰鳥獸, 以至巴渝夷鬼, 無不能舞能歌, 以靈機自相轉活, 而況吾人."

72 『禮記』 「樂記」, "人生而靜, 天之性也. 感於物而動, 性之欲也. 物至知知, 然後好惡形焉. 好惡無節於內, 知誘於外, 不能反躬, 天理滅矣. 未物之感人無窮, 而人之好惡無節, 則是物至而人化物也. 人和物也者, 滅天理而窮人欲者也." 참조.

73 徐渭, 『徐渭集』(第4冊) 『徐文長佚草』 권1 「西廂序」, "世事莫不有本色, 有相色. 本色猶俗言正身也, 相色替身也. 替身者, 卽書評中婢作夫人終覺羞澀之謂也. 婢作夫人者, 欲塗抹成主母而多揷帶, 反掩其素之謂也. 故予于此本中眼相色, 貴本色, 衆人嘖嘖者我呴呴也. 豈惟劇者, 凡作者莫不如此. 嗟哉. 吾誰與語. 衆人所忽, 余獨詳, 衆人所旨, 余獨唾." 徐渭, 『徐渭集』(第4冊), 北京: 中華書局, 2003, p.1099.

74 장파 지음, 신정근 책임번역, 모영환, 임종수 공역, 『중국미학사』, 성균관대학교출판부, 2019년, p.731 참조. 李贄는 『李贄文集』 『焚書』 권3 「雜說」에서 "其胸中有如許無狀可怪之事, 其喉間有如許欲吐而不敢吐之物, 其口頭又時時有許多欲語而莫可所以告語之處, 蓄極積久, 勢不能遏. 一旦見景生情, 觸目興歎, 奪他人之酒杯, 澆自己之塊壘. 訴心中之不平, 感數奇於千載. 旣已噴玉唾珠, 昭回云漢, 爲章于天矣. 遂亦自負, 發狂大叫, 流涕慟哭, 不能自止."(李贄 著, 張建業 主編, 劉幼生 整理, 『李贄文集』(제1책) 『焚書』, 北京: 社會科學文獻出版社, 2000, p.91)라고 하여 광기 형태로 하나로 '최고로 즐겁다는 것을 표현한 것'에 대해 말한 적이 있다. 장파張法는 이지는 특별한 경우에 가장 높은 쾌감이 곧

'통곡하여 눈물 쏟으며' 크게 감정을 움직이는 광기의 형태로 표현된다고 묘사
했다고 평가한다. 장파 지음, 신정근 책임번역, 모영환, 임종수 공역, 『중국미학
사』, 성균관대학교출판부, 2019, p.732 참조.

제4장
음주문화와 위진의 임탄적 광

1 袁宏道는 茶를 매우 좋아해 茶와 관련된 글을 쓴 적이 있는데, 『袁宏道集箋校』
 권10 (『解脫集』 권3 「遊記 · 雜著」) 「惠山後記」(420)가 그 한 예다. 원굉도는
 「혜산후기」에서 "차와 술은 한 가지다〔茶與酒一也〕"라고 한다.

2 朱權, 『茶譜』 「序」, "茶之爲物, 可以助詩興, 而雲山頓色, 可以伏睡魔, 而天地忘
 形, 可以倍淸談, 而萬象驚寒, 茶之功大矣. 食之能利大腸, 去積熱, 化痰下氣, 醒
 睡, 解酒, 消食, 除煩去膩, 助興爽神." 朱自振, 沈冬梅 編著, 『中國古代茶書集
 成』, 上海: 上海文化出版社, 2017, p.181.

3 공자가 아들에게 배움에 관해 질문한 "嘗獨立, 鯉趨而過庭. 日, 學詩乎. 對曰,
 未也. 不學詩, 無以言. 鯉退而學詩.(『論語』 「季氏」)" 내용 참조.

4 徽宗, 『大觀茶論』 「序」, "至若茶之爲物, 擅甌閩之秀氣, 鐘山川之靈稟, 祛襟滌
 滯, 致淸導和, 則非庸人孺子可得而知矣. 中澹間潔, 韻高致靜. 則非遑遽之時,
 可得而好尙矣." 朱自振, 沈冬梅 編著, 『中國古代茶書集成』, 上海: 上海文化出
 版社, 2017, p.123.

5 『論語』 「鄕黨」, "唯酒無量, 不及亂."

6 劉伶, 「酒德頌」(『文選』 권47 所收), "有大人先生. 以天地爲一朝, 萬期爲須臾,
 日月爲扃牖, 八荒爲庭衢(…)唯酒是務.

7 劉伶, 「酒德頌」(『文選』 권47 所收), "有貴介公子, 搢紳處士, 聞吾風聲, 議其所
 以. 乃奮袂攘衿, 怒目切齒, 陳說禮法, 是非鋒起."

8 劉伶, 「酒德頌」(『文選』 권47 所收), "先生於是, 方捧甖承糟, 銜盃漱醪. 奮髥踑
 踞, 枕麴藉糟. 無思無慮, 其樂陶陶. 兀然而醉, 怳爾而醒. 靜聽不聞雷霆之聲,
 熟視不見泰山之形. 不覺寒暑之切肌, 嗜欲之感情. 俯觀萬物擾擾焉, 如江漢之浮
 萍. 二豪侍側焉, 如蜾蠃之螟蛉."

9 蘇軾, 『蘇東坡全集』 권15 「漁父」(3首), "漁父醒, 春江午, 夢斷落花飛絮. 酒醒還

醉醉還醒, 一笑人間今古." 蘇軾, 『蘇東坡全集』, 北京: 中國書店, 1986, p.207.

10 白居易, 『白居易集』권70 「醉吟先生傳」, "飮罷自曬, 揭瓮撥醅, 又飮數杯, 兀然而醉, 旣而醉復醒, 醒復飮, 陰復陰, 飮復醉, 醉吟相仍若循環然. 由(繇)是得以夢身世, 云富貴, 幕席天地, 瞬息百年, 陶陶然, 昏昏然, 不知老之將至, 古所謂得全於酒者, 故自號爲醉吟先生." 白居易 撰, 顧學頡 校點, 『白居易集』, 北京: 中華書局, 1979.

11 白居易, 『白居易集』권70 「醉吟先生傳」, "凡人之性鮮得中, 必有所偏好, 吾非中者也. 設不幸吾好利而貨殖焉, 以至於多藏潤屋, 賈禍爲身, 奈吾何. 設不幸吾好博弈, 一擲數萬, 傾財破産, 以至於妻子凍餒, 奈吾何. 設不幸吾好藥, 損衣削食, 煉鉛燒汞, 以至於無所成, 有所誤, 奈吾何. 今吾幸不好彼, 而目適於杯觴, 諷詠之間, 放則放矣, 庸何傷乎. 不猶愈於好彼三者乎. 此劉伯倫所以聞婦言而不聽, 王無功所以游醉鄉而不還也."

12 『新唐書』권196 「列傳」제121 「隱逸·王績」, "王績, 字無功, 絳州龍門人. 性簡放, 不喜拜揖. 大業中, 擧孝悌廉潔, 授秘書省正字. 不樂在朝, 求爲六合丞, 以嗜酒不任事, 時天下亦亂, 因劾, 遂解去. 歎曰, 網羅在天, 吾且安之. 乃還鄕裏."

13 王績의 「취향기」에 관해서는 김창룡, 「중국의 산문 명작(1책)-「睡鄕記」-」(『漢城語文學』第22輯, 한성대학교 한성어문학회, 2003, pp.47~58). 및 安世鉉, 「朝鮮前期醉鄕記睡鄕記의 創作 樣相과 그 意味」(『語文硏究』第141號, 한국어문교육연구회, 2009) 참조. 朝鮮朝에서 丁壽崗(1454~1527)이 「醉鄕記」를 쓰고 成運(1497~1579)이 「醉鄕記」를 썼다.

14 『新唐書』권196 「列傳」제121 「隱逸·王績」, "著醉鄕記以次劉伶酒德頌. 其飮至五斗不亂, 人有以酒邀者, 無貴賤輒往, 著五斗先生傳."

15 王績, 「醉鄕記」(『全唐文』권132 所收), "醉之鄕, 去中國不知其幾千里也. 其土曠然無涯, 無邱陵阪險, 其氣和平一揆, 無晦明寒暑, 其俗大同, 無邑居聚落, 其人甚精, 無愛憎喜怒, 吸風飮露, 不食五穀, 其寢于于, 其行徐徐, 與鳥獸魚鼈雜處, 不知有舟車器械之用."

16 "不知有舟車器械之用"은 『老子』80장의 "小國寡民, 使有什佰之器而不用, 使民重死而不遠徙, 雖有舟輿, 無所乘之, 雖有甲兵, 無所陳之."와 관련이 있다.

17 "與鳥獸魚鼈雜處"는 『莊子』「馬蹄」, "夫至德之世, 同與禽獸居, 族與萬物並, 惡乎知君子小人哉."와 관련이 있다.

18 "吸風飮露, 不食五穀"은 『莊子』「逍遙遊」, "藐姑射之山, 有神人居焉, 肌膚若冰雪, 綽約若處子. 不食五穀, 吸風飮露."와 관련이 있다.

19 "其寢于于, 其行徐徐"는 『莊子』「應帝王」의 "泰氏其臥徐徐, 其覺于于."를 빌린
　 것이다.

20 袁宏道, 『袁宏道集箋校』권19 (『甁花齋集』7 傳) 「醉叟傳」(719), "醉叟者, 不
　 知何地人, 亦不言其姓字. 以其常醉呼曰醉叟(…)石公〔袁宏道〕曰, 余於市肆間
　 每見異人, 恨不淂其蹤跡(…)余往聞澧州有冠仙姑, 及一瓢道人. 近日武漢之間,
　 有數人行事亦怪, 有一人類知道者, 噫, 豈所謂龍德而隱者哉."

21 袁宏道, 『袁宏道集箋校』권48 『觴政』(1415), "夫提衡糟丘, 而酒憲不修, 是亦令
　 長之責也. 今採古科之簡正者, 附以新條, 名曰, 觴政."

22 袁宏道, 『袁宏道集箋校』권48 『觴政』「八之祭」(1418), "凡飮必祭所始, 禮也.
　 今祀宣父曰酒聖, 夫無量不及亂, 觴之祖也, 是爲飮宗."

23 袁宏道, 『袁宏道集箋校』권48 「觴政」(1419), "曹參, 蔣琬, 飮國者也. 陸賈, 陳
　 遵, 飮達者也. 張師亮, 寇平仲, 飮豪者也. 王元達, 何承裕, 飮儁者也. 蔡中郎,
　 飮而文, 鄭康成, 飮而儒, 淳于髡, 飮而俳, 廣野君, 飮而辯, 孔北海, 飮而肆, 醉顚,
　 法常, 禪飮者也. 孔元方, 張志和, 仙飮者也. 揚子雲, 管公明, 玄飮者也. 白香仙
　 之飮適, 蘇子美之飮慣, 陳喧之飮駛, 顔光祿之飮矜, 荊卿, 灌夫之飮怒, 信陵, 東
　 阿之飮悲. 諸公皆非飮派, 直以興寄所托, 一往摽譽, 觴類廣之, 皆歡場之宗工,
　 飮家之繩尺也."

24 『論語』「泰伯」, "興於詩, 立於禮, 成於樂." 참조.

25 蘇軾, 『蘇東坡全集』(後集) 권9 「書東皐子傳後」, "予飮酒終日, 不過五合, 天下
　 之不能飮, 無在予下者. 然喜人飮酒, 見客擧杯徐引, 則予胸中爲之浩浩焉, 落落
　 焉, 眂適之味乃過於客. 閒居未嘗一日無客, 客至, 未嘗不置酒. 天下之好飮, 亦
　 無在予上者." 蘇軾, 『蘇東坡全集』, 北京: 中國書店, 1986, p.558.

26 蘇軾, 『蘇東坡全集』(後集) 권9 「東坡酒經」, "南方之氓, 以糯與粇, 雜以卉藥而
　 爲餅. 嗅之香, 嚼之辣, 揣之枵然而輕, 此餅之良者也. 吾始取麪而起肥之, 和之
　 以薑液, 烝之使十裂, 繩穿而風戾之, 愈久而益悍, 此麴之精者也(…)釀久者酒純
　 而豐, 速者反是, 故吾酒三十日而成也. 蘇軾, 『蘇東坡全集』, 北京: 中國書店,
　 1986, p.558 참조.

27 朱肱 著, 高建新 編著, 『酒經』, 北京: 中華書局, 2011, p.1.

28 朱肱, 『酒經』, "大哉, 酒之於世也. 禮天地, 事鬼神, 射鄕之飮, 鹿鳴之歌, 賓主百
　 拜, 左右秩秩, 上自縉紳, 下逮閭里, 詩人墨客, 漁夫樵婦, 無一可以缺此." 朱肱
　 著, 高建新 編著, 『酒經』, 北京: 中華書局, 2011, p.19.

29 조선조의 그림에 광풍을 잘 표현한 김명국이 호를 '취옹醉翁' 혹은 '취광酒狂'이

란 하고, 장승업이 호를 '취명거사醉暝居士'라 하고, '취은醉隱'을 호로 한 화가가
있었던 것은 이런 점을 잘 보여준다.

30 劉墨, 『禪學與藝境』(上), 石家庄: 河北教育出版社, 1995, p.471.

31 佚名, 『增廣賢文』(上集), "三杯通大道, 一醉解千愁, 三杯通大道, 一醉解千愁."

32 李白의 「月下獨酌」(4首)(『全唐詩』 권182 所收) 중 두 번째 시에 나오는 말로,
 전문은 다음과 같다. "天若不愛酒, 酒星不在天. 地若不愛酒, 地應無酒泉. 天地
 旣愛酒, 愛酒不愧天. 已聞淸比聖, 復道濁如賢. 賢聖旣已飮, 何必求神仙. 三杯
 通大道, 一鬥合自然. 但得酒中趣, 勿爲醒者傳."

33 李白, 「將進酒」(『全唐詩』 권162 所收), "會須一飮三百杯, 岑夫子, 丹邱生, 將進
 酒, 杯莫停, 與君歌一曲. 請君爲我傾耳聽, 鐘鼓饌玉不足貴, 但願長醉不用醒.
 古來聖賢皆寂寞, 惟有飮者留其名."

34 曹操, 『曹操集』 「短歌行」. 曹操, 『曹操集』, 北京: 中華書局, 2018. "對酒當歌,
 人生幾何, 譬如朝露, 去日苦多, 慨當以慷, 憂思難忘, 何以解憂, 唯有杜康."

35 徐渭, 『徐渭集』(第1冊) 『徐文長三集』 권5 「蒏臺酣」, "醒來却苦多煩惱, 醒固不
 惡醉亦好." 徐渭, 『徐渭集』(第1冊), 北京: 中華書局, 2003, p.158.

36 陶淵明, 『陶淵明集』 권1 「詩四言」 「飮酒」(其七), "秋菊有佳色, 裛露掇其英, 汎
 此忘憂物, 遠我遺世情."

37 陶淵明, 『陶淵明集』 권6 「記傳贊述」 「五柳先生傳」, "先生, 不知何許人, 亦不詳
 其姓字, 宅邊有五柳樹, 因以爲號焉(…)性嗜酒, 家貧, 不能常得, 親舊知其如此,
 或置酒而招之, 造飮輒盡, 期在必醉, 旣醉而退."

38 歐陽脩, 『廬陵文鈔』 권21 「醉翁亭記」(唐宋八大家文鈔), "名之者誰, 太守自謂
 也. 太守與客, 來飮于此, 飮少輒醉, 而年又最高. 故自號曰醉翁. 醉翁之意,
 不在酒, 在乎山水之間也. 山水之樂, 得之心而寓之酒也(…) 起坐而諠譁者, 衆賓
 歡也. 蒼顔白髮, 頹乎其間者, 太守醉也."

39 蘇軾, 『蘇東坡全集』 권34 「醉白堂記」, "故魏國忠獻韓公, 作堂於私第之池上, 名
 之曰醉白. 取樂天池上之詩, 以爲醉白堂之歌(…)方其寓形於一醉也, 齊得喪, 忘
 禍福, 混貴賤, 登賢愚, 同乎萬物而與造物者遊, 非獨自比於樂天而已." 蘇軾, 『蘇
 東坡全集』, 北京: 中國書店, 1986, p.387.

40 唐庚, 『唐子西集』 「醉眠」, "山靜似太古, 日長如小年, 餘花猶可醉, 好鳥不妨眠.
 世味門常掩, 時光簟已便, 夢中頻得句, 拈筆又忘筌." 앞서 말한 바와 같이 중국
 문인들의 삶에서 '시를 짓는 것'은 자신이 지식인인지 아닌지를 판별할 정도로
 중요한 의미를 지닌다. 그런데 과거 많은 문인들이 항상 상황에 맞는 좋은 시어

를 찾고자 했지만 그것은 쉽게 얻어지지 않았다. 비록 꿈에서지만 술에 취해 잠든 꿈에서나마 좋은 시어를 얻었다는 것은 당경이 평소에 좋은 시어를 얻기 위해서 얼마나 고민했는지를 상징적으로 보여준다. 당경의 이런 고민은 중국문인들에게 공통적으로 적용되었던 문화현상이다.

41 이런 사유는 서화 모두 발생론적 측면에서 태극음양론을 기반으로 하여 출발한 것과 밀접한 관련이 있다.

42 熊秉明, 『中國書法理論體系』, 北京: 天津教育出版社, 2003, p.84.

43 張懷瓘, 『書斷』(中), "嵇康, 字叔夜, 譙國銍人, 官至中散大夫(…)叔夜善書, 妙於草制, 觀其體勢, 得之自然, 意不在乎筆墨. 雖在布衣, 有傲然之色. 故知臨不測之水, 似人神淸." 潘運告 編著, 『張懷瓘書論』, 長沙: 湖南美術出版社, 2005, p.158.

44 張懷瓘, 『書議』, "其有名跡俱顯者一十九人, 列之於後. 崔瑗, 張芝, 張昶, 鍾繇, 鍾會, 韋誕, 皇象, 嵇康, 衛瓘, 衛夫人, 索靖, 謝安, 王導, 王敦, 王廙, 王洽, 王羲之, 王獻之(…)'草書', 伯英[=장지]第一, 叔夜[=혜강]第二, 子敬[=왕헌지]第三, 處仲[=왕돈]第四, 世將[=왕이]第五, 仲將[=위탄]第六, 士季[=종회]第七, 逸少[=왕희지]第八." 참조. 潘運告 編著, 『張懷瓘書論』, 長沙: 湖南美術出版社, 2005, p.11.

45 그런데 장회관은 『서단』에서는 '신품神品'으로 25인을 거론하면서 초서 3인으로 '張芝, 王羲之, 王獻之'를 거론하여 『서의』와 다른 평가를 하기도 한다.

46 죽림칠현의 서풍書風에 관한 전반적인 것은 莊千慧, 「竹林七賢書風芻意」(江建俊 主編, 『竹林風致之反思與視域拓延』, 臺北: 里仁書局, 2017. 수록)를 참조할 것.

47 劉義慶, 『世說新語』 「容止」, "嵇叔夜之爲人也, 巖巖若孤松之獨立, 其醉也, 峨峨若玉山之將崩."

48 중국문화에서 옥玉은 음양 두 기운이 순정純精한 것이라 보아 화해를 상징하는 광물질로 이해하였다. 아울러 양생과 관련하여 이해한 옥석양생玉石養生에 대한 역사가 깊다. 『신농본초神農本草』와 『본초강목本草綱目』 등에서 옥은 '제중열除中熱', '해번만解煩懣', '조성후助聲喉', '자모발滋毛髮', '양오장養五髒', '안혼백安魂魄', '소혈맥疏血脈', '명이목明耳目' 등 여러 가지 공효성이 있다고 말하고 있다.

49 許愼, 『說文解字』, "玉, 石之美者, 有五德. 五德是指. 潤澤以溫, 仁之方也. 解理自外, 可以知中, 義之方也. 其聲悠揚, 尊以遠聞, 智之方也. 不嬈不折. 勇之方也. 銳廉而不技, 洁之方也."

50 『禮記』「聘義」, "孔子曰, 夫昔者, 君子比德於玉焉. 溫潤而澤, 仁也. 縝密以栗, 知也. 廉而不劌, 義也. 垂之如隊, 禮也. 叩之其聲淸越以長, 其終詘然, 樂也. 瑕不掩瑜, 瑜不掩瑕, 忠也. 孚尹旁達, 信也. 氣如白虹, 天也. 精神見於山川, 地也. 圭璋特達, 德也.". 『管子』「水地」, "夫玉所貴者, 九德出焉. 夫玉溫潤以澤, 仁也. 鄰以理者, 知也. 堅而不蹙, 義也. 廉而不判, 行也. 鮮而不垢, 潔也. 折而不撓, 勇也. 瑕適皆見, 精也. 茂華光澤, 並通而不相陵, 容也. 叩之, 其音淸摶徹遠, 純而不殺, 辭也. 是以人主貴之, 藏以爲寶, 剖以爲符端, 九德出焉."

51 袁中道, 『珂雪齋集』권9「四牧歌序」, "夫以阮籍陶潛之達, 而於生死之際, 無以自解, 不得已寄之於酒." 袁中道, 『珂雪齋集』(全三冊), 上海: 上海古籍出版社, 2019.

52 역대 은일화가로 칭송받는 인물 중에 원대 倪瓚을 제외하면 모두 술과 매우 밀접한 관련이 있다. 예찬은 술 대신 향과 차를 매우 좋아하였다.

53 류밍시 지음, 한계경·이국희 옮김, 『광자의 탄생』, 서울: 글항아리, p.38

54 진류陳留의 완적阮籍, 초국譙國의 혜강嵆康, 하내河內의 산도山濤, 패국沛國의 유영劉伶, 진류陳留의 완함阮咸, 하내河內의 상수向秀, 낭야琅邪의 왕융王戎이 그들이다. 『世說新語』「任誕」, "陳留阮籍, 譙國嵆康, 河內山濤, 三人年皆相比, 康年少亞之. 預此契者. 沛國劉伶, 陳留阮咸, 河內向秀, 琅邪王戎. 七人常集于竹林之下, 肆意酣暢, 故世謂竹林七賢."

55 위진현학에 관한 자세한 것은 수캉셩, 리쫑화, 첸젼궈, 나웨이 지음, 김백희 옮김, 『위진현학사』(상·하)(서울: 세창출판사, 2013)을 참조할 것.

56 嵆康, 『嵆康集』권1「幽憤詩」, "托好老莊, 賤物貴身, 志在守樸, 養素全眞." 嵆康 著, 戴明明 校注, 『嵆康集校注』, 北京: 人民文學出版社, 1962, p.27.

57 嵆康, 『嵆康集』권2「與山巨源絶交書」, "遊心於寂寞, 以無爲爲貴." 嵆康 著, 戴明明 校注, 『嵆康集校注』, 北京: 人民文學出版社, 1962, p.125.

58 陳澧, 『東塾讀書記』권12「諸子書」, "嵆康好言老莊, 老莊竝稱, 實始於此"

59 嵆康, 『嵆康集』권3「養生論」, "世或有謂神仙可以學得, 不死可以力致者. 或云, 上壽百二十, 古今所同, 過此以往, 莫非妖妄者. 此皆兩失其情, 請試粗論之. 夫神仙雖不日見, 然記籍所載, 前史所傳, 較而論之, 其有必矣. 似特受異氣, 稟之自然, 非積學所能致也. 至於導養得理以盡性命. 上獲千餘歲, 下可數百年, 可有之耳, 而世皆不精, 故莫能得之." 嵆康 著, 戴明明 校注, 『嵆康集校注』, 北京: 人民文學出版社, 1962, pp.143~144.

60 『莊子』「逍遙遊」, "肩吾問於連叔曰, 吾聞言於接輿, 大而無當, 往而不反. 吾驚

怖其言, 猶河漢而無極也. 大有徑庭, 不近人情焉. ” 참조.

61 『禮記』「檀弓」(下), “季武子寢疾(…)及其喪也. 曾點倚其門而歌.”

62 심한 경우는 상을 치루는 기간에도 기생과 함께하는 등 여색을 탐하는 것이다.

63 『晉書』권49「列傳」제19 阮籍, “性至孝, 母終, 正與人圍棋, 對者求止, 籍留與決賭. 旣而飮酒二斗, 擧聲一號, 吐血數升. 及將葬, 食一蒸肫, 飮二斗酒, 然後臨訣, 直言窮矣. 擧聲一號, 因又吐血數升, 毀瘠骨立, 殆致滅性.”

64 『晉書』권49「列傳」제19 阮籍, “裵楷往弔之, 籍散髮箕踞, 醉而直視, 楷弔唁畢便去. 或問楷, 凡弔者主哭, 客乃爲禮, 籍旣不哭, 君何爲哭. 楷曰, 阮籍旣方外之士, 故不崇禮典. 我俗中之士, 故以軌儀自居.”

65 『莊子』「大宗師」, “子桑戶孟子反子琴張三人相與友(…)莫然有間而子桑戶死, 未葬, 孔子聞之, 使子貢往侍事焉. 或編曲, 或鼓琴, 相和而歌曰, 嗟來桑戶乎, 嗟來桑戶乎, 而已反其眞, 而我猶爲人猗. 子貢趨而進曰, 敢問臨尸而歌, 禮乎. 二人相視而笑曰, 是惡知禮矣.”

66 『莊子』「大宗師」, “子貢反, 以告孔子, 曰, 彼何人者邪. 修行無有, 而外其形骸, 臨屍而歌, 顔色不變, 無以命之, 彼何人者邪. 孔子曰, 彼, 遊方之外者也, 而丘, 遊方之內者也. 外內不相及, 而丘使女往弔之, 丘則陋矣.”

67 『莊子』「大宗師」, “彼方且與造物者爲人, 而遊乎天地之一氣. 彼以生爲附贅縣疣, 以死爲決潰癰, 夫若然者, 又惡知死生先後之所在. 假於異物, 托於同體, 忘其肝膽, 遺其耳目. 反覆終始, 不知端倪. 芒然彷徨乎塵垢之外, 逍遙乎無爲之業. 彼又惡能憒憒然爲世俗之禮, 以觀衆人之耳目哉.”

68 『莊子』「大宗師」위의 문장에 대한 곽상의 주석, “齊死生, 忘哀樂, 臨尸能歌.” 참조.

69 전후 문맥은 다음과 같다. 『孟子』「梁惠王章」(上), “不違農時, 穀不可勝食也. 數罟不入洿池, 魚鼈不可勝食也. 斧斤以時入山林, 材木不可勝用也. 穀与魚鼈不可勝食, 材木不可勝用, 是使民養生喪死無憾也. 養生喪死無憾, 王道之始也.”

70 주희는 '죽은 이를 보내는 의식[송사送死]'에 대해 “祭祀棺槨所以送死, 皆民所急而不可無者. 今皆有以資之, 則人無所恨矣. 王道以得民心爲本, 故以此爲王道之始.”라고 하여 주석하여 송사 의식이 갖는 의미를 구체적으로 밝히고 있다. 유가는 효라는 명목으로 송사에서는 시신을 담는 관곽의 두께를 따질 정도로 형식을 매우 중시하는 것을 알 수 있다.

71 『晉書』권49「列傳」제19 阮籍, “籍又能爲靑白眼, 見禮俗之士, 以白眼對之. 及嵇喜來弔, 籍作白眼, 喜不懌而退. 喜弟康聞之, 乃齎酒挾琴造焉, 籍大悅, 乃

見青眼. 由是禮法之士疾之若仇."

72 『世說新語』「任誕」, "阮籍嫂嘗還家, 籍見與別, 或譏之. 籍曰, 禮豈爲我輩設也." 이밖에 『世說新語』「任誕」, "阮公鄰家婦有美色, 當壚酤酒. 阮與王安豐常從婦飮酒, 阮醉, 便眠其婦側. 夫始殊疑之, 伺察, 終無他意."라는 것도 회자되는 행동이다.

73 『禮記』「內則」, "非喪, 不相授器. 其相授, 則女受以篚. 其無篚則皆坐, 奠之而后取之. 外內不共井, 不共湢浴, 不通寢席, 不通乞假, 男女不通衣裳. 內言不出, 外言不入. 男子入內, 不嘯不指. 夜行以燭, 無燭則止."

74 魯迅, 「魏晉風度及文章與樂及酒之關係」(『而已集』『魯迅全集』3권 所收), 北京: 人民文學出版社, 1981)

75 『莊子』「庚桑楚」, "至禮有不人."에 대한 郭象 注, "不人者, 視人若己. 視人若己, 則不相辭謝, 斯乃禮之至也." 참조.

76 수캉셍, 리쭝화, 첸전궈, 나웨이 지음, 김백희 역, 『위진현학사』(상), 세창출판사, 2013, pp.377~378 참조. 죽림칠현들이 명교를 비판한 것은 도덕을 부정하려고 한 것이 아니고 당시 사마씨 정권의 왕권찬탈과 유가의 예법에 얽매인 사류들의 허위성을 부정하려는 의식에서 출발한 것이지 결코 속박을 받지 않고 하고 싶은 일을 제멋대로 하기 위한 것이 아니었다는 견해가 있다.

77 葉夢得, 『石林詩話』卷下, "晉人多言飮酒有至於沉醉者, 此未必意眞在於酒. 蓋時方艱難, 人各懼禍, 惟託於醉, 可以粗遠世故. 蓋自陳平曹參以來, 已用此策(…)流傳至嵇阮劉伶之徒, 遂全欲用此爲保身之計(…)如是, 飮者未必劇飮, 醉者未必眞醉也. 後世不知此, 凡溺於酒者, 往往以嵇阮爲例." 참조. 葉夢得, 『石林詩話』, 북경: 中華書局, 1991.

78 수캉셍, 리쭝화, 첸전궈, 나웨이 지음, 김백희 역, 『위진현학사』(상), 서울: 세창출판사, 2013, p.376 참조.

79 오석산五石散은 고대 중국에서 후한부터 당나라 시대에 걸쳐 유통된 마약으로, 한식산寒食散이라고도 한다. 이 약을 복용하면 피부가 민감해지고 몸이 따뜻해진다. 이를 '산발散發'이라 하는데, 만약 산발이 일어나지 않고 약이 몸속에 머무르면 중독을 일으켜 죽기 때문에 산발 상태를 유지하기 위해 끊임없이 돌아다녀야 했고, 이 행위를 '행산行散'이라 했다.

80 『世說新語』「任誕」, "劉伶恒縱酒放達, 或脫衣裸形在屋中, 人見譏之. 伶曰, "我以天地爲棟宇, 屋室爲褌衣, 諸君何爲入我褌中."

81 『抱朴子』(外篇)「疾謬」, "抱朴子曰, 世故繼有, 礼教漸頽, 敬讓莫崇, 傲慢成俗.

儔類飮會, 或蹲或踞. 暑夏之月, 露首袒体(…)漢之末世, 則異於玆. 蓬髮亂鬃, 橫
挾不帶. 或藜衣以接, 或裸袒而箕踞."

82 『大學』6章, "所謂誠其意者, 毋自欺也, 如惡惡臭, 如好好色, 此之謂自謙(慊),
故君子必愼其獨也. 小人閒居, 爲不善, 無所不至, 見君子而后, 厭然掩其不善,
而著其善. 人之視己, 如見其肺肝然, 則何益矣. 此謂誠於中, 形於外. 故君子必
愼其獨也. 富潤屋, 德潤身, 心廣體胖. 故君子必誠其意."

83 朱熹가 『論語集注』에서 인용한 "程子曰, 顏淵問克己復禮之目, 子曰, 非禮勿視,
非禮勿聽, 非禮勿言, 非禮勿動, 四者, 身之用也, 由乎中而應乎外, 制於外, 所以
養中也. 顏淵事四語, 所以進於聖人, 後之學聖人者, 宜服膺而勿失也. 因箴以自
警." 참조.

84 朱熹가 『論語集注』에서 인용한 程頤의 「사물잠」 가운데 心箴인 "箴曰, 心兮本
虛, 應物無迹. 操之有要, 視爲之則. 蔽交於前, 其中則遷, 制之於外, 以安其內,
克己復禮, 久而誠矣." 참조.

85 마원馬遠이 그린 성복盛服을 한 〈공자상孔子像〉과 '조맹부趙孟頫'가 그린 평복
의 〈노자상老子像〉은 이런 점을 잘 보여준다.

86 옷은 과거 군주의 곤룡포와 같이 때론 신분을 드러내거나 혹은 사회적 권위를
상징하기도 하는데 불가에서는 의발衣鉢 전수를 통해 법통의 계승을 상징하기도
한다. 복식과 의례는 매우 밀접한 관련이 있고, 의례복식은 '복고성'을 강조한다
는 점에서 실용성과 합리성과 반대되는 경향도 있다.

87 『禮記』「表記」, "是故君子服其服, 則文以君子之容, 有其容, 則文以君子之辭,
遂其辭, 則實以君子之德. 是故, 君子恥服其服而無其容, 恥有其容而無其辭, 恥
有其辭而無其德, 恥有其德而無其行, 是故, 君子衰絰則有哀色, 端冕則有敬色,
甲冑則有不可辱之色."

88 『禮記』「玉藻」, "服之襲也, 充美也, 是故尸襲. 執玉龜襲, 無事則裼, 弗敢充也.
衣服在躬, 而不知其名爲罔."

89 『世說新語』「任誕」, "名士不必須奇才, 但使常得無事, 痛飮酒, 熟讀離騷, 便可稱
名士.", 『世說新語』「任誕」, "一手持蟹螯, 一手持酒杯, 拍浮酒池中, 便足了一生."

90 寧稼雨, 「世說新語中的裸袒之風」『中華文化論壇』, 2005년, 第3期, pp.74~78.

91 江建俊, 『魏晉神超形越的文化底蘊』, 臺北: 新文豐出版公司, 2013, p.129.

92 이런 점에 관한 분석은 프랑수아 줄리앙 저, 박석 옮김, 『불가능한 누드』(서울:
들녘, 2019)를 참조할 것.

93 『晉書』 권91 「列傳」 제61에서 말하는 "正始以來, 世尙老莊. 逮晉之初, 競以裸裎

為高."라는 것은 이런 점을 잘 말해준다. 위진명사의 '나정裸裎' 풍습에 대한 것에 대해서는 江建俊,『魏晉神超形越的文化底蘊』(臺北 :新文豊出版公司, 2013)을 참조할 것.

94 『晉書』권28,「五行志」第18 (五行上), "惠帝元康中, 貴遊子弟相與爲散髮倮身之飮, 對弄婢妾, 逆之者傷好, 非之者負譏, 希世之士恥, 不與焉. 蓋貌之不恭, 胡狄侵中國之萌也. 其後遂有二胡之亂, 此又失在狂也."

95 수캉셩, 리쭝화, 첸전궈, 나웨이 등 저, 김백희 역, 위진현학사(상), 서울: 세창출판사, 2013, pp.377~378 참조.

제5장
송대 이학자들의 광자관

1 『中庸』1장, "君子戒愼乎其所不睹, 恐懼乎其所不聞. 莫見乎隱, 莫顯乎微. 故君子愼其獨也."에 대한 주희의 주석, "是以君子之心常存敬畏, 雖不見聞, 亦不敢忽, 所以存天理之本然, 而不使離於須臾之頃也(…)獨者, 人所不知而己所獨知之地也. 言幽暗之中, 細微之事, 跡雖未形而幾則已動, 人雖不知而己獨知之, 則是天下之事無有著見明顯而過於此者, 是以君子旣常戒懼, 而於此尤加謹焉, 所以遏人欲於將萌, 而不使其滋長於隱微之中, 以至離道之遠也." 참조.

2 黃庭堅,『豫章集』권1「濂溪詩序」(四庫全書本), "春陵周茂叔, 人品甚高, 胸懷灑落, 如光風霽月."

3 『宋史』권427「列傳 第186 道學」(周敦頤), "周敦頤掾南安時, 程珦通判軍事, 視其氣貌非常人, 與語知其爲學知道, 因與爲友, 使二子顥頤往受業焉. 敦頤每令尋孔顔樂處所樂何事. 二程之學源流乎此矣. 故顥之言曰, 自再見周茂叔後, 吟風弄月以歸, 有吾與點也之意."

4 陳來,『有無之境』, 北京: 人民出版社, 1995, p.239 참조.

5 『論語』「先進」, "(子路曾晳冉有公西華侍坐)子曰, 以吾一日長乎爾, 毋吾以也. 居則曰不吾知也, 如或知爾, 則何以哉. 子路率爾而對曰, 千乘之國, 攝乎大國之間, 加之以師旅, 因之以饑饉, 由也爲之, 比及三年, 可使有勇, 且知方也, 夫子哂之. 求, 爾, 何如. 對曰, 方六七十, 如五六十, 求也爲之, 比及三年, 可使足民, 如其禮樂, 以俟君子. 赤, 爾, 何如. 對曰, 非曰能之, 願學焉. 宗廟之事, 如會同,

端章甫, 願爲小相焉."

6 『論語』「先進」, "點, 爾, 何如. 鼓瑟希, 鏗爾, 舍瑟而作, 對曰, 異乎三者之撰. 子曰, 何傷乎, 亦各言其志也. 曰, 莫春者, 春服旣成, 冠者五六人, 童子六七人, 浴乎沂, 風乎舞雩, 詠而歸. 夫子喟然嘆曰, 吾與點也."

7 자세한 것은 조민환, 「쇄락과 천재적 광기의 미학적 이해」(『동양예술미학산책』 제 11장, 서울: 성균관대학교출판부, 2018)을 참조할 것.

8 仲長統, 「樂志論」, "使居有良田廣宅, 背山臨流, 溝池環匝, 竹木周布, 場圃築前, 果園樹後(…)躊躇畦苑, 遊戱平林, 濯淸水, 追涼風, 釣遊鯉, 弋高鴻. 諷於舞雩之下, 詠歸高堂之上." 仲長統 著, 孫啓治 譯註, 『政論·昌言』, 北京: 中華書局, 2015, p.286. 중장통의 「낙지론」에 관한 것은 조민환, 「仲長統 「樂志論」을 통해본 隱士의 삶」(『동양예술』 25호, 한국동양예술학회, 2014)를 참조할 것.

9 중장통의 「낙지론樂志論」에 관한 자세한 것은 조민환, 「은사의 쇄락적 삶에 대한 미학적 이해」(『동양예술미학산책』 17장, 성균관대학교출판부, 2018)을 참 조할 것.

10 朱熹, 『朱子文集』 권2 「詩·曾點」, "春服初成麗景遲, 步隨流水玩晴漪, 微吟緩節歸來晚, 一任輕風拂面吹." 번역은 주희 지음, 주자대전 번역 연구회, 『주자대전』(권1)(전남대학교 철학연구교육센터, 대구한의대 국제문화연구소, 2010)을 참조하여 번역하되 구절에 따라 가감을 하여 정리하였다.

11 朱熹, 『朱子文集』 권2 「詩·春日」, "勝日尋芳泗水濱, 無邊光景一時新, 等閒識得東風面, 萬紫千紅總是春."

12 『論語』「子罕」, "子在川上曰, 逝者如斯夫, 不舍晝夜."

13 『論語』「子罕」, "子在川上曰, 逝者如斯夫, 不舍晝夜."에 대한 주희 및 정이의 주석, " 天地之化, 往者過, 來者續, 無一息之停, 乃道體之本然也. 然其可指而易見者, 莫如川流. 故於此發以示人, 欲學者時時省察, 而無毫髮之間斷也. 程子曰, 此道體也. 天運而不已, 日往則月來, 寒往則暑來, 水流而不息, 物生而不窮, 皆與道爲體, 運乎晝夜, 未嘗已也." 참조.

14 朱熹, 『朱子文集』 권2 「詩·春日偶作」, "聞道西園春色深, 急穿芒屩去登臨, 千葩萬蕊爭紅紫, 誰識乾坤造化心."

15 金正喜, 『阮堂全集』 권3 「書牘·與權彝齋」(五)(A301-053a), "水仙花果, 是天下大觀. 江浙以南, 未知如何. 此中之里里村村, 寸土尺地, 無非此水仙花. 花品絶大, 一朶多至十數花, 八九莖五六莖, 無不皆然. 其開在正晦二初, 至於三月, 山野田壟之際, 漫漫如白雲, 浩浩如白雪, 累居之門東門西, 無不皆然. 顧玆坎窞

憔悴, 何可及此. 若閉眼則已, 開眼則便滿眼而來, 何以遮眼截住耶. 土人則不知
貴焉, 牛馬食齕, 又從以踐踏之. 又其多生於麥田之故, 村丁里童, 一以鋤去, 鋤
而猶生之故, 又仇視之. 物之不得其所, 有如是矣."

16 金正喜,『阮堂全集』권10「水仙花」(A301-190a). "一點冬心朶朶圓, 品於幽澹
冷雋邊, 梅高猶未離庭砌, 淸水眞看解脫仙."

17 金正喜,『阮堂全集』권10「水仙花在在處處, 可以谷量, 田畝之間尤盛, 土人不知
爲何物, 麥耕之時盡爲鋤去」(A301-190b). "碧海靑天一解顔, 仙緣到底未終慳,
鋤頭棄擲尋常物, 供養窓明几淨間."

18 陶淵明,「飮酒」5首, "採菊東籬下, 悠然見南山. 山氣日夕佳, 飛鳥相與還. 此中
有眞意, 欲辨已忘言."

19 『論語』「雍也」, "子曰, 賢哉, 回也. 一簞食一瓢飮, 在陋巷, 人不堪其憂, 回也,
不改其樂. 賢哉, 回也."

20 『論語』「先進」, "子曰, 回也, 其庶乎, 屢空. 賜不受命, 而貨殖焉, 億則屢中."

21 陶淵明,「五柳先生傳」, "環堵蕭然, 不蔽風日, 短褐穿結, 簞瓢屢空, 晏如也. 常著
文章自娛, 頗示己志, 忘懷得失, 以此自終."

22 陳義成,「夫子与点之嘆乃退隱之嘆:談侍坐章究竟表現了孔子怎樣的人生態度」,
『沈陽敎育學院學報第』2卷 第3期, 2000, pp.34~39 참조.

23 李滉,『退溪文集』권3「陶山雜詠幷記」(한국고전번역원 사이트: 한국문집총간
A029-102b. 이하 문집총간 및 기타 서적의 번호와 페이지만 표시함), "爰有小
洞, 前俯江郊, 幽敻遼廓, 巖麓悄倩, 石井甘冽, 允宜肥遯之所."

24 『論語』「季氏」, "隱居以求其志, 行義以達其道."

25 이 점에 대해서는 陳義成,「夫子與點之嘆, 乃退隱之嘆:談侍坐章究竟表現了孔
子怎樣的人生態度」(『沈陽敎育學院學報』第2卷 第3期, 2000) 참조.

26 皇侃,『論語義疏』권6「先進第十一疏」, "旣歎而云吾與點也, 言我志與點同也.
所以與同者, 當時道消世亂, 馳竸者衆, 故諸弟子皆以仕進爲心, 唯點獨識時變,
故與之也. 故李充云, 善其能樂道知時, 逍遙游詠之至也."

27 『論語』「公冶長」, "子貢曰, 夫子之文章, 可得而聞也. 夫子之言性與天道, 不可
得而聞也."에 대해 주희가 "性者, 人所受之天理. 天道者, 天理自然之本體. 其實
一理也."라고 하는 주석 참조.

28 程顥・程頤,『二程集』『河南程氏遺書』권12「明道先生語二」「戊冬見伯淳先生
洛中所聞(劉絢質夫錄)」, "孔子與點, 蓋與聖人之志同, 便是堯舜氣象也. 誠異三
子者之撰, 特行有不掩焉者, 眞所謂狂矣. 子路等所見者小, 子路只爲不達爲國以

禮道理, 所以爲夫子笑. 若知爲國以禮之道, 便卻是這氣象也" 王孝魚 點校, 程顥·程頤, 『二程集』, 臺北: 漢京文化事業有限公司, 1981, p.136.

29　何晏 集解, 陸德明 音義, 邢昺 疏, 『論語注疏』 권11, "正義曰, 仲尼祖述堯舜, 憲章文武, 生値時亂而君不用, 三者不能相時, 志在爲政, 唯曾晳獨能知時, 志在澡身浴德, 逍遙游泳之至也. 詠懷樂道, 故夫子與之也."

30　程顥·程頤, 『二程集』 『河南程氏外書』 권3 「陳氏本拾遺」, "子路冉有公西華皆欲得國而治之, 故孔子不取. 曾晳狂者也, 未必能爲爲聖人之事, 而能知孔子之志: 故日浴乎沂, 風乎舞雩, 詠而歸, 言樂而得其所也. 孔子之志在於老者安之朋友信之少者懷之, 使萬物莫不遂其性, 曾點知之. 故孔子喟然歎曰, 吾與點也." 王孝魚 點校, 程顥·程頤, 『二程集』, 臺北: 漢京文化事業有限公司, 1981, p.369.

31　『朱子語類』 권40 「論語22·先進篇下」 「子路曾晳冉有公西華侍坐章」(1036), "某嘗謂, 曾點父子爲學, 每每相反. 曾點天資高明, 用志遠大, 故能先見其本."

32　주희의 증점의 기상에 관한 것은 田智忠, 『朱子論曾点气象研究』(四川:巴蜀書社, 2007)을 참조할 것.

33　黎靖德 編, 『朱子語類』 권40 「論語22·先進篇下」 「子路曾晳冉有公西華侍坐章」(1028), "人只見說曾點狂, 看夫子特與之之意, 須是大段高. 緣他資質明敏, 洞然自見得斯道之體, 看天下甚麼事能動得他. 他大綱如莊子. 明道亦稱莊子云, 有大底意思. 又云莊生形容道體, 儘有好處. 邵康節晚年意思正如此, 把造物世事都做則劇看. 曾點見得大意, 然裏面工夫却疏略. 明道亦云, 莊子無禮無本."

34　『朱子語類』 권40 「論語22·先進篇下」 「子路曾晳冉有公西華侍坐章」(1034), "又問, 上蔡云, 子路冉有公西華皆未免有意必之心, 曾點卻不願仕, 故孔子與之. 此說如何. 曰, 亦是. 但此意逼窄爾."

35　『朱子語類』 권40 「論語22·先進篇下」 「子路曾晳冉有公西華侍坐章」(1029), "曾點於道, 見其遠者大者, 而視其近小皆不足爲. 故其言超然, 無一毫作爲之意. 唯欲樂其所樂, 以終身焉耳." 『朱子語類』 권40 「論語22·先進篇下」 「子路曾晳冉有公西華侍坐章」(1034), "曾點之志, 所謂達可行於天下而後行之, 程子謂便是堯舜氣象, 爲他見處大. 故見得世間細小功業, 皆不足以入其心." 등 참조.

36　黎靖德 編, 『朱子語類』 권40 「論語22·先進篇下」 「子路曾晳冉有公西華侍坐章」(1026), "曾點見得事事物物上皆是天理流行. 良辰美景, 與幾箇好朋友行樂. 他看那幾箇說底功名事業, 都不是了. 他看見日用之間, 莫非天理, 在在處處, 莫非可樂. 他自見得那春服既成, 冠者五六人, 童子六七人, 浴乎沂, 風乎舞雩, 詠而歸處, 此是可樂天理."

37 『朱子語類』권40「論語22・先進篇下」「子路曾皙冉有公西華侍坐章」(1028),
"問, 夫子令四子言志, 故三子皆言用. 夫子卒不取, 而取無用之曾點, 何也. 曰,
三子之志趣, 皆止於所能, 而曾點氣象又大, 志趣又別, 極其所用, 當不止此也."

38 黎靖德 編, 『朱子語類』권40「論語22・先進篇下」「子路曾皙冉有公西華侍坐
章」(1026), "曾點之志, 如鳳凰翔於千仞之上, 故其言曰, 異乎三子者之撰."

39 黎靖德 編, 『朱子語類』권40「論語22・先進篇下」「子路曾皙冉有公西華侍坐
章」(1027), "曾點之志, 夫子當時見他高於三子, 故與之. 要之, 觀夫子不知所以
裁之之語, 則夫子正欲共他理會在."

40 『朱子語類』권40「論語22・先進篇下」「子路曾皙冉有公西華侍坐章」(1036~
037), "廖子晦李唐卿陳安卿共論三子言志, 及顏子喟然之歎, 錄其語質諸先生.
先生曰, 覺見諸公都說得枝蔓. 此等處不通如此說, 在人自活看方得. 若云堯舜事
業非曾點所能, 又逐一種說堯舜來比並, 都不是如此. 曾點只是箇高爽底人, 他意
思偶然自見得, 只見得了便休. 堯舜則都見得了, 又都踏著這箇物事行, 此其不同
處耳."『朱子語類』권40「論語22・先進篇下」「子路曾皙冉有公西華侍坐章」
(1036), "問曾點言志, 雖堯舜事業亦優爲之. 曰, 曾點爲人高爽, 日用之間, 見得
這天理流行之妙. 故堯舜事業亦不過自此做將去. 然有不同處, 堯舜便是實有之,
踏實做將去. 曾點只是偶然綽見在. 譬如一塊寶珠, 堯舜便實有在懷中, 曾點只看
見在, 然他人亦不曾見得."

41 『朱子語類』권40「論語22・先進篇下」「子路曾皙冉有公西華侍坐章」(1032),
"曾皙似說得高遠, 不就事實. 曰, 某嘗說, 曾皙不可學. 他是偶然見得如此, 夫子
也是一時被他說得恁地也快活人, 故與之. 今人若要學他, 便會狂妄了.

42 『朱子語類』권40「論語22・先進篇下」「子路曾皙冉有公西華侍坐章」(1032),
"夫子與點, 以其無所係著, 無所作爲, 皆天理之流行(…)夫子以其所見極高明了,
所以與之. 如今人見學者議論拘滯, 忽有一箇說得索性快活, 亦須喜之. 然未見得
其做事時如何. 若只如此忽略, 恐卻是病, 其流卽莊老耳."

43 『朱子語類』권40「論語22・先進篇下」「子路曾皙冉有公西華侍坐章」(1035),
"若曾點所見, 乃是大根大本. 使推而行之, 則將無所不能, 雖其功用之大, 如堯舜
之治天下, 亦可爲矣. 蓋言其所志者大, 而不可量也(…)然使點遂行其志, 則恐未
能掩其言, 故以爲狂者也."

44 『朱子語類』권40「論語22・先進篇下」「子路曾皙冉有公西華侍坐章」(1026),
"曾點是見他箇道理大原了, 只就眼前景致上說將去. 其行有不掩者, 是他先見得
大了, 自然是難掩.

45 『朱子語類』권40 「論語22・先進篇下」「子路曾晳冉有公西華侍坐章」(1034), "又問, 曾點之狂如何. 曰, 他雖知此理, 只是踐履未至."

46 黎靖德 編, 『朱子語類』권40 「論語22・先進篇下」「子路曾晳冉有公西華侍坐章」(1027), "曾點意思與莊周相似, 只不至如此跌蕩." 및 黎靖德 編, 『朱子語類』권40 「論語22・先進篇下」「子路曾晳冉有公西華侍坐章」(1028), "只怕曾點有莊老意思(…)他也未到得便做莊老, 只怕其流入於莊老." 참조. 『朱子語類』권40 「論語22・先進篇下」「子路曾晳冉有公西華侍坐章」(1028), "或問, 曾點是實見得如此, 還是偶然說著. 曰, 這也只是偶然說得如此. 他也未到得便做莊老, 只怕其流入於莊老."

47 朱熹, 『朱子大全』(上) 권43 「答陳明仲」(798), "曾點見道無疑, 心不累事, 其胸次灑落, 有非言語所能形容者. 故雖夫子有如或知爾之問, 而其所對亦未嘗少出其位焉. 蓋若將終身於此者, 而其語言氣象, 則固位天地育萬物之事也. 但其下學工夫實未至此, 故夫子雖喟然與之, 而終以爲狂也."

48 朱熹, 『朱子大全』(上) 권42 「答石子重」(789), "門人詳記曾晳舍瑟之事, 但欲見其從容不迫, 灑落自在之意耳. 若如此言, 則流於莊列之到矣. 且人之擧動, 孰非天機之自動耶. 然亦只此便見曾晳狂處, 蓋所見高而涵養未至也."

49 朱熹, 『朱子大全』(中) 권61 「答歐陽希遜」(459), "人有天資高, 自然見得此理眞實流行運用之妙者, 未必皆有學問之功. 如康節, 二程先生亦以爲學則初無不知也. 來喩皆已得之, 大抵學者當循下學上達之序, 庶幾不錯, 若一向先求曾點見解, 未有不入於佛老也."

50 黎靖德 編, 『朱子語類』권40 「論語22・先進篇下」「子路曾晳冉有公西華侍坐章」(1027), "曾點言志, 當時夫子只是見他說幾句索性話, 令人快意, 所以與之. 其實細密工夫卻多欠闕, 便似莊列. 如季武子死, 倚其門而歌, 打曾參仆之, 皆有些狂怪."

51 『朱子語類』권40 「論語22・先進篇下」「子路曾晳冉有公西華侍坐章」(1032), "夔孫錄云, 未死以前, 戰戰兢兢, 未嘗少息, 豈曾如此狂妄顛蹶. 曾晳不曾見他工夫, 只是天資高後自說著. 如夫子說吾黨之小子狂簡, 斐然成章, 不知所以裁之. 這便是狂簡. 如莊列之徒, 皆是他自說得恁地好. 夔孫錄云, 也是他見得如此. 所以夫子要歸裁正之. 若是不裁, 只管聽他恁地, 今日也浴沂詠歸, 明日也浴沂詠歸, 卻做箇甚麼合殺."

52 黎靖德 編, 『朱子語類』권117 「朱子14」「訓門人5」(2820), "(陳淳)因問向來所呈吾與點一段如何. (朱熹)曰某平生便是不愛人說此語. 論語一部自學而時習之

堯曰, 都是做工夫處, 不成只說了與點, 便將許多都掉了."

53 楊愼, 『升庵集』卷45 「夫子與點」(四庫全書本), "朱熹晚年有門人問與點之意, 朱熹曰某平生不喜人說此話, 論語自學而至堯曰皆是工夫(⋯)又易簣之前悔不改浴沂注一章, 留爲後學病根, 此可謂正論矣."

54 李珥, 『栗谷全書』卷13 「松崖記(辛未)」(A044-281d), "昔者, 曾晳有浴沂之談, 夫子嘆息而深許之, 以晳也見夫人欲盡處, 天理流行之妙故也. 不然則城南之浴, 壇上之詠, 魯人之所同也. 烏可一一與之乎. 雖然, 天理之妙, 非學者所可易言也. 欲見天理之妙, 當自愼獨始. 愼乎獨, 則吾心無間, 吾心無間, 則天理流行矣. 不愼乎獨, 則吾心有間, 吾心有間, 則天理阻閼矣. 吾黨之士, 其勉乎此."

55 『朱子語類』卷40 「論語22・先進篇下」「子路曾晳冉有公西華侍坐章」(1030), "林正卿問, 曾點只從高處見破, 卻不是次第做工夫來. 曰, 某以爲頗與莊列之徒相似, 但不恁地跌蕩耳."

56 朱熹, 『朱子大全』(上)卷43 「答陳明仲」(798), "曾點見道無疑, 心不累事, 其胸次灑落, 有非言語所能形容者. 故雖夫子有如或知爾之問, 而其所對亦未嘗少出其位焉. 蓋若將終身於此者, 而其言語氣象, 則固位天地育萬物之事也. 但其下學工夫實未至此, 故夫子雖喟然與之, 而終以爲狂也."

57 『朱子語類』卷93 「孔孟周程張子」(2354), "曾子父子相反, 參合下不曾見得, 只從日用間應事接物上積累做去, 及至透徹, 那小處都是自家底了. 點當下見得甚高, 做處却又欠闕(⋯)所以夷考其行而有不掩, 卒歸於狂."

58 『朱子語類』卷40 「論語22・先進篇下」「子路曾晳冉有公西華侍坐章」(1036), "某嘗謂曾點父子正相拗. 又云, 學者須如曾子逐步做將去, 方穩實."

59 『朱子語類』卷40 「論語22・先進篇下」「子路曾晳冉有公西華侍坐章」(1032), "孔門如曾點, 只見識高, 未見得其後成就如何. 如曾參, 卻是篤實細密, 工夫到."

60 『朱子語類』卷40 「論語22・先進篇下」「子路曾晳冉有公西華侍坐章」(1036), "某嘗謂, 曾點父子爲學, 每每相反. 曾點天資高明, 用志遠大, 故能先見其本. 往往於事爲之間, 有不屑用力者焉. 是徒見其忠之理, 而不知其恕之理也. 曾子一日三省, 則隨事用力, 而一貫之說, 必待夫子告之而後知. 是先於恕上得之, 而忠之理則其初蓋未能會也. 然而一唯之後, 本末兼該, 體用全備. 故其傳道之任, 不在其父, 而在其子, 則其虛實之分, 學者其必有以察之."

61 『論語』「學而」, "有子曰, 其爲人也孝弟, 而好犯上者, 鮮矣. 不好犯上, 而好作亂者, 未之有也. 君子務本, 本立而道生."

62 『大學』1장, "物有本末, 事有終始, 知所先後, 則近道矣."

63 많은 예를 들 수 있지만 대표적으로『論語』「述而」, "志於道, 據於德, 依於仁, 遊於藝"에 대한 주희의 주. "學者於此, 有以不失其先後之序, 輕重之倫焉, 則本末兼該, 內外交養, 日用之間, 無少間隙, 而涵泳從容, 忽不自知其入於聖賢之域矣."를 들 수 있다.

64 『論語』「衛靈公」, "在陳絶糧, 從者病, 莫能興. 子路慍見曰, 君子亦有窮乎. 子曰, 君子固窮, 小人窮斯濫矣."

65 『論語』「陽貨」, "好剛不好學, 其蔽也狂." 및 黎靖德 編,『朱子語類』권43「論語25··子路篇」「不得中行而與之章」(109), "問不得中行而與之一段, 曰, 謹厚者雖是好人, 無益於事, 故有取於狂狷." 및 "人須是氣魄大, 剛健有立底人, 方做得事成.", "狷者雖非中道, 然這般人終是有筋骨. 其志孤介, 知善之可爲而爲之, 知不善之不可爲而不爲, 直是有節操. 狂者志氣激昂." 등 참조.

66 朱熹, 『論語集注』, "曾點之學, 蓋有以見夫人欲盡處, 天理流行, 隨處充滿, 無少欠闕. 故其動靜之際, 從容如此. 而其言志, 則又不過卽其所居之位, 樂其日用之常, 初無舍己爲人之意. 而其胸次悠然, 直與天地萬物上下同流, 各得其所之妙, 隱然自見於言外. 視三子之規規於事爲之末者, 其氣象不侔矣. 故夫子歎息而深許之, 而門人記其本末獨加詳焉, 蓋亦有以識此矣."

67 黎靖德 編,『朱子語類』권40「論語22·先進篇下」「子路曾晳冉有公西華侍坐章」(1026), "曾點見得事事物物上, 皆是天理流行. 良辰美景, 與幾箇好朋友行樂, 他見那幾箇說底功名事業, 都不是了. 他看見日用之間, 莫非天理, 在在處處, 莫非可樂. 他自見得那春復旣成, 冠者五六人, 童子六七人, 浴乎沂, 風乎舞雩, 詠而歸處, 此是可樂天理."라는 언급은 이런 점을 더 구체적으로 말해준다.

68 黎靖德 編,『朱子語類』(北京: 中華書局, 1986, pp.1026~1027), "恭甫問, 曾點詠而歸, 意思如何. 曰, 曾點見處極高, 只是工夫疏略. 他狂之病處易見. 卻要看他狂之好處是如何. 緣他日用之間, 見得天理流行, 故他意思常恁地好. 只如莫春浴沂數句, 也只是略略地說將過."

69 증점에 관한 국내 연구로는 임종진,『증점, 그는 누구인가』(서울: 역락, 2014)가 있다.

70 『論語』「先進」, "子路曾晳冉有公西華侍坐. 子曰, 以吾一日長乎爾, 毋吾以也. 居則曰, 不吾知也. 如或知爾, 則何以哉."

71 錢穆, 王建文은 공자가 列國을 周遊하기 전의 일이라 하고, 林義正, 田耕滋 등은 열국을 주유하는 상황에서 일어난 것으로 본다. 宋代의 胡仔과 李啓謙, 張秉楠 등은 列國을 주유한 이후의 일로서, 구체적으로는 魯哀公 十二年 정도

[공자 나이 69세]라고 판단한다. 본고는 맨 마지막 견해를 따른다. 관련된 자세한 것은 劉煥文,「論語四子侍坐章研究」, 曲阜: 曲阜師範大學 碩士論文, 2015, pp.18~24 참조할 것.

72 季武子(?~기원전535), 姬姓, 季孫氏, 名은 宿.

73 『禮記』「檀弓下」,"季武子寢疾(…)及其喪也, 曾點倚其門而歌."

74 구체적인 하나의 예만 든다. 劉向,『說苑』卷3「建本」,"曾子芸瓜而誤斬其根, 曾晳怒, 援大杖擊之, 曾子仆之. 有頃蘇, 蹷然而起, 進曰, 嚮者參得罪於大人, 大人用力教參, 得無疾乎. 退屛鼓琴而歌, 欲令曾晳聽其歌聲, 令知其平也." 참조.

75 閻若璩,『四書釋地又續』卷下「曾晳倚門而歌」,"己未余以薦擧留京師久, 日以論學爲事. 有以季武子之喪曾點倚其門而歌, 爲朱子採入集注, 似可信, 來問者. 余曰: 此子虛烏有之言也. 春秋昭公七年季孫宿卒, 孔子年十七, 曾點少孔子若干歲未可知, 然論語敘其坐次於子路, 則必少九歲以上也可知. 孔子年十七時子路甫八歲, 點實不過六歲七歲孩童耳, 烏得有倚國相之門臨喪而歌之事. 檀弓多誣, 莫此爲甚."

76 『朱子語類』권40「論語22; 先進篇下」「子路曾晳冉有公西華侍坐章」(1027), "曾點言志, 當時夫子只是見他說幾句索性話, 令人快意, 所以與之. 其實細密工夫卻多欠闕, 便似莊列. 如季武子死, 倚其門而歌, 打曾參仆地, 皆有些狂怪."

77 우리가 일상적으로 사용하는 거문고라고 하는 것은 '玄琴'을 가리키고, 여기서 말하는 금은 흔히 '古琴'이라 하여 구별한다. 여기서는 이런 구별을 하지 않고 편의상 거문고라고 한다.

78 『禮記』「少儀」,"侍坐, 弗使不執琴瑟."

79 方觀旭은『論語偶記』에서 "少儀云, 侍坐弗使, 不執琴瑟, 則點之侍坐鼓瑟, 必由夫子使之."라고 말한다. 程樹德,『論語集釋』(北京: 中華書局, 1990, p.806)에서 재인용.

80 『朱子語類』권40「論語22·先進篇下」「子路曾晳冉有公西華侍坐章」,"只看他鼓瑟希, 鏗爾, 舍瑟而作, 從容優裕悠然自得處, 無不是這箇道理. 此一段都是這意思, 今人讀之, 只做等閑說了."

81 『禮記』「曲禮」(上),"父召無諾, 先生召無諾, 唯而起."

82 王守仁,『傳習錄』(下)「黃盛曾錄」257조목, "汝仲曰, 觀仲尼與曾點言志一章略見. 先生曰, 然. 以此章觀之, 聖人何等寬洪包含氣象. 且爲師者問志於羣弟子, 三子皆整頓以對, 至於曾點, 飄飄然不看那三子在眼, 自去鼓起琴來, 何等狂態. 及至言志, 又不對師之問目, 都是狂言, 設在伊川, 或斥罵起來了. 聖人乃復稱許

他, 何等氣象." 王守仁, 『王陽明全集』(上・下), 上海: 古籍出版社, 1992.

83 王守仁, 『傳習錄』(下)「黃省曾錄」312조, "先生曰, 我在南都已前, 尙有些子鄕
愿的意思在. 我今信得這良知眞是眞非. 信手行去. 更不著些覆藏. 我今纔做得
箇狂者的胸次."

84 王守仁, 『傳習錄拾遺』4조목, "狂者, 志存古人, 一切紛囂俗染不足以累其心, 眞
有鳳凰于千仞之意, 一念念, 卽聖人矣. 惟不克念, 故洞略事情, 而行常不掩. 惟
行不掩, 故心尙未壞而庶可與裁."

85 『論語』「公冶長」, "老者安之, 小者懷之."

86 『論語』「公冶長」, "願無伐善, 無施勞."

87 丁若鏞, 『與猶堂全書』第2集 經集 第11 권, 『論語古今註』권5〈先進下〉, "質疑.
劉華嵓云, 曾點之志, 只是個狂者, 不霸絆于塵跡. 故謝上蔡謂, 三子爲曾晳獨對
東風, 冷眼看破. 乃宋儒張皇之過, 遂謂其天地同流, 謂其堯舜氣象, 謂其人欲淨
盡. 夫天地堯舜, 必如夫子之老安少懷方是. 若莫春之遊, 不過吟風弄月, 自適其
適者也. 私欲淨盡, 必顔回之無伐無施方是. 曾點只是一時見得世事不必拘滯, 而
豈遂到一日克己田地. 宋儒因夫子一與, 遂把鼓瑟三句, 動靜都看好了. 不知師友
方言志而鼓瑟, 此狂態也."

88 黃震, 『黃氏日抄』권2「先進篇(子路曾晳冉有公西華侍坐章)」(四庫全書本), "四
子侍坐, 而夫子啓以如或知爾, 則何以哉. 蓋試言其用於世當何如也. 三子皆言爲
國之事, 皆答問之正也. 曾晳孔門之狂者也, 無意於世者也. 故自言其灑灑之趣,
此非答問之正也. 夫子以行道救世爲心, 而時不我予, 方與二三子私相講明於寂
寞之濱, 乃忽聞曾晳浴沂詠而歸之言, 若有觸其浮海居夷之云者. 故不覺喟然而
嘆, 蓋其意之所感者深矣. 所與雖點, 而所以嘆者豈惟與點哉. 繼答曾晳之問, 則
力道三子之美, 夫子豈以忘世自樂爲賢, 獨與點而不與三子者哉."

89 黃震, 『黃氏日抄』권2「先進篇(子路曾晳冉有公西華侍坐章)」(四庫全書本), "今
此四子侍挫而告以如或知爾則何以哉, 此傳指出仕之事, 而非泛使之言志也. 老
安少懷之志, 天覆地載之心也, 適人之適者也. 浴沂詠歸之樂, 吟風弄月之趣也,
自適其適者也. 曾晳固未得與堯舜比, 豈得與夫子比, 而形容之過如此. 亦合於其
分量而審之矣."

90 『莊子』「大宗師」, "若狐不偕, 務光, 伯夷, 叔齊, 箕子, 胥餘, 紀他, 申徒狄, 是役
人之役, 適人之適, 而不自適其適者也." 및「騈拇」, "夫不自見而見彼, 不自得而
得彼者, 是得人之得而不自得其得者也, 適人之適而不自適其適者也."

91 『莊子』「達生」, "忘足, 履之適也. 忘腰, 帶之適也, 知忘是非, 心之適也. 不內變,

不外從, 事會之適也. 始乎適而未嘗不適者, 忘適之適也."

92 『論語』「先進」의 '四子侍坐章'에 대한 細註, "問, 孔門英才多矣, 何爲不得乎此, 而點獨得之. 回參, 不必類乎點也, 而又獨得斯道之傳, 何也. 勉齋黃氏曰, 資禀高, 則不局於卑, 志量大, 則不溺於小, 見識明, 則異說不能惑, 趣向定, 則外誘不能移, 此點之學, 所以人不能及也. 人品不同, 則學之志亦異. 人爲技藝之學者, 有一見而超然解悟, 有終日仡仡而竟無所得者, 亦無怪乎點之獨得也." 참조.

93 黎靖德 編, 『朱子語類』 권31 「論語12 · 雍也篇2」 「賢哉回也章」(798), "問顔子樂處. 曰顔子之樂, 亦如曾點之樂. 但孔子只說顔子是恁地樂會, 點却說許多樂底事來. 點之樂淺近而易見, 顔子之樂深微而難知. 點只是見得如此, 顔子是工夫到那裏了, 從本原上看方得." 및 黎靖德 編, 『朱子語類』 권31 「論語13 · 雍也篇2」 「賢哉回也章」(798), "顔子之樂平淡, 曾點之樂已勞攘了." 참조.

94 黎靖德 編, 『朱子語類』 권31 「論語13 · 雍也篇2」 「賢哉回也章」(796), "問顔子不改其樂, 是私欲旣去, 一心之中, 渾是天理流行, 無有止息, 此乃至富至貴之理, 擧天下之物, 無以尚之, 豈不大有可樂, 曰(…)惟是私欲旣去, 天理流行, 動靜語默, 日用之間, 無非天理, 胸中廓然, 豈不可樂."라는 주석과 주희가 『論語』「先進」에서 한 주석을 참조하면, 안연과 증점의 공통점으로 '사욕을 버리고 천리에 순응하는 삶'의 자세에서 얻는 '樂'을 들고 있음을 알 수 있다.

95 黎靖德 編, 『朱子語類』 권40 「論語22 · 先進篇下」 「子路曾晳冉有公西華侍坐章」(1029), "問, 曾點浴沂氣象, 與顔子樂底意思相近否. 曰, 顔子底較恬靜, 無虛多事. 曾點是自恁說, 却也好, 若不已, 便成釋老去, 所以孟子謂之狂, 顔子是孔子稱他樂, 他不曾自說道我樂. 大凡人自說樂時, 便已不是樂了."

96 『論語』「先進」의 '四子侍坐章'에 대한 細註, "若顔子, 則其資禀志量見識趣向, 當無異乎點, 而深厚沈潛淳實中正, 必有過於點也. 故其見雖同, 而其得則異於點也. 點之子參, 其見不及乎晳, 而其學則近於回, 以其用力之篤, 則雖與回等, 而非點所及也."

97 『論語』「先進」의 '四子侍坐章'에 대한 細註, "曰, 晳之不及乎回參, 而卒未免爲狂者之歸, 何也. 曰, 天下之理, 固近於人心, 而未嘗不形見於事物, 爲學之方, 固當存養乎德性, 而亦不可不省察乎實行. 夫是以精粗不遺, 而表裏相應, 內外交養, 動靜如一然後, 可以爲聖學之全功也. 點之志則大, 資則高, 識則明, 趣則遠. 然深厚沈潛淳實中正之意, 有不足焉, 則見高而遺卑, 見大而略小, 見識有餘而行不足, 趣向雖正而行則遠, 此所以不及乎回參也. 雖然自回參而論之, 點誠有未至, 自學者論之, 點之所見, 豈可忽哉. 規規煎煎於文義之間, 事爲之末, 而胸中

無所見焉, 恐未易以狂語點也."

98 『論語』「先進」의 '四子侍坐章'에 대한 細註, "新安陳氏曰(…)又按三子所言者, 事功, 其志實而小. 點所言者, 理趣, 其志高而大. 點不及三子所行之實, 三子不 及點所見之高. 以一時所言觀之, 三子規規於事爲之末, 而點超然於理趣之高. 宜 夫子獨與之也. 自今而論學者, 必有曾點見處之高, 以立其體, 又有三子行處之 實, 以達於用, 始爲無弊. 不然, 鮮不流於狂妄."

99 전후 문맥은 다음과 같다. 嵇康, 『嵇康集』권2「與山巨源絶交書」, "又每非湯武 而薄周孔, 在人間不止, 此事會顯, 世敎所不容, 此甚不可一也." 嵇康 著, 戴明明 校注, 『嵇康集校注』, 北京: 人民文學出版社, 1962, p.122.

제6장
양명학의 광견관

1 王畿, 『王龍溪全集』권1「與梅純甫問答」, "狂者之意, 只是要做聖人, 其行有不 掩, 雖是受病處, 然其心事光明超脫, 不作些子蓋藏回護, 亦更是得力處." 王畿, 『王龍溪全集』, 齊南: 齊魯書社, 1997. 및 李贄, 『焚書』권1「與耿司寇告別」, "狂者不踏故襲, 不踐往跡, 見識高矣, 所謂如鳳凰翔於千仞之上, 誰能當之, 而不 信凡鳥之平常, 與己均揖於物類. 是以見雖高而不實, 不實則不中行矣. 蓋論好人 極好相處, 則鄕愿爲第一, 論載道而承千聖絶學, 則舍狂狷將何之乎." 참조. 李贄 著, 張建業 主編, 劉幼生 整理, 『李贄文集』(제1책) 『焚書』, 北京: 社會科學文獻 出版社, 2000, p.25.

2 『傳習錄拾遺』4조, "狂者, 志存古人, 一切紛囂俗染, 擧不足以累其心, 眞有鳳凰 翔於千仞之意, 一克念卽聖人." 이밖에 앞의 王畿, 『王龍溪全集』권1「與梅純甫 問答」에 나오는 내용 참조.

3 王守仁, 『傳習錄』(中)「答羅整菴少宰書」176조목, "韓氏云, 佛老之害甚於楊 墨. 韓愈之賢不及孟子, 孟子不能救之於未壞之先, 而韓愈乃欲全之於已壞之後, 其亦不量其力, 且見其身之危, 莫之救以死也. 嗚呼. 若某者, 其尤不量其力, 果 見其身之危, 莫之救以死也矣. 夫衆力嘻嘻之中, 而猶出涕嗟若, 擧世恬然以趨, 而獨疾首蹙額以爲憂, 此其非病狂喪心, 殆必誠有大苦者隱於其中, 而非天下之 至仁, 其孰能察之."

4 『노자』, "絶學無憂. 唯之與阿, 相去幾何. 善之與惡, 相去何若. 人之所畏, 不可
不畏. 荒兮其未央哉. 衆人熙熙, 如亨太牢, 如春登臺. 我獨泊兮其未兆, 如嬰兒
之未孩(…)衆人皆有餘, 而我獨若遺. 我愚人之心也哉."

5 王守仁, 『傳習錄』(中)「答聶文蔚」181조목, "僕誠賴天之靈, 偶有見於良知之
學, 以爲必由此而後天下可得而治. 是以每念斯民之陷溺, 則爲之戚然痛心, 忘其
身之不肖, 而思以此救之, 亦不自知其量也. 天下之人見其若是, 遂相與非笑而詆
斥之, 以爲是病狂喪心之人耳. 嗚呼, 是奚足恤哉. 吾方疾痛之切體, 而暇計人之
非笑乎."

6 王守仁, 『傳習錄』(中)「答聶文蔚」181조목, "人固有見其父子兄弟之墜溺於深
淵者, 呼號匍匐, 裸跣顛頓, 扳懸崖壁而下拯之. 士之見者, 方相與揖讓談笑於其
旁, 以爲是棄其禮貌衣冠而呼號顛頓若此, 是病狂喪心者也. 故夫揖讓談笑於溺
人之旁而不知救, 此惟行路之人, 無親戚骨肉之情者能之, 然已謂之無惻隱之心,
非人矣. 若失在父子兄弗之愛者, 則固未有不痛心疾首, 狂奔盡氣, 匍匐而拯之,
彼將陷溺之禍有不顧, 而況於病狂喪心之譏乎, 而又況於蘄人信與不信乎."

7 王守仁, 『傳習錄』(中)「答聶文蔚」181조목, "嗚呼. 今之人雖謂僕爲病狂喪心之
人, 亦無不可矣. 天下之人, 皆吾之心也, 天下之人猶有病狂者矣, 吾安得而非病
狂乎, 猶有喪心者矣, 吾安得而非喪心乎."

8 王守仁, 『傳習錄』(中)「答聶文蔚」183조목, "僕之不肖, 何敢以夫子之道爲己任,
顧其心亦已稍加疾疢之在身, 是以徬徨四顧, 將求其有助於我者, 相與講去其病
耳. 今誠得豪傑同志之士, 扶持匡翼, 共明良知之學於天下, 使天下之人皆知自致
其良知, 以柑安相養, 去其自私自利之蔽, 一洗讒妒勝忿之習, 以濟於大同, 則僕
之狂病固將脫然以愈, 而終免於喪心之患矣, 豈不快哉."

9 王守仁, 『傳習錄拾遺』45조목, "張元沖在舟中問, 二氏與聖人之學所差毫釐, 謂
其皆有得於性命也. 但二氏於性命中著些私利, 便謬千里矣, 今觀二氏作用, 亦有
功於吾身者. 不知亦須兼取否. 先生曰, 說兼取便不是. 聖人盡性至命, 何物不具,
何待兼取, 二氏之用, 皆我之用. 卽吾盡性至命中完養此身, 謂之仙, 卽吾盡性至
命中不染世累, 謂之佛. 但後世儒者不見聖學之全, 故與二氏成二見耳. 譬之廳
堂, 三間共爲一廳, 儒者不知皆我所用, 見佛氏則割左邊一間與之, 見老氏則割右
邊一間與之, 而己則自處中間, 皆擧一而廢百也. 聖人與天地民物同體, 儒佛老,
莊皆吾之用, 是之謂大道. 二氏自私其身, 是之謂小道."

10 王守仁, 『傳習錄』(下)「黃盛曾錄」257조목, "王汝中, 省曾侍坐, 先生握扇命曰,
你們用扇. 省曾起對曰, 不敢. 先生曰, 聖人之學, 不是這等綑縛苦楚的, 不是妝

做道學的模樣.

11 王守仁, 『傳習錄』(下) 「黃盛曾錄」 257조목, "汝仲曰, 觀仲尼與曾點言志一章略見. 先生曰, 然. 以此章觀之, 聖人何等寬洪包含氣象. 且爲師者問志於羣弟子, 三子皆整頓以對, 至於曾點, 飄飄然不看那三子在眼, 自去鼓起琴來, 何等狂態. 及至言志, 又不對師之問目, 都是狂言, 設在伊川, 或斥罵起來了. 聖人乃復稱許他, 何等氣象."

12 王守仁, 『傳習錄』(下) 「黃盛曾錄」 257조목, "聖人敎人, 不是束縛他通做一般, 只如狂者便從狂處成就他. 狷者便從狷處成就他. 人之才氣如何同得."

13 『論語』 「學而」, "子曰, 學而時習之, 不亦說乎."에 대한 주희의 주석, "學之爲言效也. 人性皆善, 而覺有先後, 後覺者必效先覺之所爲, 乃可以明善而復其初也." 참조.

14 王守仁, 『傳習錄』(下) 「黃省曾錄」 312조, "薛尙謙, 鄒謙之, 馬子莘, 王汝止待坐. 因嘆先生自征寧藩以來, 天下謗議益衆. 請各言其故. 有言先生功業勢位日隆, 天下忌之者日衆. 有言先生之學日明故爲宋儒爭是非者亦日博. 有言先生自南都以後, 同志信從者日衆, 而四方排阻者日力. 先曰, 諸君之言, 信皆有之. 但吾一段自知處, 諸君俱未道及耳. 諸友請問. 先生曰, 我在南都已前, 尙有些子鄕愿的意思在. 我今信得這良知眞是眞非. 信手行去. 更不著些覆藏. 我今纔做得箇狂者的胸次. 使天下之人都說我行不掩言也罷. 尙謙出曰, 信得此過, 方是聖人的眞血脈."

15 王守仁, 『傳習錄拾遺』 4조목, "薛尙謙, 鄒謙之, 馬子莘, 王汝止侍坐, 請問鄕愿, 狂者之辨. 曰, 鄕愿以忠信廉潔見取於君子, 以同流合汚無忤於小人, 故非之無擧, 刺之無刺. 然究其心, 乃知忠信廉潔所以媚君子也, 同流合汚所以媚小人也. 其心已破壞矣, 故不可與入堯舜之道. 狂者志存古人, 一切紛囂俗染不足以累其心, 眞有鳳凰于千仞之意, 一克念, 卽聖人矣. 惟不克念, 故洞略事情, 而行常不掩. 惟行不掩, 故心尙未壞而庶可與裁." 이밖에 王守仁, 『傳習錄拾遺』 39조목, "曰, 昔孔門求中行之士不可得. 苟求其次, 其惟狂者乎. 狂者, 志存古人, 一切聲利紛華之染, 無所累其衷, 眞有鳳凰翔於千仞氣象. 得是人而裁之, 使之克念, 日就平易切實, 則去道不遠矣. 予自鴻臚以前, 學者用功尙多拘局. 自吾揭示良知, 頭腦漸覺見得此意者多, 可與裁矣." 참조.

16 王守仁, 『傳習錄拾遺』 4조목, "曰, 狂狷爲孔子所思, 然至乎傳道, 不及琴, 張輩, 而傳習曾子, 豈曾子乃狂狷乎. 曰, 不然. 琴, 張輩, 狂者之稟也. 雖有所得, 終止於狂. 曾子, 中行之稟也, 故能悟入聖人之道."

17 朱熹, 『朱子大全』(中) 권53 「答胡季隨」(261), "今乃復有來書之喩, 其言欲以灑落爲始學之事, 而可以力致(…)纔有令之之心卽便終身不能得灑落者, 此尤切至之論. 蓋纔有此意便不自然, 其自謂灑落者, 乃是疏略放肆之異名耳, 選此兩三重病痛如何能到眞實灑落地位耶."

18 王守仁, 『傳習錄拾遺』48조목, "是月, 舒柏有敬畏累灑落之問, 劉侯有入山養靜之問. 先生曰, 君子之所謂敬畏者, 非恐懼憂患之謂也. 戒愼不睹, 恐懼不聞之謂耳. 君子之所謂灑落者, 非曠蕩放逸之謂也. 乃其心體不累於欲, 無入而不自得之謂耳. 夫心之本體, 卽天理也. 天理之昭明靈覺, 所謂良知也. 君子戒懼之功, 無時或間, 則天理常存, 而其昭明靈覺之本體, 自無所昏蔽, 自無所牽擾, 自無所歉餒愧怍, 動容周旋而中體, 從心所欲而不逾, 斯爲所謂眞灑落矣. 是灑落生於天理之常存, 天理常存生於戒愼恐懼之無間. 孰謂敬畏之心, 反爲灑落累耶."

19 『論語』「子路」, "子曰, 不得中行而與之, 必也狂狷乎. 狂者, 進取, 狷者, 有所不爲也." 참조.

20 『論語』「先進」, "莫春者, 春服旣成, 冠者五六人, 童子六七人, 浴乎沂, 風乎舞雩, 詠而歸. 夫子喟然嘆曰, 吾與點也." 참조.

21 앞의 王畿, 『王龍溪全集』 권1 「與梅純甫問答」의 내용 참조.

22 이런 점에 대해서는 이기면, 『원굉도문학사상』(서울: 한국학술정보, 2007) pp.32~43 참조.

23 劉夢溪는 『中國文化的狂者精神』에서 이지와 원굉도의 광자관을 다루고 있지만, 그 차이점을 구체적으로 밝히지는 않는다.

24 이지 원문에 관한 것은 이탁오 지음·김혜경 옮김, 『분서』(Ⅰ·Ⅱ)(서울: 한길사, 2004), 이탁오 지음·김혜경 옮김, 『속분서』(서울: 한길사, 2007)를 주로 참조하였다. 국내 문헌 가운데 이지에 관한 기본적인 것은 신용철, 『공자의 천하, 중국을 뒤흔든 자유인 이탁오』(서울: 지식산업사, 2006), 엔리에산·주지엔구오 지음, 홍승직 옮김, 『이탁오 평전』(서울: 돌베개, 2016) 등을 참조할 것.

25 黃宗羲, 『明儒學案』 권35 「恭簡耿天台先生定向」, "李卓吾鼓猖狂禪, 學者靡然從風." 黃宗羲, 『明儒學案』, 北京 : 商務印書館, 2006.

26 朱熹, 『中庸章句』「序」, "中庸何爲而作也. 子思子憂道學之失其傳而作也. 蓋自上古聖神繼天立極, 而道統之傳有自來矣. 其見於經, 則允執厥中者, 堯之所以授舜也. 夫堯舜禹, 天下之大聖也. 以天下相傳, 天下之大事也(…)自是以來, 聖聖相承, 若成湯文武之爲君, 皐陶伊傅周召之爲臣, 旣皆以此而接夫道統之傳. 若吾夫子, 則雖不得其位, 而所以繼往聖 開來學, 其功反有賢於堯舜者. 然當是時, 見

而知之者, 惟顔氏, 曾氏之傳得其宗. 及曾氏之再傳, 而復得夫子之孫子思, 則去聖遠而異端起矣." 참조.

27 李贄, 『焚書』 권1 「與耿司寇告別」, "狂者不蹈故襲, 不踐往跡, 見識高矣, 所謂如鳳皇翔於千仞之上, 誰能當之, 而不信凡鳥之平常, 與己均同於物類. 是以見雖高而不實, 不實則不中行矣. 狷者行一不義, 殺一不辜而得天下不爲(…)蓋論好人極好相處, 則鄕愿爲第一, 論載道而承千聖絶學, 則舍狂狷將何之乎?" 李贄 著, 張建業 主編, 劉幼生 整理, 『李贄文集』(제1책) 『焚書』, 北京: 社會科學文獻出版社, 2000, p.25.

28 李贄, 『焚書』 권2 「與友人書」, "又觀古之狂者, 孟氏以爲是其爲人志大言大而已. 解者以爲志大故動以古人自期, 言大故行與言或不相掩. 如此, 則狂者當無比數於天下矣, 有何足貴而故思念之甚乎." 李贄 著, 張建業 主編, 劉幼生 整理, 『李贄文集』(제1책) 『焚書』, 北京: 社會科學文獻出版社, 2000, p.69. 이하 『焚書』 권2 「與友人書」인 경우는 페이지만 적는다.

29 李贄, 『焚書』 권2 「與友人書」(70), "蓋狂者下視古人, 高視一身, 以爲古人雖高, 其跡往矣, 何必踐彼跡爲也. 是謂志大. 以故放言高論, 凡其身之所不能爲, 與其所不敢爲者, 亦率意妄言之, 是謂大言. 固宜其行之不掩耳."

30 李贄, 『焚書』 권2 「與友人書」(70), "何也. 其情其勢自不能以相掩故也. 夫人生在天地間, 旣與人同生, 又安能與人獨異. 是以往往徒能言之以自快耳. 大言之以貢高耳, 亂言之以憤世耳. 渠見世之桎梏已甚, 卑鄙可厭, 益以肆其狂言."

31 李贄, 『焚書』 권2 「與友人書」(70), "觀者見其狂, 遂指以爲猛虎毒蛇, 相率而遠去之. 渠見其狂言之得行也, 則益以自幸, 而唯恐其言之不狂矣. 唯聖人視之若無有也. 故彼以其狂言嚇人而吾聽之若不聞, 則其狂將自歇矣. 故唯聖人能醫狂病."

32 李贄, 『焚書』 권2 「與友人書」(70), "觀其可子桑, 友原壤, 雖臨喪而歌, 非但言之, 且行之而自不掩, 聖人絶不以爲異也. 是千古能醫狂病者, 莫聖人若也. 故不見其狂, 則狂病自息. 又愛其狂, 思其狂, 稱之爲善人, 望之以中行, 則其狂可以成章, 可以入室. 仆之所謂夫子之愛狂者此也. 蓋唯世間一等狂漢, 乃能不掩於行. 不掩者, 不遮掩以自蓋也, 非行不掩其言之謂也."

33 李贄, 『藏書』(下) 권32 「德業門·德業儒臣傳」 「孟軻附樂克論」(599), "吾且極言之, 凡人之生, 負陰而抱陽, 陽輕清而直上, 故其人得之則爲狂, 陰堅凝而執固, 故其人得之則爲狷, 雖或多寡不同, 參差難一, 未能純乎其純, 然大槩如是而已. 惟彼純陽之健, 純陰之順, 則其人難得見之, 夫子所以思也. 自今觀之, 聖人者, 中行之狂狷也, 君子者, 大而未化之聖人也, 善人者, 狂士之徽稱也, 有恆者, 狷之

別名也, 是皆信心人也."

34 『老子』42장, "道生一, 一生二, 二生三, 三生萬物. 萬物負陰而抱陽."

35 周敦頤 『太極圖說』에 대한 주희의 주석, "然形生於陰, 神發於陽, 五常之性, 感物而動, 而陽善陰惡, 又以類分, 而五性之殊, 散爲萬事. 蓋二氣五行, 化生萬物, 其在人者又如此." 朱熹・呂祖謙 編, 『近思錄』권1 「道體」(太極圖說) 참조.

36 『周易』「繫辭傳上」, "乾知大始, 坤作成物"에 대한 주희의 주석 "陽先陰後, 陽施陰受, 陽之輕清者未形而, 陰之重濁有跡也."

37 黎靖德 編, 『朱子語類』권16 「大學3 傳6章」「釋誠意」(328), "所謂誠其意者, 毋自欺也."에 대한 주희의 주석, "心之所發, 陽善陰惡, 則其好善惡惡, 皆爲自欺, 而意不誠矣."

38 이 말은 『孟子』「公孫丑上」, "曰, 伯夷伊尹何如(…)行一不義, 殺一不辜而得天下, 皆不爲也. 是則同."에 나오는 말이다.

39 李贄, 『藏書』(下) 권32 「德業門・德業儒臣傳」「孟軻附樂克論」(600), "孔子之門, 曾點以狂而見道, 曾參以狷而信道, 此其彰彰較著爲求之. 於古, 必如伯夷, 伊尹, 行一不義殺一不辜而得天下不爲, 方可名爲狷者(…)由此觀之, 放勛狂而帝, 文王狂而王, 泰伯狂而伯, 皆狂也, 若舜也, 禹也, 湯與武也, 以至周召之列, 皆狷也. 微子狂而去, 箕子狂而奴, 比干狂而死. 夫子曰, 殷有三仁焉. 曰三仁者, 無彼此也. 管夷吾狂之魁也, 漢高帝狂之神也, 漢文帝狂之聖也, 陶朱狂而哲, 子房狂而義, 莊周列御寇, 道家之所謂狂也, 曹相國, 汲長孺, 道家之所謂狷也, 皆能措刑於不用, 已不勞而民安之矣. 荀之與楊, 聖門之所謂狂狷也, 韓子何人, 而遽指其醇疵哉."

40 蘇轍, 『潁濱文鈔』권18 「古史敍」(欽定四庫全書本, 唐宋八大家文鈔〔茅坤 撰〕), "古之帝王, 皆聖人也. 其道以無爲爲宗, 萬物莫能嬰之. 其於爲善, 如水之必寒, 如火之必熱. 其於不爲不善, 如騶虞之不殺, 如竊脂之不穀, 不學而成, 不勉而得. 其積之中者有餘. 故其推之以治天下者, 有不可得而知也."

41 王充, 『論衡』권9 「問孔」, "世儒學者, 好信師而是古, 以爲賢聖所言皆無非, 專精講習, 不知難問. 夫賢聖下筆造文, 用意詳審, 尙未可謂盡得實, 況倉卒吐言, 安能皆是. 不能皆是, 時人不知難. 或是, 而意沉難見. 時人不知問, 案賢聖之言, 上下多相違. 其文, 前後多相伐者, 世之學者, 不能知也."

42 李贄, 『藏書』(下) 권32 「德業門・德業儒臣傳」「孟軻附樂克論」(691), "寧獨是, 文章亦然, 李謫仙, 王摩詰, 詩人之狂也, 杜子美, 孟浩然, 詩人之狷也. 韓退之文之狷, 柳宗元文之狂, 是又不可以不知也. 漢氏兩司馬, 一在前可稱狂, 一在後可

稱狷. 狂者不軌於道, 而狷者幾聖矣. 雖心源瑩徹, 未知何如. 蘇氏一門父子兄弟三人, 一爲狂, 一爲狷, 其一爲縱橫者流(…)世無孔子, 則古今天下無眞是非, 世無司馬, 則誰爲繼孔子者, 此予之所以語狂狷也, 知狂狷則知善人矣. 然則樂克亦可人哉."

43 李贄, 『藏書』(下) 卷32「德業門·德業儒臣傳」「孟軻附樂克論」(600), "孔子之門, 曾點以狂而見道, 曾參以狷而信道, 此其彰彰較著焉(…)莊周, 列御寇, 道家之所謂狂也. 曹相國, 汲長孺, 道家之所謂狷也. 皆能措刑于不用, 己不勞而民安之矣. 荀之與楊, 聖門之所謂狂狷也. 韓子何人而遽指其醇疵哉. 若陶淵明肆于菊, 東方朔肆于朝, 阮嗣宗肆于目, 劉伯倫, 王無功之徒肆于酒, 淳于髡以一言定國肆于口, 皆狂之上乘者也. 難之難者, 其東方朔乎. 避世金馬門, 以萬乘爲僚友. 所謂古之狂也肆, 其在斯人歟. 其在斯人歟."

44 국내 연구물 가운데 원굉도에 관한 것은 李基勉, 『袁宏道性靈說硏究』(高麗大博士論文, 1993), 禹在鎬, 『袁宏道詩歌硏究』(서울大 博士論文, 1995), 姜炅範, 『袁宏道散文硏究』(成均館大 博士論文, 2001) 등을 참조할 것

45 원굉도 원문에 관한 번역문은 주로 원굉도 저, 심경호 박용만 유동환 역주, 『원중랑집』(서울: 소명출판사, 2004)을 참조하여 번역하되, 문맥에 따라 나의 견해를 첨가하였다.

46 袁宏道, 『袁宏道集箋校』卷53 (『未編稿』卷1「政策論」)「策·5問」(1517), "至於點也, 而所談止春風沂水焉已矣, 所樂止童冠詠歸焉已矣. 自世儒而論, 則點也婆婆嘯詠, 而流連光景, 頹然自放於山情水意之間, 蓋任誕之宗而虛無之祖也. 而夫子何以喟然與之."

47 袁宏道, 『袁宏道集箋校』卷53 (『未編稿』卷1「政策論」)「策·5問」(1518), "夫點固聖門之所謂狂士也, 世人不知狂爲何物, 而以放浪不羈者當之, 則謂點一放浪不羈之士, 而何與于治天下. 不知夫子思中行, 而狂卽次之."

48 '취趣'에 관한 것은 『袁宏道集箋校』卷10 (『解脫集』卷3「遊記」, 雜著)「叙陳正甫會心集」(463), "世人所難得者唯趣. 趣如山上之色水中之味花中之光女中之態, 雖善說者不能下一語, 唯會心者知之. 今之人慕趣之名, 求趣之似, 于是有辨說書畫涉獵古董以爲淸, 寄意玄虛脫迹塵紛以爲遠, 又其下則有如蘇州之燒香煮茶者. 此等皆趣之皮毛, 何關神情. 夫趣得之自然者深, 得之學問者淺. 当其爲童子也, 不知有趣, 然无往而非趣也." 참조.

49 袁宏道, 『袁宏道集箋校』卷53 (『未編稿』卷1「政策論」)「策·5問」(1517), "噫, 世但知才氣之可以集事也, 而惡知妙天下之用者在識趣耶. 才氣如疾風振落, 枯

朽自除, 識趣如明月澄空, 萬象朗徹. 是故以點論三子, 覺宇宙之自清, 而輕世者
之攪擾也. 夫鳳凰之翔于千仞也, 騫翥未畢, 而天下之鳥, 已黯然無色矣. 此夫子
之所以與點也. 與其用之大, 而非謂其不用也."

50 袁宏道, 『袁宏道集箋校』 권21 (『瓶花齋集』 권10「尺牘」)「答梅客生(又)」(738),
"宋儒有腐學而無腐人, 今代有腐人而無腐學. 宋時講理學者多腐, 而文章事功不
腐. 今代講文章事功者腐, 而理學獨不腐, 宋時君子腐, 小人不腐, 今代君子小人多
腐. 故僕謂當代可掩前古者, 惟陽明一派良知學問而已."

51 袁宏道, 『袁宏道集箋校』 권53 (『未編稿』 권1「政策論」)「策・5問」(1518), "夫
狂; 龍德也. 中行者, 龍之全, 而狂其分也. 點也其見潛之間乎. 潛者遯世不見知
而不悔, 而點則有夫子知之. 然夫子雖知之, 而及門之二三子未必知也. 自夫子喟
然之後, 而後之論點者, 尙以爲能知聖人之志, 未必能爲聖人之事, 則點之全機大
用, 竟歸於遯而已矣, 是以謂之潛也."

52 袁宏道, 『袁宏道集箋校』 권53 (『未編稿』 권1「政策論」)「策・5問」(1518), "自
漢以下, 蓋有二三豪傑, 得狂之心而擬龍之一體者, 幸而遭時, 則天下仰其事業,
而不知其事業之卽狂. 不幸而不遇, 則天下笑其狂, 而信狂之果不可以事業, 世之
不知狂久矣."

53 袁宏道, 『袁宏道集箋校』 권53 (『未編稿』 권1「政策論」)「策・5問」(1518), "夫
張子房, 謝安石, 狄懷英三人者, 古今所稱人傑也. 夷考其用, 皆以識趣, 而非以
才局, 閑曠遠淡之中, 而旋乾轉坤之機軸出焉. 子房之狂智, 安石之狂沈, 梁公之
狂忍, 三人者狂體不同, 其近龍德一也."

54 袁宏道, 『袁宏道集箋校』 권53 (『未編稿』 권1「政策論」)「策・5問」(1519), "故
生以爲始亢, 中而躍, 終而潛者, 子房也. 始而潛, 終而躍者, 安石也. 始以亢而居
惕, 終以潛而居躍者, 梁公也. 是皆吾夫子所思之狂, 而次於中行一等者也."

55 袁宏道, 『袁宏道集箋校』 권53 (『未編稿』 권1「政策論」)「策・5問」(1529), "嗟
乎, 世無孔子, 天下誰復思狂."

56 袁宏道, 『袁宏道集箋校』 권53 (『未編稿』 권1「政策論」)「策・5問」(1519~
1520), "狂者之流嘐嘐不顧, 頗見刺於鄕愿, 世人右鄕愿而左狂, 則狂之不用常多
而用常少, 以生觀之, 若晉之陶潛, 唐之李白, 其識趣皆可大用, 而世特無能用之
者. 世以若人爲騷壇麴士之狂, 初無意於用世也. 故卒不用, 而孰知無意於用者,
乃其所以大用也."

57 그 하나의 예로 왕수인의 '향원관'을 들 수 있다. 王守仁, 『傳習錄拾遺』 4조목,
"薛尙謙, 鄒謙之, 馬子莘, 王汝止侍坐, 請問鄕愿狂者之辨. 曰, 鄕愿以忠信廉潔

見取於君子, 以同流合汚無忤於小人, 故非之無擧, 刺之無刺. 然究其心, 乃知忠信廉潔所以媚君子也, 同流合汚所以媚小人也. 其心已破壞矣, 故不可與入堯舜之道." 참조.

58 하나의 예를 들면, 『莊子』「逍遙遊」, "惠子謂莊子曰, 魏王貽我大瓠之種, 我樹之成而實五石; 以盛水漿, 其堅不能自擧也. 剖之以爲瓢, 則瓠落無所容, 非不呺然大也. 吾爲其無用而掊之(…)莊子曰, 夫子固拙於用大矣(…)今子有五石之瓠, 何不慮以爲大樽而浮乎江湖, 而憂其瓠落無所容. 則夫子猶有蓬之心也夫." 참조.

59 袁宏道, 『袁宏道集箋校』 권53 (『未編稿』 권1 「政策論」) 「策 · 5問」(1520), "淵明之氣似巽而實高, 似和而實不恭, 是故恥于見督郵, 而不恥于爲丐, 其狂可見也. 天下知其爲恥於折腰之人, 而不知其爲恥事二姓之人, 其狂不可見也(…)太白天才英特, 狂迹久著, 從永之誣, 前哲蓋已辨明, 而蘇文忠謂其氣蓋天下, 傳正謂千鈞之弩, 一發不中, 則摧橦折牙而求息機, 而生以爲未盡也." 참조.

60 袁宏道, 『袁宏道集箋校』 권53 (『未編稿』 권1 「政策論」) 「策 · 5問」(1520), "夫士必有眞輕功名之心, 而後可以託天下, 是故修政刑之實, 致富强之效, 凡有志於功名者皆能之, 而至於危疑震撼之際, 賢士大夫退無以明忠, 進無以明潔, 非眞能置功名於度外, 未能神閒而氣靜也. 故曰無意於用, 乃其所以大用也."

61 『大學』 6장, "所謂誠其意者, 毋自欺也. 如惡惡臭, 如好好色, 此之謂自謙. 故君子必愼其獨也. 小人閑居, 爲不善, 無所不至, 見君子而后, 厭然揜其不善, 而著其善, 人之視己, 如見其肺肝然, 則何益矣. 此謂誠於中形於外. 故君子必愼其獨也." 참조.

62 袁宏道, 『袁宏道集箋校』 권53 (『未編稿』 권1 「政策論」) 「策 · 5問」(1521), "其用也有入微之功, 其藏也無刻露之迹, 此正吾夫子之所謂狂, 而豈若後世之傲肆不檢者哉. 夫傲肆不檢, 則魯論所謂飽食終日 無所用心者, 游談不根之民而已矣. 而說者以爲聖人之思狂, 將以寄道, 而非以治天下, 則是道不足以治天下也. 道不足以治天下, 無益之學也. 狂不足與共天下, 無用之人也. 驅天下而學無益, 而使一二無用之人表率之, 此後世談柄之學, 而豈吾夫子之學哉. 爲此言者, 鄕愿之最無識者也."

63 '전전(顚)'은 '전전(癲)'과 동일하게 여긴다. 『正字通』, "顚, 別作傎. 又與癲同, 狂也." 참조.

64 袁宏道, 『袁仲郞集』 권11 (『解脫集』 권4 「尺牘」) 「張幼于」(502), "僕往贈幼於詩, 有譽起爲顚狂句. 顚狂二字甚好, 不知幼以亦以爲病. 夫僕非眞知幼於之顚狂, 不過因古人有不顚不狂, 其名不彰之語, 故以此相贊. 夫顚狂二字, 豈可輕易

奉承人者. 狂爲仲尼所思, 狂無論矣. 若顧在古人中, 亦不易得, 而求之釋, 有普化焉."

65 『舊唐書』 권190(中) 「列傳第一百四十中 文苑中(李邕)」, "或謂邕曰, 吾子名位尙卑, 若不稱旨, 禍將不測, 何爲造次如是. 邕曰, 不願不狂, 其名不彰. 若不如此, 後代何以稱也."

66 『新唐書』 권202 「列傳第一百二十七 文藝中(李白附: 張旭)」, "旭, 蘇州吳人. 嗜酒, 每大醉, 呼叫狂走, 乃下筆. 或以頭濡墨而書, 旣醒自視, 以爲神, 不可復得也. 世呼張顚."

67 이런 점과 관련된 자세한 것은 동기창董其昌의 『畵禪室隨筆』을 참조할 것.

68 董其昌의 『畵禪室隨筆』에서 '화선畵禪'이란 말이 의미하듯 동기창은 선에 관심을 가진 인물이다. 동기창은 이지, 초횡焦竑 등과 교류를 하면서 일정 정도 양명심학의 영향을 받는다. 만명의 광선에 관한 것은 趙偉, 『晚明狂禪思潮與文學思想硏究』(成都: 巴蜀書社, 2007) 및 毛文芳, 「晚明狂禪探論」(『漢學硏究』 第19卷 第2期, 2001) 등을 참조할 것.

69 泰州學派의 狂에 대한 견해와 그 美學的 의의는 趙士林, 『心學與美學』(北京: 人民出版社, 2013), 姚文放 主編, 『泰州學派美學思想史』(北京: 社會科學文獻出版社, 2008), 胡學春, 『眞: 泰州學派美學範疇』(北京: 社會科學文獻出版社, 2009), 童偉, 「論狂-泰州學派與明淸美學範疇硏究」(揚州大學 博士論文, 2006) 등을 참조할 것.

70 국내 연구물로는 이주현, 『서위와 부정의 예술』(서울: 명문당, 2016), 신은숙, 「서위 대사의화의 양명심학적 광태미학연구」(성균관대 박사논문, 2010) 등을 참조.

71 팔대산인에 관한 국내연구 업적으로는 崔惠順, 「八大山人의 藝術觀 硏究」(원광대 박사논문, 2011)을 참조할 것.

72 백윤수, 「석도 예술사상과 양명학적 배경에 관한 연구」, 서울대 박사논문, 1996 참조.

73 朱權, 『神隱』 「遁世無悶」, "古者, 有樵隱之說, 隱于一岩一壑之間, 與大斧爲友, 每入山取柴, 必至山崗高阜. 去處觀白雲之出沒, 朝昏之吐呑, 千變萬態之狀, 有感于心者, 若歷代之變遷, 惻然有傷也. 于是放歌長嘯, 聲振林麓, 獨猿鶴之所知, 白雲之識我. 靑山爲之點頭, 江流爲之長嘯, 又何慨也. 乃痛飮而歸, 醉舞下山, 是樂一世之狂也, 豈眞事于柴乎." 朱權, 『壺天神隱志』(藏外道書本), 成都: 巴蜀書社, 1992, p.2.

74 물론 왜 통음하는 지에 대한 질문을 할 수 있다. 이런 점에 관해서는 이후에
거론할 예정이다.

75 장쉐즈張學智 저, 김승일 · 김창희 옮김, 『명대철학사』, 서울: 경지출판사,
2016, p.372 참조.

76 자세한 것은 嵇文甫, 『晚明思想史論』(北京: 東方出版社, 1996) 제3장 「所謂狂
禪派」 참조.

77 沈瓚, 『近世叢殘』, "李卓吾好爲警世駭俗之論, 務反宋儒道學之說. 其學以解脫
直截爲宗, 少年高曠豪擧之士多樂慕之, 後學如狂. 不但儒敎防潰, 而釋氏繩檢亦
多所屑棄."

78 라여방의 '적자지심'에 관한 것은 黃宗羲가 그 핵심적인 것을 黃宗羲, 『明儒學案』
『泰州學案』(三) 「參政羅近溪先生汝芳 · 語錄」(黃宗羲, 『明儒學案』, 北京 : 商
務印書館, 2006) 부분에서 잘 정리하고 있다. 그 핵심적인 것만 보면, "先生之學,
以赤子良心, 不學不慮爲的. 以天地萬物同體, 徹形骸, 忘物我爲大." 및 "天初生
我, 只是個赤子. 赤子之心, 渾然天理, 細看其知不必慮, 能不必學, 果然與莫之爲
而爲, 莫之致而至的體段, 渾然打得對同過. 然則聖人之爲聖人, 只是把自己不慮
不學的見在, 對同莫爲莫致的源頭, 久久便自然成個不思不勉而從容中道的聖人
也." 등이다.

79 趙偉 著, 『晚明狂禪思潮與文學思想硏究』, 成都: 巴蜀書社, 2007, p.11 참조.

80 黃宗羲, 『名儒學案』 권35 「泰州學案」(4) 「恭簡耿天臺先生定向」, "不及狂狷多
矣. 先生因李卓吾鼓倡狂禪, 學者靡然從風." 黃宗羲, 『明儒學案』, 北京 : 商務印
書館, 2006.

81 『明史』 권143 「列傳」 권31 「王艮傳」에서는 "然艮本狂士, 往往駕師說之上, 持
論益高遠, 出入于二氏〔=老佛〕."라고 하여 왕간을 '광사狂士'로 보고 있다.

82 朱良志, 『片舟一葉: 理學與中國畫學硏究』, 合肥: 安徽敎育出版社, 1999,
pp.271~272 참조.

83 熊賜履, 『下學堂札記』 권3, "狷不裁, 不失爲狷介. 狂不裁, 便成了狂禪."

84 葛兆光 지음, 정상홍 · 임병권 옮김, 『禪宗과 中國文化』, 서울: 동문선, 1991,
pp.65~68 참조.

85 黃宗羲, 『宋元學案』 권58 「象山學案」, "是宗朱者詆陸爲狂禪, 宗陸者以朱爲俗
學, 兩家之學各成門戶, 幾如冰炭矣."

86 趙偉 著, 『晚明狂禪思潮與文學思想硏究』, 成都: 巴蜀書社, 2007, p.39 참조.
이하 광선에 관한 많은 자료는 趙偉의 저서에서 거론된 자료들을 재인용한 것들

인데, 원문을 확인할 수 있는 자료 중 오탈자가 있는 자료는 인터넷 사이트〔影印古籍資料, 中國哲學書電子化計劃〕등을 참조하여 교정하였다.

87 王守仁, 『傳習錄』「徐愛錄」3조목, "愛問, 至善只求諸心, 恐於天下事理, 有不能盡. 先生曰, 心卽理也. 天下又有心外之事, 心外之理乎."

88 王守仁, 『王陽明全集』 권7「重修山陰縣學記」, "夫聖人之學, 心學也, 學以求盡其心而已(…)夫禪之學與聖人之學, 皆求盡其心也, 亦相去毫釐耳. 聖人之求盡其心也, 以天地萬物爲一體也(…)故聖人之學不出乎盡心." 왕수인, 『王陽明全集』, 上海: 古籍出版社, 1992, pp.256~257 참조.

89 거자오광葛兆光 지음, 이동연 외 옮김, 『중국사상사』(2), 서울: 일빛, 2015, p.516 참조.

90 毛文芳, 「晩明狂禪探論」, 『漢學硏究第』 권19 第 2期, 2001, pp.171~200 참조.

91 葛兆光 지음, 정상홍·임병권 옮김, 『禪宗과 中國文化』, 서울: 동문선, 1991, pp.103~104 참조.

92 王元翰, 『凝翠集』「與野愚和尙書」, "其時京時學道人如林. 善知識, 則有達觀, 郎目, 憨山, 月川, 雪浪, 隱庵, 淸虛, 愚庵諸公. 宰官, 則有黃愼軒, 李卓吾, 袁仲郎, 袁小修, 王性海, 段幻然, 陶石簣, 蔡五嶽, 陶不退, 蔡承植諸君, 聲氣相求, 函蓋相合." 王元翰, 『凝翠集』, 上海: 上海書店, 1994.

93 朱良志, 『片舟一葉: 理學與中國畫學硏究』, 合肥: 安徽敎育出版社, 1999, p.283 참조.

94 趙偉 著, 『晩明狂禪思潮與文學思想硏究』, 成都: 巴蜀書社, 2007, p.47~48 참조

95 顧憲成, 『顧端文公遺書』 권9「小心齋箚記」, "東坡譏伊川曰, 何時打破這敬字. 愚謂, 近世如王泰州[=王艮]座下顔[=顔鈞]何[=何心隱]一派, 直打破這敬字矣." 참조. 顧憲成, 『顧端文公遺書』, 齊南: 齊魯書社, 1997.

96 陸隴其, 『三魚堂文集』 권2, 「雜著」「學術辨(上)」(四庫全書本), "明之中葉, 自陽明王氏倡爲良知之說, 以禪之實而托儒之名(…)龍溪, 心齋, 近溪, 海門之徒從而衍之. 王氏之學徧天下, 幾以爲聖賢復起, 而古先聖賢下學上達之遺法減裂無餘, 學術壞而風俗隨之. 其弊也, 至于蕩軼禮法, 蔑視倫常, 天下之人恣睢橫肆, 不復自安於規矩繩墨之內, 而百病交作." 참조.

97 葛兆光 지음, 정상홍·임병권 옮김, 『禪宗과 中國文化』, 서울: 동문선, 1991, pp.183~187 참조.

제7장
조선조 유학자들의 광견관

1 인터넷 한국고전번역원 사이트[http://db.itkc.or.kr] 2019년까지의 한국문집총간
의 원문 부분 사이트를 검색해보니 '주부자'라는 용어가 '5,204'번 나온다. 그만큼
조선조 유학자들은 주희를 공자 못지않게 존숭한 것을 알 수 있다. 조선조 유학자
들의 이단관과 광견에 관한 원전 및 기본적인 자료는 기본적으로 인터넷 고전번역
원 사이트(http://db.itkc.or.kr)의 한국문집총간 원문들과 고전번역서 부분의
번역문이 실린 사이트 및 한국학종합DB 사이트(http://db.mkstudy.com)를
참조하되 필요한 경우 문맥에 따라 문장을 고치는 방식으로 기술하였다.

2 관련된 자세한 것은 조민환, 「노장은 이단이다: 한유」(『유학자들이 보는 노장철
학』, 예문서원, 1997) 참조.

3 관련된 자세한 것은 조민환, 「취할 것은 취하고 버릴 것은 버린다: 주희」 및
「무위정치론은 권모술수다: 정호와 주희」(『유학자들이 보는 노장철학』, 서울:
예문서원, 1997) 참조.

4 李珥, 『栗谷全書』 권21 「聖學輯要(三)」 「修己(第二中)」(한국고전번역원사이트:
한국문집총간0201B-V002-599. 이하 한국문집총간 및 기타 서적의 번호와 페이지
만 표시함.), "朱子曰, 非禮而勿視聽者, 防其自外入而動於內者也. 非禮而勿言動
者, 謹其自內出而接於外者也. 內外交進, 爲仁之功, 不遺餘力矣. 熟味聖言, 以求
顏子之所用力, 其機特在勿與不勿之間而已. 自是而反則爲天理, 自是而流則爲人
欲, 自是而克念則爲聖. 自是而罔念則爲狂, 特毫忽之開耳. 學者可不謹其所操哉."

5 正祖, 『弘齋全書』 권80 「經史講義·中庸」(A264-180a), "錫夏對, 未發之論, 謂
之聖凡之無間者, 以其本然而言也. 謂之聖狂之判焉者, 以其氣質而言也. 天賦無
間於賢愚, 則塗人廝役之屬, 固不無本然之中也. 人心已蔽於私慾, 則跖蹻亂頑然之
類, 何可謂有未發之中也."

6 李漵, 『弘道遺稿』 권10(上) 「雜著·聖狂」(B054-366a), "聖人至誠, 故天下歸
仁. 狂人至悖, 故天下歸惡. 聖人至愛人, 故人樂歸之. 狂人至不仁, 故人皆叛之.
聖人至信, 故天下依附而倚任之. 狂人至不信, 故天下怨侮而離叛之. 聖人非有意
於得人, 天下自歸也."

7 崔漢綺, 『人政』 권5 「測人門」(五) 「天人運化·客氣憤鬱」(V001-0163), "客氣
憤鬱者, 高談準論, 思壓塵世, 鉅篇麗章, 倒瀉天人. 外面雖若快豁, 中心積累不
本, 究索條理, 不能安心而硏窮, 變通測驗, 不克忍心而覃思. 所稱許者, 浮誇虛

習, 所鄙陋者, 精義入神, 俗所謂氣傑之人, 古所稱狂狷之類. 蓋客氣, 由於形體氣血壅鬱滯, 不得和順也. 人之所欲除者客氣也, 素所憎者憤鬱也. 客氣未除, 常鮮和順而不能協民心, 憤鬱積中, 頗多觸犯而不能盡物情. 一生始終, 惟事客氣, 縱有成就, 乃是客氣成就. 或從憤鬱, 雖有得濟, 乃是鬱得濟. 使此客氣憤鬱, 成形而遺後, 倘有益於其人乎. 後世以此爲鑑戒, 則後世之神益, 若其同類之人, 以此爲效法, 豈非後世之戕害乎."

8　黃後榦,『夷峯文集』卷1「詩·述懷」(B076-371b), "我本狷狂士, 平生慕古人. 從師何所得, 爲學竟無臻. 轉眄韶顏老, 省躬舊習因, 朝聞夕可訓, 三復已書紳." 참조.

9　正祖,『弘齋全書』卷107「經史講義(44)」「總經(2)」「論語」(A265-184b), "特其高明和融, 沈潛篤實, 有狂狷之別, 而其正己而不求於人一也."

10　姜必孝,『海隱遺稿續』卷2「沙林居士傳」(B108-508c), "居士姓朴, 名宗錦字和汝. 居士性豪俠好義, 多燕趙氣, 又常言大志大, 多古狂士風(⋯)踈財不事産業, 飢寒到骨, 而猶好飲酒作詩, 恒有嶮崎歷落之意."

11　趙秀三,『秋齋集』卷8「經畹自傳」(A271-525c), "經畹先生, 朝鮮狂士也(⋯)家貧不厭糠麩, 旬月出遊山水間, 不顧妻孥也.., 常恨蘇秦之言曰, 大丈夫豈可謀數頃田哉. 吾當以九經作良疇. 是以自號曰經畹云爾."

12　金南重,『野塘遺稿』卷3「復用前韻」(B027-060b), "醉眼茫茫羣物空, 只看山色照罇中, 平生自謂淸狂士, 薄俗誰憐一病翁."

13　趙憲,『重峯文集』卷6「陳所懷仍辭職疏·丁亥六月公州提督時」(A054-252a), "霜秋寥廓夜凄其, 午就簷陽點楚辭, 我是東韓一壯士, 如何對此涕漣洏."

14　『朝鮮王朝實錄』「宣祖實錄」「宣祖 33년 庚子, 6월 22일」(013a면), 備邊司啓曰, 前者領相狀啓, 釋罪人定將, 指誰云耶. 令備邊司回啓事, 傳敎矣. 問于領相, 則郭再祐【爲人慷慨有大志, 當大亂之初, 以一介書生, 奮起義兵, 傾盡家財, 爲餉士費, 不顧事之利鈍, 惟以一死爲期. 其妾諫曰, 勿爲浪死計. 再祐拔劍欲斬之, 凜然有烈士風. 遇賊必着紅衣, 鼓噪直進, 賊目之曰, 天降紅衣將軍. 及爲間帥, 秋毫不犯. 遞去時, 芒鞋匹馬, 行李蕭然, 聞者嘉嘆. 但其所爲, 或不中程式, 所謂狂狷之士也歟】朴名賢等, 以罪定配于湖南云, 此人等, 亦是一世之秀(⋯)

15　『承政院日記』「英祖」「영조 4년」「戊申 4월 3일」(037a-면188b), "文命曰, 朴敏雄破賊, 如古人事, 可謂奇壯. 彰義使諭旨未下去之前, 敏雄倉卒起義(⋯)上曰, 辭職一節, 尤爲可嘉. 文命曰, 臣雖未見其人, 而聞可信人言, 則八尺長身, 儀觀魁偉, 事親至孝, 不求聞達, 常慨然以趙憲·郭再佑, 自期, 國有難, 誓捐其身, 亂定後, 不欲爲官云矣."

16　尹拯, 『明齋遺稿』 권35 「鄭君晩昌墓表(乙丑)」(A136-233c), "嗚呼, 此延日鄭君
　　晩昌之墓也. 君生稟異質, 顔如霽月, 眼如曙星胸襟灑灑如淸氷, 無一點塵. 慕古
　　志學, 卓厲不群, 有類於聖人所謂狂士者."

17　李德懋, 『靑莊館全書』 권34 「淸脾錄(三)」 「洪西洲」(A258-041b), "洪西洲禹敎,
　　狂士也(…)善飮酒, 酒後必慟哭, 大呼趙汝式, 趙汝式. 汝式, 重峯憲字也(…)見前
　　所未知之人, 雖顯者也, 必爾汝之而呼其名. 醉則慷慨, 數世之鹿鹿鄙夫而大罵
　　之, 其言皆嚴正不可犯."

18　때에 따라서는 글자뿐 아니라 음이 비슷한 글자를 모두 피하기도 했다. 이 관습
　　은 동아시아 유교문화권에서 오랫동안 행해졌고, 한국에서는 오늘날도 서예에
　　종사하는 작가들은 이 관습을 여전히 유지하고 있다.

19　李植, 『澤堂別集』 권15 「雜著·追錄」(A088-524d), "成東洲悌元, 個儻有大略,
　　通明經業, 不事科業. 而飮酒放蕩, 時作狂態, 世謂之放成."

20　鄭齊斗, 『霞谷集』 권14 「論語說」(A160-383a), "子曰不得中行而與之, 必也狂狷
　　乎. 狂者進取, 狷者有所不爲. 仁在心而不在外行, 狂者行雖不掩, 其心却全, 故
　　可以爲仁. 中行則心之於行一矣."

21　徐榮輔, 『竹石館遺集』 冊三 「墓誌·弘文館校理尹公墓誌銘」(A269-412c), "謹按
　　公諱行修, 字誠立, 系出坡平(…)公性良直, 擧止恬雅, 襟懷和豫, 不爲疾言遽色,
　　寬厚偉人也. 而涇渭內晣, 操履甚確, 潔介無苟, 不受世俗垢汚, 又類古之狷者."

22　尹愭, 『無名子集』 「文稿(冊四)」 「照鏡自贊」(A256-246b), "色溫而目瞭, 其外柔
　　而內剛者與, 口若不出而耳白髥疏, 其訥而行方者與. 剛而方者, 必有所不爲,
　　其猥者之流也與. 然未得裁之於聖人, 吾其不免於鄕人之憂也與."

23　劉劭, 『人物志』 「體別」에서는 중용을 기준으로 하여 그 중용에서 벗어난 인간들
　　을 '剛毅之人', '柔順之人', '雄悍之人', '懼愼之人', '凌楷之人', '辨博之人', '弘普之
　　人', '狷介之人', '修動之人', '沈靜之人', '樸露之人', '韜諝之人' 등 12가지로 구분
　　하는데, '剛毅之人'은 광자에 속한다.

24　『朝鮮王朝實錄』 「宣祖實錄」 권100 「中宗 38년 5월 4일 丁未」, "弘文館副提學
　　柳辰仝等上疏曰, 己卯間, 年少新進之士, 以迂遠狂狷之質, 徒有好古尙志之心."

25　魏伯珪, 『存齋集』 권7 「讀書箚義」 「論語·子路」(A243-148a), "(子曰, 不得中
　　行而與之, 必也狂狷乎. 狂者進取, 狷者有所不爲也.) 世間自有無惡可指, 而一向
　　衰颯恭謹底人, 告之而不能加意, 振之而無計自拔, 是不可與入道, 同於昏妄暴棄
　　之人. 大抵人有高遠之志, 不屑流俗之量, 然後可以奬進而有所爲, 此所以思狂狷
　　也. 狂者不卑, 狷者有恥."

26 『孟子』「離婁章」(上), "孟子曰, 自暴者, 不可與有言也. 自棄者, 不可與有爲也. 言非禮義, 謂之自暴, 吾身不能居仁由義, 謂之自棄也."

27 『孟子』「盡心章下」37章, "萬章問曰(…)孔子在陳, 何思魯之狂士. 孟子曰(…)狂者, 又不可得, 欲得不屑不潔之士而與之, 是獧, 是又其次也."

28 正祖, 『弘齋全書』권121「鄒書春記(二)」「盡心篇‧盡其心者知其性章‧孔子在陳章」(A265-487a), "狂者志大而行有不掩, 獧者行潔而志則有守, 要之雖非中道, 而亦難得之士也. 如欲敢捨於其間, 則狂獧孰勝孰否也. 臣意則狂者似不如獧者之爲較穩, 與其志大而言行不符, 曷若行絜而不失其守耶. 獧似不下於狂, 而居狂之次何也. 狂勝於獧遠甚, 志大言大, 嘐嘐然曰古之人古之人, 苟能充其志而如其言, 是果何等地位人乎. 孟子所以比之曾晳者流此也. 至於獧者, 眼目意想, 不敢違越於這裏科曰, 何足云云耶."

29 成大中, 『靑城雜記』권4「醒言」(1436A-0040), "孔子之取狂狷, 狷固狂之次也. 然後世之取人, 宜先狷而後狂, 何哉. 夫自守者寡過, 進取者多失, 此狂與狷之別也. 故狷之失, 不過隘而已, 狂之失, 必至於蕩, 豈不足爲世教害哉. 孔子已曰, 今之狂者, 詐而已矣, 況後世哉." "今之狂者, 詐而已矣"는 『論語』「陽貨」의 "今之狂也蕩, 今之愚也詐而已矣."를 잘못 인용한 것 같다.

30 춘추시대 초나라의 은사隱士. 접여接輿는 그의 자字이다

31 韓章錫, 『眉山集』권4「答宋景瑗書」(A322-230d), "狂狷之說, 盖嘗聞之矣. 志極高而行不掩, 守有餘而知不逮, 皆君子之徒, 而不能無過不及之弊. 仲尼之取之, 盖亦衰世之意也. 後世之士, 不得聖人以爲依歸, 無矯揉裁抑成德達材之力, 而俍俍自立, 徑情而直行, 則不中乎倫淸淸權, 而徒歸於潔身亂倫, 索隱行怪之科. 可不惜哉. 雖然高邁曠達者, 難得而易變. 故琴張曾晳而不遇孔子, 則必爲接輿莊周矣. 淸介固執者, 易得而難變. 故如漢季顧俊不幸而不遇仲尼, 不得爲高柴卜商之流, 而亦不失爲莊士. 由此言之, 狷猶愈於狂耳."

32 韓章錫, 『眉山集』권11「司憲府持平李公彦著墓碣銘‧并序」(A322-395a), "夫子又言不得中行而與之, 必也狂狷乎. 盖狂者有所進取, 其於修德也, 勇矣. 狷者有所不爲, 其於操身也廉矣. 此豈與同流合汚懷祿而保位者, 所可同日而語哉."

33 金淨, 『己卯錄別集』「諸賢封事‧己卯七月大司諫李成童司諫李淸獻納宋好智正言金錶權磧等疏」(權正言所述)(1320A-0010), "孔子曰, 不得中行而與之, 必也狂狷乎. 聖人之意可知也. 今也爲士者, 矜束未熟, 操執未立, 無高明遠大之見, 無充積粹盎之實, 而先務爲渾厚平和, 其弊漸至於少方直準絶之行, 無特立抗言之風, 固亦臣等之所未免. 是豈一世之士皆蹈中行而然, 盖其矯抑之過也."

1 흔히 長江 이남의 江蘇省, 浙江省, 上海 지역을 말한다.

2 『論語』「先進」, "點, 爾何如, 鼓瑟希, 鏗爾, 舍瑟而作. 對曰, 異乎三子者之撰. 子曰, 何傷乎. 亦各言其志也. 曰, 莫春者, 春服旣成, 冠者五六人, 童子六七人, 浴乎沂, 風乎舞雩, 詠而歸. 夫子喟然歎曰, 吾與點也."

3 李象靖, 『大山集』권2 「答趙聖紹」(한국문집총간본 A227-029b, 한국고전번역원.), "若不屑卑近, 妄窺高遠, 馳心於玄妙之域, 注意於昭曠之原, 梯虛接渺, 靡所底止, 則其自視雖若高遠難及, 而尫脆枯槁, 終無實地之可据. 此所以曾點之舍瑟風雩, 未免於狂者, 而參也之隨事精察, 卒得一貫之傳者也." 이하 한국문집총간인 경우 책 번호와 페이지 부분만을 적는다.

4 『朱子語類』 권40 「論語22·先進篇下」「子路曾晳冉有公西華侍坐章」(1036), "某嘗謂, 曾點父子爲學, 每每相反. 曾點天資高明, 用志遠大, 故能先見其本. 往往於事爲之間, 有不屑用力者焉. 是徒見其忠之理, 而不知其恕之理也. 曾子一日三省, 則隨事用力, 而一貫之說, 必待夫子告之而後知."

5 朴胤源, 『近齋集』권19 「答平叔」(A250-368b), "程朱二, 皆有與點之意, 而點也爲狂簡, 程朱爲亞聖者, 何也, 知行有偏全故也. 程朱之志, 同於曾點, 程朱之學, 同於曾子, 體用俱備, 故卒成大道. 若今日浴沂, 明日浴沂, 則更做甚事耶. 鳶魚活潑潑地, 卽中和之氣象, 而點也庶幾矣. 然無戒愼恐懼之工, 則不能致中和, 無三千三百之文, 則不能至於洋洋發育, 峻極于天. 此點也所以能見聖人之意, 而不能爲聖人之事者也."

6 二程集, 『河南程氏遺書』권12 「明道先生語二」「戌冬見伯淳先生洛中所聞(劉絢質夫錄)」, "孔子與點, 蓋與聖人之志同, 便是堯舜氣象也." 程顥·程頤, 『二程集』(王孝魚 點校, 臺北: 漢京文化事業有限公司, 1981), p.136.

7 尹善道, 『孤山遺稿』권6(上) 「別集」「曾點有堯舜氣象論:癸西鄕解三中, 與唐李紳請表. 俱入格居魁」(A091-481b), "或問於余曰(…)堯舜天下之大聖也, 曾點魯國之狂士也. 聖狂之分, 不亦遠乎. 程伊川之論曾點也, 何以便是堯舜氣象許之乎. 有是哉, 河南夫子之迂也. 曾點之於堯舜, 若是其班乎. 余應之曰(…)堯舜之所以爲堯舜者, 則天也. 曾點之所以爲曾點者, 與天地同流也. 其所得乎天者旣同, 則高下之懸, 不必論矣. 氣象之同, 何足疑乎(…) 或曰, 然則點也可以比於堯舜乎. 余曰否. 程子所言者, 特論其氣象耳. 豈可以不知取裁之人, 比之於蕩蕩巍

巍之聖乎. 或曰, 然則點之氣象, 終始與堯舜同乎. 余曰否, 夷考其行而不掩焉者, 豈能終始保得這氣象也. 不過乎日一至焉月一至焉之類耳. 觀其小杖大杖於唯一貫之大賢, 則是豈當日詠歸之氣象也."

8 黃可瀾은 증점의 뜻이 갖고 있는 미학적 의미에 대해 '欣此暮春:自然之美發現', '天人合一: 物我一體的審美超越', '妙契同塵:文學和的哲理言說'이란 세 가지 측면에서 분석하고 있다. 黃可瀾,「曾點之志美學意蘊的後世闡發」,『湖南工程學院學報』29집(1), 湖南大學, 2019년 3월, pp.37~40 참조.

9 孔顔之樂과 曾點之樂의 차이점에 대해서는 王斐,「孔顔之樂与曾点之樂之异同新解」,『皖西學院學報』24권(6기), 2008, pp.76~79. 및 徐碧輝,「曾点气象与儒家的"樂活精神"」,『華文文學』,第 106期, 2011, pp.82~88 참조

10 正祖,『弘齋全書』권107「經史講義(44)·總經(2)」「論語」(A265-84b), "春風沂水之樂, 與陋巷簞瓢之樂, 均是自得於心, 而以眞樂爲樂. 然陋巷簞瓢, 本無可樂, 而顔子不以此改其樂, 則其樂自有, 而非樂乎陋巷簞瓢也. 春風沂水, 本有可樂, 而曾點於此乎樂其樂, 則卽境卽心, 而樂在於春風沂水也. 此其所以異者歟(…)程子所謂已見大意者是也, 而至於堯舜氣象, 無或言之太重耶."

11 正祖,『弘齋全書』권109「經史講義」(46)「總經(4)」(A265-215b), "曾點浴沂之對, 程子許之以堯舜氣象, 蓋以物各付物, 有放這身一例看之意也. 然必脚踏實地, 見行成德, 如夫子之老安少懷, 然後乃可以此稱之. 苟以一言高論而輒許其堯舜氣象, 則老莊玄虛, 嵇阮淸談, 亦豈無此等說話耶."

12 『朱子語類』권40「論語22·先進篇下」「子路曾晳冉有公西華侍坐章」(1034), "問, 程子謂便是堯舜氣象, 如何. 曰, 曾點卻只是見得, 未必能做得堯舜事. 孟子所謂狂士, 其行不掩焉者也. 其見到處, 直是有堯舜氣象. 如莊子亦見得堯舜分曉."

13 姜命奎,『柳溪集』권5「雲月臺記」(B124-332c), "昔紫陽子晚年, 有門人問與點之意曰, 某平生不喜說此話. 論語自學而至堯曰, 都是工夫, 又悔不改浴沂註一章, 留爲後學病根."

14 임종진,『증점, 그는 누구인가』, 서울: 역락, 2014, p.162 참조. 임종진은 조선조 유학자들이 예술적 측면에 보다 많은 관심을 가진 것은 조선조 유학자들이 그러한 예술에 공감하는 역량이 뛰어났다고 규정한다. 나는 동의하면서도 달리 생각하는 점이 있다. 욕기영귀의 삶은 愼獨과 敬畏를 통한 이성적 몸가짐을 지나치게 강조하는 주자학의 억압된 삶에서 잠시나마 숨통을 틔울 수 있는 계기를 얻을 수 있다는 점이 작동한 것이 아닌가 하는 생각을 해본다. 즉 조선조 유학자들의 욕기영귀에 대한 문예적 예찬은 그만큼 조선조에서 행해진 강력한 주자학

의 영향을 역설적으로 보여주는 것이 아닌가 한다.

15 李承召, 『三灘集』 권11 「序·四雨亭詩序」(A011-486b), "上下同流, 悠悠乎有
 浴沂詠歸之興."

16 韓元震, 『南塘文集』 권33 「行狀·景寒齋郭公行狀」(A202-227c), "或使人歌而
 聽之, 悠然有浴沂詠歸之趣."

17 黃俊良, 『錦溪文集』 권4 「雜著·上周愼齋論竹溪志書」(A037-044a), "悠然有浴
 沂詠歸之志, 而浩然有天理流行之妙."

18 南夢賚, 『伊溪文集』 권4 「雜著·策問」(B035-063a), "曾點有浴沂詠歸之樂, 濂
 溪有愛蓮觀草之樂."

19 李珥, 『栗谷全書』 권14 「雜著(一)·自警文」(A044-302c), "謹獨然後, 可知浴沂
 詠歸之意味."

20 李玄逸, 『葛庵文集』(別集) 권4 「墓表·愚谷朴處士墓表」(A128-447c), "至曾點
 浴沂詠歸處, 便自激昂, 悠然有自得之趣."

21 金昌協, 『農巖集』 권4 「詩·携諸生及崇兒」(A161-376b), "童冠參差六七人, 羣
 游頗似舞雩春."

22 李光庭, 『訥隱文集』 권2 「詩·鹿門精舍雜詠」(A187-167d), "始知曾氏能言志,
 舞雩春風自詠歸."

23 李滉, 『退溪文集』 권25 「書·答鄭子中別紙」(A030-096d), "又如引浴沂詠歸而
 竝言, 則浴沂詠歸, 道之在日用, 而自然發見流行之實, 可見."

24 李賢輔, 『聾巖集』 年譜 권1 (A017-455a), "其浴沂橋詩云, 千載遙憐舍瑟人, 浴
 沂言契聖歎新."

25 宋時烈, 『宋子大全』 권2 「詩·靈芝洞八詠」(A108-113c), "慙愧舞雩風。右浴沂
 壇, 乾坤起姤復。其體自圓成."

26 宋時烈, 『宋子大全』 권144 「記·安陰縣光風樓記」(A113-117a), "樓北又有點
 風臺舊址, 臺下有浴沂巖."

27 李穡, 『牧隱文藁』 권3 「記·陽村記」(A005-020a), "浴沂風詠之流, 猶足以知和
 氣流行, 與唐虞氣象無異."

28 徐敬德, 『花潭文集』 「花潭文集重刊序〔尹塾〕」(A024-286a), "登是亭者, 孰不有
 浴沂風雩之思也哉."

29 鄭逑, 『寒岡文集』 권3 「書·答徐行甫思遠」(A053-148c), "今得浴沂武夷之圖,
 宛然身入舞雩之下."

30 高蓮姬, 「浴沂章에 대한 이해와 형상화의 전개」(『유교사상문화연구』66집, 한

31 柳方善, 『泰齋文集』권3 「詩・春山」(A008-631d), "舞雩言志猶堪賞, 曾點胸中一片間."

32 宋時烈, 『宋子大全』(附錄) 권19 「記述雜錄(權尚夏)」(A115-577a), "道峯舞雩臺之南, 蒼崖屹立."

33 宋時烈, 『宋子大全』권152 「與同春草廬祭沙溪文」(A113-255a), "悠然有舞雩之樂, 泰平有興國之趣."

34 朴長遠, 『久堂集』권15 「說遊送李生敏采」(A121-347b), "然曷若吾儒舞雩之遊, 以內而不以外哉."

35 李德懋, 『靑莊館全書』권1 「嬰處稿・感興走筆」(A257-009c), "或作舞雩行, 渾然羲皇世, 誰能識此情."

36 李穡, 『牧隱詩藁』권14 「詩・用前韻」(A004-151b), "舞雩風詠吾家事, 回首茂林應滿鴉."

37 權近, 『陽村文集』권2 「次韻送騎牛道人」(A007-024b), "午榻看雲眠, 時乘舞雩興."

38 魚有鳳, 『杞園集』권5 「詩・入狼川」(A183-487a), "行疑武陵暮, 興似舞雩淸."

39 吳光運, 『藥山漫稿』권12 「雜著・經說」(A210-526a), "一視舞雩氣象, 陋矣哉."

40 李柬, 『巍巖遺稿』권2 「詩・又次絶句三首」(A190-265c), "秀水高山溫舊學, 千秋重味舞雩心."

41 李恒福, 『白沙集』권1 「詩・隣人設漁, 邀余觀之」(A062-176a), "冠童類浴沂, 非無舞雩志."

42 金昌翕, 『三淵集』拾遺 권2 「詩・自松川訪妙寂寺 之九」(A166-218b), "嘉日眞成桃樹會, 春風況是舞雩時."

43 金昌翕, 『三淵集』권1 「詩・妙峰寺滯雨」(A165-015b), "披簑舞雩間, 無乃待我苦."

44 鄭夢周, 『圃隱文集』권2 「詩・成州留元日沐浴」(A005-596c), "浴罷身心淨無累, 舞雩歸興信悠然."

45 李滉, 『退溪文集』권2 「詩・黃仲擧求題畫十幅丁巳」(A029-094b), "舞雩風詠, 童冠春游亦偶然, 何能感聖極稱賢."

46 成俔, 『虛白堂詩集』권10 「詩・過列山湖」(A014-311d), "不須換骨尋蓬島, 太勝乘風詠舞雩."

47 鄭夢周, 『圃隱文集』권2 「詩・成州留元日沐浴」(A005-596c), "浴罷身心淨無累, 舞雩歸興信悠然."

48　徐居正,『四佳文集』권2「記・全州鄕校重新記」(A011-216c), "其胸次悠然, 物我無間, 則可以頡頏於舞雩詠歸之天."

49　李植,『澤堂(別集)』권5「記・舞雩亭記」(A088-348c), "舞雩之趣, 君自得之, 不暇余一二談也."

50　李崍,『巍巖遺稿』권2「詩・擬晦翁梅花詞, 奉懷舅氏」(A190-268a), "心超忽, 舞雩餘韻."

51　尹鳳朝,『圃巖集』권6「詩・別瑞膺歸湖中」(A193-221b), "餘子誰參舞雩意, 百年難朽祝融遊."

52　尹斗壽,『梧陰遺稿』권2「詩・次萬經理謁聖廟韻」(A041-540a), "春衣纔試舞雩涼, 聖殿來焚一瓣香."

53　朴敏,『凌虛文集』권1「賦・風」(B014-303b), "右顧水面, 舞雩胸襟."

54　朴壽春,『菊潭集』권1「詩・又次東岳贈韻」(B017-308b), "嗟我奔波名利道, 羡君雅望舞雩流."

55　安獻徵,『鷗浦集』권3「太學聽琴」(B028-501a), "分明宣父操, 髣髴舞雩吟."

56　李畬,『睡谷集』권1「詩・暮春與趙子直相愚諸人」(A153-012a), "感彼舞雩人, 先我覸其大."

57　崔鳴吉,『遲川集』권17「雜著・舞雩亭記 癸未」(A089-527a) 참조.

58　李滉,『退溪文集』권3「詩・四時幽居好吟」(A029-120a), "迢迢傍水村, 須知詠歸樂."

59　權近,『陽村文集』권22「讚類・牧隱畫像讚」(A007-231c), "匪點之狂, 而有詠歸之興."

60　鄭仁弘,『來庵文集』권13「碑文・進士尹公墓表」(A043-467a), "乃古人冠童春暮, 沂詠歸之趣也."

61　金應祖,『鶴沙文集』권7「松巖權公墓碣銘幷序」(A091-137c), "繼以吟詩, 超然有詠歸趣味."

62　金元行,『渼湖集』권1「詩・永矢庵遺墟三淵所居」(A220-021d), "獨有高明峰上月, 至今留照詠歸心."

63　黃俊良,『錦溪集』(內集) 권3「詩・次退溪」, "擬趁韶光披點服, 詠歸風味政如何."

64　李穡,『牧隱詩藁』권10「詩・又吟」(A004-091c), "舞雩自有詠歸處, 寂寂門庭苔蘚斑."

65　權近,『陽村文集』권8「詩・復用前韻」(A007-097a), "俯仰乾坤成一噱, 悠然沂上詠歸情."

66 尹善道,『孤山遺稿』권6(上) (別集) 「論·曾點有堯舜氣象論」(A091-480d), "觀其小杖大杖於唯一貫之大賢, 則是豈當日詠歸之氣象也."

67 李時恒,『和隱集』권4 「儷文·箕城超然臺上樑文」(B057-469c), "挹晴光於南浦, 忽起詠歸之思."

68 姜沆,『睡隱集』권3 「書·與辛生思孝書」(A073-065c), "若孟子浩然之氣, 點也詠歸之志."

69 金確,『溪巖文集』권6 (附錄) 「祭文(金確)」(A084-290b), "歲寒晩翠之志操, 春服詠歸之風致."

70 朴世采,『南溪集』권4 「詩·過牧丹山, 懷牧隱」(A138-096b), "高山景可尋, 千秋詠歸意."

71 宋明欽,『櫟泉文集』권1 「詩·舟下華江, 奉別陶庵李縡」(A221-026c), "還慙詠歸日, 狂簡尙貽憂."

72 申光漢,『企齋(別集)』권4 「詩·金沙八詠」(A022-440d), "春服成來點也知, 浴罷詠歸遺意在."

73 徐敬德『花潭文集』권4 (附錄)2 「花潭〔李翊相〕」(A024-337d), "拜罷夕陽移几席, 怳聞沂水詠歸吟."

74 李德弘,『艮齋文集』권1 「詩·見金景仁作 二首」(A051-021a), "川上當年欸若斯, 沂邊春日詠歸時."

75 李安訥,『東岳續集』「詩·次五山韻」(A078-540c), "此地不堪歌伐木, 故人何處詠歸田."

76 朴而章,『龍潭文集』권1 「賦·天門街看花賦」(A056-163a), "暮春沂上, 曾點之詠歸自得."

77 李潚,『弘道遺稿』권2 「詩·閒興」(B054-039a), "落照斜含琥珀光, 溪路詠歸餘興足."

78 金平默,『重菴文集』권44 「跋·書栗谷李高山九曲歌帖後」(A320-191c), "風浴詠歸之地, 鞠爲茂草, 而禽獸至矣."

79 尹拯,『明齋遺稿』권10 「書·與晩庵李相國尙眞」(A135-227c), "禮不容無報, 而昨吾道之喩, 今春風詠歸之敎."

80 趙聖期,『拙修齋文集』권10 「書·與金子益書」(A147-336a), "是襲詠歸之遺風, 而追擊壤之餘調者也."

81 趙龜命,『東谿集』권2 「野老堂記」(A215-030b), "許與於浴風詠歸之對, 誠以畏天憫人."

82　尹衡老,『戒懼菴集』卷6「箚錄:論語先進」(A219-153d),"浴沂風雩詠歸之際, 灑落淸明, 果如何也."

83　許愈,『后山文集』卷3「書·與河義允載文」(A327-093a),"從執事之後, 翶翔於寒泉詠歸之間."

84　許穆,『記言(別集)』卷9「記·鍾淵洗心齋記」(A099-079d),"橫作石橋, 刻石曰詠歸橋云."

85　鄭澈,『松江續集』卷1「詩·贈許讚玉果人」(A046-184d),"客舍門外三十載, 不知隣有詠歸臺."

86　宋來熙,『錦谷文集』卷1「詩·詠歸樓」(A303-095d) 참조.

87　金昌翕,『三淵集』卷24「記·五臺山記」(A165-501b),"石勢平鋪, 承以圓潭, 比諸詠歸, 似勝之."

88　黃㦿,『息庵文集』卷1「詩·題詠歸齋」(B005-408d),"五六冠者六七童, 浴罷歸來風又徐."

89　李彦迪,『晦齋集』卷4「登詠歸亭」(A024-385a) 참조.

90　宋時烈,『宋子大全』卷144「記·安陰縣光風樓記」(A113-117a) 참조.

91　李穡,『牧隱文藁』卷1「記·風詠亭記」(A005-005c) 참조.

92　洪良浩,『耳溪集』卷3「詩·風乎亭」(A241-031d) 참조.

93　郭鍾錫,『俛宇文集』卷22「書·答張希伯」(A340-409c),"吾與亭記云云."

94　金麟厚,『河西全集』卷7「咏歸來亭申末舟亭名」(A033-152d) 참조.

95　金麟厚,『河西全集』(附錄) 卷4「年譜」(A033-318a),"建詠歸亭祠, 諸生不忘遺愛, 刱建是祠."

96　金昌業,『老稼齋集』卷3「詩·月夜出詠歸門步溪上」(A175-058d) 참조.

97　申光漢,『企齋集』卷7「詩·詠歸堂十詠」(A022-314a) 참조.

98　姜栢年,『雪峯遺稿』卷6「臨瀛錄·宿丘山書院」(A103-052b),"詠歸巖畔淸風細, 訪道橋邊霽月明."

99　宋秉璿,『淵齋文集』卷21「雜著·黃岳山記」(A329-364c),"前數里, 爲詠歸盤, 徘徊嘯咏, 悠然有浴沂風雩之興."

100　尹宣擧,『魯西遺稿』(續) 卷3「雜著·巴東紀行甲辰」(A120-456b),"金剛淵比諸詠歸淵, 不翅風斯下矣."

101　崔孝述,『止軒文集』卷1「詩·羣淵雜詠」(B119-017b),"乘興暫徘徊, 詠歸壇."

102　李萬敷,『息山(別集)』卷1「陋巷錄·魯谷記」(A179-003a),"凡精舍雜詠十有三, 曰詠歸社."

103 魏伯珪, 『存齋集』 권21 「記·詠歸祠宇 玉果重修記」(A243-453c) 참조.

104 奇宇萬, 『松沙文集』 권50 「許雪坡隨翁二孝子傳」(A346-582c), "繼有道峯公受
業河西之門, 俎豆於詠歸院."

105 洪良浩, 『耳溪集』 권4 「海西錄·庚寅春」(A241-052d), "潭心留片月, 長照詠
歸人."

106 李象靖, 『大山文集』 권46 「祭江左權公文」(A227-396a), "引而置之洙泗, 庶幾
鼓瑟詠歸之倫."

107 宋明欽, 『櫟泉文集』 권14 「祝文·詠歸書院重修還安祝文」(A221-294a) 참조.

108 成近默, 『果齋集』 권8 「行狀·海隱姜行狀 壬子」(A299-582b), "四遊錄, 咏歸
錄等書, 於是向所志學之志益堅."

109 奇宇萬, 『松沙文集』 권15 「序·詠歸會序」(A345-355a) 참조.

110 朴文五, 『誠菴集』 권4 「序·詠歸契序」(B140-486c) 참조.

111 徐思遠, 『樂齋文集』 권7 「雜著·東遊日錄」(B007-107c), "偶作東遊之行(…)
將還入獨樂堂, 足未登堂, 先極感傷. 壁上掛獨樂堂, 洗心臺, 澄心臺, 濯纓臺, 觀
魚臺, 咏歸臺, 龍湫等大字, 皆退溪親筆, 而此處乃之所常遊玩處也."

112 申欽, 『象村稿』 권57 「求正錄(上)」(A072-384b), "自孔子有吾與點也之說, 而
後之爲禪學者咸宗之. 蓋其言快爽通明, 有擺落世累之意. 故高明簡易者, 樂爲之
稱道."

113 洪大容, 『湛軒書』(內集) 권1 「四書問辨·論語問疑」(A248-009c), "浴乎沂云
云. 浴沂之事, 固樂矣, 亦君子之所時有也. 雖然, 擧平生之志而在於此而已, 則
點也之狂, 亦太甚矣. 夫子之與之, 果奚取焉. 孔子之志, 在於老者安之, 少者懷
之, 朋友信之, 皆是實事, 便是堯舜氣象. 今點也無救世之心, 少務實之意, 遺棄
事物而遊心乎風詠之樂, 則狂者之所以志大而略於事也. 宜夫子之痛加裁抑, 而
反歎息而深許之, 何也. 且因此而或謂之胸次與天地同流, 或謂之與夫子之志同,
或謂之堯舜氣象, 而反斥三子以規矩於事爲, 則尤所未曉."

114 李崇仁, 『陶隱集』 권4 「秋興亭記」(A006-589a), "天地之運無窮, 四時之景不
同. 吾之樂亦與之, 不一而足焉. 吾想夫玆亭也. 春日載陽, 東風扇和, 林花野草,
紅鮮綠縟, 於是浩歌倘佯, 悠然有吾與點也之氣像矣."

115 張顯光, 『旅軒集(續集)』 권9 附錄 「拜門錄」(門人申悦道)(A060-440c), "先生有
時靜棲, 或經旬月. 每春暖夏晴, 攜冠童, 臨流消遙. 或駕舟沿沂, 觸詠而歸, 怳然
有浴沂氣象."

116 『孟子』 「梁惠王章」(下), "流連荒亡, 爲諸侯憂. 從流下而忘反謂之流, 從流上而

忘反謂之連, 從獸無厭謂之荒, 樂酒無厭謂之亡. 先王無流連之樂, 荒亡之行. 惟君所行也.

117 『朱子語類』 권40 「論語22·先進篇下」 「子路曾晳冉有公西華侍坐章」(1032), "蘷孫錄云, 也是他見得如此. 所以夫子要歸裁正之. 若是不裁, 只管聽他恁地, 今日也浴沂詠歸, 明日也浴沂詠歸, 卻做箇甚麼合殺." 및 『朱子語類』 권40 「論語 22·先進篇下」 「子路曾晳冉有公西華侍坐章」(1028), "或問, 曾點是實見得如此, 還是偶然說著. 曰, 這也只是偶然說得如此. 他也未到得便做莊老, 只怕其流入 於莊老." 참조.

118 李滉, 『退溪文集』 권3 「四時幽居好吟」(四首). "春日幽居好, 輪蹄迥絶門, 園花 露情性, 庭草妙乾坤, 漠漠栖霞洞, 迢迢傍水村, 須知詠歸樂, 不待浴沂存."

119 李滉, 『退溪文集』 권25 「答鄭子中別紙」(A030-096d), "如勿忘勿助, 則道之在 我, 而自然發見流行之實, 可見. 鳶飛魚躍, 則道之在物, 而自然發見流行之實, 可見. 又如引浴沂詠歸而竝言, 則浴沂詠歸, 道之在日用, 而自然發見流行之實, 可見. 如是而已, 如何如何."

120 李滉, 『退溪文集』(別集) 권1 「浴沂橋」(崇政知事李先生寓居臨江寺, 有賞遊三 所, 寄書示滉, 欲令作詩述意. 滉疾病因循, 未有以應命. 今玆春至, 正及遊玩之 時, 滉仰切欣賞, 始得綴成三絶. 謹再拜呈上, 無任逋慢悚企之至)(A031-039a), "千載遙憐舍瑟人, 浴沂言契聖歡新, 只今退想追餘興, 風詠從容樂暮春."

121 李珥, 「栗谷全書」 권1 「浴沂辭」(A044-011a), "春風兮習習, 春日兮遲遲. 我服 既成兮我友同遊. 瞻彼沂水兮浴乎清漪. 振余衣兮彈余冠. 風一陣兮於舞雩. 觀 物化兮詠而歸. 達一本兮通萬殊. 仰天兮俯地, 魚躍兮鳶飛. 勳華已逝兮吾誰與 歸, 樂彼杏壇兮爰得我師."

122 李珥, 『栗谷全書』 권13 「平遠堂記」(A044-279d), "昔者, 曾晳浴沂詠歸, 而夫子 深與焉. 朱子遇一樹稍清陰處, 必嘯詠徘徊而不能去. 此徒外境之爲樂哉, 將以外 境助養吾心爾."

123 李珥, 『栗谷全書』 권13 「松崖記(辛未)」(A044-281d), "昔者, 曾晳有浴沂之談, 夫子嘆息而深許之, 以晳也見夫人欲盡處, 天理流行之妙故也. 不然則城南之浴, 壇上之詠, 魯人之所同也。烏可一一與之乎. 雖然, 天理之妙, 非學者所可易言 也. 欲見天理之妙, 當自愼獨始. 愼乎獨, 則吾心無間, 吾心無間, 則天理流行矣. 不愼乎獨, 則吾心有間, 吾心有間, 則天理阻閡矣. 吾黨之士, 其勉乎此."

124 李珥, 『栗谷全書』 권14 「雜著(1)·自警文」(A044-302c), "謹獨然後, 可知浴沂 詠歸之意味."

제2부 동양예술에 나타난 광기

1 『莊子』「齊物論」, "不近人情."
2 『莊子』「天下」, "獨與天地精神往來."

제9장
서화 도통론과 광견에서 중행으로

1 예를 들자면, 항목 같이 중화미학을 견지하고 유가미학의 서예적 실천을 강조하는 경우에도 광견에 속하는 소식蘇軾이나 미불米芾의 서예 경지를 선택적으로 높이 평가할 수밖에 없었다는 것이다. 유가의 도통관을 서예에 적용하여 서통관을 전개하면서 서예의 정통과 이단에 대한 견해를 분명하게 밝히는 항목이 소식과 미불을 배척하는 것은 項穆, 『書法雅言』「書統」, "邇年以來競倣蘇米, 王馬疎淺俗怪, 易知其非. 蘇米激厲矜誇, 罕悟其失... 子輿距楊墨於昔, 予則放蘇米於今, 垂之千秋, 識者復起, 必有知正書之功, 不愧爲聖人之徒矣.", 『書法雅言』「資學」(附評), "宋之名家, 君謨爲首, 齊範唐賢, 天水之朝書流底柱, 李蘇黃米, 邪正相半.", 『書法雅言』「心相」, "他如李邕之挺㧑, 蘇軾之肥欹, 米芾之努肆, 亦非純粹. 貞良之士不過嘯傲風騷之流爾." 등을 참조. 하지만 항목은 『書法雅言』「取舍」에서는 소식과 미불의 장단점을 동시에 거론하면서 蔡襄에 비해 탁월함을 말하고 있는데, 이에 대해서는 『書法雅言』「取舍」, "蘇米之跡世爭臨摹, 予獨哂爲效顰者, 豈妄言無謂哉. 蘇之點畫雄勁, 米之氣勢超動, 是其長也. 蘇之穠鬖稜側, 米之猛放驕淫, 是其短也." 및 "予謂君謨之書. 宋代巨擘蘇黃與米, 資近大家學入傍流, 非君謨可同語也." 등을 참조.
2 李滉, 『退溪文集』 권7 「箚·進聖學十圖箚(幷圖)」「大學圖經」(A029-204d), "今玆十圖, 皆以敬爲主焉. 太極圖說. 言靜不言敬, 朱子註中, 言敬以補之."
3 李滉, 『退溪文集』 권7 「箚·進聖學十圖箚(幷圖)」「心學圖說」(A029-210a), "林隱程氏復心曰, 赤子心是人欲未泊之良心, 人心卽覺於欲者. 大人心是義理具足之本心, 道心卽覺於義理者, 此非有兩樣心. 實以生於形氣, 則皆不能無人心, 原於性命, 則所以爲道心. 自精一擇執以下, 無非所以遏人欲而存天理之工夫也. 愼獨以下, 是遏人欲處工夫, 必至於不動心, 則富貴不能淫, 貧賤不能移, 威武不能

屈, 可以見其道明德立矣. 戒懼以下, 是存天理處工夫, 必至於從心, 則心卽體欲卽用, 體卽道用卽義, 聲爲律而身爲度, 可以見不思而得, 不勉而中矣. 要之, 用工之要, 俱不離乎一敬. 蓋心者, 一身之主宰, 而敬又一心之主宰也. 學者熟究於主一無適之說, 整齊嚴肅之說, 與夫其心收斂常惺惺之說, 則其爲工夫也盡, 而優入於聖域, 亦不難矣." 참조.

4 李滉, 『退溪文集』권7「箚‧進聖學十圖箚(幷圖)」「心通性情圖說」(A029-207a), "其中圖者, 就氣稟中指出本然之性不雜乎氣稟而爲言, 子思所謂天命之性, 孟子所謂性善之性, 程子所謂卽理之性, 張子所謂天地之性, 是也. 其言性旣如此, 故其發而爲情, 亦皆指其善者而言, 如子思所謂中節之情, 孟子所謂四端之情, 程子所謂何得以不善名之之情, 朱子所謂從性中流出, 元無不善之情, 是也."

5 李滉, 『退溪文集』권7「箚‧進聖學十圖箚(幷圖)」「心通性情圖說」(A029-207a), "其下圖者, 以理與氣合而言之. 孔子所謂相近之性, 程子所謂性卽氣氣卽性之性, 張子所謂氣質之性, 朱子所謂雖在氣中, 氣自氣性自性, 不相夾雜之性, 是也. 其言性旣如此, 故其發而爲情, 亦以理氣之相須或相害處言. 如四端之情, 理發而氣隨之, 自純善無惡, 必理發未遂, 而掩於氣, 然後流爲不善. 七者之情, 氣發而理乘之, 亦無有不善. 若氣發不中, 而滅其理, 則放而爲惡也."

6 李滉, 『退溪文集』권7「箚‧進聖學十圖箚(幷圖)」「心通性情圖說」(A029-207a), "要之, 兼理氣統性情者, 心也, 而性發爲情之際, 乃一心之幾微, 萬化之樞要, 善惡之所由分也. 學者誠能一於持敬, 不昧理欲, 而尤致謹於此. 未發而存養之功深, 已發而省察之習熟, 眞積力久而不已焉, 則所謂精一執中之聖學, 存體應用之心法, 皆可不待外求而得之於此矣."

7 『朱子大全』(下) 권85「書字銘」(78~79), "明道先生, 曰某書字時甚敬, 非是要字好, 只此是學. 握管濡毫, 伸紙行墨, 一在其中, 點點畫畫, 放意則荒, 取姸則惑, 必有事焉, 神明厥德."

8 李德弘, 『簡齋文集』권5「溪山記善錄〔上〕」(A051-080a), "先生寫字作詩, 亦遵晦庵規範. 雖偶書一字, 莫不整敦點劃. 故字體方正端重. 雖偶吟一箚, 一句一字, 必精思更定, 不輕示人."

9 崔岦, 『簡易集』권3「退溪書小屛識」(A049-301c), "蓋書, 心畫也. 心畫所形, 誠足想見其人. 況先生書, 端重遒緊. 雖或作草而不離正. 平生心不放工夫, 未必不蹟於斯焉."

10 趙孟頫, 〈蘭亭帖十三跋〉, "書法以用筆爲上, 而結字亦須用工. 蓋結字因時相傳, 用筆千古不易. 右軍字勢, 古法一變, 其雄秀之氣出於天然, 故古今以爲師法. 齊梁

間人, 結字非不古, 而乏俊氣, 此又存乎其人. 然古法終不可失也."

11 『漢書』권56「董仲舒傳」26 (擧賢良對策), "道之大原出於天. 天不變, 道亦不變."

12 유정성 저, 김병기 역, 『서예개론』, 서울: 미술문화원, 2018, p.518 참조.

13 鄭杓, 『衍極』「天五篇」, "或問衍極, 曰, 極者, 中之至也." 潘運告 譯注, 『元代書畫論』, 長沙: 湖南美術出版社, 2002, p.250.

14 왕희지 및 왕희지 집안 관련 내용은 『晉書』「列傳」50「王羲之」부분 참조.

15 『春秋左氏傳』「襄公」29년, "(季札) 見舞韶箾者曰, 德至矣哉. 大矣. 如天之無不幬也, 如地之無不載也. 雖甚盛德, 其蔑以加於此矣. 觀止矣. 若有他樂, 吾不敢請已."

16 자세한 것은 李世民,「王羲之傳論」, "書契之興, 肇乎中古, 繩文鳥跡, 不足可觀. 末代去樸歸華, 舒箋點翰, 爭相誇尙, 競其工拙. 伯英臨池之妙, 無復餘蹤. 師宜懸帳之奇, 罕有遺跡. 逮乎鍾王以降, 略可言焉." 이하의 내용을 참조할 것. 蕭元 編著, 『初唐書論』, 長沙: 湖南美術出版社, 2009, p.95.

17 康有爲, 『廣藝舟雙楫』「原書」第一, "昔唐太宗屈帝王之尊, 親定晉史, 御撰之文, 僅羲之傳論, 此亦藝林之美談也." 潘運告 譯注, 『晚清書論』, 長沙: 湖南美術出版社, 2004, p.196.

18 康有爲, 『廣藝舟雙楫』「體變」第四, "唐世書凡三變. 唐初歐, 虞, 褚, 薛, 王, 陸, 並轡軌疊, 皆尙爽健. 開元御宇, 天下平樂, 明皇極豐肥. 故李北海, 顏平原, 蘇靈芝輩, 並趨時主之好, 皆宗肥厚. 元和後, 沈傳師, 柳公權出, 矯肥厚之病, 專尙淸勁, 然骨存肉削, 天下病矣." 潘運告 譯注, 『晚清書論』, 長沙: 湖南美術出版社, 2004, pp.225~226.

19 『韓非子』「二柄」, "楚靈王好細腰, 而國中多餓人. 去好去惡, 群臣見素."

20 오늘날에도 대통령, 국왕 및 그 부인이 어떤 물건을 좋아하면 그 물건이 인기를 끄는 점은 이런 점을 반영한다.

21 劉熙載, 『藝槪』권5『書槪』, "筆性墨情, 皆以其人之性情爲本. 是則理性情者, 書之首務也."

22 趙壹,「非草書」, "余懼其背經而趨俗, 此非所以弘道興世也(…)夫草書之興也, 其於近古乎. 上非天象所垂, 下非河洛所吐, 中非聖人所造. 蓋秦之末, 刑峻網密, 官書煩冗, 戰攻並作, 軍書交馳, 羽檄紛飛, 故爲隸草, 趨急速耳. 示簡易之指, 非聖人之業也. 但貴刪難省煩, 損㬎爲單, 務取易爲易知, 非常儀也. 故其贊曰, 臨事從宜. 而今之學草書者, 不思其簡易之旨, 直以爲杜, 崔之法, 龜龍所見也, 其蚍扶拄挃, 詰屈㩳乙, 不可失也." 黃簡 責任編輯, 『歷代書法論文選』, 上海: 上海

書畫出版社, 1979, p.1.

여기서 조일은 구체적으로 '두도杜度'와 최원崔瑗의 서법을 비판하고 있다.

23 崔瑗, 「草書勢」, "草書之法, 蓋又簡略, 應時諭指, 用於卒迫. 兼功並用, 愛日省力, 純儉之變, 豈必古式. 觀其法象, 俯仰有儀. 方不中矩, 圓不中規. 抑左揚右, 望之若崎. 竦企鳥跱, 志在飛移. 狡兔暴駭, 將奔未馳. 或黝黥蜻駐, 狀似連珠, 絶而不離. 畜怒奮鬱, 放逸生奇." 王伯敏 · 任道斌 · 胡小偉 主編, 『書學集成』(漢~宋), 石家莊: 河北美術出版社, 2002, p.2.

24 〈초결백운가〉는 흔히 왕희지가 쓴 초서의 입문서로 알려져 있는데, 초서에 관해 '오언운문체五言韻文體'를 통해 필획의 장단長短과 허실處實 등의 차이로 인하여 다른 글자가 되는 미묘한 이치를 논리적이며 합리적인 설명을 더한 법첩이다. 초서를 학습하고자 하는 사람의 필독서다.

25 자세한 것은 이민식, 「정조(正祖)의 서체반정(書體反正)」, 『경기사학 6권』, 경기사학회, 2002, pp.149~171 참조.

26 李奎象, 『幷世才彦錄』「書家錄」, "當白下筆之行世, 士大夫閭巷鄕曲人, 無不靡然景從, 名曰時體. 場屋筆, 非此體, 無以自立, 於是遺黃兩經價重於一國."

27 正租, 『弘齋全書』권163 「日得錄(3) · 文學(3)」(A267-188a), "我朝名書, 當以安平爲第一, 以以狼尾筆, 書白硾紙, 韓濩獨得其妙. 故東國之學操筆者, 皆不出匡懈石峯門戶. 自故判書尹淳之出, 擧一世靡然從之, 書道一大變, 而眞氣索然, 漸啓枯澁之病. 今欲回淳返樸, 宜自爾等先習爲蜀體"

28 윤순의 '時體'에 관해 자세한 것은 조민환, 「백하 윤순의 서예미학에 관한 연구: 時體를 중심으로」, 『韓國思想과 文化』 36집, 2007 참조.

29 尹淳, 『白下集』권10 「書伊聖所藏自菴帖後」(A192-337c), "昔孔子之門人, 各得其道體之一段, 而末及於楊墨之徒, 甚至李斯而火其書, 乾坤長夜, 斯道遁滅. 而幸有濂洛諸夫子出, 而廓然復明之, 是亦斯文顯晦之期歟. 然則彼顏柳蘇蔡之變王法者, 與旁派別宗之流於後者, 其類孔門之生楊墨, 而若今世所謂王氏之不足爲者, 其爲書家之不幸, 無異李斯之火書."

30 尹淳, 『白下集』권10 「書伊聖所藏自庵帖後」(A192-337c), "書貴晉, 晉最王, 欲書者不取於王, 則豈書也哉. 然而唐之虞褚, 只能直造其關鍵而已, 若顏柳蘇蔡, 雖以筆鳴, 其視王氏本意, 有若風雅之變已. 外此, 才與時淪, 法與時淪, 王之筆意, 絶於世來久矣. 雖旁派別宗, 夥然流於後, 而尠有得其不傳之法者. 故皇明諸家染盡千紙, 而陋之乎不欲觀也."

31 李匡師, 『圓嶠書訣』「後篇(上)」, 32면 "余就白下, 白下抽案上元章書曰, 古人必

欲使結構高逸, 不合俗眼, 此老書, 亦無一字不然. 盖書道, 以齟齬於俗眼爲上乘.

吾亦識此意. 才亦足爲此, 但東人甚陋, 不知筆法, 必姿態極妍. 然後方悅. 故不

能不應俗. 作姒媚字, 使吾生中國, 所成就, 當不止此."

32 金正喜,『阮堂全集』권8「雜識」(A301-153a), "白下書出於文衡山, 世皆不知,
且白下亦不自言. 文書小楷赤壁賦墨揚一本東出, 白下傳心學之, 其短豎之上豊
下殺處, 卽其所得法(…)其大楷之金石碑版前面字, 傳法坡公表忠碑, 其半草以米
南宮爲歸, 並不出宋人圈子外."

33 흔히 청대에 활약한 사왕〔왕시민王時敏(1592~1680), 왕감王鑑(1598~1677), 왕휘王
翬(1632~1717), 왕원기王原祁(1642~1715)〕에다 오력吳歷과 운수평惲壽平을 더해
'사왕오운四王吳惲'이라도 한다. 사왕이란 칭호는 대개 왕휘와 왕원기의 명성이
하늘을 찌르는 시기에 생겨난 것으로, 이 칭호는 청나라 중기 이후로 계속 전해
져서 청대 정통 회화의 대명사가 된다.

34 이것과 관련된 전반적인 것은 吳武林,『山水傳道: 中國繪畫史中的四王傳統』
(西南師范大學出版社, 2018), 武丁,『清初畫壇的二元格局: 以石濤与王原祁爲
中心』(江南大學 碩士論文, 2014), 劉曉昆,『復古與創新: 王原祁与石濤藝術之
比較』(曲阜師范大學, 2013) 등 참조.

35 자세한 것은『明史』권282 列傳170「儒林」, "原夫明初諸儒, 皆朱子門人之支流
余裔, 師承有自, 矩矱秩然. 曹端胡居仁篤踐履, 謹繩墨, 守儒先之正傳, 無敢改
錯. 學術之分, 則自陳獻章王守仁始. 宗獻章者曰江門之學, 孤行獨詣, 其傳不遠.
宗守仁者曰姚江之學, 別立宗旨, 顯與朱子背馳, 門徒遍天下, 流傳逾百年, 其教
大行, 其弊滋甚. 嘉隆而後, 篤信程朱, 不遷異說者, 無復幾人矣. 要之, 有明諸儒,
衍伊雒之緒言, 探性命之奧旨, 錙銖或爽, 遂啓岐趨, 襲謬承訛, 指歸彌遠. 至專
門經訓授受源流, 則二百七十余年間, 未聞以此名家者. 經學非漢唐之精專, 性理
襲宋元之糟粕, 論者謂科舉盛而儒術微, 殆其然乎." 참조.

36 『康熙起居注』, 54년 11月 7日, "先儒中, 唯朱子之言最爲確當." 朱良志,『片舟
一葉: 理學與中國畫學研究』(合肥: 安徽教育出版社, 1999, p.301) 再引. 강희의
이학사상에 관한 개괄적인 것은 季勇,『康熙理學思想初探』(河北師範大學 碩士
論文, 2009)를 참조할 것.

37 昭槤,『嘯亭雜錄』권1「崇理學」, "仁皇夙好程朱, 深談性理, 所著幾暇餘編, 其窮
理盡性處, 雖夙儒耆學, 莫能窺測. 所任李文貞光地, 湯文正斌等皆理學者儒, 嘗
出理學眞僞論以試詞林. 又刊定性理大全, 朱子全書等, 特命朱子配祠十哲之列.
故當時宋明昌明, 世多醇儒耆學, 風俗醇厚, 非後所能及也." 昭槤,『嘯亭雜錄·

續錄』, 上海: 上海古籍出版社, 2012.

38 朱良志, 『片舟一葉: 理學與中國畵學研究』, 合肥: 安徽教育出版社, 1999, pp.302~303 참조.

39 唐岱, 『繪事發微』「正派」, "畫有正派, 須得正傳, 不得其傳, 雖步趨古法, 難以名世也. 何謂正傳. 如道統自孔孟後, 遞衍於廣川, 昌黎, 至宋有周, 程, 張, 朱, 統緒大明. 元之許魯齋, 明之薛文清, 胡敬齋, 王陽明, 皆嫡嗣也. 畫學亦然. 派始於伏羲畫卦, 以通天地之德(…)傳曰, 畫者, 成敎化, 明人倫, 窮神變, 測幽微, 與六籍同功. 蓋精於畫者, 嘗間代而一出也." 潘運告 譯註, 『淸人論畫』, 長沙: 湖南美術出版社, 2004, p.291.

40 唐岱, 『繪事發微』「正派」, "唐李思訓, 王維, 始分宗派. 摩詰用渲淡, 開後世法門, 至董北苑則墨法全備. 莉浩, 關仝, 李成, 范寬, 巨然, 郭熙輩, 皆稱畫中賢聖. 至南宋院畫, 刻畫工巧, 金碧焜煌, 始失畫家天趣. 其間如李唐, 馬遠, 下筆縱橫, 淋漓揮灑, 另開戶牖. 至明戴文進, 吳小仙, 謝時臣, 皆宗之. 雖得一體, 究於古人背馳, 非山水中正派. 此亦如莊, 列, 申, 韓諸子, 雖各著書名家, 可同魯論, 鄒孟耶." 潘運告 譯註, 『淸人論畫』, 長沙: 湖南美術出版社, 2004, p.292.

41 唐岱, 『繪事發微』「正派」, "元時諸子, 遙接董, 巨衣缽, 黃公望, 王蒙, 吳鎭, 趙孟頫, 皆得北苑正傳, 爲元大家. 高克恭, 倪元鎭, 曹知白, 方方壺, 雖稱逸品, 其實一家之眷屬也. 明董思白衍其法派, 畫之正傳, 於焉未墜." 潘運告 譯註, 『淸人論畫』, 長沙: 湖南美術出版社, 2004, p.292.

제10장
광견미학의 문예적 적용

1 魏收, 『魏書』「列傳」권72 「儒林」, "劉獻之, 博陵饒陽人也. 少而孤貧, 雅好詩傳, 曾受業於渤海程玄, 後遂博觀衆籍. 見名法之言, 掩卷而笑曰, 若使楊墨之流不爲此書, 千載誰知其小也. 曾謂其所親曰, 觀屈原離騷之作, 自是狂人, 死其宜矣, 何足惜也."

2 劉向 編, 王逸 章句, 『楚辭章句』권4 「九章」「惜誦」, "惜誦以致湣兮, 發憤以抒情."

3 '분분憤'에 대한 왕일王逸의 주석, "憤, 懣也." 참조.

4 屈原, 『離騷』, "怨靈修之浩蕩兮, 終不察夫民心."

5 "世溷濁而不淸, 蟬翼爲重, 千鈞爲輕, 黃鐘毀棄, 瓦釜雷鳴, 讒人高張, 賢士無名,
 吁嗟默默兮, 誰知吾之廉貞."

6 陳望衡, 『中國美學史』, 北京: 人民出版社, 2015. p.123.

7 陳望衡, 위의 책, p.124.

8 司馬遷, 『史記』 권130 「太史公自序」, "昔西伯拘羑里演周易, 孔子厄陳蔡作春
 秋, 屈原放逐著離騷, 左丘失明厥有國語, 孫子臏脚而論兵法, 不韋遷蜀世傳呂
 覽, 韓非因秦說難孤憤, 詩三百篇大抵賢聖發憤之所爲作也. 此人皆意有所鬱結,
 不得通其道也. 故述往事, 思來者."

9 劉勰, 『文心雕龍』 권10 「才略」(欽定四庫全書本), "敬通(馮衍)雅好辭說, 而坎
 壈盛世, 顯志自序, 亦蚌病成珠矣." '欽定四庫全書本'은 이하 '四庫全書本'으로
 적는다.

10 李白, 「古風五十九首(其一)」(『全唐詩』 권161 所收), "正聲何微茫, 哀怨起騷人.
 揚馬激頹波, 開流蕩無垠."

11 韓愈, 『韓昌黎文集』 권4 「送孟東野序」, "大凡物不得其平鳴. 草木之無聲, 風撓
 之鳴. 水之無聲, 風蕩之鳴." 韓愈, 『韓昌黎文集』, 馬其昶 校注, 台北: 世界書局,
 2002. p.136.

12 歐陽修, 『歐陽修集 · 居士集』 권10 「梅聖兪詩集序」, "予聞世謂詩人少達而多窮,
 夫豈然哉. 蓋世所傳詩者, 多出於古窮人之辭也(…)然則非詩之能窮人, 殆窮者
 而後工也." 歐陽脩, 『歐陽修集』, 鄭州: 中州古籍出版社, 2010.

13 陳望衡, 『中國美學史』, 北京: 人民出版社, 2015, pp.123~125 참조. 이런 점은
 명대에 더욱 두드러진다. 명대 이지는 "분개하지 않으면 작품을 쓸 수 없다"는
 주장을 했고, 청대의 금성탄金聖嘆(1608~1661)은 "원한으로 작품을 쓴다"고
 했다. 포송령蒲松齡(1640~1715)은 그의 『요재지이聊齋志異』를 '고독과 울분
 의 책'이라 스스로 일컬었다. 이것들 모두 굴원의 "발분서정"의 영향으로 볼
 수 있다.

14 이때의 '서書'는 저서가 아니라 '글씨'를 말한다

15 장파 지음, 신정근 책임번역, 모영환, 임종수 공역, 『중국미학사』, 서울: 성균관
 대학교출판부, 2019, pp.739~740 참조.

16 서위가 어떤 인물이었는지를 가장 잘 보여주는 것은 원굉도袁宏道의 서위관이다.

17 괴에는 민간성, 현실성, 일상성이란 점이 담겨 있는데, 괴이함의 원천은 인간의
 생명에 대한 가치, 개성의 발현과 해방, 예술의 자체 표현력을 강조한 것 등이다.

18 『廣莊』은 『袁宏道集箋校』 권23 (袁宏道 著, 錢伯城 箋校, 『袁宏道集箋校』(4

책), 上海: 上海古籍出版社, 1981. pp.795~816)에 실려 있다. 『광장』은 31세 되던 1598년(만력 26년 무술)에 지은 글이다. 『廣莊』「逍遙遊」에서는 "자기 한 사람의 정량을 기준으로 그것들과 크고 작음을 다투지 않으면 이것이야말로 어디를 가든 소요하는 것이 된다(不以一己之情量與大小爭, 斯無往而不逍遙矣.)"고 말한다. 『廣莊』「齊物論」에서는 "성인은 만물이 내가 아니라는 것을 보지 않고, 또한 만물이 나라고 말하지 않는다. 사물은 저절로 가지런하지 내가 능히 가지런하게 할 수 있는 것이 아니다. 만약에 가지런히 할 수 있는 것이 있다면 결국 사물이 가지런한 것이 아니다.(故聖人不見萬物非我, 亦不言萬物是我. 物本自齊, 非吾能齊. 若有可齊, 終非齊物.)"라 한다.

19 시문에서의 생각을 구상하는 '포국布局'과 '격율格率'을 말한다.

20 袁宏道, 『袁宏道集箋校』 권18 (『瓶花齋集』 권6 「敍」) 「敍竹林集」, "故善畵者, 師物不師人, 善學者, 師心不師道, 善爲詩者, 師森羅萬象, 不師先輩. 法李唐者, 豈謂其機格與字句哉. 法其不爲漢, 不爲魏, 不爲六朝之心已. 是眞法者也." 袁宏道 著, 錢伯城 箋校, 『袁宏道集箋校』(4책), 上海: 上海古籍出版社, 1981. p.700. 이하 『袁宏道集箋校』일 경우에는 페이지만 적음.

21 袁宏道, 『袁宏道集箋校』 권22 (『瓶花齋集』 권10 「尺牘」) 「答李元善」(785), "文章新奇, 無定格式, 只要發人所不能發, 句法字法調法, 一一從自己胸中流出, 此眞新奇也."

22 袁宏道, 『袁宏道集箋校』 권35 (『瀟碧堂集』 권11 「敍」) 「敍曾氏家繩集」(1103), "蘇子瞻酷嗜陶令詩, 貴其淡而適也. 凡物釀之得甘, 炙之得苦, 唯淡也不可造. 不可造, 是文之眞性靈也. 濃者不復薄, 甘者不復辛, 唯淡也無不可造, 無不可造, 是文之眞變態也. 風値水而漪生, 日薄山而嵐出, 雖有顧吳, 不能設色也. 淡之至也. 元亮以之."

23 『老子』 35장, "道之出口, 淡乎其無味, 視之不足見, 聽之不足聞, 用之不可旣." 참조.

24 류명시 지음, 한혜경·이국희 옮김, 『광자의 탄생』, 글항아리, 2015, p.218.

25 程羽文, 『淸閑供』 「刺約六」(張廷華 『香艶叢書』(第三集) 권2), "一日癖, 典衣沽酒, 破産營書, 吟髮生歧, 嘔心出血, 神仙煙火, 不斤斤鶴子梅妻, 泉石膏盲, 亦頗頗竹君石丈, 病可原也. 二曰狂, 道旁荷鍤, 市上縣壺, 烏帽泥塗, 黃金糞壤, 筆落而風雨驚, 長嘯而天地窄, 病可原也. 三曰嬾, 蓬頭對客, 跣足爲賓, 坐四座而無言, 睡三竿而未起, 行或曳杖, 居必閉門, 病可原也. 四曰癡, 春去詩惜, 秋來賦悲, 聞解佩而踟躕, 聽墮釵而惝恍, 粉殘脂剩, 盡招表塚之魂, 色艶香嬌, 願結藍橋之

眷, 病可原也. 五曰拙, 志惟對古, 意不俗諧, 飢煮字而難糜, 田耕硯而無稼, 螢身脫腐, 醢氣猶酸, 病可原也. 六曰傲, 高懸孺子半榻, 獨臥元龍一樓, 鬢雖垂靑, 眼多泛白, 偏腰骨相抗, 不爲面皮作綠, 病可原也."

26 『晉書』권94「列傳 第六十四」「隱逸」(陶潛), "陶潛, 字元亮. 穎脫不羈, 任眞自得, 爲鄕鄰之所貴. ..贊曰, 確乎群士, 超然絶俗."

27 劉熙載, 『藝槪』권3『賦槪』, "屈靈均, 陶淵明, 皆狂狷之資也. 屈子離騷一往皆特立獨行之意. 陶自言性剛才拙, 與物多忤, 自量爲己, 必貽俗患, 其賦品之高, 亦有以矣. 屈子辭, '雷塡'風颯之音, 陶公辭, '木榮'泉流'之趣. 雖有一激一平之別, 其爲獨往獨來則一也." 劉熙載 著, 薛正興 點校, 『劉熙載文集』, 南京 : 江蘇古籍出版社, 2000. p.127.

28 劉熙載, 『藝槪』권3『賦槪』, "屈子之纏綿, 枚叔, 長卿之巨麗, 淵明之高逸, 宇宙間賦, 歸趣總不外此三種." 『劉熙載文集』 앞의 책, p.127.

29 앞의 屠隆, 『鴻苞』「辨狂」참조. 『四庫全書總目提要』에서는 屠隆의 『홍포鴻苞』에 대해 "鴻苞乃隆晩年所著. 其言放誕而駁雜(…)蓋李贄之流亞."이라 하여 이지李贄와 연계하여 이해한다.

30 이 글귀 관련 전후 문장은 다음과 같다. 蕭統, 『陶淵明傳』, "陶淵明任彭澤縣令. 歲終, 會郡遣督郵至, 縣吏請曰, 應束帶見之. 淵明歎曰, 我豈能爲五鬥米, 折腰向鄕裏小兒. 卽日解綬去職." 이밖에 『晉書』「陶淵明傳」에도 실려 있다.

31 胡仔, 『苕溪漁隱叢話』권3「五柳先生上」, "東坡云, 陶淵明欲仕則仕, 不以求之爲嫌, 欲隱則隱, 不以去之爲高, 飢則扣而乞食, 飽則鷄黍以迎賓, 古今賢之, 貴其眞也." 胡仔, 『苕溪漁隱叢話(前後集)』, 北京: 中華書房, 1985.

32 송(420~479)은 중국 남북조 시대(439~589) 강남 지방에서 유유劉裕에 의해 건국된 남조 첫 번째 왕조이다. 조광윤趙匡胤이 세운 송(960~1279)과 구별하기 위해 건국자인 유유의 성씨를 따라 '유송劉宋'이라 부른다.

33 陶淵明, 『陶淵明集』권4「雜詩」5首, "憶我少壯時, 無樂自欣豫. 猛志逸四海, 騫翮思遠翥."

34 陶淵明, 『陶淵明集』권2「歸園田居」(其一), "少無適俗韻, 性本愛丘山."

35 陶淵明, 『陶淵明集』권3「飮酒」19首, "疇昔苦長飢, 投耒去學仕. 將養不得節, 凍餒固纏己."

36 陶淵明, 『陶淵明集』권5「歸去來辭」, "質性自然, 非矯厲所得; 饑凍雖切, 違己交病."

37 陶淵明, 『陶淵明集』권5「歸去來辭·幷敍」, "於時風波未靜, 心憚遠役, 彭澤去

家百里, 公田之利, 足以爲酒, 故便求之."

38 蕭統, 『陶淵明集序』, "有疑陶淵明之詩有酒."

39 도연명을 회화적으로 그린 것에 관한 개략적인 것은 위안싱페이 지음, 김수연 옮김, 『도연명을 그리다』, 태학사, 2012, 참조.

40 陶淵明, 『陶淵明集』 권3 「飮酒·幷序」, "余閒居寡歡, 兼比夜已長. 偶有名酒, 無夕不飮. 顧影獨盡, 忽焉復醉. 旣醉之後, 輒題數句自娛. 紙墨雖多, 辭無詮次. 聯命故人書之, 以爲歡笑爾."

41 蕭統, 『陶淵明集序』, "吾觀其意不在酒, 亦寄酒爲跡者也."

42 "結盧在人境, 而無車馬喧, 問君何能爾, 心遠地自偏, 采菊東籬下, 悠然見南山, 山氣日夕佳, 飛鳥相與還, 此中有眞意, 欲辨已忘言."

43 『宋書』 권93 「列傳 第五十三」 「隱逸」, "嘗九月九日無酒, 出宅邊菊叢中坐久, 値(王)弘送酒至, 卽便就酌, 醉而後歸. 潛不解音聲, 而畜素琴一張, 無弦, 每有酒 適, 輒撫弄寄其意. 貴賤造之者, 有酒輒設. 潛若先醉, 便語客, 我醉欲眠, 卿可去, 其眞率如此."

44 陶淵明, 『陶淵明集』 권5 「五柳先生傳」, "性嗜酒, 家貧不能常得. 親舊知其如此, 或置酒而招之. 造飮輒盡, 期在必醉(⋯)環堵蕭然, 不蔽風日. 短褐穿結, 簞瓢屢 空, 晏如也. 常著文章以自娛, 頗示己志(⋯)酣觴賦詩, 以樂其志."

45 陶淵明, 『陶淵明集』 권2 「和郭主簿」 1首, "春秫作美酒, 酒熟吾自斟."

46 陶淵明, 『陶淵明集』 권3 「庚戌歲九月中於西田獲早稻」, "盥濯息簷下, 斗酒散 襟顔."

47 陶淵明, 『陶淵明集』 권4 「雜詩」 2首, "欲言無予和, 揮杯勸孤影."

48 陶淵明, 『陶淵明集』 권4 「讀山海經」 1首, "歡言酌春酒, 摘我園中蔬."

49 陶淵明, 『陶淵明集』 권3 「飮酒」 2首, "九十行帶索, 飢寒況當年. 不賴固窮節, 百世當誰傳."

50 陶淵明, 『陶淵明集』 권3 「飮酒」 8首, "行行向不惑, 淹留遂無成. 竟抱固窮節, 飢寒飽所更."

51 "靑松在東園, 衆草沒其姿, 凝霜殄異類, 卓然見高枝, 連林人不覺, 獨樹衆乃奇, 提壺挂寒柯, 遠望時復爲, 吾生夢幻間, 何事紲塵羈."

52 위안싱페이 지음, 김수연 옮김, 『도연명을 그리다』(문학과 회화의 경계), 태학사, 2012, p.199 참조.

53 "因値孤生松, 斂翮遙來歸, 勁風無榮木, 此蔭獨不衰."

54 陶淵明, 『陶淵明集』 권5 「歸去來辭」, "撫孤松而盤桓", "或棹孤舟", "懷良辰以

　孤往".

55　"遙遙望白雲, 懷古何一深."

56　嵇康, 『嵇康集』 권1 「兄秀才公穆入軍贈詩十九首」. 嵇康 著, 戴明明 校注, 『嵇康集校注』, 北京: 人民文學出版社, 1962, p.16. "目送歸鴻, 手揮五弦, 俯仰自得, 遊心太玄."

57　陶淵明, 『陶淵明集』 권1 「勸農」의 "소박함을 껴안고 참됨을 머금는다.〔포박함진抱樸含眞〕" 및 『陶淵明集』 권3 「飮酒」 20首의 "온 세상에 참됨을 되찾는 이가 적다.〔거세소복진擧世少復眞〕" 참조.

58　陶淵明, 『陶淵明集』 권2 「歸田園居」 1首의 "졸박함을 지키고자 전원으로 돌아왔다.〔수졸귀전원守拙歸田園〕" 참조.

59　전후 문맥은 다음과 같다. 鍾嶸, 『詩品』(卷中) 「宋徵士陶潛」, "每觀其文, 想其人德(…)古今隱逸詩人之宗也."

60　『退溪年譜』 권1 (柳成龍)(A031-220c), "先生十四歲(…)愛淵明詩, 慕其爲人."

61　『莊子』 「知北遊」, "天地有大美而不言(…)聖人者, 原天地之美而達萬物之理." 참조.

62　郎廷槐, 『師友詩傳錄』(四庫全書本), "肯亭答, 唐司空圖敎人學詩, 須識味無味, 坡公常擧以爲名言. 若學陶,王,韋,柳等詩, 則當於平談中求眞味. 初看未見, 愈丘不忘, 爲陸鴻漸品嘗天下泉味, 楊子中檻爲天下第一. 水味則淡, 非果淡, 乃天下至味, 又非飮食之味所可比也. 但知飮食之味者已鮮, 知泉味者又極鮮矣." 여기서 물의 맛을 논하면서 '천하지미天下至味', '미무미味無味' 등을 논하는 것에 주목할 필요가 있다.

63　袁宏道, 『袁宏道集箋校』 권4 (『錦帆集』 2 「遊記·雜著」) 「敘小修詩」(190), "大槪情至之語, 自能感人, 是謂眞詩." 원굉도는 감정의 지극한 것을 담아낸 시를 '진시眞詩'라고 보는데, 이런 점에 대해서는 이후 살펴볼 예정이다.

64　張彦遠, 『歷代名畵記』 권2 「論顧陸張吳用筆」, "守其神, 專其一, 合造化之功, 假吳生之筆, 向所謂意存筆先, 畵盡意在也. 凡事之臻妙者, 皆如是乎, 豈止畵也(…)守其神, 專其一, 是眞畵也."

65　符載, 『觀張員外畵松石』 「序」(『全唐文』 권690 所收), "觀夫張公之藝, 非畵也, 眞道也."

66　이 부분의 많은 인용 자료는 胡經之 主編, 『中國古典美學叢編』(南京: 鳳凰出版社, 2009)의 자료를 참조하였다. 자세한 서지사항은 생략한다.

67　『荀子』 「不苟」, "君子寬而不僈, 廉而不劌, 辯而不爭, 察而不激, 寡立而不勝, 堅

彊而不暴, 柔從而不流, 恭敬謹愼而容, 夫是之謂至文."

68　『荀子』「禮論」, "本末相順, 終始相應, 至文以有明, 至察以有說." 참조. 이런 점
에서 순자는 "極其完備故曰, 無易之道也. 創巨者其日久, 痛甚者其愈遲, 三年者,
稱情而立文, 所以爲至痛極也(…)故三年之喪, 人道之至文者也, 夫是之謂至隆.
是百王之所同, 古今之所壹."라고 한다.

69　劉球, 『劉忠愍公文集』「序(彭時)」, "自昔學聖賢之學者, 先道德而後文辭. 蓋文
辭, 藝也. 道德, 實也. 篤其實而藝者, 書之必有以輔世明敎, 然後爲文之至.
實不足而工於言, 言雖工, 非至文也. 彼無其實而强言者, 竊竊然以靡麗爲能, 以
艱澁怪僻爲古, 務悅人之耳目, 而無一言幾乎道, 是不惟無補於世, 且有害焉, 奚
足以爲文也."

70　錢大昕, 『潛研堂文集』권26「味經窩類稿序」(四部叢刊本), "嘗慨秦漢以下, 經
與道分, 文又與經分, 史家至區道學儒林文苑而三之. 夫道之顯者謂之文, 六經子
史皆至文也. 後世傳文苑, 徒取工於詞翰者列之, 而或不加察, 輒嗤文章爲小技,
以爲壯夫不爲, 是恥鑿帨之繡, 而忘布帛之利天下, 執穅秕之細, 而訾菽粟之活萬
世也. 公之學求道於經, 以經爲文, 當世推之曰通儒曰實學, 不敢屢以文士目公,
而其文亦遂卓然必傳於後世." 참조.

71　『莊子』「外物」, "夫尊古而卑今, 學者之流也."

72　王充, 『論衡』「齊世」, "今世之士者, 尊古卑今也."

73　黎靖德 編, 『朱子語類』권139「論文(上)」(3319), "道者, 文之根本. 文者, 道之
枝葉. 惟其根本乎道, 所以發之於文, 皆道也. 三代聖賢文章, 皆從此心寫出, 文
便是道. 今東坡之言曰, 吾所謂文, 必與道俱. 則是文自文而道自道, 待作文時,
旋去討個道來入放裏面, 此是它大病處."

74　李贄, 『焚書』권3「時文後序」(109), "由後視今, 今復爲古."

75　袁宏道, 『袁宏道集箋校』권4 (『錦帆集』3「遊記」「雜著」)「諸大家時之序」
(184), "以後視今, 今猶古也."

76　袁宏道, 『袁宏道集箋校』권6 (『錦帆集』4「尺牘」)「丘長孺」(285), "古何必高,
今何必卑哉."

77　袁宏道, 『袁宏道集箋校』권11 (『解脫集』4「尺牘」)「與江進之」(515), "夫物始
繁者終必簡, 始晦者終必明, 始亂者終必整, 始亂者終必流麗痛快. 其繁也, 晦也,
亂也, 艱也, 文之始也. 如衣之繁複, 禮之周折, 樂之古質, 封建井田之紛擾擾是
也. 古之不能爲今者也, 勢也. 其簡也, 明也, 整也, 流麗痛快者, 文之變也(…)世
道旣變, 文亦因之, 今之不必摹古者也, 亦勢也(…)古不可優, 後不可劣(…)人事

物態, 有時而更, 鄕語方言, 有時而易, 事今日之事, 則亦文今日之文已矣."

78 왕필王弼은 '도법자연道法自然'의 '자연'에 대해 '無稱之言', '窮極之辭'라고 해석
하여 '도'보다 한 차원 높은 '자연'을 본받는다는 것으로 해석하지 않는다. 『老子』
25장, 도법자연에 대한 왕필의 주석, "自然者, 無稱之言, 窮極之辭也." 王弼,
『老子注』, 臺北: 藝文印書館, 1975, p.53. 이 같은 왕필의 해석은 자연을 통해
도의 순환반복성과 무위자연성이란 궁극적으로는 언어로 표현할 수 없다는 것을
의미한다.

79 자세한 것은 姜榮珠, 「板橋 鄭燮의 六分半書 考察」(『중국학논총』39권, 고려대
학교 중국학연구소, 2013) 참조.

80 『論語』「學而」, "子曰, 學而時習之, 不亦說乎."에 대한 주희의 주 "學之爲言效也.
人性皆善, 而覺有先後, 後覺者必效先覺之所爲, 乃可以明善而復其初也." 참조.

81 남조 양梁나라 소명태자昭明太子 소통蕭通이 편찬을 관장한 『문선文選』에는
선진시대부터 양나라 때까지의 각종 문학작품이 실려 있는데, 『문선』의 시가
양식을 '선체選體'라고 불렀다. 이상은 원굉도 저, 심경호 박용만 유동환 역주,
『원중랑집』(2), p.280.에서, 재인.

82 袁宏道, 『袁宏道集箋校』권6 (『錦帆集』4「尺牘」)「與丘長孺」(284), "大抵物眞
則貴, 貴則我面不能同君面, 而況古人之面貌乎. 唐自有詩也, 不必選體也. 初盛
中晚自有詩也, 不必初盛也. 李杜王岑錢劉, 下逮元白盧鄭, 各自有詩也. 不必李
杜也. 趙宋亦然. 陳歐蘇黃諸人, 有一字襲唐者乎. 又有一字相襲者乎. 至其不能
爲唐, 殆是氣運使然, 猶唐之不能爲選, 選之不能爲漢魏耳. 今之君子, 乃欲槪天
下而唐之, 又且以不唐病宋."

83 袁宏道, 『袁宏道集箋校』권6 (『錦帆集』4「尺牘」)「與丘長孺」(285), "故古也
厚, 今也薄. 詩之奇之妙之工之無所不極, 一代盛一代, 故古有不盡之情, 今無不
寫之景, 然則古何必高, 今何必卑哉."

84 『論語』「子路」, "子曰, 不得中行而與之, 必也狂狷乎. 狂者進取, 狷者有所不爲
也."에 대해 朱熹의 "狂者, 志極高而行不掩. 狷者, 知未及而守有餘." 주석 참조.

85 李贄, 『焚書』권3「童心說」, "天下之至文, 未有不出於童心焉者也. 苟童心常
存, 則道理不行, 聞見不立, 無時不文, 無人不文, 無一樣創制體格文字而非文者.
詩何必古選. 文何必先秦. 降而爲六朝, 變而爲近體, 又變而爲傳奇, 變而爲院本,
爲雜劇, 爲西廂記, 爲水滸傳, 爲今之擧子業. 皆古今至文, 不可得而時勢後論也."

86 袁宏道, 『袁宏道集箋校』권9 (『解脫集』권2「詩」)「聽朱先生說水滸傳」(418),
"六經非至文, 馬遷失祖練, 一雨快西風, 聽君酣舌戰."

87 李贄, 『焚書』 권3 「雜說」(91), "其胸中有如許無狀可怪之事, 其喉間有如許欲吐而不敢吐之物, 其口頭又時時有許多欲語, 而莫可所以告語之處, 蓄極積久, 勢不能遏. 一旦見景生情, 觸目興歎, 奪他人之酒杯, 澆自己之塊壘. 訴心中之不平, 感數奇於千載. 旣已噴玉唾珠, 昭回雲漢, 爲章於天矣. 遂亦自負, 發狂大叫, 流涕慟哭, 不能自止."

88 『中庸』 1장, "喜怒哀樂之未發謂之中, 發而皆中節謂之和"

89 袁中道, 『珂雪齋文集』 권10 「阮集之詩序」, "國朝有功於風雅者, 莫如歷下. 其意以氣格高華爲主. 力塞大曆後之竇, 於時宋元近代之習, 爲之一洗. 及其後也, 學之者, 浸成格套, 以浮響虛聲相高, 凡胸中所欲言者, 皆鬱而不能言, 而詩道病矣. 先兄中郎矯之, 其志以發抒性靈爲主, 始大暢其意所欲言, 極其韻致, 窮其變化, 謝華啓秀, 耳月爲之一新. 及其後也, 學之者, 稍入俚易, 境無不收, 情無不寫, 未免衝口而發, 不復檢括, 而詩道又將病矣. 由此觀之, 凡學之者, 害之者也. 變之者, 功之者也."

90 唐順之, 『荊州文集』 권7 「與洪方洲書」, "近來覺得詩文一事, 只是直寫胸臆, 如諺語所謂開口見喉嚨者, 使後人讀之如眞見其面目, 瑜瑕俱不容掩, 所謂本色, 此爲上乘文字. 揚子雲閃縮譎怪, 欲說不說, 不說又說, 此最下者, 其心術亦略可知."

91 趙秉文, 『閑閑老人滏水文集』 권15 「竹溪先生文集引」(四部叢刊本), "文以意爲主, 辭以達意而已. 古之人不尙虛飾, 因事遣辭, 形吾心之所'欲言'者耳. 間有心之所不能言者, 而能形之於文, 斯亦文之至乎. 譬之水不動則平, 及其石激淵洄, 紛然而龍翔, 宛然而鳳蹇, 千變萬化, 不可殫窮, 此天下之至文也."

92 袁宏道, 『袁宏道集箋校』 권4 (『錦帆集』 2 「遊記」「雜著」) 「敍小修詩」(187), "顧獨喜讀老子莊周列禦寇諸家言, 皆自作注疏, 多言外趣, 旁及西方之書教外之語備極硏究(…) 大都獨抒性靈, 不拘格套, 非從自己胸臆流出, 不肯下筆. 有時情與境會, 頃刻千言, 如水東注, 令人奪魂. 其間有佳處, 亦有疵處, 佳處自不必言, 卽疵處亦多本色獨造語. 然予則極喜其疵處, 而所謂佳者, 尙不能不以粉飾蹈襲爲恨, 以爲未能盡脫近代文人氣習故也."

93 袁宏道, 『袁宏道集箋校』 권22 (『瓶花齋集』10 「尺牘」) 「答李元善」(785), "文章新奇, 無定格式, 只要發人所不能發, 句法字法調法, 一一從自己胸中流出, 此眞新奇也."

94 袁宏道, 『袁宏道集箋校』 권4 (『錦帆集』 2 「遊記」「雜著」) 「識張幼于箴銘後」(193), "余觀古今士君子, 如相如竊卓, 方朔俳优, 中郎醉龍, 阮籍母喪酒肉不絶口, 若此類者, 皆世之所謂放達人也. 又如御前數馬, 省中秘樹, 不冠不厠, 自以爲罪,

若此類者, 皆世之所謂愼密人也. 兩种若冰炭不相入, 吾輩宜何居？袁子曰, 兩者不相肯也, 亦不相笑也, 各任其性耳. 性之所安, 殆不可强, 率性而行, 是謂眞人. 今若强放達者而爲愼密, 續鳧項, 斷鶴頸不亦大可嘆."

95 袁宏道, 『袁宏道集箋校』권4 (『錦帆集』2 「遊記」「雜著」) 「敘小修詩」(188), "蓋詩文至近代而卑極矣, 文欲准於秦漢, 詩則必欲准於盛唐, 剿襲模擬, 影響步趨, 見人有一語不相肯者, 則共指以爲野狐外道. 曾不知文准秦漢矣, 秦漢人曷嘗字字學六經歟. 詩准盛唐矣, 盛唐人曷嘗字字學漢魏歟. 秦漢而學六經, 豈復有秦漢之文. 盛唐而學漢魏, 豈復有盛唐之詩. 唯夫代有升降, 而法不相沿, 各極其變, 各窮其趣, 所以可貴, 原不可以優劣論也."

96 『大學』6장, "所謂誠其意者, 毋自欺也. 如惡惡臭, 如好好色, 此之謂自謙. 故君子必愼其獨也. 此謂誠於中, 形於外. 故君子必愼其獨也. 曾子曰, 十目所視, 十手所指, 其嚴乎. 富潤屋, 德潤身, 心廣體胖. 故君子必誠其意." 참조.

97 『中庸』1장, "道也者, 不可須臾離也. 可離非道也. 是故君子, 戒愼乎其所不睹. 恐懼乎其所不聞. 莫見乎隱, 莫顯乎微. 故君子愼其獨也."

98 『尙書』「堯典」, "詩言志, 歌永言, 聲依永, 律和聲."

99 『論語』「八佾」, "子曰, 關雎, 樂而不淫, 哀而不傷."

100 『論語』「爲政」, "子曰, 詩三百, 一言以蔽之曰 思無邪."에 대한 주희의 주석, "凡詩之言善者, 可以感發人之善心, 惡者可以懲創人之逸志, 其用歸於使人得其情性之正而已.", 『禮記』「經解」, "孔子曰, 入其國, 其敎可知也. 其爲人也溫厚敦厚, 詩敎也." 및 『論語』「陽貨」의 "子曰, 小子莫學夫詩, 詩可以興, 可以觀, 可以群, 可以怨, 邇之事父, 遠之事君, 多識於鳥獸草木之名."에서 '가이원可以怨'에 대한 주희의 주석인 "원이불노怨而不怒" 참조.

101 徐渭, 『徐渭集』(第1冊) 『徐文長三集』권17 「答許北口」, "今人惟格律爲去取, 烏足與知此. 公之選詩, 可謂一歸於正. 復得其大矣. 此事更無他端. 卽公所謂可興可觀可群可怨. 一訣盡之矣. 試取所選者讀之, 果能如冷水澆背陡然一驚, 便是興觀群怨之品, 如其不然. 便不是矣." 徐渭, 『徐渭集』(第1冊), 北京: 中華書局, 2003, p.482.

102 袁宏道, 『袁宏道集箋校』권4 (『錦帆集』2 「遊記」「雜著」) 「敘小修詩」(190), "大槪情至之語, 自能感人, 是謂眞詩, 可傳也. 而或者猶以太露病之, 曾不知情隨境變, 字逐情生, 但恐不達, 何露之有."

103 袁宏道, 『袁宏道集箋校』권11 (『解脫集』4 「尺牘」) 「張幼于」(501), "至于詩, 則不肯戱筆耳, 信心而出, 信口而談." 이밖에 袁宏道는 『袁宏道集箋校』권18

(『甁花齋集』6「敍」)「雪濤閣集序」(709)에서 "信腔信口, 皆成律度", "古人之法
顧安可槪哉."를 말하기도 하였다.

104 袁宏道,『袁宏道集箋校』권4 (『錦帆集』2「遊記」「雜著」)「敍小修詩」(190),
"且離騷一經, 忿懟之極, 黨人儔樂, 衆女謠諑, 不揆中情, 信讒齎怒, 皆明示唾罵,
安在所謂怨而不傷者乎. 窮愁之時, 痛哭流涕, 顚倒反覆, 不暇擇音, 怨矣, 寧有
不傷者. 且燥濕異地, 剛柔異性, 若夫勁質而多懟, 峭急而多露, 是之謂楚風, 又
何疑焉."

105 『中庸』10장, "子路問强. 子曰, 南方之强與, 北方之强與, 抑而强與. 寬柔以敎,
不報無道, 南方之强也, 君子居之. 衽金革, 死而不厭, 北方之强也. 而强者居之."

제11장
중국회화에 나타난 광견미학

1 『周易』「繫辭傳上」12장, "子曰, 書不盡言, 言不盡意. 然則聖人之意其不可見
乎. 子曰, 聖人立象以盡意, 設卦以盡情僞."

2 『老子』1장, "道可道, 非常道. 名可名, 非常名." 및 『老子』41장, "道隱无名."은
이런 점을 상징한다.

3 『莊子』「外物」, "筌者所以在魚, 得魚而忘筌. 蹄者所以在兎, 得兎而忘蹄. 言者
所以在意, 得意而忘言."

4 黎靖德 編,『朱子語類』권34「論語7·述而篇」「志於道章」, "道, 理也, 是一箇
有條理底物事, 不是囫圇一物, 如老莊所謂恍惚者." 黎靖德 編,『朱子語類』(北
京: 中華書局, 1986, p.863) 이하『朱子語類』인 경우 페이지만 기록하고 출간
사항은 생략함.)을 저본으로 한다.

5 이 책에서 인용한 예술관련 자료는『影印文淵閣四庫全書』(臺北 : 臺灣商務印
書館股份有限公司, 1986. 〔藝術類〕)를 비롯하여 黃賓虹, 鄧實 編,『美術叢書』
(전 3책)(南京: 江蘇古籍出版社, 2008),『歷代書法論文選』(上海: 上海書畵出版
社, 1979), 北京大學哲學系美學敎硏室編,『中國美學史資料選編』(北京: 中華書
局, 1985), 王伯敏·任道斌·胡小偉 主編,『書學集成』(전 3책)(石家莊: 河北美
術出版社, 2002), 兪劍華 編著,『中國古代畵論類編』(北京: 人民美術出版社,
2000), 기타『中國書畵論叢書』(전 18책)(長沙: 湖南美術出版社, 1991) 등을

참조하여 기술하였다.

6 周敦頤,『太極圖說』에 대한 주희의 해석, "無極而太極, 只是一句. 如沖漠無朕, 畢竟是上面無形象, 然却實有此理. 圖上自分曉." 黎靖德 編,『朱子語類』권94 「周子之書」, p.2365.

7 周敦頤,「太極圖說」에 대한 주희의 해석, "無極而太極, 只是說無形而有理. 所謂 太極者, 只二氣五行之理, 非別有物爲太極也." 黎靖德 編,『朱子語類』권94「周 子之書」, p.2365. 및 "無極而太極, 不是太極之外別有無極, 無中自有此理. 無極 而太極, 此而字輕, 無次序故也." 黎靖德 編,『朱子語類』권94「周子之書」, p.2367 참조.

8 程顥·程頤,『二程集』권9「答張閎中書」, "理, 無形也. 故因象以明理." 程顥· 程頤,『二程集』(王孝魚 點校, 漢京文化事業有限公司, 1981, p.615.

9 程頤,『伊川易傳』권1「周易上經·乾下乾上」, "理, 無形也, 故假象以顯義." 程 顥·程頤,『二程集』, p.695.

10 程頤,『伊川易傳』, "至微者, 理也, 至著者, 象也. 體用一源, 顯微無間." 程顥· 程頤,『二程集』(王孝魚 點校, 漢京文化事業有限公司, 1981, p.689. 및 朱熹, 『朱子大全』권30「答汪尙書」, "蓋自理而言, 則卽體而用在其中, 所謂一源也. 自象而言, 則卽顯而微不能外, 所謂無間也." 참조. (朱熹,『朱子大全』(上), 서울: 보경문화사, 1985, p.492. 이하『朱子大全』의 경우 출간 사항은 생략하고 페이 지만 적는다.

11 『莊子』「天地」, "黃帝遊乎赤水之北, 登乎崑崙之丘而南望, 還歸, 遺其玄珠. 使 知索之而不得, 使離朱索之而不得, 使喫詬索之而不得也. 乃使象罔, 象罔得之."

12 王弼,『周易略例』「明象」, "夫象者, 出意者也. 言者, 明象者也. 盡意莫若象, 盡 象莫若言. 言生於象, 故可尋言以觀象, 象生於意, 故可尋象以觀意. 意以象盡, 象以言著. 故言者所以明象. 得象而忘言. 象者, 所以存意, 得意而忘象. 然則, 忘象者, 乃得意者也. 忘言者, 乃得象者也. 得意在忘象, 得象在忘言. 故立象以 盡意, 而象可忘也. 重畫以盡情, 而畫可忘也."(樓宇烈,『王弼集校釋』所收, 中華 書局, 1980)

13 『老子』14장, "視之不見, 名曰夷. 聽之不聞, 名曰希. 搏之不得, 名曰微. 此三者 不可致詰, 故混而爲一. 其上不皎, 其下不昧. 繩繩兮不可名, 復歸於物. 是謂無 狀之狀, 無物之象, 是謂惚恍. 迎之不見其首, 隨之不見其後." 및 『老子』21장, "孔德之容, 惟道是從. 道之爲物, 惟恍惟惚. 惚兮恍兮, 其中有象. 恍兮惚兮, 其 中有物. 窈兮冥兮, 其中有精. 其精甚眞, 其中有信." 참조.

14 『莊子』「應帝王」, "南海之帝爲儵, 北海之帝爲忽, 中央之帝爲混沌. 儵與忽時相與遇於混沌之地, 混沌待之甚善. 儵與忽謀報混沌之德, 曰, 人皆有七竅以視聽食息, 此獨無有, 嘗試鑿之. 日鑿一竅, 七日而混沌死."

15 『老子』56장, "知者不言, 言者不知. 塞其兌, 閉其門, 挫其銳, 解其紛, 和其光, 同其塵, 是謂玄同. 故不可得而親, 不可得而疏, 不可得而利, 不可得而害, 不可得而貴, 不可得而賤. 故爲天下貴." 참조. '현동'에 대해 '소철蘇轍'은 『노자해老子解』에서 "默然不言, 而與道同矣."라고 주석한다. 『莊子』「胠篋」, "削曾子之行, 鉗楊墨之口, 攘棄仁義, 天下之德玄同矣."에 대해 '성현영成玄英'은 "與玄道混同也."라 주소한다.

16 『老子』20장, "絶學無憂(…)我獨泊兮其未兆, 如嬰兒之未孩, 兮若無所歸, 衆人皆有餘, 而我獨若遺, 我愚人之心也哉, 沌沌兮, 俗人昭昭, 我獨昏昏, 俗人察察, 我獨悶悶, 澹兮其若海, 兮若無止, 衆人皆有以, 而我獨頑似鄙, 我獨異於人, 而貴食母."

17 沈顥, 『畫塵』「臨摹(三則)」, "臨摹古人, 不在對臨, 而在神會. 目意所給, 一塵不入. 似而不似, 不似而似, 不容思議." 黃賓虹, 鄧實 編, 『美術叢書』(1책), 南京: 江蘇古籍出版社, 2008, p.322. 및 石濤, 『大滌子題畫詩跋』권1, "名山許遊未許畫, 畫必似之山必怪, 變幻神奇懵懂間, 不似似之當下拜." 등 참조. 石濤의 시문에 관한 전반적인 것은 朱良志, 『石濤詩文集』(北京: 北京大學出版社, 2017)을 참조할 것.

18 양해의 〈발묵선인도〉에 관한 전반적인 것은 嚴雅美, 『潑墨仙人圖研究』(臺北: 法鼓文化, 2000)을 참조할 것.

19 夏文彦, 『圖繪寶鑑』권4「宋」(四庫全書本), "梁楷, 東平相義之后, 善畫人物山水釋道鬼神. 師賈師古, 描寫飄逸, 青過于藍. 嘉泰年畫院待詔, 賜金帶, 楷不受, 挂于院內. 嗜酒自樂, 号曰梁風子. 院人見其精妙之筆, 无不敬伏, 但傳于世者皆草草, 謂之減筆."

20 張彦遠, 『歷代名畫記』권2「論畫體工用拓寫」, "有好手畫人, 自言能畫雲氣. 余謂曰, 古人畫雲未爲臻妙, 若能沾濕絹素, 點綴輕粉, 縱口吹之, 謂之吹雲. 此得天理, 雖曰妙解, 不見筆蹤, 故不謂之畫. 如山水家有潑墨, 亦不謂之畫, 不堪仿效." 何志明, 潘運告 編著, 『唐五代畫論』, 長沙: 湖南美術出版社, 1997, p.178.

21 건륭의 〈발묵선인도〉에 대한 화제, "地行不識名和姓, 大似高陽一酒徒, 應是瑤臺仙宴罷, 淋漓襟袖尙糢糊."

22 夏文彦, 『圖繪寶鑑』권2「唐」(四庫全書本), "王洽不知何許人, 能潑墨成畫. 性嗜酒多放, 敖於江湖間. 每欲作圖, 必沈酣之後, 解衣磅礴. 先以墨潑幛上, 因其

形似, 或爲山石或爲林泉, 自然天成, 不見墨汚之跡. 蓋能脫去筆墨畦町, 自成一
種意度. 張彦遠, 有王墨師項容又師鄭虔, 酒後用頭髻, 取墨抵絹上, 作山水松石.
唐名畫錄, 有王墨善潑墨山水. 故謂之王墨, 恐卽此王洽也."

23 石濤,『畫語錄』「一劃章」, "太古無法, 太朴不散, 太朴一散而法立矣. 法於何立,
 立於一畫. 一畫者, 衆有之本, 萬象之根.見用於神, 藏用於人, 而世人不知所以,
 一畫之法, 乃自我立." 潘運告 譯註,『淸人論畫』, 長沙: 湖南美術出版社, 2004,
 p.1.

24 石濤,『畫語錄』「變化章」, "至人無法, 非無法也. 無法而法, 乃至法也." 潘運告
 譯註,『淸人論畫』, 長沙: 湖南美術出版社, 2004, p.6.

25 저우스펀 지음, 서은숙 옮김,『팔대산인』, 서울 : 창해, 2005, p.230.

26 陳鼎,『留溪外傳』권9「遊藝」(四庫全書存目叢書: 史部), "山人果顚也乎哉, 何
 其筆墨雄豪也. 余嘗閱山人詩畫, 大有唐宋人氣魄, 至於書法, 則胎骨於晉魏矣.
 問其鄕人, 皆曰得之醉後, 嗚呼. 其醉可及也, 其顚不可及也."

27 徐渭,『徐渭集』(제 1책)『徐文長三集』권5「畫百花卷與史甥, 題曰漱老謔墨〉」,
 "不求形似求生韻, 根撥皆吾五指栽." 徐渭,『徐渭集』(第1冊), 北京: 中華書局,
 2003, p.154.

28 竇蒙,『述書賦』(上)「語例字格」, "縱任無方曰, 逸." 潘運告 譯註,『中晩唐五代書
 論』, 長沙: 湖南美術出版社, 1997, 142.

29 袁宏道,『袁宏道集箋校』권19 (『瓶花齋集』권7「傳」)「徐文長傳」(716), "晚年
 憤益甚, 佯狂益甚, 顯者至門, 或拒不納. 時攜錢至酒肆, 呼下隷與飮, 或自持斧
 擊破其頭, 血流被面, 頭骨皆折, 揉之有聲. 或以利錐錐其兩耳, 深入寸餘, 竟不
 得死(…)然文章竟以不得志于時, 抱憤而卒. 石公曰, 先生數奇不已, 遂爲狂疾.
 狂疾不已, 遂爲圖圄. 古今文人牢騷困苦, 未有若先生者也(…)余謂文章, 無之而
 不奇者也."

30 徐渭, 〈四時花卉圖〉. "老夫遊戲墨淋漓, 花草都將雜四時, 莫怪畫圖差兩筆, 近
 來天道谷差池."

31 徐渭,「題畫蟹」(一首)(潘正煒,『聽帆樓續刻書畫記』「題花果卷」所收). 潘正煒,
 『聽帆樓續刻書畫記』, 上海: 上海書畫出版社, 1997. "稻熟江村蟹正肥, 雙螯如
 戟挺靑泥, 若敎紙上翻身看, 應見團團董卓臍."

32 袁宏道,『袁宏道集箋校』권22 (『瓶花齋集』권10「尺牘」)「馮侍郎座主」(769),
 "宏于近代得一詩人曰徐渭, 其詩盡翻窠臼, 自出手眼, 有長吉之奇, 而暢其語, 奪
 工部之骨, 而脫其膚, 挾子瞻之辨, 而逸其氣."

33 鄭燮, 『鄭板橋文集』 권11 「題畵一」 「墨竹圖」(337), "徐文長先生畵雪竹, 純以瘦筆破筆燥筆斷筆爲之, 絶不類竹, 然后以淡墨水鉤染而出, 枝間葉上, 罔非雪積, 竹之全體, 在隱躍間矣. 今人畵濃枝大葉, 略無破闕處, 再加渲染, 則雪與竹兩不相入, 成何畵法. 此亦小小匠心, 尙不肯刻苦, 安望其窮微索渺乎. 問其故, 則曰, 吾輩寫意, 原不拘拘于此. 殊不知寫意二字, 誤多少事. 欺人瞞自己, 再不求進, 皆坐此病. 必極工而后能寫意, 非不工而遂能寫意也."라는 언급은 서위에 대한 정섭의 견해를 보여준다.

34 서위는 치바이스齊白石에게도 영향을 준다. 치바이스는 "靑藤雪個大滌子之畵, 能橫塗縱抹, 余心極服之, 恨不生前二百年; 爲諸君磨墨理紙, 諸君不納, 余于門之外, 餓而不去, 亦快事故."라고 하여 徐渭[=청등], 八大山人[=설개], 石濤[=대척자]를 높이고 있음을 말한 적이 있다.

35 倪瓚의 자는 원진元鎭. 호는 운림雲林, 환하생幻霞生, 형만민荊蠻民, 풍월주인風月主人, 소한선경蕭閑仙卿.

36 이 부분에 관한 것은 조민환, 「倪瓚의 隱逸적 삶과 회화미학의 상관관계에 관한 연구-王重陽의 全眞敎 사상과의 영향관계를 중심으로-」(『한국사상과문화』 91호, 한국사상문화학회, 2018, pp.411~440)의 예찬의 회화미학 관련 부분을 참조하여 문장을 가감한 것임을 밝힌다.

37 申喜萍, 『南宋金元時期的道敎美學思想』, 成都: 巴蜀書社, 2009, p.200 참조.

38 倪瓚, 『淸閟閣集』 附錄(三) (錢溥) 「雲林詩集前序」(444), "性甚狷介好潔, 絶類海嶽翁." 『欽定四庫全書』 「集部(五)·別集類(四十九)」 『淸閟閣集』을 저본으로 하되, 구두는 [元]倪瓚 著, 江興祐 点校, 『淸閟閣集』(上海: 西泠印社出版社有限公司, 2012)를 기준으로 하였다. 이하 『淸閟閣集』은 '江興祐 点校'本으로 하되 인용한 페이지만 적는다.

39 관련된 전문은 다음과 같다. 朱景玄, 『唐朝名畵錄』, "逸品三人(王墨, 李靈省, 張志和). 王墨者, 不知何許人, 亦不知其名, 善潑墨畵山水, 時人故謂之王墨, 多遊江湖間, 常畵山水, 松石, 雜樹, 性多疏野, 好酒, 凡欲畵圖幛, 先飮, 醺酣之後, 卽以墨潑, 或笑或吟, 脚蹙手抹, 或揮或掃, 或淡或濃, 隨其形狀, 爲山爲石, 爲雲爲水, 應手隨意, 倏若造化, 圖出雲霞, 染成風雨, 宛若神巧, 俯觀不見墨汙之跡, 皆謂奇異也. 李靈省, 落托不拘檢, 長愛畵山水, 每圖一幛, 非其所欲, 不卽强爲也, 但以酒生思, 傲然自得, 不知王公之尊重, 若畵山水, 竹樹, 皆一點一抹, 便得其象, 物勢皆出自然, 或爲峰岑雲際, 或爲島嶼江邊, 得非常之體, 符造化之功, 不拘於品格, 自得其趣爾. 張志和, 或號日煙波子, 常漁釣於洞庭湖, 初顔魯公典

吳興, 知其高節, 以漁歌五首贈之, 張乃爲卷軸, 隨句賦象, 人物, 舟船, 鳥獸, 煙波, 風月, 皆依其文, 曲盡其妙, 爲世之雅律, 深得其態, 此三人非畫之本法, 故目之爲逸品. 蓋前古未之有也. 故書之." 何志明, 潘運告 編著, 『唐五代畫論』, 長沙: 湖南美術出版社, 1997, p.96.

40 朱謀垔, 『畫史會要』 권3 「倪瓚」, "倪瓚, 字元鎭, 無錫人. 暑名曰東海瓚, 或曰懶瓚, 變姓名曰, 奚玄郎, 或雲玄映. 別五號, 曰荊蠻民, 淨名居士, 朱陽館主, 蕭閑仙卿, 雲林子. 雲林多用以題詩畫, 故尤著. 素有潔癖, 人號曰倪迂." 倪瓚 著, 江興祐 点校, 『清閟閣集』(西泠印社出版社有限公司, 2012. p.442. 再引.

41 申喜萍, 『南宋金元時期的道教美學思想』(成都: 巴蜀書社, 2009), 中村茂夫, 「倪瓚的繪畫觀」(『倪瓚研究』, 上海: 上海書畫出版社, 2005), 陳三弟, 「倪雲林與道教」(『中國道教』 2003年 第04期), 劉綱紀, 「倪瓚的美學思想」(『倪瓚研究』, 上海: 上海書畫出版社, 2005), 盛東濤, 『倪瓚』(石家莊: 河北教育出版社, 2006), 龐鷗, 『倪瓚 書畫同源』(北京: 榮寶齋出版社, 2013), 李珊, 「倪瓚美學思想 硏究」(武漢大學 博士學位 論文, 2012)

42 倪瓚, 『清閟閣集』 권1 「述懷」(11), "嗟余幼失怙, 教養自大兄."

43 倪瓚, 『清閟閣集』 권3 「寫竹枝爲子中陳君」(88), "子中高世士, 脫帽著黃冠, 久勵冰霜操, 虛心共歲寒."

44 倪瓚, 『清閟閣集』 권4 「餘不溪詠二首並序」(99), "開玄館在餘不溪濱, 距溪無百步, 上淸王眞人所居."

45 王重陽은 전진교 창시자로서 원명은 중부中孚다. 자는 윤경允卿. 금조金朝의 제생諸生으로 후에 무관이 되어 덕위德威라 개명하였다. 입도入道 후에 '가嘉'라 개명하였는데 혹은 '철喆'이라 한다. 도호道號는 중양자重陽子다. 그러므로 '왕중양王重陽'이라 칭한다. 이하 본 논문에서는 왕중양이라 한다.

46 예찬의 도교에 관한 것은 陳三弟, 「倪雲林與道教」(『中國道教』 2003年 第4期.) 참조.

47 倪瓚, 『清閟閣集』 권4, 「贈康素子」(103), "道德五千言, 玄之而又玄, 谷神不死曰玄牝, 用之不勤以綿綿. 太原道士康素子, 口講此書手畫指, 猶龍之後有蒙莊. 迴薄宇宙有根柢, 蝴蝶栩栩觀物化, 濠魚洋洋樂何似, 壺丘弟子飁風遊, 遊仍有待曷足恃, 尻輪神馬鴻濛外, 恍惚杳冥隨所止. 化人之居�太淸, 十二重樓臨五城, 千劫謂如一食頃, 不起於座空飛行, 王喬鶴上吹玉笙, 食棗東海安期生, 雲車霓靷到平地, 渴飮懸河天爲傾, 大茅登雲二弟迎, 紫虛永和傳玉經. 楊曦以授許長史, 玉斧淸映道初成, 貞白子微如日炯, 千巖萬壑春冥冥. 葛玄登鍊匡廬頂, 淵雷一聲

眠鶴醒. 道陵章奏陽平治, 子孫繩繩祖武繼, 重陽晚出金末裔全眞爾名欽世世. 仰瞻在昔老莊列, 近比肝膽遠秦越, 要知道不出智勇, 疾似秋空鷹一撇, 素乎素乎爾鄰乎, 道德而不孤, 凡夫皆具仙眞體, 一扇仁風病卽蘇." 참조.

48　倪瓚, 『淸閟閣集』 권1 「玄文館讀書有引」(10), "余友玄中眞師, 在錫之東郭門立靜舍, 名玄文館. 幽潔敞朗, 可以閒處. 至順壬申歲六月, 余寓是兼旬, 謝絶塵事, 游心澹泊. 淸晨櫛沐, 竟終日與古書, 古人相對, 形忘道接, 翛然自得也. 余讀書硏道之暇, 時飮水且樂焉. 乃賦詩記事. 眞館何沉沉, 寥廓神明居(…)潛心觀道妙, 諷詠古人書. 懷澄神自適, 意愜理無遺. 誰云黃唐遠, 泊然天地初. 迴首撫八荒, 紛攘蚍蜉如. 願從逍遙遊, 何許崑崙墟."

49　倪瓚, 『淸閟閣集』 권4 「食無肉」(119), "食無肉兮出無車, 旅無依兮歸無家(…)吾生有涯知無涯, 世迫隘兮紛浮華, 思從句漏求丹砂, 忍食安期棗如瓜, 高臥白雲餐絳霞."

50　倪瓚, 『淸閟閣集』 권4 「恒德堂」(116), "盧林閒居養黃寧, 隱几逍遙遊玉京(…)出戲玄洲入紫淸."

51　倪瓚, 『淸閟閣集』 권1 「臥病」(27), "矯首詠玄虛, 精思候仙眞."

52　倪瓚, 『淸閟閣集』 권1 「杜眞人聽松軒」(15), " 爲善得仙道, 翛然不近名."

53　李白의 「至陵陽山登天柱石酹韓侍禦見招隱黃山」(『全唐詩』 권178 所收)에는 "朗詠紫霞篇, 請開蕊珠宮."이란 말이 나온다. 「紫霞篇」은 『上淸黃庭內景經』이다.

54　'華陽觀'에 관한 것은 『茅山志』 권20(『正統道藏』 「洞眞部記傳類析爲」 권33), "上淸閒宗師劉大彬造(…)永明十年圭申歲, 投絞棲山, 住中茅嶺上, 立爲華陽館." 참조.

55　倪瓚, 『淸閟閣集』 권1 「春日雲林齋居」(3), "池泉春漲深, 徑苔夕陰滿, 諷詠紫霞篇, 馳情華陽館, 晴嵐拂書幌, 飛花浮茗碗, 階下松粉黃, 窓間雲氣暖, 石梁蘿蔦垂, 翳翳行蹤斷, 非與世相違, 冥棲久忘返."

56　倪瓚, 『淸閟閣集』 권1 「雙寺精舍新秋追和戎昱長安秋夕」(9), "不知人事劇, 但見靑山好."

57　倪瓚, 『淸閟閣集』 권5 「送張外史還山」(127), "道士朝乘白鶴還, 樓臺金碧鎖空山(…)飄然便擬從君隱, 分我玄洲一半閒."

58　倪瓚, 『淸閟閣集』 권1 「贈惟寅」(19), "知爾山中來, 山中無是非."

59　倪瓚, 『淸閟閣集』 권3 「送宗天章歸廬山」(75), "我亦名山隱, 他年何處逢."

60　倪瓚, 『淸閟閣集』 권1 「泊舟」(17), "蛻跡塵喧久, 欲寡天機深."

61　倪瓚, 『淸閟閣集』 권1 「送惟寅」(19), "姚公有古道, 虛夷多遠情, 俾爾遂高隱,

狂歌樂幽貞."

62 『老子』70章, "吾言甚易知, 甚易行, 天下莫能知, 莫能行. 言有宗, 事有君. 夫唯無知, 是以不我知. 知我者希, 則我者貴. 是以聖人被褐而懷玉." 참조.

63 倪瓚, 『清閟閣集』卷7 「人我二首」(228), "人以秋毫軒輊我, 我心澹然如碧淵. 何期失脚墮塵網, 談笑區中飽世緣."

64 倪瓚, 『清閟閣集』卷8 「順逆」(246), "順逆推移莫愛嗔, 白雲終不染緇塵. 世情如火心如水, 屋裏須教有主人."

65 倪瓚, 『清閟閣集』卷1 「出郭」(23), "身世一逆旅, 成虧分疾徐. 反已內自觀, 此心同太虛."

66 倪瓚, 『清閟閣集』附錄1 「元處士雲林先生墓誌銘拙逸老人周南老撰」(376), "晚益務恬退, 棄散無所積, 屏慮釋累, 黃冠野服, 浮遊湖山間, 以邃肥遯. 氣采愈高, 不爲諂曲以事上官, 足跡不涉貴人之門. 與世浮沈, 恥於街暴, 清而不汚, 將依隱焉. 世氣頗淨, 復徙來城市, 混跡編氓, 沈晦免禍."

67 倪瓚, 『清閟閣集』卷8 「睡起」(245), "浮生(一作雲)富貴眞無用, 政似紛紛蟻一柯."

68 倪瓚, 『清閟閣集』卷2 「次韻別鄭明德」(39), "富貴眞可羞, 功名竟何物."

69 倪瓚, 『清閟閣集』卷1 「蛛絲網落花」(11), 昔人問榮穢, 詎識本俱空."

70 倪瓚, 『清閟閣集』卷4 「富貴詠」(118), "富貴詘於人, 曷若貧肆志."

71 倪瓚, 『清閟閣集』卷1 「別張天民」(5), "稻粱豈余謀, 繪繢非所慮. 猶爲氣機使, 暄冷逐來去."

72 倪瓚, 『清閟閣集』卷1 「述懷」(16), "遲哉棲遁情, 身外豈有它. 人生行樂耳, 富貴將如何."

73 倪瓚, 『清閟閣集』卷1 「秋夜賦」(16), "恬淡斯寡欲, 榮名非所欣. 樂矣詠王風, 忘年棲白雲."

74 倪瓚, 『清閟閣集』卷3 「題秋林圖」(一作陳則題雲林畫林亭遠岫)(91), "雲開見山高, 木落知風勁, 亭下不逢人, 夕陽澹秋影."

75 倪瓚, 『清閟閣集』卷7 「爲潘仁仲寫梧竹草亭」(240), "翠竹蕭蕭倚碧梧, 一亭聊以賦閒居. 浮杯樂飲思潘嶽, 藻思春江濯錦如."

76 倪瓚, 『清閟閣集』卷3 「題畫三首」(89), "幽亭足淸眺, 臨風聊鼓琴. 江城秋雨後, 竹石曉蒼蒼, 聊以規慕此, 留看宿鳳凰."

77 倪瓚, 『清閟閣集』卷5 「題張以中野亭」(137), "人境曠無車馬雜, 軒楹只在第三橋(…)君能擷取飛霞佩, 天際眞人近可招."

78 倪瓚, 『清閟閣集』卷1 「和吳寅夫對雨見懷」(7), "處世每慙柳, 懷人徒詠陶. 脆質

愛靈藥, 閒情宣弱毫."

79 倪瓚,『清閟閣集』권1「次韻呈張德常」(22), "陶公興寓酒, 杜老愁亦酌. 豪傑千載人, 處世何磊落."

80 倪瓚,『清閟閣集』권2「黃本中書齋爲寫寄傲窻圖」(38), "長歌歸去來, 悟悅陶公賢. 終尋桃花崦, 息景窮幽玄."

81 倪瓚,『清閟閣集・補遺』「題疏林亭子」(349), "溪聲潆潆流寒玉, 山色依依列翠屏, 地僻人閑車馬寂, 疏林落日草玄亭."

82 倪瓚,『清閟閣集』附錄(三) 高攀龍의「清閟閣遺稿序」(451)에서는 "惜天下旣定, 先生已老, 不及風雲之會, 而亦先生得遂其肥遯之志. 是其長往, 固與沮溺丈人輩殊科."라고 하여 예찬이 추구한 '비둔肥遯'과 '장왕長往'의 삶은『논어』「미자微子」에 나오는 '장저'와 '걸익' 등이 추구한 현실을 도피하는 삶과 다르다는 것을 말한다.

83 '肥遯'은『周易』「遯卦」, "上九, 肥遯, 無不利."에 나오는 말이다. 李滉도 이런 비둔의 삶을 살고자 한 것을 말한다. 李滉,『退溪文集』권3「陶山雜詠(幷記)」(한국문집총간 A029-102b, 한국고전번역원), "始余卜居溪上, 臨溪縛屋數間, 以爲藏書養拙之所, 蓋已三遷其地, 而輒爲風雨所壞. 且以溪上偏於闃寂, 而不稱於曠懷, 乃更謀遷, 而得地於山之南也. 爰有小洞, 前俯江郊, 幽敻遼廓, 巖麓悄蒨, 石井甘洌, 允宜肥遯之所." 참조.

84 倪瓚,『清閟閣集』권2「次張仲擧韻」(29), "汲泉以煮茗, 退哉遺世心."

85 『論語』「述而」, "子曰, 飯疏食飮水, 曲肱而枕之, 樂亦在其中矣. 不義而富且貴, 於我如浮雲."

86 倪瓚,『清閟閣集』권1「贈野處民」(26), "怡然無世(一作外)慮, 心廣神爲充, 曲肱以飮水, 至樂在其中, 擊壤歌往古, 寧知事王公."

87 倪瓚,『清閟閣集』권7「題畫竹七首」(242), "逸筆縱橫意到成, 燒香弄翰了餘生."

88 倪瓚,『清閟閣集』권9「跋畫竹」(302), "以中每愛余畫竹. 余之竹, 聊以寫胸中逸氣耳."

89 倪瓚,『清閟閣集・補遺』「題清閟閣閣圖」(353), "家在梁溪浸底之裏, 以泥水自閑. 柴門掩於白目. 藜床穿而未起. 棐几如練, 甌香若空. 傳口書淫, 聊以卒歲云爾 (…) 橫塘一夜來春漲, 高閣蕭然我讀書."

90 倪瓚,『清閟閣集』권3「秋日寄謝參軍」(53), "心期流水遠, 世事浮雲輕."

91 倪瓚,『清閟閣集』권3「酬雲浦」(67), "尋眞狎隱淪, 息景絶風塵. 屈子能安義, 陶公每任眞."

92　倪瓚,『淸閟閣集』 권3 「賦雪舟」(53), "銀屛雲母幛, 夢爲笙鶴遊."

93　倪珏,『淸閟閣集』附錄(三) 「淸閟閣遺稿跋」(452), "我祖云林公生値胡元穢濁之
　　時, 而松筠爲抱, 泉石自娛, 且也棄家逃祿, 戢身於煙波叢薄間, 含毫歌嘯, 時吐胸
　　中瀟灑不羈之趣, 纖塵不染, 峻節幹雲, 眞與五柳先生同風也者, 而詩亦似之."

94　劉綱紀,「倪瓚的美學思想」(『倪瓚硏究』, 上海: 上海書畫出版社, 2005), p.146
　　참조.

95　華翼綸,『荔雨軒文集』「畫說」, "倪元鎭, 平淡天眞, 簡而厚, 淡而有精彩, 絶不經
　　意, 純乎天趣."

96　董其昌,『畫眼』, "迂翁畫, 在勝國時可稱逸品, 昔人以逸品置神之上(…)吳仲圭大
　　有神氣, 黃子久特妙風格, 王叔明奄有前規, 而三家皆有縱橫習氣, 獨雲林古淡天
　　然, 米癡後一人而已." 黃賓虹, 鄧實 編,『美術叢書』(1‧2‧3), 南京: 江蘇古籍
　　出版社. 2008, pp.131~132.

97　李修易,『小蓬萊閣畫鑒』, "石田之老筆密思, 與雲林之疏散蕭遠者, 趣不同耳."

98　李修易,『小蓬萊閣畫鑒』, "凡畫之沈雄蕭散, 皆可臨摹, 唯一冷字, 則不可臨摹,
　　而今人竟以倪高士一邱一壑當之, 不知靑綠泥金, 何嘗不可作冷字觀哉. 但看其
　　人之胸次何如耳."

99　예찬이 화면을 '육지, 강, 산' 등의 삼단으로 나누는 화풍 및 회화미학을 전개하는
　　데, 이런 화품은 조선조 화가 전기田琦에게 많은 영향을 준다.

제12장
중국서예에 나타난 광견미학

1　류명시는 "중국사상사에서 춘추전국시대 사士 계층과 진한秦漢대 이후 사회의
　　문화적 소양을 갖춘 인물들에 담긴 이 같은 광자정신은 사실상 인문화한 예술의
　　창조적인 원천이 되었다"고 말한다. 류명시 지음, 한계경‧이국희 옮김,『광자의
　　탄생』, 서울: 글항아리, p.11 참조.

2　여기서 인용한 관련 자료는 주로 吳世昌,『槿域書畫徵』(吳世昌 편저, 東洋古典
　　學會 譯, 서울: 시공사, 1998)을 참조하였다. 따라서 인용한 서적의 자세한 서지
　　사항을 밝히지 않았다.

3　손과정孫過庭『서보書譜』에 담긴 서체는 광기보다는 상당히 절제된 맛이 있는,

일종의 중화미감이 담긴 서체에 해당한다.

4 장파 지음, 신정근 책임번역, 모영환, 임종수 공역, 『중국미학사』, 서울: 성균관
 대학교출판부, 2019년, p.731 참조.

5 '懷素'는 당나라 때의 승려로서 장사長沙 사람이고, 자는 장진藏眞이며, 세속의
 성은 전錢씨다. 일찍이 고향 마을에 파초 만여 그루를 심어 파초 잎으로 종이를
 대신해 글씨를 연습했는데, 이로 인해 그 거처를 '녹천암綠天庵'이라 부르게
 되었다.

6 유정성 저, 김병기 역, 『서예개론』, 서울: 미술문화원, 2019, p.421.

7 李肇, 『唐國史補』 卷上(四庫全書本), "飮酒輒草書, 揮筆而大叫, 以頭搵水墨中
 而書之. 天下呼爲張顚, 醉後自視, 以爲神異, 不可復得."

8 杜甫, 「飮中八仙歌」(『全唐詩』 卷216 所收), "張旭三杯草聖傳, 脫帽露頂王公
 前, 揮毫落紙如雲煙." 팔선은 賀知章, 李璡, 李適之, 崔宗之, 蘇晋, 李白, 張旭,
 焦遂다.

9 皎然, 「張伯高(一作伯英)草書歌」(『全唐詩』 권821 所收), "先賢草律我草狂, 風
 雲陣發愁鍾王, 須臾變態皆自我, 象形類物無不可, 閬風遊雲千萬朵, 驚龍蹴踏飛
 欲墜."

10 陸羽, 「僧懷素傳」(『全唐文』 권433 所收), "張長史睹孤蓬驚沙之外, 見公孫大娘
 劍器舞, 始得低昂回翔之狀."

11 韓愈, 『韓昌黎文集』 권4 「送高閑上人序」, "往時張旭善草書, 不治他技. 喜怒窘
 窮, 憂悲, 愉佚, 怨恨, 思慕, 酣醉, 無聊, 不平, 有動於心, 必於草書焉發之. 觀於
 物, 見山水崖谷, 鳥獸蟲魚, 草木之花實, 日月列星, 風雨水火, 雷霆霹靂, 歌舞戰
 鬪, 天地事物之變, 可喜可愕, 一寓於書. 故旭之書, 變動猶鬼神, 不可端倪, 以此
 終其身而名後世." 韓愈, 『韓昌黎文集』, 馬其昶 校注, 台北: 世界書局, 2002.
 p.158.

12 『新唐書』 권202 「列傳第一百二十七 李白(附張旭)」, "後人論書, 歐虞褚陸, 皆有
 異論, 至旭無非短者. 文宗時, 詔以李白歌詩, 裵旻劍舞, 張旭草書爲三絶."

13 呂總, 『續書評』, "張旭草書, 立性顚逸, 超絶古今〔又作 筆鋒詭怪, 點劃生意〕."
 崔爾平 選編, 點校, 『歷代書法論文選續編』, 上海: 上海書畫出版社, 1993, p.34.

14 蘇軾, 『蘇東坡全集』 권23 「書唐氏六家書後」, "長史草書, 頹然天放, 略有點劃
 處, 而意態自足, 號稱神逸." 蘇軾, 『蘇東坡全集』, 北京: 中國書店, 1986, p.305.

15 王世貞, 〈頭痛帖〉 跋文, "張長史肚痛帖及千字文數行, 出鬼入神, 惝恍不可測."

16 『老子』 14장, "視之不見, 名曰夷, 聽之不聞, 名曰希, 搏之不得, 名曰微. 此三者,

不可致詰, 故混而爲一. 其上不皎, 其下不昧, 繩繩不可名, 復歸於無物, 是謂無狀之狀, 無物之象. 是謂惚恍."

17 『莊子』「天運」, "北門成問於黃帝曰, 帝張咸池之樂於洞庭之野, 吾始聞之懼, 復聞之怠, 卒聞之而惑."

18 『全唐文』권128 「李煜·評書」, "善法書者, 各得右軍之一體. 若虞世南, 得其美韻而失其俊邁. 歐陽詢, 得其力而失其溫秀, 褚遂良, 得其意而失其變化, 薛稷, 得其清而失於拘窘, 顏眞卿, 得其筋而失於麤魯, 柳公權得其骨而失於生獷, 徐浩得其肉而失於俗, 李邕得其氣而失於體格, 張旭得其法而失於狂, 獻之俱得之而失於驚急, 無蘊藉態度."

19 項穆, 『書法雅言』「中和」(226), "張旭高世目爲顚, 然其擔夫爭道, 聞鼓吹, 觀舞劍, 而知筆意, 固非常人也."

20 徽宗, 『宣和書譜』권18 「草書六(張旭)」, "其草字雖奇怪百出, 而求其源流無一點劃不該規矩者. 或謂張顚不顚者是也." 桂第子 譯註, 『宣和書譜』, 長沙: 湖南美術出版社, 2002, p.328.

21 黃伯思, 『東觀餘論』(卷上)「論張長史書」, "始觀張旭所書千字文, 至母圖隸散等字, 怪逸甚過, 好事者以長史喜狂書(…)至鴈門云亭愚蒙瞻仰等字與後題曰月, 雄隱軒擧, 槎枿絲縷, 千狀萬變, 雖左馳右驚, 而不離繩矩之內." 王伯敏·任道斌·胡小偉 主編, 『書學集成』(漢~宋), 河北美術出版社, 2002, p.416.

22 黃伯思, 『東觀餘論』卷上「論張長史書」(四庫全書本), "世之觀之者, 不知其所以好者在此, 但視其怪奇, 從而効之, 失其指矣. 昔聖人縱心而不踰規矩, 妄行而蹈乎大方, 亦猶是也. 嘗觀莊周書, 其自謂謬悠荒唐而無端涯. 然觀其論度數形名之際, 大儒宗工有所不及. 其道之所以無爲而無不爲矣. 於戱. 觀張旭書, 尙其怪而不知入規矩, 讀莊子知其放曠, 而不知其入律, 皆非二子之鍾期也." 王伯敏·任道斌·胡小偉 主編, 『書學集成』(漢~宋), 河北美術出版社, 2002, p.417.

23 懷素, 〈自敍帖〉, "朱處士遙云, 筆下唯看激電流, 字成只畏盤龍走. 敍機格, 則有李御史舟云, 昔張旭之作也, 時人謂之張顚. 今懷素之爲也, 余實謂之狂僧. 以狂繼顚, 誰曰不可. 張公又云, 稽山賀老粗知名, 吳郡張顚曾不面. 許御史瑤云, 志在新奇無定則, 古瘦灘驪半無墨. 醉來信手兩三行, 醒後卻書書不得. 戴御史叔倫云, 心手相師勢轉奇, 詭形怪狀翻合宜. 人人欲問此中妙, 懷素自言初不知. 語疾速, 則有竇御史冀云, 粉壁長廊數十間, 興來小豁胸中氣. 忽然絶叫三五聲, 滿壁縱橫千萬字. 戴公又云, 馳豪驟墨劇奔駟, 滿座失聲看不及. 目愚劣, 則有從父司勳員外郎吳興錢起詩云, 遠鶴無前侶, 孤雲寄太虛. 狂來輕世界, 醉裏得眞如. 皆

辭旨激切, 理識玄奧, 固非虛蕩之所敢當, 徒增愧畏耳." 潘運告 編著, 『中晚唐五代書論』, 長沙: 湖南美術出版社, 1997, p.232.

24 陸羽, 『僧懷素傳』(『全唐文』 권433), "懷素疎放, 不拘細行, 萬緣皆繆, 心自得之. 於是飮酒以養性, 草書以暢志. 時酒酣興發, 遇寺壁裏墙, 衣裳器皿, 靡不書之. 貧無紙可書, 嘗於故里種芭蕉萬餘株, 以供揮灑. 書不足, 乃漆一盤書之, 又漆一方板, 書至再三, 盤板皆穿."

25 "吾師醉後倚繩床, 須臾掃儘數千張, 飄風驟雨驚颯颯, 落花飛雪何茫茫, 起來向壁不停手, 一行數字大如斗, 恍恍如聞神鬼驚, 時時只見龍蛇走, 左盤右蹙如飛電, 狀同楚漢相攻戰."

26 包世臣, 『藝舟雙楫』 권6 「論書二」(自跋草書答十二問), "醉僧藏鋒內轉, 瘦硬通神." 桂第子 譯註, 『清前期書論』, 長沙: 湖南美術出版社, 2003, p.421.

27 項穆, 『書法雅言』 「正奇」(222), "釋氏懷素, 流從伯英, 援毫大似驚蜿, 圓轉牽製, 則甚詭禿矣."

28 呂總, 『續書評』(草書十二人), "懷素援毫掣電, 隨手萬變." 『歷代書法論文選』(續編), 上海: 上海書畫出版社, 1993, p.35.

29 米芾, 『海岳書評』, "如壯士拔山, 神釆動人."

30 徽宗, 『宣和書譜』 권19 「草書七(懷素)」, "要欲字字飛動, 圓轉之妙, 宛若有神, 是可尙者." 桂第子 譯註, 『宣和書譜』, 長沙: 湖南美術出版社, 2002, p.342.

31 董逌, 『廣川書跋』 권8 「北亭草筆」, "當其手筆調和時, 忘神定氣, 徐起而視, 所向無前, 故能迥出唐諸子右." 『歷代書法論文選』(續編), 上海: 上海書畫出版社, 1993, p.134.

32 沈右, 〈食魚肉帖〉 跋文, "懷素所以妙者, 雖率意顚逸, 千變萬化, 終不離魏晉法度故也."

33 董其昌, 『畫禪室隨筆』 「跋自書」, "余謂張旭之有懷素, 猶董源之有巨然, 衣鉢相承, 無復餘恨, 皆以平淡天眞爲旨. 人目之爲狂, 乃不狂也."

34 張懷瓘, 『書斷』 卷上 「行書」, "善學者, 乃學之於造化, 異類而求之, 故不取乎原本, 而各逞其自然." 潘運告 編著, 『張懷瓘書論』, 長沙: 湖南美術出版社, 2005, p.98.

35 郭熙, 『林泉高致』 「山水訓」, "此懷素夜聞嘉陵江水聲, 而草書益佳." 熊志庭·劉城淮·金五德 譯註, 『宋人畫論』, 長沙: 湖南美術出版社, 2000, p.17.

36 왕탁에 관한 것은, 조민환, 『동양예술미학산책』의 제5장 부분을 참조할 것

37 王鐸, 『擬山園文集』 권82 「文丹」(32則), "怪則幽險猙獰, 面如㦸皮, 眉如紫棱,

口中吐火, 身上纏蛇, 力如金剛, 聲如彪虎, 長刃大劍, 劈山超海. 飛沙走石, 天旋
地轉, 鞭雷電而騎雄龍, 子美所謂語不驚人死不休, 文公所謂破鬼膽是也."참조.

38 王鐸, 『擬山園文集』권82「文丹」, "文有時中, 有狂, 有狷, 有鄕愿, 有異端."

39 傅山, 『霜紅龕集』, "凡字畫詩文, 皆天機, 浩氣所發. 一犯酬措請祝, 編派催勒,
機氣遠矣. 無機無氣, 死字死畫死詩文也, 徒苦人耳."

40 傅山, 『霜紅龕集』권25「家訓·字訓」, "寫字無奇巧, 只有正拙. 正極奇生, 歸於
大巧若拙已矣." 傅山, 『霜紅龕集』, 臺北: 文史哲出版社, 1986.

41 왕시민王時敏, 왕감王鑑, 왕원기王原祁, 왕휘王翬를 말한다.

42 『淸史列傳』「鄭燮傳」, "性格拓不羈(…)日放言高談, 臧否人物, 以是得狂名."鄭
燮 著, 卞孝萱, 卞岐 編, 『鄭板橋全集』(2책), 南京: 鳳凰出版社, 2012, p.1.

43 이 문구는「우연작偶然作」이란 시에 나오는 것인데, 정섭이 자신의 감정을 진솔
하게 표현할 것을 말한 이 시의 전문은 다음과 같다. 鄭燮, 『鄭板橋全集』(1책)
권1「詩鈔一」「偶然作」(5), "英雄何必讀書史, 直攄血性爲文章. 不仙不佛不賢
聖, 筆墨之外有主張. 縱橫議論析時事, 如醫療疾進藥方. 名士之文深莽蒼, 胸羅
萬卷雜霸王. 用之未必得實效, 崇論閎議多慨慷. 雕鏤魚鳥逐光景, 風情亦足喜且
狂. 小儒之文何所長, 抄經摘史餖飣強. 玩其詞華頗赫爍, 尋其義味無毫芒. 弟頌
其師客談說, 居然拔幟登詞場. 初驚旣鄙久蕭索, 身存氣盛名先亡. 葦碑刻石臨大
道, 過者不讀倚壞牆. 嗚呼, 文章自古通造化, 息心下意毋躁忙."

44 鄭燮, 『鄭板橋全集』(1책) 권9「文鈔三」「劉柹村冊子」(299), "莊生, 鵬怒而飛,
其翼若垂天之雲, 有人又云, 草木怒生, 然則萬事萬物何可無怒也. 板橋書法以漢
八分雜入隷行草, 以顏魯公爭座位稿爲行款, 亦是怒不同人之意."

45 周積寅, 『鄭燮書法評傳』(『中國書法全集』권65: 金農·鄭燮 卷), 榮寶齋, 1992~
2005, p.28 참조.

46 鄭燮, 『鄭板橋全集』(1책) 권9「文鈔三」「劉柹村冊子」(299), "板橋書法以漢八
分雜入隷行草."

47 鄭燮, 『鄭板橋全集』(1책) 권11「題畫一」「石」(351), "何以謂之文章. 謂其炳炳
耀耀皆成文也, 謂其規矩尺度皆成章也. 不文不章, 雖句句是題, 直是一段說話,
何以取勝. 畫石亦然. 有橫塊, 有豎塊, 有方塊, 有欹斜側塊, 何以入人之目. 畢竟
有皴法以見層次, 有空白以見平整, 空白之外又皴, 然後大包小, 小包大, 構成全
局. 尤在用筆用墨用水之妙, 所謂一塊元氣結而成石矣."

48 鄭燮, 『鄭板橋全集』(1책) 권11「題畫一」「蘭」(344), "學一半, 廢一半, 未嘗全學,
非不欲全, 實不能全, 亦不必全也. 詩曰, 十分學七要抛三, 各有靈苗各自探."참조.

49 금농은 '독예獨詣' 정신을 강조하는데, 이런 시류를 따르지 않는 '독예' 정신이
 금농 서예의 특징인 '칠서漆書'를 가능하게 했다는 것이다. 金農, 『冬心畫竹題
 記』권1, "先民有言曰, 同能不如獨詣, 又曰, 衆毁不如獨賞. 獨詣可求于己, 獨賞
 罕逢其人. 予于畫竹亦然, 不趣時流, 不干名譽, 叢篁一枝, 出之靈府. 淸風滿林,
 惟許白練雀飛來相對也." 黃賓虹, 鄧實 編, 『美術叢書』(1책), 南京: 江蘇古籍出
 版社, 2008, pp.139~140.

50 孫過庭, 『書譜』, "是以王右軍書, 末年多妙, 當緣思慮通審, 志氣和平, 不激不厲
 而風規自遠." 『歷代書法論文選』, 上海: 上海書畫出版社, 1998, p.129.

51 孫過庭, 『書譜』, "是知偏工易就, 盡善難求. 雖學宗一家, 而變成多體, 莫不隨其
 性欲, 便以爲姿. 質直者, 則徑侹不遒, 剛佷者, 又倔强無潤, 矜斂者, 弊於拘束,
 脫易者, 失於規矩, 溫柔者, 傷於軟緩, 躁勇者, 過於剽迫, 狐疑者, 溺於滯澁, 遲重
 者, 終於蹇鈍, 輕瑣者, 染於俗吏. 斯皆獨行之士, 偏玩所乖." 『歷代書法論文選』,
 上海: 上海書畫出版社, 1998, p.130.

52 손과정이 말한 '진선盡善'에는 '진미盡美'의 의미가 이미 담겨 있다.

53 이때의 '성욕性欲'은 『禮記』「樂記」의 "人生而靜, 天之性也. 感於物而動, 性之
 欲也."라고 할 때의 '정의 드러남'을 의미한다.

54 朱熹, 『中庸章句』「序」, "歷選前聖之書, 所以提挈綱維, 開示蘊奧, 未有若是之明
 且盡者也. 自是而又再傳以得孟氏, 爲能推明是書, 以承先聖之統, 及其沒而遂失
 其傳焉, 則吾道之所寄不越乎言語文字之間, 而異端之說日新月盛, 以至於老佛
 之徒出, 則彌近理而大亂眞矣."

55 項穆, 『書法雅言』「中和」(226), "中也者, 無過不及是也. 和也者, 無乖無戾是也.
 然中固不可廢和, 和亦不可離中, 如禮節樂和, 本然之體也. 禮過於節則嚴矣, 樂
 純乎和則淫矣. 所以禮尙從容而不迫, 樂戒奪倫而暾如. 中和一致, 位育可期, 況
 夫翰墨者哉." 潘運告 編著, 明代書論, 長沙: 湖南美術出版社, 2002, p.101. 이
 하 『書法雅言』인 경우 페이지만 적는다.

56 項穆, 『書法雅言』「書統」(187), "攻乎異端, 害則滋甚, 況學術經綸, 皆由心起,
 其心不正, 所動悉邪. 宣聖作春秋, 子輿距楊, 墨, 懼道將日衰也, 其言豈得已哉
 (…)六經非心學乎. 傳經非六書乎. 正書法, 所以正人心也. 正人心, 所以閑聖道
 也. 子輿距楊, 墨於昔, 予則放蘇, 米於今."

57 項穆, 『書法雅言』「書統」(187), "宰我稱仲尼賢於堯舜, 余則謂逸少兼乎鍾張. 大
 統斯垂, 萬世不易."

58 項穆, 『書法雅言』「古今」(191), "生乎三代之世, 不爲三皇之民, 矧夫生今之時,

奚必反古之道. 是以堯舜禹周, 皆聖人也, 獨孔子爲聖之大成. 史李蔡杜, 皆書祖也, 惟右軍爲書之正鵠."

59 項穆, 『書法雅言』「品格」(201), "夫質分高下, 未必群妙攸歸, 功有淺深, 詎能美善咸盡. 因人而各造其成, 就書而分論其等, 擅長殊技, 略有五焉. 一曰正宗, 二曰大家, 三曰名家, 四曰正源, 五曰傍流. 並列精鑒, 優劣定矣. 會古通今, 不激不厲, 規矩諳練, 骨態淸和, 衆體兼能, 天然逸出, 巍然端雅, 奕矣奇解. 此謂大成已集, 妙入時中, 繼往開來, 永垂模軌, 一之正宗也."

60 項穆, 『書法雅言』「書統」(187), "然書之作也, 帝王之經綸, 聖賢之學術, 至於玄文內典, 百氏九流, 詩歌之勸懲, 碑銘之訓戒, 不由斯字, 何以紀辭. 故書之爲功, 同流天地, 翼衛敎經者也. 故書之爲功, 同流天地, 翼衛敎經者也."

61 項穆, 『書法雅言』「正奇」(221), "臨池之士, 每炫技於形勢猛誕之微, 不求工於性情骨氣之妙, 不猶輕道德而重功利, 退忠直而進奸雄也. 好奇之說, 伊誰始哉."

62 項穆, 『書法雅言』「心相」(240), "蓋聞德性根心, 睟盎生色, 得心應手, 書亦云然. 人品旣殊, 性情各異, 筆勢所運, 邪正自形(…)所謂有諸中必形諸外, 觀其相可識其心. 柳公權曰, 心正則筆正. 余今曰, 人正則書正. 心爲人之帥, 心正則人正矣. 筆爲書之充, 筆正則書正矣. 人由心正, 書由筆正, 卽詩云思無邪, 禮云毋不敬. 書法大旨, 一語括之矣."

63 項穆, 『書法雅言』「古今」(192), "宣聖曰, 文質彬彬, 然後君子. 孫過庭云, 古不乖時, 今不同弊. 審斯二語, 與世推移, 規矩從心, 中和爲的."

64 項穆, 『書法雅言』「中和」(226), "圓而且方, 方而復圓, 正能合奇, 奇不失正, 會於中和, 斯爲美善(…)方圓互成, 正奇相濟, 偏有所着, 卽非中和(…)謂之權者, 稱物平施, 卽中和也."

65 이런 점과 관련된 서예의 풍조에 대한 자세한 것은 韓玉濤, 『書論十講』(江蘇敎育出版社, 2007) 부분 중 제9강 「黃山谷, 朱熹, 項穆與王鐸」 부분을 참조할 것.

66 項穆, 『書法雅言』「辨體」(195), "夫人之性情, 剛柔殊稟, 手之運用, 乖合互形. 謹守者, 拘斂襟懷, 縱逸者, 度越典則, 速勁者, 驚急無蘊, 遲重者, 怯鬱不飛, 簡峻者, 挺倔鮮遒, 嚴密者, 緊實寡逸, 溫潤者, 妍媚少節, 標險者, 雕繪太苛, 雄偉者, 固愧容夷, 婉暢者, 又慚端厚, 莊質者, 蓋嫌魯樸, 流麗者, 復過浮華, 駃動者, 似欠精深, 纖茂者, 尙多散緩, 爽健者, 涉茲剽勇, 穩熟者, 缺彼新奇. 此皆因夫性之所偏, 而成其資之所近也."

67 孫過庭, 『書譜』, "神怡務閒, 一合也. 感惠徇知, 二合也. 時和氣潤, 三合也. 紙墨相發, 四合也. 偶然欲書, 五合也. 一心遽體留, 一乖也. 意違勢屈, 二乖也. 風燥

日炎, 三乖也. 紙墨不稱, 四乖也. 情怠手闌, 五乖也." 『歷代書法論文選』, 上海: 上海書畫出版社, 1998, p.127.

68　項穆, 『書法雅言』「形質」(193), "是以人之所稟, 上下不齊 性賦相同, 氣習多異, 不過曰中行, 曰狂曰狷而已. 所以人之于書, 得心應手. 千形萬狀, 不過曰中和, 曰肥曰瘦而已."

69　項穆, 『書法雅言』「形質」(193), "臨池之士, 進退於肥瘦之間, 深造於中和之妙, 是猶自狂狷而進中行也, 愼毋自暴且棄哉."

70　『論語』「陽貨」, "子曰, 唯上智與下愚不移.""唯上智與下愚不移"에 대한 程頤 주, "程子曰, 人性本善, 有不可移者何也. 語其才則有下愚之不移. 謂下愚有二 焉. 自暴自棄也. 人苟以善自治則無不可移, 雖昏愚之至, 皆可漸磨而進也. 惟自 暴者拒之以不信, 自棄者絶之以不爲, 雖聖人與居不能化而入也. 仲尼之所謂下 愚也. 然其質非必昏且愚也. 往往强戾而才力有過人者, 商辛是也."

71　項穆, 『書法雅言』「辨體」(195), "他若偏泥古體者, 蹇鈍之迂儒, 自用爲家者, 庸 僻之俗吏, 任筆驟馳者, 輕率而逾律, 臨池猶豫者, 矜持而傷神, 專尙淸勁者, 枯峭 而罕姿, 獨工豐豔者, 濃鮮而乏骨. 此又偏好任情, 甘於暴棄者也. 第施敎者貴因 材, 自學者先克己. 審斯二語, 厭倦兩忘. 與世推移, 量人進退, 何慮書體之不中 和哉."

72　項穆, 『書法雅言』「心相」(239), "蓋聞德性根心, 睟盎生色, 得心應手, 書亦云然. 人品旣殊, 性情各異, 筆勢所運, 邪正自形."

73　張庚, 『浦山論畫』「論性情」, "揚子云曰, 書, 心畫也, 心畫形而人之邪正分焉. 畫 與書一源, 亦心畫也, 握管者可不念乎. 嘗觀古人之畫而有所疑, 及論其世乃敢自 信爲非過, 因益信揚子之說爲不誣. 試卽有元諸家論之. 大癡爲人坦易而灑落, 故 其畫平淡而沖濡, 在諸家最醇. 梅華道人孤高而淸介, 故其畫危聳而英俊. 倪則一 味絶俗, 故其畫蕭遠峭逸, 刊盡雕華. 若王叔明未免貪榮附熱, 故其畫近於躁. 趙 文敏大節不惜, 故書畫皆嫵媚而帶俗氣." 潘運告 譯註, 『淸人論畫』, 長沙: 湖南 美術出版社, 2004, p.425.

74　項穆, 『書法雅言』「規矩」(212), "聖賢之性道文章, 皆托書傳, 垂敎萬載, 所以明 彛倫而淑人心也. 豈有放辟邪侈, 而可以昭蕩平正直之道者乎."

75　예를 들면 장자, 굴원, 혜강, 이백, 소식, 서위, 당인, 탕현조, 이지 등이 그들이다.

76　예를 들면 도연명, 맹호연, 황정견 등이 그들이다.

제13장
조선조 회화에 나타난 광견미학

1 여기서 인용한 관련 자료는 주로 吳世昌, 『槿域書畵徵』(吳世昌 편저, 東洋古典 學會 역, 서울: 시공사, 1998)에 있는 것을 참조하였다. 『槿域書畵徵』에 있는 자료를 인용한 경우는 시대와 권수 및 페이지만을 적는다. 아울러 『槿域書畵徵』 에는 빠진 서지사항은 보완하여 적는다.

2 金性漵, 『東國文獻畵家編』 冊2 「書家編」(『槿域書畵徵』 권4 鮮代編中, p.137), "改名命國, 字, 天汝, 號, 蓮潭, 一云醉翁." 朝岡興禎, 『(增訂)古畵備考』, "寬永 十三年來, 畵工, 官圖畵署教授, 仝二十年再來, 改名畵官金明國, 號, 醉翁. 有人 物款蓮潭."

3 鄭來僑, 『浣岩集』 권4 「畵師金鳴國傳」(A197-556b), "畵師金鳴國者, 仁祖時人 也. 自號蓮潭. 其畵不法古而得之心, 尤工人物水石. 善用水墨淡彩爲之, 主風神 氣格, 而絶不作世俗丹紛藻飾之法, 以取悅人目. 爲人疎放善諧謔, 嗜酒能一飮數 斗, 其作筆必得大醉掃酒, 筆益肆, 意益融, 淋漓酊釃, 神韻流動, 蓋其得意者, 多 在醉後云. 人有造門求畵者, 必饋酒自隨, 士大夫邀致其家者, 亦多置酒以浹其量 然後, 乃有下筆. 故世稱爲酒狂, 而其知者, 愈益奇之."

4 尹斗緖, 『記拙』 「畵評」, "筆力之健, 墨法之濃, 積學所得, 能爲無象之象, 傑然名 家, 而氣質粗疎, 終啓院家陋習, 自是畵學異端."

5 南泰膺, 『靑竹漫錄』 「靑竹畵史」(『槿域書畵徵』 권4 鮮代編中, p.138), "其畵法, 不踏前人跡, 猖狂自恣於繩墨之外, 愈小而愈妙, 愈大而愈奇, 力量旣雄, 間架亦 廣. 但其爲法, 偏於用氣, 專於尙氣, 殊欠精到縝密之妙. 性豪嗜酒, 人有求畵者, 輒先討酒, 不醉則不肯盡其才, 旣醉則不能致其工. 故所作不能無龍蛇之相雜, 或 詆以畵家之賊."

6 趙熙龍, 『壺山外史』 「崔北傳」, "曰, 崔北字七七, 字亦奇矣. 善畵山水屋木, 筆意 蒼鬱, 瓣香大痴, 終以己意成一家者也. 自號毫生觀, 爲人激仰排兀, 不以小節自 束(…)貴人要畵於北而不能致, 將脅之. 北怒曰, 人不負吾, 吾自負吾, 乃刺一目 而眇. 老掛氎氎一圈而已. 年四十九而卒, 人以爲七七之讖, 胡山居士曰, 北風烈 也. 不作王門伶人, 足矣, 何乃自苦如此." 실시학사 고전문학 연구회 역주, 『조희 룡전집』(6책), 한길아트, 1999.

7 초명은 식, 자는 성기, 유용, 뒤에 이름을 북으로 고치고 자는 '칠칠'이라 했다.

호는 성재, 기암, 거기재, 삼기재, 만년에는 '호생관'이라 했다. 붓으로써 살아간
다는 뜻이다.(初名, 埴, 字, 聖器, 一云有用. 後改名北, 字, 七七, 號, 星齋, 一云
箕庵, 一云居其齋, 一云三奇齋. 晚稱毫生館, 以毫藉生之意.)

8 원래 '주접이 들지 아니하고 깨끗하고 단정하다.' 또는 '성질이나 일 처리가 빈틈
없고 야무지다.'라는 뜻을 나타내는 경우에는 '칠칠하다'를 쓰고, 이를 부정할
때에는 '못하다', '않다'를 써서 '칠칠하지 못하다(준말, 칠칠치 못하다), 칠칠하지
않다(준말, 칠칠치 않다)'와 같이 쓴다. 부정적 의미로 쓰이는 '칠칠맞다'는 것은
일종의 역설적인 반어 표현이다.

9 南公轍, 『金陵集』「崔七七傳」(『槿域書畵徵』 권5 鮮代編下, p.190), "曰, 崔北
七七者, 世不知其族孫貫縣, 破名爲字. 行于時, 工畵, 眇一目, 嘗帶靉靆半. 臨帖
模本, 嗜酒喜出遊. 入九龍淵, 樂之甚, 飮極醉, 或哭或笑, 已又叫號曰, 天下名人
崔北, 當死於天下名山, 遂翻身躍至淵旁. 有救者, 得不墜. 昇至山下盤石, 氣喘
喘臥, 忽起劃然長嘯, 響動林木間, 棲鶻皆磔磔飛去."

10 南公轍, 『金陵集』「崔七七傳」(『槿域書畵徵』 권5 鮮代編下, p.190), "七七飮酒,
常一日五六升, 市中諸沽兒携壺至, 七七輒傾其家書卷紙幣, 盡與取之. 貲益窘,
遂客游西京萊府賣畵, 二府人持綾絹踵門者相續. 人有求爲山水, 畵山水不畵水,
人怪詰之, 七七擲筆起曰, 唉, 紙以外皆水也. 畵得意而得錢小, 則七七輒怒罵,
裂其幅不留. 或不得意而過輸其直, 則呵呵笑, 拳其人, 還負出門, 復指而笑, 彼
竪者, 不知價. 於是自號毫生者."

11 南公轍, 『金陵集』「崔七七傳」(『槿域書畵徵』 권5 鮮代編下, p.190), "七七畵,
日傳於世, 世稱崔山水. 然尤善花卉翎毛怪石枯木, 狂草戲作, 翛然超筆墨家意匠."

12 李亶佃〔자는 운기耘岐, 호는 필재疋齋, 필한疋漢이라고도 한다.〕은 최북 못지않게
기이한 인물로 알려져 있다. 趙熙龍, 『壺山外史』(『조희룡전집』 6책), "李亶佃
傳, 曰, 李亶佃, 字, 耘岐, 地卑而才高, 工詩善書, 名動一世. 與士大夫遊, 自號疋
齋, 從下從人自況. 其爲說, 落想空外, 不警人不出口, 老杜所云, 語不警人死不
休. 遙遙爲亶佃發也." 참조. 미천한 신분이었던 이단전이 자신의 호를 '필재'라
고 낮춘 것 그 자체가 도리어 저항하는 몸짓을 상징한다.

13 南公轍, 『金陵集』「崔七七傳」(『槿域書畵徵』 권5 鮮代編下, p.190), "始余因李
亶佃識七七, 嘗與七七遇山房, 剪燭寫淡墨竹數幅(…)復取酒打話, 窓至曙. 世以
七必爲酒客, 爲畵史, 甚者目之狂生. 然其言時有妙悟實用. 李亶傳言七七好讀西
廂記水滸傳諸書, 爲詩亦奇古, 可諷而秘不出云."

14 南公轍, 『金陵集』「崔七七傳」(『槿域書畵徵』 권5 鮮代編下, p.190), "答崔北書

日..趙子昂萬馬軸, 儘是名品. 賣佃言絹本尙不毀喪, 必是生自作, 而故爲此欺人
也. 雖出七七手, 而畫若是好, 則不害爲子昂筆也. 不須論其贋也, 然得此於人,
皆緣生平生愛酒, 爲一捧腹. 適得一壺, 更過我."

15　이 시구에 대해 김정희는『阮堂全集』권4「與吳生(4)」(A301-091b)에서 "坡公,
空山無人, 水流花開, 山高月小, 水落石出, 又是無上妙諦."라고 하여 소식의 시
구로 보고 있다.

16　『莊子』「田子方」, "宋元君 將畫圖, 衆史皆至 受揖而立, 舐筆和墨, 在外者半.
有一史後至者 僵僵然不趨, 受揖不立 因之舍. 公使人視之 則解衣般礡臝. 君曰
可矣 是眞畫者矣."

17　장승업의 字는 景猷, 號는 吾園.

18　『槿域書畫徵』(권5 鮮代編下, p.258), "吾園於畫, 無所不能. 下筆, 每自詡曰,
神韻生動, 非虛言也. 自幼不解文字, 然博覽名人眞蹟, 亦能强記, 雖年久背摸,
不爽毫髮. 嗜飮疎放, 到處必陳酒乞畫, 輒解衣盤礡, 多作折枝器玩以應之. 其他
山水人物精緻之作, 尤可珍也."

19　조선조 서화수장에 관해서는 황정연,『조선시대 서화수장연구』(신구문화사,
2012)를 참조할 것.

20　정학교丁學敎가 쓴 것으로 알려져 있다.

21　〈쌍응도雙鷹圖〉로는 명대 임량林良이 유명한데, 장승업이 혹 그의 화풍을 본받
은 것은 아닌가 한다.

22　임희지의 자는 경부敬夫, 호는 수월헌水月軒.

23　趙熙龍,『壺山外史』「林熙之傳」, "曰, 林熙之, 自號水月道人, 漢譯人也. 爲人,
慷慨有氣節, 圓而軼宕, 身長八尺, 崢嶸如道人羽客. 嗜酒或廢食, 累日不醒. 善
寫竹蘭, 竹與姜豹庵並名, 而蘭則過之. 寫輒書水月二字, 必連綴之, 或有題語,
如符籙難解, 字劃奇古, 不類人間字. 善吹笙, 人多學之, 家貧無長物, 猶能蓄琴
劍鏡硏, 就中古玉筆架, 直七千, 比可直倍之(…) 所居不過數椽, 隙地不半畝, 而
必鑿一池, 方數尺不得泉, 集淅米水注之, 渾渾也. 每嘯歌池畔, 曰, 不負吾水月
之意, 月豈擇水而照乎. 不藏他書, 惟晉書一部." 조희룡 저, 실시학사 고전문학
연구회 역주,『조희룡전집』6책, 한길아트, 1999. 이하『조희룡전집』에 수록된
것은 책의 권수만 적는다.

24　趙熙龍,『壺山外史』(『조희룡전집』6책), "嘗泛舟向喬洞, 行到中洋, 大風雨幾不
得渡, 舟人皆迷到, 號呼佛菩薩, 而熙之忽大笑, 起舞於雲黑浪白之間. 風定人問
故. 曰, 死常也, 而海中風雨之奇壯不可得, 能不舞乎. 從隣兒得鵝毛, 編而爲衣,

夜月明, 雙笭跣足, 披羽衣橫吹笛, 行十字街上, 邏者, 見而爲鬼皆走, 其狂誕類
如是. 嘗爲余畫一石, 不數筆而具, 繚漏玲瓏之趣, 眞奇筆也. 壺山居士, 曰, 此皆
太平一具之人, 滔滔一世, 能復見此等人否也. 熙之之海上起舞, 非魂力定者, 不
能也."

25 『莊子』「大宗師」, "古之眞人, 不知說生, 不知惡死. 其出不訴, 其入不距. 儵然而
往, 儵然而來而已矣. 不忘其所始, 不求其所終. 受而喜之, 忘而復之. 是之謂不
以心捐道, 不以人助天, 是之謂眞人."『莊子』「齊物論」에서는 '열생오사悅生惡
死'가 미혹[혹惑]된 태도임을 지적하고 있다. "予惡乎知, 說生之非惑邪, 予惡乎
知, 惡死之非弱喪而不知歸者邪(⋯)予惡乎知, 夫死者不悔其始之蘄生乎."

26 조희룡의 자는 치운致雲, 호는 우봉又峰, 석감石憨, 철적鐵笛, 호산壺山, 단로丹
老, 매수梅叟.

27 趙熙龍, 『石友忘年錄』(『조희룡전집』 1책), "爲詩之法, 博綜諸家, 得古人神髓,
自出機杼, 儼成一家, 使人看之, 不知源流之所自來. 試觀古詩家, 豈有一家相似
者乎."

28 趙熙龍, 『漢瓦軒題畫雜存』(『조희룡전집』 3책), "不在古不在今, 心香一縷, 出於
非古非今之間, 自作古自作今也. 偶成此語, 不覺如服, 笑矣乎."

29 趙熙龍, 『畫鷗盦讕墨』(『조희룡전집』 2책), "顧況云, 大抵文體, 十年一更, 此世
運所使謂耶. 至於筆墨游戲, 或一日而小變, 或三日而大變. 變之又變, 天晴日朗,
風雨晦暝, 亦使有變, 此可謂日運所使歟. 然畢竟, 我法而已也."

30 趙熙龍, 『漢瓦軒題畫雜存』(『조희룡전집』 3책), "畫家大小斧劈諸法, 不可施於
此石. 虛心聽筆, 偶然得之, 再欲得之, 不可得. 一日百石, 各具一致, 筆亦不知,
心何與焉. 胸存定格, 可墮畫師魔界而已."

31 『老子』 48장, "爲學日益, 爲道日損, 損之又損, 以至於無爲, 無爲而無不爲矣."

32 그렇다고 조희룡은 무조건 나만을 강조하는 것은 아니다. 법과 관련지어 말할
때 '고법과 나의 법과'의 절묘한 조화를 꾀하기도 한다. 趙熙龍, 『漢瓦軒題畫雜
存』(『조희룡전집』 3책), "不在我手, 不在古法, 又不在古法, 我手之外, 筆端金剛
杵, 在脫盡習氣. 此王麓臺, 自題秋山淸爽圖卷語也. 麓臺得於心, 發之於口, 如
臨濟一喝, 其聲如雷, 其於耳食者, 亦無如之何也已." 참조.

33 동양서화에서의 우연성에 관한 것은 조민환, 「동양예술 창작론에 나타난 우연성
에 관한 연구」(『동양예술』 45권, 한국동양예술학회, 2019)를 참조할 것.

34 명대의 장대張岱가 쓴 (『陶庵夢憶』 권2「梅花書屋」, "陔萼樓後, 老屋傾圮, 余築
基四尺, 乃造書屋一大間. 旁廣耳室如紗幬, 設臥榻. 前後空地, 後牆壇其趾, 西

瓜瓤大牡丹三株, 花出牆上, 歲滿三百餘朵. 壇前西府二樹, 花時積三尺香雪. 前四壁稍高, 對面砌石臺, 揷太湖石數峰. 西溪梅骨古勁, 滇茶數莖嫵媚. 其蕓梅根種西番蓮, 纒繞如纓絡, 窗外竹棚, 密寶襄蓋之. 階下翠草深三尺, 秋海棠疏疏雜入. 前後明窗, 寶襄西府, 漸作綠暗. 余坐臥其中, 非高流佳客, 不得輒入. 慕倪迂淸閟, 又以雲林祕閣名之.")을 보면 '매화서옥'이 어떤 식으로 조성되었는지를 알 수 있다. 특히 '매화서옥'이 지향한 것은 예찬倪瓚의 청비각, 혹은 '운림비각'을 기본으로 한 것임을 알 수 있다.

35 趙熙龍, 『畫鷗盦讕墨』(『조희룡전집』 2책), "我竹本無法, 只寫胸臆, 而豈無師也. 空山萬竿, 皆吾師. 卽韓幹之廐, 馬萬匹也."

36 羅大經, 『鶴林玉露』 권6(丙編) 「畫馬」, "唐明皇令韓幹觀御府所藏馬畫, 幹曰, 不必觀也. 陛下廐馬萬匹皆臣之師." 참조. 羅大經, 『鶴林玉露』, 北京: 中華書局, 1997, p.232. 『唐朝名畫錄』에는 "明皇天寶中召入供奉, 上令使陳閎畫馬, 帝怪其不同, 因詰之. 奏云, 臣自有師. 陛下內廐之馬, 皆臣之師也. 上甚異之."라 되어 있다.

37 趙熙龍, 『漢瓦軒題畫雜存』(『조희룡전집』 3책), "陳去非云, 揚子雲好奇, 故不能奇. 書畫亦然. 落筆全伏奇想, 勒强矯捏, 不成其理, 令人攢眉而已. 試看雲行霞綴, 誰復摩弄成之. 其不期奇而奇者, 是奇也."

38 趙熙龍, 『漢瓦軒題畫雜存』(『조희룡전집』 3책), "歐陽公, 好書而不能工, 大都書畫, 其氣韻所在處, 不可學而得之. 臨書任畫, 雖極意模象, 終爲我書我畫而已. 不爾則上下千秋, 滿眼皆右軍龍眠."

39 趙熙龍, 『漢瓦軒題畫雜存』(『조희룡전집』 3책), "胸有崢嶸蕭瑟之氣, 下筆亦有是氣, 此不可襲而取之. 吾所云, 人品高, 筆亦高."

40 趙熙龍, 『漢瓦軒題畫雜存』(『조희룡전집』 3책), "硏池春生, 萬花迸現, 一花一佛. 使人如參龍華會上, 可知其香火情深. 以圖畫作佛事, 自我始也."

41 趙熙龍, 『漢瓦軒題畫雜存』(『조희룡전집』 3책), "佛有丈六金身, 余稱大梅, 爲丈六鐵身. 蓋丈六梅花, 自我始也."

42 물론 확언할 수는 없지만 이런 학적 소양은 유·불·도에 깊은 이해가 있었던 김정희의 영향을 일정 정도 받은 부분도 있으리라.

43 이인상의 자는 원령元靈, 호는 능호관凌壺觀, 보산인寶山人. 이인상에 관한 전반적인 것은 李麟祥 지음, 박희병 옮김, 『凌壺集』(상·하)(서울: 돌베개, 2016)을 참조할 것.

44 이인상은 비백飛白 전서篆書를 잘 썼는데, 이인상의 가을 기운 맛이 나는 비백

전서는 그가 추구한 냉한하면서도 담박함이 담겨 있다.

45 丁時述, 『海東號譜』(筆寫本)(『槿域書畵徵』권5 鮮代編下, p.183), "好奇古, 能
於詩, 尤長於篆, 又善畵, 人稱三絶."

46 李麟祥, 『凌壺集』「金鍾秀跋」(A225-551a), "曰, 李元靈, 奇士. 元靈, 癯而修吭,
鬚眉少, 塵垢氣. 每散步朗吟, 望之其狀, 類鶴?, 元靈, 天性疎曠, 嗜山水文酒.
然立心制行, 必根據古義, 雖有저?詆者, 不顧也. 余由是, 重元靈, 彼世之聞風趨
名者, 特見其文章篆畵之美爾, 曷足以知元靈哉."

47 金正喜, 『阮堂全集』권7 「雜著·書示佑兒」(A301-139c), "李元靈, 隸法畵法,
皆有文字氣, 試觀於此, 可以悟得其有文字氣, 然後可爲之耳."

48 李胤永, 『丹陵遺稿』권13 「元靈大篆贊(爲定夫作)」(B082-365d), "元靈大篆贊
小引曰, 東人翰墨, 沁入垢膩, 譬之賣油家衣裳, 非千斛灰所可濯. 獨元靈落筆處,
如春田鮮鷺, 秋林孤花, 氣韻逈異, 一塵着不得. 元靈之篆, 其排字如凌雲臺材木,
銖兩相稱, 其氣運如通達良駟, 折旋中矩, 迅不絶影, 緩不滯跡, 其用墨如雲受風
逐, 泉從崖落, 行其自然, 隨遇成形. 其苦心所在處, 古井湛湛, 秋月方中, 余謂,
處心最難, 用墨次之, 運筆作字又次之. 贊曰, 山凝水飛, 木老華明, 氷心鐵腸, 流
出英英."

49 朴珪壽, 『瓛齋集』권11 「雜文·題凌壺畵幀」(A312-512c), "曰, 凌壺處士, 淸標
高節, 爲當時士友推重, 所從遊盡鉅公名儒, 一代風氣, 殆與東京諸君子, 作先後
進, 書畵翰墨, 特餘事耳. 然於此有可以像想神韻, 領略襟期. 處士平生, 喜丹陽
山水, 一遊再遊, 志在築室終老. 是故每作巉巖奇石, 屈崎古木, 泓淳蕭瑟, 非塵
寰境, 亦可見處士胸次, 不止畵筆古雅論也. 處士書, 學魯公, 篆又最古, 其畵法,
又皆篆勢耳."

50 吳世昌, 『書之鯖』(『槿域書畵徵』권5 鮮代編下, p.185), "凌壺楷書, 宗顔老公,
字體蒼潤中, 帶秀娟氣, 篆書隨意縱橫, 難盡合矩, 間多奇勁. 蓋性本豪偉, 而不遇
於世, 縱酒以外, 寓意翰墨也. 其畵淸秀簡逸, 有林下高趣, 尤長於枯巢. 而醉裏亂
揮, 或不能成樣. 但其題畵之辭, 每多淸瀟有趣, 逈出我東畵家常套, 且善篆刻."

51 이인상은 명문 전주 이씨 밀성군파 출신이지만 서얼인 증조부를 두었기 때문에
제대로 된 관직에 진출할 수 없었다. 그의 비백의 전서는 이 같은 이인상의
울분이 담긴 것이 아닌가 추측해본다.

52 黃景源, 『江漢集』권17 「墓誌銘·李元靈墓誌銘」(A224-364a), "君爲人剛介寡
合, 不肯媚世爲進退."

53 黃景源, 『江漢集』권22 「祭李元靈文」(A224-364a), "韜光匿影, 以葆其眞, 狷介

之性, 堙鬱之心, 欲醉而無醒."

54 『莊子』「齊物論」, "故知止其所不知, 至矣. 孰知不言之辯, 不道之道, 若有能知, 此之謂天府. 注焉而不滿, 酌焉而不竭, 而不知其所由來, 此之謂葆光."

55 이런 점은 원대 예찬을 비롯한 황공망黃公望, 오진吳鎭 등이 사의寫意적 그림을 통해 소극적으로나마 원대 몽고 정권에 저항한 점과 통한다.

56 전기는 자는 이현而見, 위공瑋公인데 기옥奇玉이라고도 한다. 호는 고람古藍.

57 『夏遠詩稿』(『槿域書畫徵』권5 鮮代編下, p.246), "題雨帆扇頭田而見畫, 曰, 小橋人不渡, 落落對淸樾, 何待施皴點, 倪迂呼欲出, 樹皆根走蛇, 巖盡谷旋螺, 一笑指雲外, 遠山靑更多."

58 吳慶錫, 『天竹齋箚錄』(『槿域書畫徵』권5 鮮代編下, p.247), "余髫年, 卽嗜書畫. 顧生長斯土, 無從寓目, 每閱中原鑑賞家著錄, 不覺神往. 自癸丑甲寅, 始遊燕, 獲交東南博雅之士, 見聞益廣, 稍稍購得元明以來書畫百十品, 三代秦漢金石, 晉唐碑版, 亦不下數百種. 雖未給唐宋人眞蹟爲憾, 然亦足以自豪於鴨水以東. 余之得此, 皆於數十年之久, 千萬里之外, 大費心神, 殆可謂不易得矣. 同余癖此者, 田君瑋公, 不幸蚤世, 不及見余收藏, 安得起瑋公於九原, 討論而欣賞之乎."

59 전기의 〈추산심처도秋山深處圖〉에 대해서는 "쓸쓸하고 간략하고 담박하여 자못 원나라 사람의 풍취를 갖추었다"라고 평가한다. 金正喜, 『藝林甲乙錄』(『조희룡전집』권4), "秋山深處圖, 曰, 蕭寥簡澹, 頗具元人豊致."

60 趙熙龍, 『壺山外史』「田琦傳」(『조희룡전집』6책), "曰, 田琦, 字, 瑋公, 號, 古藍. 頎而頎秀, 幽情古韻, 盎然如晉唐畫中人, 作山水烟雲, 蕭寥簡澹, 輒造元人妙境, 筆意偶到, 非學元而元者也. 爲詩則奇奧, 蓋人云不云, 而眼力筆力, 不在鴨江以東也. 年纔三十, 病卒于家."

61 예찬의 회화미학은 조민환, 「倪瓚의 隱逸적 삶과 회화미학의 상관관계에 관한 연구: 王重陽의 全眞敎 사상과의 영향관계를 중심으로」,(『韓國思想과 文化』91권, 한국사상문화학회, 2018)을 참조할 것.

62 趙熙龍, 『石友忘年錄』(『조희룡전집』1책), "詩畫豈易言哉. 以詩入畫, 以畫入詩, 此蓋一理也. 而今人, 或爲詩而不知畫之爲何物(…)詩畫相蒙之理, 尤信於古藍田琦, 田琦以妙齡, 山水屋木, 不有師承而輒造元人妙境, 且以爲詩淸越絶俗, 皆可傳誦, 此乃以畫入詩者也."

63 吳慶錫, 『天竹齋箚錄』(『槿域書畫徵』권5 鮮代編下, p.247), "田君瑋公, 工詩畫, 精鑑別, 至於八法篆隸行書, 無不超妙. 蓋其天分高邁, 又有趙彝齋柯敬仲之嗜癖, 每遇名蹟, 輒狂叫絶倒, 撫摩愛玩, 詳訂流源, 窮析苗髮. 故其藝之精進, 足

可上追古人, 直臻絶頂."

64 金正喜, 『藝林甲乙錄』(『조희룡전집』권4), "扁雲霞蔚興, 曰, 此筆過於放縱, 然
 方進之氣, 不可沮遏, 置之上考."

제14장
조선조 서예의 광견미학

1 조선조 유학자들의 서풍에 관한 개략적인 것은 장지훈, 「조선 유학자들의 서예
 인식에 관한 연구」, 『陽明學』 제49호, 한국양명학회, 2018 참조.
2 관련된 자세한 것은 강명관 지음, 『공안파와 조선후기 한문학』(서울: 소명 출판,
 2007)을 참조할 것.
3 자세한 것은 조민환, 「退溪 李滉의 理發重視的 書藝認識」(『한국사상과문화』
 64집, 한국사상문화학회, 2012년) 참조.
4 李滉, 『退溪文集』 권3 「和鄭子中閑居二十詠」 「其三·習書」(한국문집총간
 A029-110b. 이하 한국문집총간인 경우 번호하고 페이지만 적는다.), "字法從來
 心法餘, 習書非是要名書, 蒼羲製作自神妙, 魏晉風流寧放疎, 學步吳興憂失故,
 效顰東海恐成虛, 但令點劃皆存一, 不係人間浪毀譽." 참조. 이황이 언급한 '동해
 東海'는 장필을 가리킨다.
5 구양순이 '渤海縣男爵'에 봉해졌던 것을 의미한다.
6 金正喜, 『阮堂全集』 권6 「題歐書化度寺碑帖後」(A301-121d), "東人最重歐法,
 自羅代至於麗中葉, 皆恪遵渤海遺式矣. 麗末曁本朝來, 專習松雪, 轉失書家舊
 法, 不知舊書之爲何樣. 其後又高自標致, 乃家家晉體, 戶戶鍾王, 童而習之者,
 皆樂毅論, 黃庭經, 遺教經, 唐帖以下, 輒卑而不顧, 未知其所習樂毅, 黃庭, 遺教,
 竟是何本耶."
7 柳志福, 『朝鮮時代 草書風 硏究』, 한국학대학원 박사논문, 2010, p.37 참조.
 구체적으로 許筠, 『惺所覆瓿藁』 권1 「石上有楊蓬萊八大字」(八大字, 卽蓬萊楓
 岳元和洞天)(A074-129c), "不待大娘渾脫舞, 已將神翰壓張顚." 李頤命, 『疎齋
 集』 권10 「梅鶴亭題詠錄跋」(A172-261c), "孤山有張旭, 懷素之藝.", 李山海,
 『鵝溪遺稿』 「年譜 附錄 祭文」(李德馨)(0209A-V002), "張顚醉墨, 龍虎交闘."
 뜽을 통해 알 수 있다.

8　柳志福,『朝鮮時代 草書風 研究』, 한국학대학원 박사논문, 2010, p.37 참조.

9　이것에 관한 것은 曺玟煥,「退溪 李滉의 理發重視的 書藝認識」(『한국사상과문화』, 2012) 참조.

10　成海應,『研經齋全集』권31「風天錄一・皇朝御書畫記」(A274-194a), "幅末有崇禎時閣老王鐸所畫竹, 鐸失節於胡虜, 其人無足道者. 何爲而玷汚御畫也."

11　李漵,『弘道遺稿』권12(下)『筆訣』「論我朝筆家」(B054-456c), "安平文而浮, 聽松文而滯, 孤山巧而俗, 蓬萊淸而放, 石峯野而鈍頑, 聽蟬險而刻足, 此數三公, 皆有超群絶俗之才, 多年積功, 宜乎深造精微, 而終不聞正法者, 何哉. 不幸當道喪之日, 染於俗習病矣. 間有一二欲免於俗習者, 異端又從而誘之, 誰能卓然超出, 而復正哉."

12　金性澱 교정,『東國文獻』「筆苑編」(『槿域書畫徵』권3 鮮代編上, p.87), "善草書."

13　丁時述,『海東號譜』(『槿域書畫徵』권3 鮮代編上, p.87), "(楊士彦)字, 應聘, 號, 蓬萊. 風骨不俗, 筆法奇古, 詩亦淸雅."

14　趙絅,『龍洲遺稿』권15 「墓碣・府使蓬萊楊公墓碣銘幷序」(한국고전종합DB: 0329A-A090-226H), "墓碣曰, 作字楷草俱至, 深得腕法, 駸駸乎魯公藏眞之域."

15　許筠,『惺所覆瓿稿』권25「說部四・惺叟詩話」(楊士彦游楓岳刻詩石上宋暻者續之楊士彦極加奬詡) (A074-364d), "楊蓬萊遊楓岳, 刻詩石上曰, 白玉京蓬萊島, 浩浩烟波古, 熙熙風日好, 碧桃花下閑來往, 笙鶴一聲天地有, 有遊仙之興."

16　李匡師,『圓嶠書訣』「後篇(下)」, "蓬萊草書, 豪蕩灑脫, 驟看, 若欲超張邁王, 而有才無學, 得影遺骨, 殊未成家." 李匡師,『圓嶠書訣』, 서울大 奎章閣本, 刊年未詳, 45면.

17　王守仁,『傳習錄拾遺』4조목, "狂者, 志存古人, 一切紛囂俗染, 擧不足以累其心, 眞有鳳凰翔於千仞之意, 一克念卽聖人." 및 李贄,『焚書』권1「與耿司寇告別」, "狂者不蹈故襲, 不踐往跡, 見識高矣, 所謂如鳳凰翔於千仞之上, 誰能當之." 李贄 著, 張建業 主編, 劉幼生 整理,『李贄文集』(제1책)『焚書』, 北京: 社會科學文獻出版社, 2000, p.25 참조.

18　李漵,『弘道遺稿』권12(下)『筆訣』「論我朝筆家」(B054-456c), "蓬萊淸而放."

19　李漵,『弘道遺稿』권12(下)『筆訣』「論我朝筆家・論蓬萊」(B054-456c), "頗知作字大略, 不知運畫之妙. 志雖大而法則昧矣. 故流放虛疎, 詭異之意多, 端正溫和, 精緊縝密之之意小. 然氣質異凡, 胸次灑然曠然, 有飄飄出群凌雲之氣. 故其書能淸豁正大, 又合於正法者有之. 若使如許之資, 得聞正法, 則必也深通精微, 不幸而當法壞之日, 卒爛熳而同歸, 惜哉."

20 유몽인의 자는 응문應文, 호는 간암艮庵, 간재艮齋, 어우자於于子, 점호자點好
子이다.

21 柳夢寅,『於于集』권5「答南叔獻瑾書」(A063-411a), "曰, 學崔致遠楷字, 又博
取張弼, 崔興孝, 金絿, 黃耆老草書, 避子昂, 安平, 若將屈伸盤縮, 皆遵古劃, 恣
睢狂佚之氣, 老而不衰, 謬許草書爲優, 何者, 藝之所長, 出於近性, 而學古難成,
東人易功也."

22 柳夢寅,『於于遺稿』, "年譜曰, 天啓辛酉, 公年六十三歲, 屛居西湖, 欲絶世離俗,
長往而不返. 收聚平生著述, 藏之篋笥, 又臨古人筆法, 篆隸楷草, 俱極妙絶, 名
曰, 筆苑法帖."

23 『莊子』「大宗師」, "其嗜慾深者, 其天機淺.", 『莊子』「秋水」, "今予動吾天機, 而
不知其所以然." 참조.

24 李匡師,『書訣』「後篇(上)」, "觀右軍諸帖, 雖極舒展嚴勁, 每畫之始末及屈折處,
必兼天然渾厚之意. 此所以涵蓄無限, 曲盡天機." 李匡師,『圓嶠書訣』, 서울大
奎章閣本, 刊年未詳, 23면.

25 李匡師,『書訣』「後篇(上)」, "姜堯章曰, 書與其工也寧拙. 黃魯直曰, 凡書要拙多
於巧. 近世少年作字, 如新婦子粧梳, 百種點綴, 終無烈婦態也." 李匡師,『圓嶠書
訣』, 서울大 奎章閣本, 刊年未詳, 31면.

26 李匡師,『書訣』「後篇(上)」, "子昂思白之妖冶, 殆似利口鄭聲之蠱人." 李匡師,
『圓嶠書訣』, 서울大 奎章閣本, 刊年未詳, 31면.

27 李匡師,『書訣』「後篇(上)」, "虞伯施曰, 兵無常陣, 字無常體. 此與右軍所謂一紙
之書, 須字字意別, 勿使相同之論相符, 甚得作字之理. 而又曰, 心神不正, 卽字
欹斜, 却旋失矣. 右軍云, 用筆有偃有仰, 有欹有側有斜, 或小或大, 或長或短.
今觀其書, 信有欹斜不正, 長短逾制, 尤見其鬱拔奇宕, 此皆心神不正之致乎. 今
人亦怪吾結構多齟齬欹側, 此非吾欲齟齬欹側也. 造化之妙, 自不容如字字榻出
方板也." 李匡師,『圓嶠書訣』, 서울大 奎章閣本, 刊年未詳, 29면.

28 李匡師,『書訣』「前篇」, "書法貴生活." 李匡師,『圓嶠書訣』, 서울大 奎章閣本,
刊年未詳, 11면.

29 李匡師,『書訣』「後篇(上)」, "畫者, 活物也. 運筆者, 行動也. 活物不到僵, 則必
蠢動伸屈, 未嘗徒直而已. 行動者無論人物蟲蛇, 其勢固異於偃然直臥, 此蓋自然
之天機造化也." 李匡師,『圓嶠書訣』, 서울大 奎章閣本, 刊年未詳, 27면.

30 丁若鏞,『與猶堂全書』第一集, 詩文集 권14「跋夜醉帖」(A281-304d), "右〈夜醉
帖〉一卷, 員嶠 李匡師之書也. 近世書家, 唯李獨步, 而曹參判〔允亨〕姜豹菴〔世

晃]深詆毀之, 不遺餘力, 蓋不量力耳. 然其所以致詆毀則有之. 其細楷行草之繩
趨尺步者, 精深奇妙, 高者出入二王, 卑者不失二張. 然其大字半行, 顚狂敧倒太
甚, 不唯其字形可憎, 竝其畫法或鈍滯無神, 以玆而謂亦可法者, 其偏惑者也. 是
帖亦細楷小草爲長耳."

31 이런 점에 관한 자세한 것은 송하경, 「圓嶠의 서예미학사상」(『서예미학과 신서
예정신』, 서울: 다운샘, 2003)을 참조할 것.

32 이 부분에 관한 것은 조선조 광견서예미학을 통괄한다는 차원에서 조민환, 「狂
猖美學의 관점에서 본 蒼巖 李三晚의 書藝美學」(『동양철학연구』72호, 동양철
학연구회, 2012)를 주로 참조하여 기술한 것임을 밝힌다.

33 李三晚, 『蒼巖書訣』, "我東金生書, 雄渾絶倫, 岳撼海沸, 趙孟頫見昌林寺碑, 曰
字劃深有典刑, 雖唐人名刻, 不能過也. 韓石峯嘗入中州, 書皇極殿, 名振天下,
安平大君書, 亦刊行天下, 我國雖在東隅, 而稱小中華, 宜矣." 이삼만『蒼巖書訣』
에 관한 보다 자세한 것은 김익두・류경호, 『창암 이삼만 선생 유묵첩』(정읍시・
전북대학교 인문학연구소, 2005) 참조. 이밖에 김익두, 『조선명필 창암 이삼만』,
서울: 문예원, 2018 참조.

34 李三晚, 『蒼巖書蹟』, "無自足, 愈狂愈篤也. 山險鬱蒼, 可與嶽勢爭衡, 不顧人之
是非皆豪傑也."

35 『老子』20장의 "我愚人之心也哉"에 대한 王弼의 주석, "絶愚人之心, 無所別析,
意無所美惡." 참조. 王弼, 『老子注』, 臺北: 藝文印書館, 1975, p.29.

36 이런 점은 이서의 『筆訣』에 잘 나와 있다. 자세한 것은 조민환 역주, 『玉洞
李漵 『筆訣』』(서울: 미술문화원, 2012) 참조.

37 李三晚, 『蒼巖書蹟』, "蹴海移山, 飜濤破嶽, 伯咭骨氣洞達, 元常絶倫多奇. 看晴
雪墮松頂, 雲出沒巖扉間, 悠然而自適, 天理流行, 明月自來, 照人物顯, 淨盡白
雲, 亦可贈客. 口諷帖乃圓嶠道前書也. 字劃建偉, 氣象雄逸, 一見可想昔人風味,
余非敢亚駕肯寫數行聯, 以爲紹後耳."

38 원본은 '飜濤簸嶽'이다.

39 何良俊, 『四友齋叢說』권27 「書」, "山谷云, 大令草法, 殊逼伯英, 淳古少可恨,
彌覺成就爾. 所以論書者, 以右軍草入能品, 而大令草入神品也. 余嘗以右軍父子
草書比之文章, 右軍似左氏, 大令似莊周也. 由晉以來, 難得脫然視無風塵氣似二
王者." 何良俊, 『四友齋叢說』, 上海: 上海古籍出版社, 2012.

40 項穆, 『書法雅言』「正奇」(222), "孫過庭曰, 子敬以下, 鼓努爲力, 標置成體, 工
用不侔, 神情懸隔, 斯論得之. 書至子敬, 尙奇之門開矣."

41 李澂, 『弘道遺稿』 권12(下) 『筆訣』 「辨正法與異端・書家正統」(B054-455d), "異端之萌, 始於獻之, 熾於張長史, 顔魯公, 歐陽詢, 柳公權, 崔孤雲, 米元章, 梅竹軒. 甚者, 懷素, 蘇東坡, 趙子昂, 張東海, 黃孤山, 韓石峯."

42 이것에 관한 자세한 것은 조민환, 「狂狷美學의 관점에서 본 蒼巖 李三晩의 書藝 美學」(『동양철학연구』 72권, 동양철학연구회, 2012년, pp.337-366) 참조.

43 이삼만의 원기자연론적 서예미학에 관한 것은 장지훈, 「李三晩의 元氣自然的 서예미학에 관한 연구」, 『동양예술』 제15호, 한국동양예술학회, 2010 참조.

44 성수침 서예에 관한 전반적인 것은 정진규, 「聽松 成守琛의 書風」(『미술사학연 구』 권282, 2014)를 참조할 것.

45 李滉, 『退溪文集』 권47 「墓碣誌銘・聽松成先生墓碣銘(幷序)」(A030-534d), "墓碣曰, 善行草書, 筆法雄健蒼古, 自成一家. 其得意處, 運筆如風雨, 得之者, 不啻如拱璧."

46 李珥, 『栗谷全書』 권18 「聽松成先生行狀」(A044-406b), "行狀曰, 其筆法, 不求 妍媚, 唯以奇古老蒼爲主, 而墨氣高明, 自成一家. 其得意時, 運筆神速, 妙若化 工. 評者, 推爲當世第一. 此雖遊藝之末, 而可想風標之出塵俗. 人藏遺墨, 以爲 家寶焉."

47 丁時述, 『海東號譜』(『槿域書畵徵』 鮮代編上, p.76), "素志冲潔, 逈出物表, 筆 法奇古, 詩亦有南山悠然之趣."

48 柳夢寅, 『於于野談』, "其時隱士成守琛, 自號聽松, 亦以能書名一代. 祗耆老書, 以爲耆老筆力有餘, 而自創非古以誣世, 世之右成書者, 多斥耆老. 余曾見耆老書 無字草書, 橫點五六, 縱點亦過五六, 此則非古, 或者之譏以是哉. 以今觀之, 聽 松書, 蓋取法鮮于樞, 雜以趙松雪."

49 朴世堂, 『西溪集』 권8 「題跋 十四首」 「書聽松書帖後」(A134-153b), "其法本自 吳興出, 姿媚故當不如. 至其奇逸不俗, 又非趙所能及也."

50 鄭斗卿, 『東溟集』 권8 「梅鶴亭幷序」(A100-469a), "梅鶴亭幷序, 曰, 處士黃公, 我東草聖, 作亭於嶺南洛東江之西普天之上, 山號孤山, 亭號梅鶴. 蓋慕和靖[林 逋]也." 아울러 丁時述, 『海東號譜』, "(黃耆老)字, 鮐叟, 號, 孤山, 一云梅鶴亭 (…)以草聖名." 참조.

51 洪聖民, 『拙翁集』 권3 「黃孤山筆法屛風」(A046-466a), "黃孤山筆法屛風, 曰, 墨池龍出北溟魚, 云是孤山處士書. 掃灑當時惟喜劇, 繞來堂壁侈吾盧."

52 『莊子』 「逍遙遊」, "北冥有魚, 其名爲鯤, 鯤之大, 不知其幾千里也. 化而爲鳥, 其 名爲鵬, 鵬之背, 不知其幾千里也. 怒而飛, 其翼若垂天之雲. 是鳥也, 海運則將

徙於南冥, 南冥者, 天池也(…)齊諧者, 志怪者也. 諧之言曰, 鵬之徙於南冥也, 水
擊三千里, 搏扶搖而上者九萬里, 去以六月息者也." 참조.

53 吳慶錫, 『書之鯖』(『槿域書畵徵』 鮮代編上, p.82), "其書變化開合, 縱逸毫爽,
目以草聖, 豈溢美哉."

54 李贄는 『藏書』(下) 권32 「德業門·德業儒臣傳」「孟軻附樂克論」에서 이런 점
을 잘 말하고 있다.

55 '성당' 시대의 음주문화와 광초와의 관계는 전상모, 「성당의 음주문화와 광초,
그 서예문화적 의의」(『서예학연구』, 서예학회, 2018) 참조.

56 유몽인의 서예비평에 관한 것은 전상모, 「유몽인 『어우야담』의 장자적 서예비평」,
『한국학논집』 60집, 계명대학교 한국학연구원, 2015년 참조.

57 柳夢寅, 『於于野談』, "黃耆老, 嗜飮酒, 善草書. 先欲得其書者, 設大宴邀之, 遠近
諸家客, 各持縑素華牋, 積千百軸. 至日暮泥醉, 無意操筆, 諸賓皆遲之. 及酒爛
不分朱碧, 而後以拳握管端. 不用指, 濡墨恣揮之, 一揮能盡數三百紙, 日未昃而
罷, 龍飛虎攪神出鬼沒之態, 千變萬化不可狀. 其書, 蓋祖張旭張汝弼, 而神怪不
測, 多自成造化, 雖中國數百世, 亦罕倫焉(…)耆老書猖狂自恣, 而東方草書之雄,
聽松書 烏可批擬哉."

58 李頎, 『李頎詩集』 「贈張旭」(『全唐詩』 권132 所收), "張公性嗜酒, 豁達無所營.
皓首窮草隸, 時稱太湖精. 露頂據胡床, 長叫三五聲. 興來灑素壁, 揮筆如流星."

59 『明史』 권286, 「列傳 第174 文苑2」「張弼」, "弼自幼穎拔, 善詩文, 工草書, 怪偉
跌宕, 震撼一世. 自號東海."

책을 마치며

1 유희재의 자는 백간伯簡, 희재熙哉. 호는 융재融齋, 오애자寤崖子. 강소성 홍화
興化人. 자세한 것은 楊抱樸, 『劉熙載年譜』(遼東學院學報, 2007) 참조.

2 유희재는 한평생 경서를 위주로 학문에 힘썼는데, 성운과 산술에 더욱 정통하였
다. 子, 史, 詩, 文, 詞, 賦에 대해서도 모르는 것이 없었다. 그의 저작 『사음정절
四音定切』, 『설문첩운說文疊韻』, 『설문쌍성說文雙聲』, 『작비집昨非集』, 『지지
숙언持志塾言』, 『예개藝槪』 등을 모아 『고동서옥육종古桐書屋六種』이란 서명
으로 간행하였다. 또 『고동서옥차기古桐書屋箚記』, 『유예약언游藝約言』, 『제예

서존制藝書存』등을 모아『고동서옥속각삼종古桐書屋續刻三種』이란 서명으로
연이어 간행하였다.

3 劉熙載,『藝槪』권1『文槪』, "尙禮法者, 好左氏, 尙天機者好莊子, 尙性情者好離
騷, 尙智計者好國策, 尙意氣者好史記, 好各因人, 書之本量, 初不以此加損焉."
劉熙載 著, 薛正興 點校,『劉熙載文集』, 南京：江蘇古籍出版社, 2000. p.64.
이하『劉熙載文集』에 수록된 책일 경우 페이지만 기록함.

4 劉熙載,『藝槪』권1『文槪』(61), "莊子是跳過法, 離騷是回抱法, 國策是獨闢法,
左傳史記是兩寄法."

5 劉熙載,『藝槪』권5『書槪』(186), "書也者, 心學也", "寫字者, 寫志也", "書, 如
也, 如其學, 如其才, 如其志, 總之曰, 如其人而已."

6 劉熙載,『藝槪』권5『書槪』(186), "筆性墨情, 皆以其人之性情爲本, 是則理性情
者, 書之首務也."

7 劉熙載,『遊藝約言』(751), "書雖小道, 學書者亦要不見惡於聖人. 聖人所惡者,
舍狂狷而就鄕愿也."

8 劉熙載,『遊藝約言』(751), "詩文書畫之品, 有狂有狷. 若鄕愿, 無是品也."

9 劉熙載,『昨非集』권3「狂者二首」(685), "狂者世所抑, 抑之乃愈狂, 何如爾不
問, 魚伏鳥高翔. 古來誰最狂, 狂者莫如佛, 一心憫衆生, 詎與計屈伸."

10 劉熙載,『持志塾言』卷下「人品」(30), "狂狷可以社稷之臣, 直諒之臣, 鄕愿則客
悅而已矣. 善柔而已矣. 餘事以是推之."

11 『禮記』「樂記」, "君子曰, 禮樂不可斯須去身. 致樂以治心, 則易直子諒之心油然
生矣. 易直子諒之心生則樂, 樂則安, 安則久, 久則天, 天則神. 天則不言而信,
神則不怒而威, 致樂以治心者也."

12 『中庸』33장, "詩云, 相在爾室, 尙不愧于屋漏. 故君子不動而敬, 不言而信." "詩
曰, 奏假無言, 時靡有爭. 是故君子不賞而民勸, 不怒而民威於鈇鉞." 참조.

13 劉熙載,『持志塾言』卷下「人品」(30), "居之似忠信, 如孔光, 行之似廉潔, 如公孫
宏, 均之起于保祿固位之見耳. 大抵狂狷異于鄕愿, 惟能不爲利害壓住." 및『持志
塾言』卷下「人品」(31), "鄕愿僞德, 利口僞才, 聖人只是個至誠, 所以惡之." 참조.

14 이런 점에 관한 것은 이 책의 후반부 조선조 유학자들의 광견관 부분을 참조
할 것.

15 劉熙載,『持志塾言』卷下「人品」(30), "有志立品者, 未至純粹, 且須坦白, 使表
裏如一, 使可實實用功, 以去非求是. 不然, 扶助長之心, 强附純粹, 必反落入, 著
善掩不善界裏, 斷送一生矣. 聖人取狂狷, 而惡鄕愿, 以此."

16 劉熙載,『持志塾言』卷下「人品」(30), "鄕愿亦以狂狷爲失中. 然彼能托爲中, 不能托爲正. 故欲無邪慝, 在于經正."

17 고대 철학에서 광기는 질병과 신들림을 모두 의미했다. 플라톤은 광기를 인간의 결함에 기인한 질병 및 일상과 관습으로부터 영혼이 해방되는 상태로 분류한다. 그는 후자를 신이 인간에게 부여한 '신성한 광기(divine madness)'라 부른 후 이를 다시 아폴로에 의한 예언적인 광기, 디오니소스에 의한 제의적인 광기, 뮤즈에 의한 시적인 광기, 그리고 아프로디테와 에로스에 의한 사랑의 광기로 분류한다. 이런 신성한 광기들에 의해 인간은 몰아 상태에서 신적인 세계 혹은 이데아에 접한다. 플라톤은 광기를 인간의 능력을 초월한 신성으로 생각하지만 그것을 재현하는 광인은 신성의 단순한 매개자 내지는 도구로 격하시킨다. 오현숙, 미셸 푸코의 광기론 연구, 경희대 박사논문, 2003, pp.15~16.

18 광방狂放的 진취정신을 가진 중국역대 유명 인물들의 행동거지에 대해서는 尙永亮, 魏崇新 等著,『中國文化奇人傳』(石家莊: 河北教育出版社, 2005)을 참조할 것.

19 『性理大全』권45 學(3)「總論爲學之方」, "問, 下學與上達 固相對是兩事. 然下學却當大段多著工夫. 曰, 聖賢教人, 多說下學事, 少說上達事. 說下學工夫要多也好. 但只理會下學, 又局促了. 須事事理會過, 將來也要知簡貫通處. 不去理會下學, 只理會上達, 即都無事可做, 恐孤單枯燥(…)如一以貫之, 是聖人論到極處了, 而今知去想像那一, 不去理會那貫. 譬如討一條錢索在此, 都無錢可穿."『性理大典』, 서울: 보경문화사, 1984, p.718.

20 『性理大全』권40「제유(3)」(주자), "先生教人, 規模廣大, 而科級甚嚴, 循循有序, 不容獵等凌節而進."『性理大全』, 서울: 보경문화사, 1984, p.670.

21 黎靖德 編,『朱子語類』권81「詩2」「甫田」(2111), "子善問, 甫田詩志大心勞. 曰, 小序說志大心勞, 已是說他不好. 人若能循序而進, 求之以道, 則志不爲徒大, 心亦何勞之有. 人之所期, 固不可不遠大. 然下手做時, 也須一步斂一步, 著實做始得. 若徒然心務高遠, 而不下著實之功, 亦何益哉."

22 黎靖德 編,『朱子語類』권8「學2」「總論爲學之方」(129), "聖人之道, 有高遠處, 有平實處."

23 黎靖德 編,『朱子語類』권64「中庸3」「27章」(1584), "聖人將那廣大底收拾向實處來, 教人從實處做將去. 老佛之學則說向高遠處去, 故都無工夫了聖人雖說本體如此, 及做時, 須事事著實. 如禮樂刑政, 文爲制度, 觸處都是. 體用動靜, 互換無端, 都無少許空闕處. 若於此有一毫之差, 則便於本體有虧欠處也. 洋洋乎, 禮

儀三百, 威儀三千. 洋洋是流動充滿之意." 동양예술이 궁극적으로 '도'를 표현하는 것이라 한다면 유가와 도가의 도는 다르기 때문에 그 '도'를 표현하는 방법론에서도 차이가 있다.

24 黎靖德 編, 『朱子語類』 권15 「大學2」 「經下」(296), "知至, 謂天下事物之理知無不到之謂. 若知一而不知二, 知大而不知細, 知高遠而不知幽深, 皆非知之至也. 要須四至八到, 無所不知, 乃謂至耳."

|보론| 광견정신을 이해하기 위한 자료

1 張節末, 『狂與逸』, 北京: 東方出版社, 1995.

2 尙永亮·魏崇新 主編, 『中國文化奇人傳』, 石家莊: 河北教育出版社, 2005.

3 孟澤·徐煉 著, 『廣陵散－中國狂士傳』, 北京: 新星出版社, 2017.

4 劉夢溪, 『中國文化的狂者情神』, 北京: 新華書店, 2012.

5 류명시 지음, 한계경, 이국희 옮김, 『광자의 탄생』, 서울: 글항아리, 2012, p.11.

6 류명시 지음, 한계경, 이국희 옮김, 『광자의 탄생』, 서울 :글항아리, 2012, p.12.

7 魏崇新, 『卓立人格: 狂狷人格』, 北京: 東方出版社, 2009.

8 그것과 관련된 구체적인 것은 다음과 같다. 『莊子』 「列御寇」, "宋人有曹商者, 爲宋王使秦. 其往也, 得車數乘, 王說之, 益車百乘. 反於宋, 見莊子曰, 夫處窮閭阨巷, 困窘織屨, 槁項黃馘者, 商之所短也. 一悟萬乘之主, 而從車百乘者, 商之所長也. 莊子曰, 秦王有病召醫, 破癰潰痤者得車一乘, 舐痔者得車五乘, 所治愈下, 得車愈多. 子豈治其痔邪, 何得車之多也. 子行矣." 및 『莊子』 「列御寇」, "或聘於莊子, 莊子應其使曰, 子見夫犧牛乎. 衣以文繡, 食以芻叔, 及其牽而入於太廟, 雖欲爲孤犢, 其可得乎." 및 『莊子』 「秋水」, "惠子相梁, 莊子往見之. 或謂惠子曰, 莊子來, 欲代子相. 於是惠子恐, 搜於國中三日三夜. 莊子往見之曰, 南方有鳥, 其名爲鵷鶵, 子知之乎. 夫鵷鶵發於南海而飛於北海, 非梧桐不止, 非練實不食, 非醴泉不飲. 於是鴟得腐鼠, 鵷鶵過之, 仰而視之曰, 嚇. 今子欲以子之梁國而嚇我邪." 등 참조.

9 陳玉强, 『中國美學狂怪範疇研究』, 北京: 人民出版社, 2017.

10 『老子』 12장, "馳騁畋獵, 令人心發狂.", 『莊子』 「人間世」, "嗅之, 則使人狂醒, 三日而不已.", 『莊子』 「庚桑楚」, "心之與形, 吾不知其異也, 而狂者不能自得."

등 참조.

11 『莊子』「在宥」, "浮游, 不知所求, 猖, 不知所往.", 『莊子』「山木」, "猖狂妄行, 乃蹈乎大方.", 『莊子』「庚桑楚」, "百姓猖狂, 不知所如往." 등 참조.

12 『莊子』「山木」, "純純常常, 乃比於狂."

13 陳玉强, 『中國美學狂怪範疇研究』, 北京: 人民出版社, 2017, p.9.

14 『莊子』「知北遊」, "夫子無所發予之狂言而死矣夫."

15 葉舒憲, 『閹割與狂狷』, 上海: 上海文化出版社, 1999.

16 오다 스스무 지음, 권택술 · 김장호 감수, 김은주 옮김, 『동양의 광기를 찾아서』, 서울: 르네상스, 2004.

17 童偉, 『論狂: 泰州學派與晚清美學範疇研究』, 揚州大學 博士論文, 2006.

18 陳麗麗, 『審美的異端: 中國古代文論狂範疇之淺探』, 河南大學 碩士論文, 2005.

19 陳麗麗, 「論狂作爲美學範疇在中國古代作家論中的體現」, 河南大學校文學院, 2009 참조.

20 張法, 『中國美學史』, 成都: 四川人民出版社, 2008. 우리나라에서는 장파 지음, 백승호 옮김, 『中國美學史』(푸른숲, 2012)로 번역되었고, 이후 장파 지음, 신정근 책임번역, 모영환, 임종수 공역, 『중국미학사』(서울: 성균관대학교출판부, 2019년.)로 다시 번역되었다.

21 趙偉, 『晚明狂禪思潮與文學思想硏究』, 成都: 巴蜀書社, 2007.

22 簡德彬, 『顚狂之美: 美學語境中的狂禪』, 長沙: 岳麓書社, 2001.

23 嵆文甫, 『左派王學』, 臺北: 萬卷樓, 1990 참조. 우리나라에서는 이영호, 노경희 외 공역, 『유교의 이단자들』(서울: 성균관대학교출판부, 2015)로 번역되었다.

24 앞의 책, pp.8~9.

총서 知의회랑 을 기획하며

arcade of knowledge

대학은 지식 생산의 보고입니다. 세상에 바로 쓰이지 않더라도 언젠가는 반드시 인류에 필요할 지식을 생산하고 축적하며 발전시키는 일을 끊임없이 해나갑니다. 오랫동안 대학에서 생산한 지식은 책이란 매체에 담겨 세상의 지성을 이끌어왔습니다. 그 책들은 콘텐츠를 저장하고 유통시키며 활용하게 만드는 매체의 차원을 넘어, 인간의 비판적 사유 능력과 풍부한 감수성을 자극하는 촉매의 역할을 충실히 해왔습니다.

이와 같은 '책을 읽는다'는 것은 단순히 지식과 정보를 습득하는 데 멈추지 않고, 시대와 현실을 응시하고 성찰하면서 다시 그 너머를 사유하고 상상함을 의미합니다. 그러므로 '세상의 밑그림'을 그리는 책무를 지닌 대학에서 책을 펴내는 것은 결코 가벼이 여겨선 안 될 일입니다.

이제 우리는 다양한 방식으로 존재하는 지식과 정보, 그리고 사유와 전망을 담은 책을 엮어 현존하는 삶의 질서와 가치를 새롭게 디자인하고자 합니다. 과거를 풍요롭게 재구성하고 미래를 창의적으로 기획하는 작업이 다채롭게 펼쳐질 것입니다.

대학의 심장부에 해당하는 도서관이 예부터 우주의 축소판이라 여겨져 왔듯이, 그곳에 체계적으로 배치된 다양한 책들이야말로 이른바 학문의 우주를 구성하는 성좌와 다름없습니다. 우리는 그 빛이 의미 없이 사그라들지 않기를, 여전히 어둡고 빈 서가를 차곡차곡 채워가기를 기대합니다.

앎을 쉽게 소비하는 시대를 살고 있지만, 다양한 앎을 되새김함으로써 학문의 회랑에서 거듭나는 지식의 필요성에 우리는 공감합니다. 정보의 홍수와 유행 속에서도 퇴색하지 않을 참된 지식이야말로 인간이 가야 할 길에 불을 밝혀줄 수 있기 때문입니다. 앞으로 대학이란 무엇을 하는 곳이며, 왜 세상에 남아 있어야 하는 곳인지 끊임없이 되물으며, 새로운 지의 총화를 위한 백년 사업을 시작하겠습니다.

총서 '知의회랑' 기획위원

안대회 · 김성돈 · 변혁 · 윤비 · 오제연 · 원병묵

지은이 조민환

성균관대학교 유학과를 졸업하고, 동 대학원에서 석사와 박사학위를 받았다. 춘천교육대
학교 교수, 산동사범대학 외국인 교수를 거쳐, 현재 성균관대학교 동아시아학술원 교수로
재직하고 있다. 도가·도교학회 회장, 도교문화학회 회장, 서예학회 회장, 동양예술학회 회
장, 한국연구재단 책임전문위원(인문학) 등을 역임했으며, 국제유교연합회 이사 등으로
활동 중이다. 철학연구회 논문상, 원곡 서예학술상 등을 수상했다.

주요 저서로 『동양 예술미학 산책』(2018), 『노장철학으로 동아시아 문화를 읽는다』(2002),
『유학자들이 보는 노장철학』(1998), 『중국철학과 예술정신』(1997)이 있으며, 『강좌 한국
철학』(1995) 등 10여 권의 책을 함께 썼다. 옮긴 책으로는 『태현집주太玄集註』(2017), 『이
서李溆 필결筆訣 역주』(2012), 『도덕지귀道德指歸』(2008) 등이 있다. 「노장의 미학사상
연구」, 「박세당의 장자 이해」, 「주역의 미학사상 연구」 등 130여 편의 학술논문들을 발표
했으며, 평론가로서 서화잡지 등에 게재한 소논문과 서화평론이 100여 편에 이른다.

동양의 명화와 명필, 이름 높은 유물과 유적들에는 언제나 유가와 도가의 철학이 담겨 있
다는 점에 주목하여 예술과 철학 사이에 놓인 경계 허물기에 주력하면서 예술작품을 새롭
게 이해하는 시각을 모색하고 있다.

🏛 知의회랑
arcade of knowledge
015

동양의 광기와 예술
동아시아 문인들의 자유와 창조의 미학

1판 1쇄 인쇄 2020년 12월 20일
1판 1쇄 발행 2020년 12월 30일

지 은 이 조민환
펴 낸 이 신동렬
책임편집 현상철
편 집 신철호·구남희
마 케 팅 박정수·김지현

펴 낸 곳 성균관대학교 출판부
등 록 1975년 5월 21일 제1975-9호
주 소 03063 서울특별시 종로구 성균관로 25-2
전 화 02)760-1252~4 팩스 02)762-7452
홈페이지 http://press.skku.edu

ISBN 979-11-5550-435-2 93600

ⓒ 2020, 조민환
값 38,000원

⊙ 잘못된 책은 구입한 곳에서 교환해 드립니다.
⊙ 이 저서는 2014년 정부(교육부)의 재원으로 한국연구재단의 지원을 받아
 수행된 연구임(NRF-2014S1A6A4024537).